新视野教师教育丛书·音乐教育系列

中国音乐教育简史

褚灏 马晔 编著

图书在版编目(CIP)数据

中国音乐教育简史/褚灏,马晔编著.—北京:北京大学出版社,2019.9
(新视野教师教育丛书·音乐教育系列)
ISBN 978-7-301-26929-9

Ⅰ.①中⋯　Ⅱ.①褚⋯②马⋯　Ⅲ.①音乐教育—教育史—中国　Ⅳ.①J609.2

中国版本图书馆CIP数据核字(2016)第029589号

书　　　名	中国音乐教育简史
	ZHONGGUO YINYUE JIAOYU JIANSHI
著作责任者	褚　灏　马　晔　编著
丛书策划	姚成龙
责任编辑	巩佳佳
标准书号	ISBN 978-7-301-26929-9
出版发行	北京大学出版社
地　　址	北京市海淀区成府路205号　100871
网　　址	http://www.pup.cn　新浪微博:@北京大学出版社
电子邮箱	编辑部 zyjy@pup.cn　总编室 zpup@pup.cn
电　　话	邮购部 010-62752015　发行部 010-62750672　编辑部 010-62754934
印刷者	北京溢漾印刷有限公司
经销者	新华书店
	787毫米×1092毫米　16开本　19.5印张　426千字
	2019年9月第1版　2024年12月第5次印刷
定　　价	58.00元

未经许可,不得以任何方式复制或抄袭本书之部分或全部内容。
版权所有,侵权必究
举报电话:010-62752024　电子邮箱:fd@pup.cn
图书如有印装质量问题,请与出版部联系,电话:010-62756370

序

在享有"乐感文化"美誉的中国,音乐教育历史悠久,教学实践活动丰富,形成了传续数千年的乐教传统。它就像一条不息的河流,奔腾至今,愈加宽广。从传承方式来讲,一方面,我国历代都有专门从事音乐教育的机构,如商代的"瞽宗",西周的"大司乐",汉代的乐府,南北朝的清商署,隋唐的太常寺、鼓乐署、教坊、梨园,宋代的太常寺等;另一方面,还有民间俗乐的自然传承与民间戏曲的师徒传承等,构成了中国古代音乐教育的独特历史景观。从音乐教师层面上看,夔、师旷、孔子等名师辈出,流芳百世。从音乐教育思想方面观之,既有主流的"兴于诗、立于礼、成于乐""礼所以修外、乐所以修内""安上治民莫善于礼、移风易俗莫善乐"的儒家"礼乐教化"思想,也有"大音希声""法天贵真"的道家乐教观念,留下了《论语》《乐记》《淮南子》《声无哀乐论》等有关音乐、"乐教"的理论著作,对当今的音乐教育观念依然产生着深刻的影响。

近代以降,西学东渐。在与西方进行交流和互相学习的过程中,中国近代意义上的音乐教育——中小学音乐教育、师范音乐教育、专业学校音乐教育的体系逐步建立起来,涌现出沈心工、李叔同、蔡元培、萧友梅、黄自、吕骥、贺绿汀、李凌等大批现代音乐教育家,音乐教育的美育作用得到确认,音乐教学实践日臻体系化、制度化。中华人民共和国成立后,音乐教育作为全面发展教育的重要组成部分,愈加受到重视,尤其是改革开放以来,无论是音乐教育法规建设、教材建设、教学理论建设,亦或是音乐教育学学科建设,都呈现出欣欣向荣的发展态势。

中国音乐教育史是一部波澜壮阔的发展史,有历史的延续性和继承性,也有时段上的特殊性与复杂性,无论是形上的哲学思想,还是形下的教学实践,都应该认真地加以梳理、总结和研究,以俾于音乐教育的改革和发展。随着20世纪80年代音乐教育学学科的建立和开拓,一些卓有视界和学术担当的学者开始着手于此,陆续取得标志性的研究成果,如陈其伟等的《中国音乐教育史略·上卷》(1993)、修海林的《中国古代音乐教育》(1997)、伍雍谊的《中国近现代学校音乐教育》(1999)、马东风的《音乐教育史研究》(2001)、马达的《20世纪中国学校音乐教育》(2002)等。这些成果勾勒出了中国音乐教育史的大体框架,奠定了我国音乐教育史研究的基础,为逐渐壮大的音乐教

育学习者和研究者队伍提供了较为丰富的学习资料和开阔的研究视野。然而,这些成果多为断代史性质的研究,通史性、教材性的音乐教育史作品目前还没见出现。

 褚灏和马晔两位同志合作编著的这本《中国音乐教育简史》正是这样一本通史性、教材性的著作。该书写作目的明确,写作体例统一,逻辑线条清晰,内容简明扼要。全书周全于中国音乐教育发展历史的宏观观照,亦不疏于所用材料的翔实考证。书中内容融汇了前人的成果,更有作者自己的研究心得。每章后面的思考题目,依各章的重点和特点而列,知识性和启发性兼备,使读者学习起来更有针对性和趣味性。相信该书会得到广大读者特别是音乐教师、音乐教育专业本科生和研究生的欢迎。本书编撰者长期从事音乐教育学的教学和研究工作,谨望二位能持之以恒,继续努力,不断取得新的研究成果,为音乐教育学和音乐教育史研究专业的发展做出各自的贡献。

<div style="text-align:right">

王耀华

2019 年 4 月 7 日

</div>

目 录

上编（古代部分）

第一章 原始社会时期的音乐教育 (3)
 第一节 音乐的起源与广义的音乐教育 (3)
 第二节 传说中最早的学校和学校音乐教育 (6)
 结语 (7)

第二章 夏、商、西周时期的音乐教育 (8)
 第一节 夏代的音乐教育 (8)
 第二节 商代的音乐教育 (10)
 第三节 西周的音乐教育 (12)
 结语 (20)

第三章 春秋战国时期的音乐教育 (21)
 第一节 学术下移与"士"阶层的出现 (21)
 第二节 官学与音乐私学教育 (23)
 第三节 音乐教育思想 (28)
 结语 (40)

第四章 秦汉时期的音乐教育 (41)
 第一节 音乐教育的文化背景 (41)
 第二节 音乐教育 (43)
 第三节 音乐教育思想 (47)
 结语 (58)

第五章 魏晋南北朝时期的音乐教育 (60)
 第一节 音乐教育的文化背景 (60)
 第二节 音乐教育 (61)

 第三节 嵇康的音乐教育思想 (67)
 结语 (69)

第六章 隋唐五代时期的音乐教育 (71)

 第一节 音乐教育的文化背景 (71)
 第二节 政府和宫廷音乐机构中的音乐教育 (72)
 第三节 民间的音乐教育 (81)
 第四节 王通、白居易的音乐教育思想 (86)
 结语 (89)

第七章 宋元明清时期的音乐教育 (91)

 第一节 音乐教育的文化背景 (91)
 第二节 宫廷中的音乐教育 (94)
 第三节 社会音乐教育 (100)
 第四节 古琴音乐教育 (109)
 第五节 中西音乐交流中的音乐教育 (113)
 第六节 音乐教育思想 (116)
 结语 (124)

下编（近现代部分）

第一章 清末民初的音乐教育 (129)

 第一节 清末民初的教育方针及政策 (129)
 第二节 学堂乐歌 (134)
 第三节 教会音乐教育的发展概述 (140)
 第四节 美育与音乐教育思想 (142)
 结语 (147)

第二章 国民政府时期的音乐教育 (149)

 第一节 中小学音乐教育 (149)
 第二节 中等师范音乐教育 (155)
 第三节 高等师范音乐教育 (157)
 第四节 上海国立音乐专科学校 (164)
 第五节 音乐教育思想 (168)
 结语 (203)

第三章 红色革命根据地时期的音乐教育 (205)

 第一节 共产党领导下的不同时期的音乐教育情况 (205)
 第二节 鲁迅艺术学院 (211)
 第三节 以吕骥为代表的苏区音乐教育思想 (215)

结语 (216)

第四章　中华人民共和国成立初期的音乐教育 (218)
　　第一节　中小学的音乐教育 (218)
　　第二节　中等师范学校的音乐教育 (228)
　　第三节　高等师范院校的音乐教育 (235)
　　第四节　专业音乐教育 (240)
　　第五节　美育与音乐教育思想 (244)
　　结语 (248)

第五章　"文化大革命"时期的音乐教育 (249)
　　第一节　中小学的音乐教育 (249)
　　第二节　中等师范学校的音乐教育 (251)
　　第三节　高等师范学校的音乐教育 (253)
　　第四节　中央五七艺术大学音乐学院 (255)
　　结语 (257)

第六章　新时期的音乐教育 (258)
　　第一节　中小学的音乐教育 (258)
　　第二节　中等师范学校的音乐教育 (272)
　　第三节　高等师范院校的音乐教育 (278)
　　第四节　专业音乐教育 (289)
　　第五节　现当代音乐教育思想及音乐教育家 (291)
　　结语 (296)

主要参考文献 (297)

后记 (303)

上 编

(古代部分)

第一章 原始社会时期的音乐教育

（远古—前 21 世纪）

中国的音乐教育由来已久，有意识的音乐教育行为最早可以追溯到原始社会的新石器时代。因为与远古先民物质（生产、饮食）、精神（图腾崇拜、宗教、祭祀）、生物（生命繁衍）等层面的生存需要密切相关，音乐得以产生并在各层面的活动中发挥着重要的作用。随着人类对音乐的艺术和社会价值等功能性认识的逐步加深，音乐教育也逐渐由自发走向自觉，在学校的萌芽期即成为其重要的教育内容之一。

第一节 音乐的起源与广义的音乐教育

广义的音乐教育是随音乐的产生而产生的。通过对一系列人类早期文明史料的研究发现，音乐是产生时间最早的艺术形式之一。鲁迅认为，当语言系统还未在人类的大脑中完全形成时，音乐的雏形便在原始人类的"杭育杭育"声中孕育出来。[1] 郭沫若也持这种观点，认为"原始人之音乐即原始人之语言"[2]。

从音乐发生学的角度考察，音乐的起源是多元化的，学术界有劳动说、模仿说、巫术学、求爱说等多种理论。无论哪种学说都证明了一个共同的观点，即音乐产生于原始人类的日常生活及其需要。《礼记·礼运》这样记载礼乐的起源："夫礼之初，始诸饮食，其燔黍捭豚，汙尊而抔饮，蒉桴而土鼓，犹若可以致其敬于鬼神。"这说明"乐"与"礼"同时产生于饮食、祭祀等日常活动。《吕氏春秋·古乐篇》这样记载乐器的起源："帝尧立，乃命质为乐。质乃效山林谿谷之音以歌，乃以麋鞈置缶而鼓之，乃拊石击石，以象上帝玉磬之音，以致舞百兽。"缶为生活用具，麋则由狩猎所得。再如《吕氏春秋·音初篇》中关于歌曲创作的记载："禹行功，见涂山之女。禹未之遇而巡省南土。涂山氏之女乃令其妾候禹于涂山之阳。女乃作歌。歌曰：'候人兮猗！'"《候人兮猗》这首最古老的恋歌，用极简洁的语言描写了禹之妾在涂山前

[1] 鲁迅在 1934 年写的《门外文谈》中，对《吕氏春秋·淫辞篇》"今举大木者，前呼舆謣，后亦应之。此其于举大木者善矣"的记载，解读为"我们的祖先的原始人，原是连话都不会说的，为了共同劳作，必须发表意见，才渐渐地练出复杂的声音来。假如那时抬木头，都觉得很吃力了，却想不到发表，其中有一个叫道'杭育杭育'，那么，这就是创作"。

[2] 郭沫若："'和'与'言'二字在古代都是指乐器。和是小笙，言是大箫。言与音二字在古代是同类字。"他认为这既是语言的创作，也是音乐的创作。（《甲骨文字研究》，科学出版社 1962 年版，第 96 页）

等待他归来的场景与焦急心情。《古今图书集成·辩乐论》所记的"昔伏羲氏因时兴利,教民畋渔,天下归之,则时有网罟之歌;神农继之,教民食谷,时则有丰收之咏",以及《吴越春秋》所载的"断竹,续竹,飞土,逐宍"的《弹歌》等,均说明歌曲创作之源在于生产、狩猎等劳动行为。

原始音乐呈现着器乐、歌咏、舞蹈三位一体的总特征,古人把这种综合性的艺术称为"乐"。到氏族公社时期,中国的原始先民已创造出极为辉煌的音乐文化。在乐舞内容上,有图腾之乐、典礼之乐、农耕之乐、战争之乐、生息之乐等多种类型。乐舞作为史前音乐活动的典型代表,几乎反映了当时人类物质与精神生活的方方面面。在乐器制造上,按制作材料可划分为骨、陶、石、革、竹等类;按照演奏方式划分则有吹管乐器与敲击乐器之属。在乐律学上,河南舞阳骨笛的七声音阶、河姆渡骨哨的多音列结构、新石器时期陶埙中的三度音结构及四声音阶结构表明原始先民已在长期的音乐实践中形成了较稳定的音程、音阶概念,具有相当丰富的乐律学知识。

从音乐教育学的意义观察,远古先民的上述音乐成就说明了以下几个方面的问题。

首先,广义的音乐教育在史前人类生活中广泛存在,并且是比较重要的教育类型之一。音乐艺术随人类所需生存物质的生产而产生,内容上无所不包,行为上亦无处不在。人们活动的舞台即是施行教育的场所,凡在劳作、战争、祭祀、婚配等地点进行的音乐活动本身,都可产生音乐教育的意义,因而体现出了音乐教育对象全民化和教育场所社会化的特点。[①] 特别是在氏族公社后期,原始宗教信仰及祭祀仪式(礼)作为壮大部落集团势力、形成族群成员文化认同的重要手段,成为上层建筑的重要组成部分,各种祭祀礼仪活动日益频繁、复杂。在这些活动中,"乐"总是以不可或缺的角色参与其中,音乐所产生的教育意义亦随之愈加重要。音乐的性质逐渐由生活化的世俗性凸显为礼仪化的神圣性,从族群的心理、精神层面发挥着深刻的社会教育作用。

其次,为适应音乐行为的特殊性要求,专门性的音乐教育行为产生了。氏族公社时期,随着生产力的不断提高,经济、文化、政治、科学诸领域都发生了深刻的变化和发展,并呈现出专业化的趋向,武术、艺术、文字、天文、建筑等各门类的专业人员也必然应运而生。如《尚书·尧典》所载的"乃命羲和,钦若昊天,历象日月星辰,敬授人时",说的就是尧帝让羲与和研究时日的循环,测定日月星辰的运行规律,给大家制定出计算时间的历法的问题。音乐是专业性较强的艺术活动门类,乐舞的创编与表演、乐器的制作与演奏技法以及乐律学等各种音乐专业知识的研究、掌握、积累与传承,必然要求有专职的从乐人员担负其责,亦必然要求有一定规模的专门音乐教育行为满足这种特殊性要求。据古籍记载,五帝时期已产生许多专职

① 喻本伐、熊贤君:《中国教育发展史》,华中师范大学出版社1991年版,第15页。

从乐人员——乐官，代表者如黄帝时期的"伶伦"、帝喾时期的"咸黑"、尧帝时期的"质"、舜帝时期的"夔"与"延"等，其主要职能就是掌管乐舞编排及音乐教育等与音乐有关的活动，可视其为专职的音乐教师。专门的音乐教育活动预示着音乐机构的设立及学校音乐教育的萌生。

最后，音乐教育观念萌芽与形成。如果说音乐技艺自身发展与传承的需要催生了专门的音乐教育行为的话，那么音乐教育观念的萌芽与形成则对这种行为起到巨大的促进作用。音乐教育观念随着远古先民在音乐实践中对音乐作用的认识而萌发，体现了"实"（实用）与"虚"（精神）并存、由着重于"实用"到着重于"精神"的发展轨迹。原始先民首先意识到的是音乐的实用性功能，如"女娲作笙簧"的传说、《吕氏春秋·淫辞篇》提到的"劝力歌"以及《吕氏春秋·古乐篇》记载的"阴康氏之乐"① 等，都直接指向于音乐的实用性；即便是主要用于宗教祭祀场合的仪式乐舞，也是为了通过"致其敬于鬼神"而求得神灵的保佑。由于当时认识水平低下，鬼神与自然崇拜成为必然，得到神明的护佑、与自然和谐相处也成为远古先民物质与精神生活的切实需求与最高理想。远古先民认为音乐具有与诸神沟通的神秘力量，可以通过这种力量实现"人""神"相谐。"致其敬"的实用性逐渐演变成精神性力量，音乐的"和谐"意识诞生，音乐教育的"和谐"观念也随之孕育出来。另外，氏族社会后期，阶级开始分化②，特权阶层逐渐认识到音乐不仅可以"敬神""娱神""通神"，同时也可以用来"娱人""育人"和"治人"。因此，音乐创作题材逐渐由"敬神"转为对部落首领功德的颂扬③，音乐教育功能观也加入了道德教育的成分④。"和谐"和"德育"两种音乐教育功能观在《尚书·舜典》关于礼、乐活动的描述中得到代表性的体现："夔！命汝典乐，教胄子，直而温，宽而栗，刚而无虐，简而无傲。诗言志，歌永言，声依永，律和声。八音克谐，无相夺伦，神人以和。""直而温，宽而栗，刚而无虐，简而无傲"是对音乐教育德育功能的认识，而"八音克谐，无相夺伦，神人以和"则是对音乐教育和谐观的描述，一方面借"乐"以培养贵族子弟必须具有的品德，另一方面维护集权化社会内部的人伦关系，沟通人与诸神的关系。正是因为形成了上述音乐教育观念，舜首任专门的公职人员夔（职名典乐）负责乐教之事，赋予乐教尊显的社会地位。

① 《吕氏春秋·古乐篇》："昔阴康氏之始，阴多滞伏而湛积，水道壅塞，不行其原，民气郁阏而滞著，筋骨瑟缩不达，故作为舞以宣导之。"

② "氏族首长总是从每个氏族的同一家庭中选出的习俗，在这里也造成了最初的部落显贵。"《马克思恩格斯全集》第21卷，人民出版社1965年版，第144页。

③ 《吕氏春秋·古乐篇》："舜立，……乃令质修《九招》《六列》《六英》，以明帝德。"

④ 德，是古人最为推崇的操行，因而德育历来是教育最重要的内容。从学校初萌的五帝时期始，德育即被作为教育的核心，《左传》《尚书》《史记》等书都有尧命舜推行"德教"的传说。挚传位给尧，尧年迈时传位给舜，舜又传位于遂。据《左传》载："自幕至于瞽瞍，无违命，舜重之以明德，寘德于遂，遂世守之。"传说中的五帝无不是美德的化身，其德行也是使人心所向的主要原因。如《尚书·尧典》中称尧是"克明俊德，以亲九族，九族既睦，平章百姓；百姓昭明，协和万邦，黎民于变时雍。"

滥觞于原始社会的"和谐"与"德育"的音乐教育功能观，作为传统乐教思想的核心贯穿了整个中国音乐教育的发展历程，并在历代政治、伦理、哲学思想、民族精神、民族心理和民族审美等上层建筑的各个领域中发挥着极其重要的作用。

第二节　传说中最早的学校和学校音乐教育

如前所述，氏族公社时期的音乐教育较前发生了本质的变化，它已从原始自然教育的"母体"中分化出来，从满足物质生活的需要演变为以精神生活为其主要内容的社会活动。音乐教育有了较为明确的任务、内容和社会含义。这种进步，促生了学校音乐教育的萌芽。

据传，我国最早的学校雏形产生于新石器时代后期的父系氏族公社时期，有"明堂""成均"和"庠"等多种类型，分别具有不同的教学内容和教育功能。[①] 其中的"成均"是以教授音乐为主的学校，也是我国最早的学校，出现在公元前2700年左右。[②]《周礼·春官》中记载："成均，五帝之学。"汉代著名思想家、经学大师董仲舒也在《春秋繁露》中说："成均，均为五帝之学。"东汉末年著名的经学家郑玄则由"均，调也，乐师主调其音"推断出"成均"是以乐教为主要内容的大学。此推论虽然无实可考，但从许多方面可以观察出此说是可信的。前面说过，在新石器时代已有进行专门音乐教育的实际需要，并基本具备了进行这种教育的社会和物质条件。首先，迷信、巫术、图腾、祭祀等活动渐渐流行，使脱身在纯劳动之外的专门从事音乐活动的专职化人员渐渐出现，他们在进行音乐活动的同时在固定的场所兼任音乐教师是可能的。其次，正如郑玄所说的那样，"均"在古代的确是一个重要的音乐术语和音乐名词，虽然对其含义的界定不尽相同。如《隋书·音乐志》中载："一均之中，间有七声"，是说"均"是由七个音构成的音列；童斐在《中乐寻源》中也这样认为，"十二律各轮转为宫声一次，名曰旋宫，某律为宫称某宫，亦称某均"。《礼记·月令》认为"均"为调整音律的动词，"均琴、瑟、管、箫"。《国语·周语下》则认为"均"是调律的乐器，"均者，均钟，木长七尺，有弦系之，以均钟者，度钟大小清浊也"。但无论如何解释，"均"与音乐的关系是显而易见的，认为"成均"是以教授音乐为主的学校是讲得通的。最后，《周礼·春官》在记述西周时期的音乐教育时指出："大司乐掌成均之法，以治建国之学政，而合国之子弟焉。凡有道者，有德者，使教焉。"这则记载一方面说明了"成均"之学的教学传统对后世产生了深远的影响，另一方面亦可作为上述推论的证明。

现存文字资料及出土文物已经充分证明了许多神话、传说的历史真实性，因此

① 明堂：后人又称"大教之宫"，相传由神农氏所设，学界认为是当时氏族议事之所，兼具社会教育职能。但其不具备专门化的特点，不能视为学校。庠：时之粮仓（《礼记·明堂位》）及敬老养老之所（《孟子·滕文公上》），老人进行孝道和敬老等伦理道德教育的地方。

② 黄仁贤：《中国教育史》，福建人民出版社2003年版，第5页。

"我们不能把有关的神话和传说等闲视之"①。虽然我们对传说中的"成均"之学不能有更具体的了解，但最早的学校是以传授音乐为主的这一结论是值得相信的。这一论证结果表明，中国传统文化之所以有"乐感文化"的美誉，是因为其有着久远的历史渊源。

结　　语

我国有着悠久的音乐教育历史，广义的音乐教育在史前人类生活中已广泛存在，并扮演着重要的角色。原始社会后期，已出现了早期的专业音乐教师，以及以教授音乐为主要内容的学校——"成均"，并形成了音乐教育的"德育""和谐"功能的观念。原始社会时期的音乐教育实践与教育思想对后世产生了深刻的影响。

思考题
1. 为什么说音乐教育是原始社会比较重要的教育类型之一？
2. 为什么说"成均"是传说中以乐教为主的学校？

① 黄翔鹏：《新石器和青铜时代的已知音响资料与我国音阶发展史问题》，载《音乐论丛》第一卷，人民音乐出版社1978年版，第184页。

第二章　夏、商、西周时期的音乐教育

（前 21 世纪—前 770 年）

公元前 21 世纪，禹之子启以武力推翻禅让制，在夏地建都，定国名为夏，从此我国第一个奴隶制社会拉开序幕，中华民族亦开始了有文字记载的文明时代。其后经历商和西周，奴隶制社会达到顶峰。夏、商、周三代时期，学校教育逐渐走向制度化并成为教育的主要形式，其共同实施的"礼、乐、射、御、书、数"六艺教育也逐渐趋于完善。无论是夏朝的"尚武"、商朝的"尊神"，还是西周的"尊礼尚施"，以礼乐教育为基本特征的音乐教育都在历代学校教育中占据了重要地位，并随着西周礼乐制度的完善而得到高度重视与发展。

第一节　夏代的音乐教育

夏代（约前 21 世纪—前 17 世纪）是注重军事、崇尚武力的朝代。"国之大事，在祀与戎"[①]，作为第一个奴隶制王朝，夏代的奴隶主统治阶级为取得、巩固与拓展政治权力，面临无休止的战乱之争，形成了"为政尚武"[②] 的政治局面与政治思想，以及"以射造士"[③] 的教育观念。重视军事教育，是夏代教育的最显著特点，古籍中对当时学校的设置及其教育内容都有比较明确的记载。但为了满足礼仪、军事、享乐等需要，音乐教育仍然受到重视。

夏代的学校从氏族公社后期的学校雏形发展而来。《孟子·滕文公上》云："夏曰校，殷曰序，周曰庠；学则三代共之，皆所以明人伦也。"综合多种典籍的记载，夏代的学校主要有序、校、学三种，均以射、御等军事教育为主。《礼记·明堂位》云："序者，射也。"认为"序"是教射的场所。《礼记·王制》则认为"序"有东西之别，是夏人养老的地方："夏后氏养国老于东序，养庶老于西序。"而《古今图书集成·学校部》则以为东、西序是级别不同的学校："夏后氏设东序为大学，西序为小学。"关于"校"，《孟子·滕文公上》载："夏曰校"，"校者，教也"。"校"原是养驯马匹之地，后发展为学校。朱熹在《四书集注》中就"明人伦"的学校教育的作用指出："校，以教民为义"，"伦，序也。父子有亲，君臣有义，夫妇有别，长幼

[①]　《春秋左传·成公十三年》。
[②]　毛礼锐、沈灌群：《中国教育通史》第一卷，山东教育出版社 1985 年版，第 9 页。
[③]　马端临：《文献通考·学校考》卷四十。

有序,朋友有信。此人之大伦也。庠序学校,皆以明此而已"。由此可以看出,夏代的学校主要由射箭、驯马等场所演变而来,教育内容上主要与习武、战事相关;然除此之外,学校兼有议政、祭礼、养老、道德教育等多重职能。

至于乐教,虽然古籍中没有明确的记载,但据推测,夏代可能有相关的音乐教育存在。夏代音乐教育主要有以下几种功能:

其一,备宗教礼仪之用。据文献、文物考证可知,遵循原始社会注重宗教礼仪的遗绪,夏代的礼乐活动开始走向制度化,并在商、周两代得到继承和发展。《礼记·郊特牲》载:"诸侯之有冠礼,夏之末造也。"《论语·为政》中有云:"殷因于夏礼,所损益,可知也;周因于殷礼,所损益,可知也。"这些文献说明夏朝的礼制已达到了一定的程度,夏文化遗址出土的大量鼓、磬等礼器也印证了这一点。乐与礼随,据《吕氏春秋·古乐》载,夏代有《大夏》等大型乐舞使用于宫廷仪式活动中,该类大型乐舞的编演与教习,由专职的乐官负责。①

其二,配合军事训练,鼓舞士气。《山海经·海外西经》记:"大乐之野,夏后启于此舞九代。"描述的就是夏后启在大乐原野上教授人们操练"九代"舞的情景。教育史学家毛礼锐、沈灌群先生据此认为,此"舞"即"武",舞"九代"虽重在武艺的传授,但也说明军事乐舞的教习在当时是存在的。当然也有人认为"九代"既是军事训练,也是礼仪习练。②

其三,用于享乐。夏代音乐的功用发生了改变,一些祭祀礼仪音乐演变为享乐之用。③ 如《楚辞·离骚》中所说:"启《九辨》与《九歌》兮,夏康娱以自纵。"特别自夏代后期始,在奴隶制特权阶层中形成了"侈乐"之风。《管子》云:"昔者桀之时,女乐三万人。"《吕氏春秋·侈乐》中亦载:"夏桀、殷纣作为侈乐,大鼓、钟、磬、管、箫之音,以钜为美,以众为观,俶诡殊瑰,耳所未尝闻,目所未尝见,务以相过,不用度量。"其规模之宏大,令人惊叹。

其四,用于道德教化。《山海经·大荒西经》记载了夏启"上三嫔于天,得《九辨》与《九歌》以下"的故事,可以推测夏人继续自觉利用艺术的特殊作用来教育和感化人们,所谓"戒之用休,董之用威,劝之以九歌,勿使坏"④。值得注意的是,音乐之用于道德教化抑或用于声色享乐以及两者之间的相互关系,在当时已引起人们的思考。如《吕氏春秋·先己》所记,夏后启教民重视"亲亲""长长""尊贤"等人伦之善德,而要求"处不重席,食不贰味,琴瑟不张,钟鼓不修,子女不饬",透露出夏人已开始有对音乐与品德教育关系不同认识的信息。

① 《大夏》亦称《夏籥》,用夏代一种代表性的偏管乐器"籥"(像箫的一种乐器)表演。《吕氏春秋·古乐》:"禹立,勤劳天下,日夜不懈,通大川,决壅塞,凿龙门,降通漻水以导河,疏三江五湖,注之东海,以利黔首。于是命皋陶作为《夏籥》九成,以昭其功。"皋陶,时之乐官。

② 孙培青、李国均:《中国教育思想史》第一卷,华东师范大学出版社1995年版,第13页。

③ 修海林:《中国古代音乐教育》,上海教育出版社1997年版,第11页。

④ 《左传》文公七年,引《夏书》。

由上述记载与推测可见，夏代虽是一个在政治、教育上尚武重戎的朝代，然而音乐仍是社会生活各领域中的重要角色。无论是服务于祭祀礼仪、军事、教化，还是享乐，音乐都得到了统治者的喜爱和关注，音乐的功能和音乐教育的功能已得到相当程度的认可，礼乐教育思想开始形成。① 这在客观上促进了音乐教育的发展。

第二节　商代的音乐教育

商代（前16世纪—前11世纪）是我国奴隶制的发展期。"信史起于商"，文字的广泛使用使其历史活动与夏代相较有更多文物可以考证。《礼记·表记》中记载："殷人尊神，率民以事神，先鬼而后礼。"商代文明的突出特征是强烈的宗教观念。敬神祈福的各种礼仪活动少不了乐行其间，因而乐教受到空前的重视，故其文教政策有"以乐造士"之说。

在由夏代为政尚武到商代文武兼顾的思想转变过程中，商代的教育体系与规模得到进一步的扩充与加强，教育机构除了继承前代所设的"庠""序""学"之外，又增加了"瞽宗"这一新的设置。《礼记·明堂位》中记载："殷人设右学为大学，左学为小学，而作乐于瞽宗。"在整体教育内容上，商代凸显了重神尚乐的特色。甲骨卜辞中，大学是与宗庙神坛相提并论的，说明商代的大学是施礼观化的场所，礼的教育是大学的重要内容。大学中经常举行各种盛大的礼仪活动，如开学的盛典、祭祖献俘的盛典等。另外，据《礼记·王制》的记载，"学"是商人养老的地方，"殷人养国老于右学，养庶老于左学"。孔颖达疏以养老在学，是为了宣扬孝悌之道。殷人举行养老之礼，先要进行隆重的祭典，其礼式颇为复杂，有礼食、燕食等程序。这种养老之礼，一方面是显示尊师敬老之意，另一方面也在显示王室的恩泽。凡有祭礼之处必有乐，故乐教在殷商很发达。《诗经·商颂》中曾提到名为"万舞"的祭祀乐舞，有人考证认为，"万"原为善于乐舞的乐师，他们所跳的舞被称为"万舞"。甲骨卜辞中记有"万"入学教乐习舞的事。② 对此，《夏小正》经文也有记载："二月：……丁亥，万用入学。"传文解释说："丁亥者，吉日也。万也者，干戚舞也。入学也者，大学也。"③ 说明自夏代始，学校中已形成在开学典礼上表演乐舞的礼制。不论"万舞"是否取自乐师之名，或者入学典礼是否自夏始，商代的学校中常有礼仪性乐舞的表演与教习是可以确证的。

如果说"成均"是传说中第一所以教授音乐为主的学校的话，那么"瞽宗"则是可以确证的我国第一所以礼乐教育为主要内容的专业音乐学校。它是最能体现商人尚乐思想的地方。

《礼记·明堂位》曰："瞽宗，殷学也。"殷学瞽宗是商代学校教育的代表。瞽宗

① 孙培青、李国均：《中国教育思想史》第一卷，华东师范大学出版社1995年版，第12页。
② 毛礼锐、沈灌群：《中国教育通史》第一卷，山东教育出版社1985年版，第95—96页。
③ 戴德：《大戴礼记·夏小正》。

本是乐师祭祀乐祖神瞽的宗庙，韦昭①说："神瞽，古乐正，知天道者也，死以为乐祖，祭于瞽宗，谓之神瞽。"②《周礼·春官·大司乐》也有云："凡有道者有德者，使教焉，死则以为乐祖，祭于瞽宗。"瞽宗逐渐演变为专门对贵族子弟进行礼乐教育的学校，其职能主要有以下几个方面。其一，进行礼乐研究。"古之神瞽考中声而量之以制，度律均钟，百官轨仪，纪之以三（古纪声合乐以舞天神、地祇、人鬼），平之以六（六律），成于十二（律品），天之道也。夫六，中之色也，故名之曰黄钟，所以宣养六气、九德也。"③乐祖积累的乐律学成果及礼乐思想必为后继者传承、研习和发展。其二，进行礼乐教化。礼教和乐教一体并施，以宣气养道修洁百物，且示民与百官"轨仪"。其三，进行宗教教育。商人崇天尊神，礼乐教育作为宗教教育的重要组成部分，其所施之德育，并非纯粹意义上的伦理道德教育，而是通过安靖神人，向人们灌输顺从天命和先祖意旨的观念。瞽宗后来成为西周五学之一。商学瞽宗为西周礼乐文化的发展及礼乐制度的成熟打下了坚实的基础。

商代的音乐教育已达到相当高的水平，可以从以下几个方面推论出来。首先，考古发现有大量商代的礼器、乐器，其乐器制作工艺考究、音列形态设计准确。其次，大型乐舞的编制水平较前代有所提高，既有新创，也有对旧作的改编，并对后世颇有影响。据《吕氏春秋·古乐》载："汤乃命伊尹作为《大护》，歌《晨露》，修《九招》《六列》。"这些乐舞中的一部分后来流传至西周，成了乐教的经典内容。当时许多地方的贵族子弟也到商王朝游学乐舞。④最后，统治者佚乐成风，大量的乐工、乐奴供其驱使。成汤接受前朝教训，建国以不享乐为荣⑤，商初也曾明令严禁饮酒歌舞等声色娱乐行为⑥。但至后期，当权贵族阶层中佚乐之风依旧蔚然而起，这些音乐娱乐活动中有大量的乐奴、乐师参与⑦，他们的技艺习练必有相当的音乐教育行为与之相适应。

这些现象一方面说明了商代音乐教育的发达；另一方面也说明，在商代，服务于道德教化的"乐教"和服务于享乐的音乐教习开始出现了明显的分化，对音乐不同作用的认识也逐渐增强。统治者站在维护政权的立场上逐渐强化礼乐的神圣性之时，又在享乐欲望的支配中把音乐的娱乐性推向另一极。"礼乐之乐"和"娱乐之乐"，两者并行且矛盾着。当商王朝在轻歌曼舞中走向灭亡之后，西周王朝的统治者又将礼乐教育作为治国大策，把乐教推上奴隶制社会时期的高峰。

① 韦昭（204—273），字弘嗣，吴郡云阳（今江苏丹阳）人。三国时期吴国文学家、史学家、经学家。
② 《国语·周语下》。
③ 同上。
④ 《卜辞》："丁酉卜：其呼以多方少子小臣，其教《戒》。"杨荫浏先生认为，《戒》可能包括武和乐两方面的内容。
⑤ 《尚书·商书·仲虺之诰》："惟王不迩声色，不殖货利。"
⑥ 《尚书·商书·伊训》："制官刑，儆于有位。曰：'敢于恒舞于宫、酣歌于室，时谓巫风。'……"
⑦ 司马迁：《史记·殷本纪》："纣……使师涓作新淫声，北里之舞，靡靡之乐。……大聚乐戏于沙丘。"

第三节 西周的音乐教育

西周（前11世纪—前771）是我国奴隶制社会高度发展的时期。西周在政治上实行以宗法制为基础的分封制，经济上实行奴隶主贵族制的土地国有制。在教育方面，则在夏商的学校制度基础上建立了典型的政教合一的奴隶制官学体系，形成了以礼乐为中心的文武兼备的六艺[①]教育，居于当时世界先进水平。学在官府与重视礼乐教育是西周教育的突出特征。

一、文教政策与学校教育制度

西周在文化教育上奉行"礼乐造士"政策。《礼记·表记》云："周人尊礼尚施，事鬼敬神而远之，近人而忠焉。"夏、商、周三代之礼因革相沿，至周已相当完善。礼是一种以巩固宗法制度，规范人们的言行，使之符合尊尊、亲亲、贤贤、男女之道的硬性规定，是关于贵族之间上下尊卑关系及衣食住行、婚丧嫁娶等一切行为的准则，也是政治、军事、法律制度的总称。西周统治者认为礼制由天，尊礼可以实现"敬德""保民"和维护奴隶主专政的目的，故置礼教于六艺之冠；"乐"的作用主要是调节人内在的情感，配合"礼"进行伦理道德教育和行为规范教育，礼与乐在行为上密不可分，在教育意义上则各有侧重又互为表里，即所谓"乐，所以修内也，礼，所以修外也"[②]，因而要求"礼乐相须以为用，礼非乐不行，乐非礼不举"[③]。《礼记·仲尼燕居》云："达于礼而不达于乐，谓之素；达于乐而不达于礼，谓之偏。"就是强调礼乐并重，两者相辅相成，共同担负造士、治国之大务。在此观念支配下，西周建立起了体系完备的礼乐制度及教育制度。值得注意的是，周人"事鬼敬神而远之，近人而忠焉"，与殷商礼乐之教完全从属于"事神致福"的宗教范围不同，西周的礼乐教育已逐渐从其与宗教的密切关系中脱离出来，开始成为较为独立的政治、道德和审美教育，并将之渗透在射、御、书、数各艺教育之中[④]。

西周已形成较完备的学校教育体系，体制上大致分为国学和乡学两大类，又按学习者的年龄和学习程度分为大学和小学。承袭夏、商传统，西周统治者对文化教育继续实行"学在官府"的高度垄断，其表现形式有二：一是官师不分，无

[①] 礼、乐、射、御、书、数合称"六艺"，是夏、商、周三代共同实施的教育。由于各代社会发展水平不同，"六艺"教育在三代经历了发生、发展到完备的过程。又由于各代的社会具有不尽相同的特点，实施"六艺"教育也各有侧重。西周在夏代尚武、商代尚神的基础上，使"六艺"教育趋于完善。（毛礼锐、沈灌群：《中国教育通史》第一卷，山东教育出版社1985年版，第94页）

[②] 《礼记·文王世子》。

[③] 郑樵：《通志·乐略第一·乐府总序》。

[④] 《礼记·射义》记："是故古者天子之制，诸侯岁献贡士于天子，天子试之于射宫。其容体比于礼、其节比于乐，而中多者，得与于祭；其容体不比于礼、其节不比于乐，而中少者，不得与于祭。"说明评定射艺也离不开礼乐的准则。

论国学或乡学，所有教师均由士以上现职或退休官员担任；二是政教合一，教育机构和行政机关不分，比如国学中的辟雍，既是施教场所，也是祭祀、朝会、庆功、选士和养老的场所。西周只有官学而无私学，只有贵族子弟享有受教育的权利。在教育内容上，为体现"明人伦"的教育宗旨，贯彻德艺兼修和文武并重的教育意图，无论国学或乡学，首重道德教育，课程安排上均以六艺为基本内容。据《周礼》记载，国学方面，除大司乐教国子以"乐德""乐语""乐舞"外，还有师氏以"三德"教国子：一曰至德以为道本，二曰敏德以为行本，三曰孝德以知逆恶。教"三行"：一曰孝行以亲父母，二曰友行以尊贤良，三曰顺行以事师长。又"保氏掌谏王恶，而养国子以道，乃教之六艺：一曰五礼，二曰六乐，三曰五射，四曰五驭，五曰六书，六曰九数，乃教之六仪：一曰祭祀之容，二曰宾客之容，三曰朝廷之容，四曰丧纪之容，五曰军旅之容，六曰车马之容。"① 六艺之中，礼、乐、射、御谓之大艺，书、数谓之小艺。小学学小艺，履小节，以书、数为重点；大学学大艺，履大节，以礼、乐、射、御为重点。乡学方面，"大司徒以乡三物教万民而宾兴之"。"乡三物"是什么呢？"一曰六德：知、仁、圣、义、忠、和；二曰六行：孝、友、睦、姻、任、恤；三曰六艺：礼、乐、射、御、书、数。"② 其基本精神与国学相一致。

二、礼乐制度下的音乐教育

礼乐在西周的地位十分崇高，乐教被视为"国教"，因而形成了我国乐教史上的最高峰，这表现在以下几个方面。

其一，乐教体系庞大、严密，初步形成了专业（职业）音乐教育和学校音乐教育（礼乐教化）相辅而行的格局。西周设立了庞大的音乐机构，其最高官职称"大司乐"，又名"大乐成""大乐正"，负责音乐行政、音乐教育和音乐表演三个方面的事务。该机构中的音乐教育属于专业教育性质，以培养用于创作和表演的乐工、乐奴为目的。该机构中的官员、乐师、乐工有明确定额，多至1463人。其中除了少数贵族外，有1277人属于奴隶，但在音乐行政方面各部分的领导和在音乐教育方面各级的负责人，则都是由贵族担任的。③ 除此之外，宫中大学——东、西、南、北、中五学④的教学活动多数与礼乐教育有关。东学"成均"是习乐之所，东学"序"是习干戈羽龠乐舞之所，西学"瞽宗"是演习礼乐之所。在各类国学和乡学中进行的乐教，属于学校音乐教育性质，教育对象主要是显贵子弟，以培养他们的政治、道德及审美素质为目的。

其二，分工明细、爵位等级严格的领导与师资体系。"大司乐掌成均之法，以治

① 《周礼·地官·保氏》。
② 《周礼·地官·大司徒》。
③ 杨荫浏：《中国古代音乐史稿》上册，人民音乐出版社1981年版，第34页。
④ 五学：辟雍（居中），又称太学；成均（居南）；上庠（居北）；东序（居东）；瞽宗（居西）。

建国之学政，而合国之子弟焉"①，西周的乐教管理制度和教师构成体系严密，所有与礼乐行政与教学有关的工作都由各级官吏担当，统归春官宗伯所属大司乐领导。作为官职的大司乐是中央官学的主持者，也是乐教的领导和实施者。据《周礼》所记，大司乐官阶为中大夫，共两人，其下又依次设备有定额的乐师（乐正）、大胥、小胥、大师、小师等多种管理与教学人员。整个师资体系的构成关系及教学情况如表 2-1 和表 2-2 所示。

表 2-1　国学中的教官分类②

教官称谓	教　　职	等　　级
大司乐	国之礼乐之官，治建国之学政，以乐德、乐语、乐舞教国子	中大夫
乐　师	掌国家之政，以教国子小舞	下大夫
师　氏	以三德、三行教国子	中大夫
保　氏	养国子以道，教六艺、六仪	下大夫
大　胥	"掌学士之版"，教国子小舞	中　士
小　胥	"掌学士之徵令"	下　士

表 2-2　国学中的乐师分类

乐师称谓	教　　职	等　　级
大司乐	职掌乐律、乐教和大合乐，领导各种音乐活动	最高领导
大　师	直接掌教乐律，参与并组织各种乐教活动和音乐活动	高级乐师
小　师	参与各种乐、礼教学活动	高级乐师
典　同	在大师领导下具体负责调律工作	中级乐师
典庸器	负责保管乐器，在典礼场合中率领工徒陈设乐悬等	中级乐师
一般乐师	负责各个专项的乐师，如钟、磬、舞等方面的乐师	低级乐师

亦官亦师、层次清晰、分工明确、井然有序的教学管理和师资结构体系，可以使教师在整个教学体系运转时各司其职、有条不紊，从而取得高效的教学成果。

其三，循序渐进的教学原则和严格的教学要求。西周的六艺教育从学制、专业、学龄及学习内容等方面来看，都有详细而明确的规定，体现了循序渐进的、科学的教学原则，这从《礼记·内则》记载的六艺学习过程可以看出："六年，教之数与方名。七年，男女不同席，不共食。八年，出入门户及即席饮食，必后长者，始教之让。九年，教之数日。十年，出就外傅，居宿于外，学书计。衣不帛襦袴。礼帅初，

① 《周礼·大司乐》。
② 马东风：《音乐教育史研究》，京华出版社 2001 年版，第 39 页。

朝夕学幼仪,请肄简谅。十有三年,学《乐》、诵《诗》、舞《勺》。成童舞《象》,学射御。二十而冠,始学礼,可以衣裘帛,舞《大夏》,惇行孝弟,博学不教,内而不出。"另外,《礼记·文王世子》中对此也有所反映:"凡学世子及学士,必时:春夏学干戈,秋冬学羽籥,皆于东序。""礼乐"作为选士的重要标准,体现在对教学及学习成果要求上的严格。《礼记·王制》载:"命乡论秀士,升之司徒,曰选士。司徒论选士之秀者而升之学,曰俊士。升于司徒者不征于乡,升于学者不征于司徒,曰造士。乐正崇四术,立四教。顺先王《诗》《书》《礼》《乐》以造士。春秋教以《礼》《乐》,冬夏教以《诗》《书》。王大子,王子,群后之大子,卿大夫元士之适子,国之俊选,皆造焉。凡入学以齿。将出学,小胥、大胥、小乐正简不帅教者,以告于大乐正,大乐正以告于王,王命三公、九卿、大夫、元士皆入学。不变,王亲视学。不变,王三日不举,屏之远方,西方曰棘,东方曰寄,终身不齿。"接受教育的贵族子弟,如学习不善且屡教不改,最后将被发配远方,永不复用。

其四,丰富的教学内容。西周乐教的内容非常丰富,主要有"乐舞之教""乐德之教"和"乐语之教"三类。

"乐舞之教",具体是指"六代乐舞"——"王者功成作乐"①。六代乐舞是指歌颂各朝统治者丰功伟绩的大型古典乐舞,有黄帝时期的《云门大卷》、唐尧时期的《大咸》、虞舜时期的《大韶》、夏禹时期的《大夏》、商汤时期的《大濩》和周朝的《大武》。六代乐舞简称"六乐","六艺"教育中的"六乐"即指此,最为周人推崇。它不仅在国学与乡学中都被作为重要的学习内容,而且尤在国学中受到强调,由大司乐亲自执教。其目的是为了防民情、和邦国、谐万民,维护统治。另外,还有各级乐师执教的乐舞:

"小舞"——《帗舞》《羽舞》《皇舞》《旄舞》《干舞》《人舞》;

"宗教性乐舞"——包括祈雨用的《舞雩》和驱疫用的《傩》;

"散乐"——民间乐舞;

"四夷之乐"——其他民族或其他部落的音乐,等等。

"乐德之教"。"乐者,德之华也","德成而上,艺成而下"。②周人认为,理想的音乐应该是道德境界的升华,而不是纯粹声音的华美。西周立国推行德治,作为德育辅助手段的乐教必以德育为旨归,因而"乐德之教"便成为国学中乐教的重中之重,亦由大司乐亲自执教。乐德内容包括"中、和、祗、庸、孝、友"③六德。郑玄释曰:"中,犹忠也;和,刚柔适也;祗,敬;庸,有常也;善父母曰孝;善兄弟曰友。"乐德之教反映了中国古代人伦道德教育的各方面,因此,谓"乐者,通伦理

① 《礼记·乐记》。
② 同上。
③ 《周礼·春官·大司乐》。

者也"。① 而在诸种伦理道德观念中，尤以"中和之德"的培育最重要，即通过艺术感染力达到个体内心情感的和谐、王道的和谐以及天地之间的和谐。另一方面，西周倡导的德育是为政治服务的，即所谓"声音之道与政通矣"②。因而西周"乐德之教"的"德"体现着强烈的政治思想教育观念，等级名分教育成为乐德的核心，这体现在西周礼乐对乐器使用、乐舞的规模等严格的等级制度中。③

因此，"乐德之教"既是西周贵族子弟自我修养的内容，也是他们实行政治教化的内容。它继承、发展了氏族公社时期即已初萌的音乐德育思想，使乐德教育内容得到具体化；同时又将氏族公社时期已具雏形的音乐教育"和谐"观发展为"中和为美"的伦理观和音乐审美观，直接促发了儒家"中庸"伦理观、"乐而不淫，哀而不伤"的音乐审美观以及功利性的音乐政治观的形成。

"乐语之教"。西周的"乐"还处在诗、舞、乐三位一体的状态，因此"乐"是各门艺术的总称，包括诗歌、舞蹈、戏剧的雏形以及简单的作文等。《周礼·春官·大司乐》记，"乐语之教"包括"兴、道、讽、诵、言、语"六项，皆由大司乐负责向国子传教。郑玄释："兴者，以善物喻善事。道，读曰导。导者，言古以剀今也。倍文曰讽，以声节之曰诵，发端曰言，答述曰语。"总体来说，"乐语之教"主要分为三个方面的内容：兴和道，是有关阅读和写作知识的教学；讽和诵，是有关诗歌的教学；言和语，则是关于作文的教学。诗歌创作、唱诵以及文章写作知识与技巧的教学是极有实用价值和审美教育价值的，因为西周是"郁郁乎文哉"的社会，诗乐的演唱、演奏在贵族文化娱乐生活以及礼仪活动中几乎无处不在。例如，举行酒礼和燕礼，就要演唱贵族创作的《鹿鸣》《四牡》《皇皇者华》《鱼丽》《南有嘉鱼》等雅乐，还要演唱民间的乡曲，诸如《关雎》《葛覃》《采苹》等，足见诗歌弦诵为贵族以至庶人应必备的文化修养，"乐语之教"适应了这种文化修养需求。可以说，乐语之教的设立促进了西周诗歌艺术的发展，也促进了乐教整体水平的提升。此外，从演唱的诗歌来看，其都有"中和"的审美特点。因此，可以说西周乐教开创了我国"温柔敦厚诗教"的先声。④

三、周公与西周的音乐教育

西周乐教成就的取得与周公有着直接关系。周公"制礼作乐"，积极推行文化治国主张，开创了西周文化与教育事业的繁盛局面，对周代乐教体系的建立与发展做出了重要的贡献，其礼乐教育思想亦被后世显学——儒学完整继承并发展为中国传统乐教思想的正统，故有"周公作，孔子述"之说⑤。

① 《礼记·乐记》。
② 同上。
③ 修海林：《中国古代音乐教育》，上海教育出版社1997年版，第16页。
④ 毛礼锐、沈灌群：《中国教育通史》第一卷，山东教育出版社1985年版，第103页。
⑤ 汪中：《荀卿子通论》。

周公生卒年不详,姓姬名旦,系周文王第四子。因采邑在周地,又因其为太傅,属于"三公"之一,故称周公。周公为周朝的开国元老,曾助武王建功立业,为幼年王子辅佐朝政,所以得到特别的器重。周公在文成武略上均有建树①,为古代文化的杰出代表,春秋以来一直被后人极力推崇,孔子曾多次赞叹"周公之才之美"②,视其人品及事业为楷模。孟子也称他为"古圣人"。其主要成就之一,就是制礼作乐,倡导音乐教育。

1. 制礼作乐,推行乐教

周公制礼作乐是在他执政的第六年③,是派兵东征三年,平定"管蔡之乱"之后制定、推行的重大政策之一。周公深知,要取得政权需要"武功",可巩固政权却要"文治",仅仅依靠暴力和强权是无法维持统治的。为了周王朝江山永固,周公开始了一项最重要的政权建设工作——制礼作乐。所谓制礼作乐,就是通过"礼乐"的形式对阶级社会中各等级的权利和义务制度化、固定化,使社会秩序处于相对稳定的状态中。周公制礼作乐所涉及的内容非常广泛且复杂,包括当时社会生活的各方面,如嫡长子继承制、井田制、刑制、乐制等,概分为吉、凶、军、宾、嘉五大方面,细分有所谓"经礼三百,曲礼三千",大至宗教、政治、军事,小至衣冠、陈设、饮食,无不有礼。周公所制定的礼乐制度对于稳定周代的社会秩序和调动各方面的积极性起到了重要作用。

"周虽旧邦,其命维新"④。古籍中将"制礼作乐"之功归于周公,并不是说礼乐制度是由周公个人首创,也不是说全部礼乐由他一人创作。周公的功劳在于,他对夏商礼仪制度及其乐教实践的继承、发扬、改造和创新,并将它作为文化、教育、治国的主要政策进一步规范化和制度化,从而把礼乐制度及其教育作用在实践中发挥到极致,正所谓"周因于殷礼,其损益,可知也"⑤。

周公博学多识,才华横溢,颇通祭祀之道⑥,又有"文公"美谥⑦。作为西周礼乐制度的制定者和礼乐教育的倡导者,周公直接参与了礼乐的创作、修改和加工工作。周公参与的音乐活动主要有以下几个方面:(1)参与大型乐舞《大武》的创作。《庄子·天下》载:"武王、周公作《武》。"对此,《吕氏春秋·古乐》也有记述:"武王即位,以六师伐殷。六师未至,以锐兵克之于牧野。归,乃荐俘馘于京太室,乃命周公为作《大武》。"以武王伐纣为表现内容的史诗性乐舞《大武》,是西周乐教

① 《尚书·大传》中对周公一生政绩概述为:"一年救乱,二年克殷,三年践奄,四年建侯位,五年营成周,六年制礼作乐,七年致政成王。"
② 《论语·泰伯》。
③ 《礼记·明堂位》载:"周公践天子之位以治天下。六年,朝诸侯于明堂,制礼作乐,颁度量,而天下大服。"
④ 《诗·大雅·文王》。
⑤ 《论语·为政》:"殷因于夏礼,其损益,可知也;周因于殷礼,其损益,可知也。"
⑥ 《尚书·金縢》记:周公曾自谓"予仁若考(巧)能,多才多艺,能事鬼神。"
⑦ 《国语·周语上》。

中的主要内容"六乐"之一，全曲分为六成（六段），结构庞大，气势恢宏，表演极尽华美，至孔子时还作为保留节目①。（2）倡导采风制。采风制是一种收集民歌的制度，始设于西周，统治者的初衷是要通过这种广采歌谣的方式观民情、知得失，从而考量、修正其政治策略②，后来则发展为对各地民歌进行审查、筛选、修订，编配上音乐，用于礼仪或乐教，表达自己感情、意志和政治意图③的文化、政治活动。采风活动主要由各国的乐师进行④，而由太师总负其责，因此太师又被称为采诗之官。乐师们亲自或遣派专人下乡收集后，再由太师集中整理订定配乐，唱闻于王⑤。周公作为周初太师，当为采风制的形成与推行起到重要作用。（3）参与创编、选辑乐教教材《诗经》中的诗乐作品。采风活动形成了中国第一部诗歌总集——《诗经》。《诗经》也是我国第一部入乐诗集，其中的诗都与乐曲共存而可以唱诵，因此《诗经》也成为我国第一部音乐教材，并且是一部经历数百年不断增删、修订（修订者包括孔子）的使用长久的音乐教材。《诗经》用于乐教始自西周，"正因为自西周始，《诗》成为礼乐教化的范本，以至于礼乐教育又有了'诗教'的雅称。只是在后世，《诗》才在儒学研究中被重新诠释，成为新的经典"⑥。汉代学者认为，《诗经·周颂》三十一篇中，多数为周公创作或订定，这是不无道理的，因为《周颂》是西周贵族在宗庙中祭祀鬼神、赞美祖先及统治者功德的礼乐之歌。关于《周颂》的作旨，郑玄云："周颂者，周室成功致太平德洽之诗。其作在周公摄政、成王即位之初。颂之言容。天子之德，光被四表，格于上下，无不覆焘，无不持载，此之谓容。于是和乐兴焉，颂声乃作。"⑦ 钱穆先生则释为："盖周人以兵革得天下，而周公必以归之于天命，又必归之于文德；故必谓膺天命者为文王，乃追尊以为周人开国的天下之始。而又揄扬其功烈德泽，制为诗篇，播之弦诵，使四方诸侯来祀文王者，皆有以深感而默喻焉。"⑧ 也就是说，《周颂》的创作意图，是和周公制礼作乐的政治主张相吻合的。况据今人考证，这些诗歌大致成于西周初年，与周公所处时代一致。作为太师，周公负有《周颂》的创作与审订之责，在其工作中起到重大作用当无疑义。相传《诗经》中《棠棣》《周南》《豳风》等篇都由周公创作或编订。可以说，周公是我国历史上倡导诗教的第一人。

① 杨荫浏：《中国古代音乐史稿》上册，人民音乐出版社1981年版，第31页。
② 班固：《汉书·艺文志》："故古有采诗之官，王者所以观风俗，知得失，自考正也。"
③ 《国语·周语上》："故天子听政，使公卿至于列士献诗，瞽献典，史献书；师箴，瞍赋，矇诵，……耆艾修之，而后王斟酌焉。"
④ 《礼记·王制》："天子五年一巡狩，命大师陈诗，以观民风。"
⑤ 班固：《汉书·食货志》："孟春之月，群居者将散，行人振木铎徇于路以采诗，献之大师，比其音律，以闻于天子。故曰，王者不窥牖户而知天下。"
⑥ 修海林：《中国古代音乐教育》，上海教育出版社1997年版，第19页。
⑦ 《毛诗正义》。
⑧ 钱穆：《读诗经》，载《中国学术思想史论丛》（一），台湾东大图书有限公司1976年版，第105页。

2. 周公的礼乐教育思想

周公礼乐制度的核心思想是"德"①，因此周公礼乐教育思想的核心是"育德"，即让旨在行为规范教育的礼教与旨在审美情感教育的乐教同构一体，共同完成道德教育。正如《礼记·乐记》总结的那样："礼乐皆得，谓之有德。德者，得也。是故乐之隆，非极音也，……先王之制礼乐也，非以极口腹耳目之欲也，将以教民平好恶，而反人道之正也。……乐者，所以象德也。"周公的这一观念源自于他敬德保民的政治思想，而敬德保民的思想又是周公在历史经验教训的基础上总结出来的。他认为，"小邦周"之所以能够灭"大邑商"的根本原因在于符合"民情"，因而执政者必须时时察民情、顺民意才能保证国家的长治久安。他说："古人有言曰：'人无于水监，当于民监。'今惟殷坠厥命，我其可不大监，抚于时。"②"监"即"镜"，"当于民监""抚于时"就是要求统治者应当以民情为镜，且时时安抚民心。他提出民情大于天命的思想，指出"天畏（威）棐（非）忱（诚），民情大可见，小人难保"③。周之前的统治者都是唯天命是尊，周公亦敬天命，但他不迷信天命，而是把民情置于天命之上，其意义十分重大，可视为后世儒家民本思想的根源。

鉴于由夏至周的历史变革教训，周公的敬德思想同时产生。他认为夏商之亡的另一个重要原因是"不敬民德"。他说："我不可不监于有夏，亦不可不监于有殷。我不敢知曰，有夏服天命，惟有历年。我不敢不知曰，不其延，惟不敬厥德，乃早坠厥命。我不敢知曰，有殷受天命，惟有历年。我不敢知曰，不其延，惟不敬厥德，乃早坠厥命。"④ 享有天命的夏商为什么会走向灭亡？皆由"不敬厥德"所致。失德即失天命，敬德则能久安。因此敬德养德、"齐风俗""一民心"就成为政治的中心，也成了教育的核心。他在为康叔所著的《尚书·酒诰》中就反复强调了"教"字："文王诰教小子，有正、有事，无彝酒。""庶士、有正，越庶伯君子，其尔典听朕教。"而推行德育的具体措施就是制礼作乐，倡导礼乐之教，把"德"内化为礼乐的精神，外显为礼乐的行为。

由此看出，周公制礼作乐的根本目的是为了巩固周王朝的统治，维护"亲亲"与"尊尊"的宗法制及等级制度。他创立的灿烂的西周一代文化与教育为后世教育的发展开辟了道路，礼乐文明及礼乐教育思想对中国传统文化的影响是非常深刻的。其一，使中国人很早就摆脱了神学枷锁，走向了人本文化。其二，造成中国人非常重视血缘人伦亲情的伦理观念。其三，使中国成为礼仪之邦，中国文化享有"乐感文化"的美誉。礼乐文明强烈的社会功利性也使中国传统文化（包括音乐）具有了伦理政治化和政治伦理化的倾向，家国同构，父为家君，君为国父，礼、乐、刑、

① 《左传·文公十八年》记季文子使太史对文宣公说："先君周公制《周礼》，曰：则以观德，德以处事，事以度功，功以食民。"
② 《尚书·酒诰》。
③ 《尚书·康诰》。
④ 《周书·召诰》。

政其极一。其四,"以五礼防万民之伪而教之以中;以六乐防万民之情而教之以和"①,音乐的"中庸""和谐"观念及音乐的"德育"功能通过礼乐教育得到强化,成为后世音乐教育思想的主流。其五,建立了第一个礼乐制度上的宫廷雅乐体系,从此在音乐行为与观念上开始有了更明确的"雅""俗"之别与"正""淫"之分。

结　语

夏、商、周三代是中国奴隶社会学校教育逐步走向制度化、体系化的时期,是"六艺"教育内容渐趋完善的时期,也是礼乐教育制度发展至顶峰的时期。夏代奉行"为政尚武""以武造士"的政治理念和教育策略,但也把礼乐当作重要的教育内容,并初步形成了礼乐教育思想,对"礼仪之乐"和"娱乐之乐"的不同功能有了较明确的认识,为礼乐教育制度的形成和发展打下基础。商代奉行"以乐造士"的文教政策,礼乐教育更加受到重视,设置了以礼乐教育为主的音乐教育机构——"瞽宗",标志着古代礼乐教育制度的初步形成。周代的周公因袭夏商礼乐思想和礼乐教育实践进一步"制礼作乐",大力推行"礼乐造士"的文教策略和"礼乐治国"的政治方针,礼乐教育被赋予社会政治文化生活的至尊地位,从而建立了专业音乐教育和学校音乐教育相结合的、完备的乐教体系。周代乐教思想明确、师资配备严密、教学内容丰富、教学要求严格、教学管理制度完善,到达了我国古代礼乐教育的最高峰。周公开创的宫廷雅乐及其教育制度,为后世两千余年的封建王朝所承袭;其以"德育""和谐""中庸"为中心的礼乐教化思想,亦被以孔子为代表的儒家所继承,成为中国传统乐教思想的核心。

思考题

1. 夏、商、周三代音乐教育的共同点与不同点分别是什么?
2. 为什么说周代是我国古代礼乐教育的最高峰?
3. 周公对音乐教育的贡献是什么?
4. 礼乐文明和礼乐教育思想对中国传统文化有怎样的影响?

① 《周礼·地官》。

第三章 春秋战国时期的音乐教育

（前770—前221）

春秋战国时期是中国社会由奴隶社会向封建社会转化的大变革时期，也是中国古代学术文化及教育思想空前活跃的时代。教育上，随着奴隶制的逐渐消亡，西周学在官府、政教合一、官师一体的教育体制逐步瓦解，官学衰微、私学勃兴，出现了"天子失官，学在四夷"的局面；文化形态及存在方式上，以"礼崩乐坏""学术下移"为主要特征，西周奴隶主贵族文化垄断的格局被打破；学术研究上，因思想解放而诸子群起、百家争鸣，流派纷呈。音乐教育就在这种大环境下，以官学、私学及民间的多种方式传承、发展着，并孕育出了丰富而又具有鲜明时代特征的音乐教育思想。

第一节 学术下移与"士"阶层的出现

"文化下移"是东周时期随着奴隶社会礼乐制度逐渐解体——"礼崩乐坏"而产生的一种文化现象。春秋中后期，生产力发展导致东周在经济基础、上层建筑领域出现了与周礼要求不相融的局面：井田制逐步解体，势力强大的诸侯开始变王田为私田，变分封制为郡县制；政权不断下移，并纷纷制定自己的法律，作为奴隶制度基础的分封制和宗法制遭到严重破坏，长子继承制度多不能施行；一些有权势的卿大夫在征战中势力壮大，出现了礼乐征伐自诸侯出、自卿大夫出的局面；各分封诸侯间征战不已，周天子无力阻止，出现"挟天子以令诸侯"的情景；各诸侯、卿大夫僭用礼乐的现象十分普遍。"礼崩乐坏"的诸种现象反映出奴隶社会正走向解体。

奴隶制社会解体在文化教育上的表现是：西周集权统治建立起来的"学在官府""学政不分"的垄断局面被打破，官学式微，学术开始下移。春秋战国以前，奴隶主贵族阶级掌握着精神文化的生产，学术、教育均由王官所把持。然而，自春秋以来，战争频发，政局混乱，统治者无暇顾及学校教育，西周曾盛极一时的从中央到地方完备的官学体系土崩瓦解，官学已形同虚设，学而无用的思想在贵族阶层中蔓延，如当时有些诸侯贵族公开放言："可以无学，无学不害。"[①] 政局动荡又造成了人心

① 《左传·昭公十八年》。

思动,"壮者散而之四方者,几千人矣"①。大批旧官师流落民间,一些文化职官也被迫携带各种文献典籍或礼乐器具四处奔走,由此造成学术文化的下移和扩散,著名者如太史司马氏离周去晋、王子朝奔楚的掌故等。《论语·微子》中则记述了著名乐师四散而逃的情景:"大师挚适齐,亚饭干适楚,三饭缭适蔡,四饭缺适秦,鼓方叔入于河,播鼗武入于汉,少师阳、击磬襄入于海。"随着文化官员的流散,文化也得以传播至各地,这就为"文化下移"的形成提供了条件。"学在四夷""礼下庶人"的局面逐渐形成。

学术下移的另一社会基础则是"士"阶层的出现及私学的崛起。"士"是春秋中期以后出现的社会阶层。"士"本是上古时期执掌刑狱的官员,夏、商、西周及春秋前期特指贵族阶层,所谓夏"以武造士"、商"以乐造士"、周"以礼乐造士",指的就是对贵族子弟的培养。春秋后期,"士"虽然也有武士、文士、文武兼备之士等多重含义,但一般意义上,"士"则是知识分子阶层的统称。士阶层的形成较为复杂,奴隶主贵族沦落而来者有之,平民阶级有之,新兴地主阶级有之,奴隶获解放上升而来者亦有之。士是单纯的脑力劳动者,以自己所生产的精神产品换取生活资料。士阶层随着奴隶制度的崩溃和封建制度的建立而产生,人数不多,但有很大的活动能量,极为时所重,有"得士者昌,失士者亡"之共识。因而春秋战国时期养士用士之风盛行,既有诸侯国君的"公室养士",如齐桓公曾养"游士八十人"②,另外鲁穆公、魏文侯、齐威王、梁惠王等也都是利用公室养士的代表;也有诸侯之下的显贵招揽食客的"私门养士",孟尝、春申、平原、信陵四君即为私门养士的代表。士在当时政治、文化、教育生活中发挥了巨大的作用,政治家如管仲、宁戚,纵横家(策士)如苏秦、张仪等都是士阶层中的佼佼者。而对学术下移产生最深刻作用的则是儒、墨、道、阴阳、法、名、农、医、兵、天文等方面的专家和各学派的学者、教育家。他们是士阶层的领军人物和杰出代表,是他们造成了春秋战国时期百家争鸣、百花齐放的文化盛世。士阶层的不断壮大推动了私学的兴起,而私学发展则又为下移后的学术培育出累累硕果。

私学发端于春秋中叶,繁荣于春秋战国之交,鼎盛于战国中期,衰落于战国末期。私学的产生是中国古代教育史上具有里程碑意义的事件,从此中国学校教育形成了官学与私学并存的格局。从教学体制上看,它冲破了"政教合一"的枷锁,实现了教育与政治的分离,学校与国家机构的分离;从师资构成上看,"官师合一"的成例开始突破,伴随着学术下移和士阶层的形成,平民学者开始出现,私学的老师即由此而来;从教学对象上看,不专以贵族子弟为教学对象,有教无类,私学成为以育士为专门职能的教育机构;从作用上看,私学的兴起和发展推动了学术下移的深度和广度以及士阶层的崛起,促进了百家争鸣局面的形成,创造出大批流芳百世、

① 《孟子·梁惠王下》。
② 《国语·齐语》。

各具特色的教育理论,如《大学》《中庸》《学记》等许多教育专著,为中国包括音乐教育在内的古代教育发展奠定了深厚的理论基础。①

毕竟,春秋战国时期的教育是从西周教育体制中脱胎而来的,因此无论渐趋衰败的官学还是蓬勃兴起的私学,西周的礼乐教育思想对它们依然产生着深刻影响,官学或私学中依然把音乐教育当作重要内容之一。只是在音乐教育思想方面,因人们所持教育观念、对音乐和音乐教育的本质与作用等哲学性认识的不同而呈现出多元化特征。

第二节 官学与音乐私学教育

一、官学中的音乐教育

春秋私学渐兴,但官学仍存,只是由原来的周宫廷一个中心转移至鲁、楚、宋等诸侯宫廷的多个中心。虽然西周建立起的三级官学(周天子的辟雍、诸侯的泮宫、国人的乡学)中的辟雍在春秋时消亡,但是其他两类官学在各诸侯国中仍然是"政教合一"的机构,担负着培养贵族子弟的职能。总体上讲,春秋官学的音乐教育是对西周礼乐教育的继承,但又有所不同。从现存少量有关资料分析,主要表现为如下情形。

首先,学校教育性质的礼乐教育与培养乐工音乐技能的专业教育并存,且后者在规模与程度上逐渐超过前者。周代王室、公室的音乐教育大致分为两个系统:一是官学中的礼乐教化教育,主要以贵族子弟为教育对象,以培养他们作为未来执政者应具备的政治素质和道德文化修养为目的。这类教育当然也有乐舞操练等音乐技能方面的训练,却不以表演为旨归。二是宫廷中的音乐专业技能教育,以乐师、乐工为培养对象,以音乐的表演为目的。这种在西周时期形成的音乐教育格局在春秋诸侯国中得到沿袭,不过其结构比重发生了变化。西周时期,礼乐制度是治国之大政,礼乐之教为教育之首要,而乐工的音乐专业技艺教育是为礼乐服务的,处于从属的地位。春秋时情形则有不同。一方面,诸侯国贵族为维护其统治、显示权势之隆,继续重视礼乐②,从恪守礼乐之规③发展至对礼乐制度的僭越④,再到对用乐规

① 黄仁贤:《中国教育史》,福建人民出版社2003年版,第21页。
② 如鲁国的礼乐制度。鲁国因周公而代有周天子所赐礼乐,故在西周时已成为东方的文化教育中心。礼乐至春秋时在鲁国还得到很好的保存。《左传·昭公二年》载:鲁昭公二年(前540年)晋执行大夫韩宣子访鲁,观书后赞叹:"周礼尽在鲁矣!吾乃今知周公之德与周之所以王也。"孔子时礼乐已衰败。
③ 《左传·襄公四年》:"《鹿鸣》,君所以嘉寡君也,敢不拜嘉?《四牡》,君所以劳使臣也,敢不重拜?《皇皇者华》,君教使臣曰:'必咨于周,……敢不重拜?'"
④ 鲁国大夫季氏因在家中使用了王所用的音乐而遭到孔子的批评。《论语·八佾》:"孔子谓季氏,'八佾舞于庭,是可忍也,孰不可忍也。'"

模的极度铺张①。这不仅限于文献记载，中原、齐鲁、楚三大区域墓葬中乐器与礼器的配置表明，西周礼乐制度在先秦时期相当大的地域范围内得到过实施。新贵们也继续把礼乐之教视为养育国子的良途，如《国语》记载，楚庄王问教太子于申叔，申叔对曰："教之《春秋》，而为之耸善而抑恶焉，以戒劝其心；教之《世》，而为之昭明德而废幽昏焉，以休惧其动；教之《诗》，而为之导广显德，以耀明其志；教之《礼》，使知上下之则；教之《乐》，以疏其秽而镇其浮……"官学中也的确培养出了不少德艺兼备的人才，吴国的季札即为代表。另一方面，在实际音乐生活中，乐与礼严格对应的关系逐渐脱离，乐的神圣性淡化而娱乐性增强，西周严格要求的必简必易而庄严肃穆的雅乐已不符合贵族享乐的品位，代之而起的是西周时被严令禁止的以郑卫之音为代表的世俗音乐②。这种情况反映在官学教育上，说明春秋的礼乐教育可能已没有西周时那么完整、严格和系统。同时，由于新贵们对音乐的奢华追求和对俗乐的喜爱，使得对乐工们的音乐表演技术、乐器制作水平、乐律学知识等技术和艺术方面的要求不断提高，这又促使了乐师、乐工这一系统的音乐教育得到了发展，就其丰富性来看，可能已经超过西周。因此也可以说，在宫廷中培养乐工的专业音乐教育已开始成为音乐教育的主流。

其次，音乐教育逐渐从官学中分离出去。西周时期，主要进行礼乐之教的官学和主要进行乐工技能之教的宫廷音乐教育机构都属官办，由大司乐统一领导和管理。春秋初期，宫廷中的乐工已不完全由宫廷培养。为满足不断膨胀的享乐需求，民间一些有音乐专长的艺人也被召入宫中。如《韩非子·内储说》所记，齐宣王曾用大量的开销蓄养了三百人的吹竽队伍，而这些吹竽者多数从民间招募而来。③并且，民间艺人的表演由于富有技巧方面的特色，因此往往更加得到贵族的喜爱。如《史记·赵世家》所载，赵国烈侯非常喜欢郑国的歌唱艺人枪和石二人，甚至想给予他们每人一万亩田地的赏赐。这类艺人的音乐技能基本由家传或师传的私学方式获得，他们在宫廷音乐活动中的存在影响了宫廷原有的教学性质与行为。另外，宫廷乐工的教育也具有私学性质。当然这种私下教学不是以贵族子弟为对象，而是宫中的女子，且以单纯的音乐技能习练为目的。如《左传·襄公十四年》记载，卫献公"有嬖妾，使师曹诲之琴，师曹鞭之，公怒，鞭师曹三百"。先秦宫廷中音乐教育的私学成分愈加增大，以致战国之后官学中的乐教几乎不复存在，乐工的教育任务也开始主要由宫廷官办音乐机构和民间承担了。这种现象在封建社会时期持续了整整两千多年。

① 《庄子·山木》："北宫奢为卫灵公赋敛以为钟，为坛乎郭门之外，三月而成上下之县。"
② 《周礼·春官·大司乐》："凡建国，禁其淫声、过声、凶声、慢声。"《礼记·王制》："作淫声、异服、奇技、奇器以疑众，杀！"《礼记·乐记》："今夫新乐，进俯退俯，奸声以滥，溺而不止；……"又："郑音好滥淫志，宋音燕女溺志，卫音趋数烦志，齐音敖辟乔志，此四者，皆淫于色而害于德，是以祭祀弗用也。"又"魏文侯问于子夏曰：'吾端冕而听古乐，则唯恐卧；听郑卫之音，则不知倦。敢问古乐之如彼，何也？新乐之如此，何也？'"《孟子·梁惠王》："王变乎色，曰：'寡人非能好先王之乐也，直好世俗之乐耳。'"
③ 《韩非子·内储说》："齐宣王使人吹竽，必三百人。南郭处士请为王吹竽，宣王说之。"

再次，作为乐语之教主要内容的诗乐教育仍然在官学中存在，但其性质发生了变化。春秋初始虽然礼崩，但乐并未坏，西周"郁郁乎文"的社会之风在此时反而愈加强劲起来。诗乐活动的兴盛不仅是诸侯贵族们在礼宾宴饮时所必需，更是由"文化下移"、士阶层的出现与壮大所推动。《左传·襄公十六年》云："晋侯与诸侯宴于温，使诸大夫舞，曰：'诗歌必类'。""诗歌必类"的要求说明，贵族成员在诗乐的使用上是有相对严格而统一的尺度的，而这种统一的尺度必由系统的教学得以形成，这种统一的教学又只能在官学里进行。然而西周的乐语之教是与严格的礼制相配合的，春秋的诗乐在应用上虽然也要求"必类"，但从礼宾宴饮中诗乐活动的内容上看，更突出比、兴的情感抒发与交流，诗乐已逐渐从礼的束缚中解脱出来而形成独立的艺术形式。"必类"的要求也许正是对"不类"的一种无奈。据《史记·孔子世家》记载，"孔子之时，周室微而礼乐废，《诗》《书》缺"，因从"古者诗三千余篇"中"取可施于礼义"者"三百五篇""皆弦歌之，以求合《韶》《武》《雅》《颂》之音"。这说明，孔子删诗的举动正是针对这种"不类"而进行的"必类"行为。因此，在国学中贵族子弟们所接受的诗乐教育是统一的，然其教育的功能与目的已发生了改变。

最后，乐教地位发生了改变。《周礼·春官·大司乐》云："凡有道者，有德者，使教焉，死则以为乐祖，祭于瞽宗。"西周时官师一体，乐师的地位崇高，他们不仅是音乐教师，更是德高望重的国家文教政策的实施者，故乐师很受人尊敬。春秋时官学与宫廷中的音乐教育也是由乐师担任，但由于乐与礼的渐离，乐师们已不再是道德的化身。除了如晋国的主乐太师师旷等少数兼音乐家与政治家于一身的佼佼者以外，大多数乐师在当权者眼里已和乐工、乐奴一样，仅是操演音乐的工具罢了，不但可以随兴鞭笞，也可以作为贵族间任意相赠之物[①]。乐师社会地位的显著下降说明我国音乐教育的地位开始由西周时的最高峰降至社会的底层。这是春秋战国时期音乐行为重技轻德倾向的结果，标志着礼乐教育精神开始更多地作为一种理论观念而存在着（只有少数如孔子私学的音乐教育认真践行着这一精神），与社会现实中的音乐生活实践形成了二律背反的关系。

二、音乐私学教育

春秋时官学衰微，随着严格的礼乐制度的崩溃，音乐教育也逐渐由官师独掌而被私学替代。首先应该指出的是，春秋时期音乐私学教育与私学中的音乐教育是两个不完全相同的概念。音乐私学教育是指具有私学性质的音乐教育，大体包括三种类型：一是宫廷中专业从乐人员之间的音乐技艺教学行为，自春秋始，宫廷中的音乐教育是官办但已非严格意义上的官学，其教育目的不再仅限于礼乐之用而转向于娱乐之需，其教育行为也更多地具有了私学性质；二是指纯粹民间的音乐传习行为；

[①] 《左传·襄公十一年》："郑人赂晋侯以师悝、师触、师蠲，……歌钟二肆，及其镈磬，女乐二八。"

三是私学中的音乐教育,即由私人创办的学校中的音乐教育,以孔子所办私学为代表。在春秋战国文化转型的大背景中,后两种私学性质的音乐教育作用最为突出。音乐私学教育的对象主要是宫廷或民间的专业从乐人员,以及文士阶层的成员,采取家传或师傅课徒的传授方式。从教育行为目的上看,既有为满足娱乐要求的经济行为——乐工、乐人以音乐谋生,也有以育人、实现社会理想为目的的文化行为——孔子对西周礼乐思想的践行与创新。

据文献记载,春秋时期民间的音乐活动相当普遍,如伍子胥落魄时曾"鼓腹吹篪,乞食于吴市"①,庄子妻丧时曾"鼓盆而歌"②。秦国人"击瓮,叩缶,弹筝,搏髀"③ 是日常生活的重要组成部分,齐国人则因经济富足而"无不吹竽,鼓瑟,击筑,弹筝"④。浓郁的音乐氛围自然养育出了许多优秀的民间艺术家,如《孟子·告子章句下》载:"昔者,王豹处于淇,而河西善讴;绵驹处于高唐,而齐右善歌。"《列子·汤问》记载:"薛谭学讴于秦青,未穷青之技,自谓尽之,遂辞归。秦青弗止,饯于郊衢,抚节悲歌,声振林木,响遏行云。"文中所说的王豹、绵驹、秦青等都是当时民间著名的艺人,除他们以外,见诸记载的还有善于击筑的高渐离以及"余音绕梁,三日不绝"的韩娥等。可以说春秋战国时期是民间音乐家辈出的时代,他们对音乐文化在群众中的传播产生了很大的作用。而从音乐教育的角度来看,音乐活动的普遍性及薛谭从学于秦青的记载说明,民间普遍存在着专门的私人音乐传习行为不是一种猜测,而是一种让人信服的推断,没有专业的教习行为是达不到那么高超的技艺的。典籍中关于歌唱技术与教学理论的记述亦证明了这一点,如《礼记·乐记·师乙篇》中记:"故歌者上如抗,下如队,曲如折,止如槁木,倨中矩,句中钩,累累乎端如贯珠。"再如《韩非子·外储说右上》载:"夫教歌者,使先呼而诎之,其声反清徵者,乃教之。一曰:教歌者先揆以法,疾呼中宫,徐呼中徵。疾不中宫,徐不中徵,不可谓教。"说明当时对歌唱艺术及对习歌者的学习条件都有了很高的要求,这种要求则是在大量和长期的教学实践活动中总结出来的。

民间艺人在习得了歌舞技艺之后,其中许多人便以此为糊口的工具,或从事商业活动,或作为倡优进入宫廷或富贵之家谋生。以《史记·货殖列传》所载为例:中山人"丈夫相聚游戏,悲歌慷慨。……多美物,为倡优,女子则鼓鸣瑟,跕屣,游媚富贵,入后宫,遍诸侯。""今夫赵女郑姬,设形容,揳鸣琴,揄长袂,蹑利屣,目挑心招,出不远千里,不择老少者,奔富厚也。"说明宫廷与富贵之家的乐工、乐奴已不再全由宫廷教习,民间的乐人私学教育成为宫廷音乐活动的基础。

该时期音乐私学教育的另一重要形式是琴乐在文士阶层中的传习。与民间乐人

① 司马迁:《史记·范雎蔡泽列传》。
② 《庄子·至乐》。
③ 司马迁:《史记·李斯列传》。
④ 《战国策·卷八·齐一》。

间的技艺传习不同，琴乐是一种极具文人色彩的音乐教育类型，它的传习目的不是将其作为谋生的手段，而主要是作为一种文化修养，代表了人品的高洁，也代表了美满、和谐的审美观念与社会伦理观念。如《诗经》云："窈窕淑女，琴瑟友之"①，"妻子好合，如鼓琴瑟"②。自西周始，琴乐就已渐成文雅的象征，被视为乐中上品。春秋士阶层形成以后，琴更被文人雅士所推崇，文士中习练古琴蔚然成风，以至于"琴"成为整个古代文人骚客个人素质的重要标志性符号，居"琴、棋、书、画"四种修身技能之首。先秦琴乐教育之兴造就了许多流芳百世的琴家和关于他们习琴的佳话，其中最著名者是战国时俞伯牙向成连学琴和孔子向师襄学琴的故事。民间琴师成连用"移情之法"③ 培养了"六马仰秣"④ "破琴绝弦"⑤ 的著名琴师俞伯牙的故事，世代传颂；孔子向鲁国乐师师襄学习《文王操》时，由"习其曲"而"得其数"，继而"得其志"至终"得其人"的学琴⑥过程也成为后人的美谈。他们的琴乐学习也证明，以文人为教育对象的音乐教学不以单纯的音乐技术的习得为旨归，而是着重于音乐的情感启发、表达与交流。

孔子私学中的音乐教育是该时期私人学校音乐教育的代表，其他道、墨等各学派虽然也多有论及乐教问题，但鲜有在其学校中涉及音乐教育者。总体上讲，孔子私学的教学内容以"文、行、忠、信"四教为基本内涵，以"礼、乐、射、御、书、数"六艺为课程设置，以"诗、书、礼、乐、易、春秋"为教材名称，其教育内容与宗旨基本是对西周官学以德育为中心的礼乐教育思想的继承。而就音乐教育来讲，也"在谋求理想中的'文化复兴'时继承了古代优秀的人文传统"⑦，追求着音乐审美情感教育与社会伦理道德教育的融合与统一，让乐教肩负起育人、治世的重要使命。

该时期的音乐私学教育适应了当时社会发生的重大变革，促进了音乐艺术的多样性发展，对社会音乐生活产生了重要的影响。

① 《诗经·国风·周南·关雎》。
② 《诗经·小雅·常棣》。
③ 见蔡邕《琴操》中《水仙操》题解。
④ 《荀子·劝学》："昔者瓠巴鼓瑟，而流鱼出听；伯牙鼓琴，而六马仰秣。"
⑤ 《吕氏春秋·本味》记载：伯牙鼓琴，钟子期听之。方鼓琴而志在太山，钟子期曰："善哉乎鼓琴！巍巍乎若太山。"少选之间而志在流水，钟子期又曰："善哉乎鼓琴！汤汤乎若流水。"钟子期死，伯牙破琴绝弦，终身不复鼓琴，以为世无足复为鼓琴者。
⑥ 司马迁：《史记·孔子世家》："孔子学鼓琴师襄子，十日不进。师襄子曰：'可以益矣。'孔子曰：'丘已习其曲矣，未得其数也。'有间，曰：'已习其数，可以益矣。'孔子曰：'丘未得其志也。'有间，曰：'已习其志，可以益矣。'孔子曰：'丘未得其为人也。'有间，有所穆然深思焉，有所怡然高望而远志焉。曰：'丘得其为人，黯然而黑，几然而长，眼如望羊，如王四国，非文王其谁能为此也！'师襄子辟席再拜，曰：'师盖云《文王操》也。'"
⑦ 修海林：《中国古代音乐教育》，上海教育出版社1997年版，第34页。

第三节 音乐教育思想

春秋战国时期百家争鸣,虽然各学派并不都像儒家那样把音乐作为各自私学中的授课内容,但当时的思想家和教育家多对乐教问题有所论及,而所作理论阐述均以音乐与社会、政治的关系为中心。这是因为,西周礼乐制度及其教育是为政治服务的,当用于政治的礼乐制度崩坏之时,具有传统文化底蕴的思想家和教育家甚至于有头脑的统治阶级成员在论及音乐时必然与政治相联系;另一方面,礼乐传统中的"雅乐"与娱乐之用的"俗乐"历来是严格区分的,享乐音乐历来被看作是丧国乱政的罪魁祸首,当音乐生活中(特别是宫廷)传统的礼乐教化逐渐被享乐之音乐教育替代的时候,人们也必然把社会的动荡归咎于此,从而也必然从政治的角度阐发音乐教育问题,于是形成了春秋战国时期论点统一而又观点各异的音乐教育思想。

一、春秋前期"和"的音乐教育思想

春秋前期,人们关于音乐教育的看法仍然延续了西周以"和"(乐"和"德"和")为中心的思想。面对礼乐渐崩、俗乐渐兴、统治者对音乐渐趋铺张与享乐的局面,音乐家们从不同的角度论述强调了乐"和"之于德、于人、于政的重大意义。要者有二。

1. 从"和""同"关系强调"和"

音乐的"和谐"思想史前即已形成,周公制礼作乐的核心思想就是要以"乐"之"和"养民"德"之"和"而达"政"之"和"。西周末年始,与"和"相对,"同"的概念产生。

《国语·郑语》记周太史伯在回答郑国开国之君郑桓公"周其弊乎"的问题时,一开始就讲到了"和"与"同"的问题,提出"夫和实生物,同则不继"的命题,认为周室之弊的要害在于周幽王"去和而取同",违背了万事万物应与客观规律谐和的根本之理。太史伯说:"夫和实生物,同则不继。以他平他谓之和,故能丰长而物归之;若以同裨同,尽乃弃矣。故先王以土与金、木、水、火杂,以成百物。是以和五味以调口,刚四支(肢)以卫体,和六律以聪耳……和乐如一。夫如是,和之至也。"周太史伯所说的音乐之"和"有两层重要的意义:其一,音乐"和六律以聪耳",对音乐作用的认识比远古时期的乐教思想和祭祀的礼乐有所进步;其二,"夫和实生物,同则不继。……和乐如一。夫如是,和之至也。"世间万物如果都是相同的东西,只是数量上有所增加,就没有什么新的事物和新的发展。音乐也是相似的道理,如果乐曲只是千篇一律用同一种音调弹奏的话,那么乐曲就没有更多的音律来合奏出更美妙的乐章,也就谈不上音乐的多样性了,这比古代要求礼乐必简必易且必须遵照严格的等级之规的思想有所发展。因此,在与"同"的辩论里,周太史伯在传统的乐"和"思想中注入了新的内容,虽然其目的在于说明政治道理。

晏婴与齐景公的"和""同"之辩则突出了乐"和"与德"和"的意义，其说如下：

和如羹焉，水、火、醯（xī）、醢（hǎi）、盐、梅以烹鱼肉，燀之以薪，宰夫和之。齐之以味，济其不及，以泄其过。君子食之，以平其心。君臣亦然：君所谓可而有否焉，臣献其否以成其可；君所谓否而有可焉，臣献其可以去其否。是以政平而不干，民无争心。……先王之济五味、和五声也，以平其心、成其政也。声亦如味，一气、二体、三类、四物、五声、六律、七音、八风、九歌以相成也，清浊、小大、短长、疾徐、哀乐、刚柔、迟速、高下、出入、周疏以相济也，君子听之，以平其心。心平，德和。故《诗》曰"德音不瑕"。今据不然，君所谓可，据亦曰可，君所谓否，据亦曰否，若以水济水，谁能食之？若琴瑟之专一，谁能听之？同之不可也如是。①

晏婴较之周太史伯的"和""同"理论有异曲同工之处，同时也有了更多的表述。他将"和"定义为统一、和谐的美，将音乐和其他事物（如味觉）以及音乐的各个方面放在一起作比较来寻找放之四海而皆准的道理。他肯定了事物之间的不同之处和相同的共性，认为要统治和教育人民，达到和谐的生活气氛，必须"平其心""心平德和""民无争心"，这样的个人和群体之间的关系才能使得社会是一个"政平而不干"的理想社会，呈现一个平和的状态，才能最终达到"以他平他""德音不瑕"的完美境界。

乐"和"思想在春秋时期不断地深化，《国语·周语下》中记载了周景王欲铸大钟时，单穆公和伶州鸠进行劝阻时说的几段话，所言直接道出了乐"和"与政"和"的关系。单穆公说："夫乐不过以耳听，而美不过以观目，若听乐而震，观美而眩，患莫甚焉。夫耳目，心之枢机也，故必听和而视正。听和则聪，视正则明，聪则言听，明则德昭，听言德昭则能思虑纯固，以言德于民，民歆而德之，则归心焉。上得民心，以殖义方，是以作无不济，求无不获，然则能乐。夫耳内和声，而口出美言，以为宪令，而布诸民，正之以度量，民以心力，从之不倦，成事不贰，乐之至也。"伶州鸠则说："夫政象乐，乐从和，和从平，声以和乐，律以平声"；"夫有和平之声则有蕃殖之财，于是乎道之以中德，咏之以中音。德音不愆，以合神人，神是以宁，民是以听。"总之，铸大钟不仅从乐理与音乐审美上"细抑大陵……非和也"，最重要的是"匮财用，罢民力，以逞淫心，听之不和，比之不度，无益于教，而离民怒神"，害莫大焉。不仅铸钟，所有的音乐行为都应如此。"政象乐，乐从和，和从平"，伶州鸠不仅强调了"乐和"对"政和"的作用，还强调了两者之间互为因果关系，而中心是"和"。

2. 从"中""淫"关系强调"和"

"中"是由"和"衍生出来的概念。"和"为美，反之为丑。何谓"和"？即有

① 《左传·昭公二十年》。

"节"有"度"。有节合度的音乐称为"中声",无节过度者称为"淫声"。"中声"与"淫声"的概念由秦国名医医和提出,源于以乐喻病的议论。医和在给晋平公治病时说:"先王之乐所以节百事也,故有五节,迟速本末以相及,中声以降,五降之后不容弹矣。于是有繁手淫声,慆堙心耳,乃忘平和,君子弗听也。物亦如之,至于烦,乃舍也已,无以生疾。君子之近琴瑟,以仪节也,非以慆心也。天有六气,降生五味,发为五色,征为五声,淫生六疾。"①医和认为,万事万物须有节度,否则就会"生疾"。音乐也是如此,音乐的作用就是节制百事、节制人心,过分烦琐的"淫声",只会"慆堙心耳",让人失却"平和"之心,诸病滋生。那么,具体什么是"中声"和"淫声"呢?"中声以降,五降之后不容弹",也就是中声区五声音阶的宫、商、角、徵、羽五音,超过这个取音范围的音乐就是"繁手淫声",而淫声的代表就是时称"新声"的民间音乐。医和认为晋平公生疾的根源就是"说(悦)新声"②,过分耽溺于女乐声色。上述言语虽是劝病之说,但也体现了医和的乐教思想:中声平和,可使万物无疾;淫声慆心失和,必加否定。对于晋平公说的"新声",著名音乐家师旷直接从政治的角度说明其危害,"公室其将卑乎?君之明兆于衰矣"③。他认为,晋平公追求声色之娱,不仅会导致身体的疾病,更可怕的是会造成国运的衰竭。

关于"中""淫"关系问题,其他人也多有提及。如游吉说:"吉必闻诸先大夫子产曰:'夫礼,天之经也,地之义也,民之行也。'天地之经,而民实则之。则天之明,因地之性,生其六气,用其五行。气为五味,发为五色,章为五声。淫则昏乱,民失其性。是故为礼以奉之……哀乐不失,乃能协于天地之性,是以长久。"④意思就是,礼是天经、地义、民行的体现,万事万物必须依礼而行、以礼而节,就音乐来说,必须中五声之节度而体现"和",不然,"淫则昏乱,民失其性"。

伶州鸠也说:"琴瑟尚宫,钟尚羽,石尚角,匏竹利制,大不逾宫,细不过羽。夫宫,音之主也,第以及羽。……声以和乐,律以平声。金石以动之,丝竹以行之,诗以道之,歌以咏之,匏以宣之,瓦以赞之,革木以节之。物得其常曰乐极(韦注:物,事也。极,中也),极之所集曰声,声应相保曰和,细大不逾曰平。"⑤也就是说,宫、商、角、徵、羽五音是最常用的中音,高不逾宫,低不过羽。音乐之作必须"咏之以中音""道之于中德",否则便会是"听之不和,比之不度,无益于教,而离民怒神"的"逞淫心"之举。

另外,从《左传·襄公二十九年》中记载的吴国季札访鲁观乐的评论中也能看出对"中"的赞扬及对"淫"的否定:

① 《左传·昭公元年》。
② 《国语·晋语八》。
③ 同上。
④ 《左传·昭公二十五年》。
⑤ 《国语·周语下》。

为之歌《豳》。曰:"美哉,荡乎!乐而不淫,其周公之东乎?"

为之歌《颂》。曰:"至矣哉!直而不倨,曲而不屈;迩而不逼,远而不携;迁而不淫,复而不厌;哀而不愁,乐而不荒;用而不匮,广而不宣;施而不费,取而不贪;处而不底,行而不流。五声和,八风平,节有度,守有序,盛德之所同也。"

语中句句是对"中"的赞美,对"和"的颂扬。

可以看出,"和"是春秋时期乐教思想的核心。乐和—德和—心和—人和—政和,是其思想逻辑主线。"中"与"和"的音乐教育观念在儒家手中得到发扬,并合二为一发展为音乐审美教育的"中和"(中庸)思想。

二、儒家学派的音乐教育思想

春秋战国时期儒家学派的代表性人物孔子、孟子和荀子,都是西周礼乐教育思想的践行者与推广者,他们的音乐教育思想被视为传统乐教思想的正统,对后世产生了巨大的影响。

1. 孔子的音乐教育思想

孔子(前551—前479)名丘,字仲尼,鲁国陬邑(今山东曲阜东南)人,先秦伟大的教育家、思想家、政治家、音乐家,儒家思想的奠基人。他创私学,删诗书,修春秋,传递古代"礼乐思想"传统并予以光大,其乐教思想的精髓是"仁、礼、中庸"思想。

孔子认为,天下之所以大乱,是礼崩乐坏使然。要想使社会安定,必须"克己复礼",恢复西周礼乐制度。因此,孔子正六律、和五声;办教育、育人才;游说列国,推行"礼乐治国"主张。他对雅乐、古乐推崇备至,视礼乐等级秩序为圭臬。与西周的礼乐教育一样,孔子倡导的礼乐教育也以"仁"(德)为核心,不过更为明确。他指出:"人而不仁,如礼何?人而不仁,如乐何?"[①] 他的这句话说明了两个方面的问题:一是没有仁德的人,不会正确对待礼和乐,也不会理解礼和乐的意义;二是礼乐教育对人的仁德培养具有非常大的作用,实施礼乐教育的主要任务是培养人的仁德。礼乐并举,重在育德。对于个体人来说,"兴于诗、立于礼、成于乐"[②],"志于道,据于德、依于仁、游于艺"[③],礼乐教育是为了使个人修养全面完善和发展;而对于整个社会来说,人人有仁德,则可以国泰民安。所以,孔子走的是一条由育人而治国的上下协同的礼乐治国路线,即所谓"安上治民,莫善于礼;移风易俗,莫善于乐"[④],"乐所以修内也,礼所以修外也"[⑤]。从育人"仁"(德)着眼,重

① 《论语·八佾》。
② 《论语·泰伯》。
③ 《论语·述而》。
④ 《孝经·广要道》。
⑤ 《礼记·文王世子》。

视全面提高人的思想修养和文化艺术修养，由表及里地对人进行全方位的教育，是孔子礼乐教育思想的重大突破，形成了儒家教育思想的核心与道德规范，对我国的音乐教育产生了深远影响。将个人与社会紧密联系起来，将音乐教育与治国结合在一起，其积极意义不言而喻。

总体来说，孔子的乐教思想主要有以下几个特点：

其一，视礼乐修养为评价人才的重要标准。孔子说："先进于礼乐，野人也；后进于礼乐，君子也。如用之，则吾从先进。"① 孔子认为，如果先学习礼乐而后做官的是贵族之外的平民，先做官而后学习礼乐的是贵族子弟，在这种情况下若让他选择，他会选择前者。孔子对于礼乐教育的重视程度，已经抛开了传统出身等级的限制，礼乐学习的优劣程度和个人的素养才是评判人才的重要方面。再如他说："若臧武仲之知，公绰之不欲，卞庄子之勇，冉求之艺，文之以礼乐，亦可以为成人矣。"② 子路问孔子，何为成人？孔子答曰：如果拥有臧武仲那样的智慧，孟公绰那样的无欲无求，卞庄子那样的勇敢，冉求那样的多才多艺，最后再加上礼乐，就可以称为完人了。由此可见，孔子认为礼乐学习程度是评判一个人修养的重要标准。

其二，将乐教视为教育完成的最后阶段。孔子曰："兴于诗，立于礼，成于乐。"孔子对于个人素质的培养是通过诗、礼、乐三种手段来完成的，它们分别代表了培养真正意义上的人的三个教育阶段，即开始、过程和最终的确立。孔子认为，诗歌能够培养人的志向和文学才能，所以"兴于诗"；礼用来规范人的行为准则和社会秩序，没有规矩不成方圆，故"立于礼"；乐总其成，主要作用是陶冶人的情操，是培养理想人物的最重要的一环，只有音乐教育才能使人最终达到至善至美的人生境界，因而谓之"成于乐"。而"成于乐"之意，又不仅止于会乐、懂乐，更在于具有"乐"所蕴含的道德和精神——"中和"。

其三，重视音乐的道德教化功能和社会功能。孔子虽在教育对象上"有教无类"，但在乐教的实施上，仍然以周代礼乐行为规范作为德的象征，因此对僭越礼制用乐的现象，发出"是可忍，孰不可忍"③ 的感叹，也有了"天下有道，则礼乐征伐自天子出；天下无道，则礼乐征伐自诸侯出"④ 之语。相应地，孔子非常重视乐教的道德含义。《论语·卫灵公》中记载：颜渊问为邦。子曰："行夏之时，乘殷之辂，服周之冕，乐则《韶》《舞》，放郑声，远佞人。郑声淫，佞人殆。"孔子反对"靡靡之音""亡国之声"的俗乐，推崇像《韶》《舞》这样的雅乐，珍视雅乐对于国家和个人的影响，呼吁越是在社会不安定的情况下统治者越需要采取有利于社会发展的德、正之音对人民进行教化，用良好的音乐来引导和谐的生活。即便是先王之乐，他也从"仁德"出发进行了评论，提出了"尽善尽美"的音乐评判标准，所谓

① 《论语·先进》。
② 《论语·宪问》。
③ 《论语·八佾》。
④ 《论语·季氏》。

"《韶》，尽美矣，又尽善也。谓《武》，尽美矣，未尽善也"①。孔子重德思想是与其源于西周的"礼乐治国"思想相一致的，为政必须"兴礼乐"；"安上治民，莫善于礼；移风易俗，莫善于乐"②"君子明于礼乐，举而措之而已。……君子力此二者以南面而立，夫是以天下太平也"③。

其四，重视乐教中的审美情感培养及其美育作用，要求在音乐形式美的把握中加深丰富的情感体验。如《论语·泰伯》："子曰：师挚之始，《关雎》之乱，洋洋乎盈耳哉。"《论语·八佾》："子语鲁大师乐。曰：乐其可知也，始作，翕如也；从之，纯如也，皦如也，绎如也，以成。"孔子主张在音乐审美中保持一种"中和"（中庸）态度，他曾说"《关雎》乐而不淫，哀而不伤"④，认为音乐中的情感态度及其表现应该是中正平和且适度的，"从心所欲，不逾矩"⑤。

其五，认为乐教的最高境界是个体的人与群体的社会都具有"乐"的精神，天下方太平祥和，即其"成于乐"之意。孔子教人的最高目标是不耽于对物欲的追求，且倾心于高尚人格修炼的君子。如他自称"发愤忘食，乐以忘忧，不知老之将至""饭疏食饮水，曲肱而枕之，乐亦在其中矣，不义而富且贵，于我如浮云"⑥。并且孔子多次称赞颜回"一箪食，一瓢饮，在陋巷"⑦却"不改其乐"的精神状态，而《论语·先进》中对"曾点之志"的赞许更贴切地反映了他的这种音乐教育理想。

2. 孟子的音乐教育思想

孟子（前372—前289），名轲，是仅次于孔子的一代儒学宗师。作为孔子思想的继承者，孟子发扬了孔子的"仁人"主张。他从性善论的哲学立论出发，认为教育的主要任务就是要对与人生俱来的四个"善端"（"恻隐之心""羞恶之心""辞让之心""是非之心"）分别进行仁、义、礼、智的教育。孟子说："仁之实，事亲是也；义之实，从兄是也；智之实，知斯二者弗去是也；礼之实，节文斯二者是也；乐之实，乐斯二者，乐则生矣；生则恶可已也，恶可已，则不知足之蹈之手之舞之。"⑧ 四端之教，仁为其首。孟子还认为，人不仅要成为"仁人"，统治者还要施"仁政"。他极其推崇《尚书·泰誓中》"天视自我民视，天听自我民听"一语，敢冒专制统治者之忌讳，坚持"民为贵，社稷次之，君为轻"⑨的"民本"政治主张。

① 《论语·八佾》。
② 《孝经·广要道》。
③ 《礼记·仲尼燕居》。
④ 《论语·八佾》。
⑤ 《论语·为政》。
⑥ 《论语·述而》。
⑦ 《论语·雍也》。
⑧ 《孟子·离娄上》。
⑨ 《孟子·尽心下》。

因此，他认为统治者要"与民同乐"，强调"独乐乐不如众乐乐"①。基于民本思想，孟子也在理论上肯定了新乐的价值，认为"今之乐，犹古之乐也"②。"与民同乐"的音乐教育思想比孔子要求礼乐必须体现严格的等级秩序的观念前进了一大步。这一思想是基于这样的深层的思维逻辑："仁人"出于"仁政"，要想使"民"真正成为"仁人"，仅仅施以"仁政"是不够的，还必须要用"仁言"对他们进行教育，而"仁言不如仁声之入人深也"③，所以要用"入人深"的"仁声"即音乐进行教化，在君民同乐的潜移默化中，育"仁人"，养"仁君"，善"仁政"，固江山。因此，归根结底，孟子希望音乐教育为政治服务，通过音乐教育营造一个君民上下其乐融融、井然有序的大治之世。孟子音乐教育思想的突出特征是更加强调了乐教的政治作用，导致了音乐审美品格的失落，正像近代有人批评的那样，"惟理涉政治，于乐无取"④。

3. 荀子的音乐教育思想

荀子（约前313—前238），名况，字卿，战国末期赵国猗氏（今山西运城临猗县）人，先秦思想集大成者，唯物主义哲学家。作为战国末期最大的一位传经大师，荀子在中国教育史上占有重要地位。

荀子的音乐教育思想基于两点而提出。

一是"性恶论"的人性本体论。与孟子的"性善论"不同，荀子主张"性恶论"。他说："人之性恶明矣，其善者，伪也。孟子曰：'今之学者，其性善。'曰：'是不然！是不及知人之性，而不察乎人之性、伪之分者也。凡性者，天之就也，不可学，不可事；礼义者，圣人之所生也，人之所学而能，所事而成者也。不可学，不可事而在人者，谓之性；可学而能、可事而成之在人者谓之伪；是性、伪之分也。'"⑤荀子认为，人性由两部分组成，一部分是天生而无法改变的"性"，即恶的动物本能；另一部分是后天人为的"伪"，即善的教育结果。教育的根本任务，就是要"化恶为善，化性起伪"，把人培养成美和善的，欲达此目的，礼义教化是主要的途径。

二是针对墨子的非乐思想。荀子对墨子否认音乐具有积极社会功能的非乐观点进行了全面批判，其音乐论点集中在《荀子·乐论》中："君子以钟鼓道志，以琴瑟乐心。动以干戚，饰以羽旄，从以磬管。故其清明象天，其广大象地，其俯仰周旋有似于四时。故乐行而志清，礼修而行成，耳目聪明，血气和平，移风易俗，天下皆宁，美善相乐。故曰：乐者，乐也。君子乐得其道，小人乐得其欲。以道制欲，则乐而不乱；以欲忘道，则惑而不乐。故乐者，所以道乐也。金石丝竹，所以道德

① 《孟子·梁惠王》。
② 同上。
③ 《孟子·尽心上》。
④ 匪石：《中国音乐改良说》，载《浙江潮》1903年6月第6期。
⑤ 《荀子·性恶》。

也。乐行而民乡方矣。故乐者，治人之盛者也，而墨子非之。"音乐可以修身养性，可以使人文武双全，可以使人陶醉于心，使天下和平，可以调节矛盾，不管是什么样的人，音乐都能对其起到好的作用，可以使社会强大，所以墨子的非乐是错误的。《荀子·乐论》中对音乐的辩护和对音乐功能的认可的话语随处可见，"乐者……是以率一道，足以治万变"，是"天下之大齐，中和之纪也，人情之所必不可免也"，强调"先王之道，礼乐正其盛者也"。对音乐的功能方面的论述："声乐之入人也深，其化人也速"，肯定了音乐的审美作用和感化人心、陶冶人之性情的作用。在战争方面，音乐仍有很重要的作用，可以使民心"和""齐"，能使"兵劲城固，敌国不敢婴"。荀子还强调：要"以时顺修"地改革音乐，以为国家时政服务。

荀子乐教思想对于前人的突破在于，把先秦以来的儒家乐教思想进行了总结和阐发，使之趋于系统化和理论化并有所发展。在实施乐教的必要性上，一方面基于人情之所需："夫乐者，乐也，人情之所必不能免也"，作为艺术形式的"乐"，是人们表现情感的天然需要；"乐"之美是一种人性本能的欲求，所以"人不能无乐"。另一方面，基于政治的需要：乐可以使"民心和""天下齐"而"治万变"。从对乐教的功能认识上，荀子指出"乐者，治人之盛也"，他比孔、孟更强调音乐的社会功能。从音乐的教育效果上，荀子指出音乐"入人也深"，故"化民也速"，对"寓教于乐"的教学效果给了充分肯定并找到了理论依据。在礼与乐的关系上，荀子指出："乐也者，合之不可变者也；礼也者，理之不可易者也。乐合同，礼别异，礼乐之统，管乎人心矣。"从理论上理清了礼、乐之于人心教化的不同作用。在对待乐的态度上，荀子指出"君子乐得其道，小人乐得其欲"，因而乐教必须与礼教配合，"以道制欲""贵礼乐而贱邪音"，从而强调了亲疏、贵贱、长幼、男女之理皆形见于乐，而应"一之于礼义"的教育原则。在音乐教育的重要性上，荀子基于"性本恶"的人性本体论观点强调其"化恶为善、化性起伪"的重要育人作用，更凸显了礼乐教化意义的重大。荀子的音乐思想是对孔、孟乐教音乐思想的继承和发展，而《荀子·乐论》作为中国古代第一篇完整的音乐方面的专著，对以后的《礼记·乐记》产生了重要影响。

总之，以孔子为代表的先秦儒家教育思想的突出特征是强调音乐教育积极的道德教化意义和社会功能。他们虽主张音乐可以陶冶人的性情，可以淳化民风，洗涤人的心灵，改造人们的精神世界，注意到了音乐教育的美育性、情感性，但均试图把审美教育、情感教育规定在礼教的范围内，不能跳出视"乐"为"礼"的附庸、"乐"为"礼"服务的窠臼，从而忽略了从音乐本体及审美角度去审视和把握音乐教育的本质特征和基本规律。从某种意义上说，他们的情感培养是一种病态的情感培养，是以忽视个体人的自然性情为代价的。在音乐教育中对礼的强调，导致了礼乐很快走向僵化及音乐教育在学校教育中逐渐消失，也导致了后世美育理论与实践不能良好成长的局面。

三、墨、道学派的音乐教育思想

1. 墨子的音乐教育思想

墨子（约前468—前376），姓墨名翟，战国初年鲁国人（一说宋国人），哲学家，战国显学之一①——墨家学派的创始人。墨子出身微贱，是"农与工肆之人"②利益的代表。早年曾"学儒者之业，受孔子之术，以为其礼烦扰而不悦，厚葬靡财而贫民，（久）服伤生而害事，故背周道而用夏政"③。墨子于是独树一帜，创立了与儒学相对的墨家学派。儒墨相互驳难，标志着先秦"百家争鸣"局面的开始。

墨子主张"非乐"，这是由其独特的政治观念和教育观念所决定的。"孔席不暖""墨突不黔"，墨子与孔子一样，都是为救世而汲汲奔走天下不辞辛劳的人，因而作为教育家，他们都非常重视教育的社会作用。他们的分歧主要在于：孔子站在统治阶级的立场上，突出礼乐之教以维护"尊尊、亲亲"的宗法社会制度；而墨子从为民谋利的角度出发，希望通过教育培养"兴天下之利，除天下之害"④的为仁的"兼士"，去改良社会，造福人类。因此，墨子鲜明地提出了"非乐"主张，反对音乐和其他一切娱乐活动，否认音乐的社会价值及审美作用，尤其极力反对因为统治者嗜乐所造成的不良社会影响。他认为嗜乐会给国家造成严重的伤害，使君王丧失斗志，使百姓怠于劳作。音乐之于社会有百害而无一利，有碍其理想中"仁义"圣贤之士的培养。《墨子·贵义》云："嘿则思，言则诲，动则事。使三者代御，必为圣人。必去六辟，必去喜、去怒、去乐、去悲、去爱，而用仁义。手足口鼻耳（目），从事于义，必为圣人。"他主张要不以物喜，不以己悲，去除一切杂念才为正确，其中便有禁乐。

《墨子·非乐上》中说明了墨子"非乐"的原因："墨子之所以非乐者，非以大钟鸣鼓琴瑟竽笙之声以为不乐也，非以刻镂华文章之色以为不美也，……虽身知其安也，口知其甘也，目知其美也，耳知其乐也，然上考之不中圣王之事，下度之不中万民之利，是故子墨子曰：为乐非也！"墨子的意思就是：声、色之美，味、居之宜，是人之所爱，但如果耽于这种物欲的追求，则既"不中圣王之事"，亦"不中万民之利"，万万要不得。细分起来，嗜乐之害有三：

其一，于政治无补。当今社会政治混乱，无论国家或家族均恃强凌弱、以大欺小，且奸诈的欺骗愚笨的，高贵的鄙视低贱的。如此"寇乱盗贼并兴"的天下之乱局，不是撞巨钟、击鸣鼓、扬干戚等音乐之辈所能治理的。

其二，于民利无益。民众有三种最大的忧患，即"饥者不得食，寒者不得衣，劳者不得息"。撞巨钟、击鸣鼓、扬干戚等音乐行为不仅不能解决这些民之"巨患"，

① 《韩非子·显学》："世之显学，儒墨也。"
② 《墨子·尚贤上》。
③ 《淮南子·要略》。
④ 《墨子·兼爱下》。

且在国困民弱的情况下举行盛大的音乐活动，必厚敛民财，从而加重他们的忧患程度。

其三，与"仁义"之事相悖。仁义之人做事主要考虑的是兴利除害，即凡于民有利的事情就做，反之则禁止，这也是施仁政者治理天下的行为准则。如果违背这一准则，掠夺民众的"衣食之财"以寻求自己的耳目之娱、身体之适，就不是仁义之人所做的事情。

可以看出，墨子"非乐"思想的核心是认为儒家倡导的礼乐及其教育没有实用价值，既不能强国，也不符合民利。他将音乐教育与社会经济发展、人民生活紧密联系在一起，面对统治者只顾声乐享受不问民生的社会现实而提出"非乐"主张是有积极意义的。但他把音乐中的娱乐性看成音乐的主导作用，与社会调节作用相混淆，忽视了音乐的审美性，没有充分认识到音乐教育的价值，把统治者的享乐误国完全看作是音乐的错误。由此可见，墨子其实针对的并不是音乐本身，而是音乐作用之一的娱乐性，对于音乐的许多功能没有充分认识而导致"重利""非乐"。事实上，墨子本人"通六艺之论"。《吕氏春秋·贵因篇》记载，墨子去见荆王时"锦衣吹笙"，说明墨子自己也喜欢音乐而且会吹笙，他不否认音乐能带给人快乐和美感这一事实，而是反对统治阶级因过分沉迷享受音乐而不顾人民生活困苦这种现象而已。因为墨子"非乐"，倒是更进一步反证了音乐在娱人方面具有很大的作用①。

2. 道家学派的音乐教育思想

道家学派由老子开创，由庄子确立，因其思想的核心范畴是"道"，故老庄学派又称道家学派。道家出于隐士，"隐士"多为没落贵族。他们与儒、墨者积极入世救世的人生态度不同，虽有较高的文化知识，却在社会剧变的时局中不愿从政做官而甘于隐迹乡野。他们崇尚"道法自然""清静无为"的哲学理念和人生态度，其音乐教育思想即缘此而阐发。

老子（约前571—前471），姓李名耳，相传为春秋末年楚国苦县（今河南鹿邑县）人，我国古代著名教育思想家、哲学家、政治家。他的哲学体系尽见于《道德经》一书，其中蕴含的音乐教育思想是通过他的哲学观点表述出来的，有两点值得关注。

其一，"五音乱耳"，故不赞成音乐教育。老子所希望培养的人，是认识、追求、实现"道"的"上士"或"隐君子"。由于道的本质是"无为"，包含着"无事""无欲"等方面的意义，因此，他所希望培养的"上士"或"隐君子"是具有"无事""无欲"等"无为"品格的人，而对他们进行教育所采取的最好方法就是"闭目塞听"，关掉引起私欲的邪恶之门。他认为，"不见可欲，使民心不乱""罪莫大于多欲，祸莫大于不知足，咎莫大于欲得""五色令人目盲，五音令人耳聋，五味令人口爽……是以圣人为腹不为目，故去彼取此"。色、声、味的感官物质刺激可以引起人

① 臧一冰：《中国音乐史（修订版）》，武汉大学出版社2006年版，第48—49页。

淫于享乐的欲念，因此音乐不适宜用于教学。

其二，"大音希声"，对乐的体验不在于具体的形式。老子并没有明确主张"非乐"，但并不看重具体的音乐形式。他认为乐是一种精神，这种音乐精神就是"道"。它外化于自然之中，又从自然内化于人心。老子说："大方无隅，大器晚成。大音希声，大象无形。……夫唯道，善始且善成。"老子用他的辩证法来看世界，忘记外表形式和具体形象，把事物幻化于人的内心世界，把音乐的意义归纳为内心的感受，而不是仅仅在于音乐的结构、音响和快慢。"人法地，地法天，天法道，道法自然。"希声之大音孕育于自然之中。老子对于音乐的态度出于他对哲学思考的角度，他不赞同有形之乐的娱乐性，反对过度地享乐音乐，希望通过对音乐内在的感受达到另一种更高的境界，其辩证的音乐审美思想直接被庄子继承和发扬，并对后人产生了深刻的启迪作用。

庄子（前369—前286），名周，字子休，战国末宋国蒙（今河南商丘市西北）人。庄子出身贫寒，做官不久即隐居于世，他继承了老子的客观唯心主义的哲学思想，并将其转化为主观唯心主义和相对主义，更加追求自我的感受，与世隔绝而追求自我的超脱。他将老子的以"求道""得道"为核心的无为教育思想进一步发展为"三齐"主张，即"齐是非、齐善恶、齐美丑"①。他认为，人与万物没有什么不同，应该置身于此，幻化其中，不应过多考虑自身的功名利禄，要在自然中寻求平衡，求得个人精神上的逍遥、解脱。这些思想是消极、避世的，然而他对于音乐审美问题的看法却有许多积极的因素。

从"法天贵真"的哲学思想出发，庄子在其著作的许多篇章中都论述了音乐及其教育问题。综而观之，要者有四：

其一，推崇自然之乐。所谓自然之乐，就是得"法天贵真"之"道"的音乐，一如老子希声之大音。《庄子·天地》说："夫道，……金石不得无以鸣，故金石有声，不考不鸣。……视乎冥冥，听乎无声。冥冥之中，独见晓焉；无声之中，独闻和焉。"庄子认为，金石（代指乐器）虽然能发出声音，但不得"道"则无以鸣；"道"虽冥冥而无视无声，但唯有它才具备音乐之和。无论有声之乐或自然之乐，"道"为根本。在《庄子·齐物论》中，他又把音乐分为"人籁""地籁""天籁"三类，其中"天籁"之音指的就是合乎自然规律和自然本性、不含规律之外人为因素的音乐，也就是自然之音、得"道"之音。"天籁"是"天乐"②，"大美"而"至美"。

其二，反对儒家礼乐教化思想。庄子明确提出"推仁义，宾（摈）礼乐"的主张，多次对礼乐制度进行抨击。他认为礼乐之教就像钩、绳、规、矩、缳、索、胶、漆那样，严重地损害了人的自然本性——"常然之性"，束缚人心，阻碍了人的自由发展。"屈折礼乐、呴俞仁义，以慰天下之心者，此失其常然也。"③ 自然之真性情

① 《庄子·齐物论》。
② 《孟子·天运》。
③ 《庄子·骈拇》。

是万万不能用世俗的礼乐教化方式加以改变的:"礼者,世俗之所为也;真者,所以受于天也,自然不可易也。故圣人法天贵真,不拘于俗。"① 并且进一步从礼乐的本质入手对礼乐进行否定:"夫至德之世……素朴而民性得矣。及至圣人,蹩躠为仁,踶跂为义,而天下始疑矣;澶漫为乐,摘辟为礼,而天下始分矣。……道德不废,安取仁义?性情不离,安用礼乐?"② 在庄子看来,正是后世的制礼作乐,才使人丧失了正常自然的本性而异化为非人,要使人回复本真状态,必须抛弃礼乐制度,废除礼乐教化之举。

其三,倡导适性之乐。所谓适性之乐,就是体现和抒发人之真性情的音乐。他说:"今俗之所为与其所乐,吾又未知乐之果乐邪?果不乐邪?……吾以无为诚乐矣,又俗之所大苦也。故曰:'至乐无乐。……'"③ 庄子认为,就人性来说,以声音为乐并没有什么不好,然而要特意地去追求就会有害,如果求得了还好说,否则会适得其反。因此"至乐无乐",即过分地追求完美的声音之乐反而得不到快乐;"无为诚乐",即不苛求声音之乐反而会得到真正的快乐。那么,什么是无为之乐呢?庄子的回答是:"中纯实而反(返)乎情,乐也。"④ 也就是说是那些中德合性的音乐,正如他自己的音乐行为。庄子自己本人会唱歌、鼓琴、乐舞,然而他唱歌时并不遵循礼规,而是随性率意而为。相传,庄子的妻子去世后,惠子前往去吊唁,但只见到"庄子则方箕踞,鼓盆而歌"⑤。在庄子看来,妻子去世应该为其高兴才是,因为只有这样,她才能够脱离社会的凡俗,到另外的一个世界去享受自由的解放。他这样想,就用那种随性的音乐形式表达。他认为所有的音乐行为都应该如此。

其四,强调音乐审美修养的自我修炼,注重内心世界的领悟。庄子特别重视个人的审美修养,认为没有一定的审美修养就不会在"冥冥之中,独见其晓;无声之中,独闻其和",无法进入"至美"之意境。而审美修养是通过"心斋"和"坐忘"的养生方式得来的。"心斋"即"无听之以耳而听之以心,无听之以心而听之以气"。"坐忘"即"离形去知,同于大通"。这一点也是"道"的奥秘与神奇,它强调化于无形,受命其外,享在内心,这才有了"至乐"之境。这一点的确抓住了音乐审美心理活动的真谛。

庄子虽然否认音乐的社会价值和娱乐价值,但他坚持"法天贵真",强调音乐要得"道"适"性",表达人的自然真情,是有积极意义的。庄子的音乐思想及其审美思想对后世《淮南子》等作品及嵇康、李贽等人产生了深刻的影响,也引起了延续两千多年的关于音乐教育的价值、作用、目的、形式、内容等方面的论争。

① 《庄子·渔父》。
② 《庄子·马蹄》。
③ 《庄子·至乐》。
④ 《庄子·缮性》。
⑤ 《庄子·至乐》。

结　语

春秋战国时期,中国开始步入封建社会。诸侯不断争霸的新政治格局中,西周缜密严格的礼乐制度被打破。士阶层出现并逐渐壮大,官学衰微,官师分离,私学勃兴,百家争鸣。因此,该时期的音乐教育出现了新特征:在教育行为与方式上,西周音乐教育传统被大致延续着,但在形式与内容上却已发生了变化。这种变化主要表现在以育人为目的的学校性质的音乐教育较之于以培养乐工、乐奴为目的的专业音乐教育,其比重越来越小。礼乐的神圣性淡化而娱乐性增强,乐教地位随之下降。各种音乐私学教育渐成主流,它不仅存在于宫廷专职从乐人员中,更广泛存在于民间的音乐传承中。孔子私学中的音乐教育为突出代表,虽为私学,却具有普通学校音乐教育的性质,体现着西周传统的礼乐教育精神。在音乐教育思想上,形成了儒、墨、道三家独具特色的思想主张。无论是儒家的积极推行礼乐教育,还是墨家与道家的"非乐",都以音乐与政治的关系为出发点,表现出了强烈的忧国忧民意识,给后人以深刻的启迪。特别是以孔子为代表的儒家音乐教育思想,成为两千年来中国传统乐教思想的正统,影响甚远。

思考题
1. 春秋战国时期的音乐教育与西周时期有什么不同?
2. 春秋战国时期的私学音乐教育指的是什么?
3. 春秋前期"和"的音乐教育思想主旨是什么?
4. 儒家音乐教育思想的渊源与核心是什么?
5. 儒、墨、道三家论乐教的共同点是什么?为什么?

第四章 秦汉时期的音乐教育

（前221—公元220）

公元前221年，秦始皇嬴政以武力结束诸侯割据局面，建立了我国历史上第一个统一的封建君主集权制王朝。前206年，刘邦称帝，取代秦开创大汉一代。汉代社会政局相对稳定，经济繁荣，给音乐文化发展及其教育创造了良好的环境。音乐及音乐教育的主要特征是：雅乐衰微，世俗性音乐多样化发展；体制化的音乐教育从官学体系中分离出去而主要由官办的音乐机构承担，私学性质的社会音乐教育扮演重要角色。

第一节 音乐教育的文化背景

"自秦以后，朝野上下，所行者皆秦之制也。"① 秦朝虽短，但作为中国历史上第一个统一的封建君主集权制王朝，秦对后世的影响是深远的。谭嗣同在《仁学》中对其影响也概括道："两千年来之政，秦政也。"

为加强集权统治，秦朝继续采取法家的"一统"主张，推行"崇法尚武"的国策，在政治、经济、文化等各个领域进行了"书同文"②"行同伦"③"颁挟书令"④"禁私学""禁游宦"⑤"焚书坑儒"等一系列改革措施。这些措施虽在某种程度上推动了中国古代封建社会的发展，但也使春秋以来形成的"百家争鸣"的学术思想与文化氛围受到严重的戕害与破坏，对包括音乐在内的文化、教育造成了不可估量的负面影响。特别是"焚书坑儒"之举，据说我国第一本音乐专著——《六经》之一的《乐经》就是亡佚于此。⑥

汉高祖刘邦吸取秦代灭亡的教训，在继承秦代政治制度的前提下，采纳思想

① 恽敬：《三代因革论》。
② 司马迁：《史记·秦始皇本纪》："一法度衡石丈尺。车同轨。书同文字。"《李斯列传》："明法度，定律令，皆以始皇起。同文书。"
③ 司马迁：《史记·秦始皇本纪》："黔首改化，远迩同度。""尊卑贵贱，不逾次行。奸邪不容，皆务贞良。细大尽力，莫敢怠荒。远迩避隐，专务肃庄。端直敦忠，事业有常。"
④ 颁布禁止人们收藏《诗》《书》等法家以外各种书籍的法令。
⑤ "游宦"，是指通过游说宣传自己的政治主张，以达到从政做官目的的知识阶层。"禁游宦"由李斯提议，秦始皇采纳。
⑥ 喻本伐、熊贤杰：《中国教育发展史》，华中师范大学出版社1991年版，第109页。

家、政治家陆贾文武并用的政策，推行"黄老之学"。"黄老之学"是在尊奉黄帝和老庄之学的基础上吸收其他许多学者和大家的进步思想而融为一体的学说，"无为而治"为其思想核心。该学说的推行使汉初的百姓得以休养生息，然而国家并没有得到根本的治理，社会依然混乱不堪。于是董仲舒"罢黜百家，独尊儒术"的提议得到确立，从此开创了儒家思想主导其后两千余年封建政治和文化教育的局面。

在儒家思想指导下，汉代的文化教育体制得到重大改变，官、私两学得到恢复与发展，从中央到地方的学校制度得以建立并逐渐定型，学校中儒家乐教思想重新受到重视。如西汉大儒董仲舒所言："《诗》《书》序其志，《礼》《乐》纯其美，《易》《春秋》明其知。六学皆大，而各有所长。"因而孔子的《诗》《书》《礼》《乐》《易》《春秋》"六经"之学成为重要的基础教育内容。然而，官学的乐教已基本上名存实亡，大规模的音乐教学活动主要在乐府中进行，其教育目的也发生了根本的改变，转向追求音乐技艺与娱乐，而非以育人为主。

汉代文教领域虽以"独尊儒术"为旗帜，但并没有真正地"罢黜百家"，诸子之学仍然没有撤出意识形态阵地。上层建筑层面较为宽松的状态不仅创造出汉代政权的强盛，也极大地促进了世俗音乐文化的繁荣，主要表现在：① 由于文化交流频繁，周边的东夷、南蛮、西戎、北狄的"四夷"之乐流入中原，并孕育出"鼓吹乐"等新音乐种类；② 民间音乐得到发展，各地的民歌蓬勃兴起，造就了"相和歌""相和大曲"等新的歌舞形式；③ 适应鼓吹乐、相和歌等俗乐发展的需要，箜篌、古琴、琵琶等弹拨乐器进一步发展，笛、笳、角等吹管乐器种类开始增多，演奏技巧提高；④ 综合性民间艺术"百戏"产生；⑤ 音乐创作初现繁荣，产生了《胡笳十八拍》等著名的乐曲；⑥ 音乐理论取得新成就，如"相和三调"乐学理论等。总之，秦汉时期的音乐文化较先秦取得了重大发展，"秦汉时期的音乐、舞蹈艺术与先秦时期相比，有了质的飞跃。汉代乐舞风格是以先秦时期的楚声、楚舞为基调，融汇其他民族及外域民族的乐舞艺术而形成的。许多新乐器如笛、箜篌、琵琶从中亚传入内地，加入了中国乐队。丝竹乐器取代了先秦时期的金石乐器，既改变了乐队的结构，也改革了音乐的旋律、节奏和风格，同时又使舞蹈的节奏、舞容、舞姿发生变化，汉代乐舞不仅有中原内地原有的轻歌曼舞的特色，而且也包含了边疆少数民族文化中激烈、强悍的力度美"[①]。

以歌舞伎乐为总特征的秦汉音乐，体裁多样，内容丰富，无论是音乐形式还是审美情趣，都体现出了民族大融合的气势。这种气势的生成自然与音乐教育有着一定的关系。

[①] 丘庆平、尚铮：《中国秦汉艺术史》，人民出版社1994年版，第3页。

第二节 音乐教育

秦汉时期经过战后经济的复苏，学校教育机构慢慢建立起来，分官学和私学两种。官学下面仍设有"太学"、郡国学校和宫邸学等。官、私两大学校系统基本上沿袭了先秦的型制，特殊之处是建立了以艺术研究与教育为主的专门性机构——"鸿都门学"和"乐府"。"鸿都门学"是我国也是世界上第一所文化、艺术专科大学，主要以辞、赋、书、画的研究与教学为主要内容，兼有歌舞之事；而音乐的研究与教学则主要在官办音乐机构——乐府及民间进行。

一、雅乐与乐府中的音乐教育

关于秦代音乐与音乐教育的记载很少，但也能据史料记载做出简单的推测。《史记·秦始皇本纪》载："秦每破诸侯……所得诸侯美人钟鼓以充入之。"可见，秦国也在刻意收集着六国的音乐以便于统一之后使用。另杜佑的《通典》中有一段较详细的记述："秦始皇平天下，六代庙乐惟《韶》《武》存焉。改周《大武》曰《五行》，《房中》曰《寿人》，衣服同《五行乐》之色。"由此更可以看出，秦代音乐集六国之精华，并加以改编，初步形成了自己的一套礼乐制度。

汉初，一些文人及汉武帝刘彻等人也曾倡导礼乐建设及其教育。如高祖刘邦的官僚孙叔通，在征得"不好儒"的高祖的同意后，用"采古礼与秦仪杂就之"的方法，创汉代礼乐，以整顿朝仪。为此，孙叔通让他的一百多个弟子拜从鲁地征来的三十位儒生为师，习练秦代礼仪音乐与歌舞，如《嘉至》《永至》《武德》《文治》等，用于郊祭庙堂，为高祖歌功颂德，得高祖厚赐。① 河间王刘德好儒学，坚持礼乐为治国大策，曾将平日收存的古代雅乐呈献给武帝刘彻，转交太常乐官、乐工习练，备祀仪之用。刘彻亦深受儒学影响，其改组乐府初意主要也是为了壮大雅乐，恢复礼乐之教。据《汉书·礼乐志》记载："至武帝定郊祀之礼……乃立乐府，采诗夜诵，有赵、代、秦、楚之讴。以李延年为协律都尉，多举司马相如等数十人造为诗赋，略论律吕，以合八音之调，作十九章之歌。以正月上辛用事甘泉圜丘，使童男女七十人俱歌，昏祠至明。"

乐府之设，始于秦代。《汉书·百官公卿表》记秦代有"乐府令"一官职，1976年2月在秦始皇陵区建筑遗址中出土的错金银钮钟上刻铭文"乐府"二字，证明了秦代乐府的存在，但其实际功能与作用并未见诸文献。汉袭秦制，其职司应与西汉乐府大致相同。最初，汉乐府仅是一个以演唱宗庙祭歌为主的音乐机构。② 公元前

① 班固：《汉书·郦陆朱刘叔孙传·第十三》。
② 司马迁：《史记·乐书》载："高祖崩，令沛得以四时歌舞宗庙。孝惠、孝文、孝景无以增更，于乐府习常肄旧而已。"

111年，武帝刘彻下令改组乐府。① 乐府得到迅速扩建，成为与掌管雅乐的太乐署并立的以事俗乐为主的音乐机构。

之所以说乐府音乐以俗乐为主，与宫廷中强劲的侈靡享乐之风有关。与历代大多数统治者一样，崇雅是政治的需要，而享乐才是真实的追求，汉武帝也不例外。《汉书·东方朔传》载，汉武帝时宫中"设戏车，教驰逐，饰文采，聚珍怪，撞万石之钟，击雷霆之鼓，作俳优，舞郑女"，极尽奢华。《汉书·礼乐志》也反映了这种情况："今汉郊庙诗歌，未有祖宗之事，八音调均，又不协于钟律，而内有掖庭材人（后宫中善于歌舞表演的乐伎），外有上林乐府，皆以郑声施于朝廷。"俗乐蓬勃发展，大有取代雅乐之势，以致贵族中"争女乐"的事情时有发生，故在公元前6年，"性不好乐"的汉哀帝罢废了乐府。

总体来说，汉乐府是综合性的官办音乐机构，非真正意义上的官学；其功能为收集、整理、加工民间音乐，管理宫廷音乐，组织祭祀、宴飨等场合的乐舞表演，创编新音乐，进行音乐教育；其宗旨为"采民风、观风俗、知厚薄"，为新政服务，歌新声、演乐舞以满足统治者声色之需。

乐府设在长安西郊专供帝王游乐的上林苑里，组织十分庞大，除十几名著名音乐家、文学家以外，还有"千人之多"的乐工。② 乐工成员主要来自两个方面：一是官府中世代为倡的专职乐人，二是来自社会不同阶层的乐人，男女老幼均有。乐师的分工也较为明确，有"郊祭乐员""骑吹鼓员""邯郸鼓员""巴渝鼓员""色员""琴员"等五十余种。

为配合各类音乐表演的需要，乐府中的音乐教育占有较大的成分。众多乐人中有约六分之一称为"师学"③ 者，可视为乐府中的正式学员，他们的教师应为乐府中的各类乐官或乐工。教学内容可分为两大类：一是雅乐、郊庙乐舞，"奏陶唐氏之舞，听葛天氏之乐""韶濩武象之乐""文成颠歌，族居递奏"等；二是民间俗乐，如"巴俞宋蔡""淮南干遮""荆吴郑卫之声""鄢郢之声""狄鞮之倡"等。值得注意的是，"使童男女七十人俱歌，昏祠至明"的记载说明乐府中已经有专门针对儿童的合唱培训，这一点当时在全世界也是罕见的。总之，关于音乐的各个方面，如声乐（分独唱与合唱，成人与儿童）、舞蹈（舞剧）、诗歌（文学）、乐器、音乐学知识等都有专门的教师教授，并有作品流传于世。可以说，乐府中的音乐教育活动已具备了较完整的体系，有明确的音乐教育目的、明确的教材、丰富的教学内容、明确的师生关系及固定的教学场所。乐府俨然已是专业化水平较高而卓有成效的音乐训

① 关于汉乐府的建立，班固《汉书》中自相矛盾。一说是元鼎六年，即公元前111年，同时又记：孝惠二年（前193），使乐府令夏侯宽备其箫管，更名《安世乐》。另《史记·乐书第二》反映，乐府在汉初一直存在。故本书认为武帝改组或复立了乐府。

② 桓谭：《新论》。

③ 有人认为"师学"是乐府中的音乐教育机构，参陈其伟等著《中国音乐教育史略·上卷》，中国文学出版社1993年版，第229页。

练机构,为汉宫廷培养了不少鼓吹乐、歌舞伎乐等各类乐种的音乐人才。但是,从今人的目光观之,"无论从师资配备、教学方法、教学手段、教学形式、教学内容及教学目标上看,都缺少与真正意义上的音乐教育相适应的配套计划和方案,所以它不同于今之学校音乐教育的概念"①。乐府之设为统治阶级统治、享乐服务的本质也决定了其功能不可能指向学校音乐教育所应有的育人目的。尽管如此,乐府的历史作用是巨大的,当时已产生了广泛的影响,以至外域也有到乐府学习音乐者。② 乐府为汉代音乐教育乃至整个音乐、文学的发展做出了可圈可点的贡献。以民歌采集为例,乐府采集民歌的规模宏大,成绩卓然,在全国范围内采集改编了众多民间音乐精品。据《汉书·艺文志》记载,当时乐府搜集整理的有目可考的西汉民歌即有138篇之多,这还是保存下来的极小的一部分。所采编的民歌在当时就被当作了歌诗教材,其中《战城南》《上邪》《陌上桑》《东门行》《巫山高》《孤儿行》《孔雀东南飞》等都是流芳百世的千古绝唱。乐府对后世的影响也是极大的,"乐府"一词的含义也进一步延伸。宋代郭茂倩在《乐府诗集》中将乐府诗歌总集分为郊庙歌曲(祭祀大典之乐)、宴射歌曲(宴会射礼之乐)、鼓吹乐(军队铙吹)、横吹曲(军中马上乐)、相和歌(汉代民歌总称)、清商乐(江南及荆楚民歌)、舞曲歌(《雅乐》和《杂乐》之乐)、琴歌曲(伴琴之歌)、杂歌曲(含说唱等兼收并备)、隋唐杂曲、杂歌谣(民谣、童谣)和歌行体乐府诗(不入乐之歌)十二类,说明后人已把乐府所采之诗,无论入乐或不入乐的、曾和音乐有关的各种音乐、文学作品都称为"乐府",足见其影响之大。

对乐府发展做出突出贡献的,是其首任领导人,著名音乐家、音乐教育家、"协律都尉"李延年。

李延年,生卒年不详,中山(河北定县)人,一生坎坷多舛。《汉书·佞幸传》记,他出生于音乐世家,曾"坐法腐刑,给事狗监中"。但他"性知音,善歌舞",杰出的音乐才华使他很快得到汉武帝的喜爱。《汉书·外戚传》中记载了有关李延年的故事。李延年有一次为武帝唱道:"北方有佳人,绝世而独立。一顾倾人城,再顾倾人国。宁不知倾城与倾国,佳人难再得。"歌中"倾城倾国"的佳人便是李延年的妹妹,后来武帝对她宠幸有加,册封为"李夫人",李延年一家也得到武帝的嘉赏,李延年"佩二千石印绶"追随汉武帝左右,任协律都尉,乐府为其所管理。但在李夫人病逝之后,李夫人的哥哥李广利被封为海西侯后又投降了匈奴,李延年的弟弟李季后来也犯了奸乱后宫之罪,因此全家被满门抄斩。

李延年对乐府贡献最大的是音乐创作和音乐教育。他擅歌舞、擅作曲,且雅俗皆能。据《史记·乐书》和《汉书·礼乐志》记载,他曾作《郊祀歌》十九章供汉宫廷祭祀礼仪之用。更值得称颂的是李延年的俗乐创作,手法精妙,"每为新曲变

① 马东风:《音乐教育史研究》,京华出版社2001年版,第94页。
② 班固:《汉书·西域传》:"时乌孙公主遣女来至京师学鼓琴。汉遣侍郎乐奉送女主,过龟兹。"

声,闻者莫不感动"。而他的新声创作的突出特点是将外族音乐融入汉族音乐中进行再创作。《晋书·乐志》中记载:"横吹,有双角,即胡乐也。张博望入西域,传其法于西京,惟得《摩诃兜勒》一曲,李延年因胡曲更造二十八解,乘舆以为武乐。"李延年是有史记载的最早改编少数民族音乐的人,他独特的创新实践为后世留下了宝贵的音乐财富和创作经验,他对所创新声的推广也对当时及后来音乐教育的内容选择产生了广泛而深远的影响。此外,李延年还在乐器制作、乐队的编排、音乐理论研究等方面多有成就。李延年以其横溢的音乐才华为中国音乐史和音乐教育史写下了不朽的一页。

汉哀帝下令"罢乐府"后,大部分乐工逃散在民间或贵族官邸,小部分留在宫中教授或演奏"雅乐",他们继续在不同的阶层中推动着音乐文化的发展。

二、民间私学音乐教育

秦汉时期民间私学性质的音乐教育非常普遍、发达,主要有以下几种。

1. 私人学校中的音乐教育

秦汉时期不仅官学发展定型,私学也发展得相当成熟。特别是汉代的私学,在秦代的基础上已经相当完备,建立了高、中、低三个层次。而其中以启蒙教育为主的"书馆"早已经有了自己的教学用书。在学生识字的教材中包含有各科的内容,如史游的《急就篇》中就包含有音乐的内容,流传至今。私学的兴盛致使到了西汉末年地方官学都是由私学来承担的,内容以《论语》《孝经》和五经为主。汉代私学中音乐教育的内容不多,没有产生多少实际的作用。

2. 以歌舞乐伎("歌舞者")的培养为主的民间音乐教育

在宫廷佾乐之风的影响下,汉代整个社会也蔓延着追求音乐享乐的风气。中等以上的富贵之家都竞相置乐器、蓄歌伎,歌舞娱乐活动盛行,① 这给社会上歌舞乐伎的培养培植了土壤。一方面,富贵之家培养这些歌舞伎人供自己享乐之用,如汉成帝皇后赵飞燕,原本就是在阳阿公主家学习歌舞的出色乐伎②。另一方面,富贵之家把培养歌舞伎人当作一种商业活动,通过把她们输送给宫廷或富贵人家来谋得利益。如《汉书·外戚传》中记述的有关情景,而这种形式的音乐教育则更具民间性。

3. 文士阶层的古琴音乐教育

古琴音乐作为"雅"的象征,在秦汉时期的文人中间得到更为广泛的传习与发展。① 较先秦时期,以高超琴艺而负盛名的文人音乐家更多,如桓谭、马融、蔡邕等,而司马相如与卓文君的故事更是脍炙人口。汉时,琴乐已在文人阶层形成了自

① 桓宽:《盐铁论·散不足》。
② 班固:《汉书·外戚传》:"孝成赵皇后,本长安宫人。初生时,父母不举,三日不死,乃收养之。及壮,属阳阿公主家,学歌舞,号飞燕。"

己的传习方式——师友相传。② 大批的优秀琴曲出现。除了桓谭《新论》中《琴道篇》所记的《伯夷操》《尧畅》《微子操》《舜操》《文王操》等传统琴曲继续流传外，又有如蔡邕的《春游》《渌水》《幽居》《坐愁》《秋思》（合称"蔡氏五弄"）等名曲创作出来。③ 对演奏技巧的训练要求提高。汉时古琴教学对技术训练的要求相当严格，如《淮南子·修务训》中说："今夫盲者，目不能别昼夜，分黑白，然而拨琴抚弦，参弹复徽，攫、援、摽、拂，手若蔑蒙，不失一弦。……何则？服习积贯之所致。"这里虽然是以盲人弹琴为例来说明各类学习中"服习积贯"，即长期训练和经验积累的重要性，但也从侧面说明了汉代古琴演奏方法的多样性及教学要求的严格。④ 琴论专著增多。著名琴论专著有桓谭的《新论》、蔡邕的《琴操》、扬雄的《琴清英》、刘向的《琴说》等，形成了较系统化的琴学教育思想。该时期的琴学思想继承了先秦"君子之近琴瑟，以仪节也，非以慆其心也"的琴学观念，进一步强调了琴的道德象征意义。如桓谭在《新论·琴道》中说："八音之中惟丝最密，而琴为之首。琴之言禁也，君子守以自禁也。大声不震哗而流漫，细声不湮灭而不闻。八音广博，琴德最优，古者圣贤玩琴以养心。"并且把琴的作用与政治联系起来，如《史记》中说"琴音调而天下治"，主张以琴"养行义而防淫佚"。刘向《琴录》则总结说："凡鼓琴有七利：一曰明道德，二曰感鬼神，三曰美风俗，四曰妙心察，五曰制声调，六曰流文雅，七曰善传授。"总之，琴已成为"君子常御""不离其身"的德、雅之器，琴学传教体现了古代以乐育人的乐教思想传统。

第三节　音乐教育思想

秦汉时期官学与私学中的音乐教育实践虽然式微，乐府及民众中的音乐教育也多以娱乐性的歌舞伎乐为主，但传统的乐教思想却得到了继承和发扬。一方面，以汉初的《淮南子》为代表，秦汉音乐教育在道家音乐教育思想基础上杂糅儒家等乐教思想而呈现了新的思想动向；另一方面，以汉儒贾谊、董仲舒和《乐记》为代表，则完全以儒家乐教思想为主体，进行了阐扬与发挥。

一、《淮南子》中的音乐教育思想

《淮南子》（原名《淮南鸿烈》），为淮南王刘安与其门客所著。它"牢笼天地，博极古今"①，基于道学而融百家，是先秦及汉初黄老道家的集大成之作。其中多有论及音乐的精彩之处，其音乐教育思想也见解独到，具有深邃的内涵和内在的逻辑体系。

1. 音乐教育的终极目的——"原心求本"

为什么要进行音乐教育？其必要性及目的性何在？从表面上看，对于这等关乎

① 刘知几：《史通·内篇·卷十》。

音乐教育价值论、目的论的根本性问题，《淮南子》的论述似乎是有些矛盾的，主要表现在对于"有声之乐"和"无声之乐"所持的态度：既肯定"无声之乐"，又肯定"有声之乐"。但从音乐教育的角度讲并不矛盾，无声之乐（"和乐"精神）是教育的目的，而有声之乐（具体的音乐形式）是教育的内容和手段，有声和无声是手段和目的的逻辑统一，是形上之"道"与形下之"器"的逻辑统一。音乐教育的终极目的在于"原心求本"，即使人心保持、复归平和本性，使之臻于至善至美。

基于道家"道法自然""法天贵真"的哲学思想，《淮南子》推崇"无声之乐"。所谓"无声之乐"即是能在"无声之中独闻之和"①"无声而五音鸣焉"的物质和精神存在方式。两者相较，更注重于精神。万物皆生于无，因此"无声之乐"是本，"有声之乐"为末，从求本或逐末的角度讲，当然应该推崇无声之乐。然而《淮南子》之所以推崇"无声之乐"的实质，是从对人生之乐（快乐）的本质意义上寻找其理论依据的。《淮南子》认为，人生之乐有多种，并通过相应的外在形式表现出来，但最大的快乐之源在于"道和""得其得"，也就是说得自然平和之道、保持天赋自然秉性时所具有内心之和乐精神体验，不能役于外物、淫于外物。具体到音乐而言，有声之"音乐"是人生之乐的特殊的有形载体。但这种有形的物质载体只能是快乐的一种表象，并不能代表人内心的真正快乐。真正的快乐应该和其他各种类型的快乐一样，是脱离了有声（形）之乐而化于内心的"快乐"的精神实体，也可以说是快乐之道。快乐之道的"无声（形）之乐"是至高的精神追求，是与天地相化合即"道和""得其得"的人生理想存在方式，这种精神和存在方式是一般世俗之人所不能达到的。因为一般凡俗之人往往会被各种有形的嗜欲所迷惑而丧失了自然天赋的平和本性，即所谓"人性欲平，嗜欲害之"②"人性安静而嗜欲乱之"③，只有具备"无声而五音鸣"的心性修养才能进入无乐而至极乐的人生本真状态，获得以内乐外的真乐，也就是《淮南子·原道训》中说的"能至于无乐者，则无不乐，无不乐则至极乐矣"。否则，人们会在对各种嗜欲的追求中"日以伤生，失其得者"。在《淮南子》看来，无乐而至极乐的精神状态和保持天赋的自然平和本性是互为因果的逻辑统一，是其最高人生理想。

但是，快乐之道遍存于各种有声的音乐形式之中，因此，不能否定有声之乐。《淮南子》所否定的不是有声之乐本身，而是人们对于音乐的不正确态度及不解乐之真用的音乐行为。《淮南子》认为，虽然声色之欲有荡人心性的作用，但乐是民性之所好，有其存在的合理性，"民……有喜乐之性，故有钟鼓管弦之音"④。同时，乐之本质意义在于至和，有其存在的必要性，"乐者，所以致和"⑤。只要理解了乐的

① 《庄子·天地》。
② 《淮南子·齐俗训》。
③ 《淮南子·俶真训》。
④ 《淮南子·泰族训》。
⑤ 《淮南子·本经训》。

本质意义而乐不失淫，则对人无害，对社会亦无害。

"性有不等""人性可塑"。《淮南子》认为，人性可分为三类：第一类是天生的真圣之善人，如尧舜，不用教；二是天性冥顽不化之恶人，如丹朱、商均，不可教；三是善与恶之中间之人，可以教且必须经过教化才能在智慧和道德上趋于完善。①《淮南子》的作者又清楚地看到，他所生活的年代已经是至道不存、至圣不再，教育的意义就凸显出来。《淮南子》并没有完全采取老子消极无为、放任自流的态度，而是主张像儒家倡导的那样，用礼、乐对人进行教化，"六艺异科而皆同道，……六者圣人兼用而财制之"②。但是它强调，教则必以圣人之求道反性、原心反（返）本的教育："是故圣人之学也，欲以反性于初，而游心于虚也；达人之学也，欲以通性于辽廓，而觉于寂漠也。"③由此明确提出了与儒家礼乐教育观不同的认识。

其一，仁、义、礼、乐教育的作用是救"争"、救"失"、救"淫"、救"忧"，并不是通向盛世的最好途径。"……是故仁义礼乐者，可以求败而非通治之至也。夫仁者，所以救争也；义者，所以救失也；礼者，所以救淫也；乐者，所以救忧也。"④

其二，教育是为了"原心求本"，为了得礼乐之精神。《淮南子·原道训》中说："故以神为主者，形从而利；以形为制者，神从而害。"因此，"制礼乐"而不能"制于礼乐"，礼乐是手段而不是目的。不能为礼乐而礼乐，为礼乐而礼乐是"不知原心反本，直雕琢其性，矫拂其情"，其所育之德不是真德——"德迁而为伪"，其所育之人也非真性情之人——"终生为悲人"。"……今夫儒者不本其所以欲而禁其所以欲，不原其所以乐而闭其所以乐，……此皆迫性拂情而不得其和也。"⑤

《淮南子》明确肯定了仁、义、礼、乐等文明教化方式对人道德、性情的积极作用（当然，其所谓"道德"与儒者之所谓"道德"有着本质的不同），并且认为适当而正确的音乐教育可以间接地达到使人原心反本、达于至道的目的。求道、修道应是人类一切行为的依据和目的指向，而这个道就是"和"，它是人的天赋自然之性。教育应该施"真人"之教，具体到音乐教育来说，采取适当而正确的教育方式由"有声之乐"化育出"无声之乐"的至乐精神，从而原心反本造就至真至美之人，即为其终极目标。

2. 音乐教育的基本原则——因性循情

《淮南子》所主张的是一种原心返本的"真人"之教，这种教育要求施教者必须遵守依性循情的基本教育原则。这是由人之性和乐之本所决定的。遵循这一原则，牵涉以下几个方面的问题。

① 《淮南子·修务训》。
② 《淮南子·泰族训》。
③ 《淮南子·俶真训》。
④ 《淮南子·本经训》。
⑤ 《淮南子·精神训》。

(1) 宏观教育上损欲从性、和而不淫。

《淮南子》认为，"性"和"欲"是一对互相侵害、"不可两立"（《淮南子·诠言训》）的东西。认为得性为本，得欲为末，坚决反对纵欲失性。"人性欲平，嗜欲害之。……夫纵欲而失性，动未尝正也，以治身则危，以治国则乱。"[①] 同时《淮南子》又说，喜乐是民之天"性"之一，而乐又是人们的"欲"望得到满足之后的结果，是民之情——"质"的物态化——"文"："文者，所以接物也；情，系于中而欲发外者也。"[②] "凡人之性，心和欲得则乐，乐斯动，动斯蹈，蹈斯荡，荡斯歌，歌斯舞……故钟鼓管箫、干戚羽旄所以饰喜也。……必有其质，乃为之文。"[③] 那么这里就出现了矛盾。既然音乐是民性之所好，又是欲之所得之物，那如何才能协调好两者的关系呢？本民之真性情，抒民之真性情。循其真性情而养真性情，知其所以欲而不淫其所欲。要像先王那样选用表现民之平和性情的雅颂之乐施教于民，这既合民之爱乐之性、满足其喜乐之欲以宣泄其乐，又能养其乐和性情，损欲从性，直至达到"性有不欲，无欲而不得，心有不乐，无乐而不为"的境界。正其所谓："内便于性，外合于义，循理而动，不系于物者，正气也……故圣人损欲而从事于性。"[④] "故先王之制礼法也，因民之所好，而为之节文者也。……因其喜音而正雅颂之声，故风俗不流。……今夫雅颂之声皆发于词，本于情，故君臣以睦，父子以亲。"[⑤] "朱弦疏越，一唱而三叹，可听而不可快也。故无声者，正其可听者也。……故事不本于道德者，不可以为仪，言不合乎先王者，不可以为道，音不调于雅颂者，不可以为乐。"[⑥]

(2) 微观教、学上音乐的情感与形式等审美问题。

其一，音乐活动必须以情感表达贯穿始终。音乐是情感的载体，没有情感则没有音乐，即其所说"必有其质，乃为之文"。同时，要"文情理通"，即外在的音乐形式与内心的情感要辩证统一，二者不可偏废。"以文灭情则失情，以情灭文则失文。文情理通，则凤麟极矣。"[⑦]

其二，要抒真情而非矫情。要让音乐情感的流露就像"水之下流，烟之上寻"一样真实而自然，因为人的喜怒哀乐之情都是"有感而自然者也"，或哭或歌都是"情发于中而声应于外"[⑧] 的结果。

其三，赏乐时应"贵虚"。《淮南子》认为，虽然音乐是人情感的载体，抒发真情的音乐能够感人至深，但也明确指出，对音乐或乐或忧的情感体验在很大程度上

① 《淮南子·齐俗训》。
② 《淮南子·缪称训》。
③ 《淮南子·本经训》。
④ 《淮南子·诠言训》。
⑤ 《淮南子·泰族训》。
⑥ 同上。
⑦ 《淮南子·缪称训》。
⑧ 《淮南子·齐俗训》。

受听乐者心境的影响，由此提出了"贵虚"主张。"夫载哀者闻歌声而泣，载乐者见哭者而笑。哀可乐者笑可哀者，载使然也，是故贵虚。"①

其四，注重个人音乐修养的提升。《淮南子》认为，制约人们能否体验音乐作品所抒之情的重要因素还有人的音乐及文化修养，因此非常强调音乐修养的提升。书中多次提到在音乐活动中音乐修养的重要性。如"夫歌《采菱》，发《阳阿》，鄙人听之，不若《延露》以和，非歌者拙也，听者异也。"②"钟子期死而伯牙绝弦破琴，知世莫赏也。"③"六律具存，而莫能听者，无师旷之耳也。……律虽具，必待耳而后听"④等。音乐学习中既要循序渐进讲求方法，又要刻苦训练严格要求。如《淮南子·说山训》中说："欲学歌讴者，必先徵羽、乐风，欲善和者，必先始于阳阿采菱。"《淮南子·修务训》中说："学不可已，明矣。今夫盲者，目不能别昼夜，分白黑，然而搏琴抚弦，参弹复徽，攫援摽拂，手若蔑蒙，不失一弦。使未尝鼓瑟者，虽有离朱之明，攫掇之捷，犹不能屈伸其指。何则？服习积贯之所致。……夫无规矩，虽奚仲不能以定方圆；无准绳，虽鲁般不能以定曲直。"

其五，音乐教育内容的时代性问题。《淮南子》主张将礼乐作为音乐教育的重要内容，然而对于礼乐的认识提出了与儒家强调"克己复礼"严格依循古制进行礼乐教育的思想完全不同的看法——"因时变而制礼乐"。如此要求，也是因性循情原则的体现。《淮南子》指出，"法与时变，礼与俗化"是社会发展的必然要求，因为"世异则事变，时移则俗易"⑤。礼乐作为文化教育的重要内容，必须因时变而变，不断创新。变则兴，不变则亡，自古皆然。"夫夏商之衰也，不变法而亡。三代之起也，不相袭而王……五帝异道而德覆天下，三王殊事而名施后世，此皆因时变而制礼乐者。"而"因时变制礼乐"的基本原则是本于民情、利于民事。"治国有常，而利民为本，……苟利于民，不必法古；敬周于事，不必循旧。……故圣人法与时变，礼与俗化，……变古未可非，而循俗未足多也。"⑥"事变""俗易"的实质是民情的变化，具体到音乐活动上来说，即为人们音乐审美要求的变化。而"循俗"则是要求依民情之需而制礼乐，因此"因时变制礼乐"的实质理由还是关乎民性民情。值得注意的是，《淮南子》强调的是"循俗"而不是"易俗"，说明其音乐教育思想与儒家"移风易俗莫善于乐"的音乐教育思想已完全相反。"循俗"要求音乐教育要依民情动而动，以民情的需求为出发点；"易俗"则要求用既有的方式与思想改变民情，以统治者的需求为出发点。

总之，《淮南子》中的音乐教育思想已具有大致完整、清晰的逻辑体系。在本质

① 《淮南子·齐俗训》。
② 《淮南子·人间训》。
③ 《淮南子·修务训》。
④ 《淮南子·傣族训》。
⑤ 《淮南子·齐俗训》。
⑥ 《淮南子·氾论训》。

论上，音乐的本质是"和""乐"，音乐教育的本质在于"无声之中独闻其和""无声而五音鸣焉"的精神教育；在价值论上，音乐教育的主要作用是为了使人快乐，节制、协调人与生俱来的多种情感而使之不至于因放纵而互相产生威胁，疗治因"性情"之"不得"而产生的不快之感；在目的论上，音乐教育的终极目标是原心求本，用音乐之和乐精神使人复归"欲平"之善良天性；在具体教学上，则要求遵循本民性、循民情的基本原则施教。其儒道相济而又进一步升华的音乐教育思想为传统乐教思想注入了新鲜血液，丰富了我国古代音乐教育思想资源。虽然《淮南子》一书得到汉武帝的赞赏却并没有被朝廷采纳，但它昭示着我国古代音乐教育思想从重"治世治人"到重"怡情养性"、从"重古轻今""崇雅抑俗"到"古今并重""雅俗并举"的新思考。

二、贾谊、董仲舒和《乐记》的音乐教育思想

贾谊、董仲舒是汉代大儒，《乐记》是儒家音乐思想集大成者。此三者的音乐教育思想与先秦儒家的礼乐思想一脉相承，且分别进行了理论化、系统化的新阐发。

1. 贾谊的音乐教育思想

贾谊（前200—前168），西汉文学家、政治家，儒学思想的代表人物之一。贾谊继承孟子的民本思想和荀子"人性恶"的人性本体论，明确提出"国以民为本，君以民为本，吏以民为本"①的民本主张，并在"改正朔，易服色，法制度，定官名，兴礼乐"②的政治理念指导下，积极鼓吹儒家礼乐治国思想。

贾谊的音乐教育思想集中体现在其著作《新书》中，要者有二。

其一，强调礼乐的育人作用，认为礼乐教育是化除人的邪恶本性的良方。贾谊认为，音乐教育越早越好，应早至胎教。让皇子在王后腹中孕育时就多听像雅乐那样和谐优美的音乐，以"绝恶于未萌"，即使是母亲不愿意听礼乐也不行。"王后所求音声非礼乐，则太师抚乐而称不习。"③ 太子出生以后，应继续"教之以《乐》，以疏其秽而填其浮气"④。若太子继位，礼乐的作用更大，言行举止都必须遵循礼乐的法度。"古者圣王，居有法则，动有文章，……行以《采荠》，趋以《肆夏》，步中规，折中矩。登车则马行而鸾鸣，鸾鸣而和应，声曰和，和则敬。……故曰：明君在位可畏，施舍可爱，进退可度，周旋可则，容貌可观，作事可法，德行可象，声气可乐，动作有文，言语有章。"⑤ 另外，他还要求用乐行为必须与场合和太子的太师、太保、太傅等各官职的身份地位相符合，严格区别对待。由此提出了详细、烦琐的用乐规定。如："师至，则清朝而侍，小事不进。友至，则清殿而侍，声乐技艺

① 《新书·大政上》。
② 司马迁：《史记·屈原贾生列传》。
③ 《新书·胎教》。
④ 《新书·傅职》。
⑤ 《新书·容经》。

之人不并见。大臣奏事,则俳优侏儒逃隐,声技艺之人不并奏。左右在侧,声乐不见。侍御者在侧,子女不杂处。故君乐雅乐,则友、大臣可以侍。君乐燕乐,则左右、侍御者可以侍;君开北房从熏服之乐,则厮役从。"① 可见,贾谊已把乐与礼的结合强调到了无以复加的地步,其关于音乐胎教的观点是有些启迪意义的,可以说开创了人类音乐教育史上的先河。

其二,对先秦的"礼乐治国"思想进行阐发,提出"乐者,所以载国"②的政治主张,并用神秘主义的思维方式注解儒家的六经之学,强化乐的德育和政治教化作用。贾谊认为,"六"是统摄社会和自然的根本法则,音乐就是以"六"为基础衍生而成,六律、六吕中天地、阴阳及万物之节,可以将天、地、人有机而和谐地统摄在一起,因而乐是治人治世的法宝。他说:"声音之道,以六为首,以阴阳之节为度。是故一岁十二月,分而为阴阳,阴阳各六月。是以声音之器十二钟,钟当一月,其六钟阴声,六钟阳声,声之术,是律而出,故谓之六律。六律和五声之调,以发阴阳、天地、人之清声,而内合六行、六法之道。是故五声宫、商、角、徵、羽,唱和相应而调和,调和而成理谓之音。声五也,必六而备,故曰声与音六。夫律之者,象测之也,所测者六,故曰六律。"③ 在此基础上,他又从"德"的角度,用"六"对六艺之学进行了解释,认为《乐》者,《书》《诗》《易》《春秋》《礼》五者之道备,则合于德矣,合则骧然大乐矣。故曰'《乐》者,此之乐者也'"④。也就是说,儒家的六艺学说都是言"道"的,目的都指向"德",道、德合一;诸学都合于道德则乐,因此,《乐》既是六学之一种,也是六学之旨归,因而《乐》是儒学的最高境界,于是,乐教的教化、政治作用就不言而喻了。由此可以看出,贾谊的"礼乐治国"思想是将其与阴阳、天地、人的内部结构关系紧密联系起来进行论述的,从而显得更具说服力。

2. 董仲舒的音乐教育思想

董仲舒(约前179—前104),汉广川郡(今河北景县广川镇)人,西汉时期著名唯心主义哲学家、教育家和今文经学大师,享有"汉代孔子"之称。汉景帝时任博士,主攻《公羊春秋》。他对儒家学说进行了改造与发展,将其伦理思想概括为"三纲五常"。汉武帝采纳了董仲舒"罢黜百家、独尊儒术"的建议,从此儒学开始成为官方哲学与治国之术。其教育思想和"大一统""天人感应"理论成为后世封建统治者的统治理论纲领。董仲舒的著作颇多,但多佚失。作为他教育思想中重要部分的音乐教育思想,主要见于他所著的《春秋繁露》以及《汉书·董仲舒传》中的《举贤良对策》。董仲舒的音乐教育思想主要是对先秦儒家礼乐教育思想的继承和发展,突出特点是主张乐教与礼教配合,用来作立国、治国之本,他所有关于音乐教

① 《新书·官人》。
② 《新书·审微》。
③ 《新书·六术》。
④ 《新书·道德说》。

育的言论都是缘此而发。

（1）治国为邦是礼乐教化之大务。

鉴于秦因实行"严刑峻法"而迅速灭亡的教训，董仲舒主张"德教"治国。他在多处强调了立国之本在于教育的思想。"教，政之本也；狱，政之末也。"① "天数右阳而不右阴，务德而不务刑"②，"王者承天意以从事，故任德教而不任刑"③，"圣人之道，不能独以威势成政"④，"凡以教化不立，而万民不正也。夫万民之从利也，如水之走下，不以教化堤防之，不能止也……古之王者明于此，是故南面而治天下，莫不以教化为大务；……"在论证了以教治国的思想之后，董仲舒继而指出教育之本则在于礼乐道德教化。他说："夫为国，其化莫大于崇本。崇本则君化若神，不崇本则君无以兼人。无以兼人，虽峻刑重诛，而民不从，是所谓驱国而弃之者也。患孰甚焉？何谓本？曰：天地人，万物之本也。天生之，地养之，人成之。天生之以孝悌，地养之以衣食，人成之以礼乐，三者相为手足，合以成体，不可一无也。"⑤ 实质上，在董仲舒那里，所谓为国之"本"即是"德"，它生于天、养于地而成于人。天、地不可左右，但人事可为，成此人事者就是礼乐教育，礼乐教育的根本任务就是育德。因此他又说："明以教化，感以礼乐，所以奉人本也。"⑥ 所以，礼乐教育的根本大务就是治国为邦。可以看出，董仲舒以德育为中心的思想源于西周以德治国的政治主张，亦来源于儒家的礼乐教育思想，只不过与他的"天人感应"论相关，他把德看成是天、地、人共同培育的东西，从而把礼乐教育纳入"天人合一"的神秘哲学思想体系中，也为礼乐教化之所以能够担当治国大任找到了理论依据。这一思想与贾谊颇有相同之处。

（2）礼安情，乐本情，礼乐相济为用。

"道者，所由适于治之路也，仁义礼乐皆其具也。"⑦ 董仲舒认为，礼乐之所以能够成为治之具，一方面，就礼而言，是因为礼的作用在于安民情。他说："夫礼，体情而防乱者也。民之情，不能制其欲，使之度礼。目视正色，耳听正声，口食正味，身行正道，非夺之情也，所以安其情也。"⑧ 对于民情的治理不是要对他们的欲望进行压制，而是要用礼进行规范，在礼的尺度之下视正色、听正声、食正味、行正道。也就是说不要夺其情，而是要安其情。久之，自然天下不乱，国泰民安。另一方面，就乐来说，它之所以"其变民也易，其化人也著"，是因为声音"发于和而

① 董仲舒：《春秋繁露·精华》。
② 董仲舒：《春秋繁露·阳尊阴卑》。
③ 班固：《汉书·董仲舒传·举贤良对策》。
④ 董仲舒：《春秋繁露·为人者天》。
⑤ 董仲舒：《春秋繁露·立元神》。
⑥ 同上。
⑦ 班固：《汉书·董仲舒传·举贤良对策》。
⑧ 董仲舒：《春秋繁露·天道施》。

本于情，接于肌肤，臧于骨髓"，① 是人情感的真实表达，"故王道虽微缺，而管弦之声未衰也"②。安其情也可以说是"压其情之所憎"，乐本情亦可说是"引其天性所好"，本民情之乐与安民情之礼相互为用，是"明于性情"的行为，虽事小而功大，既可使民和而从，亦可使天人合一。正所谓："倡而民和之，动而民随之，是知引其天性所好，而压其情之所憎者也。如是则言虽约，说必布矣；事虽小，功必大矣；声响盛化运于物，散入于理，德在天地，神明休集，并行而不竭，盈于四海而讼咏。《书》曰：'八音克谐，无相夺伦，神人以和'，乃是谓也。故明于情性，乃可与论为证。"③

董仲舒所说的"乐本情"具有一定的民本思想。乐所本之情应该是"民之所同乐"之情，是"天下之所始乐于己"时的欢乐之情。同时，作为"和政""兴德"的乐，必须保持与民"同乐"的感情，音乐的创作亦必以此为依据。他说："制为应天改之，乐为应人作之。彼之所受命者，必民之所同乐也。……缘天下之所新乐而为之文曲，且以和政，且以兴德。天下未遍合和，王者不虚作乐。乐者，盈于内而动发于外者也。应其治时，制礼作乐以成之。成者，本末质文皆以具矣。是故作乐者，必反天下之所始乐于己以为本。"④ 另外，先王所留下来的传统雅乐，是不是在现时还能称得起"雅颂之乐"⑤，那得看它是否还能与民情相通，是否还能起到很好的教化作用。如果不能，则必须"缘天下之所新"，重制新乐，以彰新德。所以他又说："王未作乐之时，乃用先王之乐宜于世，以而深入教化以民。教化之情不得，雅颂之乐不成。故王者功成作乐，乐其德也。"⑥ 本民情而制礼乐的思想与《淮南子》"因时变而制礼乐"的思想似有相通之处。从本民情而安民情的立论入手论述礼乐的教化作用，的确抓住了音乐教育的本质问题。

（3）"六艺"同施，全面发展。

董仲舒虽然在教化问题上非常重视礼乐，但他并不否认儒学中其他学问的作用，比如他对诗教就非常看重，认为诗道志而长于质，是君子最应具备的素质，也是配合礼乐教育的重要一环。"志敬而节具，则君子予之知礼。志和而音雅，则君子予之知乐。"⑦ "志为质，物为文，……质文两备，然后其礼成。文质偏行，……宁有质而无文。"⑧ 六艺之学各有所长，最好同时施教。他分析《六经》（"六艺"）的作用说："君子知在位者不能以恶服人也，是故简六艺以赡养之：《诗》《书》序其志，《礼》《乐》纯其美，《易》《春秋》明其知。六学皆大，而各有所长。《诗》道志，故

① 班固：《汉书·董仲舒传·举贤良对策》。
② 同上。
③ 董仲舒：《春秋繁露·正贯》。
④ 董仲舒：《春秋繁露·楚庄王》。
⑤ 同上。
⑥ 班固：《汉书·董仲舒传·举贤良对策》。
⑦ 董仲舒：《春秋繁露·玉杯》。
⑧ 同上。

长于质。《礼》制节，故长于文。《乐》咏德，故长于风。《书》著功，故长于事。《易》本天地，故长于数。《春秋》正是非，故长于治人。能兼得其所长，而不能遍举其详也。"① 只有遍得诸学，才能成为表里如一、文质彬彬的真君子。

3. 《乐记》中的音乐教育思想

《乐记》是我国古代音乐史上一部最重要、最完整的音乐美学书籍。其作者是谁至今仍然是一个令许多专家讨论的问题，现在多为两种说法，一是战国初期的公孙尼子，另一种说法则是西汉武帝时期的河间献王——刘启的次子刘德。本书从后者。《乐记》旧传有二十三篇，现存前十一篇，约七千字，保存在《礼记·卷十一》和《史记·乐书第二》中。其各篇的篇目为：《乐本篇》《乐论篇》《乐施篇》《乐礼篇》《乐情篇》《乐言篇》《乐象篇》《乐化篇》《魏文侯篇》《宾牟甲篇》《师乙篇》。后十二篇是关于音乐创作、演奏、乐律和乐器等方面的内容，可惜都已经失传了。其篇目为《奏乐》《乐器》《乐作》《意始》《乐穆》《说律》《季礼》《乐道》《乐义》《昭本》《昭颂》《窦公》。②

《乐记》以先秦儒家礼乐思想为主体，而又批判地吸收了墨、道、法等百家音乐观念，特别是对荀子《乐论》的继承，两者大同小异的文字有七百多字。《乐记》集先秦以来音乐思想之大成，标志着传统乐教思想的成熟。对音乐的本源、音乐的特征、音乐的美感、音乐的社会功用、乐与理的关系、形式与内容的关系、古乐与新声的关系等和音乐有关的诸多问题都进行了论述。然而，它的中心议题还是乐与政的关系问题，强调礼乐教育的治世育人作用。

（1）礼乐的作用在于为政治国。《乐记》认为，礼乐具有重要的社会功用。关于这个问题，书中多有论述。如："礼以道其志，乐以和其声。政以一其行，刑以防其奸。礼乐行政，其极一也，所以同民心而出治道也。""礼节民心，乐和民声，政以行之，刑以防之。礼乐行政，四达而不悖，则王道备矣。"③ 礼、乐、行、政四者虽然各有所本，但可相辅相成而共同指向同一目标。强调礼乐的社会功能是对儒家思想的继承，将"刑"与之并立则是对法家思想的吸收，表明了汉代儒学兼收并蓄的特点。然而礼乐是为政的首要。

（2）乐用与礼用相需而施，共同完成治国大务。礼与乐各自的作用问题先秦儒者即有相当认识，《乐记》中则更加深刻地论述了两者既相异又必并施的关系，及其之所以可以治国为政的道理。"乐也者，动于内者也；礼也者，动于外者也；乐极和，礼极顺，内和而外顺，则民瞻其颜色而弗与争也，望其容貌而民不生易慢焉。故德辉动于内而民莫不承听。理发诸外而民莫不承顺。故曰：'致礼乐之道，举而错之天下，无难矣。'"④ "乐者为同，礼者为异。同则相亲，异则相敬。……礼义立，

① 董仲舒：《春秋繁露·玉杯》。
② 蔡仲德：《中国音乐美学史》（修订版），人民音乐出版社2003年版，第326—327页。
③ 《乐记·乐本》。
④ 《乐记·乐化》。

则贵贱等矣；乐文同，则上下和矣。……仁以爱之，义以正之，如此则民治行矣。……乐至则无怨，礼至则不争，揖让而治天下者，礼乐之谓也。暴民不作，诸侯宾服，兵革不试，五刑不用，百姓无患，天子不怒，如此则乐达矣；四海之内合父子之亲，明长幼之序，以敬天子，如此则礼行矣。"① 《乐记》不仅认为礼乐能"举而错之天下"，并且认为治世的形成也是"乐达""礼行"的前提，这是在暗示为政者，不能为政不仁、治政不德。

（3）乐之所以可达治世之功，由乐的本质所决定。乐教为什么可以发挥政治作用？这是由音乐的本质属性决定的。

首先，音乐是情感的产物和载体，"物至—心动—情现—乐生"②，《乐记》说："凡音之起，由人心生也。人心之动，物使之然也。感于物而动，故形于声，……""情动于中，故形于声""乐也者，情之不可变者也"。音乐是情感的化身，因此能够"治心"，即以情动人，感化人心，陶冶性情。"君子曰：'礼乐不可斯须去其身。'致乐以治心，则易、直、子、谅之心油然生矣。易、直、子、谅之心生则乐，乐则安，安则久，久则天，天则神。天则不言而信，神则不怒而威。致乐以治心者也，致礼以治躬则庄敬，庄敬则严威。"

其次，乐是道德的化身。《乐记》在多处强调了音乐的道德和伦理属性。"德者，性之端也；乐者，德之华也。"③ "乐者，通伦理者也。"④ "乐者所以象德也。"《乐记》把音乐的本体分为"声""音""乐"三个不同的层次，"声""音""乐"代表着音乐由低级到高级的音响结构形式。"人心之动，物使之然也，感于物而动。故形于声；声相应，故生变，变成方谓之音；比音而乐之，及干戚羽旄，谓之乐。"⑤ "声"是最低级的音乐，人心有所动便可以发声。"音"是按照一定的规律组织起来的作品，可以表情达意；音有许多品质，只有符合天地本性，能在庙堂之上，配合干、戚等礼仪道具而表演的和美之音才是"乐"。三者又分别指代不同的音乐类型，对应着不同的伦理观念：声——民间情歌或繁杂淫秽的音乐，是噪音或仅作用于感官的禽兽音乐；音——宫廷燕乐或一般意义上的音乐，是艺术音乐或通于心识的众庶音乐；乐——祭祀音乐或雅正之乐，礼仪音乐或通于伦理的君子音乐，即"德音"。"天下大定，然后正六律，和五声，弦歌诗颂，此之谓德音。"⑥ "德音"是主张用于教化的"乐"，"乐"之宫、商、角、徵、羽五音的音高关系即音乐秩序与君臣父子的社会关系即礼所代表的社会秩序相吻合，因此可以"象德""通伦理"，因此可以治人治国。"乐在宗庙之中，君臣上下同听之，则莫不和敬；在族长乡里之中，长幼

① 《乐记·乐论》。
② 蔡仲德：《〈乐记〉〈声无哀乐论〉注释与研究》，中国美术学院出版社1997年版，第224页。
③ 《乐记·乐象》。
④ 《乐记·乐本》。
⑤ 同上。
⑥ 《乐记·魏文侯》。

同听之,则莫不和顺;在闺门之内,父子兄弟同听之,则莫不和亲。故乐者,……所以合和父子君臣,附亲万民也。"①

最后,乐尚"和"。"乐者,天地之和也。"关于乐"和"的问题,《乐记》也给予了充分强调,它认为音乐之和不纯粹是音响的物理关系,更重要者是凝聚和表现了人心之和、人伦之和、道德之和、政治之和、地理之和、天理之和以及"天人合一"之和等。在上述诸"和"之中,应天之"和"最为关键,即体现宇宙的和谐,所以特别强调音乐之作必依"天理"。"乐者,……率神而从天。"② 以体现"奋至德之光,动四气之和,以著万物之理"。"和"有巨大的作用,不仅可以化育包括"乐"在内的万物,礼乐之举还可以营造出"以昭天地"的天人合一的盛世。"礼乐偩天地之情,达神明之德,降兴上下之神,而凝是精粗之体,领父子君臣之节。是故大人举礼乐则天地将为昭焉。天地祈合,阴阳相得,煦妪覆育万物。……则乐之道归焉耳。"③

可以看出,《乐记》已系统化发展了先秦以来的礼乐思想,其突出贡献在于创造了"物感心动说",为先秦儒家浮于表层的"移风易俗,莫善于乐"的乐教命题找到了理论根据。其"声""音""乐"的三分理论,亦是前人所未发,《乐记》之后,该三分理论虽然未在其他典籍中有过专门论述,却是此后历代统治者所秉持的礼乐观和进行音乐批评的标尺。另外,《乐记》在对礼乐思想的论述中也赋予了不少新意,如"礼主其减,乐主其盈。礼减而进,以进为文;乐盈而反,以反为文。"④ 认为礼是对人外在行为举止的规范,所以礼越简单越好。音乐的作用是感化人的内心,所以乐的内容越丰富越好。这种认识与周之礼和贾谊之礼的过分注意其形式的繁杂有所不同,更注重了乐的丰富性。再如《乐记》在强调音乐社会功能的同时也强调了礼乐的育人意义,弱化了礼乐完全为统治阶级服务或者为固化仪式服务的思想,更倾向于礼乐教育对人心的影响。郭沫若先生说,《乐记》之后,凡谈音乐的似乎都没有跳出它的范围,足见其里程碑意义。

结　语

秦汉一统政治的相对稳定给社会文化教育事业的发展提供了较为坚实的基础和广阔的空间,就音乐教育而言,出现了新的态势。

首先,从教育行为构成上看,体制化的音乐教育已从官学体系中分离出来,音乐教育主要由官府音乐机构和民间音乐传习行为所承担。其中,礼乐行政机构"奉常"及音乐机构"乐府"的设立为音乐教育的有序发展做出了重要贡献,而多种形

① 《乐记·乐化》。
② 《乐记·乐论》。
③ 《乐记·乐情》。
④ 《乐记·乐化》。

式的民间音乐传习行为又极大地促进了音乐教育的社会化和广泛化。

其次，从音乐教育内容上看，秦汉时期雅乐衰微，以歌舞伎乐为主的世俗音乐迅速繁荣发展。因此，虽然统治阶层有较为强烈的恢复、建设雅乐的意愿，并设置了专门的礼乐行政部门和音乐机构进行雅乐的创作、教习与管理，但从整体上观察，其目的并没有真正实现，特别是"乐府"中的音乐教育，俗乐占有绝对的比重。

最后，从音乐教育的目的上看，以育人为指向的音乐教育观念因俗乐勃兴及官学中音乐教育的消亡而弱化，只在琴学教育中得到体现。从音乐教育思想上看，以周、孔为代表的传统礼乐教育思想在《乐记》及贾谊、董仲舒那里得到系统化的诠释、继承与发展，形成传统礼乐教育思想的理论高峰。同时，《淮南子》融道、儒等百家于一体，也提出了独具特色的"因性循情""原心反（返）本"的音乐教育思想，丰富了我国古代乐教思想内容，对魏晋时期嵇康音乐教育思想的产生具有重要影响。

思考题

1. 秦汉时期音乐教育较之前有了什么新变化？
2. "乐府"是什么样的机构？它在音乐教育方面有哪些意义？
3. 为什么说古琴音乐教育体现了古代"以乐育人"的乐教思想传统？
4. 你对《淮南子》中的音乐教育思想持什么样的看法？
5. 为什么传统礼乐思想在汉代得到强化，却没有产生多少实质性的影响？

第五章　魏晋南北朝时期的音乐教育

（220—589）

东汉末年社会动荡，汉室动摇。公元220年，曹操统一北方，后曹丕登基称帝，国号"魏"。从此，中国朝代更替频繁，直至隋朝建立，天下方得归一统。这一时期史称"魏晋南北朝"时期。长年战乱非但没有割断文化、教育的发展命脉，反而呈现出了学术思想活跃、文学艺术繁荣的总体特征。

第一节　音乐教育的文化背景

"魏晋之际，天下多故，名士少有全者。"① 该时期政治局面的分崩离析对百姓伤害甚大，但社会动荡也为文化艺术的多样性发展及学术思想的活跃创造了新契机。从文教政策方面看，各政权为了维护自己的统治对文化教育并没有放松，且由于政见和时局的不同，对文教政策的选择也有了不同。突出的特点是儒家思想天下为尊的地位发生动摇，出现了儒、佛、道、玄诸学相争并立的局面。汉末，鉴于两汉经学的章句烦琐、阴阳谶纬，产生了谈玄说无的玄学。玄学因为研究、传播《老子》《庄子》《周易》"三玄"之书而得名。《周易》本是儒学六经之一，老、庄为先秦道家，玄学的兴起说明此时的学术开始分化和重组。也正是此时，佛教开始传入我国。佛教精神不灭、因果报应的宗教思想可以慰藉战乱中人心的痛苦，其教义中的思辨性的哲理亦受到文士阶层的青睐，因而逐渐兴盛起来。儒、佛、道三教在孰优孰劣的辩论与竞争中走向融合与多元并立，在该时期的文化教育中发挥着重要作用。三国时期，魏的文教政策就是崇儒尚玄，玄学的任务是用道家的思想解释儒家经典，如何晏②解释《论语》中"志于道"的"道"就采用了道家"道法自然"的观点，说"自然者，道也"③，体现着儒、道的融合。两晋时，在掀起崇儒热的同时，玄学之风亦盛行，且在玄学中又加入了佛教的成分。南北朝时，除了儒、佛、玄之外，又加入了道教的成分，如南朝梁武帝在把佛教定为国教的同时又曾信奉道教，自称"旧事老子，宗尚符图"。北朝时，各代在推行针对少数民族政治、文化和风俗方面的汉化改革时，虽然首推儒学，但其他各学的影响并未减弱，如北朝周武帝确定了

① 房玄龄：《晋书·阮籍传》。
② 何晏：玄学大师，魏明帝时的吏部尚书。
③ 何晏：《无名论》。

"以儒为先,道教次之,佛教为后"的文教政策原则。总之,学术思想的活跃推动了文学艺术的多向性发展,也造就了艺术审美思想的丰富性,如"魏晋风度"的形成。

从文化交流方面看,其深度与广度不断加深,直接促进了文化艺术发展的多样性。政治疆域不断变化以及政治的需要为地域间和民族间的文化交流提供了外部条件。其一,经济、文化中心南移,中原和南方文化产生了交流与融合。其二,中原与西域音乐文化交流进一步加深的同时,开展了同朝鲜、日本、印度、越南等邻邦的国际性音乐文化教育的交流。其三,北方各民族间的音乐文化交流加强。公元493年,北魏太武帝结束十六国分立的局面,北方进入北朝时期,北朝是少数民族统治的时期,作为统一政权的政治要求,少数民族间的文化交流成为必然。其四,中原与北方的文化交流加强。北朝的统治者也在主动而积极地进行着汉化工作,在汉化教育中始终把儒学奉为首位,如北魏道武帝"初定中原,虽日不暇给,始建都邑,便以经术为先"①。北魏孝文帝则更强调"营国之本,礼教为先"②。统治者教育指导思想上的汉化,也势必推动中原与北方包括音乐教育在内的文化交流。

因此,魏晋南北朝时期出现了音乐艺术的繁荣,主要表现在:① 传统民间音乐大发展。相和歌更加成熟,发展为颇受社会各阶层喜爱的清商乐,以致宫廷设立清商署进行专门管理与传教。② 传统雅乐衰微,但为适应新的教化思想进行了改造,以俗入雅现象普遍,一定程度上丰富了雅乐的内容和形式。③ 随着音乐文化交流的加强,少数民族音乐和乐器大量流入中原,促进了音乐的多元化发展。④ 以琴为代表的文人音乐进一步发展,出现了蔡琰、嵇康等一批文人琴家及《广陵散》《猗兰操》等琴曲。⑤ 出现了新戏剧的雏形歌舞戏。⑥ 佛教音乐兴起,成为音乐教育的新方式。⑦ 科学化的音乐理论产生,如何承天的新律和荀勖的笛律。⑧ 音乐思想出现新的内容,如嵇康的《声无哀乐论》,打破了儒家礼乐思想独尊的局面。

时局的动荡、学术思想的活跃及新的音乐发展态势使该时期音乐教育的形式与内容呈现出新的特征:音乐教育几乎彻底走出学校系统,宫廷及社会音乐教育成为主体。

第二节 音乐教育

战乱没有阻止社会各层面对教育的重视,只要政治稍有稳定,教育及学校建设便成为文化重建的重心。因此,各个朝代都有着学校的设置,③ 不过由于改朝换代

① 魏收:《魏书·儒林传》。
② 魏收:《魏书·任城王云传附澄传》。
③ 魏的学校有太学、地方学校和律学(法律学校),蜀与吴的学校有中央的官学与地方的私学,两晋都设有中央官学和地方学校,宋齐两代也有学校的记载;梁有五馆(以授五经为主)、国子学、士林馆(讲学和研究合一的机构)和律学,陈设有国学,北魏、北齐、北周都有中央官学,北朝有郡国学校也有中央官学。

过于频繁，有些虽冠以学校之名，实际上已失去了学校应有的职能，有的学校甚至成为粉饰社会的一种徒有虚名的机构。在各个时期的学校教育中，礼仪之学仍然是重要的学习内容，不论是出于儒家思想传播的外在的训练体系，还是出于道家"心斋"的音乐教化原则，音乐教育一直受到统治者的重视。然而，如对学校建设的努力一样，音乐教育实际效果并不明显。音乐教育在学校体系中几无存在，却在宫廷音乐机构、私学、文化交流和宗教领域中得到蓬勃发展。另外，"雅乐"也在宫廷中努力地延续着，并在内容与形式上产生了新变化。

一、音乐教育的"新宠"——清商乐

清商乐是魏晋南北朝时承袭汉魏相和诸曲，吸收当时的民间音乐发展而成的俗乐的总称，也称清商曲，隋唐时亦简称清乐，主要用于官宦巨贾宴饮、娱乐等场合，也用于宫廷元旦朝会宴飨、祀神等活动。[①]

关于清商乐的来源，有两种说法：一是源于古代的商歌。《淮南子·修务训》高诱注："清，商也；浊，宫也。"所以商歌有清商之意。二是来源于汉代相和大曲中"清""平""瑟"三调的"清"调。"相和三调"此时称"清商三调"，"清调以商为主"[②]，以清商代表三调，故得"清商乐"之名。汉代的平调和清调是周代房中乐的遗声，清商乐传至唐代尚存周曲《白雪》，可见其源远流长。清商乐不断吸取民间乐舞的滋养，被认为是华夏正声的主流。清商乐是文化交流的结果，传播甚为广泛。"北方的相和歌、清商乐由于两晋时的战乱传播到南方，与南方兴盛起来的吴歌、西曲融合发展。北魏孝文帝时，南方的清商乐又传到北方。在宫廷中作为'华夏正声'受到较大重视，清商乐遂成全国性民间音乐的总称。"[③]

清商乐作为以民歌为基础发展起来的俗乐，不仅在民间广泛传习，早在汉时已进入宫廷，汉乐府专设"商乐鼓员"表演清商乐舞。魏晋南北时期，清商乐得到极大发展：其一，这是当时社会中各阶层普遍盛行的追求声色侈靡风气使然；其二，这与统治者有意识的管理和开展教育有直接的关系；其三，这也与社会上乐人阶层发达、乐人们因自身发展需要自觉充当传习者分不开。

1. 清商署中的清商乐传教

对清商乐进行专门管理和传教的官办机构名清商署。曹魏时期的几个帝王都爱好清商乐舞，220年，曹丕建立魏国时，专门设立了清商署。其后西晋、南北朝时宋、齐、梁、陈各朝宫廷中均有清商署或清商乐的专门管理机构存在，这种状况一直延续到隋唐。

清商署不仅是清商乐的表演机构，还担负着清商乐的传教任务。施教者就是那

① 《中国大百科全书·音乐舞蹈卷》，中国大百科全书出版社1989年版，第534页。
② 魏收：《魏书·乐志》。
③ 孙继南、周柱铨：《中国音乐通史简编》，山东教育出版社1998年版，第62页。

些乐署里的乐工,他们担当着表演者和乐师的双重角色。当时出现了许多清商乐名家高手,如"善宏旧曲"的孙氏,"善击节倡和"的宋识,"尚清歌"的陈左,"善吹笛"的列和,"喜弹筝"的郝索,"善琵琶"的朱生等,①他们在清商乐的教学中发挥了重要作用。音乐教学的教材则是那些"中原旧曲"以及不断创作出来的"新声",也包括器乐及乐律学知识。该时期创作了大量的优秀清商乐作品,如曹操"登高必赋,及造新诗,被之管弦,皆成乐章"②的入乐诗赋、桓伊的笛曲《梅花三弄》、李后主的《玉树后庭花》等,其中许多被广为传教而流传后世,对此《宋书·乐志》和宋朝郭茂倩的《乐府诗集》中有较详细的记载。这些作品既是乐工们表演的内容,又是他们的教材。清商署的音乐教育活动对清商乐的发展与传播做出了巨大贡献。

2. 社会上的清商乐传教

社会上对声色享乐的普遍需求促使乐人阶层发展壮大起来。据史料记载,当时宫廷和达官贵人之家大量蓄养乐妓的现象非常普遍,如:西晋武帝平吴后,收纳吴伎 5000 人;《绿珠传》记:石崇养"歌伎美艳者千余人"于府内。《三国志·魏书·明帝纪》记:"贵人以下至尚保,及给掖庭洒扫,习伎歌者,各有千数。"民间和一般市井中的乐舞活动也非常活跃。如《宋书·良吏传序》记:"凡百户之乡,有市之邑,歌谣舞蹈,触处成群。"又《洛阳伽蓝记》载:"(北魏都城)市南有调音、乐律二里。里内之人,丝竹讴歌,天人妙伎出焉。"这些记载说明该时期的从乐人员已形成相当庞大的职业群体,这个群体的形成又表明社会上已经有许多人正在进行着乐舞的传教工作,他们的传习教学活动是清商乐广泛发展的社会基础。

二、宫廷雅乐的传教

与以清商乐为代表的俗乐的兴盛形成鲜明对照,魏晋南北朝时期的宫廷雅乐几近完全崩溃。雅乐衰微的原因,一方面是由于社会的音乐审美需求发生变化,更重要的则是长年战乱对雅乐的冲击。《晋书·律历志上》载:"汉末天下大乱,乐工散亡,器法埋灭。"《晋书·乐志下》载:"永嘉之乱,海内分崩,伶官乐器,皆没于刘③、石④。"以致东晋初"以无雅乐器及伶人,省太乐并鼓吹令"。又《魏书·临怀王列传·祖莹列传》载:北魏孝庄帝时发生叛乱,"大军入洛,戎马交驰,所有乐器,亡失垂尽""军人焚烧乐署,钟石管弦,略无存者"。几乎每次大的战乱都会对雅乐造成严重的破坏。

然而,鉴于显示权威、歌功颂德及推行礼乐教化思想的需要,历朝统治者并没有减弱对雅乐的重视程度,对恢复雅乐的努力也一直没有停止过,如梁武帝曾建立

① 沈约:《宋书·乐志》。
② 陈寿:《三国志·魏书·武帝纪》。
③ 刘聪:匈奴人后代,十六国时期汉赵君王。
④ 石勒:十六国时期后赵建立者,史称后赵明帝。

多达36架钟磬的庞大雅乐钟磬乐队,① 北魏孝文帝"垂心雅古,务正音声",下诏重修雅乐,② 因而历朝宫廷中都存在雅乐的传习活动。

据典籍记载,该时期的雅乐活动有时还具有较完备的组织体系。从管理上看,有专门的领导机构——太乐署,有专职的乐官——雅乐郎、太乐郎、太乐令、协律都尉。从活动分工上看,有专门的乐官、乐师、舞师分别负责教授、创作、编排雅乐歌曲、郊祀之乐等。从教学内容种类上看,不限于乐歌、乐舞,还包括乐器演奏技法和乐律学知识的传授。

雅乐的恢复工作自然少不了乐师的辛苦劳动,著名者如魏太祖曹操时期的杜夔。他"善声律,聪明过人,丝竹八音,靡所不能",曹操因任他为军谋祭酒参太乐事。在雅乐活动中"夔总统研精,远考诸经,近采故事,教习讲肆,备作乐器。绍复先代古乐,皆自夔始也"③。雅乐经过杜夔的努力有不少恢复。另如西晋著名律学家荀勖,他在宫廷进行乐律学知识传授的同时,还率领乐师、乐工研究出了优秀成果笛律。

值得注意的是,该时期较之两汉"以俗入雅"的现象更加明显。据《魏书·乐志》载,北魏孝文帝曾经派人寻找汉族古代雅乐,但是"卒无洞晓声律者,乐部不能立,其事弥缺。然方乐之制及四夷歌舞,稍增列于太乐。金石羽旄之饰,为壮丽于往时矣"。由此看来,"以俗入雅"是出于"旧章殄灭,乡间芜没《雅颂》之声,京邑杜绝释奠之礼"④ 的无奈,当然也是出于新的审美和政治需要而做的主动选择。北朝后期西域音乐大量流入以后,这种现象就更加突出了。然而从总体来说,上述努力并没有改变雅乐衰崩的命运。

三、古琴音乐教育

魏晋南北朝时期,琴学取得了较大的发展,主要表现在:其一,琴家辈出。既有专业琴人,更有大批文人琴家。专业琴家中首推杜夔。杜夔是曹魏时的乐官,出身琴学世家,音乐才能极高,曾为恢复中华古乐做出不小贡献。在琴曲方面造诣亦颇深,尤擅《广陵散》。文人琴家则更多,著名者如魏晋时期的阮籍、嵇康、左思、蔡琰(文姬)、阮咸、刘琨,南北朝时期的戴颙、宗炳、柳恽和柳谐等。其二,传教的琴曲丰富,既有传统旧曲,亦有大量新作。上述琴家大都是琴乐作者,如阮咸创作了《三峡流泉》⑤,阮籍创作了《酒狂》,嵇康创作了《长清》《短清》《长侧》《短侧》"四弄"⑥,蔡琰(文姬)创作了《胡笳十八拍》;乐曲表现内容也更趋丰富,如

① 魏征:《隋书·音乐志》。
② 魏收:《魏书·乐志》。
③ 陈寿:《三国志·魏书·杜夔》。
④ 魏收:《魏书·高允传》。
⑤ 郭茂倩:《乐府诗集》卷六十《琴曲歌辞四》。
⑥ 后世常把这四弄和"蔡氏五弄"合称"九弄"。

有描写英雄故事的《广陵散》、表现愤世嫉俗情怀的《酒狂》、借物寄情的《梅花三弄》《碣石调·幽兰》。其三，出现了最早的琴曲记谱法——文字谱。著名曲琴《碣石调·幽兰》就是由南朝梁丘明所传的现存最早的文字谱记载的琴曲。虽然文字谱在乐谱记写的精确度上存有一定的缺陷，却具有开创性的历史意义，改变了历代纯粹"口传心授"的传习方式，推动了琴学教育的发展。其四，出现了一批琴论专著，重要者有嵇康的《琴赋》、谢庄的《琴论》、曲瞻的《琴声律图》和陈仲儒的《琴用指法》。其五，出现了新的古琴音乐审美思想。汉以前，"君子之近琴瑟，以仪节也，非以慆心也"①的琴学观念占据主流，琴学教育主要秉承着以德育为主的孔儒礼乐教育思想传统。魏晋南北朝时的文人音乐家大多仕途失意，他们往往愤世嫉俗，蔑视权贵，在思想上又深受玄学思想影响，行为上大多"抱琴行吟，弋钓草野"②而隐遁逃世，所以琴对他们来说不仅是修身养性的工具，也是显示孤傲品格、用以排解自娱的不二选择。因此，在琴学艺术的美学追求上虽然也讲"德"（如嵇康认为"琴德最优""含至德之平和"），但已不是传统礼乐所讲之德，而是指道家恬淡平和之"道"了，所慕的是"和声无象""手挥五弦"而"心游太玄"③的琴艺境界，这正是道家从"有声之乐"至"无声之至乐"的乐教思想在该时期琴学审美观中的体现，陶渊明"但得琴中趣，何劳弦上声"的诗句也恰切地表明了这一点。新的审美观念推动和丰富了琴学理论的发展。

琴学的发展当然与琴艺的广泛传授有关。该时期的琴学传教方式主要有世家相传和师徒相传两种，这两种方式并非泾渭分明，各琴家并不保守，他们相互交流，共同促进了琴学的繁荣。比如，嵇康擅长的《广陵散》，相传是从杜夔之子杜猛处学来；④汉末琴家蔡邕把琴艺传给其女蔡琰（文姬），亦曾传教给汉魏琴家、"建安七子"之一的阮瑀。阮瑀的琴艺又对其后代产生了重要影响，致使其家族中出现了不少以琴闻世的人物：儿子阮籍、孙子阮咸均在"竹林七贤"中以琴著称，其曾孙阮瞻亦"善弹琴，人闻其能，多往求听，不问长幼贵贱，皆为弹之"⑤。

另一个例子更能说明"世家相传"与"师徒相传"两者之间的复杂传教关系。东晋著名琴家戴逵（字安道）将琴艺传教给两个儿子。他死后，两个儿子"不忍复奏"其"所传之声"⑥，又自制新曲传教于世。然而戴逵的琴艺却由另外的途径流传下来，曾被南朝刘宋时期的琴人嵇元荣、羊盖等继承。而南齐琴家柳恽又自幼跟随嵇、羊二人学习，"特穷其妙""巧越嵇心，妙臻羊体"⑦。其实，柳恽家族也是琴学

① 《左传·昭公元年》
② 嵇康：《与山巨源绝交书》。
③ 嵇康：《赠兄秀才入军诗十八首》之十四。
④ 朱长文：《琴史》。
⑤ 房玄龄：《晋书·阮籍传》。
⑥ 沈约：《宋书·戴颙传》。
⑦ 姚思廉：《梁书·柳恽传》。

世家,其父柳世隆本人就是"垂帘鼓琴,风韵清远,甚获世誉"①的文士,柳恽也深得其父真传,还创造了"以箸扣琴"②的演奏方法。由上观之,当时世家传教与师徒传教之间的交流相当普遍,没有门户之规,促进了琴学教育发展的广泛性。

四、文化交流中少数民族音乐和佛教音乐的传教

音乐文化交流与音乐传教是共生共存的。有文献记载的中国古代音乐文化交流活动自夏代已开始。③ 秦汉时,"丝绸之路"的开通使之有了进一步的发展,西域音乐陆续传入中原。至魏晋南北朝时期,社会动荡、经商、皇族通婚和宗教传播等因素使音乐文化交流的规模更呈现出前所未有的态势。

1. 民族间歌舞音乐交流及其传教

较大规模的中外音乐文化交流出现在北魏政权建立以后的北朝时期。一方面,中原音乐外传。中原战乱,部分汉族士人与乐工西逃,一些中原音乐得以保存在较为安定的凉州,随后又因前凉疆域扩大而流传至西北、西域地区。另一方面,西域音乐也经此传入中原,与中原音乐融合,再远播至南方等更广大的区域。以《国伎》为例,348年,天竺(印度)乐始传西凉。383年,前秦大将吕光征西域,翌年攻占龟兹,尽得其乐舞东至凉州,改西域音乐并"杂以秦声"(中原传统音乐),名《秦汉伎》。约431年,北魏太武帝攻占河西得此乐,另名为《西凉乐》。至北周时,又将此乐更名为《国伎》。

除战争之外,通商往来及皇族通婚也是促进音乐交流的重要因素。北魏杨衒之《洛阳伽蓝记》这样描述当时的商业交往:"自葱岭以西,至于大秦,百国千城,莫不款附,胡商贩客,日奔塞下。"外域人因此而移居中国者"万有余家",其中多有技艺高超的乐舞伎人,如北魏时移入的曹婆罗门家族就是以弹琵琶而著称的音乐世家。北周武帝宇文邕聘突厥女阿史那(北狄人)为皇后,带来了康国和龟兹的音乐,著名龟兹音乐家苏祗婆就是随突厥皇后来到中原的乐人。这是因皇族通婚而带来音乐交往的典型事例。北朝时期,流入中原的主要有龟兹、疏勒、西凉、高昌、康国等地的少数民族乐舞,另外天竺、高丽、百济的音乐歌舞也流入北朝各宫廷。

这些"奇技异戏"的新奇乐风深得各朝统治者的喜爱,因此出现了争相传习的局面,并且渐成宫廷音乐的主流。如《隋书·音乐志》记载:"杂乐有西凉、鼙舞、清乐、龟兹等。然吹笛、弹琵琶、五弦及歌舞之伎,自文襄以来,皆所爱好。至河清以后,传习尤盛。后主唯赏胡戎乐,耽爱无已,于是繁手淫声,争新哀怨。故曹妙达、安未弱、安马驹之徒,致有封王开府者,遂服簪缨而为伶人之事。""太祖(宇文泰)辅魏之时,高昌款附,乃得其伎,教习以备飨宴之礼。"

① 萧子显:《南齐书·柳世隆传》。
② 李延寿:《南史·柳元景传》。
③ 罗泌:《路史·后记》十三引《竹书纪年》:"少康即位,方夷来宾,献其乐舞。"

从音乐教育的角度看，与少数民族音乐的交流主要有两方面的重大意义。首先，加速了汉族与少数民族音乐的大融合，推动了中国传统音乐的发展。如龟兹乐等渗入宫廷甚至雅乐，为唐七部乐、九部乐的形成打下基础；在乐学理论方面，出自西域音乐世家的苏祗婆到中原后，曾向宫廷的重要乐官郑译传述龟兹音乐中的"五旦七调"的宫调理论，在音乐史上产生较重要影响。其次，众多少数民族乐器传入中原，壮大了民族乐器家族，丰富了传统民族器乐的演奏形式和音乐表述方式。如苏祗婆、曹妙达等都是琵琶名家，且在宫廷中长期兼职从事教学活动，他们的传教极大地促进了民族器乐表演水平的提高。

2. 佛教音乐的传入与传教

佛教音乐是音乐文化交流的另一重要内容。南北朝时期是佛教大为盛行的时期。据范文澜《中国通史》记载，北魏洛阳佛寺最多达一千余所，州郡有三万余所，而僧尼多达二百余万人，可见其流行程度。随着佛教的盛行，作为宣传教义、吸引群众工具的佛教音乐也逐渐兴盛，先从印度传入西域而东渐内地，逐渐完成了汉化过程，广受朝野的重视。如大型佛教音乐"佛曲"不仅用于佛教节庆大会和赞佛、礼佛场合，其中的某些篇什还列入宫廷、配上歌舞供人欣赏。南朝梁武帝曾制作"法曲"十首，奉至"正乐"的地位。民间的佛教音乐更为盛行，宗教节会百戏杂陈，寺庙也成为"歌声绕梁，舞袖徐转；丝管寥亮，谐妙入神"[①] 的演乐和教育场所。该时期佛教音乐的盛行，使宗教音乐逐渐成长为中国传统音乐的重要组成部分，而其作为宣传教义的途径而存在的工具性似乎更能体现音乐"教育"的本质意义。

第三节 嵇康的音乐教育思想

嵇康（223—262），字叔夜，谯郡（今安徽宿县）人，魏晋南北朝时期重要的教育思想家、音乐家、玄学家、诗人和文学家。嵇康受秦汉老庄哲学及当时"清谈玄学"之风影响，性"轻贱唐虞而笑大禹"[②]"非汤武而薄周孔"[③]"上不臣天子，下不事王侯，轻时傲世不为物用"[④]，在思想和行为上，"越名教而任自然"，主张"崇简易之教，御无为之治"[⑤]，向僵化教条的传统封建名教教育思想与统治方略提出了严峻挑战。

嵇康酷爱音乐，尤善古琴，在行刑前还"顾日影而弹琴"。他也能作曲，著名的"嵇氏四弄"流传至今。嵇康所作《琴赋》不仅记录了许多的古代琴曲，还记述了古琴声音系统的特点和功能，是我国古代较早的一部古琴艺术专著，也是艺术化了的

① 杨衒之：《洛阳伽蓝记》。
② 嵇康：《卜疑》。
③ 嵇康：《与山巨源绝交书》。
④ 刘义庆：《世说新语·雅量篇》。
⑤ 嵇康：《声无哀乐论》。

音乐评论。他以诗一般的语言高度赞美歌颂音乐:"重器之中,琴德最优""可以导养神气,宣和情志,处穷独而不闷者,莫近于音声也。"他认为音乐能提高人的精神品德,陶冶情操,宣泄人的思想感情,对于不得志的人是最好的安慰和伴侣。

嵇康的音乐美学思想和音乐教育思想比较集中地体现在其著名的音乐美学著作《声无哀乐论》中。在该书中,嵇康基于"声无哀乐"的音乐美学命题,发前人所未敢发,在否定统治者流于形式的礼乐教化思想、驳斥了儒家传统意义上"移风易俗,莫善于乐"音乐观的基础上,提出自己理想中的音乐教育理念,对"移风易俗,莫善于乐"的命题做出了惊世骇俗、不同凡响的阐释。其核心观点有三。

其一,对音乐是情感的载体的传统音乐本质论提出批判。嵇康明确指出,声音是自律的存在,本于自然之道。"夫天地合德,万物资生,寒暑代往,五行以成,章为五色,发为五音。"因而音乐表现的是"自然之理",体现的是"自然之和",它与人的情感并没有本质的内在联系,不以主体的"爱憎易操,哀乐改度"而产生相应的变化,与人的情感并不互为因果,即所谓"心之与声,明为二物":声音自当以善恶(优美与否)为主,则无关于哀乐;哀乐自当以感情而后发,则无系于声音。传统儒家乐教理论的基石是音乐的"情感物化"学说,嵇康否认音乐是情感的产物和载体,就销蚀了儒家乐教理论的基石,使传统乐教的理论支撑趋于坍塌。

其二,认为音乐之所以可以用于教化,是因为音乐自身所具有的美感使然。因为"心之与声,明为二物""声音自当以善恶为主",所以就音乐本体来说,并没有移风易俗的教化作用。"八音会谐,人之所悦,亦总谓之乐。然风俗移易,不在此也。"但这并不说明不能施音乐于教化。需要注意的是,音乐的教化作用不是来自于内化于音乐的情感(他认为音乐并不内化着人的情感),也不是来自于凝聚其中的政治秩序、社会道德和人伦观念(因为音乐是本于自然的自律之体),而是来自音乐自身的美,即用优美的音乐来纯净完美的人性,通过审美的途径自然而然地达到教化之功。嵇康认为,音乐的自然属性是首要的,音乐的社会意义是人们强加给它的,音乐本身没有社会、等级和阶级属性。音乐教育的作用主要包括社会教化和修身养性两个方面,而音乐教育之所以能够达到社会教化之功,首先是因为它可以修身养性。音乐的主体是"心","心和"而"乐和"。优秀的音乐体现的是一种"和谐"的美,这种美是"和心"的自然外化结果。"和心足于内,和气见于外,故歌以叙志,舞以宣情,然后文之以采章,照之以风雅,播之以八音,感之以太和,……使心与理相顺,气与声相应,合乎会通,以济其美。"音乐本身虽然不具有情感的性质,但可以作为宣情泄情的手段,可以通过音乐曲调的舒疾、高埤(低)变化而使人"欢放而欲惬",即给人带来快感和美感,正是这种快感和美感可以使人性得到净化,此亦正是"移风易俗,莫善于乐"的根本原因之所在。

其三,要用具有"平和"精神的"可导之乐"教民。嵇康认为音乐有正、淫之分。虽然音乐是"人心之至愿,情欲之所钟",但"情不可恣,欲不可极",必须加以控制与疏导。因此,并不是所有具"和谐"之美的音乐都适用于教化,应当分出

正、淫并取正弃淫。所谓"正乐"就是那些既具有"和谐"之美同时又有节制、具有"平和"精神的音乐。"平和"精神就是没有哀、乐倾向的精神,它是自然之道赋予人的自然性情的体现。"正乐"是"可导之乐",可以用来移风易俗。所谓"淫声",则是指那些穷极变化、过于美妙使人放纵无度而"惑志""丧业"的"至妙之声",这些没有节制的音乐虽然也谐和而美,但由于不具有"平和"精神而应摒而弃之。从表面看起来,嵇康的这一观点与儒家礼乐教育观相一致,但两者却有着本质的不同:他对音乐作"正""淫"之分的标准,不是体现在等级观念的社会伦理意义上,而是着眼于音乐本体的形式美。

纵观嵇康基于"声无哀乐论"的音乐美学观和音乐教育观,虽然其中有自相矛盾、片面、极端之说,也存在着一定的唯心主义的哲学因素,但在对音乐教育功能的认识上,"更主张扬音乐的自然属性之长,避功利属性之短,他认为音乐教育是为了养其性、导其气、节其欲、泄幽情,是修身养性、回避现实、超凡脱俗为最终目标的审美教育。因此,有了音乐教育,可以使人忘记世间的尘嚣与烦恼,使人摆脱名利、地位、权势的诱惑,在优美、流动的乐声中达到物我两忘的精神愉悦,满足自我的审美需求,从而达到陶冶性情、延年益寿的目的"①。这是一种完全从音乐的本体美出发,以陶冶人的自然性情为终极目的的音乐教育观念。这一思想的历史意义不仅在于对传统僵化的礼乐教育思想的最有力抨击,而且它更体现了对音乐自身价值的尊重和对个体人即自我的尊重,使乐教摆脱了礼与政治的束缚:乐教是审美的乐教而非政治的乐教。在这一点上,嵇康的音乐观较《淮南子》也更进了一步。

结　语

魏晋南北朝时期政权更替频繁,政治版图变化无常,民族间的音乐文化交流活动广泛而深入,加之文化教育界"儒学独尊"的局面被打破,学术思想活跃,于是,音乐艺术特别是民间俗乐得到繁荣发展,音乐教育方面也出现了新的动向。首先从音乐教育行为方式和教育内容上看,宫廷中的音乐教育,依然由官府设立的太乐署负责教习雅乐,雅乐教育经过历代努力,虽无过多建树,却也取得了一定的成果。至于宫廷俗乐的传承,秦汉时期的乐府没有复立,而是专门设置了新的音乐机构清商署负责管理和教授蓬勃兴起的清商乐。民间的音乐教育,古琴音乐继续受到文人阶层的青睐,取得了较大的发展,社会上清商乐舞的传习也因为职业艺人队伍的壮大而出现专业化的趋向。同时,民族间的文化交流中,西域音乐得以在中原传教并流入宫廷,佛教音乐也开始逐渐渗入中原并成为音乐教育的新内容。从音乐教育思想上看,由于思想界玄学风起,儒、佛、道、玄诸学相争并立,传统礼乐思想受到挑战,特别是嵇康独树一帜,其基于"声无哀乐"的音乐美学理论对传统儒家"移

① 马东风:《音乐教育史研究》,京华出版社2001年版,第140页。

风易俗，莫善于乐"命题的批判与新释，让人耳目一新、深受启迪。

思考题

1. 魏晋南北朝时期的音乐教育出现了什么样的新动向？
2. 魏晋南北朝时期宫廷中的音乐教育是如何进行的？其音乐教育内容主要有哪些？
3. 为什么说魏晋南北朝时期的琴学有了成熟性的发展？
4. 你对嵇康的音乐教育思想持有怎样的看法？

第六章　隋唐五代时期的音乐教育

(581—960)

　　隋唐五代时期是我国封建社会政治、经济、文化事业发展的全盛时期，也是古代音乐教育取得重大成就的时期。经隋至盛唐，无论是官办音乐机构、宫廷还是民间音乐教育，都出现了前所未有的兴盛局面。

第一节　音乐教育的文化背景

　　从公元581年隋朝建立至907年五代开始，其间有三百余年相对安定的时间，国家的统一及统治者多方面的努力使文化艺术得到了长足的发展。从文教政策看，这个时期思想较为开放，儒、道、佛三教并立、融合的情形依然没有改变，且随着教育体系的健全而更加深入人心。隋朝时，文帝杨坚为了加强集权统治，在进行一系列政治改革的同时于思想意识领域加强儒学至尊地位，强调"儒学之道，训教生人，识父子君臣之义，知尊卑长幼之序，升之于朝，任之以职，故能赞理时务，弘益风范"①，要求全国上下所有学校必以儒学为首要教学内容。但他又是虔诚的佛教徒，对佛道诸学并不排斥。唐朝初期，李渊颁《兴学敕》，再次强调儒学为治国之本，将儒学作为选士的标准，同时也提倡百家之学，一度有过道先、儒次、佛三的排序。之后，对儒、道、佛三学的态度也各有不同，如唐玄宗、高宗崇尚玄道，宪宗则崇尚佛学，总之以儒为主并重道、佛是隋唐文教政策总的特征。统治者对三教的重视促进了各学研究的深入，也从意识形态领域对音乐的发展产生了一定的积极影响。

　　在文化交流方面，交流的渠道更为宽广。特别是唐代，以都城长安为中心，形成了四通八达的交通网络，海上、陆上"丝绸之路"，更将欧亚大陆密切地联系在一起，长安成为当时世界的文化交流中心，促使各种文化艺术高度发展。正如《中国隋唐五代艺术史》一书中总结的那样：与文学成就同样彪炳千秋的各种艺术形式都能继往开来，大放光芒。无论是绘画、雕塑、书法、音乐、舞蹈、杂技、建筑等艺术门类，还是工艺美术，都呈现出空前的繁荣兴旺景象，取得了灿烂辉煌的艺术成就……这些令人惊羡的艺术成就，既是各族文化的累累硕果，同时又极大地推

① 魏征：《隋书·高祖记下》。

动了各族文化的蓬勃发展，并且随着广泛的文化交流而远播伊朗、日本、高丽、南亚次大陆、阿拉伯、东罗马帝国、非洲等三百多个国家和地区，产生了深远的影响。①

音乐的繁荣表现在：其一，举国上下形成尚乐之风。唐朝是诗的国度，更是音乐的海洋，"童子解吟长恨曲，胡儿能唱琵琶篇"②，"《六幺》《水调》家家唱，《白雪》《梅花》处处吹"③。无论皇家、贵族，还是文人、村夫，音乐是他们生活中最重要的内容之一。其二，宫廷音乐机构的规模与健全程度达到高峰，有力地推动了宫廷俗乐——燕乐的发展。其三，民间俗乐兴起了新的音乐形式——曲子和变文，前者促进了歌唱艺术的发展，而后者则推动了说唱艺术的兴盛。

从学校教育看，隋唐建立起了完备的学校及其管理体系。唐代主要设有中央官学和地方官学两大类以及类型各异的职业教育机构。就整体而言，这些学校可概分为经学学校（以研习儒家经典为主的学校）、专科性学校、职业性学校三种基本类型。太常寺下属的太乐署、鼓吹署等是专门研究乐舞学的教学机构，除此而外的其他各类学校中都没有音乐教育内容。但是，作为基础教育的诗教与礼教却是非常重要的，两者都与音乐有着密不可分的天然联系，因而对音乐的发展起到了内在影响和促进作用。从音乐教育的具体实施上看，该时期的音乐教育主要在官办音乐机构、宫廷以及民间进行。

第二节　政府和宫廷音乐机构中的音乐教育

隋唐时期，政府和宫廷逐步建立起了空前庞大而完备的音乐机构及教育体系，这个音乐教育体系代表了中国整个封建社会时期音乐教育的最高水平。

一、音乐机构设置及其教学管理

1. 太常寺

隋统一全国后，在中央设立太常、国子等，仍由太常寺掌礼乐。"太常，掌陵庙群祀，礼乐仪制，天文术数衣冠之属。"④ 此时太常寺的规模已很大，下设太乐（雅乐）、鼓吹、清商（隋炀帝时罢黜），六品以下及平民、庶人中有音乐才能及倡优和百戏乐工皆属太常领导，设置博士弟子教习，有乐工三万多人⑤。

唐承隋制，太常寺的规模有较大扩充。"唐之盛时，凡乐人、音声人、太常杂户

① 刘士文、陈奕纯、王本兴：《中国隋唐五代艺术史》，人民出版社1994年版，第3—4页。
② 唐宣宗：《吊白居易》。
③ 白居易：《杨柳枝词八首》。
④ 魏征：《隋书·百官志》。
⑤ 魏征：《隋书·裴蕴传》。

子弟隶太常及鼓吹署,皆番上,总号音声人,至数万人。"① 其功能更趋于职能化和专业化;建制上有郊社、太庙、诸陵、太乐、鼓吹、太医、太卜、廪牺"八署",天府、御衣院、乐悬院(藏六乐之器)、神厨院"四院"②;管理上由太常卿和太常少卿负总责,设协律郎二人,具体领导太乐和鼓吹两署的音乐事务。

太乐署之设始自西周,是历代主管雅乐的机构。隋唐时期,太乐署雅乐、燕乐二者兼管,负有乐舞排练、乐工教习等多种职能。"太乐令掌祭祀、朝会之乐,具体执掌天子之悬,太子轩悬,文武二舞,雅乐《十二和》之次序,大燕会、十部伎、二部伎、太庙酌献乐舞,调和钟律和雅乐宫调,并负责乐工、课业教习,乐户轮值诸事务。"③ 唐代太乐署有庞大的组织体系,署中设有令、丞、府、史、乐正、典事、掌固等官职,加上各类乐工,人数有万人之多。"唐改太乐为乐正,有府三人,史六人,典事八人,掌固六人,文武二舞郎一百四十人,散乐三百八十二人,仗内散乐一千人,音声人一万二十七人。"④

音乐教育方面,太乐署从学制、管理、教学内容、考核、奖罚诸方面制定了非常严格的规章制度。《唐六典·太常寺》"协律郎"条注,太乐署教乐:雅乐大曲,三十日成;小曲,二十日成;清乐大曲,六十日成;文曲,三十日;小曲,十日。十部乐之燕乐、西凉、龟兹、疏勒、安国、天竺、高昌大曲,各三十日;次曲,各二十日,小曲,各十日。在乐师、乐工的考核上也相当规范。任教的乐师每年都要接受高级乐师对他们进行的考试,从而分出上、中、下三个等次。同时,乐师任教满十年时,还要进行大考,大考不合格者,过五年再考一次。考试合格者提职加薪,否则视情况给予降职减薪、转行或开除处理。这些考试又与乐工的定期考核结合起来,亦遵行能上庸下、优赏劣罚的原则。学生("音声人")在十五年里要"五上考,七中考",并根据考试内容的难易程度作为加薪、进官等赏罚的标准。没有学到十曲的人只能得到三分之一的工资,学不成的就从大乐署调到另一机构——鼓吹署,去学习大小横吹。另外,对于不同难度的教学内容,其学习时间要求也是不同的,如"大部伎"最难,要学三年而成;次难的部伎,要学习两年而成;容易的"小部伎",要求一年完成。⑤ 科学化、专业化的教学管理模式保证了其教学系统的高效运作。

鼓吹署是唐代太常寺下属专司鼓吹乐活动的音乐机构。自西周时,打击乐器与吹管乐器合奏的音乐形式已开始用于祭祀活动,只不过那时没有鼓吹乐之名。汉初始有鼓吹乐之谓,其内容、形式发展至较高程度,并设专署进行管理,鼓吹乐的功能与用途亦多有扩展。至唐时,鼓吹乐进一步发展,鼓吹署建制更为完备,不仅设

① 宋祁、欧阳修:《新唐书·礼乐志》。
② 李林甫:《唐六典》卷十四。
③ 孙晓辉:《两唐书乐志研究》,上海音乐出版社2005年版,第272页。
④ 宋祁、欧阳修:《新唐书·百官志》。
⑤ 同上。

有令、丞、府、史、乐正、典事等官职①，还分设鼓吹部、羽葆部、铙吹部及大、小横吹部五个分支部门②。鼓吹署的主要职能是对各种鼓吹乐队进行教习、训练，以备皇家卤簿、国家盛典、宫廷礼仪、军队仪仗、郊庙祭祀等活动之用。唐代鼓吹署由隋朝的清商署和鼓吹署二者合并而成，因此，鼓吹署还兼管百戏。

教坊是唐代宫廷中专门管理、习演宫廷燕乐的音乐机构。隋时已有教坊，那时只是太常寺下集中管理"魏、齐、周、陈乐人弟子"的地方③。唐高祖武德年间，宫中设内教坊，培训宫女演习雅乐，开始具有音乐教育的职能④，行政上亦属太常管理。武则天时，曾改内教坊为"云韶府"，唐中宗时复又改回，这时期教坊脱离政府机构太常寺而成为宫廷专习雅乐的机构。唐玄宗的盛唐时期，国力鼎盛，宫廷燕乐得到迅猛发展。唐开元二年（714），酷爱音乐的玄宗对宫廷乐舞的管理机构进行改革，以太常寺是礼乐机构，不应有倡优杂技为由，在原有长安内教坊的基础上特设左、右教坊"以教俗乐"⑤。除此之外，又在东京洛阳设置教坊两处，教坊中"右多善歌，左多工舞"，习乐、练舞分工明确。至此，唐代教坊已发展成为中国古代音乐教育史上时间最早⑥、规模最大、体制最为完备的培训乐舞人才的专业教育机构。教坊人才济济，最盛时生员近两千人⑦。

教坊由钦派的中官（宦官）领导，教官为博士、教坊使等，教育对象则是教坊中的乐舞伎人。唐崔令钦《教坊记》记载："妓女入宜春院，谓之'内人'，亦曰'前头人'，常在上前头也。其家犹在教坊，谓之'内人家'，四季给米，其得幸者，谓之'十家'，给第宅。……楼下戏出队，宜春院人少，即以云韶添之。云韶谓之'宫人'，盖贱隶也，……平人女以容色选入内，教习琵琶、五弦、箜篌、筝者，谓'搊弹家'。"由此可见，教坊中的女乐伎有三个不同身份等级，"内人""宫人"和"搊弹家"，她们在教坊中都接受不同程度的音乐教育。一方面，是原先在籍的教坊乐女在各类乐舞排练中接受的音乐实践教育。另一方面，是对因美貌入宫的平民女子的专门教育，如"搊弹家"，她们在入宫前没有接受过音乐训练。另外，从民间入坊的高才艺人也要接受各类音乐训练，如唐段安节《乐府杂录》记载的著名艺人许永新，由其家吉州永新县挑选入宫后籍入宜春院。才艺优秀的"内人"会得到皇帝的特别宠幸，在宜春院有专赐的府宅，因此各类身份之别亦不失为艺人们努力提高音乐技艺的有效激励机制。

① 李林甫：《唐六典》卷十四。
② 关也维：《唐代音乐史》，中央民族大学出版社2006年版，第215页。
③ 魏征：《隋书·音乐志》："帝乃大括魏、齐、周、陈乐人弟子，悉配太常，并于关中为坊置之。"
④ 刘昫：《旧唐书·职官志》："内教坊，武德已来，置于禁中，以按习雅乐，以中官人充使。"
⑤ 司马光《资治通鉴》卷二一一："旧制，雅俗之乐皆隶太常。上精晓音律，以太常礼乐之司，不应典杂技，乃更置左右教坊，以教俗乐，命右骁卫将军范及为之使。"
⑥ 毛礼锐、沈灌群：《中国教育通史》第二卷，山东教育出版社1985年版，第485—486页。
⑦ 陈旸：《乐书》。

2. 梨园

梨园是隋唐时期皇家俗乐培训机构，其设立与唐玄宗有直接的关系，因而具有皇家私人音乐团体性质。梨园最初是隋唐皇家园林中行乐、休闲、游玩之地，时有乐舞表演，后成为皇家专门教习歌舞的地方。唐代的梨园组织主要有三个，最重要的是宫内梨园。开元二年（714），唐玄宗从宫廷燕乐"坐部伎"中选出男乐伎三百人在宫中梨园习艺，又从宫女中选出数百人学习音乐，居于宜春北院，此为宫中梨园，又称内梨园，隶属于教坊。该梨园中还设有"小部音声"，由三十余名十五岁以下少年组成。以上艺人被称为"皇帝梨园弟子"。除此之外，长安还设立有"梨园别教院"，有艺人一千人，由长安太常寺管理；洛阳设有"梨园新院"，有艺人一千五百人，演习俗乐，其中优秀者将被调入教坊，属洛阳太常寺管辖。

梨园主要为满足皇帝的音乐爱好而设。唐玄宗是中国古代少有的既喜爱又精通且能创作音乐的帝王，据说他善吹笛，擅长演奏羯鼓，曾即兴创作了著名羯鼓曲《春光好》。更重要的是他尤爱法曲，创作和改编了唐代许多著名乐舞曲，如《霓裳羽衣舞》《龙池乐》《紫云回》《夜半乐》等。内梨园的主要任务就是对唐玄宗创作的法曲的习练，有时唐玄宗还亲自教习、排练。由于他精通音律，不仅对乐工的选择非常严格，对音乐作品的排练也异常精细。《旧唐书·音乐志》载："玄宗又于听政之暇，教太常乐工子弟三百人为丝竹之戏，音响齐发，有一声误，玄宗必觉而正之。"梨园汇聚、培养了许多一流的音乐人才，如擅长歌唱与乐器演奏的李龟年、琵琶高手贺怀智等。梨园与教坊相辅相成，它们专业化、系统化、严格化的音乐教学实践把盛唐乐舞艺术推向了空前的高度。

二、音乐教育内容

1. 雅乐

与前代一样，鉴于地位象征与教化的需要，隋唐统治者对雅乐一直非常重视，隋初和唐初都把修复和制定礼乐视为头等大事。

隋文帝开皇初年即始订雅乐，并在太常寺下设清商署专负其责。然对于使用什么样的音乐作为雅乐，虽有多次讨论也没有取得统一的意见。总体上看，隋代雅乐的组成是非常混杂的，既有南朝旧传的"雅曲"和"边裔之声"的"胡乐"，也有"女奴肄习，朝燕用之"的"房内乐"，呈现着"雅俗莫分""戎音乱华"的局面。实际上，这种局面是自魏晋以来以"胡"入"俗"和以"俗"入"雅"现象的历史延续。

在隋代礼乐的编制与传习中，一些乐官与乐师曾起到过一定的积极作用，如《隋书·音乐志下》记载："先是高祖遣内史侍郎李元操、直内史省卢思道等，列清庙歌辞十二首，令齐乐人曹妙达于太乐教习，以代周歌。"

雅乐的传教规模也非常之大，至隋炀帝时，"异技淫声咸萃乐府，皆博士弟子，

第相传教，增益乐人至三万余"①。这一方面表明了当时雅乐传习的兴盛，另一方面也说明了其传教内容的混乱程度，真正的"隋世雅音"已渐行枯萎了。

唐立时，在短暂沿用隋朝旧乐之后即开始着手"大唐雅乐"的编制工作，在此方面，祖孝孙、张文收等人做出了卓越的贡献。再经过唐初几代帝王的努力，又创作出被称为三大乐舞的《七德舞》《九功舞》和《上元舞》，一度使行将就木的雅乐有了起死回生之势。《新唐书·礼乐志》记载："唐之自制乐凡三：一曰《七德舞》，二曰《九功舞》，三曰《上元舞》。"可见该三部乐舞也就成了唐代雅乐传习的代表性内容。

《七德舞》由《秦王破阵乐》演变而来。后者初为歌颂唐太宗李世民的一首军歌。公元620年，秦王李世民打败叛军刘武周，巩固了刚刚建立的唐政权，于是，他的将士们便用旧曲《破阵乐》填入新词以颂扬他的征伐之功。李世民曾在大宴群臣时演唱此曲，以示江山得之不易，又亲制《破阵乐舞图》，令精通音乐的大臣吕才依图教乐工120人披甲执戟而舞，"以象战阵之法"，并更名为《七德舞》。音乐用大型宫廷乐队伴奏，在清乐基础上揉进了龟兹的音调，演出时"发扬蹈厉，声韵慷慨"，极具震撼力和号召力，令观者"凛然震竦"②。唐高宗时，《七德舞》舞队排列由原来战斗阵势场面改成了祭祀仪式形式，从此该乐舞作为"武舞"代表被列为整个唐王朝所保留的传统雅乐的传习曲目。

与"武舞"《七德舞》相对应的，是另一部被称作"文舞"的大型乐舞《九功舞》（原名《功成庆善乐》，又名《庆善乐》）。贞观六年（632），唐太宗回其出生地庆善宫，在渭水之滨大宴群臣并赏赐乡亲邻里，激动处感慨万千，遂赋诗十韵。后命音乐家吕才配上管弦之乐，制成《功成庆善乐》。乐舞由64个舞童表演，"长袖，漆髻，屣履而舞，进蹈安徐"，"以象文德洽而天下安乐"③之貌。该作品是唐代雅乐中最著名的"文舞"之一。

《上元舞》又名《上元乐》，由唐高宗亲创。由于《九功舞》过于柔和，起不到降神驱邪的效果，而《破阵乐》又杀气过重，于是创作该乐舞作为帝王朝驾、祭祀天地时专用。该曲舞者180人，着画有五彩云朵的衣裳，"以象元气"。乐曲凝练威严，舞蹈缓慢庄重，每次重大祭祀活动均奏此舞曲，是唐代最著名的雅乐之一。

雅乐的传教体现着"王者功成作乐"的传统礼乐教育观念。关于此，隋唐初期的统治者有着较明确的认识。如隋初讨论乐律问题时，不知音律的隋文帝偏听不知音律的官僚何妥"陈用黄钟一宫，不假余律"的建议，下令"不许作旋宫之乐，但作黄钟一宫"④，其原因就是何妥认为十二律中只有黄钟一宫才能象征皇帝的德行。

① 魏征：《隋书·裴蕴传》。
② 刘昫：《旧唐书·音乐志》。
③ 同上。
④ 魏征：《隋书·音乐志》。

虽是滑稽之举，却也表明了其制作礼乐的心态。唐太宗在命令祖孝孙等修订雅乐时明确指出，制礼作乐的目的是继承古人"缘物设教"[①]的礼乐教化遗风，他将《破阵乐》改为雅乐的意图就是用它教育世人"不忘本"。唐高宗则认为，雅乐不是用来娱乐的，其最大功用是教育后来的统治者"以自诫勖，冀无盈满之过"[②]，做勤勉自律的英主明君。

随着俗乐渐受欢迎，雅乐渐趋冷落。特别是中唐以后，雅乐又处于政治摆设的尴尬地位，只有末流的乐工去习练了。代之而起的，是宫廷燕乐的繁盛及传教。

2. 燕乐（俗乐）

燕乐，又称宴乐，是指隋唐宫廷宴享活动中使用的音乐，与专用于郊庙祭祀的雅乐相对。燕乐与俗乐并没有清楚的概念界限，因而燕乐有广义与狭义之分。沈括在《梦溪笔谈》中说："先王之乐为雅乐，前世新声为清乐，合胡部为宴乐。"广义的燕乐，是指汉族俗乐与外来音乐的总称；狭义的燕乐，专指张文收所作唐十部乐中的第一部——《燕乐》。事实上，有些乐舞既为宴享之用，也在雅乐之列，如《破阵乐》《上元乐》《庆善乐》等，兼具礼仪性、艺术性与娱乐性是隋唐燕乐的特点。

隋唐燕乐最重要的组成是歌舞音乐，它们是魏晋以来中外音乐文化交流成果的集中体现，也是隋唐帝国文治武功的象征，因而成为太常、教坊、梨园等各教学机构的主要教学内容。

按内容组织形式划分，隋唐乐舞历有"七部乐""九部乐""十部乐"之称。隋文帝时，始于雅乐外设"七部乐"：国伎、清商伎、高丽伎、天竺伎、安国伎、龟兹伎、文康伎。七部乐之外，"又杂有疏勒、扶南、康国、百济、突厥、新罗、倭国等伎"[③]。从音乐来源上讲，诸伎中唯"清商伎"是中原传统音乐，其他各伎来自外族或周边国家，因此有"四夷乐"之谓。高丽、百济、新罗、倭国的音乐称"东夷之乐"，天竺、安国、龟兹、康国的音乐称"西戎之乐"，突厥的音乐称"北狄之乐"，扶南的音乐称"南蛮之乐"。隋炀帝时调整了七部乐的先后顺序，改国伎称西凉乐，改清商乐称清乐，改文康称礼毕，并增加康国、疏勒二伎，成为隋"九部乐"。唐太宗时废除礼毕，将张文收新编创的"燕乐"列为第一部，再加上"高昌乐"，遂成唐"十部乐"：

燕乐。唐制新声，计有张文收制《景云河清乐》及《庆善乐》《破阵乐》《承天乐》共四首规模较小的乐舞，主要内容是为唐代帝王歌功颂德、祝国家昌泰祥和。

清乐。即"南朝旧曲"清商乐。作为华夏正声，清乐内容广泛，源远流长。"武

① 刘昫：《旧唐书·音乐志》。
② 同上。
③ 魏征：《隋书·音乐志》。

太后之时，犹有六十三曲"，至五代时，曲辞皆存者还有三十七首。其乐舞"从容雅缓，犹有古士君子之遗风"，因而不仅在宫廷中广为传习，其曲调在民间亦受到文人琴家的喜爱①。

西凉乐。即国伎，初名《秦汉伎》，吕光据凉州时"变龟兹声为之"，以器乐为主，舞蹈有白舞和方舞两种。

天竺乐。即印度乐舞，张理华据凉州时由古印度进贡，隋时列入"七部乐"。舞曲用《天曲》，舞者二人，身披袈裟，有浓郁的印度风格和宗教色彩。

高丽乐。朝鲜乐舞，十六国时传入北燕。有歌曲《芝栖》和《歌芝栖》等，唐武则天时尚存曲二十五首。舞用四人，"极长其袖"，两两并立而舞。但据李白《高句丽》诗"翩翩舞广袖，似鸟海东来"句，说明高丽舞蹈有"长袖"与"广袖"两种不同的形态。

龟兹乐。龟兹在今新疆库车一带。龟兹乐在十六国时传入中原，音乐热烈欢快，深受人们喜爱，传入后即广为教习，历唐数百年不衰，对中原音乐产生重要影响。舞用四人，歌曲有《善善摩尼》，解曲有《婆伽儿》，舞曲有《小天》等。

安国乐。由乌兹别克斯坦布哈拉一带传入的乐舞。歌曲有《附萨单时》，解曲有《居和祇》，舞曲有《末奚》等。舞用二人，足蹬皮靴而舞。

疏勒乐。今新疆喀仁噶尔及疏勒一带的民间舞，北魏太武帝通西域时传入中原。歌曲有《亢利死让乐》，解曲有《盐曲》，舞曲有《远服》等。舞用二人。

康国乐。今中亚撒马尔罕一带的民间舞。舞蹈时急转如风，俗谓之"胡旋"。歌曲有《戢殿农正和》，舞曲有《荷兰钵鼻始》《末溪波地》《农惠钵鼻始》《前拔地惠地》等四曲。舞用二人。

高昌乐。高昌在今新疆吐鲁番。南北朝时，代表高昌乐舞体系的《高昌乐》即已形成，炀帝时传入隋宫廷，但并未列入部伎。唐太宗时平灭高昌，带回高昌乐舞，始为十部乐之一。音乐上融合东西方特色，舞用二人。

宫廷凡有大型宴会即演十部乐，这种情况断断续续地贯穿了整个唐代，直至五代时期。

从演奏形式上看，唐代宫廷乐舞又分为坐部伎和立部伎两类。所谓坐部伎，即乐队在宫廷室内厅堂之上坐奏的歌舞形式，舞蹈规模较小，三至二十人不等。所谓立部伎，是指乐队在堂下广场庭院中站立演奏的歌舞形式，舞蹈队伍规模较大，人数在六十四至一百八十之间。二部伎制初形成于唐高宗时期，唐玄宗时最完备。二部伎制不仅在演出形式上与十部乐有所不同，二者在内容与音乐上也有很大差别。首先体现在乐舞内容方面，坐部伎有《燕乐》《长寿乐》《天授乐》《鸟歌万岁乐》《龙池乐》《小破阵乐》六部，立部伎有《安乐》《太平乐》《破阵乐》《庆善乐》《大定乐》《上元乐》《圣寿乐》《光圣乐》八部，可以看出二部伎乐不像十部乐那样以外

① 杜佑：《通典·乐六》。

族（外国）音乐为主体，除《太平乐》①和《安乐》②以外，全为歌颂唐以来的某一帝王而作。其次体现在音乐与乐器使用方面，十部乐中外族（外国）乐舞作品基本保持了各自的原貌，而二部乐的作品命名不再使用国别及乐队的来历，乐队配器也胡、俗混合，不按国别分工。也就是说，中外融合、二度创作的成分很大，如坐部伎"自《长寿乐》以下皆用龟兹乐，舞人皆著靴。惟《龙池乐》备用雅乐，而无钟磬，舞人蹑履"，立部伎"自《破阵舞》以下，皆擂大鼓，杂以龟兹之乐，声振百里，动荡山谷。《大定乐》加金钲。惟《庆善舞》独用西凉乐，最为闲雅。《破阵》《上元》《庆善》三舞，皆易其衣冠，合之钟磬，以享郊庙"③。另外，坐、立二伎在音乐风格及艺术水准方面也有不同的要求，坐部伎水平最高，音乐细腻优美，立部伎次之。习坐部伎不成者，转习立部伎，音乐喧腾热闹④。

伎部乐舞形式及乐舞风格的多样性显示了音乐教育内容的丰富性与教学程序的系统性，也体现出了较高的音乐教育管理水平。

乐舞教学的另外重要内容之一，是唐代大曲、法曲。唐代歌舞大曲是当时乐舞艺术成就的代表，它集乐曲、舞曲和歌曲于一体，在继承中原汉魏以来相和大曲和清商大曲的基础上吸收融合西域歌舞大曲的精华发展而成。其结构复杂、恢宏壮观，集中体现了大唐一代太平盛世、气象万千的景象。大曲中一部分与宗教有关的作品称为法曲，主要以中原器乐演奏，风格较为清雅。法曲中最著名的是唐玄宗根据《婆罗门》曲调改编的大曲《霓裳羽衣曲》。唐玄宗最爱法曲，亲设梨园进行教习，事实上不仅梨园大量教习大曲，大曲也是教坊教学的主要内容。据唐崔令钦《教坊记》记载，当时流行的大曲就有46首之多，内容非常丰富，既有《泛龙舟》《玉树后庭花》等传统清商类大曲，有《龟兹乐》《突厥三台》等西域少数民族作品，也有《凉州》《甘州》《婆罗门》等边远地区进献的作品。除了大曲，还有众多小型歌舞，据《教坊记》记载，其曲名就有278个，内容繁杂，来源广泛，蔚为大观。

3. 散乐（百戏、杂技、歌舞戏）

俗乐兴盛，使各种散乐（包括百戏、杂技、歌舞戏等）也成为隋唐宫廷音乐教育的重要内容。散乐是相对雅正之乐而言的，是对民俗音乐的总称，其称谓最早出现于周代。《周礼·春官》记："旄人掌教舞散乐，舞夷乐。"散乐是倡优、乐人之事，官宦之士不参与散乐，虽然表面上认为它"事切骄淫，伤风害政"而多加限制⑤，

① 刘昫：《旧唐书·音乐二》："《太平乐》，亦谓之五方狮子舞。狮子鸷兽，出于西南夷天竺、狮子等国。缀毛为之，人居其中，像其俯仰驯狎之容。二人持绳秉拂，为习弄之状。五狮子各立其方色。百四十人歌《太平乐》，舞抃以从之，服饰皆作昆仑象。"
② 刘昫：《旧唐书·音乐二》："《安乐》者，后周武帝平齐所作也。行列方正，象城郭，周世谓之城舞。舞者八十人。刻木为面，狗喙兽耳，以金饰之，垂线为发，画猰皮帽。舞蹈姿制，犹作羌胡状。"
③ 刘昫：《旧唐书·音乐二》。
④ 白居易：《立部伎》。
⑤ 王溥：《唐会要·卷三十四》："眷兹技乐，事切骄淫，伤风害政，莫斯为甚。既违令式，尤宜禁断。"

但又禁不住它的诱惑而主动享受散乐①，因而促进了散乐的发展。隋代散乐规模之宏大，形式之多样，技艺之高超，达到了空前的水平。《隋书·音乐志》曾记载了散乐的兴盛及朝野对它的喜爱程度："每岁正月，万国来朝，留至十五日，于端门外，建国门内，绵亘八里，列为戏场。百官起棚夹路，从昏达旦，以纵观之。至晦而罢。"唐代散乐又有了新的内容，如傀儡戏、军中拔河、戴竿、险竿、绳伎、杂耍、弄猴等多种形式的散乐纷纷流行开来。鉴于享乐和散乐不至过于自由泛滥，历代宫廷中都有散乐的教习与管理机构，隋至唐初隶属太常寺，唐玄宗时从中分离出去，归内教坊。

专门化的教学与管理提升了散乐表演的精细化和专业化，从而推动了它的繁荣和发展。比如其中较重要的散乐形式歌舞戏，这种源于先秦时期的优戏唐时已经发展为"具备真正戏剧之条件"② 的艺术门类。这种情况的出现是与教坊专业化的教习和传承分不开的，《教坊记》中就记有《大面》和《踏摇娘》两种歌舞戏的剧本与教习情况。歌舞戏在教坊的传习中不断创新，如《旧唐书·音乐志》记载《踏摇娘》的表演时说："近代优人颇改其制度，非旧旨也。"

4. 器乐教学

宫廷雅、俗各种音乐形式的表演中，器乐演奏占有很大的成分，因此器乐教育也必然成为音乐教育的重要内容，如前述平民入坊女子"挡弹家"的器乐教学。据统计，当时使用的中外乐器已有300种左右，并出现了大批多才多艺的器乐演奏高手，如前面提到的琵琶高手贺怀志还专于拍板演奏。另外如郑中丞擅胡琴和琵琶，吕元真擅击鼓，范汉、范大娘子擅竿木之技，马仙期擅方响，张野狐擅箜篌和筚篥，等等。这些名家能手亦应是众乐工的教习，否则不能满足种类繁多而高质量的演出需求。再以羯鼓的教学为例，隋唐燕乐的龟兹、疏勒、高昌、天竺等乐部都使用羯鼓，唐玄宗就是演奏羯鼓的能手，他为击鼓、习鼓、教鼓用坏的鼓杖槌达四柜之多，足见这位皇帝对羯鼓的痴迷。《羯鼓录》一书是关于羯鼓传习的专科性音乐著作，书中不仅记录了155首羯鼓曲目，并用大量文字描述了乐曲曲体结构特征和唐代羯鼓艺术审美问题，这些都是长期教学经验与成果的积累。

5. 音乐理论教学

与各类音乐传承的繁荣相关，音乐教育理论的研究与教习必然成为隋唐宫廷音乐教育的重要内容。

（1）记谱法。隋唐时期的记谱法有了新的发展，主要的有以下几种。

古琴减字谱：古琴的记谱法一直在不断地创新，到了隋唐时期，曹柔又进一步改进、创造了减字记谱方法，就是用汉字的减缩字的部分形象地标记出古琴的弹奏指法，使得古琴的记谱方法有了很大的提高，这种记谱方法至今还在广泛沿用。

① 刘昫：《旧唐书·贾曾传》记唐玄宗为太子时，"频遣使访召女乐"。
② 任半塘：《唐戏弄》（上册），上海古籍出版社1984年版，第233页。

工尺谱：又称为"燕乐半字谱"，是教坊当中主要的记谱方法。

舞谱：唐代时出现，用图形记载着舞蹈动作，并包含乐曲曲调。在宫廷乐舞教学中广泛使用。

(2) 乐学理论。该时期的乐学理论的发展体现在以下几个方面：其一，新音阶确立；其二，八声音阶开始应用；其三，燕乐二十八调广泛应用于燕乐乐舞创作；其四，同曲的犯调和移调理论大量用于音乐实践。

记谱法、乐学等音乐理论知识的传习与应用促进了音乐教育的开展和唐代音乐的繁荣，并在音乐传承与交流中发挥了巨大的作用。如在敦煌藏经中发现的唐明宗四年（929）的琵琶谱，是我们研究唐代音乐的宝贵资料；唐元万顷等奉旨编写的乐律学著作《乐书要录》，还由遣唐使团学生吉备真备传至日本。

隋唐宫廷音乐教育内容包罗万象，可以视为当时整个社会音乐教育的缩影。然而应当指出的是，虽然隋唐统治者对于音乐非常重视，但是所有的从乐人员，从一般的"乐伎""乐妓"到那些受过严格训练、身怀绝技的教师"乐工""国工"们，地位仍然非常低下，人身安全根本没有任何的保障。如白居易有关乐伎的一首诗："黄金不惜买蛾眉，拣得如花三四枝。歌舞教成心力尽，一朝身去不相随。"乐工、乐伎的生死由主人来定夺，可以将其当成礼物送人，甚至买卖。服侍皇帝的乐工、乐伎需时刻为皇上的召唤和考试做好准备，万一皇上心情不好，轻则杖责重则惨死。因此，隋唐宫廷音乐教育与当今音乐教育在目的上有着本质的差别，没有多少"育人"的性质，但客观上极大地促进了音乐艺术的发展。

第三节 民间的音乐教育

隋唐时期民间的音乐教育亦相当发达，主要包括社会音乐教育、古琴音乐教育和文化交流中的音乐传教三个方面。

一、社会音乐教育

隋唐时期宫廷音乐教育与社会音乐教育有着较为紧密的互动关系。一方面，民间是宫廷乐人的储备地，民间艺人入宫后促进了宫廷音乐教育水平的提升。宫廷中使用的乐工、乐伎基本有两大类：一类是宫廷所养贱民乐户[①]；另一类是社会上擅长音乐者，如著名音乐家许永新和万宝常等，他们往往出身乐人世家，才艺高超。另一方面，宫廷音乐人才又不断流向民间。不仅朝廷经常向勋功贵臣赏赐女乐，"安史之乱"后，德宗、代宗、宪宗等帝数次大规模向民间遣散乐工，如著名歌唱家许和子、李龟年，琵琶演奏家李管儿等，这又推动了社会音乐活动兴盛及音乐教育的

① 魏征：《隋书·音乐志》卷十五："自汉至梁、陈乐工，其大数不相逾越。及周并齐，隋并陈，各得其乐工，多为编户。至六年，帝乃大括魏、齐、周、陈乐人弟子，悉配太常。并于关中为坊置之，其数益多前代。"此中"户"即指乐户。乐户制度始于北魏，清雍正皇帝废除。

广泛开展。

整体上看，隋唐社会各阶层都有丰富的乐舞教育活动，这与唐政府提倡贵族蓄养乐伎有关。《旧唐书·职官志》："凡私家不得设钟磬。三品以上，得备女乐。五品女乐不得过三人。"唐代虽然对私家用乐有较严格的条文规定，但并不禁止，因此社会上蓄伎成风。除宫廷、官府中的"官伎"，军营中的"营伎"外，达官显贵、富商巨贾及至文人雅士之家，都养有"私伎""家伎"，与之相适应的歌舞、乐伎教育亦随之展开。唐太宗之子李成乾"使户奴数十百人习音声，学胡人椎髻，剪彩为舞衣。寻橦跳剑，鼓鞞声通，昼夜不绝。鼓角之声，日闻于外"①。白居易任杭州刺史时曾亲自教习府中乐伎排练《霓裳羽衣曲》，退居洛阳后家中还私养"小蛮"等歌舞妓女数人及各种吹拉弹唱的乐工百余人，供其享乐之用。此类事例在唐诗等文学作品及《乐府杂录》《旧唐书》等典籍中多有反映与记载，不胜枚举。

下层百姓中的乐舞、百戏活动也相当普遍。有各种风俗性的乐舞，如"踏歌"，在每年村、镇举行的上元（正月十五）等节会上表演，如"泼寒胡戏"，此舞由西域传入，在冬季表演；更多的是民间歌舞艺人在戏场、舞场、歌场、佛寺道观、茶楼酒肆、青楼妓院以及街头巷尾等固定或非固定场所的歌舞百戏表演；另外还有城镇乡里举行的各种宗教祭祀性乐舞，如驱鬼除疫的"傩舞"及祈雨乐舞等。这些乐舞百戏的传习是社会音乐教育的重要内容。

除了乐舞百戏之外，社会音乐教育的内容还有器乐与新兴民间歌曲——曲子的教习。

关于器乐教学的最突出例子是琵琶艺术的教习。琵琶这种秦汉时期由西域传入的弹拨乐器在隋唐时期得到了高度发展，盛唐典籍中记录的琵琶高手就有近二十个之多。唐代琵琶技艺之高超与流行之广泛可从白居易的千古绝唱《琵琶行》及敦煌壁画中反映出来。琵琶传承方式主要有家族世传和师徒传承两种，家传者如曹保、曹善才、曹纲三代及康昆仑、康乃与安吒奴、安万善、安辔新两世家。佛门琵琶大家段善本则是师徒传承的代表，唐诗人元稹说他有"弟子数十人"②。《乐府杂录》载有段善本与另一琵琶高手康昆仑比赛并收康为徒的故事。杨荫浏先生曾深刻地指出这一事例所代表的社会音乐教育意义："一位杰出的音乐家同时教会几十个学生。这种有关民间艺术的自发的师徒传授，对音乐艺术在悠长的历史过程中前后的继承和发展起着非常重要的作用。"③

曲子是隋唐时期兴起的具有说唱风格的民间歌曲形式。魏晋以来中原流传的汉族传统音乐及从西域传入的音乐曲调，时称"胡夷里巷之曲"，它们在社会上非常流行，民间歌手或乐伎、乐工用这些旧曲填上新词，创造了曲子这种新颖的长短句的歌曲形式。曲子节奏鲜明，曲体较规范，有较广泛的社会基础，因此也吸引了许多

① 欧阳修·宋祁：《新唐书·太宗诸子》。
② 元稹《琵琶歌》："段师弟子数十人，李管家儿称上足。"
③ 杨荫浏：《中国古代音乐史稿》（上册），人民音乐出版社1980年版，第243页。

文人士大夫依曲填词，且乐此不疲，白居易就曾用《杨柳枝》一支曲调填写了八首歌词。曲子成为民间音乐传习的新内容而风靡开来，《敦煌歌辞总编》收入的唐、五代曲子词就有1300余首之多，其中《望江南》一曲的曲调甚至在山西五台山寺庙音乐中保存至今。

二、古琴音乐教育

隋唐五代时期，古琴音乐艺术在琴曲创作与古曲整理、音乐理论著述、古琴制作技术、琴学传播程度等方面呈现出了高度繁荣的景象，在琴乐教育上也出现了一些新的特点，主要表现在以下几个方面。

其一，琴人队伍扩大，尤其是专业化的民间琴师增多。该时期琴乐不再是文人的专利，专业琴师成为琴乐传教活动的主力，著名者如隋代的李疑、贺若弼，隋唐之际的赵耶利，盛唐的董庭兰、薛易简，晚唐的陈康士、陈拙等。专业琴师是琴学普及教育的中坚力量，他们分工更加明确，服务对象也比以前更加广泛。他们的地位不高，更容易与大众阶层接近而汲取民间音乐的素养，为古琴艺术带来通俗化的新鲜血液，如贺若弼的《宫声十小调》，"俚俗"风格明显，另如今存董庭兰的《大胡笳》《小胡笳》两首作品，西域韵味浓郁。这些"俗化"琴乐作品深得各阶层人士的喜爱，如诗人李颀曾在《听董大弹胡笳声》诗中对董氏作品极尽溢美之词。当然文人琴家也有不少佼佼者，如隋代王通、王绩兄弟。文人琴家是琴乐"雅"属性的固守者与发扬者，因此，该时期的古琴艺术已具有雅俗共赏的趋向，生命力更强，传教更为广泛。

其二，在琴艺的传习上重视师承关系，琴派开始萌芽。琴派是具有共同艺术风格的琴人所形成的流派，它的形成取决于地方色彩、师承渊源、依据的传谱、琴学观点及基本演奏风格等因素。一般认为，琴派的真正形成是在明代，但隋唐时期琴学艺术已初现流派纷呈的特点，如隋唐之际流行的吴、蜀两大琴派，当时著名琴家赵耶利曾对它们的艺术特征进行过概括："吴声清婉，若长江广流，绵延徐逝，有国士之风。蜀声躁急，若激浪奔雷，亦一时之俊。"① 另外如唐开元、天宝年间流行的沈家声和祝家声两琴派，他们对当时的琴学发展产生了重大的影响。著名琴师董庭兰就曾向凤州（今陕西境内）参军陈怀古学得了这两家的声调，并教给自己的学生，其学生郑宥得其真传。同时董庭兰又将其擅长的《胡笳》整理为琴谱传给另一弟子杜山人。杜经过四十年的苦练，琴艺精绝，以致再弹《胡笳》时令"沈家祝家皆绝倒"②。百年后，元稹称姜宣演奏琴曲《小胡笳》"哀笳慢指董家本"，可知"董家"已又自成一派，广被后人习传，其名声和影响已经超过沈、祝两家。流派的产生是琴学不断向纵深发展的表现，但这并没构成各流派间相互学习的障碍。该时期众琴家的艺术成就几乎都是在自觉地博采众家之长的基础上不断创新而取得的，前述董

① 朱长文：《琴史·赵耶利》。
② 戎昱：《听杜山人弹胡笳》。

庭兰如此，与董同时代稍晚的大琴家薛易简亦然。薛天赋极高，加之进取心盛，九岁学琴，十二岁时就已经会弹黄钟杂调三十首，十七岁能弹大、小《胡笳》《别鹤》《白雪》等十八首传统琴曲，成人后又周游四方，闻有解者，必往求之，共弹奏过杂调三百、大弄四十等众多曲目，著有现存最早的古琴美学专著《琴诀》，所论既有深度又具有系统性，其"琴之为乐，可以观风教，可以摄心魂，可以辨喜怒，可以悦情思，可以静神虑，可以壮胆勇，可以绝尘俗、可以格鬼神"的琴学理论，对"琴者，禁也"的传统琴学观念给予重大突破和发展，在琴界产生了深广影响。再如晚唐琴家陈康士和陈拙。陈康士初向东岳道士学成后，在"因师启声"的基础上又访求名师，"遍寻正声"，于是编成内容丰富的巨著《琴书正声》十卷；陈拙先向琴家孙希裕学习《南风》《游春》《文王操》《凤归林》等曲，后又冲破师门之规向陈康士的老师梅复元学习了《广陵散》一曲，博采众长后终取得深厚造诣，编有《大唐正声新徵琴谱》十卷、琴籍九卷及《琴法数勾剔谱》等。

其三，教学要求严格，注重学习心得和教学理论的总结。如陈拙说："前辈妙手每拟一曲弄，师有明约：'竭豆一升，标为遍数'，其勤如此，而后有得也。"① 说明唐代琴学教育已形成了教与学既勤且严的优秀传统。而"勤而后得"在他们身上又有更进一层的意义，即对教学实践进行理论总结。如赵耶利曾专门撰有《弹琴手势谱》一卷和《弹琴右手法》一卷用于教学，并在总结前人拨弦方式优劣的基础上，发明了新的奏法。他认为只用指甲弹奏"其音伤惨"，只用指肉弹奏"其音伤钝"，主张"甲肉相和，取音温润"，"甲肉相和"的弹奏方法为后世广泛采用。另如陈拙曾对琴的节奏、速度问题有深度研究。"前缓后急者，妙曲之分布也。或中急而后缓者，节奏之停歇也。疾打之声，齐于破竹；缓挑之韵，穆若生风。亦有声正厉而遽止，响已绝而意存者。"自觉对教学实践经验进行理论总结是琴学艺术取得突破性发展的深层动力和必要前提。再如陈康士经过刻苦研究琴学传统，对琴学教育存在的缺点进行了尖锐的批评："自元和、长庆以来，前辈得名之士，多不明于调韵；或手达者伤于流俗，声达者患于直置，皆止师传，不从心得。"他认为"名士"少有懂得音乐内涵者，或追求形式"伤于流俗"，或拘泥原样"患于直置"，这些都是由照搬师傅传授而不求心得所致。为了让学琴者解决"调韵"难的问题，经过多年努力，"乃创调共百章，每调均有短章'引韵'，类诗之小序。"实质上，其所谓"心得"指的是音乐学习中"形"与"意"的关系问题，这和孔子学弹《文王操》的情况一样，既要得其"数""形"，更要得其"意"。关于此点，薛易简在《琴诀》中也有论述，他认为弹琴不能止于技法纯熟，做到"用指轻利，取声温润，音韵不绝，句度流美"还只是音乐演奏的表层，必须注意到"声韵皆有所主"，亦即必须注重音乐表现的内容，只有这样才能达到"形"与"意"的完美统一。他认为要达到这种统一，演奏时必须"定神绝虑，情意专注"，杜绝"瞻顾左右""摇头动足"等由他归纳的所谓

① 朱长文：《琴史·陈拙》。

演奏"七病"。薛易简的琴学理论对宋、元以来的琴学教育影响深远。

三、文化交流中的音乐传教

隋唐时期国力鼎盛，中外文化交流活动空前活跃。灿烂辉煌的隋唐音乐由此产生，这些艺术成果又吸引着世界诸国的眼球，召唤着八方络绎不绝而来的学习者。在"传入"与"传出"的双向活动中，该时期的音乐文化交流凸显了"传出"的一面。

以与日本的音乐交流为例。魏晋时中日两国已建立正式通使往来关系，隋唐时交往日益频繁。日本对唐乐极为推崇，唐宫廷燕乐、散乐等各类音乐都曾大量传入日本而被纳入其音乐文化中，如流行于中国江南地区的歌舞音乐"吴乐"由百济音乐家味摩之带入日本，颇受圣德太子重视。圣德太子让味摩之定居在大和的樱井，专门向日本青少年传授"笑乐"。"吴乐"用于日本宫廷祭祀，后又传入民间，其形式至今还有保留。中唐著名音乐家皇甫东朝和皇甫升父女东渡日本演奏唐乐，因风浪阻隔定居日本，得到日本朝廷的礼遇，封皇甫东朝为雅乐员外助。

最重要的交流活动则是由遣唐使进行的。从隋开皇二十年（600）到唐昭宗乾宁元年（894），日本先后派遣22批"遣隋使""遣唐使"来中国学习典章制度和各类文化，其中学习音乐的有乐师、音乐长（演奏负责人）、音乐生（演奏人员）等，他们对唐乐在日本的传播做出了巨大贡献。著名者如吉备真备，他在唐学习前后长达18年，将铜律管、方响等唐朝乐器及武则天时由元万顷等编撰的重要音乐理论著作《乐书要录》十卷带回日本，作为进行音乐教育的依据。再如835年遣唐使准判官藤原贞敏，曾在扬州拜琵琶名师廉承武（廉十郎）为师，回国时带走乐谱数十卷，其中《琵琶诸调子品》一卷保存至今，他回国后在日本朝廷历任"雅乐助""扫部头"等职。

日本雅乐中，唐乐占据了重要地位。据伊庭孝《日本音乐史》记载，在日本现代传世的左方舞乐中，就有《春莺啭》《秦王破阵乐》《倾杯乐》《赤白桃李花》等23部作品。许多唐代乐器也传到了日本，奈良东大寺内的正仓院存有古代乐器18种75件，大部分于唐代传入。日本雅乐大量吸收了唐乐，中国的传统乐教思想也随之输入，女帝孝谦天皇的诏书中就直接引用了儒家"安上治民莫善于礼，移风易俗莫善于乐"的名言①。

唐乐还传到了朝鲜。朝鲜自唐初即不断派遣留学生入唐学习中国文化，664年有乐师星川、丘日等28人来长安专习唐乐，并带回20种中国乐器。唐文宗开成五年（840），各类学成回国者多达105人。儒家典籍、诸子书、唐人诗文及音乐在朝鲜广泛流传并产生深刻影响，朝鲜宫廷音乐就由"唐乐"（中国音乐）和"乡乐"（本土音乐）两部分组成，可见其影响程度。另外，扶南、天竺等国均有唐乐的流传。隋唐文化交流中的音乐传教，对世界尤其是亚洲各国音乐文化产生了重大影响。

① 冯文慈：《中外音乐交流史》，湖南教育出版社1998年版，第111页。

第四节 王通、白居易的音乐教育思想

隋唐时期的音乐教育思想主要还是继承了儒家传统的礼乐教育观念,其中以隋代的王通和中唐的白居易为代表。

一、王通的音乐教育思想

王通(584—617),字仲淹,绛州龙门(今山万莱县通化镇)人,隋代经学家、教育家,终生以琴为友的著名的文人琴师。王通家学渊源深厚,二十岁时曾给隋文帝献《太平十二策》,虽受称赞但并未被采纳,短暂为官后辞归故里,专心著述和讲学,弟子千余,死后被奉为"王孔子""文中子",主要著作有《续六经》和《中说》。《续六经》是对传统儒学《六经》的扩充与发展,今佚;《中说》(又名《文中子》,有王道、天地、礼乐等十篇)则模仿《论语》而作,相传由其弟子记录和追忆整理而成,流传至今,是研究其教育思想的主要依据。

王通是隋代振兴儒学的倡导者,而其振兴儒学的目的是推行王道政治。处在中国封建社会由长期分裂战乱向统一稳定转变的时代,王通认为,要想让隋王朝长治久安,必须推行儒家王道政治,魏晋以来世道混乱,就是统治者背离王道的恶果,不能重蹈覆辙。因此他自觉以周公、孔子为楷模,以推行他们的王道理想为己任。他说:"吾视千载已上,圣人在上者,未有若周公焉,其道则一,而经制大备,后之为政,有所持循。"①"通也,宗周之介子,敢忘其礼乎?"② 王通强调,实行王道政治的根本之途不在于是否为官从政,而在于推行王道教育,在于通过仁德广施教化。只有教育才能培养实行王道政治的人才;只有广施教化,才能养成人人恕道相待的社会之风,即其所谓"服先人之义,稽仲尼之心。天下之事,帝王之道,昭昭乎"③。为此,王通苦心孤诣续撰《六经》,广收门徒兴办私学。

作为儒学的振兴者,王通的礼乐教育思想也直接来自于周、孔。他说:"仁义,其教之本乎。先王以是继道德而兴礼乐者也。"④ 王通认为,推行王道教育必须以儒学的《六经》为基本教材,因为道存在于《六经》之中,《六经》的内容各有特点,可以发挥不同的教育作用。"《书》以辩事,《诗》以正性;《礼》以制行,《乐》以和德;《春秋》《元经》以举往,《易》以知来,先王之蕴尽矣。"⑤ 尽管王通认为传统《六经》"先王之蕴尽矣",但它们毕竟是远古的遗传,还有其历史局限性,所以他又仿效孔子,历时九年,完成了被称为"王氏六经"的《六经》续写工作。其学生董

① 《中说·天地篇》。
② 《中说·魏相篇》。
③ 《中说·王道第一》。
④ 《中说·礼乐篇》。
⑤ 《中说·魏相篇》。

常说:"夫子以《续书》《续诗》为朝廷,《礼论》《乐论》为政化,《赞易》为司命,《元经》为赏罚。"① 《续六经》凡八十卷,有《礼论》十卷二十五篇,《乐论》十卷二十篇,可见其对礼乐教育的重视。然而,总体上看,王通的《续六经》并没有摆脱《六经》的传统,其礼乐教育思想亦与古代儒家传统教育思想一样,是将其作为以"仁义"为中心的道德教育来实施的,直接作用在于"正其心""和其德",根本目的在于为推行王道政治理想服务。正如其所言:"今言政而不及化,是天下无礼也;言声而不及雅,是天下无乐也;言文而不及理,是天下无文也。王道从何而兴乎?"。②

与其礼乐教化思想相关,王通还把音乐教育作为个人道德修养的途径。他虽然力倡儒学,但也主张汲取佛道中的有益成分,从而提出了"三教于是乎可一矣"③的观点,开理学先河。他向往道教自足无为的"至德之世",其"存道心,防人心"的道德教育思想,就是在儒学"仁义"为首的三纲五常基础上纳入道家"至德""无争""推诚主静""以性制情"等道德修养思想成分而形成的。王通精通琴艺,一生以琴为伴,其琴声被评为"在山泽而有廊庙之志"④,正是他以琴正心、修身思想的体现。

二、白居易的音乐教育思想

白居易(772—846),字乐天,新乐府文化运动开先河者,唐代卓有成就的音乐家、音乐评论家和音乐思想家。白居易的音乐教育思想秉承了传统乐教观念,但也结合了中唐时期的社会现实中的内容,主要集中在《与元九书》《议礼乐》《救学者之失·礼乐诗书》等文及一些与音乐有关的诗章里。

(一)礼乐的作用及其与政治的关系问题

就礼乐的作用而言,礼乐教化是治国之本;就礼乐与政治的关系而言,政治的得失决定着音乐的哀乐之情。白居易在《救学者之失·礼乐诗书》中说:"化人动众,学为先焉。安上尊君,礼为本焉。"先于学立于礼是治国之大政,古之王者莫不如此。国家"命太常以典礼乐,立太学以教《诗》《书》"应该是可以让"万人相从而化"的大好事,然而为什么还会出现"安上之礼未行,化人之学将落"的局面?白居易认为其主要原因在于:"太学生徒诵《诗》《书》之文,而不知《诗》《书》之旨;太常工祝执礼乐之器,而不识礼乐之情。遗其旨,则作忠兴孝之义不彰;失其情,则合敬同爱之诚不著。所谓去本而从末,弃精而得粗,致使陛下语学有将落之忧,顾礼有未行之叹者,此由官失其业,师非其人,故但有修习之名,而无训导之实也。"白居易对中唐时期遗旨失情、去本从末、有名无实的教育现状进行了大胆的

① 《中说·魏相篇》。
② 《中说·王道篇》。
③ 《中说·问易篇》。
④ 《中说·礼乐篇》。

批判，其批判的理由也非常中肯，然而最后把所有责任都推到了"官""师"头上，此点似与他在别处的论述有些矛盾。

白居易说，礼乐之教未达其功的原因是"失其情"，那么"其情"又来自于何方呢？他在另一篇文章中给出了答案。《白氏长庆集》中《策林六十四复乐古器古曲》一文指出："乐者本于声，声者发于情，情者系于政。盖政和则情和，情和则声和，而安乐之音由是作焉；政失则情失，情失则声失，而哀淫之音由是作焉。斯所谓'声音之道，与政通矣'。"文章强调，欲达音乐教化之目的，不在于乐器、曲调或表演技艺等外在形式的变化，这些都是细枝末节的东西，重要的是"善其政"，如此才能"和其情"。音乐的哀乐之情由政治决定，那么反映在礼乐教育与政治的关系上，虽然得其本、达其情的礼乐教育会对政治产生积极的作用，但并不是问题的关键，"善其政"才是"和其情"的先决条件，才是治国安邦的根本。他强调这种观点，既是对汉贾谊、董仲舒等极端的"乐以载国论"的修正，也是对统治者治国不力的一种隐晦的批评。联系上段文字，他也只好把责任推到官、师身上了，虽然他们的确也负有一定的责任。

（二）乐教中内容与形式及对"古乐"与"今乐"态度问题

白居易认为：礼乐教育除了注意要"本于情"之外，在内容与形式的关系上，必须把内容——乐德放在首位。对于此点白居易多次强调，"乐者，以易直子谅为心，以中和孝友为德，以律度铿锵为饰，以缀兆舒疾为文。饰与文可损益之，心与德不可斯须失也"①；"学乐者以中和孝友为德，不专于节奏之变，缀兆之度也"②。音乐的技术构成及表演方式即"饰"与"文"是可以更改的，但其思想内容万万不能丢掉，也就是说，内容起着决定性作用，否则便失去了礼乐教化的本意。值得注意的是，白居易所说的形式是指音乐的形式，而不是传统礼乐观念中的礼制。由此可见，其礼乐教育思想已比儒家先贤有了新的突破，不再仅仅把"乐"视为"礼"的附庸。

内容与形式的关系，必然牵涉到对"古乐"（雅乐）与"今乐"（俗乐）的态度问题。古雅之乐虽然一直在正统的观念里位列至尊，但在实践中并没有改变日趋僵化的处境，特别是中唐以后，雅乐已基本沦为流于形式的摆设。白居易对此极为不满："太常三卿尔何人？"③ 轻蔑之情溢于言表。因而他在对待古乐与今乐的态度上也呈现了似乎自相矛盾的一面。理论上，白居易推崇古乐，有"梨园子弟调律吕，知有新声不知古"等诗句，有"若废今器用古器，则哀淫之音息矣。若舍今曲奏古曲，则正始之音兴矣"④ 的议论，对宫廷音乐中大量吸收外族音乐的做法也极不赞成。"法曲法曲合夷歌，夷声邪乱华声和。……一从胡曲相参错，不辨兴衰与哀乐。

① 白居易：《沿革礼乐》。
② 白居易：《救学者之失·礼乐诗书》。
③ 白居易：《立部伎》。
④ 白居易：《复乐古器古曲》。

愿求牙旷正华音，不令夷夏相交侵。"① 然而实际生活中又极爱今乐，"古歌旧曲君休听，听取新翻《杨柳枝》"②"一纸展者非旧谱，四弦翻出是新声"③ 等诗句却反映出非古颂今的态度。

其实，这种"矛盾"并不是矛盾。从"乐与政通"的儒家传统乐教观念出发，"礼乐之用为急"④，必须重建与强化以诗书礼乐为内容的教育体系，让礼乐教育真正发挥育人治国之能，因此他推崇古雅之乐，并提出"诏典乐者少抑郑声"⑤ 的建议，力图改变"雅音替坏"的状况。其"太常三卿尔何人"是对雅正之乐渐行衰亡而从乐者却不自知的慨叹与无奈，"愿求牙旷正华音，不令夷夏相交侵"之语也正饱含着对重建雅正之乐的希望，因此，这是理想与现实之间的矛盾。另一方面，推崇雅乐与喜爱俗乐也不矛盾，因为礼乐教育与音乐审美的关键问题是"心"与"德"，即用情感的方式感受道德的内容，与音乐的外在形式没有太大的关系。"声之雅正，不系于器之今古也""乐之哀乐不系于曲之今古也"⑥。他的这一观点就成了化解两者矛盾的钥匙，只要突出"德"的内容，那么古乐、新声皆有"和其情"之效，所以他又有"法曲法曲舞《霓裳》，政和世理音洋洋，开元之人乐且康"⑦ 的诗句。再者，雅乐与俗乐在功能上是有差别的，雅乐适于道德教化，俗乐侧重于娱乐与审美，两者各有所本。从礼乐教育的角度重视雅正之乐与在普通音乐生活中喜爱通俗之乐，看似矛盾的态度正说明白居易对两者的不同功能有着清醒的认识。

白居易强调礼乐教育是立国之本，强调雅正之乐"温柔敦厚"的育人作用，强调礼乐教育的要重内容而不专于形式是对传统礼乐教育理论原则的坚持；重视礼乐教育要达情、和情而不拘泥于礼乐之规，且主张只有"善其政"才能"和其情"，则是在坚持中的发扬。虽然白居易的音乐教育思想过于理想化，很难真正实施，却在传统音乐教育思想观念的历史传承上有着重要意义。

结　语

隋唐五代是我国古代音乐教育取得辉煌成就的时期，不仅在官府和宫廷中建立了史上最为完备的专业音乐教育机构，民间的各种音乐教育也有了较大的发展。在官府和宫廷音乐教育上，隋至盛唐，太常寺的规模不断扩大，其功能与管理更趋功能化和专业化，所辖太乐和鼓吹两署分工明确、建制健全、规章严格。宫廷乐舞人才教育体系"教坊"和"梨园"结构独特、管理合理，开创了专业音乐人才培养的

① 白居易：《法曲歌》。
② 白居易：《杨柳枝八首》之一。
③ 白居易：《代琵琶弟子谢女师曹供奉寄新调弄谱》。
④ 白居易《议礼乐》。
⑤ 同上。
⑥ 白居易：《复乐古器古曲》。
⑦ 白居易：《法曲歌》。

新模式。庞大而完备的音乐教育机构及教学管理制度对雅、燕、鼓吹、百戏等各类音乐的教育和发展起到了重要的促进作用。在民间音乐教育上，也出现了欣欣向荣的景象。一方面，私家歌舞伎乐、民间乐舞、民间歌曲、民族器乐等诸种音乐种类都有着广泛传承。另一方面，古琴音乐教育出现了专业化民间琴师增多、重视师承关系、琴派开始萌芽、注重学习心得和教学理论总结等新的教育特点。再者，音乐文化交流中的音乐教育亦呈现了新局面，作为世界音乐文化最高成就的中国音乐开始向日本、朝鲜、越南、伊朗、非洲等国家和地区传播，在世界范围内产生影响。在音乐教育思想上，传统儒家音乐教育观念仍然占据主导地位，代表者王通、白居易等人所论音乐教育依然以音乐与政治的关系为中心，强调礼乐教育为立国之本，重视音乐的德育、修身价值，尚雅鄙俗。所不同的是，王通的音乐教育思想中儒、佛、道相济，因而更倾向于在日常生活中用音乐涵养德行；白居易则强调在乐的实施中应当重视"本于情（德）"，而不应该拘泥于形态和技术方面的"文"与"饰"。

总之，隋唐时期的音乐教育是我国历史上继西周之后的第二个发展高峰，代表了整个古代社会音乐教育的最高水平。此后各代无法与之相比，尤其是作为政府行为的音乐教育。

思考题

1. 隋唐五代时期官府和宫廷中的音乐教育是如何管理的？其音乐教育内容主要有哪些？
2. 你对"教坊"和"梨园"的性质和作用是如何认识的？
3. 隋唐五代时期的古琴音乐教育具有怎样的特点？
4. 隋唐五代时期音乐文化交流中音乐传承的特点是什么？
5. 简述王通、白居易的音乐教育思想。

第七章 宋元明清时期的音乐教育

(960—1911)

公元960年,赵匡胤发动"陈桥兵变",重新建立起统一的封建王朝宋,与之共存的还有北方少数民族先后建立的辽(916—1125)、金(1115—1234)政权。13世纪初,忽必烈建元"中统",并改国号为"大元",元代(1271—1368)共历时98年。1368年朱元璋灭元称帝,"治隆唐宋""远迈汉唐"的大明王朝始立。清朝(1644—1911)则是中国历史上最后一个封建王朝,也是中国封建社会逐渐步入灭亡的时期。从宋至鸦片战争前的漫长岁月里,中华文明在各个领域都取得了一定的丰硕成果,从音乐教育的整体情况观察,则多有相似之处,故集于一章讲述。

第一节 音乐教育的文化背景

该时期各个朝代都把"兴文教"视为建国治政的首要问题,并都毫无例外地采取重儒尊孔、兼容佛道的文教政策。宋开国之初,赵匡胤即下令修复孔庙,制定贡举人至国子监拜谒先师的定例,令以一品礼祭祀孔庙。宋真宗加谥孔子为"玄圣文宣王",并亲自到曲阜孔庙进行祭奠,将儒学奉到至尊地位,称其为"帝道之纲"。同时,宋统治者也认为佛教"有裨政治"而大力提倡佛、道。在此基础上,以儒学为主兼采释、道的新儒学——理学产生。理学主张人们既做忠臣孝子又具有清心寡欲、安贫乐道的精神,深得统治者赏识而备受推崇,在宋乃至明清产生了深刻的影响。其后辽、金、元各政权无不争相仿效,以积极推行汉化政策,巩固自己的统治。明朝在立国之初亦确立了"治国以教化为本,教化以学校为本"的文教政策,把程朱理学奉为官方哲学。清朝的统治者为了巩固政权,也在思想文化领域崇尚儒家经术,提倡程朱理学。为示重视,清顺治帝加尊孔子为"大成至圣文宣先师",康熙帝则亲书"万世师表"匾额,在全国各地的孔庙悬挂。各朝重儒尊孔、兼容佛道的文教政策,一方面使传统礼乐思想在统治者及日益壮大的文士阶层观念中根深蒂固,客观上促使他们不断努力进行雅乐的恢复工作,另一方面"三教合一"也对音乐审美取向及艺术理论的发展产生着重大影响。

宋元明清时期,农业、手工业、工商业、矿业、造船业、造纸业、纺织业等在技术上都有了一定的提高,特别是活字印刷术、火药、指南针三大发明,更标志着我国从宋代开始手工业已达到世界领先水平。科学技术的进步对我国文化的发展起

到了巨大的促进作用，经济的繁荣和社会生活的相对稳定给予文化教育事业以发展的空间。因此，该时期的音乐生活出现了新的繁荣景象，主要表现在以下几个方面。

第一，宫廷乐舞衰退，民间音乐勃兴，中国音乐史逐渐完成了由歌舞伎乐向戏曲音乐的转变。盛唐以前，宫廷乐舞、百戏集中代表了当时音乐生活的最高成就。宋以后，这种状况发生了变化。先是以宋元城镇纷纷设立的"瓦子勾栏"等娱乐场所为基地，市民音乐迅速发展起来，并促发了曲子词、唱赚、说唱音乐诸宫调等新的音乐形式异军突起。同时，民间兴起的宋元杂剧又吸收诸宫调、歌舞伎乐的艺术精华走向戏曲艺术的成熟，从而压倒原来占据统治地位的歌舞艺术而成为音乐生活的主流。这种现象一直持续了整个明清时期，以明传奇的四大声腔和清代京剧的形成与发展为代表。

第二，器乐得到持续的重大发展。其中除古琴艺术取得长足进步外，琵琶、三弦、民间器乐合奏等也出现了繁荣局面，并出现了许多重要的曲谱集，如明代的琴曲集《神奇秘谱》（朱权编）、琵琶谱集《高和江东》（佚名），清代的《琵琶谱》（华秋萍）、器乐合奏谱《弦索备考》（荣斋抄录）、《南北派十三套大曲琵琶新谱》（李芳园）等。

第三，乐律学、音乐学理论有了新突破。记谱法方面如宋时期的俗字谱、律吕字谱及明清时期的工尺谱，律学方面如南宋人蔡元定发明的十八律，明代朱载堉丰碑式的律学成果新法密律；音乐学理论方面如北宋陈旸的《乐书》、沈括的《梦溪笔谈》，南宋王灼的《碧鸡漫志》，元代燕南芝庵的《唱论》等。

第四，自元代开始有了与西方音乐的交流活动，西洋音乐陆续以宗教传播的途径传入我国，至清渐具规模。各类音乐艺术的发展为音乐教育提供了新的形式和内容。

从学校体系看，在各朝"兴文教"治国策略指导下，学校教育得到了不同程度的发展。宋初因袭唐代学校体制，由礼部掌国之礼乐、祭祀、朝会、宴乡、学校贡举之政令，之后又分别由范仲淹、王安石、蔡京发起，连续三次进行了大规模的兴学运动，最终恢复、建立起了县学、州学、太学三级相连的学制体系。其中太学得到着重发展，并创立了算学、书学、画学等专科学校。元代学校教育制度也很完备，大体分为中央官学和地方官学两大系统。明、清两代的学校教育也都在因袭前代的基础上有了较健全的体制。

概而观之，宋元明清时期的学校教育是唐代学制体系的翻版，并无多少新意。在教育内容上有所扩展，如书学、画学也被宋代列为专科之学，但乐教一直没有被列为正式的教学内容。在近九百年的教育发展历程中，只有关于官学乐教的零星记载，如宋代第一次兴学运动时，范仲淹曾采用胡瑗的"苏湖教法"作为太学改革的模式。"苏湖教法"的显著特点之一就是把乐教作为人才教育的重要内容和途径。"老师宿儒痛正音之寂寥，尝择取'二南''小雅'数十篇，寓之埙籥，使学者朝夕咏歌"[①]；"先生在学时，每公私试罢，掌仪率诸生会于肯善堂，合雅乐歌诗，至夜，

① 脱脱：《宋史·志九十五·乐十七》。

乃散诸斋，亦自歌诗奏乐，琴瑟之声彻于外"①。然而，"苏湖教法"很快因范仲淹遭罢免而销迹，为期甚短。

元代也有个别儒者在官学中进行雅乐教育的，如《元史·儒学传二》中记载，儒士熊朋来做郡学教授时，曾"考古篆籀文字，调律吕，协歌诗，以兴雅乐，……每燕居，鼓瑟而歌以自乐。尝著《瑟赋》二篇，学者争传诵之"。另元世祖时期郴州路总管王都中治学舍时，曾"作笾豆簠簋、笙磬琴瑟之属，使其民识先王礼乐之器，延宿儒教学其中，以义理开晓之，俗为之变"②。

明初的一些地方官学也曾将乐教列在课程中："生员专治一经，以礼、乐、射、御、书、数设科分教。"③ 但也如昙花一现，洪武中期又被取缔。

相对官学而言，一些蒙学和书院中有着较活跃的乐教行为。蒙学中的乐教活动主要是根据儿童的心理，通过诗歌、舞蹈、故事等对他们进行"教以事"的素质教育，这种行为在宋元时期的蒙学中较为普遍。某些书院中的乐教行为则较为正式一些，如《白鹿洞志》记载该书院有各类管理人员十一种，其中"学长七人，治事斋七事，礼、乐、射、书、数、历、律各设一学长"。但如何具体实施语焉不详。

儒学家们对延续先古乐教传统的努力并没有改变育人之乐教在官学体系中冷落萧条的大势。究其原因，主要有以下几个方面。

首先，与传统礼乐教育观念中强烈的雅、俗观念有关。在历代统治者看来，能够产生教育作用的，只有从先古流传下来的雅正之音。俗乐只能用于娱乐，不仅不能用于教化，反而会有伤风化。而与之相矛盾的是，雅乐虽然高高在上，但从事雅乐表演的人却和俗乐表演者一样，都是倡优之流的下等人，并没有因为他们演奏了高贵的雅乐就改变了他们低下的身份。他们的后代连上学的资格都没有，因此，让国学中的"未来治国栋梁"们亲操乐工之器，是有辱斯文、不合道理、不合时宜的。如宋徽宗曾下诏要仿照周代的做法选国子生习练乐舞，参与祭孔之礼。但他不得不承认："士子肄业上庠，颇闻耻于乐舞与乐工为伍、坐作、进退。盖今古异时，致于古虽有其迹，施于今未适其宜。"④ 于是只能作罢。这种思想直到近代仍然存在，袁世凯称帝时即以有伤风化为由取缔了学堂乐歌，1927年北洋政府下令停办北京各高等学校所设音乐系科也是出于类似的理由。

其次，与雅乐的僵化衰落有关。整个封建社会时期，雅乐的"权势""等级"象征意义一直大于它的实际教育意义，"施诸教化""礼乐治国"更多是作为统治阶层的政治观念而存在。雅乐越来越流于形式化和神秘化。同时，真正懂得雅正之音的人越来越少，以致雅乐慢慢失传，因此也没有能力将它置入官学的正式课程，只有很少的像胡瑗那样既精于经学又通于音律的大儒方能胜任乐教，故只在某些书院中

① 黄宗羲：《宋元学案》卷一《安定学案》。
② 宗濂：《元史·王都中传》。
③ 张庭玉：《明史·志第四十五·选举一》。
④ 脱脱：《宋史·志八十二·乐四》。

存在些许乐教行为。清末教育改革中关于音乐一科"暂从缓设"的理由直接表达了这种无奈。"今外国中小学堂、师范学堂,均设有唱歌音乐一门,并另设专门音乐学堂,深合古意。惟中国古乐雅音,失传已久,此时学堂音乐一门,只可暂从缓设,俟将来设法考求,再行增补。"①

最后,与历代相因相袭的音乐体制有关。在历代统治者看来,施礼乐教化是统治阶级的特权,应由官办的太常寺等专门机构负责,不必具体施诸官学。

种种原因导致乐教与官学的脱离。因此,宫廷的音乐教育特别是社会上内容和形式相对复杂的、职业化的非学校音乐教育成为该时期音乐教育的主流。

第二节 宫廷中的音乐教育

为了政治与享乐的需要,该时期各朝宫廷内都有较活跃的雅、俗之乐的教习活动,其形式与内容也代相因袭,但从规模上已无法与盛唐时期比拟。

一、宋宫廷的音乐教育

宋承唐制,太常寺下设太乐和鼓吹两署,分别负责雅乐和鼓吹乐的教习,同时设立教坊教习宴享俗乐。在程朱"省心定性"理学教育思想及浓重的复古意识影响下,宋代对雅乐非常重视,曾采取不少办法加强雅乐。对此,修海林先生曾做过较全面的归纳:"为行郊享之礼而选乐工于太常寺教习音乐""为了提倡雅乐而在宫廷各音乐机构中教习雅乐""通过物质奖励来推动对雅乐的教习""通过编写乐律、乐器方面的教材,制定考核升补的条例和学习的课程,通过这些教育行为,提高乐工的技艺""排斥郑声是雅乐教习行为的组成部分""将雅乐的教习作为国子生学习内容的一部分""调'知乐'的官员至太常教习音乐""乐官教习重新配曲的古歌以及雅乐""对乐工练习音乐有时间上的要求"。② 这些措施对宋代雅乐的恢复产生了一定的作用,然而毕竟改变不了雅乐形式上的僵化教条,没有太大作为,仅仿作了一些"一字吐一音"的《风雅十二诗谱》等所谓"古曲",宋徽宗于政和七年(1117)亲令在宫廷音乐机构中演唱,用于修养教化;"新创"了些许更具神秘主义色彩的内容,如称作五瑞曲的《祥麟》《丹凤》《河清》《白龟》《瑞麦》等用于粉饰太平,为君王歌功颂德。这些出于政治层面的雅乐不能满足当政者的享乐之需,因而宋代礼乐活动中多有俗乐参与甚至代替了雅乐,虽然这曾引起一些传统文人的批评③。

宋代宫廷燕乐及其教育却取得了较大发展,尽管在规模上不能与唐代相提并论,然而在演出水平与教育方式方法的科学性方面有了显著提高。宋代教坊在管理上逐步改变了唐代教坊按乐舞来源或乐舞种类划分乐部(唐初的九部伎、十部伎)和按

① 张百熙、荣庆等:《学务纲要》。
② 修海林:《中国古代音乐教育》,上海教育出版社1997年版,第142—144页。
③ 陈旸《乐书》:"圣朝尝讲习射曲燕之礼,第奏乐行酒进杂剧而已,臣恐未合先王之制也。"

乐工技艺高低划分乐部（盛唐的坐部伎、立部伎）的做法，而是按照传学内容来划分成诸多"部"和"色"，以突出教学管理上的专业性。初时（960）设立"大曲部""法曲部""龟兹部""鼓笛部"四部，还有唐代旧制的影子，后来专业划分已十分精细，如"部"有筚篥部、拍板部；"色"有歌板色、琵琶色、筝色、方响色、笙色、龙笛色、头管色、舞旋色、杂剧色、参军色等。这种划分形式打破了歌舞伎乐的地域界限，突出了专业特征，已初是现代专业音乐院校的建制；且"色有色长，部有部头"①，这些领导职位也不像唐代全部由中官（有权势的太监）担当，而是选派有较高伎乐造诣的人充任，有利于各部、色乐人艺术水平的提高。各部色的设置亦表明，宋代器乐、戏剧等渐成宫廷教坊音乐教育的主要内容，至南宋，杂剧已排到"正色"的位置②。这种现象的出现与社会市井上俗乐的兴盛与杂剧的风行有很大关系。

宋代宫廷有广集天下优秀乐人表演供宴享之用的习惯。这种做法使宋代俗乐在传承唐代旧曲的基础上涌现不少新作，如李德升的《长春乐乐曲》《万岁升平乐曲》，郭延美的《紫云长寿乐》，更有宋太宗"前后亲制大、小曲及因旧曲创新声者"390首等。同时这种做法也加速了教坊的消亡。一方面，宋末金人南侵，政治飘摇，统治者不得不有所收敛；另一方面，教坊中的音乐在内容、形式与技艺水平诸方面都远逊于市井艺术，因此，南宋绍兴三十一年（1161）宋教坊被罢撤，宫廷娱乐演出主要由民间招募的艺人担任。

二、辽、金、元宫廷的音乐教育

在积极的汉化政策指导下，辽、金、元三朝宫廷音乐活动一方面在管理方式上继承、效仿宋代的形制；另一方面，在音乐内容上其民族本位意识和多民族融合的特点却渐行渐弱。

在宫廷音乐管理上，辽代设有太常寺、太乐署和鼓吹署等机构。音乐内容亦相当丰富，蕃、汉两种音乐文化的形式与风格都得到了很好的传习与保存。据《辽史·乐志》记载，辽宫廷音乐主要包括国乐、诸国乐、雅乐、大乐、散乐和鼓吹乐等类。国乐是其本族先王流传下来的宫廷音乐，主要用于宫廷宴饮、祭山仪及宫廷营卫等仪式场合。诸国乐则是其他民族和邻国的音乐，是辽代的"燕乐"，主要包括：汉乐——雅乐以外从中原传入的乐舞；渤海乐——渤海国的音乐；回鹘、敦煌乐——今新疆维吾尔自治区及甘肃等地的西域音乐；另有女真乐、突厥、吐浑、党项、小蕃、沙陀诸部乐，甚至包括高丽乐和西夏乐。另外据《辽史·营卫志》等史书记载，辽国拥有的部族和臣服的小国近百个，其中多有在诸国乐中占一席之地者，可见音乐内容的丰富。辽国乐和诸国乐二者是辽宫廷音乐的主要部分，位列雅乐之

① 吴自牧：《梦粱录》。
② 同上。

前，较突出地显示了民族本位意识和多民族音乐融合的特征。

辽代宫廷雅乐、大乐、散乐、鼓吹诸乐皆传自中原后晋而宗于唐代，它们的功能也基本上没有多少变化。然"辽阙郊庙礼，无颂乐"①。因而辽雅乐和传统意义上的雅乐有较大的区别，其地位亦随之有所下降。

据《金史·乐志》记载，金宫廷音乐主要有来自辽和宋的雅乐、散乐和鼓吹乐，以及金国本民族原有的传统乐舞和新创乐舞。从音乐教习与管理上看，金也因袭了辽和宋。"其隶属太常者，即郊庙、祀享、大宴、大朝会、宫县二舞是也。隶教坊者，则有铙歌鼓吹，天子行幸卤簿导引之乐也"；"元日、圣诞称贺，曲宴外国使，则教坊奏之。"与辽相比，金代的宫廷音乐活动有以下几个方面的特点：其一，音乐机构的管理体制更加完备。据《金史·百官志》记，太常寺、大乐署、教坊等机构中各类官职一应俱全，分工明确，乐工人数众多，还有优秀的教坊乐工官至四品者，如云韶大夫、仙韶大夫、成韶大夫等。其二，有较明确的传统雅、俗观念，重视雅乐的教习。金章宗曾敕书称："祭庙用教坊奏古乐，非礼也。其自今召百姓材美者，给以直食，教阅以待用。"② 其三，汉化程度更高，虽然也注意本民族音乐的传承，但在对本民族音乐的重视程度和民族音乐种类的丰富性上，远非辽代可比。《金史·世宗本纪》记载，金世宗完颜雍曾感慨地对大臣们说："今之燕饮音乐，皆习汉风，盖以备礼也，非朕心所好。""汝辈自幼惟习汉人风俗，不知女真纯实之风，至于文字语言，或不通晓，是忘本也。"于是曾"以本国音自度曲。……上自歌之，皇太孙及克宁和之，极欢而罢"。金世宗的言行说明，为了政治的需要而习汉风是不得已而为之的行为，在他们的思想深处，有着强烈的将本民族的传统音乐传习下去的观念，然而"惟习汉人之风俗，不知女真纯实之风"的现实亦证明，其宫廷中本民族传统音乐的传习已几乎完全让位于汉乐了。

元代，忽必烈登基后，"仪文制度，遵用汉法"③。宫廷音乐机构设置与唐宋也无大异，主要设置有太常礼仪院、仪凤司、教坊司三大音乐机构。元代统治者开国之初即已认识到了礼乐教育的重要性，并着手恢复雅乐。经过漫长而曲折的努力，逐步建立起相对完备的礼乐管理及教习制度。元代的宫廷音乐种类相对简略，其音乐主要来自夏、金旧乐，全盘收纳了宋宫廷音乐，④ 又有少许历代新制曲舞。《元史·礼乐志》仅记载了雅乐和燕乐两种音乐形式："大抵其于祭祀，率用雅乐，朝会飨燕，则用燕乐，盖雅俗兼用者也。"音乐教育便以这两种主要音乐的传承而展开。在礼乐教育观念上，几乎完全继承了周、孔礼乐教育思想传统。《元史·礼乐志》开门见山地指出："《传》曰：'礼者，天地之序也；乐者，天地之和也。'致礼以治躬，外貌斯须不庄不敬，则慢易之心入之矣；致乐以治心，中心斯须不和不乐，则鄙诈

① 脱脱：《辽史·乐志》。
② 脱脱：《金史·乐志上》。
③ 宋濂：《元史·高智耀传》。
④ 王福利：《辽金元三史乐志研究》，第117页。

之心人之矣。"

元代教坊司设在元大都东城,管理结构健全,设十五散官,级别最高时可达三品,超越前代。然而教坊官身份鄙贱,与朝中其他同品级官员地位并不平等。① 教坊乐部庞大,负责掌管天下伎乐人,组织他们参加宫中诸仪式性演出,应承各种宫中娱乐性活动。其表演内容亦与前朝一样,有百戏——飞杆、走索、踢弄、藏木等②;有大型歌舞——人数多时可达 438 人,其中不乏著名歌伎,如才艺不让许永新的教坊女伎顺时秀③;亦有北方兴起的元杂剧。元人胡祇遹《紫山先生大全集》卷八《赠宋氏序》载:"乐音与政通,而伎剧亦随时尚而变。近代教坊院本之外,再变而为杂剧。"元教坊内杂剧传教、表演活动很频繁,促进了元代戏曲艺术的发展。

三、明宫廷的音乐教育

明代宫廷设太常司、钟鼓司和教坊司,管理郊庙朝贺雅乐、宴会大乐、歌舞百戏和杂剧。据《明史·乐志》载,开国皇帝太祖朱元璋"锐志雅乐","他务未遑,首开礼乐二局,广征耆儒,分曹究讨"。旋又进行了立典乐官、置雅乐、罢女乐、置太常寺、置教坊司、定军礼用乐、定分祀天神地祇之礼用雅乐、定朝会宴飨乐舞之数、修《大明集礼》、建神乐观④等一系列恢复雅乐的措施。无奈传统雅乐损毁日久,"自太祖、世宗,乐章屡易,然钟律为制作之要,未能有所讲明","英、景、宪、孝之世,宫县徒为具文",雅乐徒有虚名,只好用俗乐充任。如太祖在世时一再强调崇雅抑俗,"尝谕礼臣曰:'古乐之诗,章和而正。后世之诗,章淫以夸。故一切谀词艳曲,皆弃不取'",也不能扭转宫中俗乐充斥的局面:"殿中韶乐,其词出于教坊俳优,多乖雅道,十二月乐歌,按月律以奏,及进膳、近膳等曲,皆用乐府、小令、杂剧为娱戏。流俗喧哓,淫哇不逞。太祖所欲屏者,顾反设之殿陛间不为怪也。"虽然明朝宫中存在严重的"以俗乱雅"的现象,但对恢复雅乐的努力却未曾停止,至明后期的嘉靖年间,情况有了好转。嘉靖元年(1522),"御史汪珊请屏绝玩好,令教坊司毋得以新声巧技进世宗嘉纳之";嘉靖九年(1530),世宗又"亲制乐章,命太常协于音谱"。同时太常司礼官也"奉召演习新定郊礼乐章",并擢任太常寺丞张鄂为太常少卿,负责雅乐的编订与教习。嘉靖十八年(1539),雅乐规模已相当可观,"初增七庙乐官及乐舞生,自四郊九庙暨太岁神祇诸坛,乐舞人数至二千一百名",当时雅乐的传教任务已非常繁重。明统治者对雅乐的重视推动了我国乐学理

① 宋濂:《元史·百官志一》。
② 叶子奇《草木子·杂制篇》:惟郊天则修大驾而用辇,其余巡行两都,多用毡车,散乐则立教坊司,掌天下伎乐,有驾前承应杂戏飞杆、走索、踢弄、藏木等伎。
③ 高启《听教坊旧妓郭芳卿弟子陈氏歌》:"仗中乐部五千人,能歌新声谁第一?燕国佳人号顺时,姿容歌舞总能奇。……龙笙奏罢凤弦停,共听娇喉一莺啭。遏云妙响发朱唇,不让开元许永新。"
④ 官署名。明洪武十一年(1378)置,属太常寺,掌祭祀天地、神祇及宗高、社稷时乐舞,由提点、知观等官主管。

论的研究，如吕怀、刘濂、韩邦奇、黄佐、王邦真等人"著出甚备"；弘治年间李文利著《大乐律吕元声》，嘉靖年间李文察"进所著乐书四种"；神宗时"郑世子载堉著《律吕精义》《律学新说》《乐舞全谱》共若干卷，具表进献"；崇祯六年（1633），"礼部尚书黄汝良进《昭代乐律志》"。尽管这些乐律学著作大多"宣付史馆"而未在雅乐实践中起到多少实际作用，但却是珍贵的乐学理论财富，特别是朱载堉的乐律学成果，领先世界乐坛。

上面提及，明代宫廷中以俗乱雅的情况是很严重的，这与当权者控制不住的侈乐欲望有关，其中教坊司和钟鼓司对俗乐包括戏曲的教习起到了很大的作用。明初都城南就设立了教坊。《明史·乐志》载："又置教坊司，掌宴会大乐。设大使、副使、和声郎，左、右韶乐，左、右司乐，皆以乐工为之。后改和声郎为奉銮。"明永乐十九年（1421）迁都北京后，南北二京均有教坊。教坊组织的音乐非常丰富，除百戏之外，排演民间戏曲成为主要任务。管理、应承内廷音乐的钟鼓司中，也有较活跃的演戏活动，钟鼓司还担负戏曲的教习之职。《明史·职官志》载："钟鼓司，掌印太监一员，佥书、司房、学艺官无定员，掌管出朝钟鼓，及内乐、传奇、过锦、打稻诸杂戏。"所说"司房学艺官"就是宫廷戏班的学员与演出人员。"学艺官"人数有时可达200多人，可见戏曲演出与教学规模之宏大。明成祖文武双全，文学艺术修养深厚，可亲自编写剧本，又有极高的艺术鉴赏力，尝召元末艺高乐人齐亚秀入宫表演，被称为"知音天子"。① 明成祖之后，几代皇帝都爱戏曲，因此，演剧之风长盛不衰。演出戏曲种类丰富，金元院本、杂剧、传奇、南戏无所不包。明后期，昆曲始在宫廷独领风骚。②

四、清宫廷的音乐教育

"稽清之乐，式遵明故。"③ 清代宫廷音乐虽袭明代旧基，但有了相当程度的发展，雅、俗各种音乐及其教育活动一度异常繁兴。

清顺治、康熙、雍正、乾隆等君王都非常重视礼乐，进行了卓有成效的继承和重建工作，主要表现在三个方面。其一，纂集礼乐专书。要者如《大清会典》——又称《五朝会典》，是康熙、雍正、乾隆、嘉庆、光绪五个朝代所修会典的总称；《律吕正义》——康熙、乾隆两朝敕撰的乐律学百科全书；《大清通礼》——康熙朝奉敕编撰；《皇朝礼器图式》——乾隆朝奉敕编撰。其二，强化、调整音乐管理机构。强化太常寺礼乐职能——扩充太常建制，责成诸官及教习对太常乐工日常的演乐习仪活动严格管理，使之毋致违忒；设立乐部——为加强音乐管理，乾隆七年（1742）设立乐部，统管神乐署、和声署［雍正七年（1729）改教坊司为和声署］和什帮处三个单位。神乐署掌郊庙、祠祭乐章佾舞，和声署掌殿廷朝会、燕享乐舞，

① 褚人获：《坚瓠集》。
② 史玄《旧京遗事》："今京师所尚戏曲，一以昆腔为贵。"
③ 赵尔巽：《清史稿·乐志一》。

什帮处则专事演奏"掇尔多密"(音律平和)乐曲。其三,吸收"四夷音乐"。包括"瓦尔喀乐"——1607年努尔哈赤平瓦尔喀部时获,列于宴乐;"朝鲜国俳舞"——1637年朝鲜王李倧降清时贡奉;"蒙古乐"——清太宗时平定蒙古察哈尔部时获;"番子乐"——1776年平定大小金川时所获金川乐与后藏班禅额尔德尼所献班禅乐合称番子乐;"回部乐伎"——1760年平定回部时获,用于凯旋宴筵;"廓尔喀乐舞"——廓尔喀即今尼泊尔,1791年平定廓尔喀时获其乐;"缅甸国乐"——缅甸内附进献;"安南国乐"——越南乐。在这些工作中,礼乐制度建设、祭器重修、雅乐乐律厘正、明代旧制弊误改革、礼乐内容充实等礼乐发展的诸种实质性内容都取得了不同程度的进步,以致乾隆朝出现了"百年礼乐于斯盛"①的局面,各种祭礼、宴享乐舞的传承与教习成为清宫廷音乐教育的主要内容。

　　乾隆朝以后,历代帝王在雅乐的建设上乏善可陈,礼乐复归僵化旧途,代之而起的是戏曲活动在宫廷中的日益壮大。清初承明制,演戏属杂乐,由教坊司管理。清代尤侗的杂剧《读离骚》传入宫中,得到顺治帝赏识,遂"令教坊内人播之管弦,为宫中雅乐"②。清宫廷戏曲由"杂乐"成为"雅乐"一部,其地位得到提升,从此备受历代帝王"恩宠"而成为宫中娱乐活动的主流,许多民间优秀艺人招募于宫中。为了加强管理和便于传教,康熙时设立"南府"专门负责宫廷演戏、教戏事项,其教学分为"内学"和"外学"两种:选派太监到南府跟宫内乐人学戏称为"内学";从民间挑选优秀伶人充当民籍教习,教授民籍或旗籍学生学戏称为"外学"。内、外学各设太监总管进行管理。又着张照、周祥钰等人专门负责编写剧本,并根据剧本内容分成"月令承应""法宫雅奏""九九大庆""劝善金科""升平宝筏""鼎峙春秋""忠义璇图"等类送乐部排练,以备"令节承应""典礼承应""筵燕消闲承应"等多种场合的正式演出之用。此后,宫中演戏制度固定下来,成为历朝宫中娱乐的主要形式。相应地,宫中戏曲"内学"和"外学"的教习活动也一直没有停止。光绪时期,宁寿宫太监还组成了"普天同庆"科班,称"内家班",学习排练外间(民间)剧本。可以说,清朝中后期一些帝王们对戏曲的喜爱已达到痴迷的程度,如1860年英法联军占领北平,咸丰帝逃往热河避暑山庄时还让"内学"艺人在如意洲每日演戏,直至临死前二日方止。慈禧太后酷爱声腔,平日里不仅常常观戏消闲,还能够将所读宗教、小说中的故事编成戏文自导、自演,"且颇自负其能"③。宫廷上层社会对戏曲的青睐,推动了戏曲艺术的发展,这可从时人描述的庞大的受众群体窥见一斑:"京师人好听戏,正阳门外戏园七所,园各容千余人,以七园计,舍业以嬉者不下万人。"④

① 赵尔巽:《清史稿·乐志五》。
② 王芷章:《清升平署志略》,上海书店1991年版,第5页。
③ 裕德菱:《清宫禁二年记》,载车吉心:《中华野史·清朝卷四》,泰山出版社2000年版,第4219页。
④ 胡思敬:《国闻备乘》,中华书局2007年版,第53页。

第三节 社会音乐教育

从中国音乐史的角度考察,宋元明清时期被称为"近古戏曲音乐"或"近世俗乐"阶段,隋唐宫廷歌舞伎乐逐渐让位于以戏曲为代表的各类民间俗乐、音乐表演舞台逐渐由宫廷向社会转移是其主要特征。这种现象的出现主要由经济发展、城市繁荣和市民阶层不断壮大等原因造成。因此,该时期的社会音乐教育占据整个音乐教育的主导地位,其教育内容和教学形态较前有了较大的变化和发展。

一、音乐教育内容的变化与发展

北宋始,人口密集的京师及许多大小城市涌现出大量民间艺术的演出场所——"瓦子勾栏"①,以满足广大市民、手工业者、军士、商贩及官吏子弟日益上升的娱乐需求。北宋都城汴梁的几个瓦子里有勾栏 50 余座,大的可容纳数千人;南宋都城临安(今杭州)一地城内外的瓦子多达 25 处,其中仅北瓦一处就有勾栏 13 座;元代,瓦子勾栏更是遍布京师和郡邑。瓦子勾栏中表演的民间艺术种类甚多,歌唱、歌舞、说唱、器乐、戏剧、武术、杂技应有尽有。技艺高超的艺人常被召入宫中表演,宫廷艺人也常到瓦子勾栏中献艺。固定演出场所的大量涌现及勾栏艺人与宫廷艺人的交流表演促进了各类艺人的职业化及各音乐品种艺术水准的提高,同时刺激了民间音乐活动的广泛性。除在瓦子勾栏外,官家民宅、茶坊酒馆、青楼戏院以及寺庙道观也常年举行各种音乐活动。明清时期,随着戏曲音乐的成熟,各类音乐形式更走向了民间大舞台的每个角落。民间音乐的大发展给社会音乐教育提供了众多新内容。

1. 民歌和民间歌舞

歌曲和民间歌舞一直是民间音乐中最活跃、最广泛的音乐种类。宋元明清时期又出现了许多新的民间歌曲及歌舞形式。宋代的民间歌曲依隋唐旧称,叫"曲子"。曲子音乐雅俗共赏,既是乐工、乐伎在瓦子勾栏中传习与演唱的重要内容,也得到了一些词人和音乐家的喜爱,并为它的发展做出了巨大贡献。五代至北宋时期,民间曲子得到了较大发展,曲目众多。如南宋王灼在《碧鸡漫志》中所说:"盖隋以来,今之所谓曲子者渐兴,至唐稍盛。今则繁声淫奏,殆不可数。"

宋代曲子的发展形成了两个代表性的种类:宋词音乐和唱赚。宋词音乐即是与"宋词"相配使用的相对固定的曲调,又称词调或词牌。据统计现存词调 1004 个,

① 瓦子,又称"瓦舍""瓦肆",是北宋城镇兴起的可以娱乐和进行商品交易的集中地。宋代以前,城镇街道上一律不准开设店铺,晚上街上实行宵禁。唐末至北宋,商业街头买卖既成事实,皇帝遂下诏认可。于是,大街上店铺栉比,熙熙攘攘。一类固定的聚会玩闹场所也在热闹地点出现。这种固定的玩闹场所就叫"瓦子"。"瓦子"中用栏杆或巨幕隔成的表演各种民间艺术的固定场子,称为"勾栏"或"乐棚""游棚"。

其中宋人所创的就有630余个①。北宋词人柳永一生与乐工歌伎相厮守，今存有词作204首，涉及词调153曲，包括《秋蕊香引》等"自度曲"。柳永词作文学与音乐结合完美，叶梦得《避暑录话》中记"凡有井水饮处，即能歌柳词"，既是对其词乐成就的赞誉，也从侧面反映出当时社会上吟词唱曲之风的流行。北宋词人周邦彦也是一代词乐大家，曾任礼乐领导机构"大晟府"的乐官，主持对前代及当时社会上流行的各种腔调曲拍的收集与审定，以创作"大晟新声"。他创作的词乐多用犯调手法，曲调规范而又变化丰富，广被世人传教。南宋著名词人辛弃疾，"每燕（宴）必命侍妓歌其所作"②。词人音乐家姜夔（字尧章，号白石道人）则"音节文采，名冠一时"，有《白石道人歌曲》四卷，别卷一卷传世，所收词曲17首中，自度曲有14首之多，为宋代词乐的珍贵遗产。"画楼丝竹，新翻歌舞"，宋词音乐是由民歌、俚曲发展为艺术歌曲的典范。

　　唱赚则是在曲子基础上发展起来的以鼓、拍板、笛为主要伴奏乐器而清唱套曲的最高艺术歌曲形式，包括"缠令"③"缠达"④等类。南宋艺人张五牛根据民间歌唱艺术"鼓板"中具有四片结构的《太平令》的音乐，创造了具有独特艺术风格的新曲牌"赚"，常运用于"缠令""缠达"套曲中，故用"唱赚"统称"缠令"和"缠达"两种套曲形式。唱赚综合了慢曲、曲破、大曲、嘌唱等多种音乐结构要素，难度较高，却有极强的艺术效果，为当时歌唱艺人重要的传教内容。

　　金元时期，又在宋代曲子基础上兴起一种新的歌曲形式——散曲。其音乐主要来源于唐宋大曲、曲子、宋元说唱音乐及少数民族音乐，有小令、带过曲和散套等曲体形式，用琵琶、筝、笙、笛、箫、拍板等乐器伴奏，描写内容涉及元代社会生活的许多方面，常在歌馆酒楼等娱乐场所和仕宦之家表演，深得文士阶层喜爱。如马致远的名作《天净沙·秋思》："枯藤老树昏鸦，小桥流水人家。古道西风瘦马，夕阳西下，断肠人在天涯。"脍炙人口，流传至今。

　　明清时期，民间小曲又重返"民间"本色，得到蓬勃发展，虽然明清两代的统治者都对民间音乐持有严厉的反对态度⑤。如明人卓人月总结的那样："我明诗让唐、词让宋、曲让元，庶几《吴歌》《挂枝儿》《打枣杆》《银纽丝》之类，为我明一绝耳。"⑥明清民歌曲式结构简洁、灵活，表现内容丰富，贴近人民生活，艺术生命

①　施议对：《词与音乐关系研究》，中国社会科学出版社1985年版，第70—71页。
②　岳珂：《桯史》。
③　缠令，是指前有引子，后有尾声，中间有若干曲牌连缀的套曲形式。其可长可短，短的仅有三个曲牌，长的可达十几个曲牌。其曲式结构为：引子—A—B—C—D……尾声。
④　缠达，又称"转踏""传踏"，是指前有引子，后由两个不同的曲牌反复交替出现的套曲形式。其结构为：引子—A—B—A^1—B^1—A^2—B^2……。
⑤　如明洪武二十二年（1389）政府命令："在京但有京官军人学唱的，割了舌头。"朱棣对待词曲则是"有收藏的，全家杀之。"（廖辅叔：《中国古代音乐简史》，人民音乐出版社1990年版，第108页。）清代律典《刑律杂犯》："还有狂妄之徒，因事造言，捏成歌曲，沿街和唱，以及鄙俚亵慢之词刊刻传播者，内外各地方官及时察拏。"
⑥　陈宏绪：《寒夜录》引。

力旺盛。明沈德符《万历野获编》中描写了当时民歌的流传盛况："嘉隆乃兴《闹五更》《寄生草》……之属,自两淮以至江南,渐与词曲相远。……比年以来,又有《打枣杆》《挂枝儿》二曲,其腔调约略相似。则不问南北,不问男女,不问老幼良贱,人人习之,亦人人喜听之,以致刊布成帙,举世传颂,沁人心腑。"目前,仍有十几种明清歌词、曲谱存世,如有曲调约 30 种、共计 622 曲收入清乾隆时编辑的俗曲总集《霓裳续谱》中。除汉族民间歌曲外,这一时期的少数民族歌曲也得到了进一步的传承,如彝族的《梅葛》、纳西族的《创世纪》、苗族的《古歌》、藏族的《格萨尔王》等史诗和叙事歌曲。

隋唐歌舞大曲的传承逐渐在宫廷、贵族阶层中衰落的同时,民间歌舞却依然活跃,并如火如荼地传习、兴盛起来。如民歌一样,歌舞是宋元时期的瓦子勾栏、街头"乐棚""游棚"、佛寺道观、茶楼酒肆、青楼妓院及村镇节会的常演节目。内容有传统遗存,亦有历代新创。传统歌舞多被戏曲吸收的同时,又出现了许多专门的民间歌舞表演,其名目繁若晨星,如《踏歌》、《傩舞》、《舞旋》、《舞剑》、《舞判》(《跳钟馗》)、《舞蛮牌》、《扑旗子》、《村田乐》(《秧歌》)、《扑蝴蝶》、《采茶》、《旱龙船》(北方称《水船》,南方称《采莲船》)、《竹马》(《跑驴》)、《藤牌舞》、《耍大头》、《花鼓》、《腰鼓》、《太平鼓》、《小车》、《凉伞舞》等。这些民间歌舞一直流传至今。另外,维吾尔族的《木卡姆》,藏族的《囊玛》《锅庄》,纳西族的《白沙细乐》,土家族的《摆手舞》,苗族、侗族的《芦笙舞》等少数民族歌舞也得到了职业化的教习和较广泛的传播。

2. 说唱（曲艺）音乐

我国的说唱音乐远溯战国时期的《荀子·成相篇》,经由唐代的《变文》,至宋代已成长为一种独立的高度成熟的民间艺术形式,常在瓦子勾栏及各种娱乐场合演出。此后至清历代,除明外,持续发展壮大。

宋元时期说唱音乐形式极其丰富,较著名者如下。

鼓子词,因主要用鼓板伴奏而得名,有说唱相间和只唱不说两种类型。结构较为简单,前者歌唱部分重复使用同一曲牌；后者也用同一曲牌,以分节歌的方式歌唱多段曲词。

诸宫调,运用多种宫调、多套曲牌、说唱相间的大型说唱音乐形式,适于表现情节复杂的长篇故事。诸宫调由北宋山西民间艺人孔三传所创。音乐糅合了唐宋大曲、曲子及当时北方民间乐曲的多种因素,主要用鼓、拍板、笛、锣、界方、琵琶等乐器伴奏。诸宫调结构复杂,代表了当时说唱艺术的最高水准,如由金代董解元创作流传至今的《西厢记诸宫调》,运用宫调 14 个；基本曲调 151 个,连变体在内竟有 444 个宫调。

货郎儿,由民间歌曲演变而成的说唱艺术形式,初时结构较为简单,后发展为在《货郎儿》曲牌中间插入另一个或几个曲牌的《转调货郎儿》,具有较强的音乐表现力。

陶真，流行于农村的说唱艺术，多由流浪艺人（"路岐人"）演唱，主要以琵琶伴奏。

明代政治腐败，实行文化高压，颁布"禁有亵渎帝王圣贤之曲"的政令，包括说唱在内的"市井艺术"发展受到限制。清代一度出现政治上的相对稳定及经济上的繁荣复苏，加之清政府对于"市井杂艺"持宽容态度，说唱音乐在此期间获得极大发展，达到鼎盛阶段。鸦片战争时期，半封建半殖民地的社会形态使中国小农经济开始崩溃，而一些大城市却畸形繁荣，大量失去土地的农民涌进城市卖艺为生。这些艺人在传统曲目的基础上适应新的社会环境需要，结合各地的民间音调和各地方言新创了大量说唱音乐曲种，全国各地现存说唱曲种共有 400 余个，其中很多是在该时期形成，要者如下。

鼓词类，流行于我国北方各省的说唱艺术，由宋元鼓子词发展而来。其演出形式是用大三弦伴奏，演唱者自击鼓板掌握节奏。清代中期，有梅、清、胡、赵几家著名鼓词艺人驰誉京城，形成风格各异的流派。清乾嘉年间，短篇鼓词在八旗子弟中盛行，称"子弟书"，但因其词曲过于雅、缓，流传不到百年。词曲与各地民歌、小曲相结合又形成了名为"大鼓"的鼓词类说唱艺术，清末全国各地影响较大的大鼓已有 10 余种，包括流行于河北的西河大鼓（前身为木板大鼓）、山东犁铧（犁花）、北京与天津一带的京韵大鼓等。

弹词类，源于宋代陶真与词话，是明中叶流行于江浙，清中叶又远播北方大中城市的说唱艺术，因主要用琵琶、三弦等弹拨乐器伴奏而得名。曾出现陈遇乾、俞秀山、马如飞等一批优秀弹词艺术家，形成不同唱腔的流派风格。后世较有影响的弹词类曲种有苏州弹词、扬州弹词、浙江犁铧文书、长沙弹词等。

牌子曲类，利用民间流行小调曲牌以一定方式连接成为套曲来演唱故事的艺术形式。流行于北方的主要有北京、天津一带的单弦牌子曲（又名"八角鼓"），河南的曲子（又名"鼓子曲"）等。流行于南方的有四川清音、广西文场等。

另外，还有道情类、琴书类，以及蒙古族的好力宝、白族的大本曲、朝鲜族的板嗦哩等少数民族说唱音乐。

3. 器乐

这一时期，宫廷器乐逐渐衰退，民间器乐取得了较大发展，主要表现在以下几个方面。

首先，对多种乐器进行了改进，如在琵琶上加上许多"品"，提高了音乐表现力。元代出现的琵琶独奏曲《海青拿天鹅》至今受到人们的喜爱。明清时，琵琶艺术发展至高峰，琵琶曲数量众多，除小曲外还出现了多套大曲，如明嘉靖七年（1528）琵琶抄本《高和江东》中所收《清音串》《月儿高》《平韵串》，以及清中期华秋苹编曲谱集《琵琶谱》中收录的《十面埋伏》等。演奏高手辈出，先后有张雄、李近楼、汤应曾、钟秀之、华秋苹、李芳园等各怀绝技的名家。清代还在演奏风格上形式了南北两派，代表人物南派有陈牧夫、北派有王锡君等。

其次，从少数民族地区陆续传入一些新的乐器融进传统民族器乐队伍，并逐渐得到较大发展。如宋元时期的嵇琴、二弦、三弦、云璈、火不思、兴隆笙（西洋早期管风琴，元代由中亚传入），明清时期兴起的二胡、四胡、京胡、板胡、维吾尔族的艾捷克、藏族的根恰、蒙古族的马头琴，以及明代传入的唢呐、洋琴（扬琴）等。这些乐器使用广泛，其中三弦是全国多种曲艺、戏曲的主要伴奏乐器，明代著名的演奏家"三弦绝"蒋鸣歧誉满北京城，清末又有三弦艺人王玉峰、李万声等用三弦演奏京剧的"场面"和角色演唱，形成拉戏、在弦弹戏，风靡一时。

最后，宫廷与民间的音乐交流，以及宫廷艺人向民间的流动，促进了民间器乐的发展与繁荣。宋元时期瓦子勾栏等娱场合中器乐演奏已非常普遍，除作为曲艺和戏曲的伴奏外，出现了箫管、笙、嵇琴、方响等合奏的细乐，笙、笛、觱篥、方响、小提鼓、拍板等合奏的清乐，主要用拍板、鼓、笛合奏的鼓板，以及一两件乐器构成的器乐组合——小乐器等独立的器乐合奏形式。

明清时期，民间器乐发展迅速，各地形成多种有代表性的器乐合奏乐种，如陕西的西安鼓乐，江南的十番锣鼓、丝竹十番，福建的南音，广东的广东音乐、潮州音乐，河北的吹歌，辽南的鼓吹，北京智化寺的京音乐，山西寺庙音乐八大套，以及苗族、侗族地区的芦笙合奏等，林林总总，不胜枚举。

4. 戏曲音乐

我国的戏曲艺术萌芽于先秦，形成于中唐，在长期不断吸收融合隋唐大曲、说唱、词调、唱赚、诸宫调、民间歌舞等诸种艺术元素的基础上，从宋至清得到了波澜壮阔的大发展，成为广泛流行于城乡乃至宫廷的最重要的艺术形式，也是社会音乐教育的最重要的内容。

宋元是戏曲的发展和成熟期，形成了杂剧与南戏两大体系。杂剧起于北方，北宋时宫廷与勾栏中常有表演，并出现较大型的剧目，如《目连救母》[①]。《都城纪胜》记南宋时"散乐传学教坊十三部，唯以杂剧为正色"，说明宋代杂剧已在诸艺中独占鳌头。现仅存的记录宋代杂剧的文献——宋周密《武林旧事》卷十中就录有宋杂剧剧目280本之多。

元杂剧是以金杂剧——院本[②]为基础而形成，又称北杂剧。元大都及城镇众多瓦子勾栏为其提供了广阔的表演舞台，而一大批深受蒙古族统治者压迫的文人加入剧本创作队伍，又极大地促进了它的发展。关汉卿、王实甫、马致远、白朴等名家辈出，仅有姓名的作家就有约200人；《窦娥冤》《救风尘》《西厢记》等佳作如云，已知的剧本约有730余种，标志着元代戏曲艺术的高度成熟。

南戏又叫戏文，因初兴于浙江温州（永嘉）一带农村，故又称温州杂剧或永嘉

① 孟元老《东京梦华录》卷八"中元节"条："构肆乐人，自过七夕，便搬《目连救母》杂剧，直至十五日止，观者倍增。"

② 王国维《宋元戏曲史》："院本者，行院之本也。""行院者，大抵金元人谓倡伎所居。其所演唱之本，即谓之院本云尔"。

杂剧，与元大都繁荣的北杂剧并行发展。元统一后，两者相互交流吸收，艺术上各有提高。元末明初，北杂剧渐衰，而南杂剧发展迅速，不仅产生了《荆钗记》《刘知远白兔记》《拜月亭记》《杀狗记》等著名剧作，还吸收了北曲的曲牌，创造出"南北全套"的新形式，丰富了南戏的音乐。

明清两代戏曲艺术持续繁荣。入明后，南戏在北杂剧衰微的情况下逐渐发展形成了新的戏曲形式——传奇，篇幅长大，不限出数，登场角色都可演唱，独唱、互唱、对唱、合唱各种演唱形式皆有。从明初到嘉靖年间（1368—1566），相继出现了海盐腔、余姚腔、弋阳腔、昆山腔四大传奇剧声腔，争奇斗艳，风行南北。剧本创作达到高潮，"名人才子，踵《琵琶》《拜月》之武，竞以传奇鸣。曲海词山，于今为烈"①，知名传奇作家二百余，创编作品上千种。特别是经戏曲艺术家魏良辅改革的昆山腔——昆曲，集南北曲精华，佳作迭出，深受人们喜爱。著名者如明代汤显祖的"临川四梦"（《牡丹亭》《紫荆记》《邯郸梦》《南柯梦》）、沈璟的《双鱼记》，明清之际李玉的《清忠谱》、李渔的《风筝误》，清代孔尚任的《桃花扇》、洪昇的《长生殿》等，都是长演不衰的传世名品。

明嘉靖末至清乾隆初年，许多地方戏曲又成长起来，形式了清代"南昆、北弋、东柳、西梆"新的四大声腔体系②，以及被称为"花部"的秦腔、京腔、梆子腔、罗罗腔、二黄腔等诸多地方剧种（统称"乱弹"）与"雅部"昆曲争雄天下的局面。清康熙年间，音乐上以曲牌联套形式为主的文辞优雅的昆曲开始衰落，音乐上以板式变化为主的语言通俗的花部"乱弹"梆子诸腔以其旺盛的生命力和广泛的群众基础繁荣发展，衍生出西皮、二黄等多种优秀声腔，并于清乾隆、嘉庆年间形成板腔体戏曲中腔调最完整、全国影响最大的剧种——京剧。至清末，全国各类戏曲已达百余种。戏曲音乐是该时期最重要的音乐教育内容。

二、音乐教育形式的变化与发展

我国民间音乐的传承主要有以下几种形式：一是自然传承。即人们在原始的、自然的生活状态下，没有自觉的教育目的和确定的教育对象的音乐传承方式。自然传承属于广义的音乐教育范畴，贯穿于整个音乐教育发生发展的历史，是最基本的音乐教育的形态。主要包括民俗中的音乐传承，如劳动号子、婚嫁歌、宴席曲、丧歌、祭祀歌舞等，以及各种民俗中以歌舞为中心的风俗性歌节（歌唱的节日）、歌会（节日歌舞集会）中的民间音乐传承。远如原始社会中的祭祀歌舞、汉时的"踏歌"，近如西北民族的花儿会、壮族的歌圩、西南民族的三月会等众多少数民族歌舞节日。这些风俗性音乐节、会，为民间音乐的传承提供了广阔的舞台，而鲜明的民族性、地域性和历史延续性特征，又使民间音乐形成了不同的风格色彩。二是师徒传承。

① 沈宠绥：《度曲须知》。
② 四大声腔体系，是指继续盛行于戏曲舞台的"昆曲"和"弋阳腔"，以及新兴的山东"柳子戏"和陕西的"梆子"（秦腔）。

师徒传承包括三种类型：职业、半职业和非职业（音乐爱好者，如文人琴乐中的师友传承）。音乐的师徒传承方式最早可以远溯到原始社会时期，如巫师对下代巫师的培养，这种现象在当今各地区、各民族亦存留，如汉族的神汉、纳西族的东巴、壮族的师公等，各民族的古老民歌、传统祭祀歌曲就是靠他们代代相传的。民间的纯粹职业（或半职业）师徒传承在春秋战国时已出现了，当时专业音乐家很多，可以想象，他们的高超技艺如果没有确定的师徒关系及长期的训练是无法取得的（参阅第三章第二节）。三是家族传承，即以家族成员为对象的音乐教育。"艺人世家"是家族传承的代表。从奴隶社会开始，我国就出现了以演乐为生的职业乐人，父子相传的音乐传承即其主要方式。北魏时乐户制度建立后，入籍乐工代为乐人，其技艺教育除在教坊进行外，家传更为普遍。另外，文士阶层的琴乐教育也多以家传的方式进行。因此，家传是我国音乐教育特别是民间音乐教育的传统，时至近现代，世传现象也很普遍。四是班社传承，即在民间音乐班、音乐会、音乐社等行会组织中的音乐传承方式。班社传承方式自宋代开始产生。

宋以前，民间音乐教育主要表现为前三种方式。抛开第一种自然传承方式不论，职业化的音乐教育无论家传还是师徒相授都是较为分散、独立的个体行为。宋元以来，民间音乐蓬勃发展，要求有大量职业化艺人从事音乐活动，同时，人们对艺人的演出水平要求逐渐提高，各种艺术门类的演艺人员必须不断提高技艺才能在竞争中生存下来。这样，既有传承方式与规模已远远不能满足要求，于是，该时期的传承方式出现了较大变化，即在原有传承方式（家传与师徒相传）的数量与质量两个方面都有较大提升外，前述第四种传承形式——组织化的"班社传承"应运而生且逐步发展，与世家、师徒等形式相互交织，构成特色鲜明的传承模式，其中尤以戏曲的传承最为鲜明。

1. 各种班社的出现

自南宋始，民间艺人按照不同艺术门类组织起各种行会组织，称"书会"和"社会"。书会是指专为说话人、戏剧艺人编写脚本、剧本的行会组织，成员多为落魄文人及较有才学和演唱经验的艺人等，称"书会才人"或"书会先生"。宋元时期较著名的书会有永嘉书会、九山书会、古杭书会、武林书会等。书会才人一般既是创作者，又是艺术演出的指导者，对各类民间艺术的发展有重要意义。"社会"则是专门从事表演艺术的职业艺人的行会组织。据《武林旧事》记载，南宋时临安一个地方仅表演歌舞和音乐艺术的"社会"就有数十个，如杂剧"绯绿社"，耍词"同文社"，唱赚"遏云社"，清乐"清音社"，影戏"绘革社"，吟叫"律华社"等。各社艺人人数不等，有的多达300人。它们不仅是演出团体，也兼有教学职能。其中似有专门培训儿童表演的，如"女童清音社"（《梦粱录》），可见为培养出优秀的艺人，宋代已非常重视儿童的早期训练。此后，民间组织音乐社团的形式盛行不衰，至今还有遗存，如廊坊市固安县屈家营村的"音乐会"，主要为乡村丧礼及民间祭祀活动无偿提供服务，其历史可以追溯到15世纪，今天"音乐会"的乐手们还能演奏《骂

玉郎》《玉芙蓉》《泣颜回》等大曲和《望江南》《绵搭絮》《五圣佛》等小曲。民间音乐行会组织不仅对民间音乐的传承起到重要作用，还对地方音乐的发展做出巨大贡献。如岭南音乐文化的三大乐种——"广东音乐"（粤乐）、"潮州音乐"、"广东汉乐"能够得以生存和发展，与广布城市的区、街道以及农村乡、镇的"民间乐社"（现为半专业性质）和"私伙局"（自发的、自娱自乐的乐器伴奏演唱形式）这两种组织形式分不开。

2. 戏曲班社的音乐传承

"班社传承"对戏曲艺术的发展作用更为重大。宋代戏班已成雏形，《都城纪胜》说勾栏里演杂剧"每四人或五人为一场"，《武林旧事》卷四记叙宫廷杂剧有"甲"的组织，如"刘景长一甲八人""盖门庆一甲五人"，说明宋代杂剧班子已出现定员的现象。杂剧班子定编是北宋瓦舍勾栏商业演出的必然结果，演员数目被限定后，必然促使表演向行当化转变，并影响剧本的结构，也促进了戏曲音乐教育质量的提升。

实质上，宋元杂剧戏班多为家庭成员组成的家园班，因此，宋元时期的戏班虽然是团体性质，却更多地表现为家庭传承和师徒传承的特点。文献中多有记载家园戏班的例子。如宋周南《山房集》卷四《刘先生传》记，"市南有不逞者三人，女伴二人，莫知其为兄弟妻姒也，以谑丐钱。市人曰：是杂剧者。又曰：伶之类也"，说的就是一个家庭戏班。元代南戏《宦门子弟错立身》里面那个王金榜戏班，也是由一家人组成。《蓝采和》杂剧里记载得更为详细，班中一共有六人：蓝采和（正末）、蓝之妻喜千金（正旦）、蓝之子小采和（俫儿）、蓝之儿媳蓝山景（外旦）、蓝的姑舅兄弟王把色（净）、两姨兄弟李簿头（净）。可见家庭戏班在当时是一种普遍的形式，其社会原因是受到户籍制度的制约：凡艺人都隶属于乐籍，其身份为世袭，子孙后代都是艺人，不得改变。家园戏班中的老师即是家中年长者。

随着戏曲艺术的发展，结构宏大的剧目出现，需要几个家园班组成较大的班社进行表演。另外，市井中良人为生存计，多有送女儿入行习艺者[①]。这样，突破家传界限拜师演艺的情况得以产生。夏庭芝《青楼集》所记一百余位杂剧演员中，有不少艺绝才高者收徒授艺，在戏曲的传承与发展中做出贡献。如艺术上独步一时的杂剧艺人珠帘秀[②]，培养出"声遏行云，乃今古绝唱"的赛帘秀[③]、"旦末双全，杂剧无比"的燕山秀[④]等高徒，深得后人爱戴。另如"后辈蒙受其指教，人多称赏之"

① 洪巽：《旸谷漫记》："京都中下之户，不重生男，每生女则爱护如捧璧擎珠。甫长成，则随其资质，教之艺业，用备士大夫采拾娱侍。名目不一，有所谓身边人，本事人……杂剧人。"
② 夏庭芝：《青楼集》："珠帘秀，姓朱氏，行第四，杂剧为当今独步，驾头、花旦、软末泥等，悉造其妙……至今后辈以'朱娘娘'称之者。"
③ 夏庭芝：《青楼集》："赛帘秀，朱（珠）帘秀之高弟，侯耍俏之妻也。中年双目皆无所睹，然其出门入户，步线行针，不差毫发，有目莫之及焉，声遏行云，乃今古绝唱。"
④ 夏庭芝：《青楼集》："燕山秀，姓李氏。其夫马二，名黑驹头，朱（珠）帘秀之高弟。旦末双全，杂剧无比。"

的顾山山和"旦末双全"、多人拜其名下"师事之"的赵偏惜等,都是有名的杂剧教育家。元时期杂剧艺术界还出现了职业的杂剧教育家,即本人不再隶属某个戏班一边演出一边授徒,而是专职从事杂剧教育工作,《青楼集》所记杂剧艺人"王奔儿"就是这样的人。她早年"长于杂剧",曾为人妾,家破后"流落江湖,为教师以终"。有人认为,以王奔儿为代表的"宋元杂剧艺术界职业教师的出现,标志着我国戏曲艺术教育已逐步地走向了社会化,突破了一师带一徒或一师带多徒的模式。职业教师可以一批一批地教,一个班一个班地教,他们可以摆脱演剧生涯,而对自己的教学经验和教育方法进行总结和研究,逐步提高教学质量"①。这是很有道理的,然而职业教师是师徒传承方式的延续,从史料看相关记载并不多,这种现象的意义在于,说明从元代开始,戏曲艺术的传承已经有向多元化、综合化的道路发展的倾向。以家庭成员为基本构成元素的班社传承依然是宋元时期戏曲音乐教育最重要的方式。

戏曲繁荣发展的明清时期,戏曲班社更是层出不穷,种类也开始多起来。除宫廷中的皇家班社、民间到处流动演出的草班以外,还有家乐戏班和职业戏班等。

所谓家乐戏班,是指个人家里私养的戏班子。古代历朝一直存在官僚贵族和文士家庭中私养乐伎的现象,只不过宋代以前主要是歌舞乐伎,宋元时期杂剧日盛,则开始兴起家中蓄戏班演戏曲的风气,以讲排场、显富贵、示风流、遣性情,此风尤以明代特别是明中叶的嘉靖、万历年间为盛,清代则渐弱。为争奇斗胜,主家人常常延聘名家教戏,或者亲自对家伶悉心调教,要求极严,因此出现了许多颇负盛名的家乐戏班,如申时行家的"申班"、邬兴迪家的"邬班"、阮园海家的"阮班"等。对此,明代古琴教育家、戏曲教育家张岱所著的《陶庵梦忆》中有较详细的记载。而张岱本人就是艺术修养甚高②、对家乐戏班教育极为严格的人③。更为可贵的是,他在家乐教育中提倡对艺人综合艺术素质的培养,以提高戏曲艺术水平。如《陶庵梦忆》卷二"朱云崃女戏"条载,"朱云崃教女戏,非教戏也。未教戏,先教琴,先教琵琶,先教提琴、弦子、箫管、鼓吹、歌舞,借戏为之,其实不专为戏也",因而取得了被他称为"我家声伎,前世无之"的成就。家乐戏班不需为生计担忧,又多有主人在艺术上的要求和指导(贵族或士人均有较深的文化功底),从而有更多的时间在艺术的提升方面下功夫,故可以说家乐戏班为明清戏曲艺术的发展起到了极为重要的推动作用。

职业戏班则是由班主出资购置演出所需器具、延请著名艺人作教师、招募学员进行职业化教授、以牟利为目的而组织起来的戏曲演出教学团体。职业戏班产生于明代,流行地域广阔。如明陆容《菽园杂记》所载,明成化年间,"嘉兴之海盐、绍兴之余姚、宁波之慈溪、台州之黄岩、温州之永嘉,皆有习为倡优者,名曰戏文子

① 陈其伟等:《中国音乐教育史略·上卷》,中国文学出版社1993年版,第345页。
② 张岱《陶庵梦忆》卷四"张氏声伎"条:"主人解事,日精一日;而僮童技艺,亦愈出愈奇。"
③ 张岱《陶庵梦忆》卷七"过剑门"条:"主人精赏鉴,延师课戏,童手指千僮童到其家谓过剑门,焉敢草草。"

弟，虽良家子亦不耻为之"。明代职业戏班与宋元戏班的不同之处在于，它不再以家庭成员为主要构成元素，大批良家子弟入班学戏，扩大了剧团成员的社会性。为了剧团的发展，班主必然要在教师水平、学员资质及教学要求诸方面严格把关，因而加强了戏曲教育的正规化，有利于戏曲艺术表演水平和创作水平的提升。

边演出边教学的职业戏班又衍生出另一种班社形式——科班，即以专门教授童伶为主的集体授艺的教学组织。如果说职业戏班是兼有戏曲学校性质的演出团体的话，科班已经是较纯粹的戏曲学校的雏形——有确定的师生关系，采用集体上课的形式，有分科而教的教学组织体系。"科"即品类、等级，考入或经人介绍加入某一学戏班子的某一科，即称为进班入科，亦可称加入某一科班。规模较大的科班会分成许多科，如清末民初的富连成班就分为喜字科、连字科、富字科、盛字科、世字科、元字科、韵字科、庆字科八科。明代嘉靖年间已有海盐子弟班和昆曲科班。清中叶之后，地方戏曲繁兴，每一位戏曲演员都必须先进入科班经过一定时间严格的"坐科"学习，业成后方有登台的资格，因而各种科班如雨后春笋，遍布各地。如道光时苏州有昆曲科班，北京有老嵩祝班；咸丰、同治年间又有全福昆曲科班和河北农村的梆子科班等。清末民初时科班规模愈加扩大，著名者如富连成社、易俗社、崇雅社、昆剧传习所等。科班教规严格，学习内容更具专业化，培养出了大批优秀戏曲人才。班社传承是宋元以来我国戏曲音乐教育的主要方式。

另外，明清时期还有戏曲艺人和"串客"——业余戏曲爱好者刻苦自学而成才的现象。他们的修学方式可视为戏曲音乐教育的特殊形态，是一种广义的音乐教育，也对戏曲艺术的发展做出了很大贡献。

第四节　古琴音乐教育

宋元明清时期，彰显着人文精神和传统乐教精神的古琴音乐在汉、唐逐步繁荣的基础上得到了持续而蓬勃的发展。琴学音乐教育在整体音乐教育活动中占据了特殊的位置，这主要表现在以下几个方面。

其一，古琴艺术在社会上影响面更广。在琴家类别上，除传统专业琴家、文人琴家外，又出现了许多僧侣琴家乃至帝王琴家、官宦琴家。北宋宫廷琴师朱文济几代相传的弟子均为和尚，形成了著名的琴僧系统。历代宫廷都对琴学比较重视，如北宋宫廷曾广罗经典琴谱珍藏于秘阁，称为"阁谱"。帝王、皇族成员、宦官中多有嗜琴成癖者。如宋徽宗曾设"万琴堂"存放天下名琴，金章宗要让其珍爱的唐代名琴"春雷"陪葬；明宪宗（成化）能琴名冠一时，传世明代古琴中多见有"广运之宝"印鉴的各式成化御制琴；明思宗（崇祯）喜好鼓琴，能弹30余首古曲，每每乘兴"鼓琴多至丙夜不辍休"[①]；明宁王朱权则醉心于琴学，苦心孤诣12年主持编刊

① 徐上瀛：《大还阁琴谱·序》。

了我国现存最早的古琴曲谱集《神奇秘谱》；清康熙皇帝曾为广陵派始创者徐常遇二子"拥弦角艺，四座倾倒"的精湛琴艺而着迷，两次在"畅春院"召见他们。尚琴之风代代相传，形成了浩大的琴人队伍，清代仅见诸记载的琴家已超过千人。清时琴学教育还远播日本，如清初琴家、杭州永福寺主持东皋禅师①，1676年因战乱渡日时带去古琴五张和《松弦管琴谱》《伯牙心法》《理性元雅》，以及其师庄臻凤所作《琴学心声》和他自己撰写的《谐音琴谱》等琴学著作，在日本向人见竹洞、杉浦琴川等人授琴。杉浦琴川又培养了琴家小野田中川，小野田中川广收门徒，其琴社诸友有120人之多。由之，中国琴学得以在日本广为流行200余年。

其二，琴学传教途径多样化。清晰的师承关系及由此形成的明确的琴学派别是该时期琴学传教的突出特征。如宋元时期有汴梁、江西等多个琴派，其中北宋朱文济开创的琴僧系统和南宋郭沔始创的浙派系统最为著名，后者直至明代还有着崇高的声望。明代除浙派外，还有明初的松江派和后期的虞山派、绍兴派、江派等琴派。清代又形成了清初的广陵派，清末的川派、诸城派、九嶷派等较著名的琴派。代代相传、一脉相承的传承关系对琴学教学经验的积累和琴学艺术向纵深发展起到了积极的促进作用。在琴学传授的具体行为上，除传统的师徒相传、家学相传的形式外，还有集社相传、访友相传以及不同社会阶层中士人之间、文人与僧人之间、宫廷与民间琴人之间的传教，等等。其中琴人丝社的师友互学是一种新兴的重要的琴乐传教方式，这种方式始于明代，以明中叶"琴川社"和明末"范与兰丝社"为代表。"琴川社"以著名琴家严澂为中心，以江苏常熟、太仓为活动范围，集结时之同好文人琴家如陈爱桐、陈星源、徐上瀛、张渭川等，经常在一起切磋琴艺，师友互学，创立了虞山琴派。该派上溯唐宋"吴声清婉"古风，近承宋明"浙派"传统，又受明代宫廷传谱及吴地民间音乐和民间琴家的影响，形成了清淡雅和、博大和平的独特琴风。"范与兰丝社"则是绍兴派琴师王本吾的学生范与兰、张岱、尹尔韬、何紫翔等结成的琴社，他们师徒每月聚会三次，操琴谈艺，畅言学琴所得。张岱曾在其《陶庵梦忆》中评价该丝社琴家的琴艺得失时说："紫翔得本吾之八九而微嫩，尔韬得本吾之八九而微迂。"清代至近代更是琴社林立，不胜枚举。多样化的传教方式和途径构成纵横交错的立体代传教格局，一方面可以使某一流派的风格源流不断，另一方面又能增进流派间的交流，孕育新流派产生，扩大传教范围，从而推动古琴艺术的不断发展。

其三，琴谱曲集、琴学理论著述丰富。集成性、总结性的琴乐谱集、琴学教育理论类书籍的编撰与刊行是琴学艺术高度发展的重要标志，也是古琴艺术教育高度发达的标志。在这方面，该时期取得了辉煌的成就，如宋度宗时少师杨瓒晚年与门人订正琴谱486首，编成《紫霞洞谱》13卷，浙派传人杭州道士金汝砺将所学琴曲15首集为《霞外琴谱》，金代苗秀实把百余首传谱集为《琴辨》，元代浙派传人徐理

① 东皋禅师（1639—1696）：俗姓蒋，号东皋，法名兴俦，浙江金华浦江（今台溪）人。

编写了《奥音玉谱》。明代，集资刊印琴谱蔚然成风，不少文人士大夫提倡琴学，将古代传承下来的琴曲以及尚在民间流传的曲目编纂成谱集，并对其表现内容给予研究和阐释，先后刊印琴曲谱集达数百种之多，流传至今的尚有150余种。明洪熙年间（1425）的《神奇秘谱》是现存年代最早的重要琴曲谱集，分3卷收录了远古及宋元名曲凡64首，对于研究隋唐宋元间的古琴艺术和中国古代音乐的流变，具有重要意义。明嘉靖年间汪芝所辑《西麓堂琴统》共25卷，对于研究汉魏六朝以来的琴曲艺术成就具有重要价值。明万历年间蒋克谦所编《琴书大全》共22卷，前20卷收录历代有关琴学的记载，包括声律、琴制、指法、曲调、弹琴圣贤以及有关琴的诗文681篇；后两卷为琴谱，收琴曲62首，内容甚丰。《太音大全集》是现存年代较早的琴论专集，内容包括制琴、琴式、手势、杂论、指法、调意等，其中保存了不少早已散佚的唐宋琴论琴书，如唐赵耶利、陈居士、陈拙等人的指法材料等。另外，朱厚熰的《风宣玄品》、黄献的《梧岗琴谱》、杨嘉森的《琴谱正传》、萧鸾的《杏庄太音补遗》和《杏庄太音续谱》、严澂的《松弦管琴谱》、黄龙山的《新刊发明琴谱》、杨表正的《西峰琴谱》等，也都非常著名。清代传谱更多，"清代编印的谱集超过明代一倍以上，有些流行的版本多次再版，同时还有不少未及刊印的抄本、稿本传世"[①]。众多琴家对此倾注了大量心血，其中以清康熙年间广陵派著名琴家徐祺、徐俊父子编辑的《五知斋琴谱》最具代表性。该琴谱历30年艰辛方才完成，集各琴派教学演奏经验、经典曲目、美学思想于一体，被各琴派广泛采用，为清代古琴教育的发展做出了重要贡献。

古琴音乐审美教育思想也在继承中得到了逐步完善。琴乐教育思想主要反映在琴学著作及各类琴谱集成著作中，要者如宋元时期朱长文的《琴史》、成玉磵的《琴论》、袁桷的《琴述》、刘籍的《琴议》、崔遵度的《琴笺》、陈敏子的《琴律发微》、则全和尚的《节奏指法》，明代徐上瀛的《溪山琴况》、黄龙山的《新刊发明琴谱·序》、杨表正的《西峰琴谱》，清代蒋文勋的《二香琴谱·自序》、祝凤喈的《与古斋琴谱》和《与古斋琴谱补义》等。纵观这些琴乐教育思想，虽然诸家艺术风格及审美观点各有不同，但其思想核心都是在继承古代乐教思想重"德"传统的基础上，所论主要围绕琴道与人道、琴德与人德、琴境与意境等问题而展开的，把古琴视为天道与人道的化身，将教琴与习琴视为道德教育与个人道德修养的良途，重视演奏技艺的历练，更重视琴乐育人功能的发扬，德艺双馨的人文精神一直是最高追求。如朱长文认为，琴是最有效的载道之器，习琴者必须道器相济而以道为旨，"夫心者道也，琴者器也。本乎道则可以用于器，通乎心故可以应于琴。……故君子之学于琴者，宜工心以审法，审法以察音。及其妙也，则音法可忘，而道器冥感，其殆庶几矣"[②]。强调琴乐的作用在于修身养性，而不能止于"作为繁声淫韵，以悦人听而

[①] 许健：《琴史初编》。
[②] 朱长文：《琴史·师文》。

已"①的技巧练习。刘籍在《琴议篇》中说:"琴者,禁也。禁邪归正,以和人心。始乎伏羲,成于文武,形象天地,气包阴阳,神思幽深,声韵清越,雅而能畅,乐而不淫,扶正国风,翼赞王化。"明末琴家徐上瀛融儒、道思想为一体,在其集古代琴乐理论之大成的著作《溪山琴况》中,总结出"和、静、清、远、古、澹、恬、逸、雅、丽、亮、采、洁、润、圆、坚、宏、细、溜、健、轻、重、迟、速"二十四况古琴艺术审美教育理论,他将"和"作为诸况之首,着重强调了"和"的意义。他说:"吾复求其所以和者三,曰弦与指和,指与音和,音与意合,而和至矣。"之所以如此,也是继承了古代琴学人文教育传统,认为古之所以制琴的目的就是为育人。所以,《溪山琴况》起首便道:"稽古至圣心通造化,德协神人,理一身之性情,以理天下人之性情,于是制之为琴。"琴家黄龙山认为,琴学最要者在于"心法"即琴德的体悟,明确提出了"艺成于德"的观点。他说:"谱可传而心法之妙不可传,存乎人耳,善学者自得之。则艺成于德,其庶乎深矣。"②琴家杨表正明确指出:"琴者,禁邪归正,以和人心。是故圣人之制,将以治身,育其情性,和矣!……故曰:'德不在手而在心,乐不在声而在道,兴不在音,而自然可以感天地之和,可以合神明之德'。"③从而要求衣着、弹琴姿态、弹琴地点和环境等无不符合琴道精神。清代由于习琴者甚众,琴学教育领域出现了日益严重的商业化现象,琴家祝凤喈尖锐地批评这种以营利为目的的教育行为违背了琴德之本:"今时俗授受,计议金资,是以货取,穷至斯滥,义失轻薄,何足琴语?"因又在传统琴乐教育思想基础之上着重提出了"修养鼓琴"的问题,说"鼓琴曲而至于神化者,要在于养心",指出琴学教育必须遵循养心—修德—抒情的传统法则。④清徐祺在《五知斋琴谱·上古琴论》中则把琴德与人德的关系问题说得更为明确:"其声正,其气和,其形小,其义大。如得其旨趣,则能感物,志躁者,感之以静;志静者,感之以和。和平其心,忧乐不能入。任之以天真,明其真,而返照动寂,则死生不能累,方法岂能拘。古之明王君子,皆精通焉。未有闻正音而不感者也。……琴能制刚而调元气,惟尧得之,故尧有《神人畅》。其次,能全其道。则柔懦立志,舜有《思亲操》、禹有《襄陵操》、汤有《训畋操》者,是也。自古圣帝明王,所以修身,齐家,治国,平天下者,咸赖琴之正音,是资焉。然则,琴之妙道,岂小技也哉。而以艺视琴道者,则非矣。"

　　继承乐以象德、琴以养德的古代琴乐精神并予以发扬,是宋元明清时期琴乐教育思想中一以贯之的核心主旨,因此可以说,古琴教育思想是中国古代乐教思想的集中代表,琴学教育也是中国传统音乐教育的最重要的形式与内容。

① 朱长文:《琴史·审调》。
② 黄龙山:《新刊发明琴谱·序》。
③ 杨表正:《弹琴杂说》。
④ 祝凤喈:《与古斋琴谱》。

第五节　中西音乐交流中的音乐教育

伴随基督教的传入，西方音乐开始在中国传播。学界根据唐代景教[①]赞美诗歌词《大秦景教三威蒙度赞》《大秦景教大圣通真归法赞》等史料推断：最早在唐代西方宗教音乐已开始在中国流传。而有确切文献记载的中西音乐文化交流活动始于元代，至鸦片战争前，其活动主要在宫廷及宗教场所进行，影响较小，却有着重要的意义。其中，西方传教士扮演着主要角色。

一、元代蒙高维诺的基督教音乐教育活动

元代的中西音乐文化交流以意大利罗马天主教方济各会士约翰·蒙高维诺（1247—1328）的基督教音乐活动为代表。蒙高维诺受罗马教廷派遣来到中国，在元大都建造了中国第一座天主教堂，传教时间长达34年。其传教活动中，组织中国儿童演唱赞美诗是一项重要内容。他在给教皇的信中说，曾收养40名（一说150名）7—11岁的儿童，教他们拉丁文字母和圣教礼仪；为他们抄写《附谱圣咏》，组成唱诗班。大汗也颇喜听他们唱歌。[②]蒙高维诺的教会音乐活动在成书于元代的《约翰·温特瑟尔编年史》中有较具体的记载：这位传教士收养了40个当地儿童，教他们拉丁文和文法……教他们学习音乐和经文。他们唱得很熟练，可以十分协调地进行轮唱；其中有些比较聪明、声音较好的儿童荣领唱歌队。大汗非常喜欢听他们唱歌，因此，大汗常常邀请那位修士，即他们的老师带领四个或六个儿童为他唱歌。

可以看出，蒙高维诺的教会音乐教育活动是以推广宗教为主要目的的。皇帝和地方官员们"非常喜欢听他们唱歌"，他也乐意为他们表演，说明他已开始将音乐作为扩大基督文化影响和传播力度的工具。此后的传教士们更精于此道，纷纷把包括音乐在内的让中国人感到"新奇"的文明成果带入中国乃至宫廷，以博得人们特别是最高权力阶层的欢心，为具有殖民色彩的文化传播开辟道路。虽然如此，此举却在客观上促进了中西音乐文化的交流。

二、明代利玛窦等人的音乐交流活动

明万历十年（1582），意大利传教士利玛窦（1552—1610）来华传教，在广东肇庆建立了天主教堂，教堂中的西洋乐器吸引了许多当地人的目光。为打通在中国传教的阻碍，他曾数度进京要求拜见皇帝，所献礼物中就有八音琴、古钢琴等西洋乐器。利玛窦没见着天子龙颜，却得到了万历皇帝让他们在京城居住并传教的恩准。

① 景教：唐代对传入中国的基督教的称谓。
② 陶亚兵：《中西音乐交流史稿》，中国大百科全书出版社1994年版，第26页。

据《利玛窦中国札记》记,皇帝命令四名在皇宫中负责演奏乐器的太监见神父,要求学习古钢琴的弹奏方法,以备御用。于是,与利玛窦同时进京的另一位会弹古钢琴的传教士庞迪沃(1571—1618)便每日进入宫廷给他们上课。一个月后,四名太监每人学会了一首乐曲。这是关于西方钢琴教育在中国的最早记载。利玛窦又依照太监们的要求用中文为他们演奏的乐曲编写了八首歌词,称《西琴曲意》。后来,"神父们把它们连同其他一些曲子用欧洲文字和汉字印刷成一本歌曲集"①,成为第一本中西文结合的音乐教材。

利玛窦还是第一个系统地向西方介绍中国音乐的人。他不会弹琴,却对音乐理论非常熟悉,初来中国便对中国的音乐产生了兴趣,在广东肇庆传教时,还与著名戏曲大师汤显祖有过交往。在《利玛窦中国札记》一书中,多有介绍中国戏曲、道教与祭孔等宗教音乐和多种中国乐器的文字,以及中外音乐比较研究,包括乐器制作、音乐形态和音乐审美的差异等方面的内容。

明末来华的德国传教士汤若望(1591—1662),也有过在中国传播西方音乐的行为。他曾在宫中修过钢琴,并借机为宫廷钢琴教育撰写了一本用中文介绍钢琴构造、演奏方法,且附有圣咏曲谱供练习用的教程性书籍——《钢琴学》,并将其呈给崇祯皇帝,可惜此书没有流传下来。

另外据考证,明代律学大师朱载堉的《新法密律》《吕律精义》等乐律学成果能够西传欧洲,与庞迪沃、利玛窦、汤若望等传教士的音乐活动也有密切关系。

三、清代康熙朝的西洋音乐活动

作为一代盛世的明君,清代康熙皇帝博识勉学,对西方文化求知若渴,常以洋人为师,学习科技、艺术等各种文化。康熙皇帝对西洋音乐也兴趣深厚,于是,南怀仁、徐日昇、德理格等传教士就成了专教西洋音乐的宫廷乐师。康熙皇帝对音乐的喜爱及教士们的音乐教学行为为促进中西音乐文化交流做出了重要贡献。

比利时籍天主教耶稣会传教士南怀仁(1623—1688)深得康熙赏识,常伴其左右,也是康熙西洋音乐的启蒙老师。康熙十年(1671),南怀仁又向他推荐了另一位音乐造诣更高的葡萄牙籍天主教耶稣会传教士徐日昇(1645—1708)来京任宫廷乐师。徐日昇中西音乐皆通,其才能深得康熙称赞。他不仅负责宫中的西方音乐教习,还主持建造了宣武门教堂管风琴,而其在西洋音乐的传播中贡献最大者就是撰写了《律吕纂要》。这是第一部汉文西洋乐理著作,第一次用中国文字系统地向中国介绍西乐记谱法、音乐基础理论及和声学知识。这是西洋乐理开始传入中国的标志。

意大利籍罗马天主教遣使会士德理格(1670—1746)是继徐日昇之后,又一位令康熙恩宠有加的宫廷乐师,康熙曾指派不少学生(包括两位皇子)跟德理格学习

① 利玛窦:《利玛窦中国札记》。

音乐。康熙还根据德理格制造的乐器了解了中国音乐缺少半音,于是又命令他的第三位皇子在德理格的指导下主持中国音乐的改良工作。德理格善演奏乐器,又会作曲,音乐素养全面。他以精湛的音乐才华从事了大量有意义的音乐交流活动,其中他撰写《吕律正义·续编》最值得称道。

康熙时期,除前述三位宫廷乐师以外,还有一批擅长演奏乐器的乐师与康熙保持密切联系,这些乐师曾组成一个小型的西洋乐队到宫中表演,康熙常常听他们连续演奏几个小时。

四、清代乾隆朝的西洋音乐活动

清代乾隆时期继续推行禁教政策,全国范围内传教士几近绝迹。然皇城内却是另一番情景,尤其是宫廷中,还有许多传教士在从事着他们擅长而别人不能胜任的工作,如宫廷中越积越多的西洋器物的保养与维修、御用西洋音乐的教授等。再加之乾隆皇帝非常热衷于西洋音乐的娱乐,因此宫廷中的西洋音乐活动日渐丰富。

最早的西式宫廷合唱队是由宫廷乐师、小提琴家德籍耶稣会传教士魏继晋与波西米亚耶稣会传教士鲁仲贤一起在宫中组织的、由 18 位年轻的太监组成的合唱队,学习歌唱和音乐。两位传教士联合创作乐曲和歌词 16 篇,供合唱队在宫中演唱。

最早的西洋乐队的成员可能与合唱队是同一班人马,使用的乐器有小提琴、大提琴、低音提琴、古钢琴及木管乐器和弹拨乐器等共计 35 件。这个乐队是目前可考的中国最早成立的西洋乐队。[①]

最早的西文中国音乐专著是由法国耶稣会传教士钱德明(1718—1793)用法文编撰的《中国古今音乐考》。该书主要参考李光弟的《古乐经传》和朱载堉的《律吕精义》写成,是第一部西方人以西方治学方法系统介绍、研究中国特有的音乐体系的专著。该书 1779 年在巴黎出版,在西方世界产生一定影响,为中乐西传做出了贡献。

最早的西洋戏曲演出是乾隆四十三年(1778),在宫廷中上演的意大利歌剧作曲家普契尼的喜歌剧《好姑娘》(音译《切尼娜》)。这是一部世俗题材的歌剧,曾风靡欧洲。它的演出是西洋歌剧传入中国的开端。

在乾隆年间宫廷中上演的另一种西洋戏剧是傀儡戏。乾隆五十八年(1793),英国马戈尼尔使团来中国,该使团在圆明园参加乾隆帝八十三岁寿辰庆典中演出了傀儡戏。这个使团还带来了一个小型仪仗队及五名演奏军鼓、军笛的乐师。对音乐交流而言最有意义的是,该使团的成员把在中国的见闻成书出版。其中使团参赞巴罗(1764—1848)在 1804 年出版的《中国游记》里,用五线谱的记谱方式记载了划船号子、民歌《茉莉花》、乐曲《万年欢》《老八板》等多首中国乐曲,使欧洲对中国音乐有了更感性的了解。后来,《茉莉花》的旋律又被意大利作曲家普契尼(1858—

[①] 陶亚兵:《明清间的中西音乐交流》,东方出版社 2001 年版,第 62—63 页。

1924）用在歌剧《图兰朵》中，由欧洲传遍全球。

该时期的中西音乐交流事例还有一些，然而正如本节前言中所说，鸦片战争前，从整个大的音乐教育背景来讲，西方音乐及其教育的影响面还很微弱，内容多囿于宗教音乐，学习态度上较为被动。清末尤其鸦片战争以后，国门洞开，传教活动日炽，教会学校林立，对西方音乐的学习演变为主动选择，中国音乐家们怀着改良中国音乐、发展中国音乐事业的宏愿，纷纷漂洋过海出国求学，从而于近代形成了中西音乐交流的高潮，逐渐使西方音乐教育在中国学校音乐教育中占据了相当重要的地位。

第六节　音乐教育思想

宋元明清时期是"近世俗乐"阶段，从整个音乐教育实践来说，虽然以娱乐为主要目的的各类俗乐教育比例较大，但各朝在一以贯之的崇儒尊孔、兼容佛道的文教政策背景下，以育人为目的的传统音乐教育思想也得到了一定的继承和发展。

一、宋代理学家们的音乐教育思想

北宋仁宗时期，一些名儒大师以孔孟儒家学说为基础，吸收道、释诸学之长，建立了新儒学——理学（道学）。理学将佛、道的禁欲主义与儒家的服从封建纲常的教条结合起来，倡导人们既忠且孝，还要清心寡欲、安贫乐道。理学虽然到南宋末年才得到官方的承认和推崇，但是在其产生和形成的过程中对整个宋代乃至明清时期的文化教育都产生了深刻的影响。理学家们对音乐教育也较为重视，其中以周敦颐、张载、朱熹为代表。

周敦颐（1017—1073）是理学创始人，音乐教育思想与其尚"中"的道德教育理想紧密联系在一起。理学产生以前的儒家传统观念中，虽然也有"人人皆可成尧舜"的观点，但更多的是把人性分为不同等级，如孔子的"唯上智与下愚不移"论和韩愈的"性三品"说，因而道德教育的重心是要求不同品性的人们通过道德修养达到对某些道德规条的自觉的、无条件的服从。也就是说，强调道德规条对人们行为的约束作用，而把个人自身的意愿排斥在行为的道德选择之外。周敦颐开创的宋明理学则改变了这种情形，即在强调社会道德规范对人的约束的同时，重视让修养道德成为每个人的自觉选择。这一思想受佛家"人人皆有佛性"的理论启发而形成，既然人人皆有成佛的可能，那么也就有皆能成圣（人）的可能。

如何才能得成圣人？自觉修养成具有刚柔皆善、和谐统一的"中"性特质的人。周敦颐突破先儒或恶或善的人性论阈限，根据人的天然气质与性格，把人性划分为"刚善""刚恶""柔善""柔恶"和"中"五种类型，其中的"中"性乃最理想、完美的人性形态。他在著作中多次提到"中"，如"唯中也者，和也，中节也，天下之

达道也，圣人之事也"；①"圣人之道，仁义中正而已矣"；②"优柔平中，德之盛也；天下化中，治之至也"③ 等。在周敦颐看来，"中"是圣人的品性，得"中"性者，得为圣人。因此"中"也就成为道德教育的基本目标和道德修为的最高追求，所以他强调说："性者，刚柔善恶，中而已矣。……故圣人立教，俾人自易其恶，自至其中而止矣。故先觉觉后觉，暗者求于明，而师道立矣。师道立则善人多，善人多，则朝廷正，而天下治矣。"④

基于上述以"中"为核心的道德教育和道德自我修养思想，周敦颐提出了音乐教育的"淡和"观，他说：古者，圣王制礼法，修教化，三纲正，九畴叙，百姓大和，万物咸若，乃作乐以宣八风之气，以平天下之情。故乐声淡而不伤，和而不淫。入其耳，感其心，莫不淡且和焉。⑤

周敦颐认为，"淡而不伤，和而不淫"的音乐可以培育出"淡和"的心性，而"淡和"的心性正是"中"性的体现，因而只有这类音乐才能施用于教化、有益于人的道德修炼。除此之外的那些惑人心志的娱乐性音乐，对风俗人心也有深刻的影响作用，则不能用之于教育。对此，人们必须有清醒的认识。因此他又说："乐声淡则听心平；乐辞善则歌者慕；故移风易俗矣。妖声艳辞之化也，亦然。"⑥ 要求人们进行并自觉接受"淡且和"的音乐教育，使之成为构建"中"性的圣人品格的有效途径之一，是周敦颐音乐教育思想的特点。

张载（1020—1077）亦是理学的创始人之一。张载也从人性论入手论教育，其教育目的同样指向成就人的道德品格，将"圣人"作为自我人格完善的最高目标。他认为，欲达此目标，必须先从学做人开始，即从人性的完善开始，说"学者须当立人之性。仁者人也，当辨其之所谓人。学者学所以为人"⑦。所云"学者学所以为人"，就是要求人们通过接受教育立人之性。

与周敦颐不同，张载的人性论有独到之处。他认为人性由"虚"和"气"两种因素构成，即由源于"太虚"的"天地之性"和由"太虚"之实体"气"形成的"气质之性"二者所构成。一方面，"天地之性"合于"天道"，具有恒定不变的至善，因而善是每个人的根本属性；另一方面，"气质之性"是现实存在，或善或恶人各有异。这样，他就为教育找到了合适的理由，教育具有使人弃恶从善、复归天地本性的必要性和可能性，可以改变人的气质、完善人的道德品格。所以他说："为学

① 周敦颐：《通书·师第七》。
② 周敦颐：《太极图说》《通书·道第六》。
③ 周敦颐：《通书·乐上第十七》。
④ 周敦颐：《通书·师第七》。
⑤ 周敦颐：《通书·乐上第十七》。
⑥ 周敦颐：《通书·乐下第十九》。
⑦ 张载：《语录·中》。

大益，在自求变化气质"①"气质恶者学即能移"②。

在此教育理论基础上，张载提出了自己的音乐教育思想。他认为，音乐对改变人的"气质之性"有很大作用，必须慎重对待，尤其是在音乐教育实践中的用乐方面。对此，他在《经学理窟·礼乐》一节有较集中的论述，主要观点有："礼反（返）其所自生，乐乐其所自成"；"古乐所以养人德性中和之气，后之言乐者止以求哀"；"律吕有可求之理，德性深厚者必能知之"；"声音之道，与天地同和，与政通"；"礼所以持性，盖本出于性，持性，反（返）本也。凡未成性，须礼以持之，能守礼已不畔道矣"；"移人者莫甚于郑卫。未成性者皆能移之，所以夫子戒颜回也。今之琴亦不远郑卫，古音必不如是"。

上述文字表达了以下几层主要意思：第一，礼是人性复归天地自然之性的体现，乐则是伴随天地之性的形成而体验到的快乐情感的自然表达，符合天地自然之道，因而音乐教育必须与礼教相结合，以"养人德性中和之气"为目的，突出以"德"为中心的人性教育主旨；第二，对于"未成性者"来说，郑卫之音（俗乐）的反面作用更大，应当加以注意，必须尚雅抑俗；第三，"未成性皆能移之，所以夫子戒颜回也"说明，后天适当而正确的音乐教育是必要和可行的；第四，"今之琴亦不远郑卫，古音必不如是"，该句则反映出张载对当时俗乐盛行而雅乐不"雅"的音乐生活现实表现出的担忧和无奈。

站在"立人之性"的道德教育立场上，张载还对当时"徒洋洋盈耳而已焉"③的音乐教学行为提出了批评。

朱熹（1130—1200）是宋代理学集大成者，世尊"朱文公"。朱氏论教育也同样与人性论紧密相连。他从"理"一元论的哲学观点出发，对张载"天地之性"和"气质之性"二分的人性理论进行了发展，认为具有"天理"的人性叫作"天命之性""天地之性"或称"义理之性""道心"，因其禀"天理"成故至美至善；"气质之性"由"理"与"气"相杂而成，因"气"有"清""浊"之别故有善、恶之分。气清与理一者，即为"天理"，既美且善；气浊者则为"人欲"，具有恶性。同时他又从"心"的角度出发，认为来自"天理之性"者为"道心"，源于"人欲"之性者为"人心"。这样，就形成了两种对立的范畴："天理"与"人欲"、"道心"与"人心"。教育的作用与目的就是把"人心"变"道心"，"存天理，灭人欲"，即其所谓"学者须是革尽人欲，复尽天理，方始是学"；"圣人千言万语，只是教人存天理，灭人欲"。④

朱熹比较重视音乐教育，主张在小学阶段应施包括音乐在内的"六艺"之教："人生八岁，则自王公以下，至于庶人之子弟，皆入小学，而教之以洒扫、应对、进

① 张载：《经学理窟·义理》。
② 张载：《经学理窟·气质》。
③ 张载：《正蒙·三十》。
④ 黄宗羲：《宋元学案》卷四十八《晦翁学案》上。

退之节，礼乐、射御、书数之文。"① 另外，宋理学家程颢提倡要编写一些以"洒扫、应对、事长之节"为内容的通俗诗歌、歌舞配合少儿道德教育，朱熹对此表示赞同，并亲自编辑了多种这类教材，题名为《小学》，在社会上产生了广泛影响。

与朱熹的上述教育思想有关，他提倡乐教主要是像古代那样通过音乐的形式进行道德教育而不是音乐本身，在于得诗、乐所含之"义"与"志"而不止于"钟鼓之铿锵"的音乐外部形态。对此，他在《答陈体仁》一文中有较透彻的表述：三代之时，礼乐用于朝廷而下达于闾巷，学者讽诵其言，以求其志。咏其声，执其器，舞蹈其节，以涵养其心，则声乐之所助于诗者为多。然犹曰"兴于诗，成于乐"，其求之固有序矣，是以凡圣贤之言诗，主于声者少而发其义者多。仲尼所谓"思无邪"、孟子所谓"以意逆志"者，诚以诗之所以作，本乎其志之所存，然后诗可得而言也。得其志而不得其声者有矣，未有不得其志而能通其声者也。就使得之，止其钟鼓之铿锵而已，岂圣人"乐云乐云"之意哉！……故愚意窃以为诗出乎志者也，乐出乎诗者也。然则志者诗之本，而乐者其末也。末虽亡不害本之存，患学者不能平心和气，从容讽咏以求之性情之中耳。

也就是说，"义""志"为乐教之本，而"乐""声"为乐教之末，音乐教育的目的是为"涵养其心""平心和气""求性情之中"。其实质就是为"存天理、灭人欲"的教育宗旨服务。

二、明代思想家王守仁的音乐教育思想

王守仁（1472—1529），号阳明，世称阳明先生，精通儒、佛、道三家之学，是中国历史上罕见的大儒。他集陆王心学之大成，继承和发扬了陆九渊的学说，提出"心即理""致良知""知行合一"等命题，创立了与程朱理学相异的"阳明学派"。其教育理论即以此学说为基础，认为教育的目的是"明人伦"，存心、明心、求得其心则是教育的根本问题。他说："心之体，性也；性即理也。故有孝亲之心，即有孝之理，无孝亲之心，即无孝之理矣。"② "心外无物，心外无事，心外无理，心外无义，心外无善。"王阳明认为，除"心"以外一无所有，因而教育的核心在于"心"。这样就与朱熹"心"与"理"二分的观点产生了分歧，王守仁强调的是内在的"心"，朱熹强调的则是外在的"理"。王守仁多次指出："君子之学，以明其心，其心本无昧也。而欲为之蔽，习为之害，故去蔽与害而明复，匪自外得也。"③ "君子之学，惟求得其心，虽至于位天地，育万物，未有出于吾心之外也。"④ "夫圣人之学，心学也，学以求尽其心而已。"⑤ 总之，明心、存心、得心，去欲之蔽、习之

① 朱熹：《朱文公文集·大学章句序》。
② 《王阳明全集·答顾东桥书》。
③ 《王阳明全集·别黄宗贤归天台序》。
④ 《王阳明全集·紫阳书院集序》。
⑤ 《王阳明全集·重修山阴县儒学记》。

害，是教育的宗旨所在。当时学校教育受科举影响而追逐"功利"，只顾死记章句而不修道义，致使整个社会"人欲横流"，王守仁的"心学"教育思想是对"明人伦"的传统教育观的重申。

在教育内容上，王守仁认为，凡是有助于"求其心"者，无论写字、习礼、唱歌、弹琴、游戏、习射等都能施诸教育，它们在战胜私欲、恢复心之良知方面各有其不可替代的作用。他认为传统《六经》之学不仅是古人之心的记载，也是"吾心之记籍"，对"心学"有重要的价值。"《六经》者非他也，吾心之常道也。故《易》也者，志吾心之阴阳消息也；《书》也者，志吾心之纪纲政事者也；《诗》也者，志吾心之歌咏性情者也；《礼》也者，志吾心条理节文者也；《乐》也者，志吾心之欣喜和平者也；《春秋》也者，志吾心之诚伪邪正者也。"① "歌诗""习礼""读经"三科，对陶冶儿童本心很有价值，因而应作为最重要的学习课程。

在教学方法上，王守仁认为，传统的教育方式普遍存在只重视重复记忆、不重积极诱导、老师多使用体罚等弊端，这种教学方式不仅无益于"求其心"的教育目标，且只能摧残儿童的身心健康，其教育结果必然适得其反。儿童的本性是快乐，他们喜欢宽松、自由的学习氛围，儿童教育要适应他们这种天性，采取有效的措施使之乐学。他说："大抵童子之情，乐嬉游而惮拘检，如草木之始萌芽，舒畅之则条达，摧挠之则衰痿。今教童子，必使其趋向鼓舞，中心喜悦，则其进自不能已。"②

使儿童"趋向鼓舞，中心喜悦"的良方就是音乐教育，把音乐与礼义、读书教育有机地结合起来，可以收到"存其心""发其志意""宣其幽抑结滞""乐习不倦，而无暇及于邪僻"等多方面的教育效果，对儿童道德观念和理想的形成大有裨益。他在《传习录》中论述说："凡歌诗，须要整容定气，清朗其声音，均审其节调，毋躁而急，毋荡而嚣，毋馁而慑。久则精神宣畅，心气和平矣。""今教童子，惟当以孝悌忠信礼义廉耻为专务，其栽培涵养之方，则宜诱之歌诗以发其志意，……故凡诱之歌诗者，非但发其志意而已，亦以泄其跳号呼啸于咏歌，宣其幽抑结滞于音节也。""凡习礼歌《诗》之数，皆所以常存童子之心，使其乐习不倦，而无暇及于邪僻。"

鉴于音乐教育具有如此重要的作用，王守仁在为儿童制定的活动日程中，每天都有"歌诗"的时间，音乐成为一种制度化了的教学行为。从明弘治十八年（1505）至嘉靖四年（1525）间的二十余载教学生涯中，无论专事讲学还是一边从政一边讲学，音乐都是他教学和生活的重要组成部分，有时"夜无卧处，更相就席，歌声彻昏旦"③；有时"月夕则环龙潭而坐者数百人，歌声震山谷"④；有时"酒半酣，歌声渐动。久之，或投壶聚算，或击鼓，或泛舟"⑤。王守仁曾诗曰："铿然舍瑟春风里，

① 《王阳明全集·稽山书院尊经阁记》。
② 《王阳明全集·训蒙大意示教读刘伯颂等》。
③ 《王阳明全集·传习录》下。
④ 钱德洪：《阳明年谱》。
⑤ 同上。

点也虽狂得我情。"① 的确,孔子所赞扬的曾点"风乎舞雩,咏而归"② 的人生理想似乎真在他那里得到了实现。"寓德于乐""寓智于乐""寓美于乐",王守仁的音乐教育思想与实践是对儒家音乐教育传统的继承和发展。

三、清代颜元和汪绂的音乐教育思想

颜元(1635—1704),唯物主义思想家、明末清初杰出的教育家。他深刻地批判程朱理学脱离实际的书本教育,竭力提倡"实文、实行、实体、实用"的"实学"教育,提出"远宗孔子、近师安定(胡瑗)"的"通儒"教育观和"举人才、正六经、兴礼乐"的政治理想。

首先,他从人性论方面对程朱理学"气质之性恶""义理之性善"的"形""性"二分说进行了批判,提出"形""性"合一的人性观,认为世上根本不存在天生就是善的"义理之性",也不存在"气质之性恶","性"是"形"的机能,即人的五官、肢体脏器等生命之体的生理和心理功能。人生就是人性,"性"的功能大小也就是各器官能力的强弱,完全是后天教育的结果。所以他说:"'性'字从'生心',正指人生以后而言。"③ 因此,人性作用的有无和强弱不能向天"乞求",其潜力应该从自身挖掘,通过教育使与生俱来的素质"大其用"。这样,就找到了理学空谈心性之弊因为主张推行"实学"教育打下了理论基础。

其次,从教育实践上,阐述推行"实学"的必要性。颜元认为,尧、舜、周、孔是实学教育的代表,如孔子之学注重考习实际活动,其弟子或习礼,或鼓琴瑟,或羽籥舞文、干戚舞武,或问仁孝,或谈商兵政事,都是于己于世有益的作为,而汉宋以来的教育却产生了变异,主静主敬、避实就虚,侧重于讲解和静坐、读书或顿悟,失却了儒学的正统。他曾将孔门之学与汉宋之学进行比较说:"入其斋而干戚、羽籥在侧,弓矢、玦拾在悬,琴瑟、笙磬在御,鼓考习肆,不问而知其孔子之徒也;入其斋而诗书盈几,著、解、讲读盈口,合目静坐者盈座,不问而知其汉、宋、佛、老交杂之学也。"④ 他认为,汉宋佛老交杂之学只能坏人才、灭圣学、厄世运,危害甚大,因而必须兴"实学"。

在此基础上,他提出了自己的"实学"教育思想,期望通过教育培养出能担当天下大任的"通儒"之才。"远宗孔子,近师安定,以六德、六行、六艺及兵农、钱谷、水火、工虞之类教其门人,成就数十百通儒。朝廷大政,天下所不能办,吾门人皆办之;险重繁难,天下所不敢任,吾门人皆任之。"⑤ "如天不废予,则以七字富天下:垦荒,均田,兴水利;以六字强天下:人皆兵、官皆将;以九字安天下:

① 钱德洪:《阳明年谱》。
② 《论语·先进》。
③ 颜元:《存性编》卷一《驳气质性恶》。
④ 钟锬:《颜习斋先生言行录》卷上。
⑤ 颜元:《存学编》卷一《由道》。

举人材，正大经，兴礼乐。"①

礼乐之教是颜元"实学"教育中极为重要的内容。其礼乐教育思想虽然源自周孔乐教传统，但有了大可称道的新发展。他一反历史上把礼乐教育视为封建伦理纲常教育、典章制度教育、"存天理灭人欲"的天理教育的认识和做法，一方面既认为六艺各有所本，所谓礼"使之习乎善，以不失其性，不惟恶念不生，俗情亦不入"②，而"以作乐，调人气于歌韵舞仪，畅其积郁，舒其筋骨，和其血脉，化其乖暴，缓其急躁"③；另一方面更看中"六艺"之学的融会贯通，而将它们作为"固人身心，化人性情""身心道艺"全面发展教育的不可或缺的手段。他说："习行礼、乐、射、御之学，健人筋骨，和人血气，调人情性，长人仁义。……为其动生阳和，不积痰郁气，安内扦外也。"④他还说："六艺之学，不待后日融会一片，乃至童韶，即身心道艺一致加功也。"⑤这种思想在当时学校音乐教育备受冷落的时代背景下难能可贵。

与"实学"教育思想相关，颜元不反对对音乐技艺的精研，反而常常鼓励学生在技巧习练上精益求精。他的许多弟子都能在全面发展的基础上独专一艺，如李塨专乐、李植秀专礼、颜士俊专骑射、颜修己专于书等。颜元时时强调，要想获得"实用"的真知而成为真正的有用之才，必须通过刻苦的实践操练即"习行"来实现。他曾生动地以学琴为例来说明"习行"的重要性。"今手不弹，心不会，但以讲读琴谱为学琴，是渡江而望江也，故曰千里也。今目不睹，耳不闻，但以谱为琴，是指蓟北而谈云南也，故曰万里也"。⑥他的这个比喻也恰恰说明了他对包括音乐在内的专业教育的重视。然而就音乐学习的终极目的来说，颜元强调音乐技艺练习并不能止于技艺，他曾将学琴分为"学琴""习琴"和"能琴"三个不同的阶段。他说："歌得其调，抚娴其指，弦求中音，徽求中节，声求协律，是谓之学琴矣，未为习琴也。手随心，音随手，清浊疾徐有常规，鼓有常功，奏有常乐，是之谓习琴矣，未为能琴也。弦器可手制也，音律可耳审也，诗歌惟其所欲也，心与手忘，手与弦忘，私欲不作于心，太和常在于室，感应阴阳，化物达天，于是乎之命曰能琴。"⑦很显然，在颜元看来，物我偕忘、心随音乐与天地阴阳化合的自由音乐审美境界才是最高的音乐学习理想，也可以看作其音乐教育宗旨所在。技术是手段不是目的，然而欲达目的，必须认真研修技术。技艺出神入化方能得音乐审美的自由，目的和手段同样重要。这样，就与传统上主张乐"必简必易"特别是程朱理学"义志为本、乐者为末"的相对轻视音乐形式的思想有了不同。"乐"是实学的一部分，不是虚化

① 李塨：《颜习斋先生年谱》。
② 同上。
③ 颜元：《习斋记余·与何茂才千里书》。
④ 钟錂：《颜习斋先生言行录》卷下。
⑤ 颜元：《存学编》卷一《学辨一》。
⑥ 颜元：《存学编》卷三《性理评》。
⑦ 同上。

的乐理概念。因此,"乐"在颜元那里也就不再仅仅是礼的附庸,而有了相对独立的作用和意义。

汪绂(1692—1759),清代大儒,精于对古代传统经义的诠释,"自《六经》下,逮乐律、天文、舆地、阵法、术数,无不究畅"①,著述甚丰。在对待乐教的态度上,汪绂是典型的复古主义者,其乐教思想反映在其所作的《乐经律吕通解·乐教》中,主要表现在以下三个方面。

第一,针对时之官学中乐教失却的现象,他积极主张恢复古代礼乐教育传统。他说:"古乐以乐教国子,……此乐教之所以化成天下,未闻以为贱而不学之者。"他要求像上古三代那样,以"中、和、祗、庸、孝、友"为内容的乐德、以"兴、道、讽、诵、言、语"为内容的乐语,以"六代乐舞"为主要表演形式的歌舞施教。

第二,分析了乐教从官学分离出去的原因,认为主要是"学士高谈乐理,而不娴器数声容"和"伶人役于声音,而不知义理"两个方面的因素造成了音乐的日趋"淫荡",也导致了传统乐教的衰微。这种情况从秦汉时期即已开始,"周代六代之乐教国子,斯无待人才之盛而俗易移矣。……秦汉以来,日流日失,大抵事斯矣。总之,学士高谈乐理,而不娴器数声容,则虚而鲜据,而理亦未必其尽安;伶人役于声音,而不知其义理,不知义理,则流而忘本,而声乃日逐于淫荡"。研究、懂得音乐高深义理的儒雅之士,不齿于亲操礼乐之器,只能用鄙薄贱的伶担任歌舞表演;而伶人又因为没有受到高雅教育,只会"役于声音"而"流而忘本"。于是形成恶性循环,"乐"与"本"(义理)渐行渐远,走向两极。这的确是官学乐教衰落的主要原因。

第三,他提出在官学中恢复乐教的具体措施。其一,改变表演乐舞者均为身份鄙贱的乐人的传统做法,建议"歌生舞生则皆当就选郡邑庠序生员为之";其二,不用地位低下的专职"乐人"做教习,主张从官学中选拔"德器"兼优且"谙于乐律"者"教之学宫之中";其三,在官学中提高乐教的地位,对那些德才兼备、德艺双馨的乐教老师"优其禀禄以养之,高其等弟以优之";其四,为纯洁乐教正统,必须采取严厉的措施"绝淫声而兴雅乐","凡天下之习俳优者,宜尽禁止,取杂剧之书而悉焚之"。

抛开第四条建议过于极端不论,汪绂的思想还是有其合理性的,尤其对官学中乐教衰落原因的分析及对提高音乐教育地位的建议有积极意义。然而他没有意识到,其理想化的改革设想在封建社会制度下是无法实施的。这一点他还不如宋徽宗认识得深刻:"盖今古异时,致于古虽有其迹,施于今未适其宜。"② 所谓不合时宜者,就是在不同制度下人们对乐教的态度的不同,以及不同制度下人与人的地位、等级的不同。因此,汪绂的乐教理想只能作为理想而存在。

① 赵尔巽:《清史稿·儒林传》。
② 脱脱:《宋史·乐志》。

不过，要求在学校中恢复古代特别是先秦时期六艺之学的教育模式、遵循周孔乐教思想传统，是历代文人中有识之士的普遍理想，因此儒家传统乐教思想也一直是封建社会官方乐教思想的正统，到近代乃至当代还有相当重大的影响。清末始，近代意义上的学校教育体制逐步完善起来，音乐教育重新以崭新的面貌走进学校，优秀的传统乐教思想方得到真正的继承和发扬。

结　语

宋元以来，我国封建社会逐渐走向衰落，期间却也出现了明代以及清代康乾盛世等相对繁荣的时期。况且，宋元明清各朝都有相对较长的政治稳定时期，因而给文化艺术提供了发展、成长的土壤与环境，每个朝代都有不同形式的音乐类型涌现出来。从音乐教育的角度观之，无论是教育形式还是教育内容，都在继承前代的基础上出现了一些新的发展状况。

在宫廷内的音乐教育方面，宋元明清历代都基本沿袭了隋唐时期形成的教学传统与传授模式：有类似的管理机构，也有类似的教育内容；都秉持着礼乐教化的传统观念致力于雅乐的恢复、建设与传教，同时又因雅乐墨守成规、脱离生活而未能改变其僵化、衰亡的命运，不得不将音乐教育的主导地位出让给生命力旺盛的世俗音乐。应该指出的是，在雅乐与俗乐的教学中，其不断探索、逐渐完善的专业化和职业化的教学模式和人才培养模式，取得了可供后人参考的较大成就。在学校教育系统方面，以育人为目的的音乐教育虽然有胡瑗、朱熹等大儒的努力提倡与践行，却始终没能列入官学的正式课程，音乐教育只在一些蒙学或书院中稍有涉及，这对于一个以"礼乐文化"享誉世界的国度而言，不能不说是一大憾事。而在社会音乐教育方面，则展现出欣欣向荣的壮丽景象：民间歌舞、说唱曲艺、民族器乐、戏剧传奇门类繁杂、丰富多彩，各类音乐艺术既有自我特色，又在传习中相互吸收、取长补短；教学方式上自然传承、家庭传承、师徒传承、班社传承林林总总，不一而足，既门派有续而又相互交融、竞争发展，社会音乐教育对我国古代音乐艺术的繁荣做出了极大贡献。另外，极具中国人文特质的古琴音乐教育也取得了长足的进步，社会影响扩展至帝王、官宦、文士、僧侣及平民各个阶层，形成凝聚了中华民族深厚传统文化精神的音乐艺术瑰宝。在音乐教育思想方面，宋明张载、朱熹、王守仁等理学家及清代教育家颜元、汪绂等人，均以自己的理论学说为出发点，对儒家乐教思想进行阐发，所论虽无多少新意，却是对传统乐教观念的传递，具有一定的理论意义。

元至清末，中国与西方音乐的交流门户渐开，预示着中国的音乐教育即将开启新的局面。

思考题

1. 宋元明清时期，为什么音乐教育依然不能纳入官学体系？

2. 宋元明清各代宫廷中的音乐教育有什么共同点和不同点？
3. 宋元明清时期的社会音乐教育出现了什么样的新变化？
4. 周敦颐、张载、朱熹、王守仁、颜元、汪绂等人的音乐教育思想有什么异同？
5. 通过学习中国古代音乐教育这一编，你有什么感想？

下 编

(近现代部分)

第一章 清末民初的音乐教育

(1840—1919)

洋务运动开始后，随着"西学东渐"的深入，中国思想界涌动着一股资产阶级启蒙思潮，他们提出了"中学为体，西学为用"的主张，以求富求强。在洋务派的影响下，清政府在教育方面做了一些改革，从19世纪60年代开始，陆续开办了一些学习"西文""西艺"的新学校，成为中国兴办近代学校的开端。

第一节 清末民初的教育方针及政策

一、壬寅学制与癸卯学制的颁布与影响

1902年8月15日，清政府颁布了由张百熙奏呈的《钦定学堂章程》（章程共六件）。① 因该年为壬寅年，史称"壬寅学制"。这是中国有史以来第一个由国家正式颁布的全国性学制系统的文件。该章程对各级各类学堂的学制、培养目标、入学条件、课程设置等做了规定。《钦定学堂章程》虽没有将音乐课列入课程设置之中，但一些地方学校教育中却开设有音乐课程。如1902年10月由吴馨创建于上海的务本女学堂设有"歌唱"课；1903年2月，沈心工在南洋公学附属小学创设唱歌课，他以简谱配歌谱曲，开展乐歌活动；1903年圣玛丽亚女校增设琴科，开设有钢琴课、风琴课。

1904年1月13日，清政府再次颁发了由张百熙、荣庆、张之洞联名奏呈的《奏定学堂章程》。该年为癸卯年，这个学制也称"癸卯学制"。这是中国近代由中央政府颁布并首次得到实施的全国性法定学制文件。章程对整个国家的学校教育系统、课程设置、教育行政及学校管理等，都有相当详细的规定。癸卯学制的颁行，标志着中国几千年封建传统教育的瓦解以及近代学校制度的建立。《学务纲要》是《奏定学堂章程》中主要文件之一，提到了有关音乐教育的问题。"今外国中小学堂、师范学堂，均设有唱歌音乐一门，并另设专门音乐学堂，深合古意。惟中国古乐雅音，失传已久。此时学堂音乐一门，只可暂从缓设，俟将来设法考求，再行增补。"② 可

① 朱有瓛：《中国近代学制史料》第二辑上册，华东师范大学出版社1987年版，第63—64页。
② 舒新城：《中国近代教育史资料》上册，人民教育出版社1981年版，第209页。

以看出,《奏定学堂章程》没有将音乐课列入正式课程设置之中,仅规定了在蒙养院的教学中设有唱歌内容。"蒙养院……教育内容有游戏、歌谣、谈话和手技。"① 这一时期,越来越多的地方学校开设了音乐课。例如,由蔡元培等发起的上海爱国女校在1904年将唱歌课列入教学计划;1905年,长沙建立"湖南蒙养院",将谈话、行仪、读方(识字)、数方(记数)、手技、乐歌、游戏七种科目列为开设课程;1906年8月,南京两江优级师范学堂呈准增设图画手工科,在图画手工科中将音乐设为专业副主科,音乐课程包括乐典、风琴、钢琴、唱歌,采用五线谱教学。

1906年,清政府设立学部并将其作为全国教育系统最高行政机关。1907年3月8日,学部正式颁布《奏定女子小学堂章程》和《奏定女子师范学堂章程》。这两个文件规定了女子学堂应开设音乐课,这是中国第一次在政府文件中正式规定将音乐课列入学堂的课程之中。女子小学堂分为初等小学堂与高等小学堂,学制均为四年。《奏定女子小学堂章程》将女子小学堂的音乐课定为"随意科",教学内容主要是学唱"平易单音乐歌"。《奏定女子师范学堂章程》将女子师范学堂的音乐课定为四年学业中的必修科,对音乐课教学目的和教学内容的规定是:"音乐,其要旨在使感发其心志,涵养其德性,凡选用或编制歌词,必择其有裨风教者。其教课程度,授单音歌复音歌及乐器之用法,并授以教授音乐之次序法则。"②

1909年5月15日,学部在颁布的《奏改初等小学堂章程》中规定"附入乐歌一科",规定在初等小学堂增设"乐歌"课。同年5月15日,学部规定在中学堂开设"乐歌"课。"乐歌乃古人弦诵之遗,各国皆有此科,应列为随意科目,择五七言古诗歌词旨雅正、音节谐和、足以发舒志气、涵养性情、篇幅不甚长者,于一星期内酌加一二小时教之。"③ 1910年12月30日,学部又规定在高等小学堂增设"乐歌"为随意科。这一时期,在有关文件和学校课程表中音乐课被称为"乐歌"课。1911年,用清政府庚子赔款的一部分建立的清华学校招收留美预备班的学生进行培养,其课程基本上是按美国高中的课程进行设置的,其中设置有音乐课,音乐教师多为外籍人士。

二、民国初年的学校音乐教育政策

1911年,孙中山领导的辛亥革命,推翻了清王朝。1912年元旦,孙中山宣誓就任临时大总统,中华民国宣告成立;同年1月3日,南京临时政府成立;1月9日成立中央教育部,蔡元培任教育总长。1月19日,教育部发布了《普通教育暂行办法》《普通教育暂行课程标准》和课程表。《普通教育暂行办法》共十四条,基本精神就是要使教育符合共和民国宗旨,废止以忠君、尊孔、读经为中心的封建教育制

① 王炳照:《简明中国教育史》,北京师范大学出版社1994年版,第274页。
② 舒新城:《中国近代教育史资料》下册,人民教育出版社1981年版,第807页。
③ 章咸、张援:《中国近现代艺术教育法规汇编》,教育科学出版社1997年版,第94—95页。

度，遵循资产阶级民主精神和资本主义生产发展的需要改革旧教育。《普通教育暂行课程标准》具体规定了课程内容方面的改革法令，其中规定了初小、高小、中等学校和师范学校的学习科目、各学年每周各科授课的时数等，为后来的小学、中学、师范教育改革奠定了基础。

1912年3月10日，袁世凯宣誓就任大总统，国民政府在北京成立，蔡元培仍任教育总长。1912年7月10日，蔡元培主持召开了中华民国中央临时教育会议，对封建主义的旧教育体系进行了全面的改造，同年9月2日正式公布实行新教育方针"注重道德教育，以实利教育、军国民教育辅之，更以美感教育完成其道德"[①]。道德教育是指德育，实利教育是指智育，军国民教育是指军事训练和体育相结合的教育，美感教育是指美育，美育包括音乐、美术等方面的教育。这个教育方针体现了关于人的德、智、体、美和谐发展的思想，否定了清朝政府"忠君、尊孔、尚公、尚武、尚实"的教育宗旨。

中华民国中央临时教育会议还议决重定学制。1912年9月3日，中华民国第一个《学校系统令》颁布，史称"壬子学制"。1913年，教育部又陆续颁布了各级各类学校法令，补充了这个学制，逐步形成了一个新的学制系统，称"壬子-癸丑学制"。这个学制实行七、四、三、三制：儿童六岁入学，小学七年（初等小学四年，高等小学三年），中学四年，大学预科三年，本科三至四年，其上的大学院没有年限规定。这个学制系统一直沿用了十年，至1922年北洋政府颁布"学校系统改革案"时被废止。

1912年9月教育部颁布《小学校令》。其中规定："初等小学校之科目，为修身、国文、算术、手工、图画、唱歌、体操；女子加课缝纫。""高等小学校之科目，为修身、国文、算术、本国历史、地理、理科、手工、图画、唱歌、体操；男子加课农业，女子加课缝纫。""遇不得已时，手工、唱歌亦可暂缺。"[②]同年11月，教育部颁布了《小学校教则及课程表》，其中规定了音乐课每周上课时数，即初小第一、第二学年每周四课时，第三、第四学年每周一课时，教学内容为"平易之单音唱歌"；高小第一、第二、第三学年每周两课时，教学内容为"单音唱歌""简易复音唱歌"。唱歌的目的是使儿童唱平易歌曲，以涵养美感，陶冶德性。在这两个文件中，将小学音乐课称为"唱歌"课。

1912年12月，教育部颁布了《中学校令施行规则》。其中规定："中学校之学科目为修身、国文、外国语、历史、地理、数学、博物、物理、化学、法制、经济、图画、手工、乐歌、体操。""乐歌要旨在使谙习唱歌及音乐大要，以涵养德性及美感。乐歌先授单音，次授复音及乐器用法。"[③] 在此文件中，中学音乐课被称为"乐歌"课，每周一课时。

① 舒新城：《中国近代教育史资料》上册，人民教育出版社1981年版，第226页。
② 教育部《小学校令》，《教育杂志》第4卷第8号，1912年，第11页。
③ 章咸、张援：《中国近现代艺术教育法规汇编》，教育科学出版社1997年，第96—97页。

民国初年的师范学校、女子师范学校是由清末初级师范学堂、初级女子师范学堂改制而建成的。1912年9月，教育部颁布了《师范教育令》。同年12月，教育部又颁布了《师范学校规程》。其中规定了"乐歌"课为必修课，并规定："乐歌要旨，在习得音乐知识技能，以涵养德性及美感，并解悟高等小学校唱歌教授法"①。师范学校分为预科和本科：预科学制一年；本科又分为第一部（学制四年）和第二部（学制一年），规定在入本科第一部前必须先进预科学习。预科的"乐歌"课每周两课时；师范学校本科第一部第一学年的"乐歌"课每周两课时，第二、第三、第四学年每周一课时；女子师范学校本科第一部第一、第二学年的"乐歌"课每周两课时，第三、第四学年每周一课时。该规程将师范学校音乐课称为"乐歌"课。

1912年9月，北京高等师范学校建立，其前身为1902年创办的京师大学堂师范馆。学制分预科、本科，学制各两年。预科课程设置中"乐歌"为必修科目，一共开设三个学期，每周两学时。同年9月，浙江两级师范学校增设图音手工专修科，聘请留日归来的李叔同负责音乐、美术教学。该科学制三年，开设的音乐课程有：乐典、和声学、练声、视唱、独唱、合唱、钢琴、风琴、作词、作曲等。音乐课有专用音乐教室，有钢琴两台，风琴数十台，各科教学均采用五线谱，并编有《乐典》《和声学》等讲义。该校提倡"德智体美群"五育并重，曾为社会培养出诸如吴梦非、刘质平、丰子恺、朱稣典、李鸿梁等艺术人才。同年，湖南高等师范学校增设音乐科。②

1913年2月，教育部颁发了《高等师范学校规程》③，规定高等师范学校分为预科（一年）、本科（三年）、研究科（一至两年）。预科共八门课程，"乐歌"课被定为必修课之一，每周两小时，教学内容主要为声乐练习及理论。本科将"乐歌"课列为随意科（即选修课）。同年3月，教育部又颁布了《高等师范学校课程标准》④，其中对"乐歌"课的开设做了更为详细的规定：在预科三个学期的学习中，每周设两课时的"乐歌"课，教学内容为声乐练习和音乐理论。在本科国文部、英语部、历史地理部、数学物理部、物理化学部、博物部的三个学年的学习中，每个学年都将"乐歌"课作为随意科设立。

1913年2月，教育部公布《蒙藏学校章程》。蒙藏学校先设四年制预备科（相当于中学），毕业后另行设立专门科，预备科开设的课程中"乐歌"课为必修课程。1913年3月，教育部公布《中学校课程标准》⑤，其中规定四个学年都设立"乐歌"课，每周一课时；第一学年教学内容为"基本练习、歌曲"，第二、第三学年为"基

① 章咸、张援：《中国近现代艺术教育法规汇编》，教育科学出版社1997年，第150页。
② 孙继南：《中国近现代音乐教育史纪年》，山东友谊出版社2000年，第37—39页。
③ 同上书，第39页。
④ 舒新城：《中国近代教育史资料》中册，人民教育出版社1981年版，第729—741页。
⑤ 教育部：《中学校课程标准》，载《教育杂志》1913年第5卷第2号。

本练习、歌曲、乐曲",第四学年为"基本练习、歌曲、乐器"。1914年8月,山东省立第一师范学校开办艺体专修科,在原设"体育专修科"内兼设图画、音乐、手工等科目,开设的音乐课程有歌曲、乐器、乐典等。学校设有专门音乐练习室,购有多种中西乐器,成立有雅乐组及音乐部,除艺体科以外的全校其他各班级均以"乐歌"课为必修课,1925年前后增设音乐专修科,1914年8月,原湖南公立第一师范学校改名为湖南省立第一师范学校,该校对音乐教育非常重视,将"乐歌"课列为必修课程。

 1914年12月,教育部发文要求各省师范学校及小学校注重音乐课教学,指出音乐科在教育中有着重要位置。音乐课已成为各学校必修科目。文件还说明1912年公布的《小学校令》中所谓"遇不得已时,手工、唱歌亦可暂缺"是为有特别困难情形者而设,不可任意略去。今后各小学校务宜设法加课,以期完成音乐课的教学任务。各师范学校对音乐学科的教学亦不可偏废,并应酌情增加对音乐教员的培养。①

 1915年7月31日,北洋政府颁布《国民学校令》和《高等小学校令》,废止民国初年颁行之《小学校令》,改称"初等小学校"为"国民学校"。国民学校的学制四年,"唱歌"课是所开设的八门正式课程之一。高等小学校的学制三年,"唱歌"课是所开设的十二门正式课程之一,但仍注有"遇不得已时,手工、唱歌亦得暂缺"②。1915年11月7日,北洋政府颁布《预备学校令》。其中规定:"预备学校以注意儿童身心之发达,施以初等普通教育,预备升入中学为本旨。""预备学校附设于中学校。"③ 预备学校的学制分两期,前期四年,后期三年,在前后两期七年的学习中,每个学年都将"唱歌"课作为正式课程设立。但这个法令颁布后,没有实施即告废止。1916年1月8日,教育部颁布《国民学校令施行细则》,其中对唱歌课的教学目的、教学方法、教学时数等都提出了具体的要求。其中第八条规定:"唱歌要旨,在使儿童唱平易歌曲,以涵养美感、陶冶德性。宜授平易之单音唱歌。歌词乐谱宜平易雅正,使儿童心情活泼优美。"④第一、第二学年,每周四课时唱歌课;第三、第四学年每周一课时唱歌课。同年1月教育部又颁布《高等小学校令施行细则》⑤,其中有关唱歌课的规定与《国民学校令施行细则》基本相同。

 1915年4月,四川省立高等师范学校增设乐歌、体育专修科,学制两年;自日本留学回国的叶伯和曾在此任教。1916年,江苏省苏州景海女学分别设立音乐科、幼稚师范科、普通师范科。⑥ 1917年12月25日,孔德学校在北京成立,校长为蔡

① 伍雍谊:《中国近现代学校音乐教育》,上海教育出版社1999年版,第359页。
② 章咸、张援:《中国近现代艺术教育法规汇编》,教育科学出版社1997年版,第74页。
③ 教育部:《预备学校令》,载《教育杂志》1915年第7卷第12号。
④ 章咸、张援:《中国近现代艺术教育法规汇编》,教育科学出版社1997年版,第79页。
⑤ 同上书,第82—83页。
⑥ 伍雍谊:《中国近现代学校音乐教育》,上海教育出版社1999年版,第361页。

元培。该校以法国实证主义哲学家孔德命名,旨在取孔德注重科学精神以教育学生,强调学生的全面发展,以培养其健全的人格。该校初名为"孔德女子高等小学校",后招收男生,1919 年定名为"孔德学校"。该校强调寓德育于各科教学,特别重视音乐、图画、手工等科目。① 1918 年 2 月 26 日,教育部令京师学务局改进其所属学校的唱歌教学,撤换不能胜任唱歌课教学的教员,另聘专科教师任教。②

这一时期,初小音乐课教学内容主要是单声部齐唱歌曲,高小音乐课教学内容主要是单声部齐唱歌曲和简单的多声部合唱歌曲。"初等小学校宜授平易之单音唱歌。高等小学校首宜依前项教授,渐增其程度,并得酌授简易之复音唱歌。"(《小学校教则及课程表》,教育部 1912 年 11 月公布)中学音乐课教学内容主要是单声部齐唱歌曲和简单的多声部合唱歌曲,及乐器演奏法。"乐歌先授单音,次授复音及乐器用法。"(《中学校令施行规则》,教育部 1912 年 12 月公布)师范学校音乐课教学内容主要是单声部齐唱歌曲、多声部合唱歌曲、乐器演奏法及音乐教学法。"乐歌宜先授单音、次授复音及乐器用法并教授法。"(《师范学校规程》,教育部 1912 年 12 月公布)"高等师范学校音乐课的教学内容主要有乐歌、声乐练习和音乐理论。"(《高等师范学校课程标准》,教育部 1913 年 3 月公布)高等师范学校音乐专修科音乐课的教学内容主要有乐典、和声学、练声、视唱、独唱、合唱、钢琴、风琴、作词、作曲、唱歌理论、乐器使用法、音乐史③等。

第二节 学堂乐歌

维新运动的领导人康有为、梁启超积极倡导学习西方科学文化,废除封建教育制度,兴办新式学堂。音乐教育是新式教育中的一项重要内容。康有为于 1898 年上书光绪皇帝的《请广译日本书派游学折》中,主张"远法德国,近采日本"④,兴办学校。在建议开设的数门课程中,就有"歌乐"一科。这里的"歌乐"当指学堂的唱歌课。

"学堂乐歌"一般指清末民初时期学堂所开设的音乐课,也指为学堂唱歌所用而编创的歌曲。1909 年,清朝学部在《奏改初等小学堂章程》和《奏变通中学堂课程分为文科、实科折》中规定,中小学堂应设立"乐歌"课,这"成为以后通称乐歌的根据"⑤。

① 孙继南:《中国近现代音乐教育史纪年》,山东友谊出版社 2000 年版,第 44—45 页。
② 伍雍谊:《中国近现代学校音乐教育》,上海教育出版社 1999 年版,第 362 页。
③ 章咸、张援:《中国近现代艺术教育法规汇编》,教育科学出版社 1997 年版,第 156 页。
④ 王炳照:《简明中国教育史》,北京师范大学出版社 1994 年版,第 260 页。
⑤ 刘靖之:《中国新音乐史论》,耀文事业有限公司 1998 年版,第 37 页。

一、学堂乐歌之源起

1868年明治维新以后,日本进行了全面的政治经济改革,解除了自我封闭的锁国政策,广泛学习接受西方的教育体制,国力得到了大大的增强。20世纪初,以报效祖国为目的的一大批中国爱国知识分子东渡日本,学习新文化、新知识。"百日维新"失败后,梁启超于1902年在日本创办了《新民丛报》,在此报上连续发表了《饮冰室诗话》,积极倡导改革。在音乐教育方面,他对于学校中的唱歌教育给予高度的重视。他认为:"今日不从事教育则已,苟从事教育,则唱歌一科为学校中万不可缺者。举国无一人能谱写新乐,实为社会之羞也。"① 后梁启超又在不少论著里发表了有关音乐教育的评论,主要论点有:重视音乐的社会教育作用,认为音乐能申民气、振精神、怡性情、益教育;积极介绍推荐乐歌作家,主张发展新音乐;力主向欧、美、日诸国学习先进知识、文化;强调、发展民族传统。② 梁启超的宣传鼓动对当时的学堂乐歌活动具有重大的影响。留日的中国学生看到日本的学校唱歌教育对于完善学生的人格、增强民族凝聚力、改良社会风气所起的作用,他们中的一些立志从事音乐教育的人就开始学习、考察日本的学校唱歌教育,学习写作新乐。这些人回到中国后,对清末民初的学堂乐歌活动的发展发挥了重要的促进作用,成为创建我国新式学校音乐教育的先驱。

1903年,留学日本的陈世宜(1884—1959)以"匪石"的笔名在《浙江潮》(留日浙江同乡会主办)第六期上发表论文《中国音乐改良说》。文中提倡西乐,认为西乐能"鼓吹进取之思想,而又造国民合同一致之志意",主张国内的学校应设立音乐课,"以音乐为普通教育之一科目"。"匪石"的文章反映了当时留日学人对创建新式音乐教育的看法,这对我国学堂乐歌活动的兴起具有积极的促进作用。

曾志忞于1901年赴日本留学,1903年入东京音乐学校学习。直到1907年离开日本回国,短短几年时间里,曾志忞参与了众多的音乐活动,如参加沈心工在东京发起组织的中国最早的近代"音乐讲习会"(1902),组织"亚雅音乐会",并于1904年设立"唱歌讲习会"和"军乐讲习会"两个附属学会,其办会宗旨是"发达学校社会音乐,鼓舞国民精神"。在这一时期,曾志忞以极大的热情撰写、翻译了许多音乐文章和专著,编写了大量的乐歌,编著翻译有十余部音乐教科书、唱歌集,如《乐理大义》(1903)、《唱歌及教授法》(1903)、《教授音乐初步》(翻译)(1904)、《教育唱歌集》(1904)、《乐典教科书》(翻译)(1904)、《音乐教育论》(1904)、《音乐全书》(1905)、《和声略意》(1905)、《国民唱歌集》(1905)、《简易进行曲》(1905),等等。1907年曾志忞回国后,在上海主办了"夏季音乐讲习会";1908年创建了"上海贫儿院"音乐部,后在音乐部基础上设立了一个管弦乐队,即

① 梁启超:《饮冰室诗话》,转引自汪毓和《音乐史论新选》,中国文联出版公司1996年版,第159页。
② 刘靖之:《中国新音乐史论》,耀文事业有限公司1998年版,第39页。

"上海贫儿院管弦乐队"。曾志忞以自己积极的音乐活动和笔耕不辍的丰硕成果，对中国学堂乐歌活动做出了重要的贡献。

沈心工1902年4月赴日本留学，入京弘文学院师范班学习。1902年他在东京留学会馆创办"音乐讲习会"，聘请日本音乐教育家、东京高等师范学校的铃木米次朗讲授乐歌的有关知识。从那之后，沈心工开始创作乐歌，如他首次填词配曲的《男儿第一志气高》（又名《兵操》），后成为一首在中国学校中广泛流传的乐歌。1903年沈心工自日本回国后，任教于南洋公学附属小学，担任"乐歌"课教师；同时，他还兼任务本女塾、南洋中学、龙门师范等学校的"乐歌"课教师。1904年，沈心工创办了"乐歌讲习会"，其办会宗旨是培养乐歌教师，以适应社会需要。这一时期，沈心工陆续编撰出版了《学校唱歌集》（共三集）（1904—1907）、《重编学校唱歌集》（共六集）（1912）、《国民唱歌集》（共四集）（1913）。沈心工所作的乐歌大多以选曲填词为主，选配的歌曲多是日本的学校歌曲；乐歌内容的题材广泛，以反封建、讲科学、宣传民主革命、提倡强身益智、奋发图强、振兴中华的内容为主，起到了很好的教育作用。沈心工的歌曲在当时深受人们的喜欢，流传很广，其影响已超出学堂乐歌的范围。

李叔同（1880—1942）于1905—1910年留学日本，曾先后在东京上野美术专门学校学习绘画，在音乐专科学校学习音乐，同时还选修西洋戏剧。1906年，李叔同在东京编辑出版了我国最早的音乐刊物《音乐小杂志》。在杂志的"序"中，李叔同认为中国的音乐教育应向欧美、日本学习，以音乐来发挥"陶冶性情"的作用，促进社会之健全。例如："唱歌者当先练习音阶与音程，学琴者当先学练习之教则本""吾国近出之唱歌集与各学校音乐教授，大半用简谱，似未合宜。"[1] 这些看法对指导音乐教学都是很好的意见。李叔同一共编创了100多首乐歌，其中大多数是选曲填词，有10余首是由他自己作词、作曲的。特别要强调的是，李叔同重视合唱曲的创作，他创作了《留别》（二部合唱）、《春游》（三部合唱）、《人与自然界》（三部合唱）、《大中华》（混声四部合唱）、《燕归》（混声四部合唱）等，有的还配以钢琴伴奏。"就这点来讲，李叔同不愧为中国近代音乐教育之先驱，早在20世纪初便认识到合唱的重要性。"[2] 李叔同于1918年在杭州龙跑寺皈依佛法，法名弘一。1942年9月圆寂于泉州开元寺。

1903—1907年，主要由中国留日学生编创的学校唱歌集就达23册，收录近500首乐歌，并在中国各地，特别是在以上海为中心的东南沿海城镇的新式小学和中学中传唱开来。1911年辛亥革命的爆发和1912年中华民国临时政府的成立，结束了两千多年的封建专制主义政权，资产阶级革命派在革命过程中和建立政权后都积极开展了文化教育领域里反对封建主义的斗争。在这一社会大背景下，学堂乐歌活动

[1] 伍雍谊：《中国近现代学校音乐教育》，上海教育出版社1999年版，第126页。
[2] 刘靖之：《中国新音乐史论》，耀文事业有限公司1998年版，第82页。

有了进一步的发展。仅在1912年和1913年的两年时间里，就新出版了唱歌集21册。① 根据张静蔚编的《中国近代学堂乐歌》（油印本）的统计，自20世纪初至1919年"五四"前夕，在不到20年的时间里总共出版约50册唱歌集，收录约1300首学堂乐歌。

学堂乐歌课的教学内容主要是唱歌，课堂伴奏的乐器多为风琴和踏板小簧风琴，由于钢琴价格过于昂贵，只有少部分学校购置有钢琴。②钢琴、风琴等欧洲乐器传入并用于学校音乐教学，为适应教学的需要，当时也相应出版了这些乐器配套的教科书。如铃木米次郎编撰、辛汉翻译的《风琴教科书》（1911年），钢琴曲集《进行曲集》（1918年，未署名，商务印书馆发行）等。

在学堂乐歌兴起的初期，唱歌几乎是音乐教学的唯一内容。随着乐歌活动的发展和西洋乐器的传入，课外音乐活动也得到发展，许多有条件的学校组织了铜管乐队、合唱队等。如天津私立第一中学堂、厦门槟榔屿邱氏小学、福建泉州中学、吉林省立甲种商业学校等，都成立了学生铜管乐队。③ 此时的学校音乐教育已经由单一的唱歌教学转向多样的音乐活动方式。学校课外音乐活动的发展是在学堂乐歌活动的基础上开始的，它丰富了学校音乐教学的内容，为后来普通学校音乐教育的发展奠定了很好的基础。

二、学堂乐歌的特点及所存在的问题

（一）学堂乐歌的特点

中国的学堂乐歌是直接仿效日本学校的唱歌而发展起来的。在发展过程中与我国的语言文化、社会要求以及人们的审美情趣相结合，同时吸收欧美歌曲及中国传统音乐的一些因素，从而形成了近代有别于传统音乐的一种新音乐体裁。

1. 学堂乐歌的歌词

学堂乐歌产生于清末民初的戊戌变法时期和辛亥革命时期。戊戌变法时期，早期资产阶级改良主义思潮转变为救亡爱国运动；辛亥革命时期，资产阶级革命派掀起了资产阶级民主主义的革命运动，结束了两千多年的封建专制主义政权。在这种历史背景中，学堂乐歌的大多数作品表现了时代和人民的需要，反映了中国人民的爱国主义精神，以及反帝反封建的革命要求。这在乐歌的歌词中有集中体现，譬如《中国男儿》《何日醒》《黄河》《出军歌》《祖国歌》《扬子江》《十八省地理历史歌》《光复纪念》《革命军》等。这类作品歌颂了中华民族的悠久历史，人民的伟大坚强、英勇奋斗，揭露了封建王朝的腐败与黑暗。此外，有的乐歌宣传男女平等、妇女解放思想，如《勉女权》《缠足苦》《女子体操》《婚姻祝词》等。还有的乐歌宣传科学

① 张前：《日本学校唱歌与中国学堂乐歌的比较研究》，载《音乐研究》1996年第3期第44—54页。
② 刘靖之：《中国新音乐史论》，耀文事业有限公司1998年版，第37页。
③ 汪毓和：《中国近现代音乐史》，人民音乐出版社1984年版，第157—158页。

知识、反对迷信,如《地球》《格致》《电报》《辟占验》等。另有对少年儿童进行教育,培养其审美情趣和优秀品格的乐歌作品,如《勉学》《乐群》《春游》《赛船》《送别》《运动会》等。

2. 学堂乐歌的曲调

中国学堂乐歌的曲调大多采用日本学校唱歌集的旋律,其中有日本的歌曲,也有欧美的歌曲,因为这些主要是由留日学人传入国内的。许多乐歌是用日本的旋律填上新词而制成的,选曲填词是我国早就有的传统,特别在学堂乐歌活动的初期,这类歌曲的数量很多。如学堂乐歌《十八省地理历史歌》是采用日本小山作之助作曲的《日本海军》的曲调填词而成的,《中国男儿》也是用小山作之助的《宿舍院中的旧吊桶》编写的,《体操—兵操》的曲调来自日本游戏唱歌《手指游戏》,《扬子江》是由日本多梅稚作曲的《铁道唱歌》填词而成,《何日醒》的曲调引自日本奥中朝贡作曲的《樱井的诀别》等;有的还出现一首曲调被填以不同歌词的现象。这类歌曲大多是进行曲风格的歌曲和军歌,音调刚健有力,充满着朝气。从中可以看出,乐歌的作者试图以这种音调来振奋民心,鼓舞斗志,以宣扬"富国强兵"的爱国精神。

用日本学校唱歌中引入的欧美歌曲旋律来填词的学堂乐歌数量也不少。如沈心工填词的《赛船》来自日本的《蝴蝶》,而日本的《蝴蝶》则源于德国民歌《轻轻摇》;沈心工的另一首乐歌《女子体操》来自日本的《云霞》,而《云霞》则来自德国民歌《小鸟来了》。学堂乐歌《惜春归》的曲调来自苏格兰民歌《萤之光》;学堂乐歌《送别》的曲调采用了美国奥德威作曲的《梦见家和母亲》的旋律;另外,还有采用法国民歌《向前进》的曲调填词而成的学堂乐歌《萤》,采用爱尔兰民歌《夏日最后的玫瑰》的音调填词而成的《菊》,引用美国梅森作曲的《一泓泉水》的曲调填词而成的学堂乐歌《春游》等。

另有一些学堂乐歌是用中国传统曲调或民歌曲调来填词的,如李叔同作词的《祖国歌》的曲调来自民间乐曲《老六板》,沈心工作词的《缠足苦》的旋律来自小调《孟姜女》,沈心工作词的《采茶歌》的曲调来自安徽民歌《凤阳调》,华航琛作词的《女革命军》的曲调来自小调《梳妆台》等。这类乐歌数量不多,可能当时的乐歌作者认为中国传统曲调不适于表现昂扬亢奋的情绪,而日本和欧美的歌曲才能振奋民心以适应时代的需要。

中国人自己创作学堂乐歌曲调的数量很少,主要有杨度作词、沈心工作曲的《黄河》,沈心工作词、朱云生作曲的《美哉中华》,沈心工作词作曲的《革命必先格人心》《军人的枪弹》和《采莲曲》,李叔同作词作曲的《春游》(三部合唱)、《早秋》,李叔同作曲、叶清臣作词的《留别》(二部合唱)等。

学堂乐歌中选自日本学校唱歌和欧美歌曲旋律的填词歌曲常用的曲式结构有一部曲式、单二部曲式、单三部曲式等;选用中国传统曲调填词的多为器乐或戏剧的牌子曲。

(二) 学堂乐歌创作中所存在的问题①

由于当时历史的原因,在学堂乐歌活动的发展过程中,除了曾志忞、沈心工、李叔同等少数人能够较好地运用创作技法进行选曲填词或自创曲调,大多数的乐歌编写者不熟悉西方歌曲的创作方法,因此,存在着填词不当、词曲不配的弊病。这种现象在当时就受到一些学者的批评,如当时山东省立第四师范学校音乐教员李荣寿在音乐教学中深感必须改良乐歌教材并提出了三点看法:一是删去那些不通的歌曲;二是新造正规的歌曲,按乐理的规则新造有益于教育的歌曲(此系必得音乐家与文学家携手共同研究);三是选择西洋著名教育的歌曲。

三、学堂乐歌对近现代学校音乐教育发展的影响

学堂乐歌是中国近代学校音乐教育课程的发端,它对我国近现代学校音乐教育的发展具有深远的影响,主要表现在以下几个方面。②

(1) 学堂乐歌的发展,使音乐课成为学校教育体系中不可缺少的组成部分,为后来的学校音乐教育的发展奠定了基础。作为美育的主要内容之一的音乐教育,从此在学校教育中占有了一定的位置。学堂乐歌的发展,使中国音乐教育走上了系统化、规范化的道路。

(2) 学堂乐歌促进了西洋音乐的传入。西方的音乐文化知识、乐理知识、五线谱、简谱、作曲技法、西方乐器(如钢琴、风琴、铜管乐器、提琴类弦乐器等)、西方音乐的表演形式(如音乐会、合唱、军乐演奏、管弦乐演奏等)、声乐和器乐的演唱演奏法、音乐教学法等均在这一时期传入中国。这不仅对我国学校音乐教育的发展具有重要的影响作用,同时也对我国现代音乐文化的发展产生了深远的影响。

(3) 自学堂乐歌开始,集体唱歌的形式成为学校音乐课的一种主要教学形式。集体唱歌的形式适合于抒发群体的思想感情,易于形成团结一致的精神力量,这对培养青少年学生身心全面发展具有重要的作用。

(4) 随着乐歌活动的开展,乐歌教材的建设也得到发展。在出版的乐歌教材中,大多数是唱歌教材,也有一些音乐理论教材,如有关基本乐理、和声法、音乐教育论、声乐及器乐教学法等的教材。可以说,从学堂乐歌开始,我国才第一次有了正式出版的学校音乐课教材。这些教材将教育性、思想性摆在了首要的位置。大多数的乐歌内容反映了中国人民的爱国主义精神和民主思想,以及反帝反封建的革命要求,还有一些乐歌是宣传科学知识、反对迷信的。注意教材的教育性、思想性,注重音乐教育活动中的"育人"的思想,一直到现在对学校的音乐教育都有很重要的指导意义。

(5) 随着学堂乐歌活动的广泛开展,需要一大批音乐教师,社会的需要也促进

① 马达:《20世纪中国学校音乐教育发展研究》,福建师范大学,2001年博士学位论文。
② 同上。

了师范音乐教育的发展；同时，培养和造就了我国第一支现代音乐教育家和音乐教师队伍，这也为后来学校音乐教育的发展提供了师资力量的保证，具有重要的意义。

第三节　教会音乐教育的发展概述

一、教会音乐教育的发展

在我国近代音乐教育史上，各种由基督教和天主教会创办的教会学校的音乐教育占有一定的位置。萌芽于第一次鸦片战争前后、以西方学制模式建立起来的教会学校，均将音乐作为一项必不可少的学习课程。它们的音乐教育活动在客观上对我国近代整体学校音乐教育的开展产生了许多积极的影响。鸦片战争后，教会取得了办教育的特权，教会学校纷纷迅速建立起来。

1903年，圣玛利亚女校增设琴科。该校系1881年由美国基督教公会在上海创办，修业年限初定8年，当时学校仅有钢琴1架，风琴2架。1903年增设琴科，选学琴科人数最多时约有85～120人。1905年又增添唱歌特班，以中学生为限，每周1小时。1904年10月，法国耶稣会传教士在上海徐家汇圣母院创办启明女校，课程设有英文、法文、音乐、图画等，尤重音乐。1909年天津中西女学创立。该校系美国基督教会创办的教会学校，重视音乐教学，将音乐列为必修课程之一。1910年，天主教徒高连科在北京西什库创办音乐学校，每日下午上课，课程有基本乐理、和声、唱歌、器乐（主要是风琴，钢琴次之，提琴等为选修课），音乐教材等都是外文教本。1917年，景海女子师范学校成立，设有音乐师范科。该科前身为1902年美国基督教监理会在苏州创办的"景海女学"，创办人是海淑德，全校共设三科，即音乐师范科、高中师范科、幼稚师范科。①

二、教会音乐教育对中国近代音乐教育的影响

教会学校的音乐教育，虽然其目的不是为了发展中国的音乐教育和传承与弘扬中国的音乐文化，但是它们的音乐教育活动在客观上对我国近代学校音乐教育的整体开展产生了许多积极的影响。

（1）它是中国音乐教育近代化的开端，开创了让近代的中国儿童在新式学堂里接受音乐教育的先河，从而使更多国人真切体验到西方国家是如何重视和开展音乐教育的，增强了有识之士们要求在国人开办的学校中开设音乐课和进行教育改革的呼吁力度。

（2）教会学校的音乐教育参照西方音乐教育的教学内容和教学手段，为西方音乐知识在中国的传播起到桥梁作用。这样虽然塑造了西方音乐的优越及主宰地位，

① 孙继南：《中国近现代音乐教育史纪年》，山东友谊出版社2000年版，第10—46页。

"导致了民族音乐文化在我国学校音乐教育中地位的失落"①，但不少中国第一代音乐教育家都是少年时期在教会学校里受到西方音乐知识的启蒙后，从而立志于我国的音乐教育事业，或以西方音乐理论体系为参照，致力于我国传统音乐的研究和整理，再付诸音乐教学实践的，如邹华民、沈心工等。

（3）直接为近代中国培养了第一批掌握西洋乐器（特别是键盘乐器）演奏技巧的人才和西洋乐器的教学人员。如一些教会女校所设的"琴科"，在此方面做出了贡献。第一个开设"琴科"的是成立于1892年3月17日的上海中西女塾，其后，上海圣玛利亚女书院、清心女塾、镇江女塾等相继设置了"琴科"。学校对参加琴科学习的学生要求很严。以上海中西女塾为例，学生学琴时间一般不少于12年，且每天须保证两小时的练琴时间，成绩优秀者发给琴科文凭。由于要求严格，虽有近半数的学生参加过"琴科"，但毕业时能同时取得正规学业文凭和琴科两项文凭者并不多。虽然此类人数量不多，却是一股不可小觑的传播西方音乐的中坚力量。上海音专早期钢琴教师王瑞娴、清华钢琴教师史凤珠毕业于该校。中国最早的女指挥家、声乐教育家周淑安，小提琴教育家谭抒真等的成长也都与教会学校的音乐教育有着直接的关系。

（4）一些先进的音乐教育理念和教学方法被初步介绍进来，特别是幼儿音乐教育方面。如在当时西方国家占主导地位的德国教育家、幼儿园创办人福禄培尔的教育思想和方法，便被力主在中国创办幼儿园教育的美国基督教监理会传教士林乐知②所提倡。福禄培尔认为，人天生具有活动和创造本质，幼儿教育的主要任务不在于发展他们的接受能力，而是要通过引导儿童做游戏，鼓励他们进行探索性的自主活动，从而激发他们的创造力和学习兴趣。歌唱、乐曲和简单的乐器演奏是达成上述目的不可或缺的有效手段。当时教会创办的幼儿园主要遵循的就是福氏的教育思想和方法。如基督教会于1900年创办的烟台毓璜顶幼稚园，该园幼儿的主要学习课程是听钢琴、依节奏动作、图画。③ 另如美国女传教士金振声于20世纪初创办的苏州慕家花园幼稚园的教学更直接实践着福禄培尔的这种教育理念。而这种教育理念和方法是与我国传统的蒙养院教育——在教学内容上以读圣贤之书为主、教育目标上重在培养学生思想和行为的循规中矩、教学方法上以死记硬背为主要手段——是格格不入的，其科学性和先进性也是显而易见的。④

民国建立特别是收回教育权以后，教会学校的办学体制逐渐完善，其宗教性职能逐渐减弱，因而对中国音乐教育的正面影响也日渐加深与扩大。

① 伍雍谊：《中国近现代学校音乐教育》，上海教育出版社1999年版，第343页。
② 林乐知：1860年来中国传教，热心于教会教育事业，亲手创办了中西书院、东吴大学等教会学校，是近代较有影响的外国在华传教士。
③ 孙继南：《中国近现代音乐教育史纪年》，山东友谊出版社2000年版，第9页。
④ 汪朴：《清末民初乐歌课之兴起确立经过》，载《中国音乐学》1997年第1期。

第四节 美育与音乐教育思想

一、清末时期的音乐教育思想[①]

清政府发展学校教育的指导思想是"中学为体,西学为用"。学习中国传统文化及维护封建制度是"体"(本质),学习西方科学技术以"用"(为我所用),目的是富国强兵。当时的学校音乐教育也受这一指导思想的影响。

在关于学校教育的纲领性文件《学务纲要》中虽然没有规定开设音乐课,但提到我国古代传统教育对音乐教育的重视以及外国学堂开设音乐课的情况,在学堂里进行音乐教育是必要的,只是目前没有适合施教的"雅音",只得"暂从缓设"。同时,《学务纲要》规定在各学堂的中国文学课程中以诵读古诗词来代替唱歌等音乐活动。"兼令诵读有益德性风化之古诗词,以代外国学堂之唱歌音乐。各省学堂均不得抛荒此事。"[②]以此来进行传统的思想意识教育。

1906年,清政府颁布了《学部奏请宣示教育宗旨折》,在这个文件中明确了学校的教育宗旨是"忠君、尊孔、尚公、尚武、尚实"。为贯彻这个教育宗旨,清政府对学校音乐教育有一定的要求。音乐教育的目的主要是贯彻"忠君、尊孔、尚公、尚武、尚实"的教育宗旨。另一方面,清政府也注意到了学校音乐教育可促进儿童的生理、心理的健康发展,《奏定蒙养院章程及家庭教育法章程》中对"歌谣"教学的规定是:"歌谣俟幼儿在五六岁时渐有心喜歌唱之际,可使歌平和浅易之小诗,如古人短歌谣及古人五言绝句皆可,并可使幼儿之耳目喉舌运用舒畅,以助其发育,且使心情和悦为德性涵养之质。"[③]

1907年之后,清政府已开始重视学校音乐教育,音乐课作为政府教育法规文件所规定的正式课程进入学校教育系统,这是中国教育发展史上的一大进步。在音乐教育指导思想方面,重视音乐教育对德育的促进作用,以及在提高人的文化素养方面所起的作用。这对后来的作为政府行为的学校音乐教育的发展具有一定的意义。

二、民国初年的音乐教育思想

1912年元旦,孙中山就任中华民国临时大总统后,由蔡元培任教育总长的教育部向全国颁发了《普通教育暂行办法》《普通教育暂行课程标准》等一系列教育改革的文件。这一时期学校音乐课的教学目的主要是通过课堂唱歌教学进行美感教育,以培养学生对美的感受,陶冶情操,涵养德性。小学音乐课的教学目的是:"以涵养

① 舒新城:《中国近代教育史资料》上册,人民教育出版社1981年版,第195页。
② 同上书,第209页。
③ 《奏定学堂章程·蒙养院及家庭教育法》,湖北学各处本,1904年1月。

美感，陶冶德性"（《小学校教则及课程表》，教育部1912年11月公布）中学音乐课的教学目的是："乐歌要旨在使谙习唱歌及音乐大要，以涵养德性及美感。"（《中学校令施行规则》，教育部1912年12月公布）师范学校音乐课的教学目的是："乐歌要旨，在习得音乐之知识技能，以涵养德性及美感，并解悟高等小学校唱歌教授法。"（《师范学校规程》，教育部1912年12月公布）高等师范学校音乐课作为"随意科"（选修课）设立，它的教学目的同样是美感教育。高等师范学校音乐专修科音乐课的教学目的除了美育的要求外，还要求学生掌握音乐技能，以适应培养音乐师资的需要。

美育被列入政府颁发的教育方针，成为学校音乐教育的指导思想，蔡元培提出了军国民教育、实利主义教育、公民道德教育、世界观教育、美感教育"五育"并举的教育方针。这是中国教育史上第一个完整的资产阶级民主主义的教育方针，也是蔡元培健全人格教育的重要体现。1912年7月10日，蔡元培提出将美感教育列入学校教育宗旨，这在我国教育史上是一个具有深远意义的创举，它对后来我国学校音乐教育的发展产生了重要的影响。同年9月2日教育宗旨颁布后，教育部根据这个法令颁布了一系列有关学校教育的章程，其中对音乐教育作了明确的规定。从此音乐教育作为学校教育的一个重要组成部分的地位得以确立。

三、音乐教育先驱的美育与音乐教育思想

1. 康有为的美育思想

康有为（1858—1927）是清末维新派的代表人物，他的教育思想在当时具有一定的影响。康有为认为音乐对人的道德、性情、智慧、身体都能产生影响；赞同礼乐可以强国，因此，他认为音乐教育可以促进德育、智育、体育的全面发展，是使受教育者在德、智、体三方面得到和谐发展的一种教育手段。康有为在他所著的《大同书》[①]中提出了从婴幼儿教育到大学教育的一整套具体的设想，认为在学生学习的每一阶段都应有音乐教育的内容。如在育婴院阶段，"养儿体，乐儿魂，开儿知识为主"，"婴儿能歌，则教仁慈爱物之旨以为歌，使之浸渍心目中"。在小学院阶段，"大概是时专以养体为主，而开智次之""儿童好歌，当编古今仁智之事令为歌诗，俾其习与性成"。在中学院阶段，"养体开智之外，又以育德为重，可以学礼习乐矣"。并认为学习音乐的作用是："乐以涵养其性情，调和其气血，节文其身体，发越其神思。"在大学院阶段，"大学之教，既以智为主，此人生学终之事，不于此时尽其知识，不可得也"。在强调智育的同时，又指出："大学亦重体操，以行血气而强筋骸；大学更重德性，每日皆有歌诗说教，以辅翼其德，涵养其性，而所重则尤在智慧也。"从康有为《大同书》中有关教育的主张可以看出，他是根据学生成长

① 舒新城：《中国近代教育史资料》下册，人民教育出版社1981年版，第899—908页。

不同阶段的生理、心理特点来制定教育方针的，总的原则是使德育、智育、体育协调发展。他虽然没有明确提出美育的概念，但他提出的"歌乐、图画、书器、雏形之美备欢乐"，以及在每一学龄阶段都要进行音乐教育的看法，实际上已涉及美育问题。康有为从历史发展的需要出发，提出了在整个学校系统都要进行音乐教育的设想，在中国教育发展史上是一种创造性的意见。康有为之所以提倡音乐教育，虽然在一定程度上受到国外重视音乐教育的影响，然其音乐教育思想的实质是与我国先秦儒家礼乐治国思想一脉相承并在此基础上升华出来的。《大同书》完成于1891年，是对儒家乐教思想的延续，它比清学部1907年规定在普通学校设置音乐课要早16年，因此，可以说康有为是我国学校音乐教育的最早倡导者。[①]

另外，康有为还认识到了音乐教育对体育的辅助作用，注意到了要根据人的不同年龄阶段和与之相适应的身心特点来调整教育内容，还对教育环境、教师的任职资格等提出了非常具体的要求，这些都为后来学校音乐教育思想的进一步发展提供了思想资源。

2. 梁启超的美育思想

与康有为一样，梁启超（1873—1929）是维新派中音乐教育的竭力倡导者。早在1896年撰写的《变法通议》中《论幼学》《论女学》等文章里，梁启超就提出了应效法日本教育体制在学校里开设音乐课的建议。维新变法失败后，梁启超鼓吹音乐教育的热情有增无减，经常用其"常带感情"的笔触对音乐教育的作用与意义进行热情洋溢的宣传与阐扬。梁启超与康有为不同的是，梁启超不是醉心于对虚无大同世界中音乐教育的筹划，而是时刻密切关注当时处于萌芽状态的学校音乐教育，从舆论和理论上给予呼吁与支持。梁启超对曾志忞等人对于音乐教育所做的努力给予高度评价，他多次欣然给一些音乐教科书作序以阐明自己的音乐教育主张，对当时刚起步的、为数不多的乐歌的创作表示支持，亲自参与乐歌歌词的创作，还对此提出过一些精辟的见解。总之，但凡与音乐教育有关的活动，他都给予热情关注、参与和鼓励。梁启超的这些举动有力地推动了清末民初学校音乐教育及社会音乐教育的开展。

梁启超自称一生"流质多变"，政治思想历经多次演化，然而其以培养"新民"为宗旨的教育革新主张始终不渝。他推行"新民"教育的目的在于通过思想启蒙提高全体国民素质，使之具有一种新的国民精神与品格，进而维新社会、改革政治，实现他毕生追求的强国梦。他之所以竭力鼓吹音乐教育，正是基于这一总体教育目标，看中并利用音乐、诗歌、小说等文艺形式特殊的情感培育与精神陶养功能，从而提出"盖欲改造国民之品质，则诗歌音乐为精神教育之一要件"的音乐教育观。

3. 王国维的美育思想

王国维（1877—1927）是我国近现代著名的学者、教育家。他具有坚实的国学

[①] 伍雍谊：《中国近现代学校音乐教育》，上海教育出版社1999年版，第13—14页。

基础，又深得西方人文主义文化哲学思想的精髓，是引进西方哲学、美学的先驱者，又是把西方心理学理论运用到我国教育理论研究之上、提倡美育的第一人。他于1903年8月在《教育世界》56号发表了《论教育之宗旨》一文，文中提出智育、德育、美育、体育四育并举的教育宗旨，以培养"完全之人物"。教育之事亦分为三步："智育、德育（意志）、美育（即感情）是也。"他认为德育与智育的重要性大家都知道，而美育往往被人所忽略。"德育与智育之必要，人人知之，至于美育有不得不一言者。"因此，他强调了美育的意义："盖人心之动，无不束缚于一己之利害；独美之为物，使人忘一己之利害而入高尚纯洁之域，此最纯粹之快乐也。"这里指出了美育可以培养人的高尚情操，提升人的思想境界，同时可以给人带来身心愉悦的感觉。此外，美育还可以作为德育、智育的辅助手段，"美育者一面使人之感情发达，以达完美之域；一面又为德育与智育之手段，此又教育者所不可不留意也。"他将"教育之宗旨"归结为"体育""心育"两大方面，"心育"中又包括"智育、德育、美育"三部分；"三者并行而得渐达真善美之理想，又加以身体之训练，斯得为完全之人物，而教育之能事毕矣。"

1907年10月，王国维在《教育世界》148号发表了《论小学校唱歌科之材料》一文，篇幅虽短，却集中体现了他的音乐教育思想主旨，即音乐教育应保持音乐美的特殊性，主要发挥其情感教育的美育功能，不能让唱歌变成德育的附庸。他认为："就小学校所以设此科之本意言之，第一，调和其感情；第二，陶冶其意志；第三，练习其聪明官及发声器是也。第一与第三为唱歌科自己之事业，第二则为修身科与唱歌科公共之事业。故唱歌科之目的自以前者为重，即就后者言之，则唱歌科之辅助修身科亦在形式而不在内容。"这段话明确地点出了相互关联的两层意思。第一，音乐教育的主要价值在于美感教育，训练儿童的聪明官和发声器，则是为了歌声更加美妙，使他们在音乐之美中陶养出更加高洁的性情。第二，音乐教育辅助德育作用的实现，主要是靠音乐自身的形式美而收到的不期之效，并不在于是否填入了具有德育内容的歌词。道德力量是在音乐审美感受中自然而然地产生出来的，无须借助歌词刻意求之，因此，艺术至上，审美形式与内容相较，宁重前者。这里，王国维已注意到了音乐教育的特殊性，即音乐教育应以挖掘音乐美作为最主要的一个手段，充分发挥音乐艺术本身的特点，这样才能发挥音乐教育培养感情、辅助德育之功用。在我国音乐教育发展的初期，王国维对音乐教育规律能有这样精辟的论述，对当时的学校音乐教育教学的研究具有指导性的作用。

在我国近现代教育史上，王国维第一次提出了智育、德育、美育、体育四育并举的教育宗旨，第一次提出了将美育作为教育内容的重要组成部分。他的教育思想对后来的学校音乐教育发展产生了重要的影响。

4. 沈心工的音乐教育思想

沈心工（1870—1947）是我国近现代音乐教育家，也是学堂乐歌的积极倡导者。其观点主要体现在他于1905年根据日本石原重雄著作翻译出版的《小学唱歌教授

法》一书中。

首先,沈心工对学校音乐教育的意义用"目的"的概念进行了层次划分,认为学校唱歌"目的有二:一为直接的,在使儿童辨知音乐之美,生高尚之快;一为间接的,在陶淑儿童之品性,以达其最高的目的"。即沈心工认为,音乐教育的直接作用在于娱乐和审美,通过各种音乐教学活动提高儿童的音乐审美能力;音乐教育的间接作用是让儿童在"不识不知之间"的潜移默化中养成高洁的品性和道德精神。因此,沈心工认为,从课程的性质来说,唱歌科虽然和习字、手工、图画、体操、裁缝等诸科一样具有较强的技能性,但从唱歌科"陶养儿童品性"的深层作用来说,不能把唱歌科与上述诸科一并视作"专以授技术为事"的"技能之教科",而应当与修身、历史等以启发知识、涵养德性为主要目的的课程一样,具有重要的地位。

其次,沈心工认识到了学校教育中智育和美育的不同作用。他说:"说明理论,以冀小儿之通俗者,智育之事也;唤小儿之美情,而锐敏其感受性者,美育之事也。"说明音乐教育的作用是在于发展少儿的美感能力,纯洁他们的审美情趣,特别是不以掌握音乐技术技巧为谋生手段,不"希望吾国民皆为音乐妙手"的普通学校音乐教育,也就是说,审美是普通学校音乐教育的重要功能之一。因而他强调:"发达儿童美感之性质,及增长其美感之能力,实为教育家之责任无疑。""此种(唱歌)于陶冶儿童品性之力,最为显著。""余欲以此精神教育普及吾民,故目的之注于美育一方面者,在使儿童品位高尚,思想超逸,养成其辨别善恶之识力。断不为美术教育计,希望吾国民皆为音乐妙手,绘画名人也。"由此观之,沈心工是非常重视音乐教育的美育作用的。

在沈心工看来,音乐教育主要是为德育服务的工具,音乐的美是次要的,德性的美是主要的,德育是美育的核心,也即是音乐教育的核心。而德性的教化则主要是靠歌词来体现的,从而轻视了音乐本体固有的审美价值。以乐辅德是沈心工提倡乐歌教育的主要动机,为适应改良社会的紧迫需要,沈心工的音乐美育观淹没在了德育之中,没有充分注意音乐美的独立性和自律性,但是,他在当时的情况下能有音乐是一种美育手段的认识也是非常可贵的。此外,他清楚地认识到了职业教育和普通教育的教育职能和教育目标的不同,不赞成普通学校的音乐教育"专以传授技能为事",也是非常正确的。

5. 曾志忞的音乐教育思想

曾志忞(1879—1929)是我国近现代音乐教育家,也是学堂乐歌的积极倡导者。他的音乐教育思想主要体现于他于1904年在梁启超主编的《新民丛报》上发表的连载论文《音乐教育论》,以及后来出版的《乐典教科书》《教育唱歌集》等音乐教科书中。他认为音乐在教育、政治、家庭生活、陶冶人的性情方面都会起积极的促进作用,他在《音乐教育论》中写道:"于一国维持一国之风教,于一家增进一家之幸福,于一身调和一身之思志。"他还认为音乐有"高尚"与"淫颓"之分,"高尚"的音乐可以产生美的效果,而"淫颓"的音乐则成为传递恶的工具。"高尚者有高尚

之音乐，淫颓者有淫颓之音乐。前者得为美的引导，而后者得为恶的媒介。"从中可以看出，曾志忞已经注意到好的音乐和不好的音乐对人所起的不同作用，目的是要告诫人们在音乐教学中要选用高尚的音乐来作为教学内容。他认为在当时的社会音乐生活中有很多不好的音乐作品，使青少年受到不良的影响；应发展学校音乐教育，以健康的音乐来改造社会音乐生活中的这种不良倾向。"今日社会音乐，大半淫靡。苟一旦学校音乐发达，则此外不正之乐，自然劣败。"他认为学校的唱歌教学可以有诸多功用，特别是具有美育、德育的作用，它可使学生"发音之正确，涵养之习练，思想之优美，团体之一致"[1]。因此，应大力提倡学校唱歌教学。曾志忞在《音乐教育论》中对学堂乐歌的编创过程中"洋曲填国歌"的现状，认为是"过渡时代"的不得已办法，不可为长久之计，应创作中国人自己的新音乐。这在当时来说，是颇有见地的看法。他还从四个方面提出了发展音乐教育事业的途径，"培养本国音乐教师；雇佣外国音乐教师；编辑音乐用教科书；仿造泰西风琴、洋琴（指钢琴）"[2]。鉴于当时的实际情况，这些意见对发展学校音乐教育具有积极的促进作用。他还认为不仅学校要加强音乐教育，还应重视社会音乐教育，要经常组织音乐会、音乐讲习会，让普通市民也有机会欣赏音乐。曾志忞是我国最早进行音乐教育理论研究的音乐教育家，在我国学校音乐教育发展的初期，曾志忞的音乐教育理论研究具有开先河之功。梁启超在自己的《饮冰室诗话》中赞扬他说："为我国此学先登第一人也。"[3]

结　语

在维新政治运动的推动下，"废科举，兴学校，养人才，强中国"，学习西方文化科学知识，创办新式学堂，成为一种历史趋势。在这种历史大背景下，学校音乐教育逐渐得到重视。康有为在1891年完成的《大同书》中，最早提出应在学校进行音乐教育的思想。其后，民国政府将蔡元培提出的德、智、体、美四育确立为教育宗旨，旨在培养具有资产阶级民主革命理想的全面发展的人才。学堂乐歌的兴起和发展成为我国近现代学校音乐教育起源与发展的主要标志，使中国学校音乐教育走上了系统化、规范化的道路。随着学堂乐歌的发展，我国陆续引进了西方音乐的各种体裁和表演样式，如合唱、艺术歌曲，等等，这类音乐不同于传统音乐，被人们称为"新音乐"。许多中国作曲家、音乐教育家通过学习西方音乐来创作中国的新音乐，新音乐的发展为后来的学校音乐教育的发展增加了新的内容，拓展了新的领域。

[1] 曾志忞：《音乐教育论》，载伍雍谊：《中国近现代学校音乐教育》，上海教育出版社1999年版，第52页。
[2] 冯文慈：《中外音乐交流史》，湖南教育出版社1998年版，第286页。
[3] 同上书，第287页。

思考题

1. 学堂乐歌在中国音乐教育史中有什么意义与影响?
2. 清末民初的主要音乐教育思想及观点有哪些?
3. 早期教会音乐教育是如何发展的?
4. 清末民初的美育思想对后世音乐教育发展有哪些影响?

第二章 国民政府时期的音乐教育

(1920—1949)

1915年,一部分激进的民主主义者高举"科学"和"民主"两面旗帜在文化教育领域兴起反对封建主义文化的新文化运动。这次运动为"五四运动"播下了火种。1919年的"五四运动"是中国人民在中国无产阶级领导下的反帝反封建的伟大革命运动。从此,中国革命进入了新民主主义革命阶段。

第一节 中小学音乐教育

一、中小学音乐教育法规建设及发展[①]

1922年9月,教育部召开学制会议,通过了由"全国教育会联合会"提出的学制改革方案,新学制又称"壬戌学制"。"壬戌学制"采用"六三三四"学制,儿童六岁入学,小学六年(初小四年,高小两年),初中三年,高中三年,大学四至六年。"壬戌学制"公布后,教育部接着进行了课程改革。1923年6月,《新学制课程标准纲要》出版。音乐课被列入小学和初中的必修科目,高中不设音乐课。此时期各级学校课程表中已将以往的"唱歌"及"乐歌"统一称为"音乐"。小学音乐课的课时占总课时的百分之六。初中的"音乐"与"图画""手工"合称为艺术科,艺术科设十二学分,音乐课每周两小时。[②]

《小学音乐课程纲要》(1923年6月4日)强调了美育中情感教育的重要性:(1)指出音乐教学的目的是为了发展儿童快乐活泼的天性和涵养爱合群的情感;(2)教学内容更注重选择对儿童身心健康发展有益,又贴近儿童日常生活的,有益于培养美感和提高修养的歌词歌曲;(3)提出了由低年级的听唱法过渡到高年级的视唱法的教法,这符合循序渐进的教学原则。[③] 培养视唱法是唱歌教学中的一个很重要的教学目的。学生掌握了视唱法,其在唱歌教学中的主动性和积极性就会有所提高。

《初级中学音乐课程纲要》[④](1923年6月4日)增加了一条内容——培养"引

[①] 马达:《20世纪中国学校音乐教育发展研究》,福建师范大学,2001年博士学位论文。
[②] 赵广晖:《现代中国音乐史纲》,乐韵出版社1985年版,第22页。
[③] 章咸、张援:《中国近现代艺术教育法规汇编》,教育科学出版社1997年版,第306—307页。
[④] 同上书,第359页。

起欣赏文艺的兴趣",即通过音乐课的教学,提高学生的审美情趣和艺术欣赏的兴趣。这是音乐课很重要的一个教学目的。该纲要在教学内容上更为注重歌词的艺术性和提高人的修养,并明确规定歌曲应大部分选用本国文所作的歌词;将乐器列入选修科,具体规定了乐器种类,并强调应进行因材施教;将器乐教学列入学校音乐教学的内容,让有条件的学校先开设器乐课,从中可以看出纲要制定者对器乐教学的重视以及较为务实的态度。该纲要增加了"毕业最低限度的标准",明确了修毕全程音乐课所应达到的最低标准,这样有利于检查学生所掌握的音乐技能和知识及教师完成教学任务的情况。

总之,1923年6月4日颁布的《新学制课程标准纲要》比这之前教育部颁布的有关中小学音乐课规定的文件更为完善。该纲要的颁发和试行,对这一时期中小学音乐教育的发展起到了促进作用,该纲要对中小学开设音乐课有了较为具体的要求,同时也为编写教材提供了较好的依据。

1927年4月南京国民政府成立后,在学校系统方面承袭了1922年新学制的规定。1927年10月,国民党中央政治会议决定设立"中华民国大学院"(以下简称"大学院"),任命蔡元培为院长。大学院是国民政府主管全国教育、学术的最高行政机构。1928年5月,大学院在南京召开了第一次全国教育会议,会议决定以1922年颁布的新学制为基础,重新制定《中华民国学校系统》。《中华民国学校系统》中所制定的学制与1922年新学制基本相同,只是在"六三三四"学制大框架不动的前提下,对其具体实施做了一些局部调整。1928年10月,国民政府改组时取消大学院,恢复教育部。这之后教育部陆续修订、制定了一些教育立法文件。[①] 从1932年10月开始,国民政府教育部颁布了各级各类学校的课程标准,其中涉及中小学音乐课程的有《部颁小学音乐课程标准》(1932年10月)、《部颁初中音乐课程标准》(1932年11月)、《部颁高级中学音乐课程标准》(1932年11月)。

《部颁小学音乐课程标准》分四项内容。第一,"目标";第二,"作业类别";第三,"各学年作业要项";第四,"教学要点"。[②] 第一项"目标"(即教学目标)包括:(1)顺应儿童快乐活泼的天性,以发展其欣赏音乐、应用音乐的兴趣和才能;(2)发达儿童听音和发声的官能;(3)涵养儿童和爱、勇敢等情绪,并鼓励其团结、进取。第二项"作业类别"(即教学内容)有三个部分,即欣赏、演习和研究。"欣赏"包括对声乐的欣赏和对器乐的欣赏两个部分。"演习"包括听音练习、发音练习、歌曲独唱及合唱、表情练习、乐谱抄写、乐器演奏。"研究"包括乐谱的认识、唱法的研究、表演法的研究、乐器奏法的研究、乐器构造及修理法的研究。第三项"各学年作业要项"中具体规定了各学年的主要教学内容,并规定每周上课时间为90分钟,分三节课。第四项"教学要点"中列出25条要求,详细规定了教学中应

① 李华兴:《民国教育史》,上海教育出版社1997年版,第153页。
② 教育部:《部颁小学音乐课程标准》,载《音乐教育》1933年第1卷第2期。

该注意的事项。

《部颁初中音乐课程标准》分四项内容。第一，"目标"；第二，"时间支配"；第三，"教材大纲"；第四，"实施方法概要"。① 第一项"目标"（即教学目的）包括：（1）发展学生音乐之才能与兴趣；（2）使学生能唱普通单复音歌曲，并明了初步乐理；（3）训练听觉，使学生逐渐具备欣赏普通名歌曲之能力；（4）使学生涵养美的情感及融和乐群奋发进取之精神。第二项"时间支配"的内容主要包括：第一学年每周两小时；第二、第三学年每周各一小时。第一学年规定乐理讲解时间为每周30分钟，其余时间进行唱歌教学；第二、第三学年规定乐理讲解时间为每周20分钟，其余时间进行唱歌教学。第三项"教材大纲"（即教学内容）中分三个学年安排了各个学年的教学内容，课堂教学内容有乐理和唱歌，课外教学内容有器乐。乐理内容繁多，主要包括"读谱法""音乐常识"和"和声学初步"三项内容。唱歌教学主要包括一些发声基本练习和歌曲（单声部歌曲和二声部、三声部、简易四声部歌曲）。器乐教学规定在课外进行，主要有风琴、钢琴、小提琴的初步演奏法及中国乐器的演奏法，以上乐器可让学生任选一种学习。第四项"实施方法概要"中包括"作业要项"和"教法要点"，"作业要项"就是对教学内容分为乐理、唱歌、器乐三项内容的说明。

《部颁高级中学音乐课程标准》也分为四项内容。第一，"目标"；第二，"时间支配"；第三，"教材大纲"；第四，"实施方法概要"。② 第一项"目标"（即教学目的）包括：（1）继续发展学生音乐之才能与兴趣；（2）使学生能独唱合唱高深之歌曲；（3）增加鉴赏音乐之程度；（4）涵养谐和、优美、刚强、沉着之情感，并发扬仁爱、和平、勇武、壮烈之民族精神。第二项"时间支配"是指：三个学年教学时间每周各一小时。第三项"教材大纲"中分三个学年安排了各个学年的教学内容，教学内容分声乐和理论两个部分。第四项"实施方法概要"中的"教法要点"有九条，主要内容有："此后应废除首调唱名法，代以各国现行之固定唱名法。""鉴赏音乐亦为本课程重要之目的，故各学校必须设备留声机及中外古今名曲唱片，愈完备愈好。""学生中如有从小学或初中起即有系统地学习某种器乐者，教师应设法令其继续学习，切实指导，勿埋没其天才"等。《部颁高级中学音乐课程标准》的颁发突破了1923年"新学制课程标准起草委员会"所规定的高中不设音乐课的条例，自1932年开始，音乐课成为我国普通中小学校每个年级的必修课程。

1932年教育部颁发的小学、初中音乐课程标准，较1923年公布的小学、初中音乐课程纲要增加了许多新的内容，在教学思想、教学观念方面有了新的进步。这些新的举措，对当时的中小学音乐教育具有较大的促进作用。新颁发的小学、初中、高中音乐课程标准在教学内容中增加了音乐欣赏，这是在政府的教育法规文件中，第一次将音乐欣赏列入学校音乐教学内容。这是学校音乐教育的一大进步，课程标

① 教育部：《部颁中学音乐课程标准》，载《音乐教育》1933年第1卷第4—5期合刊。
② 同上。

准的制定者已经认识到音乐欣赏在提高人的审美情趣、完善人的思想文化修养方面所起的重要作用。

1937年"七七事变"爆发，为配合抗战，教育部先后颁布《教育部实验巡回歌咏团简章》（1938年10月）、《教育部实验巡回歌咏团指导组织县市歌咏团办法》（1938年10月）、《教育部巡回戏剧教育队暂行简章》（1938年10月）、《教育部征求抗战剧本办法》（1938年12月）、《各省巡回歌咏戏剧队组织办法》（1939年4月）、《各省市推进音乐戏剧教育要项》（1940年6月）、《推进国立各级学校音乐戏剧教育令》（1940年12月）、《推进戏剧教育要点》（1941年2月）、《教育部实验戏剧教育队暂行简章》（1941年2月）、《各省市举办音乐戏剧教育人员训练班办法要点》（1942年）等文件，要求社会各界和各级学校推进音乐戏剧教育，配合抗战进行宣传活动，以鼓舞士气，激发国民团结进取之精神。

这一时期，抗日救亡活动的广泛开展使学校音乐教育得到重视。教育部于1938年8月26日颁布了《改定初高中音乐图画每周教学时数》。文件中规定："查音乐与图画二科，足以激发民族意识，鼓舞抗战情绪，在非常时期，需要倍切。兹经本部决定，将初级中学音乐图画二科各年级每周教学时数，仍各改为两小时，高级中学音乐图画二科各年级每周教学时数，仍各改为一小时，以利用教学而示注重。"同年12月23日，教育部又颁布了《中小学音乐教育应行注意事项》，文件对教材和教学两方面做了一些具体规定，如"应多采用与抗战救国有关之教材""在课外活动时间，应组织歌咏队或音乐班，选取对于音乐有兴趣有天才之学生，予以充分练习之机会""每学期内，应定期举行音乐会一次"。1940年5月7日，教育部颁布了《改进中小学音乐科事项》，同年9月16日又颁发了《学校课外音乐活动办法》，在这两个文件中对于提倡课外音乐活动做了进一步的规定，并对学校音乐教育经费的调拨也做了明确规定，以确保课外音乐活动的正常进行。1940年9月，教育部颁布了《修正初级中学音乐课程标准》和《修正高级中学音乐课程标准》两个文件。这两个文件针对1932年11月颁布的《部颁初中音乐课程标准》《部颁高级中学音乐课程标准》中课程内容多、课时少的问题，将教学内容进行了一些调整，并规定初中各学年教学时间均为每周两小时，高中仍为每周一小时；此外增加了提倡课外音乐活动的条例。

1941年12月至1942年10月，教育部为适应战时需要陆续公布修订小学各课程标准，各科教学仍采用分钟制，音乐课一、二年级每周各60分钟，三、四年级及五、六年级每周各90分钟。在课程标准中要求此时期的音乐教学尽量与公民训练相联系，以期培养儿童品德。

1948年，教育部颁布《小学课程二次修订标准》，将小学一、二年级的音乐、体育两课合并为"唱游"课，每周上课180分钟；三、四年级及五、六年级的音乐、体育分科上课，音乐课每周仍各为90分钟。在该课程标准中，小学低年级"唱游"课的教学目标包括：（1）增进儿童爱好音乐以及游戏的兴趣；（2）发展儿童听音、

发音、表演以及游戏运动的能力；（3）促进儿童身体适当的发育；（4）培养儿童康乐的生活习惯，并且陶冶他们快乐、活泼、互助、团结等精神。小学中高年级音乐课的教学目标包括：（1）增进儿童爱好音乐、欣赏音乐、学习音乐的兴趣和能力；（2）培养儿童吟唱歌曲、演奏简单乐器的兴趣与技能；（3）发展儿童快乐活泼的身心和进取团结的精神。

20世纪40年代中后期的中小学音乐课程的设置基本沿袭1932年以来教育部颁布的音乐课程标准及修订的音乐课程标准。

二、音乐教材建设与发展①

中小学音乐课程相关文件颁布后，学校音乐课程的教学内容基本以唱歌、乐理、欣赏为主，器乐教学在课外进行。至此，我国中小学音乐教育模式已初步形成。随着中小学音乐教育法规的颁布实行，中小学音乐教材建设有了较大的发展。根据现存资料，从20世纪初至1949年中华人民共和国成立，一共出版了360种中小学音乐教材。②

"新学制课程标准起草委员会"制定的各科课程标准纲要公布后，各个学科陆续开始依据课程标准纲要编写各种教科书。当时的一些音乐教育家及出版机关为教科书的出版发行做了大量工作。音乐教科书陆续出版，主要有商务印书馆出版的《新学制小学课程"乐理教科书"》（徐宝仁）、《小学校幼稚园音乐集》（两册）、《幼稚园小学校音乐集》（三册）（俞子夷、曹徐瑾葆）、《新学制初小音乐教科书》（傅彦长），萧友梅先生编著的《新学制乐理教科书》（初中）、《新学制唱歌教科书》（初中）、《新学制钢琴教科书》（初中）、《新学制风琴教科书》（初中）、《今乐初集》《新歌初集》以及《中等学校唱歌集》《三民主义教育中学新歌》《新时代高中唱歌集》《中等学校乐理唱歌合编》等，中华书局出版的《新中华教科书音乐课本（十册）》（朱稣典）、《新中学乐理课本》《中学新歌曲》等，刘质平编著，开明书局出版的《开明唱歌教程》（四册）、《开明音乐教程》（两册）以及《中学实用开明乐理教本》《初中唱歌教本》《歌曲集》《中文名歌五十曲》等。③

参照新学制音乐课程标准纲要编写的较为通用的教科书，主要有萧友梅编写的《新学制乐理教科书》（初中）、《新学制唱歌教科书》（初中）、《新学制钢琴教科书》（初中）、《新学制风琴教科书》（初中）等四种初中音乐教科书。《新学制乐理教科书》（初中）共有六册，为初中三个学年所用。每册十课，课后附有练习题。该书与当时的实际教学需要较相适应，编排较为科学，按照循序渐进的教学原则，由简入繁，由易入难，出版后颇受欢迎，重版了九次。这是由我国音乐教育家撰写的最早的系统性的乐理教科书。《新学制唱歌教科书》（初中）共有三册，为初中三个学年

① 马达：《20世纪中国学校音乐教育发展研究》，福建师范大学，2001年博士学位论文。
② 伍雍谊：《中国近现代学校音乐教育》，上海教育出版1999年版，第278页。
③ 赵广晖：《现代中国音乐史纲》，乐韵出版社1986年版，第185—187页。

所用。每册有十首歌曲,共 30 首。这 30 首歌曲全部由易韦斋作词、萧友梅作曲。歌曲的内容丰富,适合于中学生演唱。这套教科书的曲谱全部采用五线谱,每首歌曲都附有钢琴伴奏谱,这是当时最早采用此形式的音乐教科书。当时较为通用的音乐教科书还有由中华书局出版、朱稣典编著的《新中华教科书音乐课本(十册)》,这套教科书的一至四册是供小学一、二年级使用,教材内采用"复式听唱法"(即在歌词之下以图式来表示曲调的长短高低);五、六册供小学三、四年级使用,采用五线谱,并分课说明读谱法与音乐常识;七至十册供小学五、六年级使用,每册分十个单元,每一单元包括了各种基本练习、新曲练习、乐理说明及音乐常识等。

20 世纪 30 年代以后,随着新颁布的音乐课程标准的实行,中小学音乐教科书的建设有了进一步的发展。1933 年 6 月,教育部成立了"中小学音乐教材编订委员会",该委员会聘请了沈心工、周淑安、唐学咏、黄今吾(黄自)、赵元任、廖青主、萧友梅、顾树森等 13 人为委员。1934 年 5 月,教育部成立了"音乐教育委员会",聘请的委员大多数是原"中小学音乐教材编订委员会"的委员;《教育部音乐教育委员会章程》所公布的主要任务有:(1)音乐教育之设计;(2)编审音乐教科书;(3)音乐教员之考试鉴定;(4)推荐音乐教员,介绍音乐名家,组织各种音乐会演出。

这两个委员会的主要任务是负责编订中小学音乐教科书。1935 年他们组织出版了《小学音乐教材初集》(分低、中、高各一册),共收入儿童歌曲 185 首。1936 年出版了《中学音乐教材初集》一册。编写者在编排中充分注意到了教材的科学性、系统性和艺术性问题,为我国音乐教材建设走上规范化道路开启了良好的开端。[1]

根据课程标准编写的学校音乐教科书影响较大、质量较高的是黄自、张玉珍、应尚能、韦瀚章编著的《复兴初级中学教科书"音乐"》(六册),由商务印书馆于 1934 年至 1935 年间先后出版,以后多次再版。该教材的乐谱全部用五线谱,排版美观,字迹清楚,印刷及纸的质量都属上乘。教材共分六册,供初中三个学年(六学期)使用。黄自担任全书的设计与编订,全六册书的内容分四个部分。

第一部分为乐理部分,由张玉珍编写。教学内容是介绍西洋乐理及和声学,编写者力图使乐理的定义简明易懂,并在讲解乐理知识的时候,注意结合本课的歌曲。

第二部分为欣赏部分,由黄自编写。包括介绍中国音乐简史和西洋音乐简史及著名作曲家的作品。在第一、第二册中介绍中国音乐简史。从第二册第十至第十八课,接着第三册至第六册,用了较多篇幅介绍西洋音乐简史及名家名作,另在书后附录有音乐欣赏课中所需要的唱片的出版号码、唱片公司名称和曲目。

第三部分为基本练习曲,由应尚能编写。基本练习曲安排在乐理之后,六册教材中每课均有八首由八小节构成的短小视唱练习曲。从节奏简单的全音符、二分音

[1] 伍雍谊:《中国近现代学校音乐教育》,上海教育出版社 1999 年版,第 146—147 页。

符、四分音符开始，逐渐加入各种复杂的节拍、节奏及各种符号、各种关系大小调、同主音大小调、带升降号的调号、临时升降号、各种复拍子、混合拍子等较为复杂的因素。整体编排由浅入深，以利于学生在练习中逐步掌握。

第四部分为歌曲歌词，由韦瀚章编写。这些歌曲歌词绝大部分是由中国人作词、作曲，这与学堂乐歌时期多用欧美、日本曲调填词的情况大不一样。教材中大多数的歌曲是作曲家特意为该教材所创作的。从歌词内容到旋律音调都较为适合学生演唱。歌曲的曲调朴实自然，表现学生自己的生活，旋律舒缓，寓意深刻，因此很受学生的欢迎。每册的歌曲部分都配有二声部、三声部或四声部的合唱歌曲，每首歌曲都配以正规的钢琴伴奏谱，这两者都是培养学生的和声听觉及对音乐美的体味的很重要的方法。

该套教材全部由专业音乐家编写，教材内的乐理、音乐欣赏、基本练习曲部分基本是依照欧洲近现代音乐教育体系的要求来编排的。全书具有较强的系统性、科学性、规范性，每课的编写都注意到循序渐进的教学原则。教材中的歌曲绝大部分由中国人所作，这对当时的学校音乐教育来说，具有重要的意义，它改变了清末民初时期学堂乐歌直接引用外国歌曲和用外国曲调填词的状况，同时也表明了我国音乐创作的发展对中小学音乐教育的发展所起的重要的促进作用。特别要指出的是，教材中的每一首歌曲都配上正规的钢琴伴奏谱，这在我们现在的中学音乐教材中都很少见到。该套教材的出版，对于我国中小学音乐教育走上规范化、系统化的道路具有一定的促进作用。

这一时期，根据《部颁初中音乐课程标准》编撰的教科书主要还有柯政和的《初中模范音乐教科书》（北平中华乐社 1933 年出版，共三册，供初中三个学年使用）和丰子恺、裘梦痕合编的《开明音乐教本·乐理编》（上海开明书店 1935 年出版，供初中三个学年教授乐理使用）。

1933 年 4 月创刊的《音乐教育》，隶属于江西省教育厅，由程懋筠、缪天瑞担任主编，一共出了 57 期，每期都刊载有学校音乐教育的内容，是中国近代影响最大的一份以音乐教育为中心的音乐期刊。

第二节 中等师范音乐教育

1912 年 9 月，政府颁布《师范教育令》，包括男女师范和高等师范学校的实施大纲。同年 12 月，教育部又颁布了《师范学校规程》，规定了师范学校的目的、教育要旨、设置、组织、入学资格、课程等。1913 年 3 月教育部公布了《师范学校课程标准》，其中规定了乐歌课的教学内容及学时。1922 年新学制改革方案的颁布，规定师范学校修业六年，可单设后两年师范和后三年师范，招收初中毕业生。这一学制中，突破师范学校分区设立的框框，规定高级中学可设师范科，也可设师范专修科。

1927 年南京国民政府建立后，师范教育取得独立地位并走向规范化。1928 年 5

月,"中华民国大学院"召开全国教育大会,会上通过了整顿师范教育案,提出"为促进义务教育起见,应于高中师范科外,由各省多设师范学校或师范讲习科,特别训练小学师资"。1929年4月26日,国民政府颁布《中华民国教育宗旨及其实施方针》。其中"实施方针"第五条规定:师范教育为实现三民主义的国民教育之本源,必须以最适宜之科学教育及最严格之身心训练,养成一般国民道德、学术上最健全之师资为主要之任务。于可能范围内使其独立设置,并尽量发展乡村师范教育。这之后国民政府又相继颁布了《师范学校法》(1932年12月)、《师范学校规程》(1933年3月)、《修正师范学校课程标准》(1934年9月)等法规,这些教育法规的实行使中等师范学校有所恢复,特别是乡村师范有了较大发展。乡村师范教育地位的确立,主要是从中国国情出发,针对乡村教育落后的状况,集中培养小学师资,发展乡村适龄儿童教育,这在师范教育规划方面是一项重要举措。1932年12月,国民党四届三中全会通过了《确定教育目标与改革教育制度案》,明确规定师范学校应脱离中学而单独设立,师范大学应脱离大学而独立设立;各国立大学之教育学院或教育系,概行并入师范大学;师范教育机关,分简易师范学校、师范学校、师范大学三种,均由政府办理,私人不得设立。至此,基本维持独立的师范教育体系通过各级师范学校的整顿有所转机,步入正常发展轨道。

 1933年3月颁布的《师范学校规程》规定,师范学校的培养目标是小学教师,招收初中毕业生;学制三年,三个学年中都设音乐课,第一、第二学年每周两小时,第三学年每周一小时;主要课程有声乐、乐理、键盘乐器、简单作曲法等。1934年3月,教育部又公布了《简易师范学校及简易乡村师范学校课程标准》,学制均为四年,音乐课在每学年均有开设。课程设置大致有三种科目:一是基本学科,音乐属于基本学科科目之一;二是师范专业科目;三是"适应管教养合一之要旨"而设的科目。1935年,教育部连续颁发了《乡村师范学校音乐课程标准》(1935年3月)、《简易乡村师范学校音乐课程标准》(1935年5月)、《三年制幼稚师范科音乐课程标准》(1935年6月)、《二年制幼稚师范科音乐课程标准》(1935年11月)等有关师范学校音乐课程标准的文件,对师范学校音乐课程的教学目标、课时安排、教学内容、作业要项、教法要点等都做了明确详细的规定。《乡村师范学校音乐课程标准》中所规定的教学目标是:"养成学生对于普通乐曲,有能看、能唱、能奏之知识技能。""特别训练学生之听觉与发声器官,俾有示儿童以模范歌声之能力。""使学生明了小学应用音乐及一般指导方法。""使学生明了音乐与人生之关系,尽力注意涵养谐和、优美、刚强、沉着等情感,及发扬仁爱、和平、勇武、壮烈等民族精神。"该课程标准中的教材大纲规定了三个学年的教学内容,教学内容分理论、声乐、器乐三个部分;理论部分中有音乐概论(包括乐谱、节拍、音程、音阶、转调、移调、各种和声的组织及其应用、乐式、唱歌指挥法、音乐大家故事等)及小学音乐指导法。声乐部分包括独唱、齐唱、合唱、指挥练习及默谱(即听音记谱)、读唱(即视唱)等视唱练耳内容。器乐部分有风琴或钢琴基本练习、歌曲伴奏练习。该课程标

准中所规定的教法要点较为详细地论述了理论、声乐、视唱练耳教学中所应注意的规范；规定了歌曲选材范围；强调了音乐欣赏及音乐听觉训练的重要性；对音乐教室、琴房、风琴、钢琴等教学设备作了规定；重视小学音乐教学法的研究，要求学生多参加教学实践，根据师范音乐教育的特点施教。

1937年"七七事变"以后，许多学校遭到破坏，无法正常上课或者停办。国民政府根据形势在教育制度和学校课程等方面做了相应的调整。1940年颁布的《改进中小学音乐科事项》中要求中等师范学校必须于学校的经费内划定音乐设备费用，各师范学校的音乐教学应注意指挥法的教学与练习。这有助于师范生毕业走向学校和社会，广泛开展音乐教育和音乐文化活动。

这一时期中等师范学校的学制也略有变化。废止了六年一贯制，改为招收初中毕业生，修业年限为三年。1940年公布的《特别师范科及简易师范科暂行方法》规定师范学校得附设师范科、幼稚师范科和附属小学。1941年公布的《简易师范学校教学科目及各学期每周各科教学时数表》详细规定了音乐课的教学时数和开设时间。1941年各省市教育厅按需求指定师范学校分别设置音乐师资训练班，各省普遍执行。师范学校的音乐教育有了一定的发展。但由于音乐师资缺乏、经费短缺、教学设施不足等诸多原因，课程标准在实际教学中不能得以全面贯彻。王宗虞在1941年1月出版的《乐风》新一卷第一期上发表了《改进师范学校音乐课程之我见》一文。文中指出："师范学校的音乐课程，应该切实依照部颁课程标准所定的教材大纲教学，现在一般的师范学校的音乐课程，能依照部颁课程标准所定的教材大纲教学的，恐怕就很少很少。大多数不依照课程标准，自家胡乱地教学。学生到了毕业，正谱都不认识，单音风琴曲谱都不能弹奏，发音的方法也不懂，和教材大纲里所定的最低标准，相差太远！这原因是学校当局不重视音乐科，对于教师的遴选不慎重，对于音乐的设备不添购，对于教师的教学成绩也不过问。此外教育行政当局没有实行分科视察、特设音乐视察员或督学、严格地督导各级学校的音乐教育。我希望今后的学校当局，把音乐科也和其他学科一样地重视，慎重遴选优良的音乐教师，努力充实音乐设备，督促音乐教师切实依照部颁课程标准教学。"从王宗虞所写文章中，可以看出当时许多师范学校的办学情况，除了音乐师资少、教学设施差、教育经费短缺等原因外，地方教育管理部门的不重视也是使教育部颁发的有关课程标准无法得到实施的一个重要因素。

第三节　高等师范音乐教育

一、高等师范学校音乐教育的初创期[①]

1912年以来，国立和省立高等师范专科学校在数量上逐渐扩展。1915年全国有

[①] 马达：《20世纪中国学校音乐教育发展研究》，福建师范大学，2001年博士学位论文。

两所高等师范学校。1918年教育部按六大区分设国立高等师范学校，分别是：北京高等师范学校、广东高等师范学校、武昌高等师范学校、南京高等师范学校、四川成都高等师范学校、沈阳高等师范学校。[1] 1913年，教育部颁布《高等师范学校课程标准》，规定高等师范学校的主要任务是为中学和中等师范学校培养师资。高等师范学校分预科、本科、研究科。预科生的学习年限为一年，学习时间为三个学期，课程共有八门，其中设有"乐歌"课，每周两课时，学习乐理、唱歌法等内容。1919年3月12日，教育部颁布了《女子高等师范学校规程》。该规程规定女子高等师范学校设预科（修业一年）、本科（修业三年），还设专修科（两年或三年）、选科（两年或三年）、研究科（一年或两年）。本科由预科毕业生升入，研究科由本科毕业生升入，预科、本科、研究科均为公费生，专修科、选科均为自费生。本科分文科、理科、家事科，在这三科的必修课中都设有"乐歌"课。此规程是中国最早一部关于女子高等师范学校办学的法规文件，将"乐歌"课纳入本科的必修课程之中，表明了教育部对高等师范院校中作为美育的一项重要内容的音乐教育的重视。

1919年以后，为适应各类学校对音乐师资的需要，不同类型的高等师范音乐教育系科相继成立。由吴梦非、刘质平、丰子恺共同筹办的私立上海专科师范学校是我国最早创立的一所私立艺术师范学校，由吴梦非任校长，刘质平任教务主任。1919年6月该校在创办时，在普通师范科、高等师范科中设立图画音乐组。普通师范科招收初中一、二年级学生，入学后主科学习为音乐、图画、手工，培养目标是小学艺术师资。高等师范科招收初中或师范毕业生，入学后分图画、音乐和图画、手工两组，培养目标是中学及师范学校的艺术师资。普通师范科和高等师范科的学制均为两年。1923年该校改名为上海艺术师范学校。1924年7月，该校扩建为私立上海艺术师范大学，设有艺术教育系、音乐系、西洋画系、中国画系，主要培养中、高级艺术师资。自该校创立至1927年，这八年中培养艺术师资数百人，所培养的学生几乎遍及全国各省，其中在音乐教育界影响较大者有钱君陶、陈啸空、萧尔化、唐学咏、邱望湘、沈秉廉、何笑明、徐希一等。[2] 该校的成立对我国高等师范音乐教育的发展具有一定的促进作用。同时，他们还利用暑期为中小学校音乐教师开设图画、音乐讲习所。

1920年9月，北京女子高等师范学校增设音乐体育专修科。该校前身是1908年成立的京师女子师范学校，音乐体育专修科初办时仿日本学制，修业时间为三年。1921年春，音乐、体育正式分成两个科，学制四年，自此音乐科始得独立教学。作为我国第一代的音乐教育家，萧友梅为我国高等师范院校音乐教育的建设与发展做出了重要的贡献。据1921年6月出版的《音乐杂志》第二卷第五和第六两号合刊上发表的《北京女子高等师范学校音乐、体育科分组办法》报道文章，可以得知当时

[1] 刘问岫：《中国师范教育简史》，人民教育出版社1984年版，第33—34页。
[2] 孙继南：《中国近现代音乐教育史纪年》续一，载《星海音乐学院学报》1994年第3—4期合刊，第114—128页。

北京女子高等师范学校音乐科学生的专业必修科目包括两个方面。(1)理论课：普通乐理（20小时）、普通和声学与应用和声学（160小时）、对位法（40小时）、音乐史（40小时）、声学（20小时）、曲体学（40小时）、乐器学（20小时）、作曲法（80小时）、作歌法（80小时）。(2)技术课：钢琴（120小时）、钢琴练习（1440小时）、独唱（240小时）、合唱（240小时）、默谱及节奏练习（120小时）、指挥（40小时）。共同必修科目是国文（120小时）、英文（60小时）、伦理学（120小时）、心理学（80小时）、教育学（40小时）、教育史（40小时）、实地教授（60小时）。[①] 1924年5月，该校升格为国立北京女子师范大学，原音乐科成为音乐系，学制五年。1925年10月，国立女子大学成立，音乐系归入该校。1928年10月，国立北平大学成立，国立女子大学改为国立北平大学女子文理学院。女子文理学院音乐系学制六年，即先修班两年，本科四年，杨仲子任系主任。先后在该系任教的主要有赵元任、刘天华、齐如山、俄国教师嘉祉、霍瓦特太太等。专业课程中，音乐基础理论、作曲、钢琴为必修课，提琴、琵琶、月琴、箫、笛、声乐、丝竹、合唱等为选修课。[②]该系尤为重视音乐艺术实践教学，每学期总要举行数场学生音乐会，借以提高学生音乐表演的实践能力，使学生得到很好的艺术实践锻炼。

二、新学制实施后的高等师范学校的音乐发展

1922年教育部颁布的新学制中有关师范教育部分，将高等师范学校升格和普通大学合并。新学制规定，师范学校修业年限为六年；可单设后两年或后三年师范，招收初级中学毕业生；后三年酌行分组选修制；为充实初级小学教员，可酌设相当年期的师范学校或师范讲习所。师范大学修业年限为四年；为补充初级中学教员，可设两年制专修科，附设于大学教育科或师范大学；亦可设在师范学校或高级中学，招收师范学校或高级中学毕业生。新学制在师范教育方面还突破了分区制的框架，规定高级中学可设师范科，普通大学教育科（系）可设两年制师范专修科，地方亦可酌情在高级中学设师范专修科，使师范教育的办学机制趋于灵活，地方拥有较大的伸缩余地。这些改革措施提高了师范教育的程度，增加了办学的灵活性。在新学制的推动下，师范教育进行了课程结构的改革。

新学制在具体实施中，由于综合中学制的推行出现了中学合并师范学校，进而大学合并高等师范学校的状况，以致在实际上削弱了师范教育的独立地位。1922年11月新学制实行后，民国初年成立的六所国立高等师范学校除了北京高等师范学校按教育部训令于1923年2月改为北京师范大学外，其余五所高等师范学校均于20世纪20年代初至20年代末先后改为或合并成为国立东北大学、中央大学、武汉大学、中山大学、成都大学。全国独立高等师范学校只有北京师范大学和北京女子师

① 《北京女子高等师范学校音乐、体育科分组办法》，载《音乐杂志》1921年第2卷第5—6合刊。
② 中国艺术研究院音乐研究所《中国音乐词典》编辑部编：《中国音乐词典》续编，人民音乐出版社1992年版，第9—10页。

范大学。① 此外，由于师范学校归并高级中学，师范经费难以保障，师范生待遇无形取消，生源日渐减少，质量趋于下降，也影响了师范教育的发展。

这一时期，为培养音乐师资，一些院校增设了师范音乐系科。譬如，1926年5月，私立上海美术专门学校音乐教育研究会所编印的《音乐教师的良友》创刊，刘质平在该刊第一期上发表了《我对于本刊第一步的希望和工作》一文，提出师范音乐教育必须"一方面培养未来音乐教师的良好人才，一方面增进现任一般音乐教师的乐识和技能"。他主张这份刊物的内容应包括三个方面：（1）音乐理论常识；（2）本国旋律曲谱；（3）歌曲教材。该刊第二期所发表的《谈我国现在的音乐教育和改造问题》（宋寿昌）、《我国音乐教育之前途与同志们的自身问题》（韩传炜）等文，在当时产生了一定的影响。1922年7月，北京大学附设音乐传习所，在原北京大学音乐研究会基础上成立，蔡元培兼任所长，萧友梅任教务主任。该音乐传习所设本科、师范科、选科，本科培养专门音乐表演人才，师范科培养中小学音乐教师，学制甲种四年、乙种两年，1923年9月，长沙私立岳云学校增设艺术专修科，招收中学或师范毕业生，兼学音乐、美术专业课程，以培养小学音乐、美术师资，贺绿汀曾毕业于该科。1924年7月，私立上海艺术师范大学成立，该校音乐系的专业课程设有普通乐理、和声学、作曲、声乐、钢琴、提琴、音乐教授法、指挥、国乐（琵琶、二胡）、合奏等。1925年8月，国立北京艺术专门学校增设音乐系，该校前身为国立北京美术专门学校，萧友梅任音乐系主任，杨仲子、刘天华曾在该系任教。1926年末，创建于上海的新华艺术学院设立音乐系，在此任教的有刘质平、吴梦飞、何士德、宋寿昌等人。新学制实行至1927年间，由于政局屡变，高等师范学校名称迭易，北方军阀混战，对音乐教育横加摧残，高等师范教育明显被削弱。1927年11月，中国第一所独立的高等音乐学府——国立音乐学院在上海成立，"中华民国大学院"院长蔡元培兼任院长，萧友梅任教务主任；学制分预科、本科、专修科、选修科，其中，专修科主要是培养中学音乐师资。1929年8月，该校原专修科改为师范科。师范科除了设有专业课程及教育课程外，还有教育实习，学生必须到中学进行音乐教学实习，成绩合格者才能毕业。该校先后于1929年11月与1930年4月创办的音乐刊物《国立音乐专科学校校刊》（1930年2月该刊名改为《音》）和《乐艺》上发表有关音乐教育的文章，对指导当时的学校音乐教学有一定的作用。在专业音乐院校中办师范音乐教育有很多优势，国立音乐学院师范科的成立首开音乐院办师范科的先河，对后来高等师范音乐教育的发展具有一定的影响。1928年5月，国立中央大学教育学院设立艺术系，首任系主任为程懋筠，唐学咏、马思聪、喻宜萱曾在该校担任音乐专业课教学工作。1929年7月，国民政府对高等教育进行整顿，公布了《大学组织法》《专科学校组织法》，其中对高等学校音乐教育作了新规

① 伍雍谊：《中国近现代学校音乐教育（1840—1949）》，上海教育出版社2011年版，第168页。

定，规定可设音乐专科学校，进行音乐专门教育，师范院校可设音乐专修科，培养音乐师资，音乐专修科修业年限为二至三年。1929年3月，经教育部核准，上海沪江大学设文、理、商、教育四学院，教育学院内设音乐系和音乐师范系；黄自1928年由美国留学回国后被该校聘为音乐系教授。同年，南京金陵女子文理学院增设音乐系，该系分三个专业组，即器乐钢琴组、声乐组、学校音乐组，学制为四年，采用学分制。1930年7月，私立武昌艺术专科学校成立，设艺术教育科和艺术师范科，在这两科内都设有图画音乐组。该校是当时华中几省培养音乐人才的最高学府，贺绿汀（和声学）、缪天瑞（音乐理论）、陈啸空（声乐）、陈田鹤（作曲）、李自新（钢琴）曾在该科任教。同年，河北省女子师范学院增设音乐系（学制为三年）及音乐专修科（学制为两年），音乐系拥有较雄厚的师资力量，萧而化、杨仲子、蒋风之、丁善德、张洪岛、喻宜萱、陈振铎等曾在此任教。同年，山东省立第一女子师范学校增设体育音乐专修科，培养目标为小学体育、音乐、美术专任教师。除了体育、音乐、美术主要专业必修课外，该校体育音乐专修科的学生还必须学习其他普通文化科目，以获得全面发展，毕业后既能胜任体、音、美课的教学工作，亦能兼任其他小学课程的教学工作。

三、高等师范学校音乐教育的发展

抗日战争前夕，除北平师范大学外，中等学校师资已再无专设的培养机关，中等学校的音乐教师由于缺乏实际的音乐专业训练，往往不能胜任教学工作。北平师范大学学制为四年，旨在培养中等学校兼职音乐教员；音乐副科的必修课程有音乐通论、视唱、独唱、钢琴、和声、对位法、作曲法；选修课程主要有音乐欣赏、合唱、提琴、民乐、昆曲等。为改变高等师范教育不受重视的现状，1932年12月，国民党四届三中全会对高等师范做出重要决议：整理与改善现有师范大学，使其组织、课程、训育均符合培养中学师资的目的，与普通大学相区别，并与师范学校联络呼应；大学设一年制师范培训班，招收愿任教师的大学毕业生，实施师范教育训练；师范大学学生修业完毕后，由教育部派往指定学校任教，服务期满后才发毕业证书。

1932年3月，私立广州音乐院成立，首任院长为马思聪。次年马思聪离任，由陈洪继任院长。该院设专科、选科、师范科及研究科，师范科学制为两年，培养目标为小学音乐教师，学习科目主要有钢琴、唱歌、乐理、视唱、音乐史、音乐欣赏、作曲学、和声学等；该院办有月刊《广州音乐》，刊物中所发表的有关音乐教育的文章在全国产生了一定的影响。1933年，集美师范学校增设艺术专修科，设音乐美术、体育、舞蹈三个专业，学制为四年。1935年，四川省立重庆女子师范学校成立，该校设音乐、美术、普通、幼稚四科。同年12月，吉林高等师范学校成立，这是伪满洲国唯一的一所高等师范学校，该校学制为四年，成立时设有图画与音乐班。1937年12月，福建省音乐专科教员训练班（又称福建省第一期音乐师资训练班）在福州举办，创办人蔡继琨任班主任。该训练班的学员主要是全省各县市调训的在

职音乐教员，该训练班同时也在社会上招收部分有音乐专长者，共招收学员55人，该训练班学习时间为半年，主要课程有乐理、视唱、听写、和声作曲、合唱指挥、声乐、钢琴、小提琴、国乐和体育等。1939年10月，福建省主席陈仪批准继续举办第二期音乐师资训练班，地点设在福建省临时省会闽北的永安，与此同时，蔡继琨奉命以训练班为基础筹办省立福建音乐专科学校。1938年，华南女子文理学院增设音乐专修科，旨在培养中小学音乐师资，该音乐专修科为现福建师范大学音乐系最早的前身，校址原在福州，1938年迁至福建南平。

1937年6月教育部公布《训练中学师资暂行办法》，规定大学教育学院或教育系学生须选定不属教育性质的其他学院系科为辅系，主修50学分以上的科目；大学教育系以外各院学生志愿毕业后担任中学教员者，须修习教育原理、教育心理学、普通教育法、专门学科教学法等课程；凡接受过师资训练的大学毕业生，除发给毕业证书外，还发给充任中学某科教员的资格证书。这些规定对提高中学师资的专业水平和教学能力有明显的促进作用。[①]

1937年"七七事变"后，全国大多数学校都因遭到日本侵略者的侵略而受到不同程度的影响或停办。师资不足是所有学校所面临的普遍问题，为了加强师资建设，国民政府教育部于1938年7月颁布了《师范学院规程》，决定特设师范学院，专门培养中学师资。规程中规定，师范学院单独设立，或设于大学中；修业年限为五年，期满考试合格者，授予学士学位，并发给中等学校教员资格证明书。师范学院中，音乐专业一般作为专修科（三年制）设立，也有五年制的，称音乐学系。师范学院的课程，依《师范学院规程》规定，分为共同必修科、分系专门科和专业训练科三类。1939年9月，由教育部颁布的《师范学院分系必修及选修科目表》中规定，师范学院的课程分必修和选修两种。音乐课是作为培养大学生人文素质的公共必修课而设立的，规定师范学院学习一学年，女子师范学院学习两学年。学生还须于寒暑假期间从事社会服务或劳动服务，《师范学院规程》的颁布对发展师范教育起到了一定的促进作用。师范学院的独立和重建，是继1932年师范学校独立后高等师范的重大改革。它改变了原大学教育学院（系科）培养目标含混宽泛的状况，提高了高等师范教育的地位，有利于发挥高等师范教育培养中学各科师资的效能。1942年、1946年、1948年教育部先后又修正公布《师范学院规程》，规定独立的师范学院应分设音乐系或音乐专修科，大学师范学院应分设艺术系等，以培养中等学校音乐师资。

1938—1945年全国共设立了师范学院11所，独立创建者有国立师范学院、国立女子师范学院、贵阳师范学院、南宁师范学院、湖北师范学院等；大学教育院系改建者有国立西南联合大学、国立西北联合大学、国立中央大学、国立浙江大学、国立四川大学的师范学院。它们成为战时高等师范院校的中坚力量。其中，国立师

① 李华兴：《民国教育史》，上海教育出版社1997年版，第662—663页。

范学院是抗战时期独立设置的第一所师范学院。

到了 20 世纪 40 年代，我国培养音乐师资的音乐师范教育有了一定的发展，许多师范学院、专业音乐院校、综合性大学开设了音乐师范系科。1940 年 3 月 8 日，教育部高等教育司复电批准设立福建省立音乐专科学校；同年 4 月 1 日，福建省政府委任蔡继琨为该校校长。至此，福建省立音乐专科学校正式成立。学校设本科、师范专修科及选科三种学制。本科分声乐、理论作曲、键盘乐器、弦乐器、管乐器和国乐器六组；师范专修科分五年制和三年制两种，本科及五年制师范专修科招收初中毕业生，修业期限为五年；三年制师范专修科招收高中毕业生，修业期限为三年；选科不限资格及年限。在音乐院校内设立师范专修科，重视音乐师资的培养，重视音乐基础教育，体现了福建省立音乐专科学校的办学思想，形成了该校办学的一大特色。1942 年 11 月，该校改为国立福建音乐专科学校。1940 年 9 月，为提高师范学校音乐师资水平，教育部呈请行政院拨款筹办全国师范音乐教员训练班，并拟定《全国师范学校音乐教员训练班设置要点》（七条），规定每期训练两个月，招收学员 50 名。训练科目有"音乐教学研究、音乐哲学、和声学、作曲学等。"1940 年 9 月，国立女子师范学院在重庆设立音乐系，学制为五年，杨仲子、吴伯超、张洪岛先后任系主任。1941 年 7 月，湖北省教育学院增设音乐专修科，培养目标为中等学校音乐教师；次年 9 月，该音乐专修科举办音乐教育人员训练班，以提高在职音乐教师水平，学制一年，学员享受师范生公费待遇，主要课程有声乐、风琴、视唱、练耳、普通乐理、合唱、初级和声学、指挥法等。1942 年，北平师范大学音乐系成立，系主任为李恩科。1942 年春，私立桂林榕门美专增设图画音乐系，系主任为李九仙。1942 年 5 月，广东省立艺术专科学校成立，设音乐科，学制分两年制专修科及一年制训练班两种。两年制专修科除二十门专业必修课外，还设有音响学、乐器概论等选修课。1943 年 1 月，重庆国立音乐院分院成立，院长为戴粹伦，学制分五年制本科和三年制师范科两种，师范科的课程以声乐、钢琴、理论作曲为重点，并须全面学习其他专业课程。同年 8 月，西北音乐院在西安成立，院长赵梅伯是该学院的创办者。该学院设有本科及师范科，学制五年，分为理论作曲、国乐、键盘、弦乐、声乐五组。抗战胜利后，该学院原拟改为独立学院并有迁往北平改为国立的要求，但未获批准，遂于 1946 年年底停办，部分师生并入复校后的国立北平艺术专科学校。1944 年 1 月国立湖北师范学院音乐系成立，系主任为喻宜萱。同年，安徽省立学院师范部艺术科在安徽金家寨成立，科主任为李俊昌。1946 年 8 月，国立长白师范学院音乐系成立，李恩科任系主任。同年 8 月，江西省立体育师范专科学校增设音乐专修科，创办人为刘天浪。1946 年 10 月，台湾省立师范学院音乐专修科在台北成立，初期学制两年，1948 年起改为五年制，其中第五学年为教育实习，萧而化、戴粹伦先后任系主任。1946 年 11 月，重庆国立音乐院迁至上海，与原上海国立音乐院、上海私立音专合并，改校名为上海音乐专科学校，设五年制专科和三年制师范专修科两种。1946 年 12 月，教育部修正公布《改进师范学院办法》，该文

件共 12 条。其中规定国立大学师范学院内音乐、艺术专修课停办,其原有学生移归音乐或艺术专科学校。1947 年 9 月,湖南省音乐专科学校在长沙成立,校长为胡然,首届招收来自全国的考生 70 余名,学制分为师范专修科和专科,师范专修科学制三年,培养音乐师资。

第四节　上海国立音乐专科学校

专业音乐教育是指培养音乐专门人才的一种教育体制。中国专业音乐教育始于 20 世纪 20 年代初。"五四运动"后,在蔡元培的积极倡导与萧友梅等归国留学生的努力开拓下,中国出现了最早几所音乐教育机构,其中包括专为培养音乐师资而设置的音乐师范教育性质的学校与系科,以及以培养音乐专门人才为目标的专业音乐教育机构。

1927 年的六七月间,北洋政府教育总长刘哲以"音乐有伤风化,无关社会人心"为由,下令取消北京大学音乐传习所和艺专音乐系等国立学校的音乐系所设置。后经萧友梅等人极力抗争,勉强保留了北京女子高等师范学校音乐系。1927 年 10 月 1 日,蔡元培就任"中华民国大学院"(后改为教育部)院长。萧友梅向他提出了在上海设一所音乐学院的要求。在蔡元培的奔走下,政府通过了萧友梅提出的在上海创立国立音乐学院的计划。1927 年 11 月 2 日招生报名,11 月 10 日招生考试,11 月 16 日开院授课,11 月 27 日开学典礼。1929 年 7 月,南京国民政府修正大学组织法,规定仅传授一种专门技术的学校都应改为专科学校,并公布了"专科学校组织法"。国立音乐学院也于此时更改为国立音乐专科学校,一直到中华人民共和国成立前这段时间,我们后来习惯将这一时期的国立音乐专科学校简称为"国立音专"。在成立之初,由蔡元培任院长,萧友梅任教务主任。

一、办学方针及课程设置

本院为国立音乐教育机关,目的在于培养音乐专门人才,一方面输入世界音乐,一方面整理国乐。[①]

尽管国立音乐学院成立之初规模很小,却从一开始便立下了正式的组织条例,学院初建时不按专业分系,只分预科、专修科、选科等科目,国立音乐学院被确定为"国立最高之音乐教育机关""直辖于大学院",全院"分理论作曲、钢琴、小提琴及声乐四系;各系设系主任一人,由教授或副教授兼任,专管本系课程及教务";开院初始的学科分类如下:(1)普通乐学、和声学、作曲法、写谱法、音乐领略法;(2)器乐,包括钢琴、小提琴、大提琴、琵琶、二胡、笛等;(3)声乐,包括练声、视唱、合唱等;(4)辅助,包括国文、英文、法文、体育、诗词、词曲、国音、三

① 《国立音乐专科学校一览》(1930 年 11 月)。

民主义、公民、文化史、文学史。①

国立音乐学院开院以后，于1928年2月6日新学期开学时，两届学生已达56名。蔡元培因大学院事务繁忙，于1927年年底请辞国立音乐学院兼任院长职务，而委托萧友梅为代理院长。至1928年9月，正式聘萧友梅为国立音乐学院院长。

1929年改制后，按照不断变迁而最终肯定下来的国立音专组织大纲"院训育委员会章程—任务"一栏中有言："本委员会以发展学生之健全精神，养成优美人格为任务。"确定了"以教授音乐理论技术，养成音乐专门人才及中小学音乐师资为宗旨"，设立预科、本科和研究班，"专修科"改为"师范科"，并附设选科。到1930年，本科确立六组建制。声乐组：主任周淑安；钢琴组：主任查哈罗夫（俄籍钢琴家）；小提琴组：主任富华（意籍小提琴家）；大提琴组：主任佘夫蹉甫（俄籍大提琴家）；理论作曲组：主任萧友梅（兼）；国乐组：主任朱英。1931年增设师范组，共为七组。1935年3月修订学则，分理论作曲、键盘乐器、管弦乐器、声乐、国乐五组，同月将管弦乐器组改称乐队乐器组。② 正科各学生要修主科、副科、共同必修课和选修课，其中国文、英文、合唱是所有专业必修科，其他各系也有不同的必修课。国立音专对于专业主科的重视程度由学分的分配即可看出，以本科为例，要求主科40学分，副科30学分，选修课18学分，国文诗歌3.5学分，外语8学分，合唱0.5学分，共计100学分。其中对主科的要求也很高，以理论作曲专业的主科课程为例，有：（1）高级和声；（2）键盘上和声实习；（3）练耳与默谱；（4）单对位法；（5）复对位法；（6）配器法及实习；（7）国乐编制法；（8）曲体学；（9）和声解剖及乐曲解剖；（10）赋格曲作法；（11）名著研究；（12）乐队指挥实习；（13）自由作曲。③ 师范科要修视唱练耳、和声、教育心理、风琴等课程。选修课内容有中国音乐史、中外文化史、中西乐合奏、美学概论、艺术概论、戏剧概论、诗歌概论、德文、法文、意大利文等。

根据各专业设置的不同情况实施较为灵活的学分制教学制度，各学科和由各专业的专任教员为主导的教学内容则在实行分为高、中、低级的同时，根据导师的水准和学生的基础与学习状况实行有一定弹性的灵活管理。这样经过实践检验的教学制度，既坚持了专业音乐教学向国际先进水准看齐的高标准，又合乎于当时中国的实际情况，有的做法至今仍被沿用或具有借鉴意义。

二、师资力量及教学发展④

萧友梅深谙办学成败的关键是教师，想方设法聘请最好的教师来任教。在国立音专聚集了一批高水平的音乐师资和其他各科教师，形成了当时中国最强的专业音

① 同上。
② 《国立音乐专科学校一览》（1930年11月）。
③ 同上。
④ 陈聆群：《从国立音乐院到国立音乐专科学校的创业十年》，载《音乐艺术》2007年第3期。

乐教学力量。①

1929年10月，萧友梅聘请刚从美国学成归国的黄自来学校兼课，翌年即聘黄自为国立音专理论作曲组专任教师，并担任教务主任，挑起了主持国立音专教务的重担，成为萧友梅最为得力的办学合作者，把整体教学水平提升到了一个更高的层次。全院教师则"设教授、副教授、讲师、助教及导师若干人，分任各项课程"。教职员共18人，包括教授、副教授各2人、讲师9人、助教3人，其中外籍教师4人，依此来看，当时国立音专已基本确定了相当于西方单科高等音乐学校的办学体制。学校成立之初的各门课程的教师分别是：萧友梅教授和声、作曲、音乐领略法；易韦斋教授国文、诗歌、词曲；杜庭修教授合唱、国音、体育；王瑞娴教授钢琴；李恩科教授英文、钢琴；朱英教授琵琶、笛；方于教授法文；吕维钿夫人教授钢琴；陈承弼教授小提琴；雷通群教授西洋文化史；安多保教授小提琴；历士特奇教授小提琴；马尔切夫教授练声；吴伯超教授钢琴、二胡；潘韵若教授钢琴；梁韵教授钢琴兼女生指导；俞蓉成、梁庶华为庶务员。教师人数不多，总体水准还不是很高。从1927年创校到1937年"七七事变"的10年里，教师总数曾达41人，其中外籍教师28人，中国籍教师13人，除一名国乐教师外，其他多是从欧、美、日等国留学回来的学者专家。② 对此，贺绿汀先生总结说："一个那么小学校就有那么多高水平的外籍教授，是中国历史上罕见的；他们对于造就我们自己的专业音乐人才所做出的贡献，是不能，也不应一笔抹煞的。"③

《国立音乐专科学校一览》的入学资格中这样写道："预科及师范科入学资格须初级中学或旧制中学毕业经入学试验及格者。本科入学资格须曾在本校预科毕业者，或高级中学毕业经入学试验及格者。"④ 这说明国立音专有着比较高的文化基础要求。国立音专的学生，年龄跨度从12岁到32岁。本科生由于有年龄限制，基本集中在20岁左右，而选课生则年龄或大或小。1927年建院时，国立音乐院只有23名学生，到1928年增长至56。到了20世纪30年代，国立音专在校生始终保持在100人以上，以1936年上学期为最多，达到158名。学生有李献敏、喻宜萱、戴粹伦、冼星海、张恩袭（张曙）、陈振铎、劳景贤、丁善德、李翠贞、谭行真、江定仙、陈田鹤、邱文藻（邱望湘）、吕展青（吕骥）、贺绿汀、刘雪庵、张昊、谭小麟、向隅、沈湘、斯义桂、唐荣枚、钱仁康、吴乐戴、周小燕、范继森、郎毓秀等。这些人大多数成为中华人民共和国成立后的音乐界领军人物，对后代的专业音乐教育工作做出巨大贡献。

在经历了1931年的"九一八事变"、1932年的"一二•八事变"、1937年的"七七事变"和"八一三事变"后，由于国民政府当局对音乐教育的不重视，克扣、

① 同上。
② 刘靖之：《中国新音乐史论》（增订版），香港中文大学出版社2009年版，第91页。
③ 贺绿汀：《黄自遗作集》序，写于1984年11月17日上海，载《音乐艺术》1985年2月。
④ 《国立音乐专科学校一览》（1929年）。

拖欠办学经费时有发生，学校发展举步维艰。这种情景下，依靠校长萧友梅和全校师生员工毫不动摇的艰苦努力，国立音专依然建设成为具有足够的教学水平的高等音乐学府，培养出一大批高水准的音乐专门人才，创造出了累累的音乐成果，并对社会产生重要影响。

1930年4月，由萧友梅、周淑安、黄自、易韦斋、朱英、吴伯超等发起成立"乐艺社"，进行音乐演奏、演讲、出版、研究等活动，并公开征求新歌词和民间歌谣，编辑和出版《乐艺》季刊。1931年3月，由萧友梅、龙沐勋（榆生）、青主、傅东华、胡怀琛等发起成立"歌社"，倡导写作新体歌词，作为谱写歌曲之用。1933年3月，由萧友梅、黄自等发起成立"音乐艺文社"，推举蔡元培等二十四人为社员，进行了组织音乐演出和学术研讨、编辑出版等活动，编创由黄自、萧友梅、易韦斋主编的《音乐杂志》季刊。

据不完全统计，国立音专自1930年5月26日举行第一届学生音乐会起，到1937年"七七事变"之前，已举行了五十三届音乐学生会。其中最为重要和影响较大的音乐会有："1932年5月4日举行第十七次学生演奏会，节目有江定仙钢琴独奏《光辉回旋曲》（韦伯）、戴粹伦小提琴独奏《e小调协奏曲》第二乐章（门德尔松）等。1932年11月26日五周年纪念音乐会，节目有华文宪独唱《思乡》（黄自）、喻宜萱独唱《玫瑰三愿》（黄自）、李献敏钢琴独奏《匈牙利狂想曲》（李斯特）、谭小麟琵琶独奏《五三纪念》（朱英）等。"① 音乐艺文社于1933年4月组织国立音专的师生赴杭州西湖礼堂举行"鼓舞敌忾后援音乐会"，产生了极大的鼓舞抗日爱国激情的作用。1934年11月，俄罗斯钢琴家车列普宁（中文名：齐尔品）委托国立音专举办"征求有中国风味之钢琴曲"创作大赛，评出贺绿汀的《牧童短笛》为金奖，同时还评出老志诚的《牧童之乐》、江定仙的《摇篮曲》等作品，产生了很大的影响。1937年4月，应教育部举办的全国美术展览会之邀，国立音专全体师生赴南京国民大会堂和金陵大学礼堂举行音乐会，由学生演出的包括音专教师们创作的乐曲和中外籍教师演出的两部分节目，显示了国立音专的教学水准和师生表演的艺术魅力②。当年的学生汇报演出更是体现出了当时国立音专国际标准的专业水准，从现存的演出名录中，可以印证国立音专着实把学术系统建立在欧洲古典音乐结构之上，民乐节目只有琵琶独奏，黄自的两首原创歌曲也是采用欧洲传来的用钢琴伴奏的艺术歌曲形式，西方音乐的普及与传授对刚刚启蒙的中国国民来说，是一条必经之路。

1937年"七七事变"后，抗日战争全面爆发，"淞沪会战"后上海沦陷。国立音专只能在租界艰难生存，受环境与时局影响四次搬迁，但教学工作的严格与规范未受丝毫影响。1942年日军占领上海后，汪伪政府强令改组国立音乐专科学校为国

① 常受宗：《上海音乐学院大事记、名人录》，上海音乐学院出版社1997年版，第21、23、52页。
② 陈聆群：《从国立音乐院到国立音乐专科学校的创业十年》，载《音乐艺术》2007年第3期，第46—57页。

立音乐院，李惟宁任院长，设本科、选科、额外选科，分理论作曲、键盘乐器、乐队乐器、声乐、国乐五系。这一时期表面上看学校依然如故，但实质在伪政府权力下设的伪学院有着奴化教育的一面，教师大多离职另谋出路。尽管如此，国立音专依然培养出一批富有才华的学生，如李德伦、沈湘、黄源尹等。

这一时期同时存在于上海的还有由老国立音专学生们开办的"私立上海音乐专科学校"，在该校任课的教师先后有丁善德、杨嘉仁、张昊、葛朝祉等，此外，查哈罗夫、富华、苏石林等也在此兼课，培养的人才有周广仁、张宁和、周文中等，1945年学校由于内部问题停办。

抗战期间开办国立音乐院（前身是重庆中央训练团音乐干部训练班），由胡彦久、应尚能等人倡议和筹划，经教育部批准于1940年暑假在重庆青木关成立，9月招生，11月正式上课，设有五年制本科和实验管弦乐团。本科分国乐、理论作曲、声乐、键盘乐器与管弦乐器五组，教师有戴粹伦、黄龙葵、陈田鹤、江定仙、葛丽华（比利时）等人，学生70余人。1941年由杨仲子担任院长，李抱枕任教务主任。教师新添了杨荫浏、张洪岛、曹安和、李俊昌等人。1944年1月，学校迁往四川璧山县松林岗前国立艺专旧址，偏重于音乐师资的培养。1945年春，重庆国立音乐院分院改名为"国立上海音乐专科学校"；日本投降后，国民政府教育部决定将国立音乐院（本院）全体师生迁往南京，将国立音乐院（分院）改名为上海音乐专科学校迁往上海，在上海市中心的原建校舍于1946年11月开学。合并后的国立音专，无论从师资到物资都可谓阵容强大。"当时有学生162人（本科137人，师范科25人），教职员61人。钢琴21架，风琴6架，管弦乐器51件，图书乐谱3850册，唱片813张。"[①] 1949年5月28日上海解放，6月上海市军事管制委员会正式接管上海国立音专。

第五节　音乐教育思想

一、蔡元培的美育思想

无论是在哲学思想方面，还是在美育思想方面，蔡元培都是一个深受西学影响的近代资产阶级教育家。他非常钦羡西方资产阶级民主国家的教育制度和教育方式，试图按照西方模式在中国建立起他理想中的教育体系。但是，他又不是一个"全盘西化"论者，与一些同时代的教育家相比，他的教育思想中又蕴含着极浓厚的传统文化精髓，在音乐教育问题上亦是如此。

蔡元培深受康德美学思想的影响，认为美最根本的性质是"普遍性""超越性""非功利性"。蔡元培认为，美育小可以怡情悦性、进德美身，大可以治国平天下。

[①] 丁善德：《上海音乐学院简史》，上海音乐学院出版社1987年版，第19页。

蔡元培的音乐教育思想包含在他的美育思想中。他主要从美育对人的全面发展角度来看待音乐教育，要求在音乐教育的具体实施过程中要顾及音乐教育自身的学科特征，既体现其审美教育的共性，又突出其学科教学的个性，使个性更好地服务于整体教育目标。

1. 音乐教育应以人为本，平均发展国民的个性和群性

蔡元培的人道主义观是建立在西方资产阶级"自由、平等、博爱"的道德观念基础之上的，他所要求的完全人格不仅要具备"发达的身体"以外抵侵略、内护民权，掌握科学文化知识以图民生之幸福、国家之富强，而且还具备无私无畏的个性尊严和超越一切利害纠葛的高洁感情世界与精神品质。蔡元培注意到特别的群性对个性发展的危害，更认识到极端自私自利的个性追求的危险性，认为"人道主义之最大阻力者为专己性"①。这种个性自由不是纯粹无政府主义的自由，而是建立在"己所不欲，勿施于人""我欲自由，则亦当尊人之自由"，古之所谓"恕"的相互独立、相互尊重基础之上，个性与群性的协调发展，是完全人格的最高标准。

蔡元培美感教育的主要途径和目的就是通过美感陶养感情，而感情陶养的目的就是要使人类所具有的感情世界升华为纯洁与高尚的境界，进而将丰富的情感凝结成坚忍不拔的行为意志。音乐是人类进行感情交流的最佳工具："要知音乐的发端，不外乎感情的表出。有快乐的感情，就演出快乐的声调；有悲惨的感情，就演出悲惨的声调。这种快乐与悲惨的声调，又能引起听众两样的感情。还有他种郁愤、恬淡等感情，都是这样。可以说是人类交通感情的工具。"② 蔡元培认为音乐之所以具有如此强烈的感情特征，是因为音乐与人的心理活动有着极其紧密的联系，通过包括音乐教育在内的美感教育能够实现他理想中的个性培养目标："既有普遍性打破人我的成见，又有超脱性以透出利害的关系；所以当着重要关头，有'富贵不能淫，贫贱不能移，威武不能屈'的气概，甚至有'杀身以成仁'而不'求生以害仁'的勇敢。"③ 国难当头之际，音乐教育还能使人涵养出抗战所需要的宁静而强毅的精神，有了理想的个性，便会有理想的群性，当人人具有这种个性和群性平均发展的"健全之人格"，便可"治国平天下"。

可见，重视音乐教育的情育特性和音乐教育对健全人格培养的巨大作用是蔡元培音乐教育思想的出发点和中心内容。应该注意的是，从教育目的的终极指向上来说，蔡元培倡导音乐美育的愿望有两个方面：一是个人的全面发展，二是社会的不断进步。这两条主线又辩证地交织在一起。

2. 多种教育形式并存，尽快普及音乐审美教育

蔡元培认为，"美育是整个的，一时代有一时代的美育"④。所以，就个人来讲，

① 蔡元培：《教育独立议》，载高平叔《蔡元培教育论著选》，人民教育出版社1991年版，第377页。
② 蔡元培：《美术的起源》，载高平叔《蔡元培美育论集》，湖南教育出版社1987年，第78页。
③ 蔡元培：《美育与人生》，载高平叔《蔡元培美育论集》，湖南教育出版社1987年，第267页。
④ 蔡元培：《美育代宗教》，载高平叔《蔡元培美育论集》，湖南教育出版社1987年，第278页。

美感教育应当是终生的，一个人自从在母胎里孕育时起一直到终老其身，生命的全过程都应该接受美育；就社会来讲，美育应当是全方位、多维度的，不仅是某个人，而且是全社会的每个人都应该接受美育。要进行终生的、整个的美育，必须采取多种教育形式，加大教育的力度和广度。为此，蔡元培规划出了一个宏廓而美妙的美育蓝图（当然包括音乐在内），分别在三个范围内进行：家庭教育、学校教育、社会教育。

关于家庭音乐，教育蔡元培没有说得太多，大体与学校的要求相同。关于学校音乐教育，蔡元培指出：孕妇入住的公立胎教院，"每日可有音乐，选取的标准，与图画一样，刺激太甚的、卑靡的，都不取"，为的是要孕妇完全在平和活泼的氛围里生活，给胎儿的发育以良好的影响。胎儿出生后，即送入公共育婴院，此时，音乐也是不可缺少的，在音乐的选择上，要用"简单静细的"，以培养其纯洁温良的性情。儿童满三岁要进幼稚园，此时的儿童不但被动地接受，并且自动地表示了美感，舞蹈、唱歌、手工等专门美育课程更应受到重视。儿童六岁以后，即进入普通教育时期，此时的音乐教育绝不可少，且音乐教育的内容与程度还要适当地加以变化调整。特别是中学时期，儿童的自主力渐强，个性逐渐发展，选取的内容可以复杂一点。可见，他要求的对内容的取舍是以学生身心发展各阶段不同的特征为标准的。由普通教育转到专门学校，从此关于美育的学科，都单独地进行。对于高等专业音乐教育，他更是赴全力以支持，自不待言。

关于社会音乐教育，蔡元培亦颇为重视。他非常看重公共音乐会的美育作用："音乐是美术的一种，古人很重视的，古书有《乐经》《乐记》，儒家礼乐并重，除墨家非乐外，古代学者没有不注重音乐的。外国有专门的音乐学校，又时有盛大的音乐会。就是咖啡馆中也要请几个人奏点音乐。我们全国还没有一个音乐学校，除私人消遣，沿照演旧谱，婚丧大事，举行俗乐外，并没有新编的曲谱，也没有普通的音乐会，这是文化上的大缺点。"① 因此，他主张为扩大音乐教育面，为了不常去学校的和众多已离开学校的人能够接受音乐教育，要广泛开设音乐会，设一定的场所，定期演奏。

从学校、家庭到社会，从专业（提高）到普通（普及），从生命的孕育到终老，形式结构的多层次、多维度与人生历程的纵横全息构成了一个有关美育和音乐教育的宏伟蓝图，这个蓝图寄托着蔡元培先生为尽快普及美育和音乐教育的满腔热忱和殷殷情怀。

3. 联系多种学科，综合地进行音乐教育

蔡元培一贯主张"五育"（其中的"世界观教育"在1912年9月2日公布的教育宗旨中未被写进）并举，虽然他从理论上把五育泾渭分明地划分为隶属于政治和超越政治的两大类，并且后来曾要求教育要完全超越政治而独立，但在"培养共和

① 蔡元培：《何谓文化》，载高平叔《蔡元培美育论集》，湖南教育出版社1987年版，第87页。

国民健全之人格"问题上,却是旗帜鲜明地坚持五育综合进行,"不可偏废"。他认为,各门具体学科虽然内容各异,却包容着各种主义,只是所含比重不同罢了。

在音乐教育的功能上,蔡元培主张除发挥音乐教育的主要功能——美育功能以外,兼及其他教育功能,因为音乐教育本质特征决定了其具有这些功能。"音乐者,合多数声音,为有法之组织,以娱耳而移情者也。……合各种高下之声,而调之以时价,文之以谐音,和之以音色,组之而为调、为曲,是为音乐。故音乐者,以有节奏之变动为系统,而又不稍滞于迹象者也。其在生理上,有节宣呼吸、动荡血脉之功。而在心理上,则人生之通式、社会之变态、宇宙之大观,皆得缘是而领会之。此其所以感人深,移风易俗易也。"① 在讲到音乐教育对德育的辅助作用时他指出:"吾国古代,礼、乐并重,当知乐与德育大有关系,盖乐者,所谓美的教育也,古人每称乐以和众,今学校唱歌,全班学生合和,亲爱和乐之意,油然而生。此亦发扬公德之作用也。"②

蔡元培要求联系多学科综合地进行音乐教育,要求在发挥音乐教育的美育功能的同时兼及其他教育功能,这样不仅有益于音乐本学科的教学,有益于人的精神世界的丰富与健康,也有利于培养积极的科学探索精神,因为有了美术的兴趣,不但觉得人生很有意义,很有价值,就是治科学的时候,也一定添了勇敢活泼的精神③,激发了许多创造的灵感。

4. 音乐课应以美育为宗旨,不可生搬外来的教学内容与形式机械地进行

萌芽于清末民初并于辛亥革命前后形成澎湃之势的学堂乐歌运动,过分看重外来的音乐教育内容和形式;又由于军阀掌政带来的冲击,基于学堂乐歌的情况,蔡元培曾在1919年12月1日大声疾呼:文化运动不要忘了美育!他指出:"美术的教育,除了小学校中机械性的图画、音乐以外,简洁可以说没有。"④ 他认为,这种少得可怜的机械的图画、音乐教育,不但没有任何美感,达不到任何美育效果,而且由于违背了学生的身心发展的特点、不注意他们的兴趣,影响了他们的健康。蔡元培一贯强调"美育是自由的"而非强制的,此为其提出要用美育代替宗教教育的重要理由之一。

5. 发扬我国优良乐教传统,取长补短

蔡元培能够从较为公正的立场看待古今中外音乐文化,并能通过分析和比较,较为客观地认识到当时我国音乐及音乐教育上存在的不足和传统优势,不妄自尊大,也不妄自菲薄。在对待国乐问题上,一方面,他为我国悠久的音乐文化传统而骄傲,

① 蔡元培:《华工学校讲义(智育十篇)》,载高平叔《蔡元培美育论集》,湖南教育出版社1987年版,第18页。
② 蔡元培:《在浙江旅津公学演说词》,载高平叔《蔡元培美育论集》,湖南教育出版社1987年版,第108页。
③ 蔡元培:《美育与科学的关系》,载高平叔《蔡元培美育论集》,湖南教育出版社1987年版,第107页。
④ 蔡元培:《文化运动不要忘了美育》,载高平叔《蔡元培美育论集》,湖南教育出版社1987年版,第57页。

认为"我国音乐发明最早,体制独多",且盛赞先秦时期的礼乐制度及其良好的"化人移风"作用:"按我国音乐,本有礼制音乐和艺术音乐两大类,均以化人成俗为前提。礼制音乐,纪念前贤之功业,为后人立模范,是用音乐推行教育方针者也。艺术音乐,发挥人民个性,调和社会习尚,是用音乐提高民族文化者也,两者相辅而行,则礼制音乐不致枯索乏味;艺术音乐可免放逸出轨,而至于至善焉。"另一方面,他又为这一优秀的乐教传统遭受到几千年封建专制统治的破坏而痛心疾首:"惜乎秦汉以来,政体专制,君主借礼制音乐以自尊,于是音乐渐与教育文化脱离关系,日就退化。降至今日,国际上竟目我国为无乐之民族,可耻孰甚!"国乐较之西乐,一方面,他承认西方音乐确实优于我国,并且认识到"欧洲音乐之所以进化",不仅赖于社会与科学技术的进步,亦与他们有与音乐相关的生理学、心理学、美学、社会学、文化史学等"系统之理论,以资音乐家之参考"① 有着极其重要的关系;另一方面,他并没有对国乐的发展丧失信心,没有像许多同代人主张的那样干脆以西代中,而是对之抱着极其乐观而积极的态度,认为"果能及时整理,将我国高尚乐舞,从新而张大之,必能在世界音乐史上,占一重要地位"②。如何才能做到这一步?蔡元培认为"徒自愧,无补也"③。倘若以我国古代之学艺为根柢努力进取,"一方面,输入西方之乐器、曲谱,以与吾固有之音乐相比较。一方面,参考西人关于音乐之理论,以印证于吾国之音乐,而考其违合。循此以往,不特可以促吾国音乐之改进,抑亦将有新发现之材料与理致,以供世界音乐之采用"。如此,便可以"使吾国久久沉寂之音乐界,一新壁垒,以参加于世界著作之林"④。可见,蔡元培是要求人们本着立足并弘扬本国的音乐文化传统而取长补短的态度来进行音乐研究并实施音乐教育的。蔡元培认为,中外文化均有自己独特的个性,所谓"取长补短",应当是站在平等的地位上互补所短、互取所长。他正是抱着这种态度支持北京大学音乐研究会、音乐传习所、上海国立音乐院的音乐研究和高等音乐教育活动的;也正是抱着这种态度,对普通学校音乐教育中存在的机械地套用外国的模式与内容而提出尖锐批评的。直至今日,他的这种思想依然是音乐研究、教学和创作中的重要原则之一。

6. 注意艺术气氛的营造,创设优美的音乐教育环境

蔡元培认为,获取美感的途径有很多,除艺术作品本身之外,还要配以优美的外部环境——自然环境和人文环境,因为艺术"多资于自然现象和社会状态",艺术和环境共同作用,才能取得最佳的美育效果。所以他竭力提倡美化环境,既要美化都市,更要美化校园。他在《创办国立艺术大学之提案》中明确提出:"美育之目的,在陶养活泼敏锐之性灵,养成高深纯洁之人格,故为达到美育实施之艺术教育,

① 蔡元培:《〈音乐杂志〉发刊词》,载高平叔《蔡元培美育论集》,湖南教育出版社1987年版,第59页。
② 蔡元培:《整理国乐案》,载高平叔《蔡元培美育论集》,湖南教育出版社1987年版,第272页。
③ 蔡元培:《〈学风〉发刊词》,载高平叔《蔡元培教育论著选》,人民教育出版社1991年版,第33页。
④ 蔡元培:《音乐杂志》发刊词,载高平叔《蔡元培美育论集》,湖南教育出版社1987年版,第59页。

除适当之课程外，尤应注意学校的环境，以引起学者清醇之兴趣，高尚之精神。故校舍应择风景都丽之区，建筑应取东西各种作风之长，而单纯雄壮为条件，期于天然美美相协调，而且于实用。"物理环境如此，人的言行更应如此。他在谈到公共育婴院的教育时曾强调："院内成人的言语与动作，都要有适当的音调态度，可为儿童的模范。就是衣饰，也要有一种优美的表示。"① 凡此种种，都说明了他对环境在美育、音乐教育中的特殊作用的重视。

总之，以人为本，重视音乐的审美性，重视音乐教育对国民健全人格的陶养作用是蔡元培音乐教育思想的中心内容。他的音乐教育理念虽然受到西方美学观的深刻影响而具有一定的西方资本主义文化色彩，然更具有浓厚的我国古代优秀文化的精神内涵，渗透着儒家古典传统的文化人文精神，其理想中的完全人格又与道家追求的超越品质相契合。它继承了传统儒家"礼乐"教育中德育与美育相济相辅的思想，又摒弃了乐教、诗教中强烈的政治功利性和政治工具性的一面；他追求精神与情感世界的卓然独立与超轶，却又反对极端的自私自利的专己主义。因此，蔡元培所倡导的美育、音乐教育更彰显超然的人本主义特质，可以说其为中国古代文化中人文主义精神和西方"人道主义"精神的融合与升华，更具合理性与进步性。如果说蔡元培的以人为本的美育、音乐教育思想有所局限的话，则是因为他的育人境界太高远、太具理想化的色彩。与其说其本身有局限，不如说是当时的社会局限了他的理想。他的音乐教育思想对整个现代乃至今天都产生着重大影响。

二、丰子恺的音乐教育思想

丰子恺（1898—1975）是现代画家、文学家、美术和音乐教育家。基于上述诸领域中的卓越建树，他被日本汉学家吉川幸次郎誉为中国现代艺术大师中"最像艺术家的艺术家"。丰子恺之所以博得如此高的声望，是与其艺术与艺术教育观上的独特之处分不开的。他认为艺术活动和艺术教育的目的就是为了培养健全的人格，使人人都能享受"艺术的人生"。音乐教育当然也是该目的。

1. 音乐教育是培养"健全人格"最有力的手段

培养健全人格的问题是教育的中心问题之一，历史上几乎所有的教育家对此都非常关心，古代的孔子、老子如此，近代的王国维、孙中山、梁启超、蔡元培等亦如此。丰子恺也认为健全人格教育是合理的教育宗旨，特别是不以培植专门要才为目的的普通教育。② 同时，他认为艺术教育，尤其是音乐教育对养成健全人格作用最大。

丰子恺指出："教育是教人以真善美的理想，使窥见崇高广大的人世的。再从心

① 蔡元培：《美育实施的方法》，载高平叔《蔡元培美育论集》，湖南教育出版社1987年版，第160页。
② 丰子恺：《卅年来艺术教育之回顾》，载《丰子恺近作文集》，成都普益图书馆1941年版。

理学上说，真、善、美就是知、意、情，知、意、情三而一并发育，造成崇高的人格。"① 他认为，健全人格主要是指人精神世界的健康，即真、善、美三方面的统一与协调。相比较而言，行为是精神的外显，精神决定行为，只有在健康的精神作用下，才能发出真善美的行为。因此，丰子恺把健康的精神世界视为健全人格的核心。而就真善美三者的关系来说，它们是相互影响、相互制约的辩证统一的关系。

用艺术教育对人进行美的精神的陶冶，是丰子恺的一贯主张。他在其最早出版的音乐理论书籍《音乐的常识》中就提出，"艺术给人一种美的精神，这精神支配人的全部生活"②。养育美的精神，并用这种精神支配人的全部生活，是丰子恺始终不辍地从事艺术创作活动和关心、投身艺术教育活动的最深层动因，也是其一生的人格追求目标。

而在诸种培养美的人格精神的艺术教育门类中，丰子恺更重视音乐教育。因为在他看来，音乐是艺术中最能直接地、紧密地接触人精神生活的艺术形式，是"人类感情的最直接的发表"，"是艺术中最动人的一种"，"是一切艺术的先锋"③。因此，音乐是主观的艺术，感情是第一位的，抽象而不确定的形象是后来的。音乐抒发人类情感的直接性和表现音乐内容的抽象性特质，决定了其在自由发展人类以智、情、意为内涵的人格精神方面的巨大作用。

另一方面，丰子恺认为，美虽然可以完成真善，但一味地追求美（外在礼度或形式），而不注意将美的形式与真善的内容相结合，也是不可取的，因为看似很美的东西却可能对人格精神产生极深的毒害作用。在《为中学生谈艺术学习法》一文中，与高尚而健全的美相对应，他把这种美称作不健全的美。他认为不健全的美有两种类型：第一种是卑俗的美，其特征是重显露而缺乏含蓄；第二种是病态的美，其特点是偏好某种性质的美而沉溺于其中。所以，在进行音乐教育时，无论是学校音乐教育，还是大众音乐教育，都必须以真善美相统一的标准，选择"曲高和众"而非"曲低和众"④ 的音乐作教材。如是，则对人的精神产生巨大而有益的营养与提升作用，反之，则会伤害人心，使人堕落。"低级趣味的东西不能代表音乐艺术。"⑤

音乐是一把双刃剑，高尚而"确美"的音乐"化人也速"，同时，低迷而"貌美"的音乐"毁人也甚"。由音乐及音乐教育对个人的作用推而衍之，其正反两方面的作用关乎民族的兴衰和国家的存亡。因此，丰子恺多次强调说："音乐能使大众的

① 丰子恺：《关于学校中的艺术科》，载《丰子恺文集》，浙江文艺出版社、浙江教育出版社1990年版。
② 丰子恺：《音乐的常识》，上海亚东图书馆1925年版，第15、14页。
③ 丰子恺：《音乐知识十八讲》，湖南文艺出版社2000年版，第14、22页。
④ "曲高和众"和"曲低和众"是丰子恺在1935年所作《大众艺术的音乐》一文中在"艺术大众"化的思潮背景下，由古之"曲高和寡"衍生出来的概念。他把"曲"的高、低与"和"的众、寡分成四种类型："1. 曲高和寡——其曲高而难，故和寡。2. 曲低和寡——其曲低而难，故亦和寡。3. 曲低和众——其曲低而易，故和众。4. 曲高和众——其曲高而易，故亦和众"。原文载《艺术丛话》，上海良友图书印刷公司，1935年4月。
⑤ 丰子恺：《艺术修养基础》，湖南文艺出版社2000年版，第31页。

心一致和洽。故自来音乐的发达与否，常与民族的兴衰相关。"① 他强调在学校中用健全的艺术施于教育，使国家民族健康发展："艺术的健全与否，不但影响于人的性格，又关切于国家的兴亡。现今社会上那种不健全的图画与歌曲的流行，暗中在斫丧我民族的根气。欲匡正此弊，只能从学校的艺术科着手。"② 由此可见，丰子恺健全人格精神的音乐教育思想又是与培养健全民族精神的教育目标紧密联系在一起的。

2. 音乐教育是造就"艺术的人生"的途径

1943年，丰子恺写了一篇题为《艺术与人生》的文章③。文章分别论述了绘画、建筑、雕塑、工艺、音乐等12种艺术门类的自身特征及与其人生的关系，对时之文艺界盛行的"为艺术的艺术"和"为人生的艺术"两种口号与思想潮流均提出了质疑。对其"艺术的人生"命题的含义做何理解呢？丰子恺认为，一切被称为艺术的东西，对人生来说都是有用的，只不过由于各种艺术的特质决定其"用"的性状不同而已。因此，世间一切文化都为人生，也绝不存在不为人生的艺术。因此，"近来盛用的'为艺术的艺术'与'为人生的艺术'这两个新名词"是"有些语病的"，"不是妥善的提法"。兼有艺术味和人生味、两者调和适可、不偏重任何一方的艺术才是"我们所要求的"。这里应当注意的是，前面说过，丰子恺一向认为真善美统一的作品才能被称为艺术，艺术是美的，但美的东西不一定都是真和善的。对于此问题，该文又从对"为艺术而艺术"论进行批判的角度做了再次强调，它指出，若仅仅是"为艺术的艺术"，则可能使艺术创作滑向唯美的、有害的极端。

从艺术对人生的有用性上观之，丰子恺认为，各种艺术形式对人生的直接作用或间接作用是复杂的、融合在一起的，或是互换的，不能进行简单的划分，因为艺术"本是人的生活的反映"，人类生活的复杂性决定了艺术作用的复杂性。"艺术不是一条直线，却是一条弧线。有时弧线弯合拢来，接成一个圆线，则两极端又可会合在一点，令人无从辨别。"④ 也就是说，"直接有用的艺术，有时具有极伟大的间接效果。反之，间接有用的艺术，有时也具有极伟大的直接效果"⑤。

关于艺术对人生的作用及"艺术的人生"问题，丰子恺多有提及，他在1941年发表的《艺术的效果》⑥ 一文中也曾作过较集中的论述。他说："艺术及于人生的效果，其实是很简明的：不外乎吾人对艺术品时直接兴起的作用受得的影响及研究艺术之后间接。前者可称为艺术的直接效果，后者可称为艺术的间接效果。因为前者是'艺术品'的效果，后者是'艺术精神'的效果。"他进一步解释说，所谓效果，

① 丰子恺、裘梦痕：《开明音乐教本·乐理篇》，开明书店1935年版，第111页。
② 丰子恺：《为中学生谈艺术科学习法》。载《中学生》1931年10月刊（第18号）。另见《艺术趣味》，湖南文艺出版社2002年。
③ 丰子恺：《艺术与人生》，湖南文艺出版社2002年版，第214—222页。
④ 丰子恺：《艺术与人生》，湖南文艺出版社2002年版，第214—222页。
⑤ 同上。
⑥ 丰子恺：《艺术修养基础》，湖南文艺出版社2000年版，第52—57页。

就是人们在创作或研究艺术品时所得到的乐趣。这乐趣表现在两个方面：一是自由，即心灵的自由，我们平日的心境，由于受环境拘束、对付人事要谨慎小心、辨别是非打算得失等生活之累继而大部分时间是戒严的，不得自由舒展。二是天真，即可以通过学习与研究艺术，看到人生自然的本来面目。人类的生活由于受习惯的迷惑，往往因看不到自然的真相而生活在一种单相思的、自大狂的虚幻状态中，无视大自然的万事万物皆具有独立的生命意义和自身规律，认识不到它们"当初并非为人类而造"；将习惯地假造出来的贫富贵贱的阶级划分"视为当然"，意识不到在造物主面前人人都是平等的，人人都有追求幸福、享受自由的权利。唯有在艺术中，人类解除了一切习惯的迷障，而表现出天地万物本身的真相。我们唯有冲出日常生活的、传统习惯的思想藩篱，才能回到自己的真我。丰子恺指出，这种自由天真的直接效果，是"艺术品及于人心的效果"，与我们习惯上理解的直接实用性是两码事。

所谓间接的效果，就是当人们积累了丰富的艺术修养之后"心灵所获得的影响"。换言之，就是体得了艺术的精神，而表现此精神于一切思想行为之中。这时候不需要艺术品，因为整个人已变成艺术品了。丰子恺认为，这种艺术精神作用也主要体现在两个方面：一是远离功利，即用非实用的功利态度对待万事万物，也就是在经过了长期的艺术品所带来的自由自在、天真烂漫心情滋养和积累后，"酌取这种心情来对付人世之事，就是在可能的范围内把人世当作艺术品来看"。二是归平，即达到"物我一体"的艺术境界。他说，我们平常生活的心与艺术生活的心，其最大异点在于，平常生活中，视外物与我是对峙的，艺术生活中，视外物与我是一体的，对峙则物与我有隔阂，我视物有等级，一体则物与我无隔阂，我视物皆平等。因此，研究艺术可以养成平等观，具有了平等观，也就得到了艺术的归平效果。对此，他运用艺术心理学中的感情移入（移情）理论对艺术之所以能养成"物我一体"的审美心境做了举例说明，从而得出结论："物我一体"的心境是艺术上最可贵的一种心境。习惯了这种心境，而酌量应用这种态度于生活上，则物我对敌之势可去，自私自利之欲可熄，而平等博爱之心可长，一视同仁之德可成。

因此，丰子恺提出"艺术的人生"的命题，认为兼有艺术味与人生味的艺术作品才是我们想要的。而上面的理由是表层的，"艺术的人生"命题包含着更深刻的含义。丰子恺最看重的是艺术对人非功利的、归平精神的陶养作用。他认为，只有具备了这种艺术精神，人才不会再单单是累于人事之世的平常人，而会成为不再需要艺术品的艺术的人，因为此时的人本身就是一件完美的艺术品。只要具备了这种艺术精神，就会用艺术的眼光看待人间的一切，将世俗无味的社会当作一件有情有味的大的艺术品。而成为艺术品的个人又完全融合在社会这个大的艺术品之中，与其融为一个不可分割的艺术整体，从而充分地实现人心的自由与天真，去物我对敌之势，熄自私自利之欲，长平等博爱之心，成一视同仁之德。

"艺术的人生"是由远功利、归平等的艺术精神所支配的人生。艺术精神是通过艺术审美教育不断地培植艺术心养成的，而艺术心的本质和自由自在、天真烂漫的

童心相等同。所以，丰子恺概括说"学艺术是要恢复人的天真"。也就是说，欲造就"艺术的人生"，必以培养艺术心作为艺术教育的核心，艺术教育又必须以保护童心、恢复童心为出发点与归结点。

丰子恺认为，在保护、恢复童心，即培植艺术心方面，音乐教育具有特殊的功效，这主要体现在以下两个方面。

第一，在诸类艺术品中，音乐与儿童的关系最大，即音乐是最能为儿童所普遍接受、喜爱的艺术形式，也是最能对儿童的感情产生深刻作用的艺术形式。因此，它不仅能直接呵护童心，儿童成人以后再重温儿时所学的音乐时，亦能直接使童心回归。由于儿童唱歌时全身心地投入其中，所以会"终生服膺勿失"。

第二，音乐的特殊艺术性质决定了音乐教育在培植童心、艺术心上的优越性。丰子恺认为，"情感性"和"直感性"是一切艺术及其学习鉴赏活动的共同特征。而这两个共同特征中，音乐艺术有着特殊的优越之处。丰子恺曾多次用实例来证明，音乐直入人心的情感作用能够在人的心灵深处留下久不灭的感情印痕，即可使艺术心永葆青春；这种感情作用经验得多了，必然使人生获得音乐般的、健康的生活，可以涵养艺术的、年轻的心。关于音乐直感性问题，丰子恺认为，艺术活动是感性重于理性的，一切艺术的学习与鉴赏都是都必须以感觉为主，以理性为辅，否则不会领略艺术美的真谛。如此说来，欲磨炼音乐的感觉能力，摆脱思虑干扰而"净耳"是至为关键的一步。然而，只有先净心，才能净耳。因此，净耳必净心，也可说净耳即净心。那么，其所谓"净耳"者，即非功利的、恰如澄明透彻、纯洁无瑕的童心般的心态，这种心态正是他始终念念不忘的"艺术心"。学习和欣赏音乐须以净心为基础以获得音乐的真美；反过来，音乐艺术的真美又滋养了这种净心，使之更澄明与透彻。因此说，音乐是培植童心、艺术心的有效途径。又由于音乐的抽象性特征，感受音乐之美时需要更加明净的心境，使得音乐在培植艺术心上具有更为特殊的作用。

3. 音乐教育要"以人格为先，技术为次"，且要"善巧兼备"

丰子恺强调，技巧不是艺术，"以人格为先，技巧为次"的艺术才是真艺术，具有真善美协调统一的大人格精神的艺术家才是真艺术家。因此，艺术教育必须以滋养美而高洁的情感从而促成健全人格为首要目的（主目的），而将技术的传授放置在次要地位（副目的）。这是他一贯坚持的艺术教育原则。他认为脱离了这一原则，艺术教育便会局限为"局部的小知识、小技能的教授"，如音乐教育将只是让学生学会几首歌便完事大吉的"小艺术"科，使艺术审美教育的自身品质降格，失去艺术教育以养成艺术人生的本来意义。他对纯技巧传授的艺术教育始终持有强烈的反对态度。

不过，丰子恺是从大艺术教育的角度来反对专事技巧传授的，具体到艺术本体的学习上，他并不轻视技艺的磨炼，因为艺术是"善巧兼备"的。丰子恺认为艺术必以技术为基础，技巧是步入艺术之纯美殿堂的基本阶梯。

他指出，中小学的音乐教育适合以声乐为基础，以器乐为本体。因为，声乐是用自己的身体直接表达心中的音乐，器乐是以乐器代表身体表达，因此，声乐为器乐的根本。唱歌不是纯粹的音乐，是音乐与文学相结合的表现。仅由音响的高低、强弱、长短表现出音乐的美的是器乐，所以器乐是音乐的本体。丰子恺认为纯音乐的器乐才是音乐中的上品，是音乐美的集中体现，因此，丰子恺是将小学与中学阶段中的音乐教学作为向更高艺术殿堂进取的一个基础阶段来看待的。

丰子恺博学多识，是兼采众长、融中外人文精神于一体的大艺术家。他深受传统儒学的熏染，恪守儒家"以仁为本"的人生原则，用儒家的"实践理性"关注着人间的万事万物与世态炎凉，对人生充满了热爱，为人处事认真而严谨。但他也总能不以物喜、不以己悲、从容豁达、随意泰然，体现了超脱、逍遥的道家文化精神及其"尚自然"的人生态度。他从康德"无功利的审美观"中受到启发，将美与善结合起来，希望通过艺术审美教育还给人们一个清澈澄明的世界。他信奉佛学，倾心其"破人我""去私欲"的自我解脱之道，坦言"艺术的精神正是宗教的精神"，将佛家"慈悲为怀"的人格修炼理想和宗教的艺术精神融入世俗的生活中，并升华为独特的以美善为旨归的大人格观和"艺术的人生"观。因此，他重视艺术，坚持"人格为先，技术为次"的艺术评判标准；他重视艺术的一切"人生之用"，但更崇尚与"大音希声"意蕴相契合的无用之用。他重视艺术教育，但并不满足于艺术本体的传授，而更崇尚艺术精神的习得，以使之"支配人生的全部生活"。总之，培养真善美的健全人格，造就"艺术的人生"，是丰子恺艺术审美教育思想的核心，也是其音乐教育思想的核心。

三、黎锦晖的音乐教育思想

黎锦晖（1891—1967）是中国近现代较早介入音乐教育领域并终生关注音乐教育事业的人物之一。曾受维新派新民、爱国、民主思想以及新文化运动中"平民文学""唯美主义"等思潮深刻影响的黎锦晖，其音乐教育生涯从清末即已开始。黎锦晖曾先后于1910年和1915年兼任多所师范学校与湖南省城重点中校小学部的乐歌教员。1916年以后，黎锦晖虽然没有再直接登上普通学校音乐教学的讲台，却一直对音乐教育特别是儿童音乐教育倾注了极大的热情。他编写学校音乐教材、创作儿童歌舞音乐、组织儿童歌舞演出（他组织的许多具有商业性质的歌舞演出中，儿童音乐始终占有重要的位置），实质上是把音乐教育由有限的学校小讲台扩大到社会大讲台，从而，闯出一条充满坎坷、给他带来赞誉同时也招致种种非议与磨难的音乐创作和音乐教育之路，以实践着其通过爱和美的教育"改造国民性"的理想。

1. 寓教于乐，于潜移默化中养精神、塑品格

黎锦晖曾编写过许多音乐教材，其中不乏脍炙人口、在当时学生音乐生活中产生重要影响的优秀之作，如《总理纪念歌》《勇健的青年》《醉卧沙场》《再会》《放晚学歌》等。但他更钟情于用取材于儿童生活、符合儿童审美情趣、充满爱心和美

的形式的神话、寓言故事创编成集音乐、舞蹈、诗歌、故事、游戏于一体的综合艺术形式——儿童歌舞表演曲和儿童歌舞剧——对儿童施教，因为它们符合儿童活泼好动的身心特征，容易使孩子们在表演中体验充分的快乐。这种快乐无疑比正襟危坐地学唱几首歌来得剧烈和深刻得多。但娱乐不是真正目的，虽然在当时封建意识依然非常浓厚的时代背景下被道德、规矩、正统之学等搞得晕头脑胀的儿童们最需要的是快乐。黎锦晖所希望的，是让孩子们享受快乐的同时，收到一种综合的教育效果，从而将教育目标最终指向人性的改造、社会的进步。

黎锦晖既重视音乐的娱乐作用，亦重视其实用作用——锻炼国语、帮助学习，更重视在娱乐中涵养儿童优秀精神品质的不用之用——养成爱美之心、博爱之心和遵守纪律（公德）、尊重艺术、思维清晰、处世干练的做大事情的能力等，这些精神品质既是民主、自由的新型国民所必备的，也是平等自主的新社会所必备的。涵养精神品质的过程亦即重塑国民性、创造新社会的过程。由此看来，他对音乐教育作用的看法与古之传统乐教思想和同时代之王光祈等新儒的功利主义的乐教思想并无二致，只是受了新文化运动中种种新思潮的影响，他对理想的国民性质与社会的认识有了自己新的标准。

2. 从爱与美的教育做起

黎锦晖清醒地意识到，理想的实现不是一朝一夕的努力所能完成的，欲将"暴虐的、不平等的、不合道理的社会"改造成真正文明幸福的太平盛世，需要绵绵不绝的向前进取。事情必须一步一步地从基础做起，必须从培养下一代的优秀品质开始做起。因此，他虽关心时局，写下《总理纪念歌》《热血歌》《同志革命歌》等大量爱国歌曲，但更关心儿童音乐的创作，且在儿童音乐作品里，首先关注的不是显性化的尖锐的社会问题（即使表现也是采用比较温和的"旁敲侧击"的方式），没有像当时大多数人那样从理论上将音乐教育的功能无限地扩大到关乎"国家兴亡"的地步，而是将"五四运动"时期盛行的以"平等、自由、博爱"为道德内涵的"人道主义"精神化为音乐教育中的新型的人文关怀，从培养人性中最珍贵的"爱之心"和"美之心"着手来改造国民之性情。因此，在他的作品中"爱"和"美"是两个突出的主题。

可以说，在黎锦晖的作品中处处弥漫着人性之爱的气息。如《寒衣曲》中的母子之爱、《麻雀与小孩》中小麻雀拟人化的母女之爱、《好朋友来了》中的友情之爱、《可怜的秋香》中的怜悯之爱、《小小画家》中的对主人公的个性被束缚的同情之爱。《葡萄仙子》则是一个完全由关心、互助等种种爱心构成的爱的世界。另外，《三蝴蝶》《神仙妹妹》《小羊救母》《七姊妹游花园》《小利达之死》等作品都从不同侧面表现着爱的主题。天上人间，人间天上，爱无处不在。

黎锦晖说，儿童歌舞的学习可以训练儿童一种美的语言、动作与姿态，可以培养他们尊重艺术的好习惯。他认为，语言美、仪态美等外在美是人类文明和社会文明的标志之一，诸如看戏时随便说话和吃零食等行为是绝对不文明的。外在美实质

上是内在美的外显,内在美则是通过外在美的形式表达出来的。尊重艺术的实质就是首先要尊重艺术的形式美。况且,"爱美之心人皆有之",爱美是人的天性。

黎锦辉认为,对于天真烂漫的儿童来说,任何有碍于个性与精神文明进化发展的"规矩""习惯""成见"之类的伦理道德都是不合时宜的,应该杜绝和回避;否则,便会依然像王国维曾经指出的那样,使音乐教育变成道德教育的奴隶,极大地束缚儿童个性自由健康的发展,百害而无一益。

残酷的社会现实让黎锦晖逐渐认识到,表面化地强调音乐的社会功利性是不足取的,就音乐是否雄壮而言,主要是由国家是否强盛决定,音乐与国家民族的关系是果与因的关系,而不是因与果的关系。既然如此,还不如立足于现实,着眼于未来,从美与爱入手,做培植新国民性的最基本的工作。

3. 坚持音乐教育的民族化、平民化、通俗化

黎锦晖坚持这样的观点:"中国音乐应该以民族音乐为主流,民族音乐应以民间音乐为重点。"[①] 他一针见血地道出了自新式学堂开展音乐教育以来过于偏重西洋音乐教学的弊病,其中也包含了以下道理。新文化教育旨在改造国民性,但改造国民性不是改掉国民的民族性,中华民国的新国民应当首先是具有中华传统人文品质的新国民,因此,音乐教育必须采用中国人所熟悉的民族音乐形式,采用民间音乐作为音乐素材创作的教材。同时,国民性的改造是整体性的,音乐教育的对象是平民大众,而不是少数人的贵族阶层,因此,音乐教育又必须坚持通俗化的原则。民族化、大众化、通俗化,是黎锦晖音乐教育及音乐教材创作的重要特征。

黎锦晖的这一音乐教育思想的形成是有一定历史背景的。从其自传式的著作《我和明月社》可知,他自幼受民间传统音乐的熏染。"玩弄过古琴和吹弹拉打等乐器,也哼过昆曲、湘剧、练过汉剧、花鼓戏";参加过祀孔乐舞的演习,也曾在乡下做道场的活动中合奏过《破地狱》的乐章,因而打下初步的民间习俗音乐的基础,并对之产生了浓厚兴趣。所以于1915年兼职音乐教育教师时,他能在把新式学堂中所学的"浅近的西洋乐理"和"多用日本歌曲填配汉文的歌曲"施于教学的同时,有意识地将《满江红》《阳关三叠》《浪淘沙》、"齐白石传授的小工调慢板《柳秋娘》"之类的传统古曲教授给学生。此举得到各年级学生的欢迎,学生们普遍认为中国调比日本调好得多,提出"各授些民歌风格的歌曲"的要求。学生的积极反应,给了他很大的鼓舞,从五六十岁的老学生到小学堂里的儿童均喜欢民族风格的音乐的事实,使他初步树立了民族音乐研究的信心。

新文化运动逐渐高涨之后,得了民主科学新思想进一步熏陶的黎锦晖以高涨的热情投入到"白话文运动"中来。为了编辑小学适用的白话文读本,他再次将目光投向了传统音乐,于1917—1918两年间花了大量的精力和时间,对戏曲、曲艺、民

[①] 中国人民政治协商会议全国委员会文史资料研究委员会编:《文史资料丛刊》(三),文史资料出版社1982年版,第124页。

歌小调等进行了较为深入与系统的研究，同时萌发了组织一个小型的音乐社，以"宣传乐艺、辅助新动"的想法。1919年，黎锦晖任北京大学音乐研究会"潇湘乐组"组长，获得了更广泛的接触与研究民间音乐的机会，他按照所摸索出的"保留原有曲调，改变唱腔，或取材作新曲主题，加以发展"①的民乐改进方法，进行了民族音乐特别是"不能登大雅之堂"被称为"下里巴人"的"粗俗不堪"的民歌和曲艺音乐的搜集、整理和改编工作，并撰写了《国乐新论》《旧歌新词》等文章，宣传其俗乐改进主张和"平民音乐"思想。他的主张和做法虽遭到少数人的反对和耻笑，却得到一些认为应利用民间乐艺形式把新文化运动的精神推广到广大群众中去的进步人士的赏识，因此他被推举为《平民周报》的主编。由于该报颇受欢迎，加之其间不断的采风工作又使他深化了民间乐艺是民族音乐的宝藏的认识，这些原因，再次坚定了他要组织一个在"兼容并包之内特别重民族音乐""高举平民音乐的旗帜"的团体，以研究、发展、推广民族民间音乐的信念。至此，其民族化、平民化、通俗化的音乐及音乐教育思想业已成熟。

基于上述思想，他对长期以来学校音乐教育中崇外卑中的观念与现象表示出强烈的不满，主张儿童必须学习民族民间音乐，并把开展民族新音乐的创作及发扬光大视作一种"斗争"。他以具有浓郁民族风格的儿童歌、舞音乐创作活动入手，以推广白话文运动为契机，以编辑小学音乐教材、出版杂志、组织儿童歌舞演出、创办专门的歌舞学校等为具体措施，迈开了斗争的坚实步伐，穷其一生，不曾停息。虽然在这场斗争中他总是处于劣势，先是因此被取消教育部"小学课程标准起草委员会"的委员资格，后来到他的音乐全部被从音乐教材和学校中清除，再后来几陷于人人喊打的境地，但他一直没有失掉斗争的信念。

必须指出的是，黎锦晖主张音乐教育的民族化，但并不排斥对外来音乐的学习与吸收。在1927年创办"中华歌舞专门学校"时，除把他亲自编写的歌曲和歌舞剧作为主要教材外，还开设"音乐理论""发音""唱歌""民间舞蹈""外语会话""戏剧常识"等综合基础理论与修养课程，另外特聘外籍教师旅沪俄侨舞蹈教授马索夫夫人教授《天鹅湖》《西班牙舞》，归国留学生（留法学生）唐槐秋教授交际舞等，以提高学生的艺术素质。另外，他坚持平民化和通俗化，但并不是对传统音乐特别是民俗音乐良莠不分地一概吸收，而是取其精华加以改编利用，走的是改革创新的路子，应该说，这条路子是很正确的，对当今民族音乐的发展来说，亦不失指导意义。

4. 从对黎锦晖"曲剧"正反两方面的态度看音乐教育思想的冲突

对于黎锦晖的音乐及音乐教育方式，起初曾经是好评如潮的，虽然也有一些批

① 黎锦晖：《回忆明月社（初稿）》，据李士钊保存黎锦晖之手稿复印件抄录，中国艺术研究院音乐研究所存。

评。如认为他"热心教育,尤为可嘉"①;认为"黎君的努力,将小学校以前只是直着喉咙喊'独来米发索拉希'的唱歌革了一次命,创造出这种独特的歌剧,来启发儿童的兴味,这点功绩,在教育史上,当然要占相当的地位"②;而更多的是尖刻的指责与批判,特别是在《毛毛雨》《妹妹我爱你》等一批爱情歌曲流行起来以后,几乎完全是唾骂之声了。说他的音乐有伤风化,是亡族亡国的靡淫之乐,是"吗啡""海洛因","恶化或腐化了小学生的纯洁的心灵,散播了坏的种子于民间。虽然它并不是音乐,没有音乐的价值,然而它垄断了民众,几乎民众不知道有伟大的音乐,而只知道有靡靡的淫乐"③,应该将现有教材加以审核,对于黎锦晖一流之歌剧谣曲,严加取缔。

来自各方的不同的态度集中体现了音乐教育思想的冲突和引起这种冲突的两个最重要的问题。

一是关于中外音乐孰优孰劣的问题。"五四运动"时期是中外文化交流与碰撞最为深刻和激烈的时期,在进化论、科学主义等思潮的影响下,"中国音乐落后"的论调几乎充斥了整个音乐界和音乐教育界,即使是那些对民族音乐情有独钟的国粹主义者,也无不认为中国音乐是不科学的,必须向西方学习,必须用西方所谓先进的、科学的,进化得几臻完善的记谱法、乐理、和声、作曲法等技术理论来改造、发展民族音乐。因此,是否懂得西方音乐理论并据之进行创作,便成了衡量是否为真音乐家的标准,学校音乐教学中是否以五线谱入手学习西方音乐技术理论也成了其教学正统性的尺度。黎锦晖没有接受过正统的西洋音乐训练,其歌曲主要使用简谱,从作曲技术层面看,若纯以西乐为标尺,必然有许多不合规矩的地方,此点当然地成了黎氏音乐招致非难乃至被封杀的原因之一。缪天瑞先生之所以说"不袒护他音乐的价值",也主要是以西洋作曲技法理论为参照对其"曲谱"进行分析后所得出的结论。

二是关于"正淫"之乐及其与政治的关系问题。黎锦晖的音乐之所以受批判,还在于传统的根深蒂固的"雅俗""正淫"观。如上所说,当时的多数人认为,中乐不如西乐正统;其次就中乐而言之,小调、曲艺甚至包括戏曲在内的民间(民俗)音乐也都是宣淫的、享乐的,而非教化的,因而也是非正统的民族音乐,不仅不能代表中国艺术,且均属于"低迷淫佚""伤风败俗"的"邪乐"之流,应该在学校及社会上严加取缔,否则会贻害无穷。黎锦晖的音乐主要取材于民间俗乐,当然是冒天下之大不韪了。另外,抗日救亡的时代主题也是黎氏音乐雪上加霜的重要因素。靡音亡国,正乐治世。特殊的时代给传统的正淫思想提供了充分发挥的契机,既然黎锦晖的音乐是"商女不知亡国恨,隔江犹唱后庭花"式的亡国之音,当然在劫难逃。不过关于何谓"淫乐"的看法,也有一些见解是有益的、值得重视的。如一些

① 1927年7月3日《申报》。
② 1930年5月20日《北洋画报》"黎锦晖语录"。
③ 青青:《我们的音乐界》,载《开明·艺术专号》1928年第1卷第4期。

人认为，不能仅看其歌词里有关于情爱的词句，就将其定性为"靡靡之音"，其内容只要是健康的人类之情的表达，就应该说是正当的，即便是在学校里也不可怕。另外，名为《略论"靡靡之音"》（作者余任庚）的文章也说得比较透彻。文章认为，谈情说爱是人之常情，因而也是艺术中永恒的主题。古之《诗经》中即多有言情之歌，外国学校音乐教材中更是屡见不鲜。情歌之为人们所唾弃者，全是受了古今卫道君子们"文以载道"思想的影响。若仅因表现情爱即认定其为有伤风化的"靡靡之音"，实有对之定义加以修正的必要。①

因此可以说，对黎锦晖的不同态度所表现出的正是"乐以载道""政教合一"的正统乐教思想与"以人为本""以民为本"的乐教思想的冲突，是存在数千年的"正"与"淫"（雅与俗）之间矛盾的延续。传统的正（雅）乐已不复存，它的位置被科学的、"完美的"西乐所取代，西方音乐或者说以西方音乐技术改造过的新国乐，又成了新时代的正（雅）乐，成了新的崇拜偶像。大众所喜欢、所欣赏的，根植于他们生活中的民间音乐（包括取材于之的音乐创作）依然处于被排斥的"淫"（俗）乐地位。所不同的是，与古代相比，上述冲突与矛盾有了些许缓和。缪天瑞先生和余任庚的论述就是这种缓和的一种表现。然而不幸的是，此缓和的苗头稍现即逝了。因而，"黄色音乐鼻祖"的桂冠直到黎锦晖凄然辞世时亦没有脱去。

黎锦晖选择的确是一条艰辛而冒险的道路。然正由于其艰辛，方见其精神可贵；正由于其冒险，才留下那么多至今仍有鲜活生命力的作品。当时的黎锦晖是委屈的，因世人的不理解和短视，委屈于人们不能领悟他关注儿童音乐教育的真正用心——用充满爱和美的音乐，呵护儿童的至真性情和纯洁心灵；用民族化、平民化、通俗化的作品，使人人能欣赏音乐、养成尊重艺术的好习惯，从而重塑国民性，造就文明、幸福、快乐的社会。

四、陶行知的音乐教育思想

陶行知（1891—1946）作为美国大教育家杜威的高足，他将其老师的"教育即生活""学校即社会"理论发展创新为"生活即教育""社会即学校""教学做合一"三大主张的"生活教育"理论，并将其运用在他倾注了毕生精力的大众教育事业中。而在其倡导的大众教育诸运动中，他始终把音乐教育作为一项重要的内容来实施，大力推行大众音乐教育，并初步形成较为清晰的音乐教育思想体系。

1. 音乐教育应是大众教育的重要内容之一

陶行知是新教育运动的积极倡导者，对新教育有着独到的见解。他既反对脱离生活、脱离社会的"老八股"，又竭力反对全盘西化的"洋八股"，以求建立面向劳动人民，以广大下层阶级为主要对象的新的教育方式，即大众教育。陶行知的实际行动告诉我们，他十分赞同蔡元培"美育代宗教"和"美育救国"的主张，对音乐

① 余任庚：《略论"靡靡之音"》，载《音乐教育》1947年第1卷第4期。

教育应倍加重视。1923年,"中华教育改进社"成立美育组,开设包括音乐、图画、工艺等课程。1927年陶行知创办的晓庄师范学校不但把音乐课列为正式课程,还填词创作了《锄头舞歌》《镰刀舞歌》等歌曲,并亲自教唱。为强调包括音乐在内的艺术上的互帮互学及解决乡村办学音乐教师师资困难问题,陶行知推行"艺友制"和"小先生制"。1929年,晓庄各中心校改为学园。在他亲自兼任园长的和平学园,根据儿童的身心特点,推行以艺术为中心的教育实验。在劳山学园里,明文规定音乐课为必设课之一。1935年,普及教育助成会、晨报馆及儿童科学通讯学校为提倡普及教育起见,共同创办半小时普及教育实践,由中西药房无线电台播出。众所周知的育才学校中,音乐教育更是受到特别的重视。陶行知在《育才学校创办旨趣》《育才学校教育纲要草案》《育才学校节略》等文章以及在育才学校的多次演讲中提到特修分组时,总是把音乐组放在首位,在育才"二十三常能"[①] 中,把会唱歌列为"初级十六常能"之一。

陶行知不仅重视课堂音乐教育,更注重开展课外音乐活动,特别是开展社会音乐教育活动。学校中的晨会要唱歌,每周固定的音乐会要唱歌、表演文艺节目。最主要的是,他积极支持、组织歌咏团走出校门,深入工厂、农村,把整个社会作为音乐教育的对象,给大众更广泛的音乐教育影响,试图通过审美教育手段来"改造国民之品质",提高大众的音乐文化修养。

2. 音乐教育应和群众要求合起拍来,坚持"真善美合一"的美育原则

"把我们的音乐和老百姓的要求合拍起来",这是陶先生1940年年初给育才学校学生陈贻鑫的题词。寥寥数言,揭示出其音乐教育思想的核心,点明了他对音乐教育活动的一贯主张,即大众的音乐教育必须以大众为中心,用"与老百姓合拍起来"的音乐及音乐教育方式,使他们受到"他们需要的"音乐教育或者说情感教育。这体现了陶行知"要普及人民需要的教育""不是生产教育,而是生产者受教育"的总体教育思想。

大众教育的目的是"唤醒锄头闹革命",用知识消除蒙昧,用新的道德风尚取代传统的仁义道德,用战斗精神取代萎靡和颓废。从美育角度讲,大众所需要的美育是以他们所处的生活、社会环境为基础而实施的追求真理的美育。这是陶行知美育观的一大进步,最为可贵。坚持结合"现实生活"进行美育,坚持"真善美合一"的美育原则,陶行知的美育观推进了我国近代美育理论的发展。他在20世纪40年代的《创造宣言》中指出:"教育者不是造神,不是造石像,不是造爱人。真善美的活人是我们的神,是我们的石像,是我们的爱人。"[②] 可见,创造真善美的活人才是其教育的最高目标。陶行知还认为,这种真善美合一的创造教育还是"知情意合一"的教育。他在《育才学校教育纲要草案》中说:"知情意的教育是整个的、统一的。

① 陶行知:《陶行知全集》卷4,四川教育出版社1991年版,第38页。
② 陶行知:《陶行知全集》卷4,四川教育出版社1991年版,第3页。

知的教育不是灌输儿童死的知识,而是同时引起儿童的社会兴趣与行动的意志。情育不是培养儿童脆弱的感情,而是调节并启发儿童应有的感情,主要的是追求真理的感情;在感情之调节与启发中使儿童了解其意义与方法,便同时是知的教育;使养成追求真理的感情并能努力与奉行,便同时是意志教育。"① 这段话不仅是对智育、美育、德育三者辩证关系的分析,而且特别指出美育是调节并启发儿童应有的感情,是追求真理的感情,而不是脆弱的感情的观点,从而给美育赋予了更新、更深刻的社会内涵。在陶冶性情中追求真理,在追求真理中自觉自醒,进而追求民主、追求解放。这是符合时代精神的,这样的感情教育才是老百姓所需要的。因此,陶行知在给育才学校学生的题词中还写道:"要为真理而歌"。

3. 从大众的感情需要创选教材

要求音乐教育从大众的感情基础出发,从其所处的生活、社会环境基础出发,这样就为音乐教育的内容做了规定,涉及教材的编纂问题。他在音乐教材的使用上突出了以下几个特点:(1)注意教材的民族性、大众性。内容风格要民族化、大众化,不脱离民族文化的语境;不盲目地选用外来音乐教材,坚决摒弃具有奴化色彩的教材。(2)注意儿童的心理及语言特点,寓深刻的道理于浅显易懂的歌词之中。(3)艺术性与思想性并重。既具有形式美,又能体现大众的需要,唱出人民的心声,符合时代潮流。

总的来说,音乐教材所选歌曲体裁主要有两大类型。一类为民歌及民歌填词歌曲,具有民族风格特点的新创歌曲。陶行知曾说,我们的劳苦大众自己创造的山歌也不错。1927年,他自己作词的《锄头舞歌》《镰刀舞歌》等就是采用南京晓庄的山歌曲调创作的,由于学生们喜闻乐唱,而"流传于国内外"。另外,陶行知一生中或以民歌填词,或与赵元任、任光、吕骥、贺绿汀、冼星海等进步作曲家合作谱写创作的歌曲有四五十首之多,这些歌曲曲调大众化、民族化、口语化,歌词适应儿童的思维和语言特点,符合儿童生活和心理特征,内容的通俗性与哲理的深刻性并重。另一类为优秀的大众歌曲。大众歌曲是大众音乐中最易流行、影响最广、收效最大的音乐形式,因而陶行知极其推崇大众歌曲在大众音乐教育中的价值。在《大众歌曲与大众歌咏团》② 一文中,他说:"大众歌曲是大众心灵的呼声,它是用深刻的节奏喊出大众最迫切之内心要求……大众歌曲是要唱出大众的心中事,从大众的心里唱出来,再唱进大众的心里去。"他对大众歌曲创作的精辟论述,贯穿着他生活教育论的真谛:艺术源于生活,服务于生活;脱离大众生活,就不能创造出与老百姓合起拍来的音乐。同时,他强调不能抄袭,不要梦想把欧美现成的歌谱填词,我们要的是半殖民地反抗日本帝国的调子,这个调子在欧美的乐谱里是没有的,它需要我们大众队伍里的天才在中国的土壤气候里扶养起来。因此,他非常推崇聂耳,

① 陶行知:《陶行知全集》卷4,四川教育出版社1991年版,第458页。
② 陶行知:《大众歌曲与大众唱歌团》,载《陶行知全集》卷3,四川教育出版社1991年版,第467页。

认为聂耳留给我们的音乐遗产是很宝贵的,他希望更多的聂耳出现,有更多的优秀大众歌曲被创造,千万乃至全国的人在雄壮的"大众之美"当中,走向民主、自由,走向国家的昌盛和民族的解放。

4. 大众音乐教育必须采用适合大众的教育方式

陶行知的生活教育理论,主张把有形的校墙拆开,把鸟儿放出笼去,扩大教育范畴,那么音乐教育同样要尽量广泛开展,走出校门,面向社会。这样,所面临的问题首先是师资的缺乏,其次是采用什么样的教育方式。针对这两个问题,陶行知采用了具有独创性的解决方法。事实证明,在当时特殊的社会情况下,这些方法是行之有效的。

艺友制是陶行知在1928年提出来的,对此,他于《艺友制师范教育答客问》[①]一文中做了集中阐述:"艺友制是什么?艺便是艺术,也可作手艺解。友就是朋友。凡用朋友之道教人学做艺术或手艺便是艺友制。艺友制可以运用到师范教育上来?师范教育的功用是培养教师。教师的生活是艺术的生活,教师的职务也是种手艺,应当亲自去干的⋯⋯学做教师有两种途径,一是从师,二是访友,所以要想做好教师,最好和好老师做朋友,凡用朋友之道教人学做教师,便是艺友制师范教育。"艺友制用"教学做合一"作为教学的根本方法,即"事怎样做便怎样学,怎样学便怎样教""共教共学共做"。先生有所长可以教给学生,学生有所长可以教给老师,共学共勉,共同提高,此即谓教学相长。

五、陈鹤琴、张雪门等人的儿童音乐教育思想

20世纪初期到20世纪40年代末,是我国近现代儿童音乐教育从萌芽进入初步发展的时期。当时一些著名的教育家们在各自的论著中都或多或少地提及儿童音乐教育,并形成了相应的主张。其中,以有"南陈北张"之称的陈鹤琴与张雪门的儿童音乐教育思想最为著名。

(一)陈鹤琴的儿童音乐教育思想

陈鹤琴(1892—1982),浙江上虞人,我国现代著名教育家。他在教育领域特别是幼儿教育和儿童心理研究方面给我们留下了大量的著述,为我国的教育事业做出了宝贵贡献。

1. 陈鹤琴的音乐教育实践

陈鹤琴始终把对儿童进行音乐教育放在他教育实践的核心位置,并将此作为基础影响以带动其他的教育实践。

陈鹤琴在南京师范学校和东南大学任教期间,以长子一鸣为研究对象,写成了《儿童心理之研究》与《家庭教育》两部重要著作,第一次系统地阐述了自己的幼儿

① 陶行知:《陶行知全集》卷1,四川教育出版社1991年版,第154页。

教育思想。1924 年，陈鹤琴发表《现今幼稚教育之弊病》[①]一文，文中提出了"唱歌学习应以团体为主，并顾及儿童个性及情绪"。1926 年，在安徽省教育厅举办的暑期学校讲授幼稚教育时他特别强调："提高我国国人音乐欣赏能力，应从儿童开始，并将音乐、节奏列入幼稚园的课程。"1927 年 2 月，陈鹤琴发表《我们的主张》一文，首次以文章形式提出音乐在幼儿教育中十分重要这一观点，将"幼稚园里应特别注重音乐"列为十五条主张之一。1928 年受教育部之聘，陈鹤琴负责全国幼稚课程标准的草拟和制定工作。把"增进欣赏音乐的机能；满足歌唱的欲望；发达节奏的感觉，并训练节奏的动作；发展亲爱协同等的情感，引起对于事物的兴趣等"作为音乐课程的目标，并对学习内容与最低掌握限度做了解释。

1928 年 5 月，陈鹤琴与张宗麟合著发表《幼稚园的读法》。在这篇文章中，他根据儿童心理的特点，提出"游戏歌谣法"的观点，将歌谣与游戏相结合，作为儿童识字教学的方法。在 1935 年 8 月，陈鹤琴出版了与屠哲梅合作编译的《世界儿童歌曲》（第一集），接着又于 1934 年出版了与钟昭华、屠哲梅合编的《世界儿童节奏集》（上下册），提出了"幼稚园要有幼稚园的歌曲，要有幼稚园的节奏"的主张，并在部分谱例中详细注明了儿童适合的速度及相应的体态律动，这是我国早期儿童音乐教育中为数不多的曲谱集。

1949 年 12 月，陈鹤琴在《活教育》"儿童音乐特辑"上发表《音乐在儿童生活中的重要性》，提出"音乐是儿童生活中的灵魂……因此，我们在教育上就应该加强利用音乐来改造儿童的意志，陶冶儿童的情感，使之表现真实的自己，导向于创造性的发展"。

2. 陈鹤琴的音乐教育思想

陈鹤琴的音乐教育思想是在他的音乐教育实践中逐渐形成和发展起来的，而他的包括音乐教育实践在内的所有教育实践活动都是围绕"活教育"的教育思想而展开的。

（1）重视民族传统音乐的学习、适应国情、发展本国特色是陈鹤琴儿童音乐教育的出发点。

幼稚教育时期的儿童，可塑性、可教性非常强。在他们的眼里，任何事物都是新奇的，可以说，儿童终身受影响和使用的基本材料与工具，都是在这个时期认知的。陈鹤琴清楚地认识到儿童教育的重要性，因此，陈鹤琴主张幼稚园所用的教材、设施、开设的课程等都应从本国国情出发，适合本国国情需要；教学内容、教学方法等的选择必须是根植于儿童自己的"自然土壤上"，符合儿童自然发展法则的。他提倡对儿童进行音乐教育要采用中国歌曲与中国民族乐器。如在《一年来南京鼓楼幼稚园试验概况》中谈及关于设备与儿童玩具问题时，他就指出：好用外国货是学

[①] 马晔：《音乐是儿童生活中的灵魂——陈鹤琴儿童音乐教育思想略论》，载《福建师范大学学报》第 2003 第 2 期，第 121—124 页。

校的一个大毛病，其中幼稚园尤为甚。其实仔细一想，本国货好的实在不少，如我国的乐器鼓、钹、钟、箫、磬、木鱼等，没有一件不是好玩具。在谈到音乐教学法与其他课程的关系时，陈鹤琴指出：国语科，可以取课文中的诗歌而配以曲谱，地理科可以选用有关地区的民歌；音乐教育教学内容应符合儿童的身心特点，体裁多样，贴近儿童熟悉的自然和日常生活，形式多以歌谣化、口语化、游戏化为主，大自然、大社会都是知识的主要来源。陈鹤琴认为儿童是祖国未来的希望，应利用幼儿喜好音乐的天性，对其进行民族主义与爱国主义的熏陶与教育，在教材的选编、教具的选配中体现"做人，做中国人，做现代中国人"的目标，在"做中学、做中教、做中求进步"，培养儿童的创新精神与创造能力，鼓励儿童欣赏、表现与创造。他的这些音乐教育主张从中国儿童的实际情况出发，对于培养儿童的民族意识和爱国主义精神具有重要意义。

（2）陈鹤琴主张儿童音乐教育要注重儿童个性的发展，培养儿童对美的欣赏力和创造力。

陈鹤琴认为，目前一般学校的音乐教学，大都以"唱"为主，着重技术的陶冶。其实，所谓唱歌，有两个方面的意义：一是肌肉运动的歌唱技术，二是从内心而发的精神活动。我们从儿童实际唱歌的情形来观察发现，唱歌的技术是次要的，而从内心而歌的精神是第一意义；再以着重个性发展的教育观点来看，对于许多环境不同、素质不同的儿童，用同一方式强制他们去学习音乐的特殊技术，这很不合理的；教师应考虑儿童的接受能力，因材施教，循序渐进，注重儿童音乐学习的个性发展。陈鹤琴强调团体教授不宜用得太多、太滥，有许多地方，我们还是要随儿童的欲望和意思为好。

在讲到欣赏能力和创造能力时他指出，我们大家都感觉到我国国民缺少欣赏能力，尤其是在音乐欣赏方面，雅歌妙舞几乎成为少数人的专利品，普通人很难领略，这是一个大缺点，我们应该极力设法改变。他认为，欣赏指导是让儿童由听觉所感到音乐的节奏和声旋律等，而引起儿童对歌曲有自发的要求的一个过程，再由歌曲来表现儿童表现的情感，并使儿童的情感通过音乐的洗练，而得至精至纯的陶冶，以至于引得儿童以快活的精神来创造自己的生活。

陈鹤琴认为，在儿童个性发展的过程中，教师占有相当重要的作用，教师应当去了解、解放、信任儿童，使自己变成一个儿童，从儿童的角度出发考虑问题，才能引导、教育儿童。教师应具有积极乐观、真诚自然、乐业敬业、尊重儿童、热爱儿童等精神品质，应善待童真，细心呵护儿童的艺术天性，诱发儿童的创新的灵感，鼓励儿童去实践，允许其自由创造，充分发挥儿童的创造潜能。此外，音乐教师在欣赏音乐和表现音乐时，要能使技巧与情感的体验相融合地表达，而这种表达方式应是自然、朴实、富有感染力的。

（3）使儿童音乐教学游戏化、生活音乐化，使音乐成为儿童生活的一部分。

凡是使儿童快乐的刺激都容易印刻在他们的脑筋里，刺激发生的时间愈长，次

数愈多,那记忆就愈牢固。小孩子是喜欢游戏的,是好动的,因此,要在儿童音乐教学中融入游戏,使他们在学中玩、在玩中学,应以培养儿童的能力欣赏为主,要安排他们多听、多看,引导他们真正去体验音乐,给予他们美的欣赏与感受,增强他们创造美的力量。

陈鹤琴说,"唱歌"也一样,他在幼稚园设置课程时,将"音乐游戏"列入教学计划,并将部分中国乐器作为玩具引进课堂。他认为:"音乐的真正价值在于我们和音乐接触,可由节奏的美,使肉体和精神起共鸣共感,而表现节度的行动;由和声的美,使人感到协调统一,而养成调和性;再由旋律的美,使人感到永久的统一,而养成统一性。因此,我们要凭着音乐的生气和兴味,渗透到儿童生活里面去,使儿童无论在工作、游戏或劳动的时候,都能有意识统一、行为合拍、精神愉快的表现,使儿童生活音乐化……要使家庭音乐、学校音乐熔为一炉,而使儿童整个生活,达于音乐境界。"[①] 以儿童自身为主体,围绕幼儿本身,合理地进行音乐教育,注重个性的发展,最大限度地延伸儿童天生热爱和迫近音乐的倾向,自然、积极地引导,使儿童在音乐中自然地成长。

(二)张雪门、张宗麟的儿童音乐教育思想

1. 张雪门的儿童音乐教育思想

张雪门(1891—1973),浙江鄞县人,学前教育家。张雪门在我国儿童教育界中,与陈鹤琴有"南陈北张"的美誉,著有《儿童创作集》《幼稚园的研究》《幼稚园教育概论》,在我国教育界有着十分重要的影响。

1918年,张雪门在宁波市创办了星荫幼稚园。1920年4月又创办了两年制幼稚师范教育。1926年5月,张雪门编译《福禄贝尔母亲游戏辑要》和《福式积木》,并确定了"以毕生功夫研究幼稚教育"的研究计划。

20世纪30年代,张雪门就根据教育目标的不同把中国的幼稚教育分为四类:(1)以培植士大夫为目标的幼稚教育。这种教育以"陈腐的学问,忠孝的道德,严格的管理,再加上劳心而不劳力的培养",为造就士大夫服务。张雪门在1933年发表的《我国三十年来幼稚教育的回顾》一文中做了这样的描述:他们将谈话、排板、唱歌、识字、积木等科目,一个时间一个时间规定在功课表上,不会混乱而且也不许混乱的,教师高高地坐在上面,蒙养生很端正地坐在下面。在这种教育底下,儿童是被动的,双方都充满了苦闷感。(2)以培养宗教信徒为目的幼稚教育。音乐只是一种教化的工具,所起的作用"消极的是在减弱中华民族的反抗,积极的是在制造各国的洋奴"。(3)以发展儿童个性为目标的幼稚教育。从儿童的动机和需要出发设计和编制课程,但并不适合我国的基本国情。(4)以改造中华民族为目标的幼稚教育。教育是改造中国的关键,而幼稚教育应居其始。他认为优秀民族实基于幼

① 陈鹤琴:《陈鹤琴教育文集》下卷,北京出版社1983年版,第400页。

稚教育，并提出了改造民族幼稚教育的具体的四项目标："一是铲除我民族的劣根性；二是唤起我民族的自信心；三是养成劳动与客观的习惯态度；四是锻炼我民族为争中华之自由平等而向帝国主义作奋斗之决心与实力。"基于这种认识，他主张幼稚教育必须是根据三条原则：一是中国的传统文化，二是国家民族的需要，三是儿童的心理发展。因为这样才能培养儿童的伦理观念、民主生活和科学头脑。总之，他认为幼稚教育的目标必须随时代的前进而改变，符合时代的需要和造就中华民族优秀的新一代的要求。因此，在他所研究和推崇的行为课程中，他认为"生活就是教育，五六岁的孩子们在幼稚园生活的实践，就是行为课程。行为课程的内容可以包括幼儿的工作、游戏、音乐、故事儿歌以及常识等科的教材"[①]。但实施时要根据儿童的能力、兴趣和需要来组织教学，主张采取单元设计的方法，在活动进行中应彻底打破各学科的界限，教师应在各科教材中选择与学习单元有关的材料并加以运用，适当配合幼儿实际行为的发展，使各科教材自然地融会在幼儿生活中，力求做到从生活中来，从生活而发展，也从生活而结束。在他看来，音乐是儿童认识生活、体验生活的一种手段、一种工具。张雪门认为，音乐教材要与儿童的生活有关，要有民族性，要简单而完美，要适合儿童的需要与能力，要容易引发儿童的情感共鸣。他还特别强调，要给儿童更多的自己体验、自由发表和自由创作的机会；不应该为了追求形式上的成绩而勉强儿童单纯地机械模仿教师的范例。

2. 张宗麟的儿童音乐教育思想[②]

张宗麟（1899—1976），浙江绍兴人，我国著名的幼儿教育专家。他是我国幼儿教育史上第一位当幼儿园教师的男大学生，早年曾师从陶行知、陈鹤琴学习教育，后来协助陈鹤琴研究幼儿教育。1926—1928 年，张宗麟发表和出版译著数十余篇。他在南京鼓楼幼稚园研究的适合中国儿童的教材和教学法，成为 1929 年 8 月颁布的幼稚园暂行标准的依据。

与陈鹤琴、张雪门的课程本质观相比，张宗麟对课程本质的理解更为宽泛。他指出，"幼稚园课程者，由广义的说之，乃幼稚生在幼稚园一切活动也。"幼稚园的课程有两种划分标准，一是按照儿童的活动划分，分为五个类。另一种是按学科划分，具体划分为音乐、游戏、故事、谈话、图画、手工、自然、常识、读法、识数等十个科目。其中每一个科目又包括一些小项目。如音乐包括听琴、唱歌、节奏动作、弹奏乐器，游戏包括个人游戏和团体游戏，故事包括听、讲和表演等，"总之，无论儿童活动分类或以科目为课程之单位，教师决不可拘泥于某时当教何种课程，致使贻削足适履之讥也"。无论是哪一种分类，都是以满足儿童自身的需要为出发点。张宗麟认为，"生活便是教育，整个的社会便是学校"。由于幼稚生的生理与心理还不成熟，要多注意儿童"动"的工作，为儿童提供充分的"动"的机会，提供

① 戴自俺：《张雪门幼儿教育文集》上下卷，北京少年儿童出版社 1994 年版，第 404 页。
② 张沪、张宗麟：《幼儿教育论集》，湖南教育出版社 1985 年版。

充分的"自我表现"的机会，多注意儿童的直接经验。他认为音乐是幼稚园综合课程的一部分（如1928年5月，他与陈鹤琴合著发表《幼稚园的读法》，在这篇文章中，根据儿童心理的特点提出"游戏歌谣法"的观点，将歌谣与游戏相结合，作为儿童识字教学的方法），不是独立存在的。在他看来，幼稚园的课程不能用科目来编制，教师应对幼稚园的课程有一个通盘计划，在充分观察的基础上再决定课程内容，拟订大纲，预备教材，指导儿童进行活动，音乐教育是其中的一个环节、一个过程。

六、萧友梅、黄自、青主的音乐教育思想

20世纪20年代始，我国的专业音乐教育开始建立并逐渐发展壮大起来，涌现出以萧友梅、黄自、青主等为代表的专业音乐教育家和音乐理论家。他们在各自的专业领域取得卓越成就的同时，都十分关注普通学校音乐教育和社会音乐教育。其中萧友梅和黄自又曾被教育部聘为音乐教育委员会委员和幼稚园、中学、小学音乐教材编订委员会委员，亲自参加音乐教材的编写、审订工作，并对制定音乐教育法规提出过许多有影响力的建议。因此在实质上，他们的专业音乐活动（教育、理论研究）和国民音乐教育是融为一体的。

（一）萧友梅的音乐教育思想[①]

在萧友梅论述音乐和音乐教育作用的有关文章中，最常引用的一句话是"移风易俗，莫善于乐"，可见他对音乐和音乐教育的社会作用的重视。那么他的理论依据是什么呢？他认为，这是由音乐艺术自身的性质决定的，他将音乐的概念定义为用"声音来描写人类的精神状态"的艺术形式。但是他强调，人类的精神不是脱离社会生活而自在的纯粹主观理念，其中的一部分是受到外部世界的客观影响而产生的，即"物感心动"，也就是说，音乐既是人类主观世界的表露，也是社会生活的一种反映。

既然音乐是人类精神的载体，那么音乐必然会对人类的精神产生巨大的反作用。他把这种反作用称为音乐的"势力"，并按照音乐的不同风格将其划分为十多种类型，认为这些不同类型的音乐会相应地对人的精神产生不同的作用。如温柔恬静的音乐可以安慰人的心情，快乐的音乐使人听后精神爽快，雄壮的音乐可以鼓舞人的勇气，等等。他还特别指出，音乐的节奏可以指挥最广大的群众，可以统一整个民族的举动。正因为音乐对人的精神有如此巨大的反作用力，因而对社会风俗的改良乃至国运的兴衰都起到至关重要的作用。必须倡正抑邪，方能改良社会，使国家强盛。上述观点是萧友梅基于对中外音乐教育思想与实践的深入研究而得出的结论，也可以说他是以现代人的理论视角对我国古代传统礼乐教育思想的新阐发。总之，发挥音乐的积极的社会作用，是萧友梅积极开展音乐教育及各项音乐活动的原动力。

① 除特别注明外，萧友梅的音乐教育思想一节中，引文均引自陈聆群等编《萧友梅音乐文集》上海音乐出版社1990年版。

萧友梅认为，中国当时的社会上到处都有音乐的恶势力盘踞着，造成该局面的原因是多方面的，其中最主要者是对音乐和音乐教育的不重视，或者虽重视却不能做到德技兼顾。要改变当时社会淫词淫曲的恶势力盛行的状况，必须重视音乐教育，把它们"赶紧""去掉"，同时"把好的音乐介绍进来代替它"①。另外，萧友梅还提出以下两点：一是要通过各种音乐教育途径介绍、创作、推广高尚的音乐，以提高人们的音乐品位，使恶势力没有存在的空间；二是在音乐教育中注意教材的选择，或用行政手段杜绝不良音乐在学校及社会上蔓延，同时要提高师资（包括音乐人）的专业水平、音乐鉴别能力和道德修养。

萧友梅认为，"国立的音乐教育机关或作或辍，不能继续维持"② 是中国音乐教育不发达的首要原因，也是高尚音乐衰微、不良音乐风行以及造成社会上轻侮音乐之风盛行的主要原因。因而他不厌其烦地论述专业音乐教育机构的重要作用，将发展专业音乐教育作为改变中国音乐落后局面的根本之策③和培养合格音乐教师的必由之途④，并将毕生主要精力奉献于此。

普通学校音乐教育是提高国民音乐素质的重要组成部分，因而萧友梅对此极其关注。早在1924—1926年，他就根据壬戌学制时颁发的音乐课程标准亲自编撰出版了四种当时来说最系统、最实用、质量最高的初级中学音乐教材，包括：《新学制乐理教科书》（一至六册，初级中学三学年用）、《新学制唱歌教科书》（一至三册，初级中学三学年用）、《新学制钢琴教科书》（三编，初级中学三学年用）和《新学制风琴教科书》（初级中学用）。唱歌教科书中的30首歌曲全部由萧友梅作曲（易韦斋作词），以表现爱国情怀、学生生活、热爱自然的主要内容，极力突出养美情、育美德、塑人格的美育原则。后来。他又利用教育部幼稚园、中学、小学音乐教材编订委员会会员和教育部音乐教育委员会会员的特殊地位，不断地为普通学校的音乐教育事业献计献策，在力求教育部制定出切实可行的音乐课程标准和推行措施的同时，强调要审查音乐教材，要求中央及各省像江西南昌教育厅所做的那样，行使政府权，一方面严禁伤风败俗的邪乐在教材中出现，另一方面对于正当高尚的音乐加以提倡。

萧友梅很重视音乐会等社会音乐教育形式。他说："国民音乐会就是实行美育的最好办法……一个家庭里，如果有人爱好音乐的，这个家庭就不致有赌博之患；一个社会里头如果爱音乐的团体多，别样坏风俗就可以减少了。"⑤ 他曾赞扬上海市政厅的管弦大乐队是"上海唯一的宝贝"，倡议"专为引起儿童对于各种乐器之兴味，

① 萧友梅：《为什么音乐在中国不为一般人所重视》，载陈聆群等编《萧友梅音乐文集》，上海音乐出版社1990年第1版。
② 萧友梅：《什么是音乐？外国的音乐教育机关。什么是乐学？中国音乐教育不发达的原因。》，陈聆群等编《萧友梅音乐文集》，上海音乐出版社1990年版。
③ 萧友梅：《最近一千年来西乐发展之显著事实与我这旧乐不振之原因》，载陈聆群等编《萧友梅音乐文集》，上海音乐出版社1990年版。
④ 萧友梅：《十年来音乐界之成绩》，载陈聆群等编《萧友梅音乐文集》，上海音乐出版社1990年版。
⑤ 萧友梅：《关于国民音乐会的谈话》，载陈聆群等编《萧友梅音乐文集》，上海音乐出版社1990年版。

并启发儿童鉴赏音乐之常识起见",应"时时举行少年音乐会"。①

萧友梅还很重视利用广播等手段进行高尚音乐的普及教育工作。应上海市教育厅的邀请,上海国立音专曾于1933年和1934年定期通过上海电台举办广播音乐会。萧友梅欣然接受邀请,并明确地表达了此举的用意。

萧友梅也很重视音乐出版业的建立和发展,以推广健康的音乐。20世纪初处于起步阶段的音乐出版业是步履维艰的,然而萧友梅对之给予了热切的关注。他号召海内外热爱音乐的同志都为该事业的发展献计献策,希望政府或爱好音乐的资本家给予扶持与帮助。而在办刊宗旨上,他则主张坚持平民化和提倡高尚乐艺的原则。

他积极倡导更多的人进行高尚的新歌新曲的创作。萧友梅说:"其实音乐不过只有一半的力量,真要移风易俗,还要等词人诗人多创作新歌出来,给作曲的人去制谱,……我国民气的柔弱不振,自然是国民教育没有办好;但是社会上缺乏一种雄壮的歌词和发扬蹈厉的音乐,也有很大的关系,这些责任,应该由诗人词人和作曲者各担负一半的。"② 他对当时的新歌曲创作是很有意见的,称它们"非迳效欧风,即相率为靡靡之音,苟以迎合青年病态心理"。因此,他希望词作者要把好质量关,以"鼓舞人的精神""振作人的精神",领略"人生的最高意义";同时,曲作者也要严于律己。

萧友梅主张借鉴西方音乐的先进技术理论以改造中国传统旧乐,创造和发展具有民族性的新国乐。他指出,中国的旧乐,特别是俗乐虽有一种迷醉一般普通民众的力量,但是发展新时代的中国新音乐时,必须从旧乐及民乐中收集材料,作为创造新国乐之基础。他对此提出了较为具体的意见。他认为改造旧乐创作新国乐的最重要之处,是要保留其精神,如此,方不致失去民族性。萧友梅改造旧乐发展国乐的目的是非常明显的,一方面是为了清除原有音乐中的不良成分,使之变成好的;另一方面是为了全面提高我国人民的音乐水平,使之对民族精神的发扬及国运的昌盛产生积极作用。

走好建设与整顿两步棋,是萧友梅一生的音乐教育事业追求,而这种追求是以社会的昌明、国运的强盛为旨归的。他的音乐教育实践有力地推动了我国音乐教育事业的发展,为我国音乐界的繁荣做出了不朽的贡献。但是就其音乐教育思想来说,将社会的兴衰完全归因于音乐教育的发达与否,是有些偏颇的,有过分夸大音乐教育的政治功能之嫌。当然,在音乐的价值还没有得到社会的普遍认可,多数人还将音乐仅视为一种有伤风化之玩物的大环境下,矫枉过正地强调音乐与音乐教育的社会作用以引起社会对音乐教育的重视,也是可以理解的。

① 萧友梅:《听过上海市政厅大乐音乐会后的感想》,载陈聆群等编《萧友梅音乐文集》,上海音乐出版社1990年版。
② 萧友梅:《为提倡词的解放者进一言》,载陈聆群等编《萧友梅音乐文集》,上海音乐出版社1990年版。

(二) 黄自的音乐教育思想①

毕生献身于音乐教育事业的黄自，其音乐教育思想和萧友梅几乎完全一致。黄自之所以致力于音乐研究与音乐教育事业，正是看中了音乐之于人生、社会的巨大价值，看中了音乐在精神文明建设中的重要作用。他认为，在旨在解放生产力的科学已渐趋发达的时候，精神文明的建设更为重要，重视精神文明教育是世势之所趋。他说："自欧战告终以来，美术之呼声愈高，人皆以为物质文明终不及精神之文明也。自是美术愈占重要地位。泰西达人之提倡鼓励者，前此固寥若晨星，于今则恒沙数矣。我国虽步后尘，然如蔡子民等，亦稍提倡，盖世界大势已变迁矣。夫音乐者，美术中最高尚者也。"②

关于音乐之于人生的价值，黄自曾在与张玉珍、应尚能、韦瀚章诸先生合编的《复兴初级中学音乐教科书》中做了集中的论述。他认为，音乐之于人生的意义是多方面的。第一，可以满足生活的需求。他所说的需求是指人类情感的自然需求。音乐在满足人的情感上具有独到的作用，既在滋补心灵方面优于其他艺术形式，又是人类宣泄情感最佳、最直接的途径。第二，有助于"德性的培养"。即可将音乐的熏陶能力"来做化恶向善的工具"。在科学不发达的迷信时代，道德教化的任务是由宗教来完成的。"从科学昌明后，宗教已失其警惕人们恶邪行为的效能，一切的礼制格言，也很难导引人们身心渐近到崇高的意境。于是美感教育之说兴。"第三，可以培养人们的团结精神。这是通过音乐艺术的自身特征来实现的。"音乐的重要元素有谐和，有节奏。谐和可以消蚀彼此内心的隔膜，节奏可以规律外体的行动。所以集大众于一堂，无论他是天南地北的生张熟魏，要是同听一首歌，或听一个大家熟悉的曲子，内心定会同感而起共鸣，成水乳交融之象；更因节奏的影响，步趋举动也容易整齐一致。若果感到团体精神的涣散，行为的分歧，能借音乐来予以适当的训练，必然得收可观的效果。"第四，国家特性之发扬及民族意识之唤起。黄自说："一个国家自有一个国家的特性，这种特性反映到音乐上来，可以表现这个国家内在的精神。知音者根据这点，所以从音乐来推断一个国家之文化高低及政治隆替。""至于要团结民族精神，唤醒民族意识，尤非借重音乐的力量不可。因为我们要团结整个民族，促其奋发向上，卓然自立，以教育、政治、文学、哲理各项着手，总觉得普及不易，感人难深。如利用乐歌来教，自然可以情智兼包，雅俗共赏，口唱心念，永不遗忘。一个国家定要把它的政治理想同民族特性显示在国歌里面，就是这种用意。"第五，安闲时间的利用。人生工作，须有劳有逸，方能保持精力旺盛。在休息的安闲时间里，最好听一听高尚的音乐。这样不仅可以恢复倦怠的身心，而且还可以得到品性的陶冶及德行的训练。他认为，就当时中国人的一般生活情形来说，这点尤其要特别注意。

① 如无特殊说明，"黄自的音乐教育思想"一节中，引文均引自《黄自遗作集》。
② 黄自：《致黄朴奇书》，载周培源《黄自遗作集》文论分册，安徽文艺出版社1997年版。

当然，黄自这里所说的音乐是高尚而正当的音乐。黄自认为，即便是正当的音乐，如用之不当，也会起到正反截然相反的效果。"法、意之奢侈淫靡，非音乐之罪也，乃其国人自误用之耳。……夫医药足以疗病，然亦足以杀人；刀枪足以自卫，亦足以伤身。定其利害，在视其用之当否耳。天下之物，皆然也。岂独音乐美术而已哉！"① 不良的音乐对人的副作用有时也会很大，特别是对"最易受感化"的少年儿童来说。因此，他对当时学校里所用歌曲的状况提出了的严厉的批评。他说："现在中小学学校里所唱的歌，只有极少数是有艺术价值的，不是《毛毛雨》一类很卑劣的小调，就是那些牵强的'杂种歌'——欧美或日本的现成曲调上附会些很不相干的诗词的歌。普通有志之士都鄙弃第一类（这是很对的）。但是他们对于第二类却每表同情，其实'杂种歌'的艺术价值也不比《毛毛雨》类的小调高多少。"② 感慨于此，他对儿童歌曲创作提出了较为具体的艺术要求：（1）歌词方面，必须要文字与思想完全适合儿童的接受程度与心理发展水平。（2）曲调方面，必须简单易唱，适合于儿童的歌喉并富有音乐美。（3）"词调两者的结构及意趣亦必吻合。那些张冠李戴、牛头不对马嘴的歌都是不该用的。因为这些歌非特不能唤起儿童的兴趣，反会造成他们对音乐错误的观念。"③（4）提倡"高尚雄伟"，坚决抵制"低迷淫荡"之风。

对于第四点，黄自尤其重视。他一直对风靡校园并充斥于社会的所谓"淫荡歌舞曲"表示出强烈的忧虑情绪，认为它们不仅"能毒害儿童的心灵"，更为严重的是会导致整个民族精神的"颓废堕落"。愤怒之下，他甚至于对辛亥革命以来的学校音乐教育几乎做了完全的否定。他说，由于政治局势的不稳定与教育管理部门计划不周，"致使二十余年来，音乐教育，竟无些微成绩，反让牟利之徒，借此机会，介绍许多中外的淫猥辞曲，熏染全社会成有歌皆浪、无声不淫的趋势。假使不即早把这种恶劣趣味习尚，消极的予以制止，积极的提倡高尚雄伟的音乐来代替，则将来民族的颓废堕落，真不知会到什么地步！"④

面对现实，黄自所采取的策略同萧友梅一样，也是从整顿和建设两点下功夫。一方面呼吁将不良词曲"绝对废除"，同时积极推广原有的和新创的优秀之作，如为胡周淑安的《儿童歌曲集》作序，称其作品"才可算艺术作品""才能给我们认识音乐的真意义"，能够"引领我们到音乐胜境，决非那些卑劣小调和牵强的'杂种歌'所能梦见的"⑤；为江定仙、陈田鹤、刘雪庵的《儿童新歌》作序，称他们的作品是"现今曲荒的中国"的"馈贫之粮"；⑥ 为沈心工的《心工唱歌集》作序，称他的作

① 黄自《儿童歌曲集》序，载周培源《黄自遗作集》文论分册，安徽文艺出版社1997年版。
② 同上。
③ 同上。
④ 《复兴初级中学音乐教科书》第二册，商务印书馆1935年版，第56页。
⑤ 黄自《儿童歌曲集》序。
⑥ 黄自《儿童新歌》序。

品是大家一致公认的"合乎标准的音乐教材",特别是对他的创作歌曲《黄河》赞赏有加:"这个调子非常的雄沉慷慨,恰切歌词的精神。国人自制学校歌曲有此气魄,实不多见"。① 另一方面亲自捉刀,按照教育部于1933年颁布的《初级中学音乐课程标准》,历三年心血,主编《复兴初级中学音乐教科书》,负责全书的设计、编辑、审订和写作工作,以建立一个可资借鉴的、标准的音乐教材蓝本。除参加教材编写工作外,他还为《秋声》《孤燕》《中国男儿》等歌曲配置和声或伴奏。黄自于1935年创作了《牛》《养蚕》等14首儿童歌曲和深受青年学生喜爱的电影歌曲《天伦歌》。他还亲自担任上海广播音乐会"教育音乐播音委员会"的编辑股主任和为配合播音而发刊的《新夜报》中《音乐专刊》的主编,认真负责地担负起专刊的编辑工作和播音节目的组织工作,并经常为专刊撰稿。为了解决中小学音乐师资紧缺的问题,他积极谋划在上海国立音专设立师范科。等等举措,都是为了净化和建设音乐和音乐教育园地,通过创造和推荐高尚的音乐文化以及科学化、正规化、系统化的音乐教育、教学行为,以抵制和代替不良音乐的影响,努力提高青少年乃至全民的音乐审美情趣和音乐审美能力,发挥音乐艺术在人的精神文明建设中的重大作用与积极的社会推进作用。

总之,用高尚而美妙的音乐满足人类的情感需求,保持和发扬人类爱好音乐的天性,美化人类的生活,提高人类的道德,发扬民族精神,以提高社会的精神文明程度,是黄自音乐教育思想的主旨之所在。

(三) 青主的音乐教育思想

人们对于音乐美学家、作曲家青主的研究,焦点历来集中在其音乐美学思想上。但对于他的音乐教育思想,还没有多少人涉笔。事实上,青主的不少文论论述及此,其观点也是很有价值的。青主的音乐教育观建立在其独树一帜的音乐美学观与音乐功能观之上。

"音乐是上界的语言"是青主音乐美学思想的核心。他说:"音乐是一种灵魂的语言,只在这个意义的范围内,我们亦可以把音乐当作是描写灵魂状态的一种形象艺术。如果我们把我们的灵界当作是我们的上界,那么我们亦可以把音乐当作是上界的语言。"② 其所谓"上界",有点类似于蔡元培所说的"实体世界",但是两者又不完全相同。青主所说的"上界"是由个人"内界"(思想)与"外界"(自然界)互动之后,所创造出来的"新世界",即升华了的内界。这个新世界又大都是通过创造(非自然)的艺术形式表现或承载的,因而又可以把它称为"艺术世界"。实质上,其所谓"音乐是上界的语言",即是说音乐是人类的一种特殊的情感、思想的表达与交流方式。

正因为音乐艺术是上界的语言,是描绘人类灵魂的艺术,所以青主视音乐的最

① 黄自《心工唱歌集》序。
② 青主:《音乐通论》,商务印书馆1935年版,第11页。

大功能为拯救人类的灵魂,通过音乐"使我们得到一个人生的最高意义",即精神世界的真善美,而不是局限于"为某一个党、某一个国家或一般市民服务"① 的直接之用。这一认识是他在贯通中西的音乐与哲学研究的基础上,对音乐的"全体大用"进行深入探讨后所得到的结果,体现了宽广的人文关怀胸襟与可贵而深邃的人本意识。青主认为,从整个人类着眼,近代世界的人们在高度的工业化、机械化进程中,灵魂已丧失殆尽,因为只有音乐才能"直达人们的灵根"。它不仅仅停留在娱乐和抒发感情的层次,"除用来宣泄人们的情感之外,兼把人们提高在情感之上",才能"具有改善人生的法力",才能使你能够得到一个更加美善的人生,同时亦能使你认识真理的本来面目,于是你的整个的精神精神生活,亦到得一个尽真、尽善、尽美的归宿"②。

青主认为,当时的中国社会"缺少产生自由的艺术的各个重要的条件"③,这是有其历史原因的。他分析说,中国虽有悠久的推崇音乐的传统,然而历来是把音乐当作"礼的附庸"和"道德的工具","所谓先王以作乐崇德,就是要用崇德的乐完成礼的全体大用"。秉持着此种信条的文人们又将音乐"圈入他的势力范围","想出许多方法限制音乐的发达",使音乐又成了诗词的附属物。因此,音乐一直没有作为"一种独立艺术"的地位和生命,得不到独立发展的空间,以至于"中国近数十年来所谓音乐云云,连艺术两个字都说不上,更何有于自由的艺术"。④ 因此,国人必然对何谓正当、高尚、自由的艺术音乐及其作用缺乏应有的认识。所以,中国人是最需要高尚的自由而艺术的音乐的。那么,如何才能改变这种状况,使国人真正认识艺术音乐的内在功用,让高尚的音乐"变成我们的艺术""帮助我们战胜外界的一切恶势力,同我们建立一个最美满的人生"呢?青主认为除了向西方艺术音乐乞灵,将音乐的"独立生命"从"礼"和"道"的束缚中解脱出来,从"文人"的手中"夺回来"以发展我国的新音乐外,目前最有效的办法是积极推行音乐教育,"用十二分心力和十二分工夫""积极做那种提倡音乐教育的工作"。因为欲"使中国人能够实在变成一个温柔文雅的民族,那么,音乐的国民教育就是对症的良药"⑤。

不难看出,青主提倡音乐教育的目的在于提倡正当的、实在的艺术音乐,并用之感化国人,使之能够得到一种音乐般的艺术化的生活,使人的精神进入尽真尽善尽美的境界。青主认为,要达此目的,必须保证音乐教育的质量。而要保证质量,又须从培养合格的音乐人才与师资、创编与选择优良的教材、采取正确而灵活的教学方法以及建立健全稳固有效的宏观音乐教育体制做起,否则,提倡音乐教育的设想即会"变成了空谈"。由此,他依据当时国内的音乐教育状况提出了建立自上而

① 青主:《音乐当作服务的艺术》,载《音乐教育》1934 年第 2 卷第 4 号。
② 青主:《什么是音乐》,载《乐艺》,上海国立音专乐艺社 1930 年版,第 1 卷第 2 号。
③ 青主:《音乐当作服务的艺术》,载《音乐教育》1934 年第 2 卷第 4 号。
④ 同上。
⑤ 青主:《论音乐的功能》,载《音乐教育》1930 年第 8 期。

下、立体交叉的学校音乐教育体系的设想。

他认为首先应从上层做起,重视专门的音乐教育(包括师范音乐教育)。因为专业教育不仅是提倡高尚艺术音乐的重要之所,而且是培养音乐人才与合格音乐教师的关键之途,因而应"多设音乐专门学校"。

其次,还必须"从各大学和各中学入手"。因为就大学来说,大学生在一切文化事业中都处于一个重要位置。青主引证德国大学里重视音乐教育的做法来说明这一问题。不过他也认识到了国内大学的情况与国外的大学不能同日而语,因而其要求也是较为客观的。他说:"我主张音乐的提倡应从国内各大学入手,我自然不敢希望各大学的学生都能够像德意志旧日的大学生这样有功于音乐的艺术。但是要在国内各大学里面设立一个讲授音乐理论和音乐史的讲座,并要学生们在一个音乐总管或音乐委员的指导之下,组织一个合唱队,这或许是可以办得到的。如果这种设备可以办到,那么,只要经过数年后,便可以得到一个差强人意的成绩了。"至于中学音乐教育,青主认为,国内各中学本来是有音乐一科的。中学音乐教育必须有好的教师和教材,这是首要条件。能做到此点固然很好,但仅此还不够,还应该将音乐的教学渗透在物理等可与音乐知识相联系的其他科目的教学中,也就是说要将音乐科当作一种重要的大学科来郑重对待。在青主看来,小学音乐教育的质量问题同样是重要的问题,其教师须有专业人才担任,教学方法也须要着重于学生音乐美的感知能力的培养,不能草率为之。他说:"到了国内的音乐人才已经可以分配到国内的小学校里面去,那么,便可以在健全的基础上面积极施行音乐的教育。小学校里面的音乐教育,唯一重要的,自是建筑在乐谱上面的单人唱歌(按:学生独立视唱歌曲)。一般小学生们如果不认识乐谱,只跟着音乐教师唱下去,又或不注重单人视唱,只叫那些小学生们跟着合唱,不但是不能得到音乐教育的效果,而且学生们的唱音,亦会给他弄坏。"①

关于音乐教材的质量问题,青主尤为重视。他建议学校所用教材必须由主持教育的最高者审定。青主郑重指出,这些事情虽然看来是无关紧要的,"但是为促进国人的音乐化起见,是决不可以视若等闲的"。②

从改善国人的精神素质入手,从拯救全人类行将泯灭的人性入手,以最终营造音乐化的人类生活与和平幸福的艺术化世界,是青主立志提倡音乐的内在动力,也是其积极推行音乐教育的思想核心。

七、李抱忱的音乐教育思想

李抱忱(1907—1979)是中国现代音乐教育史上一位比较特殊的人物。他曾于1929—1935年做了6年的北京育英中学音乐教师,1938年,他于美国欧柏林大学音

① 参阅《小学唱歌问题》,载《音乐教育》1935年第3卷第2期。
② 以上引文除注明外,皆出自青主:《音乐通论》,商务印书馆1935年版。

乐学院攻取音乐教育专业硕士学位回国后，受聘为教育部音乐教育委员会委员。1940年，他出任重庆国立音乐院的教授、教务主任，兼教育部音乐教育委员会委员。1941年他任国立音乐院办音乐教员讲习班副主任兼教务主任。1944年他又赴美国哥伦比亚大学攻读音乐教育博士学位。特殊的工作经历、工作职务和对口的专业素养，使李抱忱对音乐教育的看法既有宏观的一面，又能兼顾到微观具体的一面；既着眼于时代，更放眼于未来。

李抱忱学成回国之际，正值抗日战争刚刚进入相持阶段，他对全国音乐教育的整体形势进行了冷静的调查、分析与展望。1944年，他在《建国的乐教》①一文中，提出了借抗战音乐发达之际进行全面的音乐文化教育建设的主张。文中提出了"抗战的乐教""建国的乐教""天才的乐教""全民的乐教""正常的乐教""本色的乐教"等概念，并对其相互关系进行了辩证的论述。

他把那些旨在鼓舞抗战精神而进行的音乐教育称为"抗战的乐教"，并认为抗战乐教的广泛开展，给国家音乐事业的整体发展带来了新的契机。他说，慷慨激昂的抗战歌曲代替了亡国之音而广泛流行于抗敌的前后方，中央和地方政府多年增设了许多音乐人才训练与音乐行政研究机关的"正面以及侧面的提倡"，使音乐"不但没有被淘汰，反由被冷落的地位一跃而成为抗战的先锋"，这给音乐的发展带来了新的希望，是音乐的幸事，也是"中华民族的幸事"。通过音乐教育造就"一个活泼泼、热烘烘、有纪律、有组织的民族，一个拥有灿烂文化的民族"。他把这种目的的乐教称为"建国的乐教"，并指出这种乐教才是值得音乐教育工作者努力实现的长远目标。

在如何进行"建国的乐教"的问题上，李抱忱认为应该做好以下几个方面的工作。

第一，做好"全民的乐教"。所谓全民的乐教，就是除"象牙塔"里的专业音乐教育以外的、面向全民族的音乐普及教育。这种乐教是"建国乐教"中最重要的一种，因为只有搞好全民的乐教，才能切实收到"改造国民性"效果，才能使音乐成为真正属于他们的艺术，"才能深入他们的心，成为他们生活的一部分"，达到"移风易俗""活泼全民族"的目的。

第二，做好"天才的乐教"，所谓天才的乐教，即所谓"象牙塔"内的专业音乐教育。李抱忱认为虽然专业音乐教育不能解决全民乐教的普及问题，但是音乐天才是全民乐教的领导者，肩负着提高全民欣赏音乐的程度、发扬继续我们固有的音乐文化、提高我们音乐文化的国际地位的使命，是"国家的体面"和"民族的光荣"。因此，在建国的乐教中，必须重视天才的乐教，特别是在"我国的音乐在世界上并不占什么重要地位"的时候。

第三，做好"正常的乐教"。这里所说的"正常"涉及了如何处理音乐与时代的

① 李抱忱：《建国的乐教》见《乐风》第17号，1944年4月出版。

关系及如何处理表现时代的内容与美的音乐形式两个方面的问题。从第一个方面上来说,李抱忱认为一个时代有一个时代的需要,有时要偏重这个,有时要提倡那个,这可以说是正常的现象。比如在抗战的特殊时期,多唱抗战歌曲就是正常的;然而,若走向让抗战音乐一统天下的极端就是非正常的。从第二个方面来说,抗战音乐不能是枯燥无味的宣传口号式的音乐,要想使该类音乐达到真正的宣传目的,应保持其作为音乐的"美"的属性,即音乐性;否则,既无益于宣传,亦不利于人们音乐兴趣的养成。

第四,做好"本色的乐教"。李抱忱对于本色的乐教的概念没有明确的界定,但从行文看,指的是按照音乐及音乐教育的自身规律,排除音乐以外的非音乐因素,创作、发展壮大我们自己新的民族音乐。他认为,提倡本色的乐教应当注意三个方面的发展。一是"整理旧有的音乐"。我国音乐文献资料多散见在各种书籍里,各地的民歌更是处于自长自消的状态。这些旧有的音乐文化宝藏若不从速整理,"不但会一天天的消损下去",也"根本谈不到民族音乐的延续和发扬光大"。二是"介绍西洋音乐"。介绍西洋音乐的目的在于借鉴其先进、优良的技术工具,而不是拿来代替我们的音乐。李抱忱认为,在当时,闭关自守已成为过去,要发展自己的音乐,就要研究世界的音乐,研究世界的音乐才能发展自己的音乐。三是"创作自己的音乐"。他认为我们的祖先创造了伟大的音乐,但那是属于过去的时代的。我们必须继承这份丰厚的遗产并光大之,"运用中西的技巧,变化中西的材料,再加上自己的天才和灵感来全心全意为人民创作出富有民族风味,不同凡响的时代作品",否则,将"上愧于古人,下怍于来者"。

李抱忱在提出"建国的乐教"时指出,"全民的乐教"是一项最重要却又常常被人忽略的乐教。而学校音乐教育是全民乐教的主要渠道,忽略了学校音乐教育就等于忽略了全民的乐教。因此,为了发展全民的乐教,必须扭转自清末以来30年学校音乐"若有若无""有等于无"甚或是"有不如无"的落后的、不受重视的局面,对其进行有效的改革。正如其所说,我们站在音乐的立场、教育的立场、社会的立场和民族复兴的立场上,都应当刻不容缓地对学校的音乐教育做一番彻底的改进工作。然而,李抱忱清醒地认识到,改进不是空话,需要做充分的实际调查研究,必须做到有的放矢、对症下药,需要踏踏实实、一步一步地走,如此才能真正收到改进的效果。

李抱忱认为,教学改革要一步步地走,因而必须关注一些具体的教学方式方法问题。他的意见是,应因时因势因需要灵活机动地解决由主、客观两个方面原因造成的音乐教育教学上面的困难。这一思想从其对识谱教学中最棘手也是一直以来引起最大争议的问题的见解中可以体现出来。

1. 关于选择唱名法

自近代学校音乐教育兴始之初,人们便普遍认为乐理教学——其最基本步骤为记谱法和识谱教学——是提高音乐教学质量的关键之一,也是音乐教育走向正规化

的标志之一。因此，1933年教育部颁发的《小学音乐课程标准》规定：曲谱用五线谱，非万不得已，不用简谱。对读谱法的要求：五线谱的唱法，可采用固定唱名法，但在师资缺乏的情况下，可采用非固定唱名法。《部颁实初中音乐课程标准》强调指出：曲谱必须完全用五线谱，绝对不许用简谱。此后应废除首调唱名法，代以各国现行之固定唱法。这种规定当然是一种无视当时音乐教育现实状况和普通学校国民音乐教育的性质而做出的不切实际的要求。在实施过程中，必然地遇到了困难重重，致使产生了像李抱忱的调查中所说的学生普遍不喜欢学习乐理，甚至于讨厌五线谱的现象。因此也引起了人们对是否必须使用五线谱和是否必须使用固定唱名法的大讨论。

关于使用何种读谱法的问题，当时主要的意见有三种。

第一种是坚持使用固定唱名法。其理由是认为该读谱法是一种最科学的读谱方法，具有种种首调唱名法所没有的好处，如以唐学咏、陈洪等为代表的人认为五线谱利于器乐学习和绝对音乐感的培养等①。

第二种是主张使用首调唱名法。理由是它简单易学，有利于调式感的培养，有利于调性单一的学校歌曲和大众歌曲的学习；最重要的是学校音乐教育属于民众音乐教育，教育对象多为音乐天赋一般者，教育目的也不在于培养音乐家和音乐专门研究人才。持此观点者占多数。如张洪岛说："主张用固定唱名法的教者，其缺点在于只顾到少数天才的学生，却忘了普通教育是为儿童大众而设的。在学校里必须采取可以行之于大多数人的教法，用首调唱名法教视唱显然是合乎此点的；因为如采用固定唱名法，学生至少要有比较聪敏的耳朵与相当高的理解力，不然就全然行不通"，在没有筹划出一种比首调唱名法更好的方法之前，"可以行普通学校中的儿童大众的，似乎还没有其他的方法。所以今后首调唱名法或许仍有相当长的时期为多数教师所采用"②。

第三种是中间派。他们认为，固定唱名法在科学性与先进性等许多方面是优于首调唱名法的，因此从长远的观点来看，应当极力推广固定唱名法。但就目前的实际情况看，还不到全面使用的时候。音乐教学中普遍存在的现实问题：简谱不能使用固定唱名法。据当时的估计，全国90%的中小学是采用简谱，强行推广固定唱名法是教条且不可能的。固定唱名法需要乐器的辅助，可全国大多数的学校，连置办一架小风琴都不容易。教学时间少，教学内容多，无专门训练，为大多数的学生着想，不必采用固定唱名法。

李抱忱特撰《唱名法检讨》一文发表了自己的观点。他在文中详细梳理了"固定唱名法""首调唱名法""废除唱名法唱"（不用唱名的唱法）三者的定义及其学理上的特征之后指出，无论何种唱名法都是有其优点和缺点的，所以不能仅从表面使

① 萧而化：《关于固定唱名法》，载《乐风》1944年第3卷第2期。
② 该肯斯著、张洪岛译：《论唱名法》，载《乐风》1940年第1卷第1期。

用何种唱名法就认定音乐教学的正规与否,因此而提出应从实际出发,"选择适当的唱名法"的主张。

首先,他认为应该弄清楚的问题是选择唱名法的目的是什么。他说,唱名法仅是个工具,它本身并不是个目的。我们是为认谱认得快、唱音唱得准才用唱名;而不是为唱名而唱名。我们若认清这一点,唱名就不是像有些人所看得那样严重的一个问题了。不论用首调唱名法,还是用固定唱名法,若能达到认谱认得快、唱音唱得准的目的,那么用何种唱名法又有什么关系呢?

其次,若对使用何种唱名法做出抉择,应适应音乐发展的现实状况,弄清楚不同的音乐教育的对象及其教育目的,弄清各种唱名法的优缺点及其适用情况,以之作为选择唱名法的依据,不能教条化和盲目化。国外在选择唱名法时也是这样做的。他通过客观的分析认为,固定调唱名法是比较适用于器乐学习的理智化的方法,因而也是对一般人来说较难而且适用于音乐天才教育和专家训练的方法;而首调唱名法是比较适合于声乐学习的情感化的方法,因而也是对于一般人来说较容易而且适用于普及音乐教育的方法。从我国的音乐发展状况来看,我国的音乐教育处在从声乐往器乐发展的阶段;从不同的音乐教育对象和目的教育看,我国的音乐教育可以分成专业教育和普通教育两块,且面向全体国民的普通教育占据绝对的比例。看清这些,我们才能不被外国人现行的选择所左右,才能做出自己的抉择。因此,李抱忱强调,这几种唱名法都有它们的优点,同时也都有它们的缺点,将来一定有更完美的唱名法随着音乐的进步而产生,来代替现在的各种唱名法,但在新的唱名法尚未产生时,我们应当看准了对象,选择适当的唱名法,然后尽量发挥它的优点,来尽我们音乐教育的天职。

2. 关于乐器问题的看法

战争不仅给人民的正常生活带来了巨大的不便,而且也使本来就不上轨道的学校音乐教育雪上加霜。比如,为满足正常的教学需要而必备的乐器的问题,就遇到更多的困难。面对这一现实问题,李抱忱提出了在乐器恐慌的时期要克服环境、支配环境、利用环境,发扬要与不可避免的事实合作的精神,以及努力于音乐事业的主张。为了实现这一主张,他提出了三种解决办法:没有乐器,就不用乐器;没有适当的乐器,就用其他乐器来代替;没有外来乐器,就自己制造乐器。

李抱忱认为,不用乐器也能照常上好音乐课(唱歌课),如果处理好了的话,还可收到更好的效果。因为歌唱教学时过分依赖风琴的话,会滋生出许多弊端。对老师来说,老师自弹自唱时容易听不见学生的歌声,不利于辨别、纠正学生的错误。从学生角度讲,学生永远随着琴声唱歌,既养成他们的依赖性,以后离开琴不能单独唱歌;又养成他们的懒惰性,一味地跟着琴唱。这样,学生既不注意自己的声音质量,也不注意与别人的声音是否和谐,极易造成"喊歌"的现象。

当然,虽然不用乐器也可能变不利为有利而上好唱歌课,但毕竟还有非用乐器不可的时候,因为乐器在声乐里究竟还有它不可抹杀的价值和地位,特别是在一般

中小学生还未能将音高唱得正确的时候。李抱忱认为，乐器无论中西，如手风琴、口琴、提琴、二胡等，只要合于音高正确、音色美丽的标准，在抗战期间都可以代替钢琴或风琴，甚至可以组成一支特别的乐队，用以代替西洋管弦乐队合奏或演歌剧。

从现成乐器中寻找替代品是个积极的权宜之法，但既有一定的困难，也是不能彻底完成"普及音乐，使音乐的福音'传给万民'，使音乐的艺术为全国所欣赏所享有"的任务的。因此，李抱忱又提出了第三个设想——没有乐器就自己来造。他建议，要循着"简"，演奏方法和乐器构造要简单；"廉"，乐器的价格要尽量的便宜；"准"，音高要准确；"美"，音色要美丽。因地制宜，合理取材，进行仿造西洋乐器、改造中国乐器、自造新乐器的工作。他认为这项工作虽更为困难，不是某个人所能办到的事，但是也有其可行性，因为到处都有"取之不竭，用之不尽"的乐器制作材料，如果政府或私人肯出资本研究制造乐器，配合相应的乐器研究人才，就会成功的。[①]

立足现在，放眼未来，进行全面、正常的音乐文化教育建设，通过调查研究发现问题的主要症结，对症下药以促进教育事业的全面改进，因时、因地、因需要灵活机动地努力解决一切现实问题，这些思想都体现了李抱忱的高远理想与务实进取精神相统一的可贵品质。

结　语

20世纪20年代之后，由于音乐教育法规的完善，使编写教材有了依据，教材质量也较这之前有了提高，标志着我国中小学音乐教育已开始进入一个规范化发展的新阶段；一批在外国留学回国的以及国内音乐院校和高等师范音乐系科培养的音乐家和音乐教育家对我国中小学音乐教育的发展起了重要的推动作用。他们积极参与音乐教材的建设，主动为政府制定音乐教育法规出谋献策，出版音乐教育刊物，撰写音乐教育论文，对推动学校音乐教育的发展起到了积极作用。但由于民国时期整个经济基础薄弱，政府拨给学校的音乐教育经费很少，学校里尤其是农村学校普遍缺乏音乐教学设施和器材，现有的音乐教学设备简陋陈旧，音乐师资远远无法满足中小学的需要。师范音乐教育刚刚起步，新学制在实施过程中学习美国教育的办学模式及借鉴有益的办学经验和培养人才的方法，表明我国开始有了培养中等学校和高等学校音乐师资的专门院校。全国各地许多师范学校、高师音乐系科相继建立，但由于法规建设较为薄弱，没有统一的课程标准，师范教育发展缓慢，但不乏积极因素促进。如专业音乐院校设立师范系科是这一时期高师音乐教育办学的一个特点。

① 李抱忱：《抗战期间的乐器问题》，载《乐风》1941年第1卷第1期。

思考题

1. 美育思想对20世纪二三十年代音乐教育课程的发展有什么影响?
2. 蔡元培的美育思想及音乐教育思想是什么?
3. 萧友梅对中国专业音乐教育的贡献有哪些?
4. 你如何理解李抱忱的"乐教"思想?
5. 黎锦晖对儿童音乐教育发展的贡献有哪些?

第三章 红色革命根据地时期的音乐教育

(1927—1949)

1922—1937年，民国政府内部出现多次政权变动。在这动荡的时局中，大量先进的革命思想涌入中国，并以惊人的速度在全国范围内发展开来。1924年1月，国共两党合作，建立革命统一战线。1927年7月，两党合作关系破裂，中国共产党开展武装斗争，建立了自己的政权。土地革命时期、抗日战争时期、解放战争时期，革命根据地、解放区的学校教育制度是中国共产党在领导中国人民进行反帝反封建武装斗争过程中建立起来的一种为革命斗争服务的新教育制度；教育为无产阶级服务，为人民大众服务，办学从实际出发，逐步向正规化演进，是革命根据地、解放区学校教育的主要特点。音乐教育作为新教育体系的一个有机组成部分，既与新教育体系密切联系，又有自身独特的学科特点。

第一节 共产党领导下的不同时期的音乐教育情况

一、土地革命时期

1927年4月，国民党反动派叛变革命后，中国共产党领导人民开展武装斗争，创建农村革命根据地，建立了红色政权。1927—1937年土地革命时期，中国共产党领导"工农武装革命"，实行红色割据，在农村先后建立了十几个苏维埃革命根据地（简称苏区）。苏区文化教育的总方针是"在于以共产主义的精神来教育广大的劳动民众，在于使文化教育为革命战争与阶级斗争服务，在于使教育与劳动联系起来，在于使广大中国民众都成为享受文明幸福的人"[①]。根据这一方针，革命根据地开展了全民识字运动，办起了各级各类的干部学校和训练班，培养了许多红军干部和地方干部，同时大力发展小学教育，中学、师范教育也得到了发展；实行全部义务教育，使工农大众的子女都能享受免费教育；苏区教育呈现出一片生气勃勃的景象。鉴于苏区当时的实际情况，苏区政府将发展小学教育作为学校教育的重点任务。

这一时期，为了规范革命根据地的学校教育，苏区政府发布了一系列有关学校教育纲领、教育方针、课程设置的法规文件。1931年9月23日《湘鄂赣省工农兵

① 《毛泽东同志论教育工作》，人民教育出版社1958年版，第15页。

苏维埃第一次代表大会文化问题议案（选录）》规定了"唱歌"课是初小十门课程之一，每次授课时间为50分钟；此时期的音乐课被称为唱歌课，教学内容主要是唱歌。1932年5月7日，湘鄂赣省苏维埃政府颁布《学制与实施目前最低限度的普通教育》（选录），其中规定7～14岁的儿童入列宁小学校（当时将小学统称为列宁小学校）。列宁小学校分为两个阶段，前期四年，后期三年，课程包括各科的普通知识。

1933年10月，苏维埃中央教育人民委员部发布《小学课程与教则草案》①，指出学校教育要使小学生"政治水平要达到了解马克思主义列宁主义的基础""知识、技能、身体要达到能满足目前斗争和一般生活最低限度的需要"。在"小学各学年各科课程和教则"中对每学年的"唱歌"课程的教学内容作了具体的规定，譬如：分别从曲调和歌词做了要求。第一学年练习长音阶、平等拍子，以三度以下的音程为主，这一时期以听看为主，为将来看谱唱歌做准备。第二学年开始练习不平等拍子，音程扩大到七度。第三学年同第二学年，对于音的高低和强弱的区别应有明确的认识，并能正确地唱出。第四学年同第三学年，加以学习短旋法，并能独立地识谱唱歌。从上述的规定中可以看出，音乐课的教学目标与其他科目一样，主要是为了培养革命接班人和适应阶级斗争的需要。1934年2月16日，颁布《中华苏维埃共和国小学校制度暂行条例》，将前三年的科目设置为国语、算术、游戏（唱歌、运动、手工、图画，也称游艺课）。

1934年4月，苏维埃中央教育人民委员部颁布《小学课程教则大纲》，规定初级列宁小学开设的课程有国语、算术、游艺；高级列宁小学开设的课程有国语、社会常识、科学常识、算术、游艺。游艺课是由唱歌、图画、游戏、体育合并而成的一门综合课，每周授课八小时，并规定初级小学游艺课的教学目的是发展儿童的艺术才能，使其能从模仿发展到自动创造，并养成其集体生活的习惯，发扬革命奋斗的精神。高级小学游艺课的教学目的是培养并发扬儿童艺术上的创造性，以及集体行动中自我组织能力，并提出小学所有科目都应当使学习与生产劳动及政治斗争密切联系，并在课外组织儿童的劳作实习及社会工作。特别要指出的是，大纲中强调了小学的一切科目都应当与游艺有相当的联系，尤其是初级三年（上课不必完全在教室以内），应当配合着游戏、参观、短途旅行等去教授各科常识及文字。注重发展儿童的艺术才能、培养儿童的艺术创造力和集体主义精神是这一时期小学音乐教育的主要任务。

为培养教师和教育行政管理人员，苏区政府先后设立了列宁师范学校及各种师资训练班等。1930年2月，中共闽西上杭县委创建了上杭县双溪浦列宁师范学校，招收学员100名，由各区、乡苏维埃政府推荐读过小学的知识青年入学，这是由共产党领导的、由苏区政府自己创办的第一所新型的师范学校。1932年10月，中央

① 中央教育科学研究所：《老解放区教育资料》一，教育科学出版社1986年版，第247—307页。

列宁师范学校在瑞金创立,设唱歌课。该校为第二次国内革命战争时期,中华苏维埃共和国中央教育人民委员会领导的专门培训小学教育干部和师资的学校,学制是3~6个月,课程设有语文、算术、历史、地理、政治、图画、唱歌、生理、体操、游戏、劳作等。陕甘宁边区政府颁布的《陕甘宁边区初级师范学校课程计划表》中规定学生在三个学年的六个学期中,每学期每周均有两学时音乐课;《陕甘宁边区高级师范学校教学计划表》[1] 中规定学生在两个学年的四个学期中,每学期每周均有两学时音乐课。音乐课作为苏区师范学校的必修课,贯穿于师范学生的整个学习过程,足见音乐课在苏区师范教育中的重要位置。

二、抗日战争时期

1937年抗日战争全面爆发之前,陕北省苏维埃政府在4月23日召开的教育工作会议中讨论了抗战时期的教育方针。会议决定增加学校,扩大招生,在学校拟设包括唱歌课在内的各类课程。[2] 之后,陕甘宁边区政府公布了由周扬、郭青亭、吕良起草的《边区国防教育的方针与实施办法》(报告提纲)提出了国防教育的任务是"提高民众觉悟、胜利信心和增加抗战知识技能,以动员广大民众参加抗战,训练千百万优良的抗战干部,培养将来独立、自由、幸福的中国建设者,争取中华民族的独立、自由和解放"。该文件规定小学课程内容都以"抗战"为中心材料,教材由陕甘宁边区教育厅统一编制发给,开设的课程主要有国语、政治常识、自然常识、算术、体育、音乐、美术、劳作等,音乐课每周两节;并规定音乐教材应注意选用悲壮、热烈并能激发爱国情绪的歌曲;课外组织民众歌咏队。1938年2月25日,陕甘宁边区教育厅编审科编审的第一套小学课本从当月陆续发行。其中有唱歌教材一册。同年4月,陕甘宁边区教育厅在第一届科长会议决议中提出建立统一的课程。所规定的初中、高小八门课程中列有音乐课。

1938年2月,边委会颁布的《晋察冀边区小学校教学科目及每周教学时间表》中规定:"唱歌应注意多授救亡歌曲,以激发儿童的爱国情绪,培养儿童的民族意识。"在课程设置方面,将音乐与体育合并成唱游课,一至四年级每周课时240分钟,五、六年级每周专门音乐课课时120分钟。1939年8月15日,颁布的《陕甘宁边区小学法》规定初级小学音乐课每周三节,高级小学音乐课每周两节。20世纪40年代初的华中苏皖边区《苏中区小学暂行规程》中规定:小学为实施新民主主义教育之基本场所……其任务在培养为抗战建国实现新民主主义共和国而奋斗之国民。小学低年级的唱游课包括音乐和体育,每周课时为180分钟,唱游课的教学"应含有集体劳动及抗日民主意义"。中年级音乐课课时每周有120分钟,高年级音乐课课时每周有90分钟,"小学中高级音乐科包含唱歌、歌咏、指挥、简易乐理之研究与

[1] 宋嗣廉、韩力学:《中国师范教育通览》上卷,东北师范大学出版社1998年版,第89页。
[2] 1937年4月23日(新中华报)。

普通乐器之练习等。教学时应采用抗战歌曲,并注意集体演奏"。同时教授基本乐理、指挥,有条件的学校还进行普通乐器(二胡、笛子等)的教学,并注重集体合奏练习,以培养学生集体主义的民族意识。当时所用的小学教科书必须经过华中苏院边区教育厅审查通过,多由华中苏院边区政府自编。教材内容中一部分为抗日歌曲,另一部分是新编民歌、秧歌舞、秧歌戏。《苏皖边区暂行教育工作方案》中规定,除灵活运用编定之教材,应多方收集当时各种具体材料,加以研究,变为教材。文娱课着重秧歌舞和农村戏曲活动。除了课堂教学外,课外音乐活动蓬勃发展,校内外经常组织歌咏比赛,演出抗日节目,以激励抗战情绪。

1938年1月,晋察冀边区第一次军政民代表大会通过的《文化教育决议案》规定了一系列加强文教工作的措施,提出为加强民众宣传工作,广泛组织宣传团以及组织歌剧社、鼓乐社,将旧剧改良为新剧,并开展各类娱乐活动。1941年8月,《关于文化教育方针的决定》提出"建立各级正规学制,普及小学及高小,增设中学,开办高中,建立大学"。

1940年3月15日,晋察冀边区行政委员会公布的《晋察冀边区中学暂行办法》中规定了中学教育的性质为抗日民族统一战线的中学教育、干部准备教育,任务为培养青年,坚持抗战到底,实现三民主义新中国。在所设的艺术课程中包括歌咏和美术。歌咏课的内容主要有抗日救亡歌曲、指挥、视谱等,教材可由学校组织编写,教材编写好后须送边委会审查;还规定了课外活动中应包括歌咏、戏剧等活动。1940年12月,晋绥边区的中学教育提出了"办学正规化"的口号,课程设置将音乐课列入其中,师生经常利用课余时间进行抗日宣传活动,教唱抗日歌曲,演出抗日小戏。①在1941年5月31日出版的《边区教育》第三卷九、十期合刊发表的《晋察冀边区中学课程标准》中,规定了边区中学所设立的23门课程中包括音乐课,每周一节课,每学期都开设,音乐课的内容占总课程内容的3%。1942年8月18日,边区政府制定的《陕甘宁边区暂行中学规程草案》第九十六条中规定"中学依照新民主主义方针,继续小学教育,培养健全的新青年,以为从事边区各种建设事业及研究高深学术之预备场所"。学制为初中三年、高中三年。陕甘宁边区的中小学除了课堂音乐教学外,课外音乐活动十分活跃,组织有歌咏队、秧歌队等。1942年10月1日公布的《晋冀鲁豫边区小学暂行规程》规定:低年级和中年级的唱歌、体育课共为150分钟,高年级唱歌课为50分钟。山东抗日根据地的中等学校普遍重视音乐教育,在他们的中学和师范学校中都开设了音乐课,而且重视教材建设,各校组织教师根据当地的实际情况和学生文化程度编写了音乐教材。

为发展小学教育,陕甘宁边区政府重视提高小学教师的社会地位和他们的在岗培训工作。1937年3月,陕甘宁边区成立了鲁迅师范学校,陕甘宁边区政府公布的《边区国防教育的方针与实施办法》(报告提纲)中规定鲁迅师范学校的办学宗旨是

① 伍雍谊:《中国近现代学校音乐教育》,上海教育出版社1999年版,第164页。

"训练从事战时小学教育、社会教育的健全师资",每周有两学时音乐课,并有课外歌咏活动。1938年9月成立的"广西省艺术师资训练班"是广西第一所艺术教育机构,练声、视唱、乐理、和声学、音乐教学法、大合唱等课程是从那时才开始设立的。授课音乐教师有吴伯超、满谦子、胡然、陆华柏、姚牧、薛良、甄伯蔚等。从这时起专业意义上的音乐教学活动才正式在桂林开始。广西省艺术师资训练班的成立以培训艺术师资为主要目的,学员为来自桂林各个学校的音乐教师,这些音乐教师晚上到培训班学习,白天在学校任教,在桂林的抗日救亡音乐活动中发挥了重要的作用。1939年9月,陕甘宁边区师范学校成立,该校专为陕甘宁边区培养小学教师,校址在延安,音乐是所开课程中的必修科目之一。1943年,该校改名为延安师范学校。1942年修订的《陕甘宁边区师范学校暂行规程草案》中规定:师范学制为初级三年,高级两年;师范学校初级班在第二学年第一学期每周有一学时音乐课,第二学期每周有两学时音乐课。为适应培养大量小学教师的需要,1940年3月,晋察冀边区行政委员会颁布了《边区中学附设短期师范班暂行办法》,指出在现有的中学中办短期师范班是解决师资短缺问题的好办法。该文件中规定短期师范班的教育方针是:(1)提高政治认识,坚定抗战建国必胜的信心;(2)增进对社会科学的认识;(3)提高教育理论水平及教育工作能力;(4)陶冶为人师表之优良品质与习惯。该文件还规定了课程与教材内容:课程分四类,即政治课程、教育课程、军事课程、艺术课程;艺术课程包括歌咏、美术、文艺;歌咏课主要唱救亡歌曲,指挥、识谱等在课外学习。该文件的实行对边区师范教育的发展具有一定的促进作用。1943年4月公布的《晋察冀边区小学教师服务暂行规程》对边区小学师资的建设提出了进一步的要求。1941年4月,由中共山东省文化教育委员会创设的山东公学正式开学。该校设有师范班,每周有两个小时的音乐课,课外音乐活动也十分活跃。音乐教师从抗战教育实际出发,重视对学生识谱教唱能力的培养。1945年,该学校改称"鲁中公学"。该校先后培养了大批具有识谱、唱歌能力的革命音乐干部。1943年6月,胶东行政公署发布《关于增添中学和扩大中学的决定》。至1946年夏,山东已有中学45所,都普遍开设音乐课,"胶东公学"是其中具有代表性的中学之一。中学部、师范部都开设有音乐课,学习简单的乐理与乐谱知识,其中着重于演唱、演奏歌曲。1944年1月,苏南行政公署颁布《溧高地区小学教育暂行实施办法》,规定小学课程包括唱歌课。

抗日战争时期,共产党领导下的各个边区都相应地在小学、中学开设了音乐课,以发展正当文娱生活、养成健康心身为标准,使得根据地数百万群众和几十万儿童青年都受到了深入的教育。

三、解放战争时期

解放战争时期,各解放区继续贯彻新民主主义教育方针,把教育转向为解放战争服务。在老解放区和新解放区,各级各类教育都得到迅速恢复和发展,特别是干

部教育发展更加迅速，为解放事业做出了卓越贡献。1945 年 8 月 15 日，日本帝国主义无条件投降，中国人民取得了抗日战争的伟大胜利。1946 年春，陕甘宁边区召开中等教育会议，商讨教育的逐步正规化问题，规定普通班学制三年，干训班学制 12~18 个月。苏皖解放区召开宣教会议，确定小学学制为"四二"制，中学学制为"二二"制，并实行中小学教育相衔接，小学毕业生既可参加工作，也可考入中学继续深造。1946 年 7 月，国民党发动全面内战，各解放区进入了土地改革运动时期，解放区的教育也迅速转向为解放战争和土改运动服务。

1946 年 2 月 12 日，苏皖边区政府教育厅在《苏皖边区暂行教育工作方案》中提出了边区教育的总方针"普及新民主主义思想，培养新公民及各种专门人才，以建设新民主主义的苏皖边区及新中国"[①]，并提出了所有课程均须切合今后生产、民族、民主三大实际斗争与建设之需要，并与实际工作结合。该文件规定初级小学和高级小学设文娱课，"初级小学的文娱课包括跳舞、唱歌、演戏、游戏等，目前着重秧歌舞和农村戏剧活动，以发展正当文娱生活、养成健康体魄为目的。高级小学的文娱课以音乐、舞蹈、戏剧为主"。

1946 年 12 月 10 日，陕甘宁边区政府颁布了《陕甘宁边区战时教育方案》[②]，提出学校教育方面应将某些课程加以适当补充，增加一些新的内容，以配合战争的需要；应"加强学生会或儿童团的组织及工作，发挥学生的积极性和创造性，使他们充分开展壁报、黑板报、歌咏、秧歌、戏剧、讲演、访问、慰劳、拥军抗战、动员参战等课外活动和社会活动"；把时事教育和文化教育联系起来，组织秧歌队、歌咏队、演剧队等，与各地的文艺团体取得联系，配合进行工作。

苏皖区政府为统一步调、普遍发展与改进边区教育，于 20 世纪 40 年代颁布《苏皖边区政府教育工作方案（草案）》。该方案规定初级小学课程设文娱课，包括跳舞、唱歌、演戏、游戏等；高级小学课程文娱课以音乐、舞蹈、戏剧为主。同时期颁布的《苏皖边区国民教育办理规则（草案）》对课程与教学做了说明。幼儿教育以浅近简短有趣的唱歌、跳舞、演剧、游戏等做唱游教材。初级小学文娱课包括音、体、美，初级民众学校文娱课从秧歌舞到唱歌、演剧，养成正当娱乐习惯，高级小学和民众学习 100 小时，校文娱内容占 40%，每周课程时间为 180 分钟。

在中等学校教育方面，陕甘宁边区政府于 1946 年 10 月 1 日颁布了《陕甘宁边区中等学校的方针、学制与课程》，文件中指出：学校教育"均以文化教育为主"；"在各科的教育活动中，均应注意启发和培养学生热爱边区、服务人民的观点"。文件中规定艺术课的教学内容分音乐和美术，每周有两学时，在第一学年和第二学年开设。

1946 年 6 月 12 日，晋察冀边区行政委员会发布了《晋察冀边区师范学校实施办法草案》，文件中规定师范学校中设短期师范学校和师范学校，短期师范学校（学

[①] 张援、章咸：《中国近现代艺术教育法规汇编》，教育科学出版社 1997 年版，第 440—442 页。
[②] 原刊《陕甘宁边区重要政策法令汇编》，陕甘宁边区政府秘书处编印，1949 年 12 月。

制一学年）培养初小师资，师范学校（学制三学年）培养高小师资及初级教育行政干部。短期师范学校设文娱课，其教学内容包括唱歌、识简谱、指挥唱歌、游戏、霸王鞭、儿童舞、秧歌、演剧、绘画、艺术字等，每周上课两学时。在学的两个学期均开设文娱课，全学年总计 72 学时；师范学校设音乐课，音乐课的教学内容包括唱歌、发音、识简谱、指挥唱歌、弹风琴及简单乐理、戏剧常识等，第一学年第一、第二学期每周 2 学时，第二学年、第三学年每周 1 学时，全学程总计 144 学时。文件中还强调音乐课"应偏重于作法之讲解""在课外应注意组织练习及综合性的文娱活动"。

1948 年 8—9 月，东北、华北和山东解放区相继召开教育会议，首先就中等教育学制建设进行讨论。根据华北人民政府公布的《华北区小学教育暂行实施办法》（1949 年 6 月 15 日）、《华北区普通中学暂行实施办法（草案）》（1948 年 11 月）和《华北区师范学校暂行实施办法》（1948 年），初级小学的唱游课每周 2 节课，高级小学的唱歌课每周 1 节课，每节课 45 分钟。三年制中学的音乐课每周 1 学时，3 学年总计 108 学时。短期师范学校（学制一年）的音乐课每周 1 学时，全学年总计 36 学时；师范学校（学制三年）的音乐课每周 1 学时，3 学年总计 108 学时。音乐课作为小学、中学、师范学校的必修课，成为解放区学校教育的重要组成部分。

1948 年 10 月 10 日，东北行政委员会颁布了《东北行政委员会关于教育工作的指示》，文件中指出，今后中小学的课程应加重文化课的分量，以适应生产建设之需要。中学文化课包括国文、历史、地理、数学（算学、代数、几何、三角）、自然科学（植物、动物、矿物、化学、物理）、音乐、美术、体育等，俄文为大城市中学必修课。小学初小文化课包括国语、算术、常识、唱游、体育等，高小文化课包括国语、算术、历史、地理、自然、音乐、美术、体育等。音乐课作为文化课之一，成为中小学生的必修课。

1949 年 7 月 21 日颁布的《陕甘宁边区政府关于目前新区国民教育改革的指示》中规定，各主要课程教材必须采用人民政府审定的课本，在教学上注入、填鸭的方法必须改变，应使用启发方法，根据儿童程度进行教学；课外指导必须与课堂教学密切结合；各种课程系统须联系实际，达到学用一致。

解放战争时期，学校教育逐步往正规方向发展。通过各种音乐教学、音乐实践等活动，使学生身心得到健康发展。音乐教育为无产阶级政治服务，为革命战争的宣传服务，为革命战争胜利做出了贡献。

第二节 鲁迅艺术学院

1936 年 10 月，红军三大主力胜利会师，开启了中国革命的新篇章。随着抗战形势的发展，中国共产党已考虑到迫切需要培养自己的文艺人才这个问题。1937 年 11 月，拟定先在"陕北公学"内增设一个"艺术训练班"。不久在话剧《血祭上海》

演出后的一次座谈会上，有人提出要办艺术学院的建议，得到毛泽东同志的赞许，于是，当场组成了"艺术学院筹委会"。1938年4月10日艺术学院在延安正式成立。这是抗日战争时期中国共产党为培养抗战文艺干部和文艺工作者而创办的一所综合性文学艺术学校。当时负责领导学院工作的是"院务委员会"，由沙可夫、周扬、艾思奇、朱光、李伯钊、徐以新、吕骥、张庚等同志组成。1940年后更名为"鲁迅艺术文学院"（以下简称"鲁艺"）。抗日战争胜利后，延安"鲁艺"开赴东北，给东北带来一批经过战斗洗礼又具有丰富教学经验的教师，其后东北"鲁艺"又培养了大批的优秀音乐骨干。这些经过革命传统专业音乐教育成长起来的教学力量，逐步成为东北专业音乐教育的栋梁。

毛泽东和周恩来同志的亲自领衔建校，为"鲁艺"确立了政治地位以及建校目标。"艺术——戏剧、音乐、美术、文学是宣传鼓动与组织群众最有力的武器，艺术工作者——这是对于目前抗战不可缺少的力量。因之培养抗战的艺术工作干部在目前也是不容稍缓的工作。"[①]

在第二学期教育计划草案（1939年6月）中，音乐教育的目的是"能唱简单的群众歌曲，能领导小型歌咏队或乐队，并且具有运动所需要的各方面的音乐知识，可充任一般剧团宣传队的指挥、音乐干事，乐队或中小学音乐教员"。这些人才还必须具备："一、正确的为人民服务的政治思想，基本的马列主义观点。二、正确的为工农兵服务的文艺方向。三、基本的业务工作技能。四、实际的业务工作作风。"[②] 由此看出，"鲁艺"是由党中央发起，以培养战时文艺干部为目标，具有军事主义色彩与鲜明政治属性的中国共产党领导的第一所艺术院校。它首先强调的是适合战时需要，培养能吃苦耐劳为民族解放事业而奋斗的并具有初步专业基础的艺术工作者及干部。

党中央要求"鲁艺"培养抗战所需要的具备多方面能力的音乐干部，这些音乐干部能进入敌后和大后方工作，不仅要负责开展歌咏活动，还须根据客观形势的需要，创作各种题材的音乐作品，鼓舞群众的抗战热情，坚定群众的战斗意志，树立艰苦奋斗的决心。新音乐教育体系的教育目的就是要使学员们理解音乐也是挽救民族危亡、团结人民、鼓舞人民对敌进行斗争的锐利武器，并利用这一武器为抗战服务。同时，引导学员们牢固树立正确的艺术观和具有强烈的使命感。

根据上述原则，"鲁艺"提出了"三三制学制"。"鲁艺"最初的学制，采取"三三制"，即先在"鲁艺"学习三个月，然后到部队、前线、基层实习三个月，再返校学习三个月。1940年，周扬提出"鲁艺"办学正规化、专门化的要求。与之相适应，"鲁艺"的学制也延长为三年。[③] "第一学年不分组，但除全系必修外，练声及

① 吴淼：《两种不同专业音乐教育的理念与实践——上海国立音专与延安鲁艺音乐系比较研究》，上海音乐学院，硕士学位论文，2013年。
② 同上。
③ 任动：《"鲁艺"我党创建的第一所高等艺术学校》，载《兰台世界》2011年第14期。

独唱、乐器练习及独奏得任选修一项，如经系主任认为不合适时，得征求其本人同意，于第一学年后该换之。从第三学年起分声乐、器乐、作曲三组。"①

"鲁艺"的课程最与众不同的部分就是除了艺术专业学习外，特别开设了政治理论和文艺理论课。马列主义的音乐教育也被吕骥称为新音乐教育，结合了革命的音乐实践也被称为新音乐理论。每一届的课程都略有调整，历经这些课程的教导，"鲁艺"的每一位学员在毕业之时都会是一位合格的文艺战士。

音乐系专修科目有中国新音乐史论、音乐概论、西洋音乐史、中国音乐史、理论座谈、诗歌、民间音乐研究、名曲研究、音乐欣赏、普通乐学、和声学、作曲法、对位法、视唱练耳、练声及独唱、乐器练习及独奏、指挥、自由作曲、合奏、合唱。由此我们可以看出，"鲁艺"在专业规划上着重培养复合型人才，而非单一专业人才。在短时间内普及如此多的课程，对学生的要求是尽量通不求精，作曲专业的要会弹会唱，声乐器乐专业的要会作曲指挥，确实满足了战时急需大量文艺工作者的要求，培养了一大批一专多能型实用人才。

在专业课的教材选取方面，也与过去的音乐院校不同，增加了民间音乐的内容，并将其作为教材的一个重要方面。这些内容在过去的音乐学校的教学中是不可能涉及的，而"鲁艺"却将它们作为音乐教材的一个重要组成部分，与"鲁艺"选取的进步的、爱国的、民主的以及外国古典的音乐教材并列，使学员们能够从古今中外各种优秀的音乐文化中汲取营养，扩大自己的视野，充实自己的知识，提高自己的工作能力。"鲁艺"音乐系用新的教学理论教育武装了教师和学员们，在教学安排上敢于突破传统的教学模式，注重启发学员的原始创新能力。它重视理论和实践相联系，规定学员们在学习理论的同时就开始进行歌曲的创作实践活动，安排一定的时间让学员去工厂、机关做辅导工作，开展歌咏活动。郑律成的《延安颂》就是在这样的历史背景下诞生的不朽之作。

"鲁艺"建校初期共有教师37人，在这37名教师当中，已经有一定数量的中共党员。这在很大程度上已经表明了"鲁艺"的教师群体不同于一般大学教师的基本队伍。② 由于对思想政治方面的重视，"鲁艺"在共同必修课方面请专人来讲授，如李富春同志讲"中国共产党"，杨松同志讲"列宁主义"，李卓然同志讲"中国革命问题"，艾思奇同志讲"辩证法"。③

尽管"鲁艺"音乐系的师资不及上海国立音专那么丰厚，但在培养学生的数量上却丝毫不逊色，1938—1945 年的时间里为中共培养音乐干部 300 多人。"鲁艺"从成立之初对于招生人员就有着明确规定。如《鲁艺第二届招生办法》中规定，凡具有以下条件的男女青年皆可报名投考：（1）对抗战有明确坚定的认识与最后的胜利的信心，（2）有刻苦耐劳的精神并愿为民族解放运动而牺牲奋斗，（3）对艺术的

① 王培元：《抗战时期的延安鲁艺》，广西师范大学出版社 1999 年版，第 103 页。
② 王培元：《延安鲁艺风云录》，广西师范大学出版社 2004 年版，第 13 页。
③ 纪录片《大鲁艺》第一集，中国国际电视总公司出版发行，2012 年 5 月解说词。

某一部门有相当素养,(4)有救亡团体介绍。以上规定充分保证了"鲁艺"学员的政治纯洁性,使得延安"鲁艺"音乐系的学生从入学之初就具有统一的"为抗战服务"的思想和学习目的。① 这也看出"鲁艺"的招生规定中并没有文化基础知识方面的程度要求,只是有着绝对的、统一的、思想上的要求。所以,那时很多热血青年背负着国家的命运与民族的责任,欣然奔赴艰苦的延安。

"鲁艺"给学员们提供足够的时间,根据当时艰苦的抗日斗争的需要来改进教学计划,使课内教学时数进一步压缩,实践教学时数得到增加并尽早安排,而属于个人自由支配的时间也相应地大量增加。将辽阔的抗日根据地作为学员的实践教学基地,这样就使学员有机会将课堂的知识与火热的社会实践结合起来,从中体味到民族战争的紧迫与伟大,进而在新思维的基础上创作出伟大的音乐作品。如:1938年春夏时节的歌剧《农村曲》;反映军民合作的《生产运动大合唱》以及许多歌曲的创作,这些作品不仅检阅了"鲁艺"丰硕的教学成果,而且也忠实地反映了当时广大群众的抗战热情。"鲁艺"在后来的创作实践中获得了巨大的成功,各时期的学员中都有一部分人为中国的音乐创作做出了贡献。如著名的作曲家李焕之、卢肃、李淦、王承骏、李鹰航、马可、刘炽、张鲁、张棣昌、王萃、时乐濛、瞿维、寄明、黄准、庄映等都来自于"鲁艺"音乐系。

1938年"鲁艺"成立"民歌研究会",后改名为"中国民间音乐研究会",1940年改建为音乐工作室,下设研究、演奏和音运(音乐运动)三科,由吕骥担任主任,直至1945年,记录整理了十集民族音乐并油印出版。"鲁艺对民歌和民间音乐的收集、整理和研究,大约是'五四'以后规模最大、持续的时间最长、最有成就的一次。"② 在教学内容上,除了教授民间音乐课外,还在有关的课程中采用民间音乐素材,提供所记录的民间音乐作为参考资料。

1942年的延安整风运动中,在毛泽东《在延安文艺座谈会上的讲话》精神的指引下,"鲁艺"音乐系就如何运用民间艺术形式,如何加以改造,如何创造新的人民艺术以适应广大农村群众、干部战士的欣赏要求等方面进行了探索(主要指的是音乐与戏剧、舞蹈融成一体的,有悠久历史的综合艺术形式——秧歌剧)。学员们深入陕甘宁边区各分区基层单位的群众中去以后,以秧歌剧为代表的音乐创作得到了进一步的发展,真正形成了新的音乐风格,从而备受广大群众的喜爱。一些长期受欢迎的节目鲜明地反映了新时代人民的精神面貌和审美观念。王大化、安波等人创作并演出的《兄妹开荒》是最早受欢迎的剧目之一,新秧歌运动的开展也为党在抗日战争最困难的时期创造了丰富的精神食粮。而歌剧《白毛女》更是1943年开展秧歌运动以来延安的艺术工作者通过大量深入群众的创作实践将民族化音乐发展到巅峰时期的作品,具有里程碑的意义,是"鲁艺"师生集体创作民族化的典范,是当时

① 马颖:《中共文艺政策的堡垒与核心——初谈鲁迅艺术学院音乐系初建时期的教学与实践》,载《音乐生活》2010年5月。

② 王培元:《抗战时期的延安鲁艺》,广西师范大学出版社1999年版,第142页。

最有影响力的一部作品，也确实在艺术性和宣传性上做到了统一，1945年首演即大获成功。

"到1942年为止，'鲁艺'百分之八十的毕业生都分配到了部队和根据地，为前方培养、输送了大批人才。不仅如此，'鲁艺'还担负着为前方剧团提供文艺节目的任务，'鲁艺'演什么戏，唱什么歌，前方文艺工作者就演什么戏，唱什么歌。"[1] 用歌声宣传党的政治纲领，把人们对革命的热情融进歌声，使延安变成一座歌咏城。

1943年4月，"鲁艺"并入延安大学，成为延安大学的一个学院，更名为鲁迅文艺学院。1945年11月，由于形势的变化和革命的需要，"鲁艺"师生分散进入了华北、东北等解放区，完成了自己的历史使命。[2] 迁入东北的部分于1948年改名东北鲁迅文艺学院，1953年在东北鲁迅文艺学院音乐部的基础上成立了东北音乐专科学校，1958年更名为今天的沈阳音乐学院。而"鲁艺"的教师、学生和工作人员，带着在延安形成的文艺观念和文艺经验，先后随军进入全国主要城市，从事文艺组织领导、文艺创作、艺术教育、艺术表演、文艺编辑出版等多项工作，成为中华人民共和国成立后国内音乐事业岗位上的中坚力量。

第三节 以吕骥为代表的苏区音乐教育思想

吕骥（1909—2002），音乐家，作曲家，音乐教育家。1937年10月，作为全国救亡歌咏运动的重要组织者和革命音乐家，吕骥来到延安。1938年年初，吕骥奉命参与了"鲁艺"的筹建工作，随即担任该院院务委员、教务处主任和音乐系主任等领导工作，随后又担任"华北联合大学"文艺部副主任兼音乐系主任；随延安"鲁艺"迁离至东北继续办学，任"鲁艺"文工团总团团长、东北音乐工作团团长、东北鲁迅文艺学院院长等。吕骥的"鲁艺"生涯长达十年。在"鲁艺"的音乐教育发展历程中，在领导"鲁艺"之于延安解放区、东北解放区的音乐文化建设工作中，吕骥扮演了重要角色。

由于吕骥对"学习—继承"传统音乐的大力倡导，"鲁艺"在继承传统音乐遗产、发展民族音乐教育特色等方面取得了前所未有的突破和成就。吕骥在创建延安"鲁艺"音乐系之初，针对"过去"一般音乐院校不重视民族音乐的缺憾，大胆革新了"旧有"专业音乐体制，明确地将"研究中国音乐遗产，接受并发展之"列为延安"鲁艺"音乐系教育方针的重要内容，从而开创了"鲁艺"的民族音乐教育特色。为了使学生从中外优秀音乐文化中汲取营养、扩大视野和充实知识，提高自己的工作能力，在教材中增加民间音乐部分，吕骥经常在课堂上与同学们谈论民歌问题，引起大家对民歌研究的兴趣。

[1] 王培元：《抗战时期的延安鲁艺》，广西师范大学出版社1999年版，第122页。
[2] 任动：《"鲁艺"我党创建的第一所高等艺术学校》，载《兰台世界》2011年第14期。

1939年2月，吕骥在给音乐系高级班讲授新音乐运动史时，针对抗战之前民间音乐不够受重视的情况，发起了民间音乐的研究与采集活动，成立了中国民间音乐研究会，并在组织民间音乐研究工作和进行民间音乐研究的实践过程中，推出了民间音乐的开创性研究成果，如张鲁、安波、鹤童、刘炽及马可等集体写作的《怎样采集民间音乐》，安波的《秦腔音乐概述》《关于陕北说书音乐》，吕骥的《民歌的节拍形式》《谈秧歌腰鼓及花鼓》《审录后记》等，油印出版了十多册包括陕甘宁边区、晋西北边区、晋察冀边区民歌和戏曲音乐在内的专集。在吕骥的组织领导下，中国民间音乐研究会广泛深入地发掘、整理、研究并运用我国丰富的民族音乐遗产，对音乐的民族化再创作有着重要的意义。

1941年年底，吕骥撰写了一篇题为《如何研究民间音乐》（研究提纲）的短文，对民间音乐研究的目的、原则、方法、范围、问题（选题）等方面进行了较系统的归纳，为开展民间音乐研究工作实践提供了理论指导。其刊登于1942年"鲁艺"油印的《民间音乐研究》[①]创刊号上，1946年正式修订为《中国民间音乐研究提纲》（以下简称《提纲》）。《提纲》将民间音乐概括为"民间歌曲音乐、民间戏剧音乐、民间宗教音乐、民间风俗音乐、民间舞蹈音乐、民间乐器音乐、其他（如大鼓、道情等）"七类。吕骥关于民间音乐的"分类法"基本上概括了民间音乐的种类，奠定了此后中国传统音乐的分类基础。《提纲》在当时曾油印传阅，对延安及重庆"山歌社"等地的民间音乐研究产生了一定影响。吕骥自己也以此为指导思想，在《谈秧歌、腰鼓及花鼓》和《"审录"后记》等研究论文中，扩大了民间音乐的研究领域，加深了对民间音乐所体现的中国音乐文化传统的认识。修订后的《提纲》更趋完善，不仅是吕骥指导、推动民间音乐研究工作的纲领性著述，也是吕骥对20世纪40年代中叶延安地区民间音乐研究活动及其经验的总结，直至中华人民共和国成立后，其对中国传统音乐与民族音乐学理论建设仍旧发挥着重要影响。

结　　语

红色革命根据地时期的学校音乐教育将"为革命战争服务"摆在第一位，这是历史的需要，也是历史发展的必然；特别是学校音乐教育中的歌咏活动，起到了团结人民、鼓舞斗志的作用。音乐教育为无产阶级政治服务，这是革命根据地学校音乐教育的最大特点。重视课外音乐活动的开展，通过各种艺术实践活动，培养学生的音乐实践能力和组织能力，为革命战争的宣传工作服务，这是革命根据地学校音乐教育的又一重要特点。第三个特点，即音乐教育为大众服务。这三个特点是革命根据地学校音乐教育得以发展的重要支柱和合理内核。由于历史条件的局限，音乐师资少、物质条件差、教学设备缺、音乐教材不完善、教学秩序不稳定等造成根据

[①] 《中国民间音乐研究会会刊》创刊号，1942年11月。

地的学校音乐教育还不够完善。但是，不管办学条件多么差，革命根据地的学校音乐教育还是以其独特的办学方式为革命战争的胜利做出了贡献。

思考题
1. 鲁迅艺术学院对专业音乐发展做出了哪些贡献？
2. 吕骥在音乐教育实践中是如何体现民族音乐教育思想的？

第四章 中华人民共和国成立初期的音乐教育

(1949—1965)

中华人民共和国成立以后,我国开始了从新民主主义革命向社会主义革命的转变。政务院文化教育委员会和中央人民政府教育部成立,制定了接管各级教育机构和学校的方针政策。1949年12月,教育部在北京召开第一次全国教育工作会议,会议确定中华人民共和国的教育是新民主主义的教育,其主要任务是提高人民文化水平,培养国家建设人才,肃清封建的、买办的、法西斯的思想,发展为人民服务的思想。这种新教育是民族的、科学的、大众的教育。建设新教育要以老解放区教育经验为基础,吸收旧教育某些有用的经验,借助苏联教育建设的先进经验。教育部门采取"维持现状,逐步改造"的办法,接办了国民党遗留下来的所有各级公立学校,并逐步将全国私立中小学改为公立,私立高等学校也在院系调整中全部改为公立。通过整顿、改革,这个时期我国各级各类学校在数量上有很大的发展,质量上也有较大的提高。

第一节 中小学的音乐教育

一、中小学音乐教育法规建设及发展

1950年8月,中央人民政府教育部颁布了《小学音乐课程暂行标准(草案)》和《中学暂行教学计划(草案)》。这两个文件规定,小学每个年级都开设音乐课,一至三年级的音乐课每周两课时,四、五年级每周一课时;中学的初中三个年级和高中一年级开设音乐课,每周一课时。初中音乐课的教学内容除了唱歌外,还包括乐理,初三和高一增加简单的作曲法内容。文件对小学的音乐课程标准有较为详细的要求。《小学音乐课程暂行标准(草案)》中包括目标、教材大纲、教学要点三个部分。教材大纲中的教学内容由唱歌、乐谱知识、乐器和欣赏四个部分组成,各部分对小学五个年级分程度提出不同的要求。教学要点包括教材编选要点、教学方法要点和教学设备要点三个部分。教材编选要点中规定了教材的配备、歌词内容、歌曲难易程度、教材的形式和内容的各项要求。教学方法要点规定了儿童的嗓音的保护、唱歌基础与兴趣的培养、唱歌教法及音乐教学方式的多样化、欣赏教学与唱歌教学的配合、课余活动的编排的具体事项。教学设备要点规定了成绩考查办法、教

学设备的具体要求等。

1950年颁布的《小学音乐课程暂行标准（草案）》借鉴了1949年以前学校音乐教育的办学经验，依据中华人民共和国成立初期学校音乐教育的发展趋势而制定，提出了适应社会主义建设需要、培养新一代革命接班人的音乐教学目标，是中华人民共和国成立后颁布的第一个小学音乐课程标准，具有一定的科学性和先进性。针对中华人民共和国成立初期各地学校音乐教育发展的不均衡，该课程标准作了补充"说明"，"现时各地方各校因担任教师程度的关系不能达到本标准规定时，担任教师应努力补习，争取提高音乐程度，以期终能胜任；在未能胜任前，得酌情变通。"变通办法包括将五线谱教学改为简谱教学、取消器乐教学、各年级根据实际教学情况降低学习程度等，还规定"有条件的学校，除打击乐练习外，可适当指导练习键盘乐器及其他应用的中西乐器"。该课程标准的颁布实行对新中国小学音乐教育的发展具有积极的促进作用，使我国学校音乐教育有了一个良好的开端。

1951年10月1日，政务院发布《关于改革学制的决定》。这是中华人民共和国成立以来正式颁布施行的学制，是根据新民主主义的教育方针政策、国家实际需要以及老解放区教育工作的经验而制定的。新学制对不同学段的年龄要求、学制要求都进行了详细的说明，并对各级各类学校、培训机构的学校等级、修业年限、招生来源也给出了具体规定。

新学制的主要特点是：明确、充分地保障了全国人民，特别是工农干部受教育的机会，体现了教育为工农服务的方针；明确规定了各类技术学校和专门学院在学制中的地位，保证了各种人才的培养，体现了教育为生产建设服务的方针；保证了一切青年知识分子和旧知识分子都有接受革命的政治教育的机会；体现了方针、任务的统一性和方法、方式的灵活性。

在贯彻执行这一学制的过程中，原定从1952年起五年内将全日制小学改为五年一贯制，但因师资、教材等准备不足，五年一贯制在绝大部分地区很难实行，因此，教育部决定从1953年秋季起暂缓执行。

1952年3月18日，教育部同时颁布了《中学暂行规程（草案）》和《小学暂行规程（草案）》。这两个法规文件规定了中小学应对学生"实施智育、德育、体育、美育等全面发展的教育"方针。中学美育的主要目标是"陶冶学生的审美观念，并启发其艺术的创造能力"；小学美育的主要目标是"使儿童具有爱美的观念和欣赏艺术的初步能力"。《中学暂行规程（草案）》规定初中音乐课为必修课，初中三个学年中每周有一课时的音乐课。"高中不设音乐科，但应于课外活动中规定每周有一小时的音乐活动。"《小学暂行规程（草案）》规定一至三年级每周有两课时音乐课，四、五年级每周有一课时音乐课。

1953年和1954年教育部相继颁布了《中学教学计划（修订草案）》《1954年—1955学年度中学各年级各学科授课时数表》。这两个文件都规定初中开设音乐课，一至三年级每周一课时，三个学年共计107课时。1954年2月15日，教育部颁布

了《关于颁发小学"四·二制"教学计划（修订草案）的通知》，规定小学实行六年制，一至四年级为初级，每周有音乐课两课时，四个学年共计304课时；五、六年级为高级，每周有音乐课一课时，两个学年共计76课时。1955年9月教育部颁布的《小学教学计划》中规定，小学设唱歌课，一至三年级每周两课时，四至六年级每周一课时，六个学年共计306课时，并指出唱歌主要任务在于培养学生爱好唱歌、欣赏音乐的兴趣和能力，发展学生的音乐听觉和韵律情感。

1956年9月，教育部颁布了《初级中学音乐教学大纲（草案）》。同年11月，教育部又颁布了《小学唱歌教学大纲（草案）》。教育部先后颁布的这两个音乐教学大纲是中华人民共和国成立以来第一套完整的中小学音乐教学大纲。《初级中学音乐教学大纲（草案）》经一年试行后，于1957年7月经过较小的修订后重新颁布实行。

1956年颁布的《小学唱歌教学大纲（草案）》包括：（1）目的和内容，（2）教学方法，（3）课外活动，（4）教学设备四个部分；此外，还包括一至六年级的教学大纲（对唱歌技巧和音乐知识的要求）、歌曲目录和欣赏参考曲目。[①]

该大纲在"目的和内容"中规定："小学唱歌课是全面发展教育中的完成美育的手段之一。因此，唱歌教学必须服从于全面发展教育的总方针，以培养社会主义社会全面发展的新人为目的。""小学唱歌课包括唱歌、音乐知识和欣赏三部分，主要是要教会学生能够有理解有表情地唱歌、围绕着唱歌的教学来培养儿童的音乐兴趣、鉴赏能力以及音乐的基本知识和技能，并且增进儿童的爱美情感。""唱歌是对儿童进行音乐教育最有效的手段……所以唱歌在音乐教学中应该占主要地位，教学时间应该最多，约占全部时间的三分之二。""唱歌的教材应该具有思想性和艺术性，应该能为儿童所理解所接受，并且是儿童唱歌技能所能负担的。""歌唱形式应以齐唱为主，高年级可以加入部分二部轮唱和简单的二部合唱。""音乐知识的教学，主要是教儿童认五线谱，如果限于条件，也可以暂用简谱，使儿童获得音乐表现手段和有关音乐语言的初步知识，要教会儿童用固定唱名法视唱（如果限于条件，也可暂用首调唱名法视唱），学生也应通过唱歌和欣赏，获得音乐知识；由于获得了音乐知识，学生就可以更好地理解音乐、表演音乐和感受音乐。"

该大纲的"教学方法"中，规定了唱歌教学的基本原则主要是"通过音乐形象来感染儿童，不是通过教师的说教来完成教学任务"。"唱歌教学一般应该从教师的示范开始，以示范的歌唱给学生一个完美的、鲜明的印象。""在练习的过程中，教师必须根据学生的理解能力和感受能力，适时地向他们揭示歌曲的形象，说明音乐的表现手段，以增强歌曲的感染力。""唱歌教学必须系统地培养儿童唱歌技巧，以便能够很好地表达歌曲的内容。""系统的练声非常重要，练声是技术训练。""在练唱过程中应该注意保护儿童的嗓子（对变声期的儿童尤其应该注意）。"此外，大纲

① 国家教委中小学教材办公室：《建国以来中小学音乐教学大纲汇编（1949—1985）》，课程教材研究所1986年2月编印，第44—60页。

对唱歌的姿势、口型、呼吸、发音、咬字也提出了详细的要求。对于音乐知识的教学，大纲提出"音乐知识的教学必须建立在学生听觉的基础上。这样，学生获得的知识才能巩固，才有助于具体的运用"；"进行音乐知识的教学，应该注意趣味，避免枯燥的讲述"；"唱歌、音乐知识和欣赏三方面的教学，应该尽可能地结合起来进行；越能紧密地联系，教学就越能收到更大的效果"。

该大纲的"课外活动"强调"为了加深和巩固课内所学得的东西，课外的音乐活动是很重要的"，要求"各学校都应该尽可能地组织学生合唱队，并在可能的条件下组织各种音乐活动小组。笛子、二胡等儿童所喜爱的乐器，应很好地发动同学组织起来。学校应该对这些组织给予应有的重视和领导"。

该大纲的"教学设备"规定了"有条件的小学，可以设置专用的音乐教室。教室内可以设置适于儿童使用的桌椅、五线谱黑板、风琴、无线电收音机、留声机和唱片等。如果限于条件，也可以利用二胡、三弦、笛子、琵琶等乐器"。

该大纲规定了一至六年级每学年所应完成的教学任务——"唱歌技巧"和"音乐知识"；还规定了歌曲目录，其中大部分为中国创作歌曲，还有中国民歌、苏联歌曲等；每个年级每学期有10余首，分必学和选学两类。大纲也规定了音乐欣赏曲目，供教师参考选用，每个年级有10~20首，包括声乐作品和器乐作品，其中中国作品占欣赏作品总数的89.1%。

1957年7月教育部颁布的《初级中学音乐教学大纲（草案）》包括：（1）目的和任务，（2）教学内容和要求，（3）教学方法提示，（4）课的组织和学业考查，（5）课外活动，（6）教学设备；此外，还包括一至三年级的教学大纲（对唱歌技巧和音乐知识的要求）、歌曲目录和欣赏曲目。①

该大纲的"目的和任务"中规定："初级中学音乐教育是小学音乐教育的继续。它是美育和全面发展教育的一个有机组成部分。音乐教学的目的主要是教会学生有理解有表情地唱歌和感受音乐，通过歌曲艺术形象的感染来培养全面发展的社会主义新人。""为了更好地实现音乐教育的目的，除继续培养学生对音乐的兴趣和爱好外，应该进一步培养学生对音乐的理解和感受的能力，尤其是对民族音乐语言的熟悉，以发展他们的艺术鉴赏力和对祖国音乐的爱好。"

该大纲的"教学内容和要求"中规定："初中音乐课包括唱歌、音乐知识和欣赏三部分，其中唱歌是主要的内容，教学时间应该最多。"唱歌教学应偏重合唱，兼任培养学生能更好地表达较为复杂歌曲的多样技巧。"对二部合唱则进一步要求音调的准确和声部的均衡、融合。"唱歌教材应该注意它的思想性、艺术性和可接受性。该大纲指出："歌唱祖国，歌唱党和领袖，歌唱人民的生活和劳动以及歌唱中学生生活的歌曲占重要地位。此外也包括一些民歌以及苏联和各人民民主国家的歌曲；西洋

① 《初级中学音乐教学大纲（草案）》，人民教育出版社，1957年7月。

古典作品占少数。"基本知识学习中要求"继续学习五线谱,并以固定唱名法视唱。但条件不够的地区,仍可暂用首调唱名法或简谱进行教学。视唱教材可利用所学歌曲的曲谱,不必另搞一套"。欣赏教学要求"欣赏教材的选择标准同唱歌教材基本相同,就是应该注意它的思想性、艺术性和可接受性。教材内容包括声乐曲和器乐曲,形式是多样的,这样才能保证扩大学生的知识范围和培养学生多方面的趣味。对于丰富多彩的民族音乐尤其应该大力介绍,以培养学生对祖国音乐艺术的热爱"。在选择教材方面,大纲列出了可灵活运用的歌曲目录和欣赏目录,并提出"选择教材必须严格遵守教学大纲的规定,或根据当地的情况和需要,选用当地的民歌和民间音乐材料"。

该大纲的"教学方法提示"中规定:"教学方法必须符合教育的任务。音乐教育的完成,必须通过音乐对学生的感染。为了能受感染,就必须掌握音乐语言。因此,初中音乐教学必须注意音乐语言的分析。这样,学生就能更好地理解和感受音乐,教师才能更好地完成音乐教育的任务。"唱歌教学要求"为了培养学生的表现能力,对唱歌技巧的要求应该更加严格";注意正确的发声、呼吸和咬字,"对于演唱的民族风格问题应适当地注意;演唱要符合祖国语言习惯的特点"。"对变声期的学生,应该注意保护他们的嗓子,并应对他们进行保护嗓子的教育。"

该大纲的"课的组织和学业考查"中,指出"音乐课的组织形式和方法应该根据教材的内容和分量灵活运用",应该注意唱歌、音乐知识和欣赏三样内容紧密联系的教学。"每学年的歌应不少于十个。欣赏曲每学年应该熟悉八九首。""对学生的学业,必须经常地考查,最好能结合到日常教学工作中去,避免在学期末专门用几节课的时间作个别考查。因为用后一种办法学生并不能获得任何新知识。"

该大纲的"课外活动"中指出:"课外活动对于音乐教育的完成就和音乐课堂教学具有同等重要的意义。组织学生听无线电收音机、参加音乐会、成立合唱队和器乐小组等,都能补充和加深学生的美育,发展他们的音乐才能。各学校可以充分利用自己的条件,成立各种小组,至少也要有合唱队的组织。对民族乐队和各种民族形式的演唱小组也应大力提倡。所有各种组织,教师必须负责指导,或聘请专人指导,应该制订出详尽的执行计划,学校应该加以督促和检查;这是一种经常的工作,应该计算其工作量。"

该大纲的"教学设备"中规定:"良好的教学设备是教学成功的保证。各学校应该尽可能地设专用音乐教室,教室内要设置适于学生使用的桌椅。室内应有一架风琴(如有条件的可备钢琴),如限于条件也可用民族乐器,如二胡、笛子、三弦等进行教学。此外应该有五线黑板、无线电留声机和唱片等设备。"

1956年教育部颁布的中小学音乐教学大纲明确规定了美育在学校全面发展教育中的地位和作用,指出音乐教育是实施美育的一个重要途径,音乐教学的目的是使学生有理解、有表情地唱歌和感受音乐中的美,增进学生的爱美情感,以培养全面

发展的社会主义新人。这是以往教育部所制定的有关音乐教育文件中所不曾完整论述或规定过的。同时，1956年教育部颁布的中小学音乐教学大纲还存在着不够完善的地方，如片面强调五线谱教学、用固定唱名法，这在当时的客观条件下很难实行；一些音乐知识偏难，所选的歌曲曲目和欣赏曲目范围偏窄。总之，这套教学大纲是在总结中华人民共和国成立初期我国中小学音乐教育实践的经验并借鉴苏联音乐教育经验的基础上制定的，具有较高的科学性和时代性，基本适应我国社会主义全面建设时期的需要。

1957年7月11日，教育部颁布的《公布"1957—1958年度小学教学计划"》中规定小学一至六年级的音乐课每周一课时，各省（自治区、直辖市）教育局可根据这个教学计划，结合当地的具体情况，制定切合实际的执行和变动办法，并转发所属小学遵照执行。1958年5月颁布的《关于1958—1959学年度中学教学计划通知的补充通知》中将音乐课减少为初中一、二年级每周一课时，两个学年音乐课的总时数为68课时。从1956年起，教育部公布的中学教学计划中的音乐课时几经缩减，甚至延续到1978年1月所公布的《全日制十年制中小学教学计划（试行草案）》中，仅剩初中一年级每周开一课时的音乐课。1958年9月，中共中央、国务院发布《关于教育工作的指示》，文件中规定"党的教育工作方针，是教育为无产阶级的政治服务，教育与生产劳动相结合；为了实现这个方针，教育工作必须由党来领导"。为贯彻教育工作方针要点，各级各类学校加强了政治思想教育，并将生产劳动列为正式课程，同时缩减了一些课程或减少某些课程的课时，而中小学音乐课往往是被列为缩减的课程或减少课时的课程；就是仅剩的几节音乐课，其主要的教学目的也是为政治思想教育服务。

1958—1960年的"大跃进"运动和"教育革命"运动，使许多中小学校的正常教学秩序受到破坏，音乐课课时不能保证，有些学校甚至取消了音乐课。1959年1月至3月，中共中央在北京召开全国教育工作会议。会议提出1959年教育工作方针主要是巩固、调整和提高。同年2月，文化部党组根据教育工作会议精神印发《关于艺术教育工作的几点意见（草案）》，对普通中、小学美育教育问题提出三点建议。其中要求中小学音乐课应保持每周一节，高中有计划地开展课余文娱活动；提高现有音乐教师的艺术修养和专业知识水平。1961年年初，党中央对国民经济实行"调整、巩固、整顿、提高"的方针。根据中央的八字方针，1961年以后，教育部先后提出了调整的具体方针和工作部署。1963年7月，教育部公布的《全日制中小学新教学计划（草案）》规定小学一至四年级恢复每周两课时音乐课，五、六年级仍为每周一课时音乐课，六个学年音乐课的总时数为371课时；中学音乐课与1958年5月规定的一样，初中一、二年级每周一课时音乐课，两个学年音乐课的总时数为68课时，初三及高中不开音乐课。虽然中小学音乐教学秩序有所恢复，但由于在整个教育方针中没有美育的地位，学校音乐教育仍得不到重视。

二、两份有关音乐教育现状的调查报告

(一)《目前中小学音乐教育的情况和问题》[①]

1950年12月,由中华全国音乐工作者协会和中央音乐学院研究部联合在全国范围内进行中小学音乐教育状况的调查,撰写的调查报告《目前中小学音乐教育的情况和问题》发表于1951年3月出版的《人民音乐》第二卷第一期上。这次调查主要以发放调查表格的形式进行。此次调查的小学有227所(公立198所,私立29所),共15个地区(包括特别市、省会、普通市及县,其中有小部分学校是在乡村),这些地区是沈阳、旅大(今大连)、天津、武汉、厦门、青岛、保定、太原、吉林、秦皇岛、石家庄、咸阳、高唐、承德、汲县(今卫辉市)。被调查的音乐教师共251人;其中男143人,女108人;25岁以下者161人,26岁以上者90人;专任82人,兼任169人。

1.《目前中小学音乐教育的情况和问题》反映出的师资情况

对于教师业务水平,主要从视唱、器乐、创作三个方面的能力进行考查。调查结果显示:在视唱能力方面,可初步用固定唱名法进行五线谱视唱的教师仅有3人,用首调唱名法进行五线谱视唱的、具有中等熟练程度的有30人,只能唱C调的初步识谱者有78人,未学过五线谱视唱的有88人。大多数教师识简谱,其中有10人可直接视谱唱词,有50人左右仅初步识简谱。在器乐水平方面,能弹简单钢琴伴奏的仅8人,具有初级钢琴水平(拜尔教程程度)的有29人;具有中级风琴水平的有52人,具有初级风琴水平的有76人;会演奏二胡、京胡等中国拉弦乐器的有29人,略懂中国管弦乐器的有22人,会吹奏口琴的有39人,具有初级小提琴水平的有14人,会演奏其他乐器(以西洋吹奏乐器为多)的有10人,一种乐器都不会的有13人。在音乐创作方面,有32人能写小歌曲。从上述教师水平的调查情况来看,兼任音乐教师比专任音乐教师多了一倍多,占任课教师总人数的三分之二,具有较强音乐能力的教师占音乐教师总人数的比例极低。教师教学能力略差,边教边学的情况较为常见,教师对专业提升的渴望度较高,希望能有更多的时间和活动形式提升专业水平。

音乐教师进修方面,有专任音乐教师的学校基本是在几个大中城市。由于大中城市学校的班级较多,教育主管部门才有可能为学校配备专任音乐教员;而内地或乡村小学的音乐教师几乎全部都是兼任的,他们除了要花很多时间准备语文、算术等课程的教学外,还要上音乐课,因此教师的空余时间非常之少,大多数人没有时间进行音乐自修。教师的音乐水平本来就不高(特别是内地),平时自修又无人帮助、缺乏指导,无法提高音乐水平。学校音乐教学设备简陋、教学参考资料缺乏、

[①] 马达:《20世纪中国学校音乐教育发展研究》,福建师范大学,2001年博士学位论文。

教学环境差等也是不利于教师提高业务水平的因素之一。

2.《目前中小学音乐教育的情况和问题》反映出的学生情况

在学生水平方面，调查表明，沈阳、旅大（今大连）、天津、武汉、厦门、青岛、保定的学生，有读简谱能力的人占总人数的十分之一左右，大多数学生需要教师范唱若干遍后，才能照谱跟唱，一般接受能力尚可；较差者（音不准，读谱能力太差）约占总人数的十分之三。太原、吉林、秦皇岛、石家庄以高年级较好，其余读谱能力都较差。咸阳、高唐、承德、汲县的学生音乐水平一般都较差。在课程与教学方面，音乐课的主要内容是唱歌，小学低年级的音乐教师多由其他兼任。兼职教师的音乐水平一般较低，教学往往是在先学后教的情况下进行的。大多数地方，如沈阳、旅大（今大连）、天津、武汉、青岛、厦门、保定等地的小学中，高年级除了唱歌教学外，还通过歌曲的教学附带地讲一点简谱的读谱知识，个别学校在高年级还讲了一点五线谱常识，但学生多半不能接受。音乐常识中，音乐家的故事较受学生欢迎。音乐欣赏因设备与条件限制，除个别学校外，其他顶多只能听听收音机。基本练习，一般多练音阶、音程（仅C大调）。但视唱、练耳则多未进行。歌曲方面，平均三小时可以学会两首简单的歌曲；五六年级的教材，大多选用群众歌曲；歌曲内容包括生产建设、时事政策等，其中以抗美援朝歌曲占多数。在教学方法方面，虽有少部分教师注意培养学生自学能力，但大多数教师还是采用逐句听唱的方式教唱新歌；由于学生水平较低，就连高年级学生也未脱离听唱教学的范围。如大连华镇堡中心小学反映说："这里大多数是不讲乐理的，教歌基本上是听唱法，谱子也很少唱。学校设备很差，学生唱音阶不准确的占多数（汲县小学）。因大多数学生不愿意学谱，所以只在学一首新歌之前，把歌词读一遍，然后范唱一遍，就开始分短句、长句进行教唱，直到唱会为止（秦皇岛第五小学三、四、五年级）。'乐理'不仅同学差，就是老师也很差，因此同学没有好基础。"

3. 其他方面

课外音乐活动方面，大部分小学都组织了歌咏队（以四、五、六年级为主），但由于学生的功课繁杂，时间过少，各地几乎有一半学校不能定期进行歌咏练习，有些学校索性在有任务时才临时组织突击排练。乐队因条件设备限制，除个别学校有鼓号队、口琴队或其他乐队外，一般是没有这项活动的。从被调查的厦门15所学校的情况来看，无课外音乐活动组织的有3所学校，有歌队的10所学校，有中乐队的2所学校，有口琴队的2所学校，有打击乐队及指挥小组的1所学校，每周定期练习的有6所学校，而比较活跃的仅有1所学校。校园内的文娱活动，包括有节日庆祝、迎新送旧等同乐文娱晚会（歌咏或乐队的表演只是其中一部分节目）等，而定期举行校内歌咏比赛的学校则较少。如在保定的16所小学中，仅有1所小学曾举行过歌咏比赛；在沈阳的35所小学中，仅有4所小学举行过全校歌咏比赛。

音乐教学设备方面的情况，在227所小学中，仅有钢琴30台，风琴232台，有

手风琴的学校仅 4 所,有中国打击乐器的学校 50 所,有中国管弦乐器的学校 55 所,有音乐书籍的学校仅 41 所(每校约有十几本),有收音机的学校 59 所,有唱机的学校 27 所。学校的教学设备缺乏是中华人民共和国成立初期所存在的一种普遍现象,这也是阻碍音乐教育发展的一个重要因素。

此外,调查报告还就有关 1950 年中央人民政府教育部颁布的《小学音乐课程暂行标准(草案)》的试行情况做了调查分析。结果认为新课程标准定得太高,大部分学校实行起来有一定困难。此次调查活动也对中学音乐教学状况做了调查,从所调查的 190 所中学(省立 21 所,市立 65 所,县立 29 所,私立 75 所;初中占多数)的音乐教学情况来看,与小学音乐教学中所存在的问题基本一样。

从上述所列举的问题可以看出,当时最重要、最关键的问题应是有计划、有步骤地大量培养学校音乐师资,其次才是解决教学设备、教材资料等问题。这份调查报告对提高学校音乐教学质量提出了很好的建议,在当时产生了一定的影响。

(二)《目前小学音乐教育的情况及问题》[①]

1955 年 4 月,中国音乐家协会普及工作部研究组为协助政府了解当时小学音乐教育情况及所存在的问题,向全国 63 个地区(包括大城市和农村)发出 2000 份《小学音乐教育现状调查表》,先后收回 54 个地区 922 所小学中的 955 位音乐教师所填写的调查表。根据调查表所反映的情况,中国音乐家协会普及工作部研究组的同志写出了调查报告——《目前小学音乐教育的情况及问题》。

该报告指出,中华人民共和国教育部在 1950 年曾拟订了《小学音乐课程标准草案》,交全国小学试行。根据此次调查情况,各地因师资水平不高,或学生接受能力与其他条件不够,绝大多数学校未能按此标准进行教学;但有不少城市如北京、天津、上海、南京、沈阳、哈尔滨、旅大(今大连)、苏州、长沙、重庆、锦州、吉林、无锡等地,在上述标准的推动指导与启发下,先后组织了小学音乐教师或教学研究组,自行制定了以能结合当地教师情况与学生实际水平的暂行教学大纲及教本(或仅是歌曲教材)。以上地区从有了教材或教学大纲后,一般已初步解决了选材的困难,明确了努力方向,因而或多或少地提高了师资水平和教学质量。很明显,小学音乐教育事业在上述城市中,由于各级行政领导的重视、支持和教师们的努力,比 1951 年所调查的情况有了相当的进展。除上述地区外,多数的城市和乡村中,教师们因受条件所限,迫切需要一个切实可行的教学大纲与教本,以解决当时音乐教学上无目的、无标准的混乱情况。根据调查所反映的情况,制定一个切实可行的音乐教学大纲和根据教学大纲所编写的教材,已成为当时小学音乐教育中所必须尽快解决的问题。

① 姚思源:《中国当代学校音乐教育文选(1949—1995)》,上海教育出版社 2000 年版,第 51—61 页。

1. 教学与教学设备

凡已成立小学音乐教研组及已制定了暂行教学大纲教材的地区，一般除去教唱歌曲以外，中高年级都已进行了五线谱和简谱的学习，有条件的学校并能进行试唱或发声的技术训练，音乐欣赏也成为教学内容之一。

根据此次被调查的922所小学的情况看来，一般音乐教学条件都较差，其中如最重要的风琴设备，从表面上看来，大多数学校（偏僻农村除外）平均都有一架，个别条件较好的学校有两三架，但实际上是不够分配的。就以400人（平均十班）的一所学校来说，不管怎样调配时间，要求每班都能用到风琴，都是比较困难的。个别地区几乎无任何音乐设备。

在歌曲教材方面，当时儿童歌曲创作从数量上看不算少，而且已产生过一些优秀作品，可是真正受儿童欢迎的并不多。在课外活动方面，在被调查的922所学校中，大部分都有歌咏队（或部分乐队）的组织，这比起前两三年来有了一定的进步。在较大的一些城市中（如重庆、西安等地），歌咏队和乐队的组织相当普遍。重庆39所学校中有歌咏队的就有26所，有乐队的有23所；西安43所学校中，有歌咏队的有32所，有乐队的有13所。各地尚有不少歌咏队、乐队都是通过1954年全国少年儿童音乐表演会以后才逐渐建立起来的。课外活动时间，一般每周1~2次，用时25~45分钟不等。在有条件的学校，课外活动除在校内展开外，配合节日庆祝、迎新送旧等文娱晚会，还参加校外的社会活动。有些地区由于教师课业繁忙等原因，课外活动基本处于停滞状态。

2. 师资水平

在师资水平方面，此次参加填写表格的995位教师中，有325位专任教师具有一般读谱（正、简谱）能力，能运用正谱（首调唱名），有一定的选材能力与唱歌教学经验；一般能掌握键盘乐器（可弹简单伴奏），并能写一些简短的儿童歌曲的，仅40人上下；其他专任教师能懂得一点正谱知识，有一般的简谱视唱能力，会弹奏C、G、F大调的歌曲和有初步选材能力的占绝大多数。其余670位兼任教师的水平大半很差。兼任音乐教师数量多、专业水平低成为当时小学音乐教育中一个极普遍而严重的问题。

针对调查所提出的问题，该调查报告还对领导提了四条建议，希望教育行政领导和学校行政领导重视小学的音乐教育。许多问题与1951年调查的情况一样，这些问题的提出有助于教育主管部门制定出适合实际情况的音乐教育法规，以推动我国学校音乐教育的发展。

三、音乐教材的建设与发展

1956年的《小学唱歌教学大纲（草案）》和1957年的《初级中学音乐教学大纲（草案）》颁布之前，各地所使用的音乐教材多由当地教育部门根据本地区的实际情况组织编写，一些地方陆续编写了一些教学参考资料。例如，1950年寒假，石家庄

戏剧音乐工作者协会召集全市中小学校音乐教师开了两次"音乐教学问题座谈会",① 广泛交流有关改造音乐教育的意见,并决定由石家庄音乐家协会编印中小学校实验音乐教材九册:中学一册,小学高年级四册,中年级四册。内容着重识谱、视唱、音乐故事和唱歌,以适应当时情况的需要为主,使音乐教学逐渐走上正轨,全市各校均一致采用,并在1951年上半学期的使用中随时记录下教学情况及对这些课本的反映,交给教材编委会作为再版时修正之参考。1955年北京市中小学教学参考资料编写委员会组织有关人员编写了《初中音乐试用教材》《小学音乐试用教材》《初中音乐教学参考资料》《小学音乐教学参考资料》《初中音乐试用教材钢琴伴奏谱》,由音乐出版社出版。这套教材肯定了中学音乐课应以唱歌为主要教学内容的主要原则,每一课都用简明、活泼的文字,以"注释""提示"的形式,阐释了歌曲的思想内容和艺术形象,并提出了相应的唱歌技巧和乐谱指示。1956年新的音乐教学大纲颁布后,教育部组织有关人员根据大纲的要求开始编写中小学音乐教材的工作。各地中小学音乐教师依据教育部颁布的《初级中学音乐教学大纲(草案)》和《小学唱歌教学大纲(草案)》,在自己的教学工作中积极探索,在音乐教改、教研方面做出了成绩。同年教育部委托北京市部分专家和音乐教师编写《初级中学音乐教材》(一至六册),由人民教育出版社出版。该套教材包括六册课本和教学参考书,为简谱版,歌曲部分附有钢琴伴奏谱。这是中华人民共和国成立以来所出版的一套较为系统、正规的初中音乐教材,这套教材出版后被全国许多地区的学校广泛采用,使用效果良好。1957年,人民教育出版社出版了《初中歌曲集》(共三册)、《初级中学音乐教学参考书》《小学歌曲集》(共六册)、《小学音乐教学参考书》。与此同时,一些省市根据新大纲的要求,结合本地情况自行编写了一些中小学音乐教材或教学参考资料。

第二节　中等师范学校的音乐教育

中等师范学校(包括幼儿师范学校)担负着培养小学(或幼儿园)师资的任务。中华人民共和国成立之后,中等师范学校得到较大的发展。1949年全国共有中等师范学校610所,学生15万多人。据1951年统计预测,其后五年内全国至少需要增加小学教师100万人,幼儿教师数万人。为解决如此大量而迫切的师资问题,教育部于1951年8月召开了第一次全国师范教育会议,提出为培养百万人民教师而奋斗的目标。②

① 《音乐消息》:载《人民音乐》1951年1月,第65页。
② 郭笙:《新中国教育四十年》,福建教育出版社1989年版,第210—211页。

一、《目前中小学音乐教育的情况和问题》调查报告[①]

为了解当时全国中等师范学校音乐教育的现状，1950 年 12 月由中华全国音乐工作者协会与中央音乐学院研究部联合组成调查组，对全国 43 个地区的 46 所中等师范学校（其中省立 28 所，市立或县立 18 所）的音乐教育情况进行了调查。根据此次调查结果，相关部门撰写了《目前中小学音乐教育的情况和问题》的调查报告，指出了所存在的问题及解决问题的意见[②]。被调查的年级包括初师、艺术班、音乐选修班等，初师每周一般有 1～2 小时音乐课，艺术班或音乐选修班每周 4 小时音乐课。

调查报告分几个方面论述如下。

1. 教师方面

被调查的音乐教师共 51 人，其中男 37 人，女 14 人；大学或专科毕业的有 33 人，师范或高中毕业的有 14 人，初师或初中毕业的有 4 人；专任音乐教师的有 40 人，兼任的有 11 人。业务水平方面，具备一般音乐技术理论知识与技能（键盘乐器可独奏，并弹一般器乐曲、声乐曲的伴奏；或对其他乐器有一样擅长，能写一般群众歌曲或器乐曲）者，共 15 人；一般音乐技术理论知识尚可，键盘乐器能弹简单伴奏，或能掌握几件器乐（不精通），能写简单群众歌曲者，共 19 人；五线谱视唱能力差，简谱尚可，乐器无一样熟悉，可试作小歌曲者，共 17 人。

2. 学生音乐程度方面

由于各地情况不一，学生音乐程度相差很远。部分学校调查情况如下。

（1）浙江锦堂师范：① 上等者能创作单声部歌曲，钢琴能奏海顿、莫扎特的奏鸣曲，并能指挥合唱队唱歌；② 中等者能弹奏各种进行曲及指挥群众齐唱；③ 下等者五线谱刚入门，但简谱已能普遍视读。

（2）浙江温州师范：一般的学生都还喜欢音乐，就弹琴方面说，80% 以上的学生能弹进行曲，15% 的学生能弹小奏鸣曲两首以上。

（3）湖南长沙省立女子师范：学生能读简谱的达 80% 以上，除一年级新生外都能读五线谱，占全校学生的 2/3 左右。

（4）沈阳第二师范：四个班共 250 人左右，能读新歌谱（简谱）者 15 人，能随唱者 127 人，不能唱 57 人，能指挥的 7 人，能弹琴的 28 人。

（5）热河平泉初级师范：会器乐并能直接读谱（简谱）者占 5%，看几遍能唱谱者占 15%，对读谱刚有初步知识者占 50%，音阶唱不准者占 30%。

（6）河南商丘师范：师范部是被调查时那个学期初办的，学生音乐学习程度很差，每个班能读简谱的学生很少，五线谱无一人认识，大半学生连音阶也唱不准确。

① 马达：《20 世纪中国学校音乐教育发展研究》，福建师范大学，博士学位论文，2001 年。
② 同上。

3. 教学设备方面

（1）被调查的学校分别有风琴 10～45 台（有 45 台的仅 1 所学校），兼有钢琴 1～3 台，中国管弦乐器、打击乐器合有数十件以上，收音机、唱机各 1 部，及音乐书谱一部分者共有 7 校。（2）有风琴 5～8 台，兼有钢琴 1～4 台，中国管弦乐器、打击乐器有二三十件（个别学校有五六十件）者，共 11 校。（3）有风琴 2～5 台（或兼有钢琴 1 台），中国管弦乐器、打击乐器合有五六件到一二十件（个别学校有五六十件），或有唱机、收音机 1 部，音乐书谱略有几本者，共 15 校。（4）有风琴 1 台或钢琴 1 台，中国打击乐器 1 套，中国管弦乐器几把，音乐书谱几本者，共 6 校。（5）仅有一两把胡琴、笛子，或有 1 架坏风琴（不能用），1 套中国打击乐器，几本音乐书谱者，共 6 校。

4. 课程内容与教学方面

（1）课堂教学能讲授以下课堂内容者占学校总数的五分之一。① 技术：基本练习（听音记谱、视唱等）、唱歌（齐唱、轮唱、合唱）、简单指挥、键盘乐器（主要是风琴，有少数学校可学钢琴）及其他乐器（以中乐为多）。② 理论：基本乐理（五线谱与简谱均采用）、音乐常识（新音乐、声乐、小学教学法等）、初步和声与作曲。欣赏方面，大部分听收音机或每学期举行一两次唱片欣赏会。

（2）因教学设备太差，授课时间太少，或因教师及学生水平低，理论方面只能进行一点简谱乐理，技术方面以唱歌为主者占 3/5。

（3）介于以上两者之间者，占 1/5。

各校所用的歌曲教材，除采用一部分儿童歌曲作为小学教材研究外，其余与中学差不多。关于各校的教学情况，一般尚注意技术与理论两方面的学习，并强调理论与实践相结合，注意培养学生的自学能力。

5. 课时安排方面

中师艺术班及音乐选修班每周安排四小时音乐课，初师、中师每周有一至两小时音乐课。

6. 课外音乐活动与社会音乐活动方面

除个别学校因有困难未成立课外音乐组织外，其他多有全校性的合唱队与乐队，其组织与活动情况与中学差不多。调查组就课外音乐活动方面的情况采访了一些音乐教师。平原省（今河南省与山东省部分地区）立武训师范王贵英说："本校以班为单位，由各班选出音乐干事各五人，组成全校性的歌咏队，由音乐教师领导练习新歌，然后由音乐干事分教各班。课外经常练习，并在一定时期内，举行新歌大检阅，由教师评判，优者给奖。平时集会，各班互相拉歌竞赛，全校很活跃。"杭州师范顾西林、俞绂棠说："全校参加过冼星海纪念晚会（生产大合唱）、多次的广播（国乐和歌咏）、抗美援朝保家卫国的街头宣传及文艺晚会（共三天），演出效果很好，尤其是在晚会上教歌，很受群众欢迎。"温州师范林虹说："本学期校内曾举行下列几

种活动：(1)音乐晚会三次，(2)月光会，(3)风琴学习演奏会，(4)独唱比赛会，(5)浙南民歌演唱会。社会活动情况：本校教歌小组经常教民众唱歌，并结合宣传工作；曾与当地驻军举行联欢晚会一次；最近组织土地改革宣传队，我们曾演出歌剧，并演了许多当地的地方戏曲，很受群众欢迎"旅大（今大连）师范刘馥德说："应经常注意培养指挥与伴奏的人才，如只限于两三人，俟其毕业后，工作马上受影响（我们目前便有如此情况）。"

二、中等师范学校音乐教育法规及课程建设

1952年7月，教育部颁布试行《师范学校暂行规程（草案）》，这是中华人民共和国成立后颁发的第一个有关中等师范学校的法规文件，是根据中国人民政治协商会议共同纲领文化教育政策以及中央人民政府政务院《关于改革学制的决定》制定的。文件规定："师范学校的任务，是根据新民主主义教育方针，以理论与实际一致的方法，培养具有马克思主义和马克思列宁主义与中国革命实际相结合的毛泽东思想的初步基础，中等文化水平和教育专业的知识、技能，全心全意为人民教育事业服务的初等教育和幼儿教育的师资。""师范学校应特别重视体育、卫生、音乐以及其他文娱活动，以培养学生健康的身体，活泼奋发的精神，爱运动、讲卫生等习惯及艺术的兴趣和技能。"

文件中的教学计划分三个部分：师范学校教学计划、幼儿师范学校教学计划和师范速成班教学计划。每个教学计划的教学内容都包括"音乐"和"音乐教学法"两个部分，"音乐"课在三个学年中均有开设，内容包括唱歌、音乐基本知识和风琴等；"音乐教学法"课根据学校的情况和要求在相应的学期开设。例如，在第三学年第二学期开设，每周一学时，共14学时。文件还规定师范学校教材须采用教育部审定或指定的教科书。师范学校的各项设备，应力求适用、坚固，对于图书、仪器、体育、卫生、音乐、美术等教学设备，尤应尽先充实。该规程的颁布试行确立了音乐课在师范学校课程设置中的重要位置，促使了师范学校音乐教育往正规化、科学化方向的发展。

中等师范学校由于采取正确的发展方针，并制定了一系列规章制度，教育质量明显提高。1949—1952年，师范学校、初级师范学校和小学教师训练班毕业生有46万多人，这些毕业生分配到小学任教后，大大增强了小学师资的力量，使我国小学教育得到了健康发展。[①] 这一时期由于高等师范学校音乐教育的发展，各个师范学校的音乐教师数量有所增多，增加了许多音乐教学设备，增建了一批音乐教室和琴房，音乐教学环境和教学条件有了一定的改善，教师的教学质量和学生的音乐水平都有所提高；部分省市成立了专门培养小学艺术师资的艺术师范学校。例如，1956年黑龙江省教育厅组建了在齐齐哈尔师范学校暂设的中学音乐师资班，以培训当时

[①] 郭笙：《新中国教育四十年》，福建教育出版社1989年版，第212页。

严重缺少的中学音乐教师。1957年7月该音乐师资培训班的大部分学生被分配到黑龙江省内各地工作，余下20多名学生和部分老师合并到黑龙江速成师范专科学校，与美术班一同成立艺术科，成为两年制专科班。

1953年教育部颁发的各类师范学校教学计划（修订草案）的说明中规定："体育、音乐、图画三科可参考部发苏联师范学校体育、音乐、图画教学大纲进行教学。"全国各地的师范学校根据这一精神组织教学。例如，辽西（现为辽宁）省立锦州师范学校经过两年的教学实践，制订出了音乐课教学计划；该教学计划按三学年制定，音乐课每周有两小时。第一学年的教学为节奏教学；第二学年重点为音程教学，并学习风琴；第三学年学习五线谱读谱法、小学歌曲创作、小学音乐教学法及唱歌指挥法。这个计划要求学生有视唱歌曲、配简单伴奏及弹奏风琴的能力，使学生有创作简单儿童歌曲的能力，具备了这样的条件，也就能够胜任小学的音乐教学了。[①] 在教育学习苏联的社会大背景下，许多师范学校的音乐教师运用苏联音乐教育理论在音乐教学中进行教改试验，总结出了一些好的教学经验。

1956年前后，教育部在总结以往办学经验的基础上，先后制定和颁布试行了《师范学校规程》《师范学校附属小学条例》《师范学校教育实习办法》，制订和颁发了师范学校与幼儿师范教学计划，编写出版了师范学校各科教学大纲和教材。至此，可以说我国已经初步建立了自己的中等师范教育体系，中等师范学校已步入了正常的、健康的发展轨道。[②] 1956年6月，教育部颁布了《师范学校音乐教学大纲（草案）》，这是中华人民共和国成立后所颁布的第一部中等师范学校音乐教学大纲。该教学大纲由"教学内容""总说明""教学大纲"三部分组成。

该教学大纲规定的"教学内容"由六个部分组成：（1）唱歌（72学时），（2）乐理和视唱练耳（69学时），（3）音乐欣赏（23学时），（4）小学唱歌教学法（20学时），（5）器乐（乐器演奏），（6）课外音乐活动。三个学年音乐教学的总时数为184课时（不包括器乐教学和课外音乐活动的时数），除了小学唱歌教学法在第三学年进行以外，所有教学内容（包括器乐）的教学时间要继续三年。三个学年中，除了第三学期每周一学时音乐课外，其他五个学期每周均有两学时的音乐课。

该教学大纲对各部分教学内容的课时安排和任务都做了详细说明。如在乐理和视唱练耳的任务中规定："乐理和视唱练耳的教学与唱歌、欣赏、器乐等是有密切联系的。""视唱以用固定唱名法为原则。各课使用唱名法要统一。"在音乐欣赏的任务中规定："教给学生音乐作品的思想内容、一般性质和音乐要素的表现方法，以培养学生理解、分析、鉴赏音乐作品的能力。""使学生对主要的音乐体裁和音乐形式有初步认识。""欣赏以后可以组织学生举行漫谈会。"在课外音乐活动的任务中规定："使学生掌握更多更复杂的音乐材料，开扩眼界，丰富修养。""加深、巩固唱歌和器

① 辽西省立锦州师范音乐小组：《师范音乐教学的商榷》，载《人民音乐》1951年3期，第33—37页。
② 郭笙：《新中国教育四十年》，福建教育出版社1989年版，第213页。

乐课的技巧，并得到音乐活动的实际体验。""能使学生将来在小学里胜任课外活动的指导。""参加合唱及乐队应当保证较长时间，注意集体主义精神。""课外音乐活动的教材和工作计划应符合音乐教学的总目的，并结合小学音乐教育的目的。""每学期应举行一次到几次音乐演奏会。演奏内容由学校领导和音乐教师共同讨论决定。演奏的节目必须符合教育目的，必须富于思想性、艺术性。演奏必须正确而富有感情。"从上述对教学内容的要求中可以看出，该大纲较为周密、全面、详细地对中等师范音乐教学的内容、任务做了具体规定，这对中等师范音乐教学往正规化方向发展具有重要的意义。

该教学大纲在"总说明"中规定了师范学校音乐教学的目的：（1）用音乐艺术培养学生的共产主义思想意识和道德品质，并使学生将来能在小学中进行课内外音乐工作；（2）培养学生爱好中国古典的、民间的、现代创作的以及世界先进的音乐艺术，阐明音乐与社会的关系、对社会的作用，特别是中国人民音乐在解放革命斗争时期和社会主义建设时期的作用；（3）使学生掌握声乐、器乐的技巧，乐理的知识，培养学生音乐的鉴赏力；（4）使学生掌握小学唱歌教学法方面的知识和技巧。为了达到上述教学目的，大纲规定"音乐教材必须富有思想性和艺术性并以民族音乐作品为主要内容，同时要照顾到学生的水平"。师范学校音乐教学内容的各部分有各自的任务，但又是互相配合、互相联系的。

1956年教育部颁布的《师范学校音乐教学大纲（草案）》基本是借鉴苏联师范学校音乐教学大纲及根据我国中等师范学校音乐教育的实际情况而制定的，该教学大纲具有较强的科学性、系统性。根据中等师范学校培养目标的特点，该教学大纲将器乐学习和课外音乐活动纳入音乐教学内容，使学生起码掌握一种乐器的演奏方法及具有组织课外音乐活动的能力，这对胜任小学音乐教学工作是十分有益的。该教学大纲强调应加强我国民族民间音乐的教学，以培养学生热爱本民族的音乐文化及爱国主义的思想，这使中华人民共和国中等师范音乐教育在初创阶段就有了一个重视民族音乐教育的良好开端。该教学大纲的颁布试行使我国中等师范学校音乐教育走上了正规化、科学化的道路。由于有了正确的指导思想和教学实施计划，这一时期我国中等师范学校音乐教育质量有了明显的提高。

1958—1960年，在"大跃进"形势的影响下，中等师范学校曾盲目发展，一些中等师范学校改变了培养目标，把培养初中师资作为自己的任务，教育质量曾一度下降。1961年10月，教育部召开了全国师范教育会议，贯彻中央的"调整、巩固、充实、提高"的方针，纠正了师范教育工作中的一些"左"的做法，重申中等师范学校的培养目标是小学师资。会后，教育部对师范学校做了调整。到1965年，师范学校的数量由1960年的1964所减为394所，学生由1960年的83万人减为15万人，教学质量有所恢复。

1963年，教育部颁布了《三年制中等师范学校教学计划（草案）》，其中规定了师范学校课程设置的原则。"根据师范学校的特点，在加强文化课的同时，开设必要

的教育课程。""加强政治、语文、教育和教育学，特别是加强了语文和数学。""注意结合小学教学实际，开设必要的小学教学法课程和教育实习。""注意了师范生将来教小学，特别是教农村小学，需要具备较广博的知识和必要的音乐、美工的知识与才能。"尽管在该教学计划中明确了音乐教育的重要性，但音乐课总学时从1956年教育部规定的184学时减为133学时，一年级每周有两学时音乐课，二、三年级每周只剩一学时音乐课，这样的课时安排根本无法完成1956年教育部颁布的《师范学校音乐教学大纲（草案）》中所规定的教学任务。因此，这一时期中等师范学校音乐教育实际上有所削弱。

三、音乐教材的建设与发展

20世纪50年代初期，我国中等师范学校音乐教育的基础比较薄弱，各地各校的师资水平、学生程度、教学设备、教学质量等方面均发展不平衡。经济较为发达的省市比经济相对落后的省市的中等师范学校音乐教育的发展情况要好一些。师资缺乏及师资业务水平不高是中等师范学校音乐教育所亟待解决的主要问题，这也是阻碍中等师范学校音乐教育发展的主要原因之一。随着我国经济的逐步好转，国家对教育投入的增加，这方面的问题逐步得到解决。此外，音乐教学参考资料缺乏，音乐教育理论研究薄弱也是制约中等师范学校音乐教育发展的一个不可忽视的原因。

中华人民共和国成立初期，配合教学需要，人民教育出版社组织翻译出版了一批苏联中等师范学校教材及教参，其中有鲁美尔、洛克申等合著的苏联师范学校教材《小学音乐教学法》（丰子恺、杨民望合译，1956），沙赤卡雅主编的苏联师范学校教学参考书《唱歌和音乐》（丰子恺、杨民望合译，1955），梅特洛夫、车舍娃著的《幼儿园音乐教育》（丰子恺、丰一吟合译，1956）。此外，各省根据苏联师范学校音乐教学大纲结合本地区实际情况编写出版了一批师范学校音乐教材，如俞绂棠著的《小学音乐科教学法》（上海新音乐出版社，1954），桑送青编著的《小学低年级音乐教材教法》（浙江人民出版社，1955），钟维国编著的《小学唱歌教学研究》（湖南人民出版社，1956），中国音乐家协会编的《小学音乐教学参考资料》（音乐出版社，1956），辽宁省教育厅教研室编写出版的《辽宁省师范学校音乐课本（暂用）》（1955）、《辽宁省师范学校风琴练习曲》（五线谱版）（1955）等。这些音乐教材、教参的出版，为中等师范学校音乐教育的稳步发展打下了基础。

1956年教育部颁发《中等师范学校音乐教学大纲（草案）》之后，一些省份的教育管理部门组织有关人员根据大纲的要求陆续编写出版了一批师范音乐教科书，如：北京市第一师范音乐教研组编写的《音乐教材》（油印本，五线谱版，1958）；吉林中等师范学校三年制音乐教材《音乐教材》一套（1958）；师范学校试用课本《音乐》（共三册，山东省教育厅，人民出版社，1958）；福建师范学院倪秉豫主编审定的《师范学校音乐课本》（共三册，福建人民教育出版社，1959）及《风琴基本教

程》(五线谱版，1959)；由张肖虎主编，张肖虎、曹试甘、徐汉文、徐宏励、李雁宾编选的包括"歌曲集""乐理、视唱练耳及欣赏""民族器乐及钢琴曲集"三个分册的《师范学校教学参考书》（人民教育出版社，五线谱版，1958）等。由于教育部没有组织编写统一的师范学校音乐教材，只由各省市根据本地区的实际情况编写师范音乐教材，这也造成了许多学校教学上的困难，一些学校没有配套的音乐教材，只得由教师自己编写教材，自己刻印讲义，以应教学之需要。

教材是进行正常教学所不可或缺的基本条件，许多音乐教师和学者对这个问题都给予了极大的关注。费承铿在《人民音乐》1959年4月号上发表《对师范学校琴法课如何改进的浅见》一文，反映了没有统一的琴法课教材造成教学上困难的一些情况。赵渢在1960年9月号的《人民音乐》上发表的《音乐教育革命的伟大胜利》一文呼吁有关部门应组织编辑音乐教科书，特别是教师参考书。

这一时期的教材、教参的出版对中等师范学校音乐教材的建设具有重要的意义，使长期以来中等师范学校音乐教材缺乏的状况有所缓解。苏联音乐教育理论中注意理论联系实际的原则，注重启发学生的学习积极性和创造力的特点，重视基础训练和教学实习的经验，对我国中等师范学校音乐教育的健康发展具有很好的借鉴作用。

自1962年，随着我国经济形势的逐渐好转，中等师范学校音乐教育在曲折中有所发展，音乐教师的数量有所增加，教学质量有所提高，在校舍、教学设备、教学资料、教学研究等方面的建设都有所加强，各地陆续成立了中等师范学校音乐教学研究会，定期组织校际教研活动，交流教学经验，互相观摩学习。这对提高中等师范学校音乐教育的师资水平和教学质量都具有很大的促进作用。

第三节　高等师范院校的音乐教育

这一时期高等师范院校音乐教育的发展分为两个阶段：一是1949—1956年的音乐教育，特点是学习苏联的音乐教育体系，其优点是规范、严谨、系统性强。二是1957—1966年的音乐教育，受"反右"扩大化，"拔白旗、插红旗"等一系列"兴无灭资"极"左"思想的影响，当时产生了许多违反音乐教育规律的现象。这一时期，高等师范院校音乐系科在教学中加强了理论与实际的联系，强调艺术实践的重要性，在教学设备、教学环境等硬件方面的建设也有所发展。总之，对这十年的评价，中共中央在《关于建国以来党的若干历史问题的决议》中已作了明确的表述："我们现在赖以进行现代化建设的物质技术基础，很大一部分是这个期间建设起来的；全国经济文化建设等方面的骨干力量和他们的工作经验，大部分也是在这个期间培养和积累起来的。这是这个期间党的工作的主导方面。"[①]

① 《中国共产党中央委员会关于建国以来党的若干历史问题的决议》，人民出版社1981年版，第18页。

一、中华人民共和国成立初期高等师范院校的音乐教育

1949年10月中华人民共和国成立,掀开了我国师范音乐教育史上新的一页,随着对旧的教育体制的改造,教育方向转移到为社会主义建设服务上来,政府颁布了一系列的教育行政法规。

1952年7月,教育部颁布试行《关于高等师范学校的规定(草案)》①,对全国高等师范学校办学的一系列方针和措施作了统一规定,共有21条规定,主要内容有:"高等师范学校的任务,是根据新民主主义教育方针,以理论与实际一致的方法,培养具有马克思列宁主义和马克思列宁主义与中国革命实际相结合的毛泽东思想的基础、高教文化与科学水平和教育的专门知识与技能、全心全意为人民教育事业服务的中等学校师资。师范学院培养高级中学及同等程度的中等学校师资,师范专科学校培养初级中学及同等程度的中等学校师资。""高等师范学校分师范学院及师范专科学校两类。""师范学院修业年限定为四年,师范专科学校修业年限定为二年。""高等师范学校招收高级中学及师范学校(须服务期满)毕业生或具有同等学力者。""高等师范学校应根据中等学校教学计划设置中国语文、外国语文(分设俄语、英语等组)、历史、地理、数学、物理、化学、生物、教育(分学校教育及学前教育等组)、体育、音乐、美术等系科。""高等师范学校毕业生,由人民政府教育部门分配工作。"该规定的颁布试行对于我国高等师范学校的发展具有重要的意义。

中华人民共和国成立初始,国家对高等师范教育十分重视,将高等师范教育视为以培养工业建设人才、国家教育建设人才的根本。短短五年期间,教育部就召开了两次全国性的师范教育会议,确定了高等师范院校发展的方针、政策和原则。1949—1953年是高等师范教育的调整整顿期。调整的原则是:每一大行政区设一所教育部直属的师范学院,每一省份和大城市设一所师范专科学校或师范学院。这一调整使我国的高等教育在地理分布上实现了前所未有的相对合理化,促进了高等教育的全面发展。经过院系调整,全国设立了31所高等师范院校。

1952年11月,教育部向全国高等师范院校印发《师范学院教学计划》,其中包括《音乐系教学计划(草案)》,这是中华人民共和国成立后教育部颁发的第一个高等师范院校音乐专业的教学计划。1954年,教育部拟就全国高等师范学校艺术系科按集中办学的原则进行调整,并草拟了"调整方案"。该方案指出,目前全国高等师范院校设有艺术系科的共有19所,一般规模很小,最多有115人,最少有19人。兼以艺术系科无论在教学上、设备上都较其他系科不同,容易造成人力财力的浪费。鉴于此种情况,将全国高等音乐系科调整为如下三种类型:第一种为集中单独设校,如将原华北、东北、西北三地区的几个高等师范院校的艺术系科合并为北方艺术师范专科学校,设址于北京;第二种为集中一校办学,如原华东地区几个高等师范院

① 瞿葆奎:《中国教育改革》,载《教育学文集》,人民教育出版社1991年版,第112—114页。

校的艺术系科调整到西南师范学院集中办学；第三种为维持现状。由于这个方案调整幅度较大，较为复杂，未能实现，只是进行了个别轻微的调整。如1956年8月由原北京师范大学、华东师范大学的音乐系、美术系及东北师范大学高年级音乐系合并成立了北京艺术师范学校，校址为北京，这是中华人民共和国成立后第一所独立的、专门培养艺术师资的高等艺术师范学校。该校设有音乐系和美术系，学制分四年制本科和五年制专科（招收初中毕业生）。据不完全统计，院系调整后，全国有15所高等师范院校设立了音乐系，这些院校主要有：北京师范大学、东北师范大学、华东师范大学、安徽师范学院、西北师范学院、西南师范学院、华中师范学院、河北师范学院、山东师范学院、南京师范学院、苏北师范学院、贵阳师范学院、昆明师范学院、福建师范学院、江西师范学院等。这之后，河北、武汉等一些省市也相继成立了艺术师范学院；同时，又有一批高等师范院校开办了音乐专业。

学习苏联教育经验，同时进行旧教育体制的改造是中华人民共和国成立初期中国教育改革的核心。高等师范院校音乐系科也不例外，从音乐教学管理、音乐教育体系、音乐教育教学理论、教学思想、教学计划、教学大纲，一直到课程设置、教材内容、教学方法等，一律学习苏联模式。所用的"基本乐理""视唱练耳""音乐欣赏"等课程的教科书，均是翻译苏联教科书的版本。例如，"基本乐理"课教科书用的是斯波索宾著的《音乐基本理论》和赫伐斯琴科编的《音乐基本理论习题》；"和声学"课教科书用的是杜波夫斯基、斯波索宾等四人合著的《和声学教程》。这些教科书大多是苏联音乐学院和师范院校的教材，教材内容丰富，具有较强的理论性、学术性、系统性、规范性。在当代高等师范音乐教育中，某些教材一直在教学中使用。

1952年教育部颁布的高等师范学校《音乐系教学计划（草案）》基本上是参照苏联高等师范学校音乐专业的教学计划，并结合我国实际而制定的。教学计划中规定了高等师范学校本科音乐专业的课程设置。规定专业的培养目标是"培养中等学校音乐（兼指导文娱活动）教员"。教学计划中对每一门课程的每周上课时数、总时数（包括讲授和课堂作业时数）、考试考查次数等都做了明确的规定，并以表格形式表示；在"音乐系必修科目学程表"中规定有20门必修科目，其中专业必修课程有9门：艺术概论（36学时），音乐理论（包括基本乐理118学时、视唱练耳188学时、和声174学时、作曲128学时，共608学时），音乐名著（218学时），声乐及合唱（独唱68学时、独唱及重唱72学时、合唱136学时，共276学时），器乐（钢琴218学时、中乐队乐器34学时、西乐队乐器34学时、合奏122学时，共408学时），音乐教学法（74学时），文娱活动指导（92学时），音乐与歌唱实习（166学时），教育见习（68学时）。教学计划的"选修科目表"中规定有四门选修科目：音乐史（40学时）、乐队乐器（48学时）、戏剧（60学时）、外国语（俄语或英语，120学时）。教学计划的最后还附有"说明"，规定基本乐理、和声、作曲、音乐名著、声乐（独唱及重唱）、音乐教学法等课程每周必须有1～2小时的课堂讨论课；"音乐名著"在第二、第三、第四学年开设，内容包括："第三、第四学期，中国民

间音乐；第五学期，中国古典音乐、新音乐；第六、第七学期，西洋音乐；第八学期，苏联音乐"；在钢琴课中，规定第三、第四学年每周有伴奏实习2小时；在"中西乐队乐器"课中，规定第一学年修中乐器1种，第二学年修西洋乐器1种，各须修1学年；"合奏"课在第七、第八学期开设，除每周2小时合奏练习外，有1小时课堂练习。对"文娱活动指导"课所做的说明是："主要内容为学习中等学校一段文娱活动（可包括合唱、小乐队、器乐声乐指导、音乐观摩演奏、音乐欣赏、小歌剧或戏剧等活动）之指导、组织等方法。""音乐与唱歌实习"课是专为三四年级学生所增加的指定练习时间，"因音乐技术课程程度渐深，练习时间亦需增多"。公共必修课程是为培养音乐师范生的思想道德、文化水平、身体素质等方面的知识而设置的。从教学计划表中公共必修课程所占的比例可以看出，教育部对音乐师范生思想文化修养的培养非常重视。在专业必修课程设置方面，课程内容包括了作为一个中等学校音乐教师所必须掌握的理论知识和技能技巧，注重运用启发式的教学方法。特别要指出的是，该教学计划重视实践课程的设置，除了设有钢琴伴奏实习、合奏练习、文娱活动指导、音乐与唱歌实习等实践课外，还安排了两次共12周的教育实习，这对于培养学生的专业实践能力具有很好的促进作用。该教学计划的颁布实行，对高等师范学校音乐教育走上正规化、科学化的发展道路具有重要的意义，为高等师范学校音乐教育的健康发展奠定了很好的基础。

二、社会主义探索时期高等师范院校的音乐教育

在前一时期全盘照搬苏联的教育模式后，人们也发现了高等师范院校音乐教育发展所存在的一些问题。1958—1960年的"教育大革命"，就其目的来说是要克服学习苏联高等教育经验中的教条主义倾向，走我国高等教育自己的发展道路。

这一时期高等师范院校音乐教育发展受"左"的思想影响，不恰当地片面强调了实践的作用，以社会实践来代替上课；1958年9月以后高校几乎普遍停课，参加"大炼钢铁"和"三秋劳动"，正常教学秩序受到破坏；在教学方面，不重视基础理论知识的教学，不重视音乐专业教学中的"师范性"。当时的高师音乐系科经常组织学生到农村体验劳动生活、访贫问苦，同时采集民间音乐，进行音乐创作，并经常结合时事进行艺术实践演出，使学生们得到很好的锻炼。在学习方式上实行主科制（即主修制）。为了适应中学开展课外音乐活动的需要，当时教育部提出高等师范学校音乐专业学生所掌握的音乐技能知识应高于、多于今后在实际工作中所需要的技能和知识，这就要求学生必须学做"多面手"，学校不仅要培养学生课堂的音乐教学能力，而且还应培养学生辅导课外音乐活动的能力。如西南师范学院音乐科根据当时中学多用风琴的实际情况，将原来的"钢琴课"改为"风琴与钢琴课"，同时在课中增加了伴奏、视奏及配奏等教学内容；他们编出了一套以民族音乐为基础的新教材，一、二年级中国音乐内容占主要地位，高年级适当增加外国音乐内容；此外，他们改变了过去教师各人一套教材的状况，统一了教学内容；教材的编选也改变了

过去凭兴趣、轻实际的情况,密切联系实际;新教材结合现实的内容占60%,其中民歌占40%。"教师们的思想觉悟提高了,教学更负责、更热心了。过去,他们把曲子弹熟就算备好课了;现在,每一节课前都要仔细分析曲调,参阅有关资料,利用直观教具,在教学小组中反复研究,最后才写成教案。过去是各自一家,互不通气;现在是步调统一,互相学习。同学们对这些教学上的改进,有了很好的反映。"[1]

1957年以前,全国有20多所高等师范院校设立了音乐系科,从各校的办学情况来看,具有良好的发展态势。而在1958—1960年期间,由于大环境的影响,高等师范院校音乐系科的建设不但没有稳步的进展,反而有所削弱。1960年,在全国师范教育改革座谈会上,夸大了师范教育中的"少、慢、差、费",提出了高等师范院校必须向综合大学看齐。会后不久,在没有进行认真论证和研究的情况下,有的省市将师范学院改成了综合大学,有的停办了师范学院,有的虽保留有师范学院的牌子,但模仿综合大学的办学路子,搞起了高、精、尖的专门化课程,教育学、心理学等教育类课程被压缩或削减。高等师范院校音乐教育的发展也受到这次思想的影响,在办学方向上向音乐学院看齐,强调专业性,忽视师范性。如一些高等师范院校音乐系科被调出师范系统,与其他有关部门合并成立专业艺术院校。如湖南、湖北、河南、广西、山东均在这时成立了艺术学院或艺术专科学校,这些院校虽设有音乐系科,但主要办学的性质却是培养音乐专业人才。与此同时,前一时期刚刚兴建的几所艺术师范院校也改变了原有的专门培养艺术师资的性质。例如,武汉艺术师范学院于1958年与中南音专合并,改名为湖北艺术学院;原天津河北艺术师范学院音乐系于1959年7月并入天津音乐学院师范系;原北京艺术师范学院于1961年改名为北京艺术学院。这些情况明显地反映出这一时期"师范性"在整个音乐教育事业中有所削弱。

1961年9月教育部颁布试行《教育部直属高等学校暂行工作条例(草案)》(以下简称《高校六十条》)。《高校六十条》明确指出高校工作中应该着重解决的几个主要问题,如高等学校必须以教学为主,努力提高教学质量;正确执行"百花齐放、百家争鸣"的方针,提高学术水平;社会活动的时间要安排得当,以利于教学;正确执行党的知识分子政策,团结一切可以团结的知识分子,为社会主义高等教育服务;改进党的领导方法和领导作风,加强思想政治工作。《高校六十条》颁布实行以后,教育部和高等教育部根据制定《高校六十条》的目的,于1962—1965年又陆续颁布了十余个管理条例。《高校六十条》及相应条例的试行,使全国高等师范院校音乐系科的各项工作逐步走上轨道,进一步明确了高等师范院校音乐专业的基本任务和培养目标,澄清了思想上的一些模糊认识,理顺了诸如政治与业务、红与专、教学与生产劳动、教学与科学研究、理论与实践等一系列关系,恢复和建立以"教学

[1] 邓全意:《西南师范学院音乐科改进风琴钢琴课教学》,载《音乐通讯》1959年第16期。

为主"的教学秩序成效最为明显。1961年10月,全国师范教育会议召开,会上讨论了当时教育界最关心的两个问题,即师范教育的性质问题和师范教育的质量问题(培养规格问题)。针对有人认为不办师范也可以培养师资的看法,会议强调指出:"高等师范不是办不办的问题,而是如何办的问题。""师范院校是培养师资的主要阵地,这个阵地要坚持。""不能取消高师去办综合大学。"① 这次会议对加强高等师范院校音乐专业的师范性建设有了较大的促进作用,各级有关领导在思想观念上对于高等师范院校必须重视师范性的问题有了统一的看法。如1964年黑龙江省教育厅根据中央"调整、巩固、充实、提高"的八字方针,决定将哈尔滨艺术学院本科及附中停办下马。1965年12月,哈尔滨艺术学院音乐系全体成员合并到哈尔滨师范学院并成立音乐系,使哈尔滨师范学院成为黑龙江省唯一一所设有高等师范音乐专业和音乐表演专业的高等学校。

第四节 专业音乐教育

一、中央音乐学院

1949年7月2日,中华全国文艺工作者第一次代表大会在北平召开,高等艺术教育随即被提上议事日程,实现了解放区和国统区文艺工作者的大联合。当时全国文联党组书记周扬曾就成立高等音乐院校问题提出具体建议。同年8月5日,中共中央宣传部从东北调吕骥等人筹备创建新的国立音乐院,校址暂定在天津。经中央批准,于这年8月30日向华东局及南京、上海市委发出文件,对建立音乐学院的有关问题作了明确指示,如南京国立音乐院、上海国立音专与华北大学文艺学校音乐系、东北鲁迅文艺学校音工团等合并成立国立音乐院,院址设在南京,马思聪任院长,吕骥、贺绿汀任副院长。音乐学院为国立性质,将直辖中央政府文化部,但委托华东局就近领导。9月初,吕骥、李元庆、李焕之、李凌等在天津大王庄十一经路新院址开始办公,筹备国立音乐院建院事宜。9月11日,国立北平艺术专科学校音乐系师生、东北鲁迅文艺学校音工团、华北大学文艺学校音乐系三部干部与学生、香港"中华音乐院"的相关人员陆续抵达天津。在此前后,旅居海外的萧淑娴、喻宜萱、张洪岛、黄飞立、姚锦新、洪士珪以及在台湾工作的缪天瑞、王连三等人也纷纷响应号召,陆续抵达天津,参加新院的建设。1949年12月18日由中央人民政府政务院下令,将其定名为"中央音乐学院",而不再称"国立音乐院"。1950年4月,常州"幼年班"、南京"国立音乐院"师生共168人先后到达天津。至此,中央音乐学院的合并工作告一段落。6月17日,中央音乐学院举行了隆重的成立典礼。

① 杨之岭等:《中国师范教育》,北京师范大学出版社1989年版,第256页。

成立之初，中央音乐学院本科的组织构成包含作曲系、声乐系、键盘系、管弦系（下设"国乐组"）四个系。以马思聪、吕骥为首的院领导矢志不渝地把"建立新的教学体系和教学秩序"作为办学的总任务贯彻下去，继承和发展革命根据地、延安鲁艺到华北大学以来的革命艺术教育传统，同时学习苏联经验，对旧学校旧的教育思想、教学内容和方法进行了革命性的改造，制定明确的方针、政策和培养目标，以满足当时急需音乐人才的社会需求。

二、从音乐专科学校到音乐学院

为集中力量办好音乐教育事业，1952年以后，在院系调整的基础上，全国几个行政区的大、中城市陆续建立了地方性的音乐专科学校。这是继北京、上海成立音乐学院之后，中国专业音乐教育的一个新的建设和发展时期。这一时期出现的此类专业音乐教育机构，大都是在旧有综合性艺术教育机构的基础上加以充实、调整而建成的，通过教学实践，逐步完善了教学体制，扩大了办学规模；从1958年起，又都先后由原音乐专科学校的建制发展成为音乐学院。例如，1952年由成都艺术专科学校及西南人民艺术剧院音乐系合并而成的西南音乐专科学校，1959年改建，更名为四川音乐学院；1953年由中南文艺学院、华南文艺学院及广西艺术专科学校三校音乐系合并而成的中南音乐专科学校，1958年改建，更名为湖北艺术学院，1985年改建为武汉音乐学院；1953年以东北鲁迅文艺学院音乐系为基础成立的东北音乐专科学校，1958年改建，更名为沈阳音乐学院；1956年以西北艺术专科学校音乐系为基础建立的西安音乐专科学校，1960年改建，更名为西安音乐学院；1957年建立的广州音乐专科学校，1985年改建，更名为星海音乐学院；1958年建立的天津音乐学院（初建时名为河北音乐学院，次年改为今名）等。

1963年8月，周恩来同志曾就音乐、舞蹈工作有过几次谈话。在谈到有关音乐方面时，周恩来同志倡议建立一所新的专门培养民族音乐人才的学校，并为之定名中国音乐学院。根据周恩来同志谈话精神，文化部于1963年11月14日起草《关于建立中国音乐学院和中国舞蹈学校的请示报告》上报国务院[①]：由于我国音乐舞蹈长期以来深受欧洲传统艺术的影响，要彻底扭转"重洋轻中"的错误观念，真正树立以民族音乐舞蹈为主体的思想……将现在的中央音乐学院和北京艺术学院统一调整，分别成立两所音乐学院：一所设置民族音乐专业，拟定名为中国音乐学院，任务以培养从事民族音乐研究、创作和表演的专门人才为主，同时培养面向农村的中学音乐师资和基层文化单位的群众音乐工作干部。中国音乐学院设置四个专业：音乐理论、作曲（包括指挥）、声乐、器乐专业，并附设一所音乐中学。学院的声乐专业和附中的声乐学科应增设民族舞蹈和戏剧表演课程，以便使一部分毕业生成为能歌会舞的表演演员……1963年12月，经文化部会同有关部门单位确定：以北京

① 李雁宾、王照乾：《中国音乐学院简史》，载《中国音乐》1989年第3期，第16—20页。

艺术学院的音乐系、科，中央音乐学院的有关民族音乐的部分系、科及附属中国音乐研究所为基础，组成中国音乐学院，由文化部领导，为文化部直属艺术院校之一。1964年2月下旬，由中共北京市委批准，中共中国音乐学院党委会成立，并由市委指定安波任党委书记，叶茵任党委专职副书记，马可、关鹤童任党委副书记。

三、从艺术专科学校到艺术学院

除独立的音乐院校外，综合性高等艺术院校所设音乐系科在培养音乐专门人才方面也发挥了重要作用。以省、市命名的艺术院校，大多是在原有艺术专科学校或师范院校音乐系科基础上建成的，其中音乐系科所设专业及其教学内容具有较明显的地方性和民族民间特色；除培养专业音乐人才外，一般还兼有培养师资的任务。如1952年由上海美专、苏州美专及山东大学艺术系合并而成的华东艺术专科学校，1958年6月改建更名为南京艺术学院，音乐系开设的课程为作曲、声乐、钢琴、民族乐器、管弦乐等；前身为昆明师院艺术科，1959年8月改建更名的云南艺术学院，音乐系开设的课程为作曲与作曲理论、演唱、键盘乐器演奏、管弦乐器演奏、中国乐器演奏；1960年9月创立的中国人民解放军艺术学院，音乐系开设的课程为声乐、器乐；1958年成立的广西艺术专科学校，1960年9月改建更名为广西艺术学院，音乐系科课程为作曲、声乐、钢琴演奏、管弦乐器演奏、民族乐器演奏；1958年由山东师院艺术科与山东省文化干校合并而成的山东艺术专科学校（1978年12月更名为山东艺术学院），音乐系科课程为理论作曲、声乐、钢琴、民乐、管弦乐；1958年建立的吉林艺术专科学校（1979年12月更名为吉林艺术学院），音乐系科课程为理论作曲、声乐、钢琴、民乐、管弦乐、音乐学；1958年在原新疆学院艺术系基础上建立的新疆艺术学校（1987年5月更名为新疆艺术学院），课程开设为理论作曲、演唱、键盘乐与器乐演奏、管弦乐、打击乐、新疆少数民族乐器。

20世纪50年代初，当各类专业音乐教育机构在全国几个大地区陆续兴办的同时，有关办学思想、教学建制等方面的问题，也都在积极地进行探索并在实践中取得了较大的成就。

四、专业音乐教育改革与发展

1953年3月，文化部在北京召开了第一次全国艺术教育座谈会。这次会议对全国艺术院校的基本办学方针、任务、学制、发展规模、课程、招生对象等都进行了讨论并提出具体改进意见，做出统一规定。会议明确指出：办学的基本方针是为国家培养具有马克思列宁主义的理论基础、一般文艺修养、精通业务知识并掌握业务技能、全心全意为人民服务的艺术人才，特别是明确提出各艺术院校领导必须树立以教学为主的办学思想，把工作重点放到教学上来。学习苏联和继承民族传统，是建设具有我们自己民族特色的专业音乐教育的两个重要方面。

在业务建设方面，恢复和新建了一些学科，制定了音乐院校的教学方案，派出了第一批留学生，所学专业几乎涉及音乐学院全部专业设置所应开设的主要课程门类，如作曲、音乐理论、音乐学、音响学、钢琴、竖琴、管风琴、声乐、小提琴、大提琴以及木管等。聘请一批苏联及东欧国家的音乐专家来我国任教，这些专家在中国期间，不仅较全面、系统地介绍了西欧古典音乐、俄罗斯音乐学派及东欧各国的现代音乐，还在音乐理论基础、技巧训练等方面进行传授和培训。专家们的教学经验、教学原则、教学方法甚至教学态度也都给音乐院校师生以一定的影响。在专家们的指导下，音乐院校的教学质量有了显著的提高，培养了一批优秀的音乐人才。

在学习、继承民族民间音乐方面，各类音乐学院亦各自采取了一些有效措施。如中央音乐学院曾先后邀请著名民歌手张天恩、朱仲禄来院教唱陕北民歌和青海"花儿"；邀请著名民间乐手杨元亨、赵春峰，江南丝竹著名鼓王朱勤甫，京韵大鼓琴师白凤岩等传授管乐、唢呐、打击乐、三弦等民族民间乐器的演奏技艺。上海音乐学院聘请京韵大鼓著名盲艺人王秀卿在声乐系任教，随后又聘请榆林小曲民间艺人丁喜才和民间吹奏艺人宋保才、宋仲奇等到校任教。通过具体教学不仅使师生更加热爱民族民间音乐文化，而且在中国专业音乐教育发展中起到十分积极的导向作用。

中国专业音乐教育的进展自20世纪50年代后期开始了一段曲折坎坷的里程。1955年6月，文化部召开全国艺术教育会议，会议确定艺术教育应采取"调整、整顿、提高质量、稳步发展"的方针，强调必须纠正忽视政治的倾向。会议还讨论了艺术教育的方针、学制、专业系科设置等问题，并就提高教育质量确定了相应的措施。但继之而来的一系列政治运动使这次会议的精神未能很好地贯彻。

由于1955年的"肃反"和1957年的"反右"运动在音乐院校的扩大化，音乐院校中一批专家、教师和党内外干部被错划为"右派分子"，造成了严重的后果，直接影响到培养音乐人才的方向，同时也影响了对党刚刚宣布的"双百"方针的贯彻。1958年的"大跃进"和"教育大革命"中，在"左"的思想影响下掀起了对所谓"白专道路""拔白旗"的群众性批判运动，有的院校甚至提出"赶老柴、赶老贝"的口号，专业教学受到的冲击可想而知。

1963年又提出了"以阶级斗争为纲"的口号。在"学生以阶级斗争为主课"的精神指导下，自1964年冬开始，各音乐院校的师生均停课参加农村"四清"。到1965年后，在对待知识分子问题和教育、文艺问题上发生了愈来愈严重的"左"的偏差，直至最后爆发了"文化大革命"。专业音乐教育陷入空前的浩劫，大批专家、教师以"莫须有"的罪名被关进"牛棚"，成为专政对象，不少优秀知识分子被迫害致死，专业音乐教师队伍受到严重的损害。同时，在极"左"思潮冲击下，原有的音乐艺术院校大多在"文化大革命"中被无端地改组合并、撤销停办，专业音乐教育事业的发展遭到了严重破坏。

第五节　美育与音乐教育思想

一、美育方针及围绕着美育方针开展的各种讨论

20世纪50年代初期，教育部制定了"实施智育、德育、体育、美育等全面发展的教育"方针，确立了美育在学校全面发展教育中的地位，中小学音乐教育得到了健康的发展；在学校音乐教学中，注意音乐审美教育与思想品德教育的有机结合。由于党和政府的正确领导，学校音乐教育的健康发展是它的主流。另一方面，由于我国音乐教育基础薄弱，各地音乐教育发展的不平衡，不可避免地存在着许多问题，有待解决。中华人民共和国成立初期，整个教育形势是从旧教育体制得到改造和发展的，即从半封建半殖民地的教育转变为社会主义的教育，实现了教育性质的根本改变。

新中国的教育事业在学习苏联教学经验和改革旧教育体制的基础上，逐步走上正轨。为配合课程建设，我国在教材建设、教学研究、教学管理、教学模式等方面均借鉴苏联的音乐教学理论。苏联的音乐教育理论和教学方法对我国学校音乐教育产生了重要影响。但由于对苏联音乐教育的经验缺乏实事求是的分析，全盘照搬，也引起了一些客观问题。

1952年高等学校进行了教育改革。这次改革以学习苏联经验为重点，包括学习苏联的教育理论和高等学校的模式。高等师范院校音乐系科也不例外，从音乐教学管理、音乐教育体系、音乐教育教学理论、教学思想、教学计划、教学大纲一直到课程设置、教材内容、教学方法等，一律学习苏联模式。1952年教育部颁布的高等师范学校《音乐系教学计划（草案）》基本上是参照苏联高等师范学校音乐专业的教学计划，并结合我国实际而制订的。该系列教学计划的实行，体现了学校音乐教育思想彻底的苏化。

20世纪50年代后期的音乐教育思想比较注意音乐审美教育与思想品德教育的有机结合。这一时期中国音乐发展的基本特征是从战争转向和平建设，而且是在东西方对立的、半封闭的状况下进行的全面建设。从1957—1966年这一时期，由于我国教育方针中不将美育包括其中，中小学音乐教育在学校教育中的地位被逐渐削弱，特别是1958—1960年的"大跃进"运动和"教育革命"运动，受"以阶级斗争为纲"的思想影响，音乐课时被削减，有的学校音乐课被取消，音乐课的教学目的被局限在狭隘的为政治服务的范围，音乐课的审美功能被淡化。我国的学校音乐教育在困境中艰难发展。

对于这一现状，当时廖志诚、陆华柏、陈洪、刘雪庵、张肖虎、杨大钧、刘天浪、黄庭贵等八位音乐家、音乐教育家在《人民音乐》杂志上发表文章《应重视中

小学和师范院校的音乐教育》①，提出了他们的批评意见，并呼吁有关领导部门重视学校音乐教育。文章认为：在专业音乐艺术建设方面，中华人民共和国成立以来有了较大的发展，特别是在党中央提出了"百花齐放、百家争鸣"的方针之后，音乐艺术进一步繁荣是完全可以预期的。"但是，在音乐教育方面，我们有着一种忧虑，还远没有得到应有的重视。尤其是普通中小学的音乐教育情况更不好；师范院校的音乐系科也存在着很多问题。普通教育、师范教育的音乐教育是整个音乐教育事业的基础，这也是音乐艺术繁荣的真正基础。忽略了这个环节，音乐艺术的进一步繁荣和提高，就会有'悬空''脱节'的危险。这正是问题的严重性所在。"文章认为，旧社会看不起音乐课，将音乐课视为"小三门"，这没有什么可奇怪的。"但奇怪的是，解放六七年以后，在不少中小学校长、教务主任、省市教育行政领导人的头脑里，这种观点仍然有着顽强的阵地！"许多学校的行政领导不懂音乐教育的规律，也看不起音乐教师，文中举出了许多这类事例。"这些同志学共产主义教育理论，大概有一页书粘住了，翻来翻去，就是没有看到'美育'这一页。""教育部也未能脱俗，中学的功课太忙，想来想去，先把高中的音乐课取消了，改为名存实亡的一小时课外音乐活动；现在索性把初中三年级的音乐课也取消了！看样子，明年还得取消二年级，后年还得取消一年级的音乐课！难道我们一定要把学生培养成一些精神呆滞、没有一点艺术趣味的人么？这难道不是违背了马克思主义全面发展个性的教育观点么？""总之，中小学的音乐教育，受到严重的忽视和歪曲，这种现象是不能继续容忍下去的。"最后，他们向教育部、高等教育部、文化部提出了十条建议，其中包括"要求撤销教育部关于取消初中三年级音乐课的决定；保证高中课外音乐活动每周一小时，并给指导教师一定的工作量"；"改善和充实目前中小学音乐教学设备"；"小学有从'级任制'改'科任制'的趋向"；"现有中小学音乐师资应分批轮训，提高业务水平"；"由教育部、文化部共同召开一次'全国中小学音乐教育会议'，澄清轻视音乐教育的许多错误看法，讨论有关中小学音乐教育的迫切问题"；"有关音乐教育的一切问题（包括培养专家的音乐教育和普通教育、师范教育的音乐教育），建议文化部、教育部、高教部共同组建'音乐教育委员会'统一领导"。这篇文章指出了当时学校音乐教育中存在的一些普遍现象，并提出了解决问题的具体建议，从中可以看出老一辈音乐家、音乐教育家对我国学校音乐教育发展的关心与希望。这篇文章的发表对于促进有关领导部门重视学校音乐教育具有积极的意义。

1959 年 2—4 月，由文化部组织，分别在北京、西安、成都、杭州召集部分普通中小学音乐、图画课教师开了四次座谈会。座谈会后整理的《普通中小学音乐图画课教学情况的调查汇报》② 表明这一时期仍存在着中小学音乐教师数量不足、业

① 姚思源：《中国当代学校音乐教育文选（1949—1995）》，上海教育出版社 2000 年版，第 62—65 页。
② 孙继南、谢嘉幸：《中国音乐年鉴·教育卷（1949—1989）》打印稿，1998 年。

务水平低的问题。该调查汇报指出，普通中小学音乐、图画教师本来数量就不多，质量也不高，加上中华人民共和国成立以来教育事业飞跃发展，新的师资培养工作和教育事业的发展速度不相适应，师资不足现象就更加严重。如陕西省现有中学542所，音乐教师只有207人，图画教师只有162人。小学中除了部分规模较大的中心学校和实验学校有专任音乐教师外，绝大部分学校的音乐教师是兼任的，其中由班主任兼任的较多。"这些教师很少受过专业训练，大部分只是对唱歌、图画有点兴趣或爱好，部分教师水平很低，任课十分困难。"初中音乐师资的情况较好些，大部分音乐教师是专任的，"这部分教师有的是师范学校艺术系或艺术院校毕业的，受过专业训练，也有一部分是普通师范或高中毕业的"。特别值得注意的是被调查的教师提出的建议："应该重视中小学的音乐、图画课，它是普通教育中不可缺少的组成部分，是和德育、智育、体育密切结合的，美育对培养青少年具有社会主义道德品质和高尚的思想感情，提高下一代社会成员的文化艺术水平有很大的作用，希望中央明确音乐、图画课教学的目的和意义，以及应在中小学教育中有恰当的安排。"从美育的高度提出要重视中小学音乐、图画教学，是这份调查汇报所提出的最重要的问题。教师们还对师资培训、增添教学设备等问题提出了建议。不过，此次调查所提出的问题没有得到有关教育行政部门的重视。

1961年5月，上海《文汇报》组织了一次有关美育问题的讨论，讨论的时间前后延续了一年多，许多教育专家、学者对美育在学校教育中的作用及其重要性持有一致的看法，但对于应不应该将美育作为全面发展教育的组成部分有不同的看法。此次讨论从理论上澄清了美育在学校教育中的重要性问题，由此在学术界、教育界产生了一定的影响。由于此次讨论只局限于学术讨论范围，学校教育又是政府行为，没有政府教育方针的调整，美育在学校中就不可能有它的地位，所以，此次讨论无法对学校美育产生具体的促进作用。

二、赵渢、马可的音乐教育思想

1. 赵渢的音乐教育思想

赵渢是当代著名的音乐理论家、音乐教育家、社会活动家、新中国专业音乐教育的开拓者。他不仅在专业音乐教育领域，而且在基础教育、高等教育阶段的音乐教育乃至社会音乐教育中，都做出了重要贡献，产生了较大的影响力。

在担任中央音乐学院院长期间，他带领中央音乐学院在1960年成为全国重点高校中唯一的一所重点艺术院校。他的音乐教育思想体现在从执行党的教育方针到实现具体的教学目标等各个方面。

（1）"育人"与"学艺"。

赵渢始终认为，要坚持社会主义办学方向，就要紧紧抓住"培养什么样的人和如何去培养"这个有关育人的核心问题。无论是在他主持中央音乐学院工作期间，还是面对普通学校的音乐教育问题时，他都是这样考虑并开展工作的。在赵渢的认识中，符合一定社会先进理想的价值取向的建立，与审美能力、艺术修养的培养并

不是互相排斥的,而是相互统一的。他曾以"人文体系"和"技艺体系"这一对概念,提出要"继承中国人把音乐视作'人文系统'的优秀传统",并列举古人讲的"乐者,德之华也""文以载道"的思想,指出应当"把音乐作为个人人格完美的最高境界。同时,把音乐视作一定思想、情感的载体"①。着眼于人的全面发展,赵沨对于育人,既要求建立正确的价值观,又要求有正确的艺术观。他经常引用徐悲鸿"广博其知识,完美其专业,高尚其志趣,澄清其品格"的话,说明无论是道德观、价值观的建立,还是广博的文化知识和多方面的艺术修养,对于培养全面发展的新人,都是不可缺少的。

(2)"中西兼容"。

如何处理好具体的音乐教学实践中的中西问题,也是赵沨长期从事专业音乐教育工作中经常碰到的问题。赵沨在1960年亲自起草的中央音乐学院教学计划里,就提出要建立"社会主义的民族的音乐教育体系"②的主张。这一思想的核心,一是将党的教育方针切实体现在整个教育计划和各项具体工作中,二是逐步建立起我国自己的完整的教学体系,并在一些专业形成具有民族特点和独特风格的表演学派。他的这一"中西兼容"的办学方针在具体的教学管理中得以落实。中央音乐学院编写了一系列课程教材,并在具体教学中融入民族音乐内容。在各专业的教学中,他主张在教学法中加强不同学术流派的相互学习。他对于音乐教育的认识有着多方面的丰富内容,并且,这些认识伴随着他几十年来在专业音乐教育以及普通学校音乐教育领域的教育管理和相关的社会活动,也在不断地发展和深化。

2. 马可的音乐教育思想

马可,革命音乐家、作曲家、音乐教育家。中华人民共和国成立之后,马可作为我国音乐教育事业的领头人之一,先后担任过中国戏曲研究院、中国音乐学院、中国歌剧舞剧院等专业音乐院校的领导职务,可以说他的音乐教育思想直接成熟于此。

(1)"建立民族音乐体系""建立民族音乐学派"。

马可倡导的应以戏曲为基础发展民族新歌剧的方针,为我国民族音乐的振兴打下了坚实的基础。他极力推进传统戏剧的发展,主张直接向民间学习,以打下深厚的传统功底。为此,他亲自聘请包括京剧、昆曲、豫剧、河北梆子、单弦、京韵大鼓等戏曲、说唱方面的著名艺人来校任教,以口传心授的方式给歌剧系和声乐系的学生授课。为了提高学生的文化艺术修养,推动与配合歌剧和歌曲的创作,他还拟创办音乐文学系,"培养歌词、歌剧脚本等音乐文学体裁的创作人才",并从全国各地调入了一批优秀教师,成立了音乐文学教研室,后因"文化大革命"开始,建系的事被搁置了。

① 赵沨:《中国音乐何处去》,载《人民音乐》1995年第3期。
② 方堃:《对赵沨同志的几点回忆》,载《中央音乐学院学报》1996年第3期。

(2) 多元化音乐教育的设想。

马可对亚非拉民族音乐的研究体现出了他对世界民族音乐研究的重视，意识到了理解多元文化的现实意义。1949年他加入青年文工团，赴匈牙利参加第二届世界青年节，还曾访问过匈牙利革命作曲家斯查泊·弗朗士，并与他进行了学习交流。1962年，马可赴印度尼西亚参加人民文协代表大会，与印度尼西亚音乐家苏勃隆多交流了革命音乐歌曲的创作，次年10月，马可又访问了保加利亚与苏联。他积极开展院系交流并广泛合作，专门从上海音乐学院请来沈知白教授主讲印度音乐；由在担任驻越南使馆文化参赞期间对越南民歌进行过系统搜集、研究并出版过专著的安波院长亲自讲授越南民歌。1964年9月举行建院典礼前，他编辑油印了《亚非拉美概况及音乐》作为教材，给该专业的学生开课。通过多元化音乐的教育，不仅让学生了解了不同国家的音乐，懂得欣赏、喜爱、尊重别国音乐文化，使学生学会理解尊重其他民族的音乐，形成多元文化价值观，而且开拓了学生的视野，有助于开放型思维的形成。

随着多元化的音乐教育发展观的深化、社会时代的发展和国际文化交流的增多，来自世界各地的大量丰富优秀的音乐文化渗透和影响着我国人民。为了更好地推动音乐教育事业的发展，我们需要培养一批合格的音乐组织工作者，也就是现在所说的艺术管理人才。中国音乐学院建院之初，发展中国音乐不能只靠才华出众的音乐家们，还要靠一批既懂音乐又懂管理的专门人才的超前意识，使马可在那样的年代就提出了开设"世界民族民间音乐"这门课程的设想，不得不让我们佩服马可对音乐教育事业敏锐的洞察力和其音乐教育思想的前瞻性。

结　语

1957—1966年，我国教育的发展与改革进入了一个新的时期，它的基本目标是探索中国社会主义教育发展的道路，但它的指导思想和发展过程都出现了比较复杂的情况，有不少的经验和教训。这一时期，由于"左"的干扰，我国的教育工作受到一定的损失，给教育事业造成了不幸的后果。同时，这十年为社会主义建设培养了许多人才，我国的教育事业仍然取得了较大的发展。

思考题
1. 中华人民共和国成立初期我国基础学校音乐教育的发展情况怎样？
2. 专业音乐教育的发展对学校音乐教育有什么影响？
3. 简述赵沨的音乐教育思想。
4. 中华人民共和国成立后的美育思想对后世有哪些影响？

第五章 "文化大革命"时期的音乐教育

(1966—1976)

1966年5月至1976年10月,我国经历了一场"文化大革命"运动。历史已经证明,"文化大革命"是一场由领导者错误发动,被反革命集团利用,给党、国家和各族人民带来严重灾难的内乱。"文化大革命"重创了教育领域,尤其是对各级各类学校的音乐教育带来了严重的破坏。"文化大革命"首先从文艺界开始。1966年2月,林彪与江青在《林彪同志委托江青同志召开的部队文艺座谈会纪要》中,对20世纪30年代直至1949年中华人民共和国成立前的革命文艺工作做出了全面否定性结论,并在文艺领域提出了一系列极"左"的理论与口号。"文化大革命"初期,"红卫兵"运动兴起,学校"停课闹革命"。全国从中央到地方的各级音乐团体、音乐院校、音乐科研出版单位、音乐刊物的一切正常活动陷入瘫痪。[①]

第一节 中小学的音乐教育

"文化大革命"期间,美育被否定,作为学校美育主要内容的中小学音乐教育与我国整个教育事业一样,在极"左"路线干扰下,遭受了严重的破坏,教学秩序处于混乱状态;许多音乐教师被当成"牛鬼蛇神""地、富、反、坏、右"分子而惨遭迫害和批判,音乐教学设备、设施在红卫兵"打、砸、抢"运动中受到严重损坏。中小学音乐教育和音乐活动成为政治教育和阶级斗争、路线斗争的工具,音乐教育的教学目的被扭曲,音乐教育的美育功能完全被忽视。

"文化大革命"初期,由于"停课闹革命",学校处于瘫痪状态,中小学音乐课与其他科目一样被停课,学校音乐教育体制完全被破坏。小学生参加"红小兵",中学生参加"红卫兵",学校教育被"文化大革命"运动所代替。

1967年2月4日,中共中央发出《关于小学无产阶级"文化大革命"的通知(草案)》。该通知规定:春节后各地小学一律开学。在外地串联的小学教师和学生应当返回本校。五、六年级和1966年毕业的学生,结合"文化大革命",学习毛主席语录、"老三篇"和"三大纪律八项注意",学习"十六条",学唱革命歌曲。一、二、三、四年级学生学习毛主席语录,兼学识字,学唱革命歌曲,学习一些算术和

[①] 刘英杰:《中国教育大事典》上册,浙江教育出版社1993年版,第23—24页。

科学知识。小学生可以组织"红小兵"。该通知将"学唱革命歌曲"规定为小学的必修课程，其教学目的主要是政治思想教育，音乐教育的美育功能完全被忽视。

1967年2月19日，中共中央发出《关于中学无产阶级"文化大革命"的意见（供讨论和试行用）》。其中规定：从3月1日起，中学师生停止外出串联，一律返校，一边上课，一边闹革命，并分期分批进行军政训练。上课学习毛主席著作，批判旧教材和教学制度，以必要时间，复习数、理、化、外语和各种必要的常识；在农忙期间，师生下乡劳动。中学按照上述办法陆续复课，但进展缓慢，复课情况也因地因校而异。一般由学校"革命委员会"自定方案、自定课程、自选教学内容、自编教材。"文化大革命"中，全国各地自定课程与教材，中小学课程被压缩成几门，为了配合、服务于政治活动，大多数学校取消了音乐、美术课程，有些学校把这两门课程合并，新开设了"革命文艺"课程。

1972年2月，北京教育局革命领导小组颁发了两套《北京市全日制中小学教学计划（草案）》。其中，中学教学计划（草案）之一规定，中学一、二年级每周开设"革命文艺"课一节；中学教学计划（草案）之二规定，中学一年级每周开设"革命文艺"课两节，中学二年级每周开设一节。小学教学计划（草案）之一规定，小学一至五年级每周开设"革命文艺"课两节；小学教学计划（草案）之二规定，小学一至三年级每周开设"革命文艺"课三节，四、五年级每周开设两节。该计划还说明"革命文艺"，包括音乐、美术两部分内容。

1972年2月，吉林省革命委员会教育局颁发《吉林省中小学一九七二年三月至一九七三年二月教学计划》。该计划对艺术课程的设置及教学时间安排为：美术课程一至五年级每周一节，音乐课程一至三年级每周两节。

1972年8月，浙江省革命委员会政治工作组教育局颁发《一九七三年中、小学教学计划（征求意见稿）》，其艺术课程设置为：小学一至三年级"革命文艺"课每周三节，四、五年级每周两节；初中一、二年级每周两节。该计划也具体说明"革命文艺"课包括音乐与美术两部分。

"革命文艺"课包括唱革命歌曲、学习"革命样板戏"唱段、学习美术知识（主要教学内容有大批判报头、漫画、标语、美术字等）。所唱的革命歌曲除了毛主席语录歌外，还有一些是歌颂"文化大革命"的歌曲及"革命样板戏"唱段。在"大破大立"极"左"思想指导下，"革命文艺"课将"文化大革命"前建立起来的中小学音乐教学模式、音乐教学方法、教学内容、教材全部推翻。教师必须把本节课的内容用毛主席语录串起来进行教学，教学形式主要是单一的唱歌课，唱歌要求一般是"高、快、硬、响"，以突出革命精神。

在当时的历史条件下，学校的音乐课程因为政治需要和其他各种原因并没有完全被取消与停止，对革命歌曲的传唱与宣传在某种意义和一定程度上还促进了当时学校音乐教育的普及工作。在当时的环境里，人人都在传唱毛主席语录歌、样板戏和各种爱国歌曲，中小学校的学生们更是如此。这对我国近代京剧的发展起到了推

动作用。

这一时期的歌曲有一些也延续了早期学堂乐歌的风格特点,在歌词内容上大致分为几类:(1)反映爱国运动的,沿用了"五四"时期流传的、经典的学堂乐歌,如《毕业歌》《救国军歌》等;(2)反映和宣传保家卫国思想的,延续了抗日战争时期的革命歌曲,如《大刀进行曲》;(3)带有个人崇拜性质的政治歌曲,如李劫夫等谱写的以毛主席语录为歌词的"语录歌"《造反有理》《革命不是请客吃饭》《下定决心,不怕牺牲》《你不打,他就不倒》《万岁,毛主席》《祝福毛主席万寿无疆》等;(4)为红卫兵打倒一切"牛鬼蛇神"渲染极"左"思潮而服务的歌曲,如《红卫兵战歌》《牛鬼蛇神嚎歌》《造反歌》等;(5)一批有一定思想内容和较多样风格的新型歌曲,被结成名为《战地新歌》的歌曲集,如《北京颂歌》《台湾同胞我的骨肉兄弟》《回延安》《红星照我去战斗》《打起手鼓唱起歌》以及儿童歌曲《我爱北京天安门》等。

在"停课闹革命"期间,课外音乐活动特别活跃。由于文化课的课时减少,学生有更多的时间参加学校组织的文艺演出活动,许多音乐教师在辅导学生课外音乐活动中做了大量的工作。许多中小学组织了"毛泽东思想文艺宣传队",表演的节目内容主要有毛主席语录歌、毛主席诗词歌及歌颂领袖的歌曲,有的还伴以"忠字舞";还有一些是红卫兵造反派的歌曲,如《红卫兵战歌》《造反歌》等。一些中学宣传队还组织了"长征串联队""步行串联队",徒步"串联"到某一地方,就在某一地方演出,以文艺演出的形式宣传毛泽东思想,歌颂"文化大革命";许多中学音乐教师参与了宣传队的艺术指导及组织工作。这一时期的学校文艺活动并不是为了活跃学生的课外文娱生活,而是完全沦为为"文化大革命"服务的政治宣传工具。

"革命样板戏"的推广带来了京剧音乐的普及,使学生在一定程度上对民族音乐有所认识。此外,社会上群众性歌咏活动的广泛开展也推进了中小学歌咏活动的发展,在"五一""十一"等大型节日中,各地经常进行校际歌咏比赛,其目的是满足"文化大革命"运动的宣传需要,但同时对于培养青少年团结向上的集体主义思想有一定的促进作用。这一时期由于学校课外音乐活动频繁,其中也涌现出一批学生文艺骨干,他们中的许多人后来成为专业音乐工作者、音乐教育工作者或音乐爱好者。

第二节 中等师范学校的音乐教育

1966年"文化大革命"开始后,中等师范学校和其他学校一样"停课闹革命",大量被迫停办、裁并、搬迁,1967—1969年,中等师范学校停止招生。据统计,相比1949年中等师范学校610所,学生15.2万人,1969年全国中等师范学校只有

373所，学生1.52万人。① 这一时期，安徽淮南师范被迁到大别山，全部设备留在了当地；北京通县师范一度被占用，图书资料等丧失殆尽；许多师范学校的教室和琴房被占为他用，一些音乐教师被批斗，图书资料、唱片散失毁坏，钢琴、风琴等教学设备被损坏。这一时期没有统一的中等师范音乐教学大纲和教材，教学参考资料匮乏，很少开展教研活动，音乐教育科学研究的基础薄弱，正常的教学秩序经常受到政治活动的冲击等，使音乐教学的质量不高。

1971年7月6日，国务院召开全国教育工作会议。周恩来在接见会议领导小组成员时指出，普及小学教育"是一个大政"。这次会议的纪要指出："争取在第四个五年计划期间，在农村普及小学五年教育，有条件的地区普及七年教育。"②普及小学教育的关键是小学师资的培养。这次会议之后，各地中等师范学校陆续开始恢复招生，并逐步有了发展。1971年，中等师范学校增至636所，学生11.96万人。至1976年粉碎"四人帮"前夕，中等师范学校已有982所，学生30.44万人。③

1970年以后中等师范学校逐步恢复办学。当时因中小学生数量巨大，在师资严重缺乏的巨大压力下，国家不得不将中等师范学校毕业生大量分配做中学教师。所以在"文化大革命"后期，学校开始慢慢恢复原来的教学制度以后，有些地方的学校急需音乐教师，使得原来的一些文工团骨干受到短期培训之后就在学校任职。那个时候的音乐课由于师资力量薄弱，授课内容大多还是学唱革命歌曲和样板戏；有些音乐教师由于没有受过系统正规的培训，非常缺乏专业技能。1971年之后，随着师范学校的复办，中等师范学校音乐教育也有所恢复。1972年3月，福建省革命委员会政治部教育组颁发了《关于中等师范教育教学计划的试行意见》。该意见对音乐课程提出的教学要求是：学唱革命歌曲和样板戏选段，培养学生具有简谱视唱和教学的能力，并选学一种乐器，使学生毕业后，除能担任音乐课教学工作外，还能指导小学生开展文娱活动。但计划中规定，音乐课从第二年改为选科，这意味着开课时间不长，势必会影响教学质量。此外，各地的师范学校普遍在普师班开设了音乐课，教学内容有唱歌、基本乐理、音乐欣赏、风琴等，有的学校还根据本校的音乐师资情况开设了一些选修课。为了更快更好地培养小学音乐师资，有些条件、基础较好的师范学校开办了音乐专业班或音乐选修班。例如，天津师范学校根据当时的音乐设备条件（7架钢琴，20架风琴，10架手风琴，四间教室及琴房）和师资力量（7名音乐教师中，5名本科学历，2名中专学历），从知青和高中毕业生中选拔有音乐特长者入音乐班学习，修业两年后分配到中、小学从事音乐教学工作；由于条件限制，该校只能待全部学生毕业后才能再招新生。④

① 刘英杰：《中国教育大事典》上册，浙江教育出版社1993年版，第969—970页。
② 瞿葆奎：《中国教育改革》，载《教育学文集》第17卷，人民教育出版社1991年版，第541页。
③ 刘英杰：《中国教育大事典》上册，浙江教育出版社1993年版，第969页。
④ 孟维平：《中等师范学校音乐教育发展五十年概况》，载杨力《新中国学校艺术教育五十年》打印稿，1999年。

20世纪70年代中期，中等师范学校的音乐教学设备有所改善，一些学校增建了教室和琴房，购置了一批钢琴、风琴、手风琴及管弦乐器。尽管办学条件有所改善，但还是远远不能满足实际需求。1976年对上海市第六师范学校、四川达县师范学校等18所中等师范学校的音乐教育情况调查的统计资料表明，这18所学校共有音乐教师56人，琴房64间，钢琴50台，风琴493架，手风琴76架。

20世纪70年代初进入中等师范学校学习的学生绝大多数都是经历了时代动荡的上山下乡知识青年，因此，他们非常珍惜来之不易的学习机会，许多学生能够认真读书、勤奋学习。"文化大革命"中群众性歌咏活动的广泛开展，也带动了师范学校中课外音乐活动的开展，尽管课外音乐活动的目的是配合当时社会上宣传"文化大革命"的需要，却使学生们得到了很好的艺术实践机会，同时也涌现出一批文艺骨干分子，他们中的一些人后来成为音乐教育工作者。

第三节　高等师范学校的音乐教育

从1966年"文化大革命"开始至1969年，高等师范学校音乐系科的教学活动完全停止。全国各高等师范学校音乐系的一大批学有专长的教师被诬蔑为"牛鬼蛇神""资产阶级反动学术权威"，高等师范学校音乐教育的骨干力量受到严重摧残。图书、唱片、钢琴、管弦乐器等教学资料和教学设备被毁坏或散失。一些世界音乐名作被当成"封、资、修"的产物遭受批判，有关乐谱和唱片甚至被烧毁。

1969年10月17日，林彪以"加强战备，防止敌人突然袭击"为名，擅自发出"紧急指示"，高等师范学校音乐系科的教师与全国各高校的其他教师一样，被全部下放山区农村或农场。

1970年6月27日，中共中央批转《北京大学、清华大学关于招生（试点）的请示报告》。该报告认为，经过三年来的"文化大革命"，两校已具备招生条件，计划于1970年下半年开始招生。学制根据各专业具体要求，分别为二至三年，另办一年左右的进修班。学习内容包括以毛主席著作为基本教材的政治课，教学、科研、生产三结合的业务课，以备战为内容的军事体育课。各科学生都要参加生产劳动。招生工作实行群众推荐、领导批准和学校复审相结合的办法。1970年10月15日，国务院电报通知各地：1970年高等学校招生工作，按中央批转的北京大学、清华大学上述报告提出的意见进行。1970年，全国各高等学校试点招收工农兵学员41 087人，其中包括部分高等师范学校音乐系科在"文化大革命"中招收的第一批工农兵学员。

1970年之后，许多高等师范学校陆续成立了音乐系科或包括音乐、美术两个专业的艺术系科，有的院校将音乐系或艺术系更名为"革命文艺系"。譬如，1970年8月，河北师范大学音乐系和河北师范学院音乐系创立，初名"军体文艺系"，下设音乐专业，学制两年。北京师范学院音乐系、湖南师范学院艺术系音乐专业也是从1970年开始招收工农兵学员的。高等师范学校音乐系科相继成立的还有赣南师范学

院艺术系（1971）、齐齐哈尔师范学院革命文艺系（1972）、上海师范大学革命文艺系（1972）、江西师范学院艺术系音乐专业（1972）、安徽师范大学艺术系音乐专业（1972）、南昌大学师范部艺术科（1972）、内蒙古师范学院艺术系音乐专业（1972）、陕西艺术学院音乐师范系（1972）、福建师范大学艺术系音乐专业（1973）、东北师范大学艺术系音乐专业（1973）、德州师范专科学校艺术系（1973）、怀化高等师范专科学校音乐系（1973）、安徽阜阳师范学院音乐系（1974）、湖南省郴州师范专科学校艺术系（1974）、昌潍师范专科学校艺术系（1975）、山东师范学院艺术系音乐专业（1976）、曲阜师范学院艺术系（1976）、衡阳高等师范专科学校音乐系（1976），等等。

1971年4月15日至7月31日，国务院召开全国教育工作会议。8月13日，中共中央批转了《全国教育工作会议纪要》，提出要巩固工人阶级在教育阵地的领导权，要建立工农兵、革命技术人员和原有教师三结合的无产阶级教师队伍；要充分发挥工农兵学员上大学、管大学、用毛泽东思想改造大学的作用；工农兵学员要认真读马列的书，读毛主席的书，坚持以阶级斗争为主课，始终把坚定正确的政治方向放在第一位；教材要彻底改革，等等。

全国各高等师范学校音乐系科自1970年恢复招收工农兵学员后，遵循《全国教育工作会议纪要》的精神办学。从1974年年初开始，全国各级学校进一步开展"批林批孔"运动。高等师范学校音乐系科与全国其他高校一样，教师和学生必须到工厂、农村、部队，同工农兵一起"批林批孔"，同时也结合政治宣传进行文艺演出活动及辅导当地的音乐活动。每次外出"开门办学"一般要一两个多月时间，"下厂""下乡""下连队"以及参加政治活动成了学习的主要形式，还要参加学校所在地的"文化大革命"活动，如一些政治性的集会及宣传演出活动等。

许多院校刚恢复办学，面临着众多困难，与"文化大革命"前高等师范学校音乐系科的办学相比，教学质量大大降低。由于招生制度不完善，所招收的学生大多文化程度和音乐水平偏低；专业教学不被重视，由于"文化大革命"中大批校舍被占，大量的图书、乐谱、钢琴等教学设备被毁坏或散失，正常的教学活动根本无法进行；正常的教学秩序经常被频繁的政治活动所冲击；专业教学时间不能得到保证，没有正规统一的教学计划、教学大纲和教材，课程设置不完备，教学设备与教学资料缺乏，师资力量薄弱。为解决师资问题，教育部门调回了一部分被下放的专业教师。回到学校后，教师的责任感使他们感到需要做的事情很多。例如，福建师范大学艺术系音乐专业开设的课程主要有声乐、钢琴、基本乐理、视唱练耳、合唱指挥、和声、歌曲作法、音乐史与音乐欣赏、教材教法、舞蹈等，所用教材均由任课教师自编，为钢板刻印的油印本；当时没有复印机，教学用的乐谱都是师生自己动手抄的。由于"文化大革命"中优秀的音乐文化遭批判，许多刚刚经过"文化大革命"运动冲击的教师仍然心有余悸，他们在选择教材内容时特别慎重，尽量采用没有争议的革命歌曲、革命历史音乐作品以及革命样板戏等，一些有可能"犯规"的音乐

史论内容大多避开不讲。许多专业教师兢兢业业,认真备课,编写教材。由于工农兵学员来自不同的岗位,他们的文化程度、音乐水平参差不齐。尽管教学秩序经常受到政治活动的干扰和冲击,许多学员受"闹革命"、极"左"思想的影响而不重视专业学习,但仍然有一些学员认真学习,努力钻研专业知识,刻苦练琴。这些人后来大多成为各个学校音乐教育的骨干力量或考上研究生继续深造。

另一方面,"开门办学"中经常性的演出活动,以及配合宣传"文化大革命"需要的文艺演出与革命样板戏的普及活动,使高等师范学校音乐系科的学生有较多艺术实践的机会,其艺术实践的能力经常得到锻炼。此外,20世纪70年代初恢复招生后的这一批工农兵学员毕业后大多分配到中等学校任教,部分缓和了中等学校对音乐教师的需求。

第四节　中央五七艺术大学音乐学院[①]

包括专业音乐教育在内的专业艺术教育在"文化大革命"前期的中断,很快使得我国专业艺术人才开始呈现青黄不接的窘迫迹象。1967年后,尽管普通中小学在"复课闹革命"的指示下断断续续地恢复了教学,但作为高等教育的组成部分的专业音乐教育仍长期停滞不前。1969年随着现代京剧"样板戏"开始普遍使用中西混合乐队的编制后,专业音乐人才不足的情况尤为凸显。这种情况迫使中央考虑恢复包括音乐在内的专业艺术教育。"文化大革命"期间,中央音乐学院和中国音乐学院合并,相继以"中央五七艺术学校音乐系"和"中央五七艺术大学音乐学院"的名称进行专业音乐教育。

1970年1月,中央五七艺术学校在北京筹建。筹建过程中,先抽调一部分政审过关、"又红又专"的人搞基建,然后又抽调了一批人组合在一起准备担任教学工作。在音乐这个艺术门类中,把原来音乐学院的作曲系、钢琴系、管弦系、音乐学习合并在一起,组成"音乐队"。中央五七艺术学校的建立,为很多原在中央音乐学院、中国音乐学院、中央乐团等教学科研及音乐团体的老师和文艺工作者提供了重新走上教学岗位的机会。

中央五七艺术学校的招生原则具有强烈的"阶级路线"和政治色彩,"要把边远的、根本没有接触过文艺的、苦大仇深的工农兵子弟招到学校来"。由于"文化大革命"特殊的历史背景,中央五七艺术学校处于军事管理状态下,学制为:提琴、钢琴各8年,京胡、二胡、琵琶、打击乐各5年,课程设置为政治8节、劳动4节、军体4节、专业28节。专业课的授课原则是根据毛主席"学制要缩短、课程要精简、教材要彻底改革"的指示,开展大批判,认真学习"无产阶级文化大革命"(京

[①] 本节参阅盛露露:《"文革"时期的专业音乐教育——"中央五七艺术大学音乐学院"的建立及其前前后后》,载《南京艺术学院学报》2008年第3期,第111—123页。

剧、芭蕾、交响音乐等）的经验，使学生逐步掌握音乐专业技能。在专业课之外，各个专业均增设了"革命样板戏"作为专业基础课之一。教材的使用摒弃了原有的教材，在"文化大革命"的特殊环境下，为了突出政治性，内容不得不在"革命样板戏"和已发行的《战地新歌》、革命历史歌曲等中筛选，而一些演奏专业的教材就只有在这些范围内进行再创编。遵循教学由浅入深、循序渐进的原则，这些教材的编写和使用，某种程度上推进了民族器乐音乐的发展。

中央五七艺术学校音乐系的建立和所进行的专业音乐教育是"文化大革命"专业音乐教育得以恢复的一个标志。之后，一些音乐院校、艺术院校均按照其模式恢复招生，并借鉴其教学计划、教学方法及教材进行专业教学。中央五七艺术学校音乐系对后来音乐教育的发展的影响，远远大于机构本身。

1973年8月13日，国务院批准中央直属的9所艺术院校合并，总称"中央五七艺术大学"，下设三院三校：音乐学院、戏剧学院、美术学院、戏曲学校、舞蹈学校、电影学校。音乐学院以原中央五七艺术学校音乐系为基础。

1976年，中央五七艺术大学音乐学院制定了系统的教育方案，首先对原来的学制进行了改革，将原本的本科四五年的学制改为三年，还举办过一年半的钢琴调律进修班、两年的作曲进修班、一年的声乐进修班等。学生在校期间约有1/3的时间是"下去"参加劳动再教育，政治课和作为思想改造的劳动课占有重要的地位。例如，作曲专业第一学年每周42节课的学时安排为：政治6节、文艺理论4节、体育1节、劳动3节、作曲6节、革命样板戏研究4节、和声与复调6节、民族民间音乐2节、音乐基础3节、钢琴7节。其他音乐表演专业的课时安排与此基本相同。教学内容上也要为政治服务，如音乐史论课要求"结合中国古代音乐史评法批儒，结合中国近现代音乐史讲音乐战线的路线斗争，结合外国音乐史批资产阶级及修正主义"；声乐课要求"以革命现代歌曲为主，包括革命历史歌曲、革命民歌、少量的古代歌曲和外国革命歌曲"；器乐表演课要求"以革命样板戏和革命乐曲为主，批判地少量选用古代和外国的优秀作曲作为借鉴，培养学生表演革命乐曲及塑造工农兵英雄形象的能力"。

中央五七艺术大学音乐学院根据毛主席提出的"开门办学"，实行"大、小课堂相结合，几上几下的原则，每学年，原则上两至三个月下去艺术实践，七至八个月在校学习，并参加校内劳动与艺术实践"。这些做法虽提升了学生的实践能力，但过分强调以社会为课堂，挤占了师生的教学科研时间，影响了教学工作的开展。受各方面因素的限制，总体教学质量和成果比"文化大革命"前中央音乐学院和中国音乐学院明显下降。

中央五七艺术大学音乐学院也为一些来自工农兵家庭的青少年学子提供了进入专业音乐学院学习的机会，为他们成为专业人才提供了可能。当时学院的教学经费由国家承担，教师多，学生少，授课教师全是一流的专家教授。在这种条件下，一些人通过自身努力成为当时中国音乐各个领域的表演专家或研究学者。

结　语

在"文化大革命"时期,学校音乐教育作为美育的主要内容,受到了不公正的对待,遭受到了严重的破坏。学校音乐教育除了开展一些配合政治运动的轰轰烈烈的社会音乐活动之外,基本处于停滞状态。中小学音乐教育自不必谈起,音乐课停止开设,许多音乐教师被迫改行,音乐教育受到前所未有的冷落,音乐美育更是无从谈起。

思考题
1. 如何正确理解"样板戏"的现实意义?
2. 中央五七艺术大学在专业音乐教育发展历程上有什么意义?

第六章 新时期的音乐教育

(1978—2010)

1978年，党的十一届三中全会的胜利召开，标志着我国从此进入改革开放时期。会议纠正了"两个凡是"的错误方针，决定停止使用"以阶级斗争为纲"的口号，做出了把全党工作重心转移到社会主义现代化建设上来的战略决策。新时期里，无论是政治、经济还是文化各个方面都发生了翻天覆地的变化，教育工作也出现了前所未有的大好形势，教育改革逐步深入、全面地展开。伴随着全国教育事业的调整和恢复，学校音乐教育也逐步调整、恢复和发展起来，呈现出蒸蒸日上的繁荣景象。按照新的教育方针，学校音乐教育改革的重点是在政策上确立音乐教育的重要地位，恢复并建设被破坏的音乐教育体系。按照新时期现代化建设和培育"四有新人"的标准，从小学音乐教育到高等音乐教育都进行了新的理论探讨和实践改革，在师资的培养、音乐教学方针和计划的颁布、相关研讨会议的召开等方面，采取了一系列相关措施，我国音乐教育呈现出良好的发展势头。

第一节 中小学的音乐教育

一、基础音乐教育的恢复发展（1978—1989）

1978—1990年，我国一共颁布了五部中小学音乐教育大纲。教育部在1978年1月连续颁布《关于加强中小学教师队伍管理工作的意见》《关于办好一批重点中小学试行方案》《全日制十年制中小学教学计划（试行草案）》《关于教育事业两项基建投资安排的意见》等文件。《全日制十年制中小学教学计划（试行草案）》规定了全日制小学每个年级都应开设音乐课，中小学的学制为中学五年、小学五年，小学音乐课的总课时为328节。这个规定对中学音乐课未给予足够的重视，而且由于"文化大革命"遗留下的一系列问题，许多学校无法按照教学计划开设音乐课，当时的音乐教育在学校的整体教育中处于薄弱环节。

1979年2月，教育部召开由上海、北京、四川等九省（直辖市）参加的中小学音乐、美术教材会议。会议指出：不可忽视音乐、美术教育的作用，在中小学课程中，应该给音乐和美术应有的地位。会上还修订了1979年《全日制十年制学校中小学音乐教学大纲（试行草案）》。这份教学大纲是"文化大革命"后制定的第一份音

乐教学大纲,这份教学大纲没有依据中小学音乐教学的不同特点对两者加以区别,而是将两者合并在一起,对于美育也只是简单地重复着1956年初级中学教学大纲的要求。这一时期的中小学音乐课只在小学阶段和初中一年级开设。这份教学大纲提出的音乐课的"目的任务"是:通过音乐教学,启发学生革命理想,陶冶优良品格,培养高尚情操和丰富感情,使他们的身心得到健全的发展;通过音乐教学,使学生热爱祖国的音乐艺术,熟悉民族音乐语言,接触外国的优秀音乐作品,掌握基本的音乐知识和技能,初步具有唱歌的表现能力、对音乐的感受能力和审美能力。

 该大纲沿袭了1956年课程目标的一些特点:如对音乐知识与技能方面规定得相对具体;知识方面仍然突出对记谱法知识的学习;关于歌唱技能的规定也比较详细明确;较为笼统地规定了视唱和听赏技能;情感态度方面,除了在教材选择和教学方法提示中要求教师注意之外,并没有比较明确的对学生的要求。

 1981年3月和12月,教育部对该大纲进行了相应的修订,并分别颁布《全日制五年制小学教学计划(修订草案)》和《全日制五年制中学教学计划(试行草案)的修订意见》。修订后的教学计划将原来小学一至三年级每周两节音乐课,四至五年级每周一节音乐课改为:一至六年级每周均设两节音乐课,占全部课程总课时的7.8%;将原来初中只在一年级开设音乐课改为初中各年级均开设音乐课,每周一课时。1982年2月,教育部又颁布了《全日制五年制小学音乐教学大纲(试行草案)》和《全日制初级中学音乐教学大纲(试行草案)》。这两份教学大纲规定:小学、初中音乐教育是进行美育的重要手段之一,是全面贯彻党的教育方针和培养学生德、智、体全面发展的组成部分;要求无论是中学音乐教学还是小学音乐教学都要陶冶学生优良品格,树立学生革命理想和培养学生高尚情操,同时还要发展学生的形象思维能力,锻炼学生活泼乐观的情绪,使他们能够在身心方面得到健康的发展。在教学内容方面,这两份教学大纲规定无论是初级中学还是小学都包含了三个方面的内容:唱歌、音乐知识和技能训练、欣赏,其中都是以唱歌为主要部分,都要求这三个部分在教学中要有机结合起来,而且还强调各部分在各年级教学时间上所占的比重应有所不同。此外,这两份教学大纲对教学内容、教学方法、学业考查、课外活动、教学设备等也做了详细规定。这两次教学计划和音乐教学大纲的颁布试行对于"文化大革命"后中小学音乐教育走上健康发展的轨道起了重要的作用。

 中小学音乐教学大纲颁布后,教育部即着手进行教材建设,先后于1979年和1982年召开中小学音乐教材会议,根据教学大纲的要求,组织人员编写教材。受教育部委托,人民音乐出版社于1980年出版了《全日制十年制学校中学音乐试用课本》(共两册,分五线谱版和简谱版两种),于1981年出版了《全日制十年制学校小学试用音乐课本》(共十册,分五线谱版和简谱版两种,包括与课本相配套的教师用书)。全国中小学音乐教学基本上使用这两套音乐教材。

 为使中小学教材能适应各地的实际教学情况,1981年教育部决定取消全国使用统编音乐教材的办法,主张"一纲多本",各省可依据教学大纲,根据本省的实际情

况，自行编写中小学音乐教材。1983年，中小学教材办公室成立。该部门的职责主要是针对教材改革，审查相应的中小学各科教材。教育部提出一致要求，一致审定，逐步实现教材多样化的方针。1982年，人民音乐出版社组织人力重新编写了《九年义务教育小学音乐课本》《九年义务教育初级中学音乐课本》《教师用书》与教学录音带，于1986年秋出版，教材的体例改为以"课"为单位；北京教育学院与天津市教育研究室合编了《中学课本·音乐》（共六册，人民音乐出版社，天津教育出版社，1983）；上海市中小学教材编写组编写了《上海市中学音乐课本》（共六册，分五线谱版和简谱版，上海文艺出版社，1981）；天津市教育研究室编写了《中学课本·音乐》（共六册，五线谱版，天津教育出版社，1983）；湖南省教育科学研究所、安徽省教育厅教材编审室、湖北省教育学院教学教材研究室合编了《全日制初级中学音乐试用课本》（共六册，湖南教育出版社，1983）；四川中小学教学研究室编写了《四川省中学试用音乐本》（共六册，一、二册为简谱、三至六册为五线谱，四川人民出版社，1983）等。另外还有少数民族自治地区编写的少数民族文字的音乐教材若干。

在1985年中国音乐家协会第四届代表大会上，代表们强烈呼吁加强普通学校音乐教育工作，结束长期以来教育界不重视音乐教育、音乐界也不重视国民音乐教育的状况。会后由姚思源同志起草，吕骥、贺绿汀、李凌、赵渢、孙慎、吴祖强、李德伦、严良堃、瞿希贤、施光南、时乐濛、丁善德、周小燕、缪天瑞、张肖虎等37位著名音乐家签名的《关于加强普通学校音乐教育呼吁书》在全国各大报上刊登，引起了强烈反响。

1985年6月18日，第六届全国人大常委会第十一次会议决定设立国家教育委员会（以下简称"国家教委"），国家教委成立后，教育部即撤销。

1986年4月12日，第六届全国人大四次会议通过了《中华人民共和国国民经济和社会发展第七个五年计划（1986—1990）》①。文件中规定：各级各类学校都要加强思想政治工作，贯彻德育、智育、体育、美育全面发展的方针，把学生培养成为有理想、有道德、有文化、有纪律的社会主义建设人才。重新强调"美育"在教育方针中的重要地位，这是中华人民共和国成立以来第一次把"美育"提到国家的纲领性文件中来。为了贯彻德育、智育、体育、美育全面发展的方针，加强对学校艺术教育工作的管理和指导，1986年9月，国家教委成立了艺术教育处，1986年12月成立了国家教委艺术教育委员会（以下简称"国家教委艺教委"），由全国著名的艺术教育家组成。其主要任务是：在学校艺术教育的方针、政策、发展规划、教学改革等重大问题上向国家教委提供咨询；协助国家教委指导、督促、检查各级各类学校艺术教育的实施，推动学校美育的发展。

1986年9月，国家教委发布《中小学教师考核合格证书试行办法》。该文件规定了专业合格证书的考试科目：初中音乐教师须考教育学、心理学基本原理、练耳、基本乐理、和声、声乐、钢琴或其他乐器；小学音乐教师须考教育学、心理学基本

① 姚思源：《中国当代学校音乐教育文献（1949—1995）》，上海教育出版社1999年版，第99—101页。

原理、语文（或数学）、其他学科（自然、地理、政治、历史、音乐、美术、体育，任选一门）。

1988年5月，国家教委颁发了《九年制义务教育全日制小学音乐教学大纲（初审稿）》和《九年义务教育全日制初级中学音乐教学大纲（初审稿）》。大纲强调了美育在学校教育中的重要性及音乐教育与美育的关系，并对教学目的、教学内容与要求、学业考核、课外音乐活动、教学设备等都做了相应的规定。如初中教学大纲规定：音乐课的教学内容涵盖了歌唱、器乐、音乐欣赏、乐理知识和视唱练耳等内容，并提出了可采用五线谱进行教学；将器乐教学列为音乐课的必修内容之一；规定了中外名曲的教学时数比例为6∶4，中国作品中民族民间音乐作品与创造曲目比例为4∶6；并合理科学安排各年级音乐教学的时间比例。

1988年颁布的中小学音乐教学大纲中还把课外音乐活动提到了重要的位置，摆正音乐课堂教学和课外音乐活动的关系，强调了课外音乐活动的重要性，明确规定"课外音乐活动是学校音乐教育的重要组成部分""学校音乐教育包括音乐课堂教学和课外音乐活动"。该教学大纲的颁布施行，促进了中小学课外音乐活动的开展，各地教育主管部门、中小学校及青少年宫都努力创造条件，开展各种类型的课外音乐活动。譬如，学校音乐周、校园艺术节、校际文艺会演、合唱节、节假日文艺演出、音乐夏令营、"班班有歌声"活动以及各种类型的声乐、器乐比赛，等等，音乐演出的质量和音乐表演的水平不断提高。特别是随着少儿学习乐器热的持续升温和业余音乐考级制度的推出，使城市里课余学习乐器的中小学生的数量呈上升趋势，这从另一方面也促进了学校课外音乐活动的开展。许多学校都成立了合唱队、课外音乐活动兴趣小组，有条件的学校成立了民乐队、管乐队等各种类型的乐队。

1989年2月20日，国家教委、文化部联合颁布《关于加强少年儿童艺术教育的意见》。文件对党的十一届三中全会以来我国少年儿童艺术教育的恢复和发展所取得成绩做了肯定，同时指出我国少年儿童艺术教育工作在许多方面与培养一代新人的要求及改革开放的形势不相适应，存在基础薄弱、发展不平衡等问题。为进一步加强少年儿童艺术教育工作，文件中针对提高少年儿童艺术教育重要性的认识做出了必要的要求，指出少年儿童艺术教育必须有利于少年儿童身心的健康发展，符合少年儿童生理、心理发展的规律和教育规律；要面向全体少年儿童，面向学校，面向农村，正确处理普及和提高的关系；必须从我国国情出发，从各地实际情况出发，因地制宜，扎扎实实，讲求实效；建立相对稳定的合格的艺术师资队伍，配合儿童艺术教育的顺利开展；加强少年儿童艺术教育的理论研究和改革实验；有计划、有步骤地改善艺术教育的教学设施和教学设备。

针对中小学音乐教师师资整体水平偏低的情况，各地区有关部门加快了中小学师资的培养，一批外国优秀的音乐教育理论迅速引入到国内。例如，德国的奥尔夫教学法、匈牙利的柯达伊教学法、瑞士的达尔克罗兹教学法、日本的铃木教学法、美国的综合音乐感教学法等，开拓了我国中小学音乐教育工作者的视野。许多地方

为了规范管理,成立了音乐教学中心,还配有音乐教研员;在各级学校开展多种教研活动,并邀请国内外的专家到各地讲学;开展各种优秀课程的评比活动,给老师们提供交流学习的平台。各地师范院校也扩大招生,根据实际情况为中小学校培养了一批批音乐教师。1989年,国家教委颁布了《九年义务教育全日制小学音乐教学器材配备目录》和《九年义务教育全日制初级中学音乐教学器材配备目录》,对中小学音乐教学所需要的教学设施、器材设备作了明确的规定,实现了我国中小学音乐教学设备的规范化管理。

1989年11月,国家教委正式颁布《全国学校艺术教育总体规划(1989—2000年)》。该规划是我国第一个全国学校艺术教育的纲领性文件,提出了从1989—2000年我国学校艺术教育的发展目标和主要任务,以及管理、教学、师资、教学设备器材、科学研究等六个方面工作的具体要求和设想。该规划是我国学校艺术教育发展的近中期部署方案,也是指导、检查和管理全国学校艺术教育工作的重要依据。该规划的内容包括:前言、发展目标和主要任务、管理、教学、师资、教学设备器材、科学研究。该规划是我国学校艺术教育近中期发展的一幅宏伟蓝图。随着它的贯彻执行,在短短的几年时间里,我国学校音乐教育事业有了很大的发展。

二、快速全面发展的音乐教育情况(1990—2000)

1. 音乐教育政策方针的制定与出台

进入20世纪90年代,随着我国改革开放的进一步发展,学校音乐教育迎来了从未有过的繁荣局面。《全国学校艺术教育总体规划(1989—2000年)》下发后,全国各地学校音乐教育呈现出蓬勃发展的新局面。全国各级教育行政部门在贯彻落实该规划的过程中,突出强调了建立健全艺术教育管理体制。如北京市教育局于1990年10月成立了艺术教育委员会,并着手建立艺术教育管理网络。至1991年12月,全国各省、自治区、直辖市和计划单列市的教育行政部门中,基本上都有一名领导同志分管艺术教育,二十几个省份配备了艺术专职管理干部,大多数省份配齐了艺术学科教研员,基本形成了多层次的艺术教育管理网络。这种网络化的管理使学校音乐教育的发展更加合理和规范,有利于相关音乐政策方针的上传下达。这对我国学校艺术教育的发展将起到深远的影响。

1992年8月,国家教委颁发了《九年义务教育全日制小学、初级中学课程方案(试行)》。该课程方案由课程计划和各科教学大纲组成,要求小学、初中都开设音乐课。"五四制"学校,小学一、二年级每周3课时,三至五年级每周2课时,音乐课总计408课时,占小学各科总课时的8.9%;初中一至四年级音乐课总计134课时,占各科总课时的3.8%;九个学年音乐课总计542课时,占全部各科总课时的6.6%。"六三制"学校,小学一至六年级音乐课每周2课时,小学音乐课总计476课时,占小学各科总课时的8.6%;初中音乐课总计100课时,占各科总课时的3.3%;九个学年音乐课总计576课时,占全部学科总课时的7.2%。该课程方案所

规定的小学音乐课课时数量,是中华人民共和国成立以来国家教育法规文件中所规定的小学音乐课课时数量最多的一次,这充分体现了国家对学校音乐教育的重视。

该课程方案中所包括的《九年制义务教育全日制小学音乐教学大纲(试用)》和《九年制义务教育全日制初级中学音乐教学大纲(试用)》基本上是在1988年5月国家教委所颁发的中小学音乐教学大纲(初审稿)的基础上修订而成的,两部音乐教学大纲对中小学音乐课程分别提出了三个方面的目标。小学音乐课程的目标是,要把学生培养成为"四有新人",即有文化、有理想、有纪律、有道德的社会主义建设者和接班人,特别要注意音乐的学科特点,将"五爱"、集体主义精神、活泼乐观情绪的培养渗透到小学音乐教育之中;让学生掌握音乐基础知识、音乐技能;学生身心得到全面健康的发展;学生视野扩大,可以通过接触一些国外优秀的作品,增加音乐的感受力和表现力。初中音乐课程的目标是,在小学所学的基础上,增强学生对音乐的爱好和兴趣,掌握音乐的基础知识和基本技能,使学生具有一定的音乐鉴赏能力。

1993年,国务院印发了《中国教育改革和发展纲要》,指出美育对于培养学生健康的审美观念和审美能力、陶冶高尚的道德情操、培养全面发展的人才具有重要作用。要发挥美育在教育教学中的作用,根据各级各类学校的不同情况,开展形式多样的美育活动。

国家教委社会科学研究与艺术教育司于1993年7月下发了《关于进行全国学校艺术教育工作检查的通知》。通知中规定了学校艺术教育评估指标体系、检查内容、检查形式及人员安排、检查方法、时间和地点安排、经费等。在评估指标体系中对管理、教学、师资、设备与经费等项目列出了三个等级的评分标准,并对指标内涵、权重值、分值等细项做出了规定。该评估方案在理论、方法、形式、可操作性等方面都进行了科学的研究和论证,并进行了试点检查,具有较大的科学性与可行性。国家教委决定从1994年3月起,分期分批对全国各省、自治区、直辖市进行《全国学校艺术教育总体规划(1989—2000年)》落实情况的全面检查工作。国家教委组织的这次检查工作是我国首次对学校艺术教育工作进行深入细致的检查,是促使我国学校艺术教育走上规范化、科学化发展道路的重大举措。

1994年4月,国务院副总理李岚清邀请国家教委艺教委部分委员到中南海进行座谈,听取意见和建议,并就美育和艺术教育发表了重要讲话。7月,为了全面贯彻教育方针,开阔高中学生的文化艺术视野,提高他们的整体文化修养及树立正确的审美观念,国家教委颁布了《关于在普通高中开设"艺术欣赏"课的通知》。通知指出:在高中开设艺术欣赏课,是国家教委加强艺术教育所采取的重要措施。各地要提高认识、加强领导、认真落实、妥善解决师资和设备器材等问题,确保该项工作顺利进行。通知规定,在普通高中一、二年级开设音乐欣赏课,并定为必修课,每周1课时,总课时为34节。

1994年7月,国家教委下发了《九年义务教育全日制小学音乐教学大纲(试

用）》的调整意见。意见指出：小学一、二年级每周各减少一节音乐课；暂不能在活动课程中安排小学一、二年级唱游课的学校可减去《九年义务教育全日制小学音乐教学大纲（试用）》中的"唱游"教学内容，将唱游教学有机地融会在唱歌、器乐、欣赏、视谱知识和视唱听音等教学中；删去大纲中"五四制"小学阶段"各项教学内容教学时数比例分配表"下面的"注"，更注重了小学音乐教育的实际情况。

1997年5月20日，国家教委下发了《关于加强学校艺术教育的意见》。该文件全面肯定了《全国学校艺术教育总体规划（1989—2000年）》下发以来，特别是《中国教育改革和发展纲要》颁布以后我国学校艺术教育事业所取得的显著成绩；同时指出，由于种种原因，当前学校艺术教育仍然是教育事业中最为薄弱的环节，在管理、师资、教学、设备配置等方面都存在一些亟待解决的问题。为全面落实《中国教育改革和发展纲要》和《全国学校艺术教育总体规划（1989—2000年）》，切实改变学校艺术教育的落后状况，国家教委提出了加强学校艺术教育工作的具体意见：（1）提高认识，确立学校艺术教育在学校教育中的地位；（2）进一步明确学校艺术教育的指导思想；（3）加快学校艺术教育规章制度建设，使学校艺术教育工作步入"依法治教"的轨道；（4）加强学校艺术教育的管理，健全管理机构，提高管理水平；（5）确立课堂教学在艺术教育工作中的主导地位，提高开课率，深化教育教学改革，提高教育教学质量；（6）加快艺术师资队伍建设的步伐，建立完善各级各类学校艺术教师的培养和培训体制；（7）规范课外艺术活动，不断提高活动质量，促进学校精神文明建设和校园文化建设；（8）加强各级各类学校艺术教育教学设备、器材配备的标准化建设。

1998年3月10日，新一届国务院机构改革方案经第九届全国人大一次会议通过，国家教育委员会更名为教育部。

1999年1月13日，国务院批转了教育部制订的《面向21世纪教育振兴行动计划》。1999年6月15日至18日，中共中央、国务院在北京召开了第三次全国教育工作会议。这次会议的主题是，动员全党同志和全国人民，以提高民族素质和创新能力为重点，深化教育体制和结构改革，全面推进素质教育，振兴教育事业，实施科教兴国战略，为实现党的十五大确定的社会主义现代化建设宏伟目标而奋斗。江泽民同志在开幕式上发表了重要讲话，重新明确了我国的教育方针，即"我们必须全面贯彻党的教育方针，坚持教育为社会主义为人民服务，坚持教育与社会实践相结合，以提高国民素质为根本宗旨，以培养学生的创新精神和实践能力为重点，努力造就'有理想、有道德、有文化、有纪律'的，德育、智育、体育、美育等全面发展的社会主义事业的建设者和接班人"。江泽民同志重申美育是我们国家教育方针中的重要组成部分，这充分体现了国家对美育的重视。在这次全国教育工作会议上，中共中央、国务院颁布了《关于深化教育改革 全面推进素质教育的决定》，明确指出美育是素质教育的重要途径和内容，强调了美育、艺术教育在学校教育中的重要地位。

20世纪90年代后期，国家教委（教育部）一系列有关学校艺术教育法规文件的颁布，使我国中小学音乐教育迎来了前所未有的发展前景。

2. 音乐课程的发展与变革

（1）音乐教材的发展与建设。

20世纪90年代以来，我国中小学音乐教材建设有了较大发展。依据新的音乐教学大纲，全国许多出版社组织编写或修订了多套中小学音乐教材和教参。人民音乐出版社将1986年出版的《九年义务教育小学音乐课本》《教师用书》与教学录音带，《九年义务教育初级中学音乐课本》《教师用书》和教学录音带、挂图等进行了较大范围的修订。修订突出了歌曲、音乐基本知识、视唱练耳、欣赏等教学内容的内在联系，吸取了国外先进的音乐教育理论和教学经验，增设了启发学生的学习兴趣和引导学生积极参与的教学内容。人民教育出版社根据新颁布的中小学音乐教学大纲的要求，将1988年出版的《全日制小学音乐试用课本》（共十二册，分五线谱版和简谱版两种）及《教师用书》和教学录音带，《全日制初级中学音乐试用课本》（共六册，分五线谱版和简谱版两种）及《教师用书》和教学录音带进行了全面修订。在教材编排的科学性、教育性、系统性、艺术性等方面有了较大的改进，在美术设计和印刷装帧的质量方面也有较大的提高。

根据国家教委"一纲多本"的教材编写精神，以及1992年颁布的中小学音乐教学大纲提出的提升乡土音乐教材比例占教学内容20%的要求，全国各省、自治区、直辖市教委（教育厅、局）组织人员编写适合本地区中小学音乐教学使用的音乐教材，上海、天津、黑龙江、江苏、湖南、浙江、福建、广东等省市相继出版、使用了本地区的中小学音乐教材、教学参考书和教学音响资料。

1993年2月，国家教委为发行《全国学生音乐欣赏曲库》（以下简称《曲库》）并向有关单位发出通知。《曲库》分为上、中、下三集，分别供小学、中学及大专学生欣赏选用。这套《曲库》的发行，改善了我国音乐教育音响资料普遍匮乏的状态，针对不同程度的学生科学合理地编排了欣赏内容。

1994年，国家教委下达了在普通高中开设音乐欣赏课的通知，由国家教委基础教育司组织编写，国家教委中小学教材审定委员会审查通过了高中音乐欣赏课教材。诸如：《音乐欣赏高中选修课本》（共两册，辽宁教育出版社，1992），人民音乐出版社编写的《普通高中音乐教科书》及配套的《教师用书》和教学录像带（1996），《全日制普通高级中学教科书艺术欣赏音乐》及配套的《教师教学用书》和教学录音带（人民教育出版社，1996），《音乐欣赏（普通高中艺术欣赏必修课本）》（辽海出版社，1997）。

（2）音乐师资的发展与建设。

进入20世纪90年代，音乐师范教育有了较大的发展，这在一定程度上缓解了多年来中小学音乐师资匮缺、师资水平低下的矛盾。但从全国整体状况来看，音乐师资的配备情况仍然令人担忧。因此，国家教委的有关部门也为教师的培养与培训提供了一系列的平台和相应的政策。

1993年5月,由国家教委社会科学研究与艺术教育司主办的"93全国省级音乐教研员培训班"在安徽黄山和上海举行,来自全国的20多名音乐教研员参与了这次培训。

国家教委在1995年对我国音乐教育师资做了调查统计。资料显示:小学音乐教师约11.3万人,其中学历合格率为85%,平均每所学校有音乐教师0.16人,约36个班才有1名音乐教师。初中音乐教师47 123人,学历合格率为48%,平均每所学校有音乐教师0.69人,约20个班才有1名音乐教师。高级中学音乐教师1038人,学历合格率为16%,平均每所高级中学有音乐教师0.47人。学校音乐课的教师普及率以及教师自身的素质有待进一步提升。

1995年4月,国家教委体育卫生与艺术教育司下发《关于举办全国中小学音乐、美术课(录像)评比活动的通知》和《评比细则》,旨在进一步深化中小学艺术教学改革,大面积提高中小学艺术教育教学质量和艺术师资业务水平。该通知要求凡具有3年以上教龄的中小学在职在岗音乐、美术教师均可参加;参评课应以新颁布的大纲为依据,体现改革精神等。目的是为了让各地区认真落实新教学大纲,并通过此次评比来推动音乐、美术课程的质量的提高。本次评比活动以省(自治区、直辖市)为单位,进行层层评比,直至全国总决赛。参评的选手代表了全国基层中小学的音乐教学水平,是对近年中小学音乐教学质量的检验。

1996年4月,《关于举办全国中小学音乐、美术教师教学基本功比赛的通知》和《实施细则》由国家教委体育卫生与艺术教育司下发。通知规定,以省、自治区、直辖市和计划单列市为单位组织参赛,音乐教学基本功比赛包括声乐与自弹自唱、钢琴、器乐与舞蹈、音乐欣赏常识五项内容。参赛对象必须为具有3年以上教龄的在岗教师,每省限报小学音乐教师2名、中学音乐教师1名。此次比赛于同年12月在广东落下帷幕,来自全国28个省(自治区、直辖市)和5个计划单列市的91名选手参加了比赛。从比赛的情况看,参赛选手的整体水平较高;特别要指出的是,一些边远地区及一些经济、教育均较落后的地区都有选手获一等奖,如新疆、云南;在单项比赛中,甘肃、广西、青海、河南等省(自治区)的选手在声乐、钢琴等方面都有突出的表现。这说明我国中小学音乐教师的整体素质近年来普遍有所提高,发达地区与落后地区之间的差别也在逐步缩小。

1997年8月22日,在北京人民大会堂隆重召开"全国中小学优秀艺术教师表彰暨国家教委艺教委专家讲学团成立大会",从全国30万中小学音乐、美术教师中评选出来的500名优秀教师受到了大会表彰。李岚清副总理出席大会并在会上做了重要讲话。李岚清副总理在讲话中指出,在全国评选中小学优秀艺术教师是中华人民共和国成立以来第一次;国家教委艺教委等单位在这个时候举办这样的表彰活动是适时的,它反映了艺术教育在"全面发展教育"中地位的进一步提高和加强,表明了中小学艺术教育事业蓬勃发展的大好形势,同时,这也适应了我国学校教育由"应试教育"向"素质教育"转轨急需大力加强艺术师资队伍建设的客观要求。李岚清副总理还指出,目前我国艺术教师数量严重不足,艺术教师素质也亟待提高,国

家教委艺教委组建艺术教育专家讲学团开展骨干艺术教师的培训工作,对促进我国艺术教育事业的发展十分及时,很有意义。同日,发布《关于组建专家讲学团的决定》,面向各级各类学校开展骨干艺术教师的专业培训。培训形式为:由国家教委艺教委办班,对优秀骨干艺术教师进行培训;由省、自治区、直辖市办班,国家教委艺教委派专家到地方讲学;国家教委艺教委建立固定培训基地,开展经常性培训工作;结合对《全国学校艺术教育总体规划(1989—2000年)》的检查,开展各地艺术师资培训工作。

1998年教育部体育卫生与艺术教育司举办第二届全国中小学音乐课(录像)评比,全国33个省、自治区、直辖市、计划单列市选送的134节中小学音乐优质课录像参加了评比。从此次各省、自治区、直辖市、计划单列市选送的课例(录像)来看,比三年前的第一届全国中小学音乐课(录像)评比的质量要高出许多。由此可以看出,全国各地的中小学音乐教学水平在这三年有了较大的提高。获奖课例中所显示出的新的教育思想观念,教学内容、教学方法方面的创新,还有计算机多媒体教学手段的应用,展示了我国近年来中小学音乐课堂教学改革的成果。同时,可以看出,实施素质教育为中小学音乐教学改革带来的可喜变化。

1999年2月,教育部体育卫生与艺术教育司下发《关于举办第二届全国中小学音乐、美术教师基本功比赛的通知》。通知中指出,通过此项活动有力地推动中小学音乐、美术教师队伍建设工作,为深化教育改革、大面积提高艺术教学质量打下良好基础。

这一时期,各地教育行政部门以各种形式进行中小学音乐师资的培训工作,使音乐师资水平、音乐教学质量有了一定的提高。例如,1995年6月,全国各省、自治区、直辖市教委主任美育学习班在北京开班。教委主任美育学习班的召开,有利于各地教育领导层面的工作者更好地了解美育及其重要性。只有领导者重视与支持,美育工作才能在各地得到更好的推广与普及,音乐教育的水平与课程质量才能不断地提高与进步。

在国家教委等各级教育行政部门和中小学校领导的重视下,我国中小学校课外、校外音乐活动在这一时期(特别是20世纪90年代以来),无论是在中小学生参加的人数,还是在课外音乐活动的水平、质量方面都有了很大的发展和提高。由教育部门和文化部门举办的各种学生音乐活动,对于培养学生的集体主义精神和爱国主义思想,以及培养高尚的审美情操和潜移默化地进行思想品德教育有着很大的促进作用,同时,对于抵制社会生活中不健康音乐文化的影响也有着重要的作用。课外、校外音乐活动的蓬勃发展,为学校全面实施素质教育提供了有利条件。

(3)音乐教育科学研究。

从1986年到1998年,由国家教委艺教委、中国音乐家协会音乐教育委员会和地方人民政府、地方教委等单位联合举办了七届"全国国民音乐教育改革研讨会"。"全国国民音乐教育改革研讨会"的顺利召开,说明了国家教委及有关部门对学校音

乐教育的高度重视，它极大地推动了我国学校音乐教育科学研究的深入开展。在研讨会上交流的各类音乐教育论文，对指导音乐教学实践具有积极的意义，使音乐教育科研转换为音乐教育"生产力"成为可能。

自1988年之后，由国家教委社会科学发展研究中心组织的"七五""八五"和"九五"教育科学规划项目艺术教育课题的研究工作先后启动实施。1990年国家教委社会科学发展研究中心设立美育研究室，这之后由美育教研室具体负责主持全国艺术教育课题的研究工作。

国家教育科学"七五"规划重点项目"我国学校艺术教育的理论与实践"的研究成果主要有：1989年11月制定完成《全国学校艺术教育总体规划（1989—2000年）》；有关学校艺术教育的八个分课题研究，其中音乐教育方面的分课题有四个，即"幼儿园音乐教育研究""农村中小学音乐教育现状调查及对策研究""普通学校音乐教育学研究""音乐教育与青少年成长"。

国家教育科学"八五"规划重点项目的课题"学校美育理论与实践研究"于1992年立项，该课题集中研究普通学校的音乐教育和美术教育。课题的研究成果以学校艺术教育研究丛书的形式完成，丛书分为"学校音乐教育系列"和"学校美术系列"。课题组由国家教委艺教委主任赵沨教授任顾问，国家教委艺教委副主任武兆令教授牵头，组织首都师范大学、北京师范大学、湖南师范大学、中央音乐学院、中国音乐学院、东北师范大学、湛江师范大学、中央教科所等单位数十名学者参加研究。该丛书的音乐教育系列在2000年之前已由上海出版社、教育科学出版社、辽海出版社出版。该套丛书较为完整地介绍、研究了中国学校音乐教育的历史，总结了中华人民共和国成立前后普通学校音乐教育的经验，并介绍了国外音乐教育学派的理论、方法和实践。国家教育科学"八五"规划重点项目课题"学校美育理论与实践研究"的科研成果，为我国学校音乐教育学学科研究和教学实践提供了较为充实的基础理论和文献资料，为我国学校音乐教育的发展提供了很好的借鉴和参考。

1999年10月，教育部社会科学发展研究中心受教育部体育卫生与艺术教育司委托，由艺术教育史学、文献学专家在国家教育科学"八五"规划重点项目课题"学校美育理论与实践研究"的基础上，成功开发应用型数据库软件《艺术教育数据库（1.0版）》。该数据库收录了1840—1995年正式出版的有关学校艺术教育的文献，它是对150多年来浩瀚史料博采精选的成果，其中收入了我国自鸦片战争以来各个历史时期重要的理论、法规、实践以及机构、人物等方面的宝贵资料约300万字。该数据库功能完备，构成了完整的数据应用体系，对艺术教育资料的利用具有突破性意义。该数据库对文献的分类具有很强的科学性和应用性，采用统计学分析方法，对引入自然科学量化分析手段进行了有益的尝试。该数据库是现代信息技术应用于艺术教育科学研究的一个成功范例，它的开发运用对现代信息技术进入我国艺术教育科学研究领域具有很好的促进作用。

国家教育科学"九五"规划项目"学校艺术教育实践研究"课题于1997年开始

实施，注重于将音乐教育理论转换成音乐教育"生产力"（即成功的音乐教育实践）的研究；在研究的过程中，主要解决音乐教育理论指导音乐教育实践的应用性和可操作性问题。主要分课题有"学校民族音乐教育的理论与实践研究""音乐教育科研方法研究""信息科学技术与艺术教育实践研究"等。

20世纪80—90年代，音乐教育科学研究有了更为深入广泛的发展。1983年浙江《中小学音乐教育》（双月刊）创刊，1984年湖南《中小学音乐报》（周报）创刊，1989年国家教委委托人民音乐出版社主办的《中国音乐教育》（双月刊）创刊。这三家报刊是我国专门发表音乐教育论文的刊物。此外，还有《人民音乐》《音乐研究》《中国音乐》《儿童音乐》《音乐生活》《音乐天地》以及《音乐探索》《乐府新声》《交响》《音乐学习与研究》等各地音乐学院学报、大学学报，各地的教育杂志、报纸等都发表有音乐教育方面的文章。据不完全统计，自20世纪90年代以来每年大约有300篇有关音乐教育的文章在刊物上公开发表，此外，一批音乐教育研究理论著作的出版，对音乐教育科研、音乐教学改革的发展具有一定的指导和促进作用。主要论著有：张芳瑞等编著的《音乐教学法》（湖南人民出版社，1981）、上海文艺出版社编的《中小幼音乐教育研究》（上海文艺出版社，1983）、人民音乐出版社编的《实用中小学音乐教师手册》（人民音乐出版社，1985）、曹理等著的《中学音乐教学》（光明日报出版社，1987）、李凌等主编的《世界音乐教育集粹》（中国文联出版公司，1988）、马东风著的《音乐教育的理论与实践》（中国广播电视出版社，1990）、曹理编著的《普通音乐教育学概论》（北京师范学院出版社，1990）、郁文武等编著的《音乐教育与教学法》（高等教育出版社，1991）、姚思源著的《论音乐教育》（北京师范学院出版社，1992）、曹理主编的《普通学校音乐教育学》（上海教育出版社，1993）、廖家骅著的《音乐审美教育》（人民音乐出版社，1994）、杨立梅编著的《柯达伊音乐教育思想与实践》（中国人民大学出版社，1994），等等。

这一时期，为促进国际交流，了解世界音乐教育动态，国家教委、中国音乐家协会、各省（自治区、直辖市）教委（教育厅、局）等有关部门组织人员出访，先后与美国、德国、法国、意大利、澳大利亚、匈牙利、日本、韩国等音乐教育比较发达的国家进行了音乐教育的国际交流。同时，相关部门邀请国外著名音乐教育家来华讲学。这些国际交流活动为我们开阔视野、增加知识、了解世界音乐教育状况、学习优秀音乐教育教学经验提供了机会，同时启发我们转变音乐教育观念，探索适合我国国情的音乐教育方法。这对于我国学校音乐教育改革的发展将产生积极、深远的影响。

三、新世纪、新形势下学校音乐教育的发展（2000—2010）

2000年春季制定的《九年义务教育全日制小学音乐教学大纲（修订稿）》中，再次提出了德、智、体、美全面发展的口号。"音乐教育是基础教育的有机组成部分，是实施美育的重要途径，对于陶冶情操，培养创新精神和实践能力，提高文化

素养与审美能力，增进身心健康，促进学生德、智、体、美全面发展，具有不可替代的作用。"在这份大纲的"教学目的"中，"培养学生对音乐的兴趣、爱好"被放在了首位，同时强调"引导学生积极参与音乐活动"。音乐教育不再作为德育的附属，而是突出了音乐教育本身的功能：（1）培养学生对音乐的兴趣、爱好和对祖国音乐艺术的感情，引导学生积极参与音乐实践活动；（2）通过音乐实践活动，丰富情感体验，培养审美情趣，促进个性的和谐发展，使学生具有初步的感受音乐、表现音乐的能力；（3）学习我国优秀的民族民间音乐，接触外国优秀音乐作品，扩大文化视野，掌握浅显的音乐基础知识和简单的音乐技能；（4）突出音乐学科的特点，把爱国主义、集体主义精神的培养渗透到音乐教育之中，启迪智慧，培养合作意识和乐观向上的生活态度。

随着基础教育课程改革不断深入，新一轮音乐课程改革也正以前所未有的力度向前推进，教育部于2001年7月制定了《全日制义务教育音乐课程标准（实验稿）》，同年秋季开始在部分省份课程改革实验区的中小学试行，其后逐年扩大推展。至2007年，全国所有小学和初中均已进入该课程标准引领下的新课程实践。根据国家教育方针和素质教育目标的总要求，从音乐艺术的教育功能出发，吸取国际音乐教育的创新，对小学和初中音乐课程的性质和价值做了明确定位，集中古今中外音乐教育的理论精华及百年来我国音乐教育的实践经验，对音乐课程基本理念进行了较全面的梳理和提炼，将中小学音乐课传统教学内容有机整合并拓展为四个相互关联的教学领域：感受与鉴赏、表现、创造、音乐与相关文化。该课程标准提出："力求体现深化教育改革，全面推进素质教育的基本精神，体现以音乐审美体验为核心，使学习内容生动有趣、丰富多彩，有鲜明的时代感和民族性，引导学生主动参与音乐实践，尊重个体的不同音乐体验和学习方式，以提高学生的审美能力，发展学生的创造性思维，形成良好的人文素养，为学生终身喜爱音乐、学习音乐、享受音乐奠定良好的基础。"在课程性质的定位上，该课程标准将音乐课定位为"人文学科的一个重要领域，是实施美育的主要途径之一，是基础教育阶段的一门必修课"。音乐课程的价值则主要体现在"审美体验价值、创造性发展价值、社会交往价值、文化传承价值"等几个方面。

该课程标准的"基本理念"具体体现在以下十个方面：以音乐审美为核心、以兴趣爱好为动力、面向全体学生、注重个性发展、重视音乐实践、鼓励音乐创造、提倡学科综合、弘扬民族音乐、理解多元文化、完善评价机制。它紧紧围绕着"审美"这个核心，在音乐教育的观念、内容、方法、手段和评价体系等方面都进行重新界定，对描述素质教育，推进我国中小学音乐教育事业的发展将起到深远的影响。

该课程标准的出台是适应我国基础教育整体改革和音乐教育自身发展的一大举措，其研制以深化教育改革、全面推进素质教育的基本精神为指导，体现了国家《基础教育课程改革纲要（试行）》的指导思想，并总结和吸收了国内外音乐教育理

论与实践的经验，为我国音乐教育的改革与发展奠定了良好的基础。该课程标准对教学的要求与传统的音乐教学相比，实现了教学目标、教学方式、教学内容以及评价方式等方面的重大转变和突破，它的颁布实施标志着我国基础音乐教育事业步入了一个崭新的阶段。

在该课程标准的指导下，这一时期音乐教材的编写主要体现出了基础性、实践性、开放性、多样性的理念。该课程标准提出了编写音乐教材的基本原则：教育性原则、学生为本的原则、科学性原则、实践性原则、综合性原则和开放性原则。该课程标准对教材曲目的选择注重了中外作品的比例；加重了传统民族音乐、优秀新作品、经典作品的比例；注意音乐与其他文化的相互渗透；音响教材的内容上，增加了示范演唱、歌曲伴奏、欣赏曲、实践范例及供教师选用的一定数量的备用乐曲；对所学的音乐基础知识和基本技能有机地结合并渗透在音乐活动之中。人民音乐出版社、人民教育出版社和湖南文艺出版社相继编写并出版了《九年义务教育课程标准实验教科书·音乐》，这些都是我国中小学音乐教材方面的新探索和新收获，如：人民教育出版社出版的义务教育课程标准实验教科书，历经两年，全部18册教材通过教育部教材审定办公室审查通过。教材无论是在指导思想方面，还是体例结构方面，都与之前有很大不同。如：新教材每单元设有一个相对独立的主题，围绕主题选取音乐材料；"实践与创造"加大了学生亲自操作和进行音乐实践的内容；增加了学生的自我评价形式。教材分为简谱、五线谱两种版本，其中简谱版为普通黑白版，五线谱为彩色版。教材配套的教学录音带、多媒体教学软件、教学参考书等丰富多样，信息量大，操作便宜。

2002年5月，教育部颁布了改革开放以来第二个学校艺术教育指导性文件——《全国学校艺术教育发展规划（2001—2010年）》。该规划从指导思想、发展目标、主要任务、管理与保障四个大方面具体展开。其中在发展目标中指出：到2005年，我国的九年义务教育阶段城市和农村的学校艺术课程开课率分别达到100%和90%，处境不利地区的学校也要达到70%；到2010年，农村学校和处境不利地区的学校的开课率分别达到100%和80%。该规划中还提出以下目标：建立一支能够实施素质教育且具有较高水平的教师队伍来满足不同学校艺术教育的需求；提高学校艺术教育的教学质量，深化教学改革，加强科学研究；加大学校艺术教育经费的投入；要面向全体学生开展丰富多彩的课外、校外艺术活动等。最后，该规划指出了要在2010年前，建立符合素质教育要求的大、中、小学相衔接的具有中国特色的学校艺术教育体系。

2002年7月，教育部颁布的《学校艺术教育工作规程》则具有教育法规的性质。它以"中华人民共和国教育部令（第13号）"形式发布，适用于全国小学、初中、高中、中高等职业院校和普通高校。因此，可以说这是中华人民共和国成立以来第一个全面指导学校艺术教育工作的部级法规。该规程界定了学校艺术教育的性质、价值和工作内容，对艺术教育的宗旨作了如下阐述："通过艺术教育，使学生了

解我国优秀的民族艺术文化传统和外国的优秀艺术成果，提高文化艺术修养，增强爱国主义精神；培养感受美、表现美、鉴赏美、创造美的能力，树立正确的审美观念，抵制不良文化的影响；陶冶情操，发展个性，启迪智慧，激发创新意识和创造能力，促进学生全面发展！"

 2003年4月，教育部颁布了《普通高中音乐课程标准（实验）》，2004年秋季开始在部分省份实验试行。到2008年，全国已有一半以上的省、自治区、直辖市引进高中新课程。该课程标准从时代性、基础性、选择性的原则出发，将高中音乐课程设置为供学生自主选择学习的六个模块：欣赏、歌唱、演奏、创作音乐、舞蹈音乐与戏剧表演，规定每个高中学生必须获得音乐课的三个必修学分。这不仅从根本上填补了以往高中不设音乐课的空白，并突破了1997年以来高中音乐课以"欣赏"为唯一教学内容的单一模式。2004年开始，该课程标准版教材问世。两套高中音乐教材在选材中既重视传统，又关注现代；既有经典性，又富时代感。中西兼顾，搭配合理。选曲数量上，涉及中外音乐作品95部（首），111个选段。作品跨度古今中外，尤其是时间延长至当代作品。曲目选择多为近年来音乐会上演出率较高的曲子，也是各大媒体中常听、常见的作品，便于学生课堂课外衔接。

第二节　中等师范学校的音乐教育

一、音乐教育法规

 1976年粉碎"四人帮"后，出现了对小学教师的大量需要。为了加强师范教育，教育部于1978年10月下发了《关于加强和发展师范教育的意见》，规定了中等师范学校的学制。"中师的学制暂定为两种：一种是两年制师范，招收具有高中毕业文化程度的小学民办（代课）教师和应届高中毕业生；另一种是三年制师范，招收具有初中毕业文化程度的小学民办（代课）教师和应届初中毕业生。"短期过渡后，教育部下发了《关于办好中等师范教育的意见》。该意见中提出："为了办好中等师范教育，必须从中等师范教育的实际情况出发，继续贯彻'调整、改革、整顿、提高'的方针。"

 在认真总结了中华人民共和国成立30年来中等师范学校办学的经验与教训后，1980年8月22日教育部颁发了《中等师范学校规程（试行草案）》。此次颁发的中等师范学校规程是以1978年全国教育工作会议的精神为主导思想，为了克服"文化大革命"所造成的中等师范教育的混乱状况，并使之走上正轨而制定的。该文件中明确了音乐教育是中等师范学校教育的重要组成部分，规定"中等师范学校的学制为三年和四年两种，招收初中毕业生或具有同等学力的社会青年"。并对中等师范学校的培养目标、课程设置与要求等做了详细说明。这几项措施使中等师范教育快速走出低谷，为八九十年代中等师范教育的稳步发展奠定了坚实基础。

1980年10月14日教育部下发了《教育部印发〈中等师范学校教学计划试行草案〉和〈幼儿师范学校教学计划试行草案〉的通知》。1982年4月教育部颁布了《中等师范学校音乐教学大纲（试行草案）》，规范了中等师范学校音乐教学，使中等师范学校音乐教育走上"依法治教"的轨道。该大纲的下发试行，对新时期中等师范学校音乐教育的发展具有重要的推动作用。

　　1986年3月26日，国家教委下发了《关于加强和发展师范教育的意见》。意见指出："实行九年制义务教育，提高基础教育的水平，关键在于建设一支有足够数量的、合格而稳定的师资队伍。办好师范教育是解决师资问题的根本途径。"该文件的颁发实行，对于指导师范教育教学改革起了重要的作用。只有加快发展中等师范学校音乐教育，才能解决小学音乐教师缺额大的难题。

　　国家教委在1986年5月6日专门颁布了《中等师范学校教学设备目录（试行草案）》的通知，其中严格规定出12个教学班音乐设备的配备细目，为音乐教育的实施保驾护航，中等师范学校音乐师资数量和学历层次结构也都有了明显提高。

　　根据国家教委《关于加强和发展师范教育的意见》的精神，及各地中等师范学校普遍反映有些学科的课时偏多，学生学习负担过重，自学时间和课外活动时间少，不利于培养学生的智力和能力的意见，国家教委于1986年8月29日下发《关于调整中等师范学校教学计划的通知》。通知中规定：调整后的三年制中等师范学校"音乐及音乐教学法"课每学年每周2课时，上课总时数为256课时，比原教学计划（1980）减少14课时。

　　1987年11月，国家教委制定颁发了《幼儿师范学校音乐教学大纲（试行草案）》。该大纲由"教学目的和任务""教学内容和要求""课外音乐活动""各学年教学安排和课时分配""各学年教学内容""成绩考核""教学设备""几点说明"等八个部分组成。

　　《幼儿师范学校音乐教学大纲（试行草案）》是中华人民共和国成立以后第一次颁布的幼儿师范学校音乐教学大纲，它较为全面地规定了幼儿师范学校音乐课程的教学目的和任务、音乐知识和技能的范围标准、课程内容的进度和上课时数、成绩的考核评价、教学设备的配备等。该大纲的颁布实行对于新时期幼儿师范学校音乐教育的发展具有重要的推动作用，它使幼儿师范学校音乐教育有法可依、有章可循。

　　1992年6月，国家教委制定颁发了《三年制中等师范学校音乐教学大纲（试行）》。该大纲是遵循国家教委1989年6月21日颁发的《三年制中等师范学校教学方案（试行）》的规定，参照国家教委颁发的《九年制义务教育全日制小学音乐教学大纲》和《九年制义务教育全日制初级中学音乐教学大纲》的精神，并结合各地中等师范学校音乐教学的实际，在广泛调查研究的基础上制定的。该大纲在前言中强调了"中等师范学校的音乐教学，是实施美育的重要途径"，还强调了音乐教育对于学校的德育工作、促进学生的全面发展、培养合格的小学教师等诸方面都有重要的作用。这说明国家对中等师范学校音乐教育的高度重视，确立了音乐教育在中等师

范学校全面教育中的重要地位。该大纲规定课外音乐活动是中等师范学校音乐教学的一个有机组成部分，可以使音乐教学活动的内容更为丰富。另外，该大纲在课程设置、教学内容的安排方面突出了师范性，主要表现在以下几个方面：（1）增设了唱游课；（2）要求学生掌握两种识谱法；（3）五线谱视唱教学采用首调唱名法；（4）器乐（钢琴、风琴）增加歌曲简易伴奏；（5）音乐欣赏突出中国民族音乐内容；（6）重视音乐教育实践；（7）重视理论联系实际；（8）选修课的内容具有较大的弹性；（9）培养学生的动手能力；（10）技能教学采用集体课和小组课相结合的形式。该大纲注意到音乐艺术的这个特点，又考虑到中等师范学校音乐教育的特点，以培养合格的小学教师为最终目标。所以新大纲的颁发实施对中等师范学校音乐教学质量的提高起到很大的促进作用。

为适应现代化建设的需要和全面提高基础教育质量的要求，根据中共中央、国务院颁布的《中国教育改革和发展纲要》中关于逐步提高小学教师达到专科学历层次的比重的精神，国家教委于1992年批准全国17个省（直辖市）和一个部委所属的29所中等师范学校进行培养专科程度小学教师的试验工作，并为此下发了《关于进行培养专科程度小学教师试验工作的通知》。1994年国家教委又批准了36所中等师范学校进行试验。1995年2月21日，国家教委师范教育司颁布《大学专科程度小学教师培养课程方案（试行）》，在中等师范学校开办五年制音乐大专班，培养小学专职音乐教师，对于提高小学音乐教师的学历层次具有重要的意义。培养具有大专程度的小学教师是我国师范教育改革的一个重要举措，是提高我国小学教师素质的重要步骤，它的试行促进了我国小学教育改革的进一步发展。

1995年5月8日国家教委下发的《关于发展与改革艺术师范教育的若干意见》再次强调：在考虑调整布局、优化结构、提高办学效益的时候，着重发展中等师范层次的艺术师范教育，要使每个专业点的年招生规模不低于两个平行教学班（音乐教育专业每班30人，美术教育专业每班20人），中等艺术师范学校和中等师范学校艺术教育专业班班级和教师的编制参考比例，音乐为1∶4.5到1∶5。

1996年1月，国务院副总理李岚清在全国师范工作会议上指出：我国师范教育未来三四十年正是发展的黄金时期。1998年12月24日，教育部颁布了跨世纪教育改革和发展的宏伟蓝图《面向21世纪教育振兴行动计划》，该计划特别强调"2010年前后，具备条件的地区力争使小学和初中专任教师的学历分别提升到专科和本科层次"。

1999年3月16日，教育部印发的《关于师范院校布局结构调整的几点意见》指出："从现在到下世纪初，要坚持内涵发展为主，进行师范教育资源的战略性重组，积极发展高师教育规模，稳步压缩中师教育规模。""积极稳妥地进行中等师范学校调整工作……少量条件好、质量高的中师根据需要，可通过联合、合并、充实、提高组建成师范专科学校。"调整的目标为："从沿海向内地逐步推进，由三级师范（高师本科、高师专科、中等师范）向二级师范（高师本科、高师专科）

过渡。"

为确保中等师范学校音乐教育质量的稳步提高，迎接新世纪的到来，教育部师范教育司于1998年5月继续出台了《三年制中等师范学校课程计划（试行）》，并于1999年7月又颁布了中华人民共和国成立以来的第四次《三年制中等学校音乐教育大纲（修订稿）》，并根据小学音乐教学的实际，有针对性地提高了器乐、声乐与合唱指挥的课时数。教学总时数为260学时，这是历次颁布的大纲中最多的课时数。大纲对中等师范学校音乐教师的学历提出了要求，普遍提升到本科及研究生或研究生同等学力层次；同时在学制上由三、四年制并存向四年制过渡，并且以三级师范向二级师范过渡，进而全面提高小学师资学历层次，向更加专业化方向发展。

随着国家对小学教师学历要求的提高，为全面提高基础教育师资队伍的专业素质水平，我国师范教育格局开始了大规模战略性调整。全国一批中等师范学校停止招生，中等师范学校逐年减少，一部分办学条件较好的中等师范学校与高校合并，成为专科层次的师范教育专业；一部分中等师范学校与其他中专学校合并，改办专科学校；一部分中等师范学校改办普通中学。我国自20世纪50年代以来一直保持的三级师范模式（高师本科、高师专科、中师）将逐步被二级师范模式（高师本科、高师专科）所代替。撤销中等师范学校是我国教育大发展的趋势，是与世界教育接轨的必然结果。例如，创建于1905年的山东省曲阜师范，2000年起开始实施与曲阜师范大学联合办学，共同培养高中起点的两年制大专师资；创建于1905年的山东省泰安师范，1993年起招收高中起点的两年制大专，2002年与泰安市高等师范专科学校、泰安教育学院等五所泰安驻地高校合并成立泰山学院；2007年4月25日，山东省沂水师范和费县师范一起正式宣布整体并入临沂师范学院，校名为"临沂师范学院沂水分校"；创办于1956年的日照师范，从1999年开始招收五年制专科生，2002年5月正式挂靠曲阜师范大学。

2003年1月15日，教育部师范教育司又专门为培养大学专科学历小学教师的高等学校下发了《三年制小学教育专业课程方案（试行）》的通知，规定总学时为1008学时，其中音乐主修为744学时。专科层次的小学音乐教师培养无疑大大提高了师资队伍的专业素质，更加有力地推进了小学音乐教育的实施。

据教育部的统计，1995年我国小学音乐教师有近11.3万人，2004年约为12万人，学历合格率为67%，2001年小学教师中达到专科以上学历者已占到了小学教师队伍的27.4%。全国中等师范学校数量在1996年为897所，至2007年，全国中等师范学校学校数已实际降至196所，在校学生人数2623人。2004年统计数据表明，设有培养音乐教师专业的中等师范学校仅为40所，相对地，2004年全国高等师范院校设有音乐专业的院校已从1993年的180所增至388所，在校音乐专业学生总人数达86208人。由上可知，二级师范取代三级师范的时代步伐已

大步迈进①。

二、音乐教材的建设

1981年，教育部委托上海市教育局编写了全国第一套中等师范学校通用的音乐教材。这套教材包括《中等师范学校课本·音乐（试用本）》（一至四册），《中等师范学校课本·琴法（试用本）》（一至三册），并附有欣赏录音磁带，由上海文艺出版社出版（其中录音磁带由上海音乐学院录制发行）。这套教材及音响资料于1984年全部出齐，供全国各地中等师范学校使用。1991年上海中等师范学校音乐教材编写组又修订出版了《音乐》教科书。

1984年，教育部委托人民教育出版社幼儿教育室组织全国部分幼儿师范和高等师范音乐系科的音乐教师编写了一套供全国各幼儿师范学校使用的音乐教材，这套教材由人民教育出版社于1987年开始陆续出版，计有《幼儿师范学校课本·乐理·视唱·练耳》（全一册，1987）、《音乐欣赏》（1987）、《唱歌》（1988）、《钢（风）琴》（共三册）（1987—1988）、《手风琴》（1988）、《幼儿音乐教学法》（1988）、《幼儿歌曲创编》（1988）、《幼儿歌（乐）曲简易伴奏编配法》（1988）等。作为全国统编教材，这套教材的出版发行推动了幼儿师范音乐教育往规范化、科学化方向的发展。

1993年6月，国家教委委托上海市教育局组织了全国18省（自治区、直辖市）中等师范学校的音乐教师，依据《三年制中等师范学校音乐教学大纲（试行）》，着手组织编写三年制中等师范音乐教材《音乐》和《乐器》，后由上海音乐出版社陆续出版。1996年全部出齐（共三册），1997年又出版了专门供教师使用的《音乐教科书教师用书（试用本）》。

根据大纲的要求，教材编委会在深入调查研究和广泛收集意见的基础上，联系小学音乐教学实际，对由上海音乐出版社出版的、已在全国使用了十余年的四年制中等师范音乐教材进行了重新构思、全面调整，使之成为集文、谱、声、像于一体的新教材。该套教材分为必修课教材、选修课及课外音乐活动教材两类。必修课教材包括《中等师范学校课本·音乐（试用本）》（共三册）、《琴法》；选修课及课外音乐活动教材包括《合唱曲集》《琴法》（续）、《手风琴演奏基础》、《学校民乐队的组织与训练》、《学校管乐队的组织与训练》、《儿童简易乐器及鼓号队训练》、《儿童歌舞及舞蹈基础训练》、《小学音乐教学法》。教材的教学内容和教学要求以大纲为依据，强调弘扬民族音乐文化，遵循思想性和艺术性相统一的原则，精选了革命传统曲目和近现代优秀的中外音乐作品，增加了儿童音乐作品的比例。各册的教学内容按大纲的分年级的教学要求合理安排，各部分基本采用分课时的编写形式。与此同时，国家教委也委托人民教育出版社组织编写三年制中等师范学校音乐教材，该套

① 王安国：《美育的实践——中国学校音乐教育改革与政策发展》，载《音乐研究》2006年第3期。

教材于1994年6月后由人民教育出版社陆续出版。新大纲的颁发和新教材的出版使用，使中等师范学校音乐教学更为规范化、科学化。

三、音乐教育的发展情况

尽管20世纪80年代以来中等师范学校音乐教育有了较大的发展，但各级领导及教育行政部门对中等师范学校音乐教育的意义认识不足、重视不够。在对音乐师资队伍的建设方面没有采取有力的措施和给予政策倾斜，音乐教学的设施、设备的经费投入不足。中等师范学校音乐教师学历不达标的现象较为普遍。根据教育部有关规定，中等师范学校教师应具有本科文凭，而调查表明大多数中等师范学校音乐教师的学历没有达到本科。主要原因还是高等师范学校音乐系科在"文化大革命"期间受停止招生的影响，虽然"文化大革命"结束后高等师范学校音乐系科恢复招生，但发展还在起步期，培养的毕业生有限，因此无法适应高等师范学校音乐教育发展的需要。教学设施、设备不足是该时期全国各中等师范学校的普遍现象。为保证实施中等师范学校音乐教学任务，虽然国家教委办公厅于1986年5月19日下发了《中等师范学校艺体教育设备目录（试行草案）》，对中等师范学校音乐教学所必需的教学设备进行了具体的规定，但这一时期，除了少部分城市中等师范学校能达到国家教委所规定的音乐教学设备要求外，大部分的中等师范学校均无法达到这个规定。地域性师资差异较大，条件好的城市的中等师范学校音乐教师趋于饱和，条件差的中等师范学校音乐教师缺乏。高等师范学校音乐系科的毕业生都想尽办法留在大城市工作，不愿意到条件较差的地区工作。这样大城市中等师范学校音乐教师队伍的建设自然比小城市、县城中等师范学校发展得要快要好。

1984年10月下旬，教育部在福建省召开"全国中等师范学校音乐教材讲习会"。来自全国各地中等师范学校的120多名代表出席了会议。此次会议的学术气氛浓厚，内容丰富多样，有学术研讨，也有参观听课，还有代表们相互间的交流，会议的成功还表现在会议之后对全国各中等师范学校音乐教育的发展所产生的良性影响。各地区为进一步开展中等师范学校音乐教育的科学研究，相继召开了一些中等师范学校音乐教育教学研讨会。例如，山东省中等师范学校音乐教学研讨会于1985年年底在青岛市即墨师范学校举行，会议强调了中等师范学校音乐教育对于促进学生全面发展和开发智能都具有重要意义，并提出了教材使用的改进意见。

这一时期，中等师范学校音乐教学研究活动较为活跃。20世纪80年代初之后，许多省、自治区、直辖市成立了中等师范学校音乐中心教研组，主要任务是负责组织、指导全省（自治区、直辖市）中等师范学校音乐教师进行教研活动，培训音乐教师，配合省级教育行政部门组织全省（自治区、直辖市）中等师范学校音乐教学观摩、音乐教学检查、音乐教学论文评比、中等师范学校学生音乐舞蹈比赛等活动。如黑龙江省1978年就恢复了中等师范学校音乐中心教研组，并已举办了四次音乐教师的教学竞赛、论文评比，之后数年多次组织全省中等师范学校音乐舞蹈大型比赛；

浙江省和江苏省在1984年分别成立了音乐中心教研组等。通过各地中等师范学校音乐中心教研组的教研活动，使中等师范学校音乐教育教学研究活动呈现可喜的局面，这些活动促使中等师范学校音乐教育教学往科学化、正规化的方向发展。

这一时期，中等师范学校音乐教育科学研究方面也有一定的发展。1984年10月，教育部委托江苏省教育厅创办我国第一个师范教育专业杂志，刊名为《师范教育》（月刊）。该刊发表了一些中等师范学校音乐教师所撰写的论文，这些论文对中等师范学校音乐教育改革提出了很好的建议和看法，具有一定的科研价值。20世纪80年代后德国奥尔夫教学法、匈牙利柯达伊教学法、瑞士达尔克罗斯体态律动教学法、美国综合音乐感教学法、日本铃木教学法等陆续被介绍到我国；一些国内外相关专家学者在各地的讲学交流活动对中等师范学校音乐教育改革起了一定的推动作用，特别是一些新的音乐教育思想、音乐教育观念、音乐教学方法的引入，为中等师范学校音乐教育教学的探索开辟了新的途径。

1992年国家教委又委托《师范教育》编辑部举办了第二届全国中等师范学校青年教师教学论文（文科和艺体科）评比。这次评比活动共收到29个省份的1066篇参评论文，其中音乐论文136篇。此次评比是中等师范学校音乐教师参加的中等师范系统规格最高的论文比赛，参评论文的选题涉及中等师范学校音乐教学的各个方面，它激发和调动了中等师范学校音乐教师参加科研的积极性，加强教学研究，使他们更好地认识和理解教学工作中的许多理论问题，揭示和掌握教学规律，科学地总结教学实践的经验，有针对性地改进教学方法和教学手段，从而更有成效地提高教学效率，以科研带动教学，推动中等师范学校音乐教学改革的深入开展。

艺术师范学校和中等师范学校音乐班是培养小学专职音乐教师的重要基地。这一时期艺术师范学校和中等师范学校音乐班的发展为小学培养了一大批专职音乐教师，在一定程度上缓解了小学音乐教师奇缺的状况。据不完全统计，全国中等师范学校半数以上办有音乐班，部分职业高中及幼儿师范学校中也设有音乐师资班，不少师范学校还加强了普通师范音乐课的教学，举办音乐加强班、侧重班等。由此，小学音乐师资培养的专业化力度及数量明显得到了加强与提高。

20世纪90年代是中等师范学校音乐教育全面发展的重要阶段，音乐教研活动普遍展开起来，教研论文无论是在数量上还是在质量上都有了很大的提高。中等师范学校普遍建有合唱队、乐队，学校、地区乃至全国性的中等师范学校文艺会演、比赛也逐年增多。2000年以后，中国近千所中等师范学校相继开始了历史性的大调整，中等师范音乐教育逐渐转型，进而科研活动逐步并入高等师范音乐教育研究中。

第三节 高等师范院校的音乐教育

1978年春季，恢复高考制度后，全国教育的各项工作呈现出蒸蒸日上的大好形势，全国上下都进一步认识到师范教育的重要性，随着美育在学校教育中的进一步

确立，普通音乐教育日益受到重视，高等师范院校音乐教育专业办学规模迅速扩大。全国各高等师范院校的原有音乐系科相继复办，增加高等师范音乐专业点、多层次地培养基础教育师资已是势在必行。高等师范教育工作逐步进入健康发展的轨道，随之进入了一个恢复发展的新时期。为尽快使高等师范院校音乐教育得以恢复和发展，教育部（国家教委）采取了一系列相应的措施。

一、音乐教育法规的颁布与高等师范院校的音乐教育改革

1979年12月13日，教育部在郑州召开了"全国高等师范院校艺术专业座谈会"。来自全国31所高等师范院校的艺术教育工作者和有关代表66人参加了会议。这是"文化大革命"后高等师范院校艺术教育战线第一次拨乱反正的、专门研究高等师范艺术教育的重要会议，也是自1955年以来第一次由教育部主持的全国高等师范艺术科系的大聚会。会议重新明确了"高师艺术专业的培养目标是为中等学校培养艺术学科的师资"，组织制订了我国高等师范音乐专业的教学计划，明确培养任务和教学要求。艺术专业的学制，本科为四年，专科一般为两年。讨论制订了音乐、美术专业的教材编选计划，提出重视和加强艺术教育科学研究，广泛开展学术活动等。

1980年3月5日，教育部下发了《关于印发高等师范院校艺术专业教学座谈会文件的通知》，要求全国各高等师范院校艺术系科参照郑州会议的精神办学。教育部同时颁发了《高等师范学校四年制本科音乐专业教学计划（试行草案）》。该教学计划的颁布试行明确了高等师范院校音乐专业的培养目标，如要求学生掌握本专业所必需的基础理论、基本知识和基本技能，具有一定的分析问题和解决问题的能力，掌握马克思主义的教育理论，能够胜任中学学校音乐教育教学工作，具有对青少年进行教育和组织活动的初步能力。该教学计划规范了课程设置，使高等师范院校音乐教育进入正规教学秩序的轨道。

1980年12月4日至13日，教育部在长沙召开高等师范院校艺术专业教学法的讨论会，讨论、审定、协调和修订郑州会议以来教育部委托各高等师范院校草拟的四年制本科音乐专业24门课程的教学大纲，并于1981年9月正式颁布；审定后的各科教学大纲都从课程的"教学目的与任务""教学原则与方法""教学内容和时间安排""考试与考查"等方面作了具体明确的规定。

1982年3月，教育部颁布了《二年制师范专科学校音乐专业教学计划（试行草案）》和《三年制师范专科学校音乐专业教学计划（试行草案）》。专科层次的师范音乐专业的培养目标是初级中学音乐教师。根据培养目标的要求，这两份教学计划的课程设置原则是突出主干课，其他科目少而精。音乐专业的主干课主要有声乐、钢琴、基本乐理、视唱练耳、和声学。专科教学计划中专业基础课程的设置包含了四年制本科教学计划一、二年级的所有专业基础课程，由于学制的限制，专科的一些专业必修课压缩了内容，减少课时，不设选修课。"二三制"高等师范专科专业教学

计划颁布后，我国高等师范院校音乐专业开始有了一套较为统一、完整的教学计划和教学大纲，促使高等师范院校音乐教育往规范化、科学化的方向发展。

1985年5月颁布的《中共中央关于教育体制改革的决定》指出："教育必须为社会主义建设服务，社会主义建设必须依靠教育。"强调经济和社会的发展离不开教育，教育具有可以促进经济和社会发展的功能。虽然这次全国教育工作会议上并没有具体提到美育、音乐教育及高等师范音乐教育，但是在宏观教育体制的改革以及教育思想的大解放的潮流下，为高等师范音乐教育的进一步改革和发展提供了政策上和思想上的保证。

1987年5月，国家教委在天津召开"高等师范院校本科专业目录审定会"，会议对高等师范院校原有的22个基本专业目录进行了一定的修订。修订后的高等师范院校音乐专业名称改为音乐教育专业，培养目标为中等学校音乐教师。修订后的专业目录对高等师范院校音乐系科的培养目标有了更为明确的规定，重视了对学生进行教师素质的培养和基本能力的训练，强调了教师课程的重要性。

1989年颁布的《全国学校艺术教育总体规划（1989—2000年）》指出，到20世纪末我国学校音乐教育师资建设的主要任务是：培养小学音乐师资22 700名，培养初中音乐师资63 900名，培训27 200名，培养中等师范学校艺术师资27 000名，培训5500名。为确保培养培训的顺利完成，该规划还提出了相应的措施，例如，明确高等师范院校必须为基础教育服务的指导思想，根据高等师范院校专业目录中艺术教育专业的培养目标和业务要求，修订高等师范院校艺术教育专业教学计划和教学大纲；调整、充实现有的高等艺术师范教育专业点；进一步扩大高等艺术师范教育的专科生的招生比例，基本稳住本科生的现有规模，着重提高教育质量，增强对基础教育的适应性，要适当增办音乐教育专业的硕士点、博士点、助教进修班，接收访问学者，培养和培训高层次的艺术教育人才；建立培养培训艺术师资基地和设立函授艺术师范教育机构；开办艺术教育专业的自考等。

进入20世纪90年代，为了落实《全国学校艺术教育总体规划（1989—2000年）》所提出的各项任务，国家教委体育卫生与艺术教育司要求全国各省、自治区、直辖市音乐教育行政机构落实该规划的实施。国家教委还组织了艺术教育检查团，制定《全国学校艺术教育检查评估指标体系（试行）》，从管理、师资、教学、设备四个方面检查该规划落实的情况。本次调查采取了实地调查和普查相结合的方式来进行，其中实地调查的有13个省、自治区、直辖市的28所高等师范院校、3所教育学院、18所中等师范院校，共计49所院校。调查结果显示，我国的高等艺术师范教育取得了突出成绩的同时，也在办学布局、办学条件、办学经费与规模、师资队伍建设、课程设置、教学内容与方法及招生等方面存在着一些需要解决的问题。为了推进艺术师范教育改革，切实解决艺术师范教育发展中出现的问题，国家教委于1992年草拟了《关于发展与改革艺术师范教育的若干意见》，经广泛征求意见、多次修改后于1995年5月正式颁发。意见以基于高等艺术师范教育必须适应中等学

校音乐教育的实际需要为出发点,以培养合格的音乐教育人才为前提,明确了高等师范院校音乐教育专业的学生除了必须掌握音乐基础理论、基本知识、基本技能外,还必须掌握教育基本理论和音乐教学法,具有独立进行音乐教学的能力;同时必须具有一定的艺术实践能力和组织能力,能够独立指导、组织学生进行课外音乐活动。

为了贯彻落实《关于发展与改革艺术师范教育的若干意见》,深化高等师范院校艺术教育专业的改革,提高教育教学质量,培养合格的中学音乐师资,更好地为基础教育服务,从1992年开始,国家教委在全国部分高等师范院校艺术系科中对高等师范艺术系科的教学管理、教学内容、教学方法、课程设置、招生工作等方面进行了改革试点工作。直至1994年年底,在国家教委召开的全国高等师范院校艺术教育专业教学改革座谈会上,试点学校汇报了改革实验的情况,交流了试点经验,提出了进一步推动高等师范院校艺术教育教学改革与发展的意见和建议。

国家教委体育卫生与艺术教育司于1996年2月27日制定下发了《高等师范专科二年制(三年制)音乐教育专业学科课程方案(试行)》。为体现高校管理体制改革的精神,扩大高校的办学自主权,国家教委决定,今后不再制订各专业的教学计划和教学大纲。因此,根据高等师范专科教育二、三年制课程方案的要求,高等师范院校12个专业的教学计划和每个专业的教学大纲不再由国家教委制定。此次颁发的课程方案在课程设置方面更注意突出师范性的特点。在三年制专科的课程中增设了"小型乐队编配常识""乐器课""舞蹈",使学生掌握某种乐器的基本演奏,能创作编排小型器乐曲,组织和编排简单的舞蹈作品等。该课程方案将部分课程合并以克服以往学科课程门类过多的缺点,如"钢琴与伴奏"将钢琴技能课与即兴伴奏课的内容相结合,既节约了课时,又提高了教学效果。专业课中渗透教学法内容,使学生在学习专业知识的同时,掌握该门学科的教学法,有利于培养学生的教学能力。

1997年10月,为贯彻落实党的十五大精神,切实把教育摆在优先发展的战略位置,根据《中国教育改革和发展纲要》和全国师范教育工作会议的要求,国家教委进行了高等师范教育面向21世纪教改的重要举措。国家教委下发了《关于组织实施"高等师范教育面向21世纪教学内容和课程体系改革计划"的通知》。该通知指出:在教学改革中,教学内容和课程体系是改革重点。改革的根本目的是改革培养模式,调整课程结构,用现代文化、科技发展的新成果充实和更新教育内容,逐步实现教学内容、课程体系、教学方法和手段的现代化,提高师范教育专业化水平,培养适应21世纪社会和教育发展需要的新型师资。

进入21世纪,国家、社会和经济的发展都对教育提出更高的新要求,教育工作正面临着新的发展机遇和新的挑战,同时还肩负着提高全民族素质和国家知识创新能力的重任。对此,党中央适时提出了"创建学习型社会"这一重大口号,要求建立和完善终身教育体系。新世纪的高等师范院校音乐教育保持着强有力的发展势头,国家教委为此颁布的一些文件对新世纪高等师范院校音乐教育的迅速发展起着重要

的促进作用。期间，国家颁布的一些中小学音乐教育的文件虽然没有直接涉及高等师范院校音乐教育，但由于高等师范院校音乐教育是为基础教育培养师资队伍的，因此，也促进了高等师范院校音乐教育的改革与发展。

为全面贯彻教育方针，认真落实《学校艺术教育工作规程》，进一步深化高校音乐学（教师教育）本科专业的改革，提高教育教学质量，培养适应学校音乐教育需要的高素质人才，教育部委托全国教育科学"十五"规划重点课题"中小学音乐教育发展与高师音乐教育专业教育教学改革"课题组研制《全国普通高等学校音乐学（教师教育）本科专业课程指导方案》。该方案于 2004 年 12 月底颁布，从指导思想、培养规格、教育理念、课程设置等方面着手，保证教师教育培养目标的实现。如指出培养目标为：本专业培养德、智、体、美全面发展，掌握音乐教育基础理论、基础知识、基本技能，具有创新精神、实践能力和一定教育教学研究能力的高素质的音乐教育工作者。这对新时期的高等师范院校音乐教育的发展提出了更高的要求。

二、音乐教材的建设与发展

20 世纪 80 年代初，高等师范院校音乐专业的教学计划、教学大纲重新制定后，为各科音乐教材的编写提供了理论依据和指导。随后，教育部依据新大纲组织各高等师范院校音乐系科的教师编写高等师范院校音乐专业试用教材。教育部明确提出：既要突出教材的师范性，又要贯彻"百花齐放、百家争鸣"的精神，鼓励不同学派、不同观点自由、切实、平等的讨论，允许同一门课程在不违背大纲的前提下同时编写几种不同学派、不同风格的教材，供各校选用。

1983 年以后陆续出版的教材有：韩林申、李晓平、徐斐、周荷君编的《钢琴基础教程》四册，罗宪君、李滨荪、徐朗主编的《声乐曲选集》六册，全国高等师范院校手风琴学会编的《手风琴教材》三册，陈洪编的《视唱教程》，王克、杜光主编的《中等学校音乐教学法》，陈万桢、陈弃疾编的《合唱》等。新编教材较注重突出师范性、民族性，新编教材中中国作品的比例有了明显的增加。如《声乐曲选集》六册中，有三册是中国作品（包括民歌、创作歌曲、歌剧选曲等）。

20 世纪 90 年代以来，随着高等师范院校音乐系科课程改革的深入发展，教材建设也取得了一定成绩。高等教育出版社于 1990 年、1991 年、1992 年先后出版了一系列"卫星电视教育音乐教材"，主要有：许敬行、孙虹编著的《视唱练耳》（共四册），李重光编著的《基本乐理》（上、下册），周广仁编著的《钢琴演奏基础训练》，周小燕编著的《声乐基础》，郁文武、谢嘉幸编著《音乐教育与教学法》，秋里编著的《合唱指挥与合唱训练》，泰尔编著的《即兴伴奏实用教程》，夏野编著的《中国音乐简史》，江明惇编著的《中国民族音乐欣赏》，钱仁康编著的《欧洲音乐简史》和《外国音乐欣赏》，杨通八编著的《和声学》和《和声学基础与键盘实践》，孙云鹰编著的《复调音乐基础教程》，高为杰、陈丹布编著的《曲式基础教程》，王

宁编著的《管弦乐法基础教程》，杨青编著的《作曲基础教程》。该套教材学科门类较为齐全，由于具有较大的实用性，被许多高等师范院校音乐系科的全日制、函授、夜大学、自考等教育类别使用。该套教材的编著者大多是音乐学院的教师，在教材编写方面较注重学科的系统性、知识性和科学性，但在教材的师范性方面略显不足。

20世纪90年代中期，中国音乐家协会师范基本乐科教育分会组织全国20多所高等师范院校音乐系科教师编写的《基本乐科教程·练耳卷》（孙从音、范建明主编）先后于1996年、1997年由上海音乐出版社出版。这是八九十年代高等师范院校音乐教育专业基本乐科教学的改革的成果，编著者将乐理、视唱、练耳三者合为一体，使之在教学内容、教学进度等方面紧密联系形成基本的乐科教材体系。使学生较好地掌握技能技巧和基本理论知识。教材自出版后，被许多高等师范院校音乐系科所使用，是一套较为适合高等师范院校音乐教育专业基本乐科教学的教材。

此外，在音乐教育学学科方面，出版的教材有曹理主编的《普通学校音乐教育学》（上海教育出版社，1993），曹理、缪裴言主编的《中学音乐教学论新编》（高等教育出版社，1996）。在中国音乐史学科方面，出版的教材有孙继南、周柱铨主编的《中国音乐通史简编》（山东教育出版社，1991）。在西方音乐史学科方面，出版的教材有叶松荣的《西方音乐史略》（文化艺术出版社，1990）。

原西南师范大学出版社于2000年推出了一套"21世纪高师音乐教材"。该套教材由教育部艺术教育委员会指导，根据《全国普通高等学校音乐学（师范）教育本科专业课程指导方案》的精神及音乐硕士研究生培养指导方案、音乐学院本科及硕士研究生培养方案，组织首都师范大学、西南大学、武汉音乐学院、四川音乐学院等19所高等师范院校音乐系（学院）联合编写，艺术教育委员会常务副主任周荫昌任编委会主任，周广仁、温可铮任主审。该套教材主要包括音乐教育学与音乐科技类、音乐学和作曲技法理论类、音乐表演艺术类等方面教材及教学参考书，并且吸收了当代一些先进的音乐教育理念，力图体现内容的新颖性和体系的完整性，适合于高等师范院校音乐教育专业本、专科教学。

三、学术与教研活动

1. 研究生教育

自20世纪90年代以来，在我国高等师范院校音乐系科中，硕士研究生教育得到不断发展，截止到1995年，北京师范大学、东北师范大学、上海师范大学、南京师范大学、福建师范大学、安徽师范大学、原西南师范大学、内蒙古师范大学8所高等师范院校的音乐系成为我国第一批硕士学位授权点单位。20世纪90年代中期后，首都师范大学、哈尔滨师范大学等院校音乐系相继设立了硕士点。1996年，福建师范大学音乐系成为博士学位授权点单位，这是中国高等师范音乐教育史上首次有了自己的博士点，实现了我国高等师范音乐系科博士研究生教育的零的突破。

高等师范音乐系科博士点的成立，表明我国高等师范音乐系科已具备了培养更高层次的音乐教育人才的能力。高等师范音乐系科研究生教育的发展为高等师范院校音乐系科师资队伍的建设注入了活力。高等师范院校音乐系科的研究生毕业后一般被分配在高等师范院校音乐系科任专业教师。随着20世纪90年代后研究生教育的发展，高等师范院校音乐系科教师的学历学位层次得到提高。国家对高校教师学历要求的提高，促进了高等师范院校音乐系科师资队伍的建设，加速了高等师范院校音乐教育的发展，是提高办学水平和教学质量的关键，得到各级学校领导的重视。

随着高等师范院校音乐系科研究生教育的发展，研究生教材建设得到各有关院系的重视。如福建师范大学音乐学院"民族音乐学及其教育"研究方向系列教材建设。福建师范大学音乐学院成立了由王耀华教授负责的"民族音乐学及其教育硕士研究生主干专业课程教材建设"科研课题组。该课题从1993年9月启动实施，2000年10月完成。该课题组设立了"民族音乐学""中国传统音乐概论""中国传统音乐分论""世界民族音乐概论""高师音乐教育学"五门研究生主干课程。"民族音乐学"课所用的教材是王耀华、陈新凤译的《民族音乐学》（德丸吉彦著，福建教育出版社，2000）；"中国传统音乐概论"课所用的教材是王耀华、杜亚雄编著的《中国传统音乐概论》（福建教育出版社，1999）；"中国传统音乐分论"课所用的教材是王耀华著的《中国三弦及其音乐》（日文版，日本第一书房，1998）、王耀华著的《中国与琉球的三弦音乐》（日文版，日本第一书房，1998）、王耀华著的《福建传统音乐》（福建人民出版社，2000）、王耀华著的《三弦艺术论》（上、中、下三卷）（海峡文艺出版社，1991）；"世界民族音乐概论"课所用的教材是王耀华编著的《世界民族音乐概论》（上海音乐出版社，1998）；"高师音乐教育学"课所用的教材是王耀华、郑锦扬、马达、宋瑾编著的《高师音乐教育学》（福建人民出版社，1996）。与该教材配套的还有大量的录像、VCD、CD、录音带、唱片等视听音像资料。从教学实践来看，该套教材对研究生课程的教学质量和研究生科研能力的提高起了基础性的保证作用。

2. 教育科研活动

20世纪80年代以来，高等师范院校音乐专业全国性教研活动的开展对于交流教学经验、提高教学质量起到了重要的促进作用。在国家教育部等有关领导部门的支持下，高等师范院校音乐专业委员会举办了多种类型的研讨会、讲习班。

（1）国民音乐教育改革研讨会。

1986年12月，由中国音乐家协会音乐教育委员会、中国音乐家协会广东分会、中山市人民政府联合主办的首届国民音乐教育改革研讨会在广东中山市举行。与会代表就目前音乐教育改革中存在的问题，对国民音乐教育的总体认识以及改革方向、途径等进行了热烈的讨论。

1987年12月，由中国音乐家协会音乐教育委员会主持召开的第二届国民音乐

教育改革研讨会在上海、杭州举行。会议讨论了该委员会的任务，并对学校音乐教育方向、音乐教育立法以及建立中小学音乐教师考试升级办法等问题提出了积极的建设性意见。

1988年11月24日，由国家教委艺教委、中国音乐家协会音乐教育委员会、中国音乐家协会广东分会、肇庆市人民政府联合举办的第三届国民音乐教育改革研讨会在广东肇庆举行。会议内容主要围绕国家教委起草的《学校艺术教育发展总体规划（草案）》进行学习和探讨，就高等师范院校音乐教学的现状和问题广泛地交流了意见。

1990年11月，第四届国民音乐教育改革研讨会在北京召开，海内外700余人参加会议。会议期间举办了专题性研讨会、报告会和教学观摩活动。1990年12月，国家教委委托河北师范学院音乐系在石家庄召开了全国高师院校作曲技术理论学术研讨会，60所高等师范院校音乐系科的近百名教师出席了会议。

1992年10月，第五届全国国民音乐教育改革研讨会在济南召开。大会主题是关于高等师范院校音乐系科的教学改革问题，分钢琴、声乐、合唱与指挥、基本乐科四个学科组进行交流、研讨，特别是声乐与钢琴集体课的教学改革，提出了集体课与个别课相结合的教学方式，增设"声乐、钢琴理论课"和"声乐、钢琴教学法课"，声乐教学要突出师范性，钢琴教学方面要加强学生钢琴伴奏能力的训练等。这次研讨会对深化高等师范院校音乐教育中的课程与教学法改革起到了一定的促进作用。

第六届全国国民音乐教育改革研讨会于1995年12月在广州番禺举行。大会主题为"以中华文化为母语，充分发挥音乐教育在国民素质教育中的积极作用"。此次研讨会的主题立意鲜明，强调在音乐教育中要弘扬民族音乐文化，音乐教育应以中华民族传统音乐文化为根基，以提高国民的素质、培养优秀人才为目的。自第六届研讨会召开以来，音乐教育界和音乐理论界对此次大会提出的"以中华文化为母语，充分发挥音乐教育在国民素质教育中的积极作用"的论题进行了多方面的探讨。专家们认为：应将中国音乐理论课程的设置和教材建设作为重点来抓。改革的初期，有条件的院校可将新设立的中国音乐理论课程列入专业选修课程。例如，由王耀华教授负责的国家教育科学"九五"重点规划项目"以中华文化为母语的高师音乐教学体系改革"经过四年多的努力，已于2000年12月由有关专家审核通过结题验收。该课题研究的基本内容有两个方面。一是理论研究。① 高等师范院校音乐教育的社会功能与中华文化为母语的音乐教育；② 高等师范院校音乐教育的历史、现状及其发展方向；③ 以中华文化为母语的高等师范院校音乐教学体系的内涵及其实施方案；④ 中国音乐理论体系和中国音乐教育体系的理论建构。二是实践探索。① 课程设置的改革，增加有关中华文化和中国传统音乐的课程；② 课程内容的改革，及时将中国音乐理论体系的研究成果运用于教学之中；③ 教学形式的改革，使部分课程和教学内容能贯穿在文化脉络中传承的精神；④ 教学方法的改革，探

索与中国音乐艺术特征相适应的教学方法。改革的重点在于：一是加强中国理论体系各个领域的研究，以求逐渐建立与中国音乐艺术特征相适应的系统教材；二是在教学实践中，着力于基本音感的培养和中国音乐理论的讲授，使学生从感性和理性两个方面增强对中华民族优秀音乐传统的认识。

1998年8月，由教育部艺术教育委员会和中国音乐家协会音乐教育委员会等单位联合主办的第七届全国国民音乐教育改革研讨会在沈阳召开。大会的主题为"跨世纪的音乐教育——素质教育中的音乐教育"。与会的专家和代表们从迎接21世纪挑战的高度来研讨新世纪的音乐教育，探讨了素质教育的本质、概念与基本原则，以及音乐教育在素质教育中的作用，明确了素质教育应该成为我们思考音乐教育改革和发展的立足点。如何在高等师范院校音乐教育体系中更有效地实施素质教育，以培养全面发展的、面向21世纪的音乐教育人才是高等师范院校音乐系科今后所要长期研究的课题。

（2）其他重要的教育科研活动。

1989年11月6日至15日，国家教委在北京举办"高等师范艺术教育专业发展与改革"专题研讨会，这次研讨会回顾了中华人民共和国成立之后我国高等师范院校音乐、美术教育的发展情况，总结了高等师范院校音乐、美术教育教学中的得失经验与问题，并对现有的高等师范院校音乐教育专业本、专科教学计划提出了修订意见。1989年12月11日至13日，山东省召开"高师音乐专业校际研讨会"，全省九所高等师范院校音乐系科的系（科）主任出席了会议，会议的中心议题是端正办学方向，明确高等师范院校音乐教育专业培养目标，突出师范性和专科特点；会上交流了各系教学改革和教学管理的经验，并根据专科的特点着手修订高等师范院校教育专业两年制专科教学计划。

受国家教委体育卫生与艺术教育司委托，由陕西师范大学主办的"全国师范院校合唱与指挥教学研讨会"于1993年11月13日至19日在西安召开，与会代表60余名，会上宣读论文20多篇。由国家教委体育卫生与艺术教育司委托首都师范大学主办的"全国高师钢琴教学改革研讨会"于1994年9月27日至30日在北京召开。受国家教委体育卫生与艺术教育司委托，由首都师范大学主办的"全国高等师范院校理论作曲课程改革与学术研讨会"于1994年10月13日至17日在北京召开。

进入21世纪后，由于国家对艺术教育的高度重视，高等师范院校音乐教育各学科都相应成立专业学会，如高师音乐教育学学术委员会、高师声乐学术委员会、高师理论作曲学术委员会、高师手风琴电子琴学术委员会、高师钢琴学术委员会、高师合唱学术委员会等，定期召开学术研讨会。高等师范院校音乐教育交流日益频繁，影响比较大的几次会议有：

2001年12月，由教育部体育卫生与艺术教育司主持、福建师范大学主办的全国中小学音乐教育发展与高师音乐教育专业教育教学学术研讨会在福建省武夷山市召开。这次大会打破了以往单纯在基础音乐教育或高等师范院校音乐教育的封闭语

境中进行研讨的传统模式，第一次真正实现了高等师范院校与中小学之间的对话与合作，对高等师范院校音乐教育专业课程改革在培养目标的定位、课程体系的架构、操作方法的选择等方面都产生了意义深远的影响。

2002年4月，中国教育学会音乐教育专业委员会在南京召开第三届理事会第二次全体会议。大会就2002—2003年的工作要点进行了讨论。这是在国家新的基础音乐教育课程改革的背景下召开的一次重要会议，对我国基础音乐教育以及高等师范音乐教育的改革与发展产生重大影响。

2004年8月，由中国教育学会音乐教育专业委员会、中国音乐家协会和音乐教育学学会共同主办、大连大学音乐学院承办的全国高等院校音乐教育学学科建设与研究生教育学术研讨会在大连大学举行。这次会议的任务有两个：一是选举组建中国教育学会音乐教育专业委员会音乐教育学学术委员会；二是系统总结回顾我国音乐教育学学科建设（特别是改革开放以来）所取得的成就及面临的问题，尤其是当前迅猛发展的音乐教育研究生培养、音乐教师教育等重大问题。

2007年9月，第二届全国音乐教师教育学术研讨会在广州大学召开。会议明确了高等音乐教育应该坚持为基础教育服务，坚定不移地着眼于提高全民族音乐素养，继承本民族音乐教育传统精髓，面向世界教育发展目标，注重人文与科学知识相结合的音乐教师教育，构建高等音乐教育与基础教育发展的有序循环，把培养具有国际视野和多元文化理解、有交流与合作能力的高素质音乐教育人才作为音乐教师教育的重要途径。

2010年8月，由国际音乐教育学会、中国音乐学院、中国教育学会音乐教育分会共同举办、南昌大学等单位协办的第29届世界音乐教育大会在北京国家会议中心召开，来自65个国家的几千名音乐教育专家、学术代表及音乐家汇集北京。本次大会以"和谐与世界的未来"为主题，以学术交流和音乐活动等多种方式对国际音乐教育前沿的信息理念与学术成果进行分享。大会分为两个阶段：一为专题研讨会阶段。7月24日至30日，针对音乐教育的不同领域分别在长春、杭州、北京、上海、沈阳、开封等六地的七所高校召开了专题研讨会；二为大会阶段。8月1日至6日，在北京国家会议中心召开了711场不同形式的学术研讨会，并增加了课堂教学展示部分，内容为国内外中小学、大学音乐课堂教学。700多场学术活动在不同的场所同时进行，给与会代表传达了全新的教育理念，提供了学习与交流的施展空间。

3. 学术成果展示

20世纪80年代，高等师范院校音乐系科起步阶段，教师在教育科研方面的工作就有了一定的发展。许多教师、学者在公开刊物上发表文章，研究成果主要集中在高等师范院校音乐系科办学方向、培养目标、课程设置等方面，涉及高等师范院校音乐教育改革问题，从理论上探讨教学实践中所产生的一些问题，以正确的理论指导教学实践。科研与教改实践密切联系是这一时期高等师范院校音乐教育科研工作的主要特征。譬如，芮文元的《高等师范院校音乐系（科）应拨正办学方向》

（《人民音乐》1983年第2期），陈洪的《给高师音乐系科同学的一封信》（《人民音乐》1983年第12期），姚思源的《美育问题与音乐教育》（《音乐研究》1982年第1期），张竞华的《高等师范学校音乐系（科）的发展与改革》（《中国音乐年鉴》1987年卷），张肖虎的《高等院校音乐教育专业的师范教育特点》（《中国音乐》1989年第4期），刘沛的《对高师音乐教育的思考》（《中国音乐教育》1990年第5期），等等。

 20世纪90年代以来，有关高等师范院校音乐教育的科研工作所研究的项目、撰写的论文、著作，无论是在深度、广度上，还是在数量上，都远远超过了"文化大革命"前17年。这些学术论文、著作在指导教学、开展教育科研活动方面起到了积极的促进作用。一些研究音乐教育的著作陆续出版。例如，刘云祥等著的《音乐教育学》（辽宁出版社，1990）、曹理编著的《普通音乐教育学概论》（北京师范学院出版社，1990）、姚思源著的《论音乐教育》（北京师范学院出版社，1992）、王耀华等编著的《高师音乐教育学》（福建人民出版社，1996）、费承铿主编的《师范系·民族性·实用性——高师音乐系教改之路》（中国矿业大学出版社，1998）、吴跃跃著的《音乐教育协同理论与素质培养》（湖南教育出版社，1999）、曹理等著的《音乐学习与教学心理》（上海音乐出版社，2000）。

 翻译介绍国外音乐教育研究成果是20世纪90年代高等师范院校音乐教育科研工作的一大特色，主要有：管建华等译的《当代音乐教育》（迈克尔·L. 马克著，文化艺术出版社，1991）、曹理等译的《新版音乐教育学概论》（浜野政雄著，教育科学出版社，1994）、刘沛主译的《音乐教育理论基础》（H. F. 艾伯利斯、C. R. 霍弗、R. H. 克劳特曼合著，新疆大学出版社，1996）、邹爱民等译的《音乐教育学》（人民音乐出版社，1996）。此外，大批翻译、编译外国学者撰写的有关音乐教育的论文在各类音乐专辑特刊中陆续发表。这对于开阔高等师范院校音乐教师的学术视野、树立科学的音乐教育理念、借鉴先进的音乐教学方法等诸方面都有积极的促进作用。

 国家教委艺教委主办了六届"全国音乐教育优秀论文评选"，这是影响面最广、规格最高的全国性专项音乐教育论文评选活动，对促进全国音乐教育科研工作具有积极的作用。

 1989年，《中国音乐教育》（月刊）创刊。这是我国唯一面向普通学校音乐教育的国家级期刊，主要宣传国家艺术教育方针政策、探讨国内外普通音乐理论、展示音乐教育实践成果，是中国音乐教育界的权威刊物。

 1998年8月，由南京师范大学音乐系、南京师范大学音乐教育研究所主办的内部刊物《音乐教育》（季刊）创刊，编委会主任为俞子正，主编为陈小兵。这是近年我国高等师范院校音乐系科创办的第一本有关音乐教育的专门刊物，该刊的许多文章质量较高，文章的内容涉及音乐教育的各个层面。高等师范院校音乐系科自办学术刊物有诸多好处，最主要的是有利于促进教学科研工作的开展，对于及时交流学

术信息、探讨音乐教育的理论和实践、总结音乐教学经验等都有积极的意义。

进入21世纪后，随着高等师范院校音乐教育改革的不断深入发展，从事高等师范院校音乐教育工作的教研人员或教师在高等师范院校音乐教育的教学改革、教学研究等方面发表了诸多论著，这些学术著作、论文在指导高等师范院校音乐的教学、开展教育科研活动中起到了积极的促进作用。值得一提的是，《20世纪中国学校音乐教育发展研究》（上海教育出版社，2002）这一专著是马达教授在全面收集自20世纪初以来中国学校音乐教育的各类文献、史料，深入考察这一教学领域各个历史阶段发展脉络，基于它与整个中国现代教育发展史相互关系的基础上完成的。该专著对20世纪中国学校音乐教育的产生、发展、变革进行了整体性的梳理分析、考察研究，填补了我国20世纪中国艺术教育史中学校音乐教育史研究的空白，是推进新世纪中国学校音乐教育的全面改革的宝贵参考资料。

第四节 专业音乐教育

1976年，粉碎"四人帮"之后，全国各行各业进入拨乱反正的历史时期，中国专业音乐教育亦获得了新的生机。

为贯彻十一届三中全会精神，文化部于1979年2月在北京召开"全国艺术教育工作会议"。会议强调，必须适应全党工作着重点转移的新形势，调动一切积极因素完成院校的恢复、整顿、提高工作。会议还讨论了《发展艺术教育事业八年规划纲要》和教材编写计划。会议之后，全国音乐艺术院校在文化部及有关领导的支持下，开始恢复建制、整顿教学秩序、加强师资队伍建设、改进教学环境等，使专业音乐教育事业在新形势下开创了新局面，呈现出前所未有的、欣欣向荣的景象。

1. 改进办学体制[①]

为适应中国国情的需要，注意到办学体制的科学性和正规化，许多音乐院校采用了多层次、多规格、多形式的办学方式，诸如本科、专科、干部训练班、助教进修班、少数民族班、声大（学）、函授班，等等。特别是"研究生、大、中、小一条龙"和"专业、业余、函授三并举"的办学体制为越来越多的音乐艺术院校所重视和采用。

2. 实行学年学分制

1985年起，中央、上海、天津、四川等音乐院校先后在不同程度上开始试行学年学分制，开创教学新局面。中央音乐学院在1985年6月制定的《关于实施学年学分制的规定》中对"学分""双学位""转专业""考核制度分""奖学金制度""升留级观念"等一系列问题都做了较具体、明确的规定。削减必修课的课程

[①] 孙继南：《专业音乐教育——中国音乐教育40年》，载《齐鲁艺苑》1991年第4期，第38—42页。

和课时，增设选修课；改革考试制度，打破系与系之间课程隔绝的状况，为学生提供了攻读双学位以及提前修满学分、提前毕业的可能性。这一规定自1985—1986学年度开始在部分年级中试行，取得了良好的效果。实践证明，实行学年学分制不仅调动了师生教与学两方面的积极性，而且为扩大学生知识面、增强工作适应性创造了有利的条件。

3. 研究生教育快速发展

1980年2月，全国人大常委会批准公布了《中华人民共和国学位条例》，这是发展我国教育和科学事业的一项重要立法。面对中国现状，为了适应我国音乐事业发展中对高层次专业音乐人才的需求，研究生的培养工作受到政府有关部门的高度重视。经国务院批准，国务院学位委员会曾先后下达了三批博士和硕士学位授予单位及其学科、专业名单。音乐院校学位授予权的获得，不仅对促进教育质量的提高和音乐专门人才的培养有重要意义，而且标志着我国专业音乐教育体制的进一步完善。

(1) 音乐学科硕士学位授予单位及专业。

第一批硕士学位授予单位及专业包括：中央音乐学院，专业有音乐学、作曲及作曲理论、音乐表演、艺术研究（钢琴艺术研究、管弦乐艺术研究、声乐艺术研究）、民族器乐研究；中国音乐学院，专业有民族器乐研究；天津音乐学院，专业有音乐学、作曲与作曲理论；上海音乐学院，专业有音乐学、作曲及作曲理论（作曲理论、和声理论、复调音乐、曲式学、民族音乐配器）、音乐表演艺术研究（钢琴艺术研究、管弦乐艺术研究、声乐艺术研究）；南京艺术学院，专业有音乐表演艺术研究（声乐艺术研究）。

第二批硕士学位授予单位及专业包括：中央音乐学院，专业有音乐表演艺术研究；中国音乐学院，专业有作曲及作曲理论；上海音乐学院，专业有音乐表演艺术研究（指挥艺术研究）。

第三批硕士学位授予单位及专业包括：中国音乐学院，专业有音乐学、音乐表演艺术研究；上海音乐学院，专业有民族器乐研究；沈阳音乐学院，专业有作曲及作曲理论、民族器乐研究；四川音乐学院，专业有音乐表演艺术研究（民族声乐）；西安音乐学院，专业有作曲及作曲理论、民族器乐研究等。

(2) 音乐学科博士学位授予单位及专业。

第一批博士学位授予单位及专业包括：中央音乐学院，专业有音乐学（中国音乐史）；中国艺术研究所，专业有音乐学（中国音乐史、中国戏曲史）。

第二批博士学位授予单位及专业包括：中国艺术研究所：音乐学（戏曲历史及理论）；上海音乐学院：音乐学（作家与作品研究）。中央音乐学院：音乐学（外国音乐史）、作曲及作曲理论。

4. 中外音乐文化交流日益频繁

在改革开放方针的推动下，音乐院校在中外音乐文化交流方面大大突破了以往

仅限于与苏联、东欧进行音乐文化交流的半封闭式的局面。自 1978 年以来，全国各音乐院校陆续邀请、接待了大量欧美各国著名专家教授来院授课、讲学。前来访问、演出的专家、学者更是络绎不绝。各院校也有计划地选派师生分赴世界各国进修、学习、考察访问或交流演出。中外音乐文化交流的广泛和深入，对提高我国专业音乐教育水平和改进、完善专业音乐教育体制都产生了十分积极的作用。

第五节　现当代音乐教育思想及音乐教育家

十年的"文化大革命"使音乐教育受到重创。面对这一严峻现实，许多音乐家、音乐教育工作者以及社会上其他有识之士都纷纷发表文章和谈话，呼吁全社会一定要重视美育、重视音乐教育工作。可喜的是，呼吁立即得到了党和政府的积极回应，并最终达成统一意见，全力以赴抓美育。

1986 年 3 月，第六届全国人民代表大会第四次会议通过的《关于第七个五年计划的报告》，明确把美育和德育、智育、体育一起列入国家的教育方针，从而重新确定了音乐教育在学校教育中的地位。改革开放改变了过去的封闭状况，西方现代音乐艺术的各种思潮接踵而来，打破了我国传统的音乐教育思想和教育模式。

1994 年 6 月，国务院召开了新时期的第二次全国教育工作会议，确立了教育优先发展的地位，在本次大会上，美育成为会议的一个重要议题，这为美育中的音乐教育事业的发展和提高奠定了坚实的基础。1999 年 6 月，国务院召开了改革开放以来的第三次全国教育工作会议，本次会议把美育正式写进教育方针。

1979—2010 年，在这 30 多年的历程中，伴随着不断深化的社会改革，经济飞速发展，中国与世界各国之间的文化交流频繁，特别是随着三次全国教育工作会议的召开，音乐教育有了更大的发展，逐渐从意识形态教育向美育转变。这一转变意味着从集体主义教育向尊重个性发展的人本主义教育的转变，"回归"真正意义上以人为本的美育，"音乐的终极"不应该是功效短暂的娱乐和休息，而是通过快乐表现至善的幸福。随着对"美育"价值和理念的不断深入了解，作为培养人格品质、人文素养的美育逐渐成为中国教育的核心理念。音乐教学大纲的几次修改和颁布集中体现了这种转变。相应地，音乐教材内容也从"革命性和思想性"逐步转为"思想性和艺术性并存"。

一、贺绿汀音乐教育思想及其实践

贺绿汀（1903—1999），当代著名音乐家，教育家，湖南邵东人。先后担任过武昌艺术专科学校教员，华北文工团团长等职务。一生创作了 3 部大合唱、24 首合唱、近百首歌曲、6 首钢琴曲、6 首管弦乐曲，10 多部电影音乐及一些秧歌剧音乐，著有《贺绿汀音乐论文选集》。

虽然贺绿汀没有系统地阐述音乐教育思想的独立著作，但是，把他的各种谈话、

报告、相关论文及他在各个阶段所发表的有关音乐教育的见解集中起来，再结合他自身的音乐教育实践，不难发现贺绿汀的音乐教育思想具有相对完整的体系。具体说来，贺绿汀的音乐教育思想主要可以分为以下几个方面。

1. 提出"一条龙"的专业音乐教育办学体制，倡导民主办学

为了缓解中华人民共和国成立初期我国的中小学学生总体音乐素质不高、音乐学院的生源匮乏或是招到的学生质量不高的矛盾，贺绿汀建设性地提出了创建大、中、小"一条龙"的专业音乐教育体制。贺绿汀指出，音乐是一门技艺性最强的艺术类别，要选拔高素质的音乐专门人才，早在儿童阶段就必须打好基础。根据生理条件，儿童在6~16岁是学习音乐技术的黄金时期，过了这个时期，技术学习进步就慢了。他提出，"音乐专业学校必须有自己的音乐小学、中学。大学一般应招收专业音乐中学毕业生。只有这样，才能培养出真正有国际水平的音乐专门人才"[①]。"一条龙"的教育体制不仅体现在学制的连贯和专业的衔接上，而且在学科设置、培养目标、教学大纲、教材、教法、评估方式等方面实行通盘考虑，并针对学生的专业倾向来进行统筹安排。在教学管理上，贺绿汀一贯坚持民主办校的原则和"甘为孺子牛"等奉献精神。

2. 提倡基础音乐教育，重视全民音乐文化素质的提高

贺绿汀本着崇高的责任心与历史使命感，大声呼吁音乐文化遗产发扬光大，要从儿童开始抓起。他认为从幼儿园开始，通过音乐、舞蹈来培养儿童对文艺的爱好，养成他们对音乐、舞蹈甚至绘画、科学等方面的兴趣，对陶冶他们的思想、品德是十分必要的。他认为音乐对于培养后代具有良好的素质修养起到了重要的作用，他反复强调，音乐不仅可以促进学生智力的发展，更重要的是关系到整个民族文化修养、思想境界和道德品质。贺绿汀认为，中小学音乐教材应该是经过各级音乐教育专家们的认真分析，针对当前中小学音乐教育的现状，科学、合理、系统地进行编写。音乐教学中借鉴学习国外优秀的教学法，并使其"为我所用"。大力发展师生的业余音乐实践活动，有利于培养人们对音乐的兴趣，提高音乐的素养，促进教学业务水平的提高，并且还能够发现许多音乐人才。呼吁专业的音乐团体要和中小学音乐教师加强联系，帮助中小学音乐教师提高音乐教学水平。作为一名时刻着眼于大众文化教育的音乐教育家，贺绿汀还注重将专业音乐教育与专业培训及社会音乐教育与文化建设有机结合，从根本上改变以往的学校音乐教育与社会音乐教育脱节的状况。通过多层次、多渠道地举办各种类型的进修班、函授班、课余班、夜大学等，形成以学校为辐射中心，全方位、大覆盖面的音乐教育网络。高度发达的民族音乐文化和任何其他门类的民族文化一样，应该是金字塔形的。贺绿汀把基础音乐教育比作是"音乐文化金字塔"的塔基，他的大力发展基础音

① 贺绿汀：《论音乐的理论与实践》，载《贺绿汀音乐论文选集》，上海文艺出版社1981年版，第232页。

乐教育、普及音乐教育发展的主张，具有较大的战略意义，是提高全民族音乐素质的关键。

3．"洋为中用"，强调民族音乐的重要性

贺绿汀说："假如中国只有一个汉族，民族音乐文化将会很单调。由于我们是有五十几个民族的国家，因此我们民族音乐丰富多彩，为世界所少有。这一点值得我们骄傲。"[1] 他重视民族音乐的学习，冷静地意识到，我国丰富的民族音乐是一个有待开发的宝库，整理出来之后，不但对我国社会主义音乐文化建设十分重要，对世界乐坛也是一个重要的贡献。他把这种观念言传身教地传授给他的学生们，希望他们为建立自己新的民族音乐文化打下基础。在教学中提出"两个关键"和"两个基础"，即"保证新生质量"和"慎重考虑课程设置与教学计划"这两个关键与"丰富民族音乐的感性认识"和"每人必须掌握多种民族乐器的演奏"这两个基础，为民族音乐教学的正规化、系统化开创了新的局面。贺绿汀率先在全国的高等音乐院校中创办了民族音乐研究室，并在此基础上创立了民族音乐系，开设了民族音乐理论、民族乐队指导（后改为民族作曲）、民族器乐三个专业，从而使民族音乐的专业教育在高等音乐教育中占有了一席之地。为了保护、发掘和发扬民族民间音乐，他提出许多有益的见解，采取了一系列的措施，这些在我国均有首创性的意义，并成为日后其他高等音乐院校效仿的榜样。

在重视民族音乐学习的同时，贺绿汀也重视外国传统和技术的学习，"一手伸向中国民族民间，一手伸向外国"，学会"两手"，这是贺绿汀从多年的音乐实践中所树立的牢固信念。他强调中国音乐教育的学习，"必须中国化"。对于外国先进的音乐成果要"批判地学习"，学会大胆拿来，去伪存真，加以借鉴，而借鉴的目的只有一个，那就是为我所用，为今天所用。建立自己民族的社会主义的音乐文化，就要将外国技术理论中国化，适合中国民族音乐的要求，要注意解决外来形式的民族化问题，相信外来因素必然会逐步消融，最后融合到本民族的音乐中去。继承民族音乐的优秀传统和借鉴外国优秀音乐的最终目的是为了更好地发展与创新，创造出新的中国民族音乐文化。

4．重视人才的培养与选拔，善用有用之人

贺绿汀对人才的问题也有丰富而深刻的论述，在人才的培养、人才的爱护、人才的选拔等方面具有独到的见解。他广开才路、慧眼识人、知人善用，爱才、惜才、育才、护才，为国家培养了无数的音乐专门人才。贺绿汀坚持用"又红又专"的原则来培养人才，不仅对师生们在专业上高标准、严要求，而且还强调其应具备广博的文化修养和良好的政治素质。贺绿汀认为，虽然技术越高越熟练就越能表达音乐的内容，但是技术本身并不能算是音乐，只有在最初学习技术的时候，同时培养学

[1] 贺绿汀：《论音乐的理论与实践》，载《贺绿汀音乐论文选集》，上海文艺出版社1981年版，第249页。

生研究与理解乐曲的能力与兴趣,熟悉每一首学习过的乐曲的风格与感情,结合一般文化与政治知识修养,才有可能培养全面的、真正的人民音乐家。贺绿汀在自己的教学实践中也清楚地认识到了这一点,并贯穿在自己整个的教学活动之中。他还十分重视音乐本身的教育功能,谱写了许多健康、积极向上的歌曲。以贺绿汀创作的《游击队歌》《嘉陵江上》等抗战歌曲为例,它们曾激发起无数人民的爱国热情,在抗战时期发挥了很大的作用。

贺绿汀结合自身经历和多年的教学经验,深切感受到一个优秀的老师无论在音乐创作还是人品方面对于学生在求学过程中的重要作用,在音乐人才极度匮乏的旧中国。他提议:"聘请世界第一流的作曲家、演奏家和歌唱家作教授,尽量培植中国新的音乐人才,那才能使中国音乐界前途无量。"① 中华人民共和国成立后,他对音乐教师还提出了较高的要求,既要掌握高度的音乐技巧,同时还要有较高的政治理论水平、丰富的生活经验以及音乐知识。只有拥有高质量的师资,才能培养出高水平的学生。他指出,要对各级学校音乐教师提出严格的要求,"首先要考核,看每个音乐教师的音乐修养水平如何;不够的,办轮训班。合乎标准的发给中、小学或是幼儿园音乐教师的合格证书"②。应该把教学与科研成果作为教师职称升级的根据,由学术委员会做出评定,这样才能保证教学质量与科研水平。要求教师要凭"真本事"吃饭,改革原有的考核评定制度,才能充分发挥教师的积极性,更好地为祖国的音乐教育事业服务。

贺绿汀向来重视人才,也关心他们的工作与生活,大到人才的人身安全、事业进步、生活待遇、升职晋级,小到人才的生活琐事,无不倾注了贺绿汀的真切关怀。贺绿汀曾在多种场合大声疾呼,要提高音乐教师的地位,有效地改善与提高他们的工作环境、生活条件以及工资待遇,使其自我价值和社会价值得到一定的体现。他认为,这样做既是对人才的尊重和爱护,又是有效避免人才流失的重要举措。

二、李凌的音乐教育思想

在李凌先生长达70余年的音乐生涯中,音乐教育始终是其重要的有机组成部分。在教育目的上,他着眼于国家民族的命运和前途、幸福社会的创建和国民音乐水平的提高,主张音乐教育要服务时代和实施美育;在教育体系建立上,他着眼于人才培养渠道的多样化,主张"音乐教育的多轨制";在教育行政管理上,他着眼于改革、发展的有效性和科学性,主张音乐教育立法。他的音乐教育思想推动了我国音乐教育事业的发展。

1. 音乐教育的目的——服务时代与实施美育

李凌曾多次申明,音乐最可贵的品质是它的时代性、民族性和个性。所谓时代

① 贺绿汀:《中国音乐界现状及我们对于音乐艺术所应有的认识》,载《贺绿汀音乐论文选集》,上海文艺出版社1981年版,第9页。
② 同上书,第7页。

性，是指一个作曲家能清醒地认识现实，认识自己所处的时代，掌握时代的命脉，并站在时代要求的前面，通过有个性的音调把时代的精神、气质、面貌表达出来，给人以无限的鼓舞，使人振作起来。这种观念虽然是他针对音乐创作而言的，但是从他的音乐教育目的观的角度考察，也具有明显的时代性特征：第一个层面，服务于时代的要求；第二个层面，音乐的内涵及其教育功能的侧重点应随着时代的变化而变化。因此，在他长达 70 年的音乐创作、教学及实践中，始终以时代性为主线，呈现出以着重于服务时代的社会、政治功能性向着重于适应时代发展的美育性转变的演化轨迹。

2."多轨制"办学

李凌"多轨制"办学的想法在 1985 年发表的专文《论音乐教育的多轨制》中正式提出，实行"多轨制"是音乐教育改革的重大方向，是振兴我国音乐教育事业、加速推进中华人民共和国艺术迅速发展的重要举措。该思想基于多种考量，然其核心是因为人才缺乏问题，"影响广泛的人民音乐生活的提高"。"兴办方式，可由国家举办，也提倡个人及个人兴办。"其思路是，一要多关心、多鼓励、给政策。"中小学音乐课要重视、改进，同时要大力放宽办理业余音乐事业的政策，让社会上的社团、个人愿意从事业余音乐教育的同志创办众多的业余音乐学校、函授音乐学校，鼓励那些认真兼做个人教学的教师，大力开展业余音乐教学。"二要规范化，加强管理。"政府对这些业余音乐学校、函授音乐学院要纳入全国的音乐教育计划之内，由政府部门加以领导，给以关心和帮助。"三是制定一定的考试方法。"检验他们的成绩"以保证教学质量，"并在学术上、学历上、法制上放在应有的位置，给以肯定和保证"，促进办学者和学习者的积极性。值得注意的是，他所倡导的业余音乐教育只是在形式上的"业余"，而非在方法和专业方面降低了要求。在他的意识中，无论专业学院（系、校）的、业余的抑或是普通大、中、小、幼学校的音乐教育，都应该以严肃、认真的态度对待，都应该想方设法保证教育质量。唯其如此，才能使建立起来的多轨并行的音乐教育体系有效地运转起来，做到人才培养和国民教育的良性互动，最终达到提高全民族音乐文化水平的目的。

3. 教育立法

教育立法，是李凌在 1988 年通过对当时全国的音乐教育特别是中小学音乐教育现状进行调查基础上，针对普通学校音乐教育改革问题而开始热议的，同年发表的多篇文章中都谈及的问题。

在李凌看来，音乐教育立法，是音乐教育发展进程中最重要的事情。它是音乐教育改革的重要内容，也是各项改革顺利进行和音乐教育事业良性发展的保障。倡议音乐教育立法，的确体现出了李凌之于音乐教育改革和音乐教育事业稳步发展的远见卓识。任何改革都必须用法规作保障，不立法，所有改革措施诸如多轨制、教师考核制等均无法有效实施，改革就会纸上谈兵、无疾而终。同时，立法是一个动态的过程，改革不可能一蹴而就，法规也会随着时代的变化、改革的进程而不断改

进和完善。另外，音乐教育法规不仅具有规范行业、完善制度、保证实施的作用，还具有促进音乐教育发展、引导大众教育观念、保证音乐教育本质等意义，音乐教育法规的建立还必须具有前瞻性和科学性。

结　　语

改革开放后近40年的音乐教育发展，呈现出快速化、多元化、国际化的发展态势。党和国家对音乐教育的高度重视，为深化改革和发展各级各类音乐教育起到了指引性的作用。不断出台的各项法规、政策、教育方针规范了教学秩序，明确了办学方向，对音乐教育的发展和建设起了基础性的保证作用。

这一时期，各类教材、教参资料的推广，教育科研活动、学术交流的举办，教育科研论文的发表，各种音乐教育著作的出版，网络教育平台的搭建等，奠定了良好的理论教学与研究的基础；招生规模扩大，多层次、多形式办学的实行，研究生教育的发展，对提高音乐教育的科研水平、学术水平以及充实师资队伍、提高师资水平等诸方面都具有积极的意义；教学内容的更新，课程设置的优化，高水平师资的梯队建设等，都是新时期音乐教育蓬勃发展的重要方面。

思考题
1. 新课程标准下我国的基础教育改革有什么现实意义？
2. 基础音乐教育课程改革的理念是什么？
3. 如何理解新时期音乐教育思想的多元观？
4. 结合自身实际，阐述新形势下音乐教育学习的重要性。

主要参考文献

上 编 部 分

[1] 班固：《汉书》，中华书局1962年版。
[2] 蔡仲德：《〈乐记〉〈声无哀乐论〉注释与研究》，中国美术学院出版社1997年版。
[3] 陈其伟等：《中国音乐教育史略·上卷》，中国文学出版社1993年版。
[4] 陈寿：《三国志》，中华书局1982年版。
[5] 杜佑：《通典》，中华书局198年版。
[6] 范晔：《后汉书》，中华书局1973年版。
[7] 房玄龄：《晋书》，中华书局1974年版。
[8] 冯文慈：《中外音乐交流史》，湖南教育出版社1998年版。
[9] 高诱注：《吕氏春秋》，中国书局1992年版。
[10] 关也维：《唐代音乐史》，中央民族大学出版社2006年版。
[11] 李梦生：《左传译注》，上海古籍出版社1998年版。
[12] 李学勤：《十三经注疏》，北京大学出版社1999年版。
[13] 令狐德棻等：《周书》，中华书局2000年版。
[14] 刘昫：《旧唐书》，中华书局1975年版。
[15] 马东风：《音乐教育史研究》，京华出版社2001年版。
[16] 欧阳修等：《新唐书》，中华书局1975年版。
[17] 任半塘：《唐戏弄》，上海古籍出版社1984年版。
[18] 上海师范大学古籍整理组：《国语》，上海古籍出版社1978年版。
[19] 沈约：《宋书》，中华书局1974年版。
[20] 司马迁：《史记》，中华书局1982年版。
[21] 宋濂：《元史》，中华书局1976年版。
[22] 苏舆：《春秋繁露义证》，中华书局1992年版。
[23] 孙晓辉：《两唐书乐志研究》，上海音乐出版社2005年版。
[24] 唐莫尧：《诗经新注全译》，巴蜀书社2004年版。
[25] 陶亚兵：《明清间的中西音乐交流》，东方出版社2001年版。
[26] 张廷玉等：《明史》，中华书局1974年版。
[27] 脱脱等：《宋史》，中华书局1977年版。

[28] 王芷章：《清升平署志略》，上海书店1991年版。
[29] 魏收：《魏书》，中华书局1974年版。
[30] 魏征：《隋书》，中华书局1973年版。
[31] 萧子显：《南齐书》，中华书局1972年版。
[32] 修海林：《中国古代音乐教育》，上海教育出版社1997年版。
[33] 姚思廉：《陈书》，中华书局1972年版。
[34] 姚思廉：《梁书》，中华书局1973年版。
[35] 赵尔巽等：《清史稿》，中华书局1997年版。

下编部分

（一）书籍类

[1]《陈鹤琴教育文集（上、下）》，北京出版社1985年、1986年版。
[2]《陈鹤琴全集（1—6卷）》，江苏教育出版社1990年版。
[3]《康有为全集》（第二卷），上海古籍出版社1990年版。
[4]《康有为全集》（第三卷），上海古籍出版社1992年版。
[5]《康有为全集》（第一卷），上海古籍出版社1987年版。
[6]《陶行知全集》，四川教育出版社1991年版。
[7]《张宗麟幼儿教育论集》，湖南教育出版社1985年版。
[8] 艾克恩：《延安文艺运动纪盛》，文化艺术出版社1987年版。
[9] 蔡仲德：《音乐与文化的人本主义思考》，广东人民出版社1999年版。
[10] 蔡仲德：《中国音乐美学史》（修订版），人民音乐出版社2003年版。
[11] 陈聆群、齐毓怡、戴鹏海：《萧友梅音乐文集》，上海音乐出版社1990年版。
[12] 陈学恂：《中国近代教育史教学参考资料》（上、中、下册），人民教育出版社1986年、1987年版。
[13] 陈元晖：《中国近代教育史资料汇编》，上海教育出版社2007年版。
[14] 丰陈宝、丰一吟、丰元草：《丰子恺文集》（艺术卷1—4），浙江文艺出版社、浙江教育出版社1990年版。
[15] 高平叔：《蔡元培美育论集》，湖南教育出版社1987年版。
[16] 高平叔：《蔡元培教育论著选》，人民教育出版社1991年版。
[17] 高平叔：《蔡元培全集》，中华书局1984年版。
[18] 高奇：《中国现代教育史》，北京师范大学出版社1985年版。
[19] 顾长声：《传教士与近代中国》，上海人民出版社1981年版。
[20] 何晓夏、史静寰：《教会学校与中国教育近代化》，广东教育出版社1996年版。
[21] 贺绿汀：《贺绿汀音乐论文选集》，上海文艺出版社1981年版。
[23] 教育部社会科学发展研究中心：《艺术教育数据库1.0版》，教育部社会科学发展研究中心1999年版。

[24] 黎青主：《音乐通论》，商务印书馆1930年版。
[25] 李华兴：《民国教育史》，上海教育出版社1997年版。
[26] 李焕之：《当代中国音乐》，当代中国出版社1997年版。
[27] 李泽厚：《中国近代思想史论》，生活·读书·新知三联书店2008年版。
[28] 梁启超：《大同书》，上海古籍出版社2005年版。
[29] 廖辅叔：《萧友梅传》，浙江美术学院出版社1993年版。
[30] 刘靖之：《中国新音乐史论》，耀文事业有限公司1998年版。
[31] 刘问岫：《中国师范教育简史》，人民教育出版社1984年版。
[32] 马达：《20世纪中国学校音乐教育》，上海教育出版社2002年版。
[33] 毛礼锐、沈灌群：《中国教育通史》第四卷，山东教育出版社1988年版。
[34] 钱仁康：《学堂乐歌考源》，上海音乐出版社2001年版。
[35] 陕西师范大学教科所：《陕甘宁边区教育资料》，教育科学出版社1981年版。
[36] 舒新城：《中国近代教育史资料》（上、中、下），人民教育出版社1981年版。
[37] 宋恩荣、章咸：《中华民国教育法规选编（1912—1949）》，江苏教育出版社1990年版。
[38] 孙继南：《黎锦晖评传》，人民音乐出版社1993年版。
[39] 孙继南：《中国近现代音乐教育史纪年（1840—1989）》，山东友谊出版社2000年版。
[40] 孙培青、李国钧：《中国教育思想史》（1—3卷），华东师范大学出版社1995年版。
[41] 孙培青：《中国教育史》，华东师范大学出版社1992年版。
[42] 伍雍谊：《中国近现代学校音乐教育》，上海教育出版社1999年版。
[43] 向延生：《中国近现代音乐家传》（1—4册），春风文艺出版社1994年版。
[44] 杨之岭等：《中国师范教育》，北京师范大学出版社1989年版。
[45] 姚思源：《中国当代学校音乐教育文选（1949—1995）》，上海教育出版社2000年版。
[46] 余立：《中国高等教育史》，华东师范大学出版社1994年版。
[47] 俞玉滋、张援：《中国近现代美育论文选》，上海教育出版社1999年版。
[48] 俞玉滋、张援：《中国近现代学校音乐教育文选》，上海教育出版社2000年版。
[49] 张静蔚：《论学堂乐歌》，载《硕士学位论文集·音乐卷》，文化艺术出版社1987年版。
[50] 张静蔚：《中国近代音乐史料汇编》，人民音乐出版社1998年版。
[51] 张前：《中日音乐交流史》，人民音乐出版社1999年版。
[52] 章咸、张援：《中国近现代艺术教育法规汇编（1840—1949）》，教育科学出版社1997年版。
[53] 赵广晖：《现代中国音乐史纲》，乐韵出版社1975年版。

[54] 中央音乐学院：《中国近现代音乐史教学参考资料》，人民音乐出版社1987年版。

[55] 周培源：《黄自遗作集》（文论分册），安徽文艺出版社1997年版。

[56] 朱有瓛：《中国近代学制史料》第二辑上册，华东师范大学出版社1983年版。

（二）文章类

[57] 蔡仲德：《青主音乐美学思想述评》，载《中国音乐学（季刊）》1995年第3期。

[58] 曹安和：《中国音乐教育的摇篮——从女高师到女子文理学院》，载《中国音乐学》2002年第1期。

[59] 戴嘉枋：《李叔同——弘一法师的音乐观及其学堂乐歌创作》，载《中国音乐》2002年第1期。

[60] 邓四春：《青主音乐本质观辨析》，载《中央音乐学院学报（季刊）》2001年第2期。

[61] 樊彩萍：《王国维早期教育思想浅析》，载《安徽农业大学学报》1991年第1期。

[62] 冯长春：《黄自音乐美学思想的基本观点及其本质探微》，载《中国音乐学（季刊）》2000年第3期。

[63] 何晓兵：《中国音乐落后论的形成背景》，载《音乐研究》1993年第2期。

[64] 胡正强、王永平：《王国维教育宗旨析评》，载《江苏高教》1995年第1期。

[65] 黄仁贤：《梁启超的〈新民说〉与近代公民教育理念的形成》，载《教育评论》2003年第1期。

[66] 姜莉：《丰子恺培植"艺术心"的美育观》，载《安徽师范大学学报》2001年5月第29卷第2期。

[67] 廖乃雄：《从物我、今古、中外的交汇与冲突看青主》，载《中央音乐学院学报》2001年第4期。

[68] 凌绍生：《中央苏区革命音乐文化的历史回顾》，载《星海学报》1998年2月。

[69] 刘春霞、贾龙泉：《实践陶行知艺术教育思想的启示》，载《薄峪学刊》1997年第2期。

[70] 马晔：《"音乐是儿童生活中的灵魂"——陈鹤琴儿童音乐教育思想略论》，载《福建师范大学学报》2003年第2期。

[71] 齐易：《陈鹤琴及其儿童音乐教育思想》，载《中国音乐学（季刊）》1995年第2期。

[72] 孙继南：《李叔同——弘一大师的音乐教育思想与实践》，载《中央音乐学院学报》2001年第1期。

[73] 汪毓和：《重读青主的〈音乐通论〉》，载《中央音乐学院学报》2001年第4期。

[74] 王耀华：《中国近代音乐学校音乐教育之得失》，载《音乐研究》1994年第1期。

[75] 王宜青：《丰子恺儿童观探微》，载《浙江师大学报（社会科学版）》1999 年第 4 期。

[76] 向浄：《近六年来丰子恺研究述评》，载《文教资料》2001 年 3 期。

[77] 徐文武：《陶行知的音乐教育思想与实践初探》，载《西安音乐学院学报》1999 年第 1 期。

[78] 杨和平、张艺：《历史嬗变中的我国近现代音乐教育》，载《星海音乐学院学报》2003 年 12 月第 4 期。

[79] 艺轻：《音乐救国》，载《音乐教育》1933 年 12 月第一卷第八、九两期合刊。

[80] 于月清：《张之洞、梁启超教育思想比较研究》，载《山东社会科学》2003 年第 2 期。

[81] 张海华：《丰子恺"直视"审美观解读》，载《复旦学报》1999 年第 1 期。

[82] 张华新：《论陶行知的实践教育思想》，载《武汉理工大学学报》2002 年第 3 期。

[83] 张静蔚：《近代中国音乐思潮》，载《音乐研究》1985 年第 4 期。

[84] 张友刚：《我国清末民初的音乐教育》，载《中央音乐学院学报》1989 年第 4 期。

[85] 张正元：《论陶行知与抗日救亡运动》，载《安徽师范大学学报》1995 年第 3 期。

[86] 朱朝辉：《丰子恺艺术思想的内涵》，载《山东师大学报（社会科学版）》1998 年第 2 期。

[87] 朱晓江：《特立于时代思潮之外——谈丰子恺的文化个性》，载《杭州师范学院学报》1998 年第 5 期。

后　　记

　　《中国音乐教育简史》在丛书主编王耀华教授的支持、指导下，经过五年的时间，终于交出了初稿。

　　中国音乐教育史的研究必然涉及浩如烟海的各种文献史料，在科技发达的今天，编者尽可能地浏览阅读、研究相关文献资料，在借鉴总结前人研究成果的基础上，将音乐教育史中出现的各种音乐教育现象最大程度地呈现。面对中国几千年来的音乐教育发展史，编者仍深感力不从心，深深地为不能系统全面地详细呈现历史而感到遗憾。

　　《中国音乐教育简史》分为上下两编，上编由褚灏编写，下编由马晔编写。撰写过程中，二位作者分工合作，相互审阅。希望本书能在为音乐教育领域中的同行和学子们提供参考的同时，得到各界的批评、建议，更期望就具体的观点和问题进一步探讨与学习。

　　感谢撰写与统稿过程中给予支持与帮助的所在单位领导、同事及研究生们，并对写作期间给予鼓励、支持的家人表示感谢！我们将对本书进行不断的修正与完善，你们的支持将是我们最大的力量源泉。

<div style="text-align:right">

褚灏、马晔
2018 年 10 月于日照曲园

</div>